中国昆曲年鉴编纂委员会 编

中国
[昆曲年鉴]
The Yearbook of Kunqu Opera-China
2020

苏州大学出版社

图书在版编目(CIP)数据

中国昆曲年鉴. 2020/朱栋霖主编；中国昆曲年鉴编纂委员会编. —苏州：苏州大学出版社，2021.3
ISBN 978-7-5672-3516-8

Ⅰ.①中… Ⅱ.①朱… ②中… Ⅲ.①昆曲－2020－年鉴 Ⅳ.①J825.53-54

中国版本图书馆 CIP 数据核字(2021)第 057465 号

书　　名：中国昆曲年鉴2020
编　　者：中国昆曲年鉴编纂委员会
主　　编：朱栋霖
责任编辑：刘　海
装帧设计：吴　钰
出版发行：苏州大学出版社(Soochow University Press)
出 品 人：盛惠良
社　　址：苏州市十梓街1号　邮编：215006
印　　刷：苏州工业园区美柯乐制版印务有限责任公司
E-mail：Liuwang@ suda.edu.cn　　QQ：64826224
网　　址：www.sudapress.com
邮购热线：0512-67480030
销售热线：0512-67481020
开　　本：889 mm×1 194 mm　1/16　印张：20　插页：22　字数：734 千
版　　次：2021年3月第1版
印　　次：2021年3月第1次印刷
书　　号：ISBN 978-7-5672-3516-8
定　　价：288.00 元

凡购本社图书发现印装错误，请与本社联系调换。服务热线：0512-67481020

中国昆曲年鉴编纂委员会

主　任　李　群

副主任　诸　迪　吕育忠　韩卫兵　徐春宏　朱栋霖

委　员　（按姓氏笔画为序）

　　　　王　芳　王　馗　王明强　叶长海　朱恒夫
　　　　许浩军　李鸿良　杨凤一　吴新雷　谷好好
　　　　冷建国　汪世瑜　张继青　罗　艳　郑培凯
　　　　侯少奎　俞为民　洪惟助　徐显眺　傅　谨
　　　　谢柏梁　蔡正仁

主　编　朱栋霖

编辑说明
Editor Explanation

一、中国昆曲于2001年被联合国教科文组织列入"人类口述与非物质遗产代表作"名录。《中国昆曲年鉴》是关于中国昆曲的资料性、综合性年刊，记载中国昆曲保护、传承、发展的年度状况。《中国昆曲年鉴》以学术性、文献性、资料性、纪实性为宗旨，为了解中国昆曲年度状况提供全方位信息。

二、《中国昆曲年鉴2020》记载2019年度中国昆曲的保护传承工作和基本情况，各昆剧院团的艺术和相关活动，记录年度昆曲进展，聚焦年度昆曲热点，展示年度昆曲成就。

三、《中国昆曲年鉴2020》共设15个栏目：（1）北方昆曲剧院；（2）上海昆剧团；（3）江苏省演艺集团昆剧院；（4）浙江昆剧团；（5）湖南省昆剧团；（6）江苏省苏州昆剧院；（7）永嘉昆剧团；（8）2019年度推荐剧目；（9）2019年度推荐艺术家；（10）昆剧教育；（11）昆曲研究；（12）2019年度推荐论文；（13）昆曲博物馆；（14）昆事记忆；（15）中国昆曲2019年度纪事。

四、《中国昆曲年鉴》附设英文目录。

五、《中国昆曲年鉴2020》选登图片数百幅，编排次序与正文目录所示内容一致，唯在每辑图片起始设以标题，不再另列图片目录。

六、《中国昆曲年鉴2020》的封面底图，系明代仇英（约1494—1552）《清明上河图》所绘姑苏盘胥门外春台戏（《白兔记·出猎》）。15个栏目的中扉页插图和封底图，采自明版传奇（昆曲剧本）木刻版画和倪传钺所绘苏州昆剧传习所图。

北方昆曲剧院

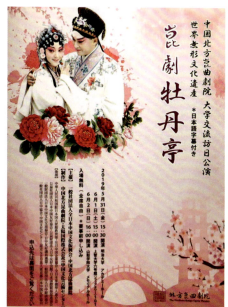

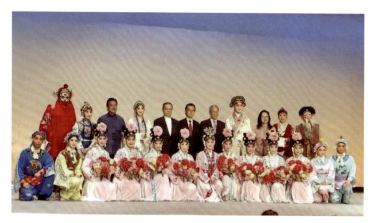

▲ 北方昆曲剧院赴日本高校巡演结束后合影留念

◀ 北方昆曲剧院赴日交流演出海报

北方昆曲剧院在日本高校举办昆曲知识讲座后与观众合影留念 ▶

北方昆曲剧院与日本山梨大学孔子学院师生在演出结束后举办交流会 ▶

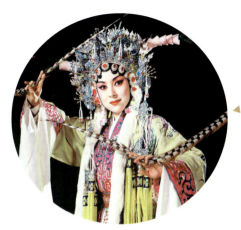
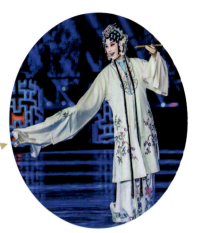

3月14日至17日,我国香港西九戏曲中心邀请中国剧协梅花奖艺术团赴港演出,北方昆曲剧院杨凤一院长作为第十二届中国戏剧梅花奖获得者受邀演出代表剧目《百花赠剑》

4月28日,在2019年中国北京世界园艺博览会开幕式晚会上,北方昆曲剧院国家一级演员邵天帅以《牡丹亭·皂罗袍》领衔演绎"心灵之舞"——《彩蝶的虹桥》

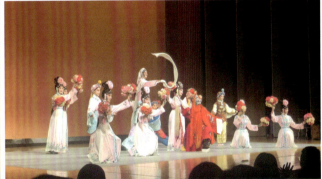

▲ 北方昆曲剧院国家一级演员王瑾荣获第二十九届上海白玉兰戏剧表演艺术配角奖

▲ 北方昆曲剧院国家一级演员顾卫英荣获第二十九届中国戏剧梅花奖

▲ 5月31日至6月7日,北方昆曲剧院由杨凤一院长带队赴日本交流演出,在日本高校演出了三场昆曲《牡丹亭》并举办了三场昆曲专题讲座,还参与了"北京之夜"及"北京周"系列重要国事活动

◀ 6月11日至15日,北方昆曲剧院应明斯克中国文化中心邀请,由党总支书记刘纲带队,赴白俄罗斯举办昆曲《牡丹亭》巡演

◀ 7月3日至9日,北方昆曲剧院由党总支副书记孙明磊带队赴法国阿维尼翁戏剧节,演出小剧场实验昆曲《反求诸己》

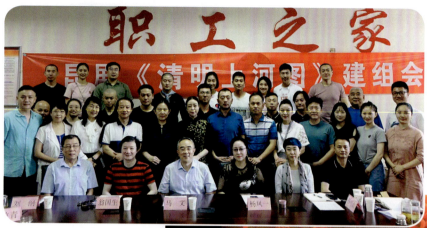

▲ 9月1日，北方昆曲剧院大型新创剧目《清明上河图》召开建组会，北京市文化和旅游局二级巡视员马文、艺术处处长郭竹青莅临，剧院领导班子成员、剧组主创及主演人员参加会议

由北方昆曲剧院主办的国家艺术基金2019年度传播交流推广项目"昆韵芳华"昆剧《牡丹亭》《赵氏孤儿》巡演项目先后历时70余天，足迹遍及20个城市。巡演途中，恰逢中秋佳节，杨凤一院长带领院领导班子奔赴江苏泰州，亲切慰问坚守在一线的演职人员 ▶

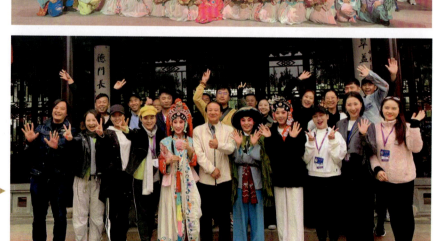

10月2日至7日，北方昆曲剧院参加在园博园举办的"2019中国戏曲文化周"活动，在忆江南园区打造"沉浸式"昆曲艺术环境。演出结束后，曹颖副院长与部分演职人员合影留念 ▶

10月10日，北方昆曲剧院杨凤一院长做客昆山俞玖琳工作室的"大美昆曲"主题讲座，分享了以"北方昆曲的发展和人才培养"为主题的知识讲座 ▶

上海昆剧团

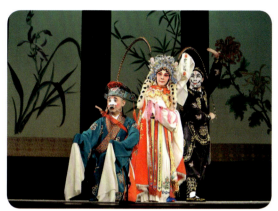

▲上海昆剧团40周年团庆圆满收官,演出"姹紫嫣红"经典折子戏专场,图为《昭君出塞》剧照(谷好好饰王昭君;时间:1月19日;地点:上海兰心大戏院)

▲上海昆剧团在粤港澳大湾区巡演,演出《临川四梦》,图为《牡丹亭》剧照(黎安饰柳梦梅,罗晨雪饰杜丽娘;时间:5月2日至5日;地点:香港西九文化区戏曲中心)

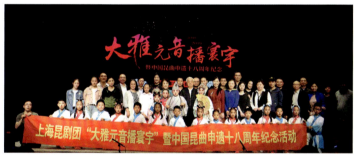

▲5月18日,上海昆剧团在俞振飞昆曲厅举办"大雅元音播寰宇"暨中国昆曲申遗十八周年纪念活动

▲6月11日,上海昆剧团二度赴中共中央党校(国家行政学院)献演昆曲《牡丹亭》,中共上海市委宣传部副部长胡劲军等赴京观看了演出

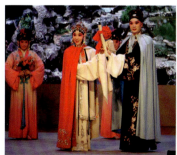

▲6月24日,上海昆剧团赴成都开展"2019年教育部、文化和旅游部、财政部高雅艺术进校园活动",28日于成都工业学院演出《牡丹亭》

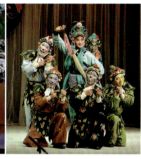

▲"不忘初心 牢记使命"上昆、浙昆、永昆三地联动夏季集训汇报演出,图为《盗库银》剧照(钱瑜婷饰小青;时间:9月7日;地点:上海昆剧团俞振飞昆曲厅)

▲9月25日,上海昆剧团赴河北邯郸开展"2019年教育部、文化和旅游部、财政部高雅艺术进校园活动",于邯郸学院演出《牡丹亭》

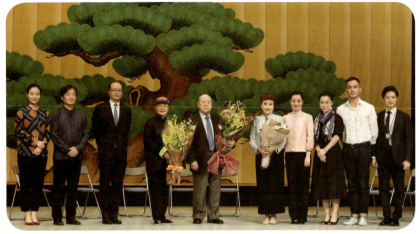

◀ 上海昆剧团参加"梅兰芳访日100周年纪念特别公演"系列活动，10月2日于东京国立剧场举办"梅兰芳访日100周年论坛"，尚长荣、张洵澎、谷好好等参加论坛

《狮吼记》参加2019年上海市舞台艺术作品评 ▶
选展演（主演：黎安、余彬；时间：10月16日；
地点：上海共舞台ET聚场）

▲ 昆剧《牡丹亭》惊艳欧洲，收获海外知音（余彬饰杜丽娘、卫立饰柳梦梅；时间：11月13日；地点：比利时布鲁塞尔中国文化中心）

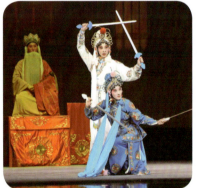

▲ 11月16日参加第二十一届中国上海国际艺术节"香港文化周"，与香港八和会馆联合演出昆粤合演版《白蛇传》（主演：罗晨雪、赵文英）

▲ 12月5日，小剧场昆剧《桃花人面》参加中国（上海）小剧场戏曲展演暨第五届"戏曲·呼吸"上海小剧场戏曲节，作为闭幕演出剧目，首演于长江剧场黑匣子剧场（主演：胡维露、张莉）

◀ 上海昆剧团携经典剧目助力"演艺大世界"建设，图为《蝴蝶梦》剧照（计镇华饰庄周，梁谷音饰崔氏；时间：12月12日；地点：上海共舞台ET聚场）

经典版《玉簪记》成功上演（罗 ▶
晨雪饰陈妙常，胡维露饰潘必
正；时间：12月20日；地点：
上海音乐学院歌剧厅）

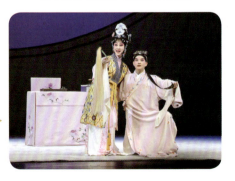

《浣纱记传奇》

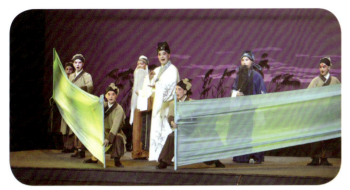

▲原创昆剧《浣纱记传奇》参演第十二届中国艺术节（黎安饰梁辰鱼，吴双饰魏良辅，张伟伟饰张野塘；时间：5月31日；地点：上海城市剧院）

▲第一场《立雪》

▲第二场《雅集》

▲第三场《灾变》

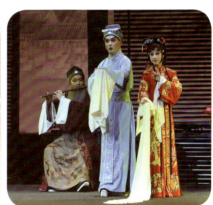

▲第四场《壮行》

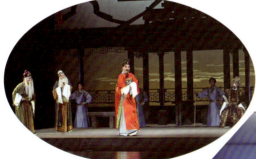

第五场《讥贼》

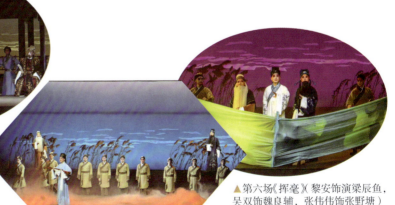

▲第六场《挥毫》（黎安饰演梁辰鱼，吴双饰魏良辅，张伟伟饰张野塘）

▲第六场《挥毫》

江苏省演艺集团昆剧院

▲集团新年演出季演出《绣襦记·教歌》，李鸿良（右）饰苏州阿大，计韶清饰扬州阿二（时间：2月27日；地点：江南剧院）

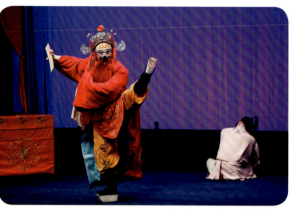

▲在"兰苑周末专场"演出《九莲灯·火判》，孙晶（左）饰火德星君，张争耀饰闵远（时间：3月2日；地点：兰苑剧场）

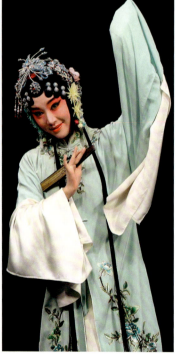

▲参加第二十九届中国戏剧梅花奖竞演，演出南昆传承版《牡丹亭》（单雯饰杜丽娘；时间：4月23日；地点：南京人民大会堂）

▲举办"昆曲名家赵坚收徒仪式暨赵于涛拜师专场"，演出《西楼记·玩笺》（石小梅饰于叔夜；时间：5月19日；地点：紫金大戏院）

举办"昆曲名家赵坚收徒仪式暨赵于涛拜师专场"，▶演出《水浒记·借茶》（胡锦芳饰阎惜娇；时间：5月19日；地点：紫金大戏院）

▲参加第四届江苏省文华奖评选暨文化惠民演出活动,演出《醉心花》,施夏明(右)饰姬灿,单雯饰嬴令(时间:8月14日;地点:常州现代传媒中心金色大厅)

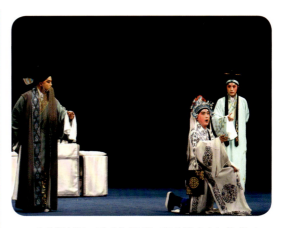

▲《世说新语·驴鸣》剧照,张争耀(中)饰曹丕,施夏明(右)饰曹植,孙晶饰贾诩(时间:11月8日;地点:北京大学百周年讲堂)

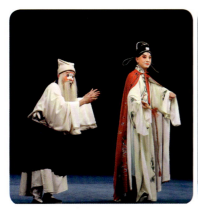

▲《世说新语·访戴》剧照,施夏明(右)饰王徽之,钱伟饰苍头(时间:11月8日;地点:北京大学百周年讲堂)

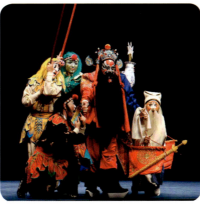

▲参加"全国净行、丑行暨武戏展演",演出《天下乐·钟馗嫁妹》,赵于涛(中)饰钟馗(时间:11月12日;地点:北京梅兰芳大剧院)

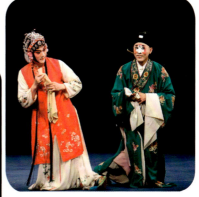

▲在"春风上巳天"跨年演出活动中演出《水浒记·借茶》,施夏明(右)饰张文远,张争耀反串阎惜娇(时间:12月31日;地点:江南剧院)

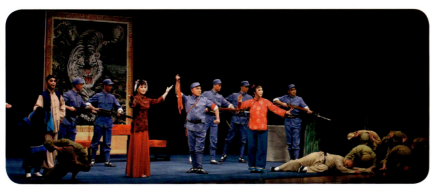

▲在"春风上巳天"跨年演出活动中演出《活捉罗根元》,徐云秀(右)饰发姑,孔爱萍(左)饰秋姑(时间:12月31日;地点:江南剧院)

▲参加江苏省优秀青年戏曲演员展演,演出《双珠记·投渊》,徐思佳饰郭氏(时间:11月14日;地点:紫金大戏院)

《幽闺记》巡演

▲昆剧《幽闺记》巡演之旅（时间：6月26日；地点：复旦大学相辉堂前）

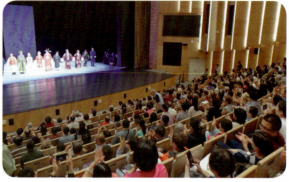

▲观众为精彩纷呈的演出鼓掌（时间：6月26日；地点：复旦大学相辉堂）

▲《幽闺记》剧照（单雯饰王瑞兰，张争耀饰蒋世隆；时间：6月30日；地点：南京江南剧院）

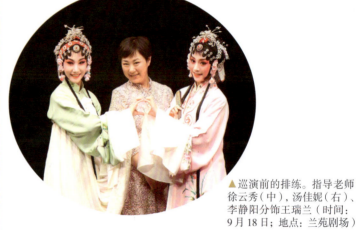

▲巡演前的排练。指导老师徐云秀（中），汤佳妮（右）、李静阳分饰王瑞兰（时间：9月18日；地点：兰苑剧场）

昆曲传习所创办人之一穆藕初之子穆家修先生观看演出并接受记者采访▶（时间：11月22日；地点：深圳新桥文化艺术中心）

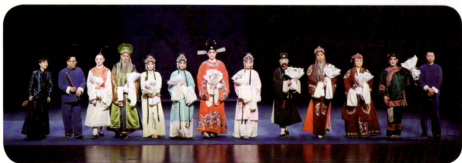

◀《幽闺记》演出结束后合影

浙江昆剧团

◀ 1月20日，举办"三地联动"——首届中国长三角昆曲票友系列大会。本届系列大会汇集江、浙、沪昆曲社团的戏迷，以弘扬中国传统文化、展示昆曲艺术魅力为宗旨，为广大昆曲爱好者搭建自我展示、学习交流的平台。赛制采用网络直播和现场网络投票的方式，最终选出最具网络人气奖、最佳表演奖、薪火传承奖等奖项

◀ 由浙江省文化和旅游厅非遗处主办，浙江京昆艺术中心（浙江昆剧团）承办，浙江旌琨文化艺术有限公司协办的2019年度浙江昆剧团人类非遗昆曲传承公益培训班于7月25日启动，并于8月10日进行汇报演出

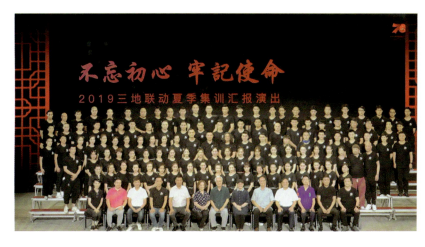

◀ 8月1日至9月7日，浙江昆剧团、上海昆剧团、永嘉昆剧团"长三角"三地联动集训分别于上海、杭州、永嘉进行集训及汇报演出

《十五贯》

▲第一场《鼠祸》

▲《十五贯》排练现场（时间：9月11日）

▲第二场《受嫌》

▲第三场《被冤》

▲第四场《判斩》

▲第五场《见都》

▲第六场《踏勘》

▲第七场《访测》

▲第八场《审鼠》

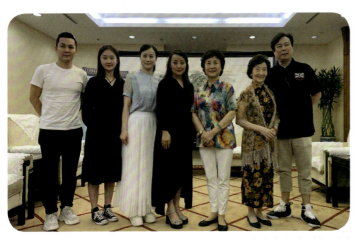

▲ 7月8日至24日,第四届浙江戏曲北京周在北京长安大剧院上演。浙江昆剧团携五代同堂《牡丹亭》上本、《西园记》这两台大戏参加展演。此次活动是浙江昆剧团首次汇集"世""盛""秀""万""代"五代人,以一人一折戏的形式进京传承演绎《牡丹亭》上本(左起曾杰、吴心怡、胡娉、张志红、王奉梅、沈世华、李公律)

▲ 11月1日至3日,为庆祝西溪天堂建成10年,浙昆将昆曲《游园惊梦》改编成为西溪天堂特别创作的游园大戏。昆曲表演通过"沉浸式"的艺术形式,带领大家穿越时空,梦回宋都。演出场景从单一变成多样地点集群动态游走,杜丽娘与柳梦梅的爱情故事打破舞台表演的"第四堵墙",观众从旁观者的身份转变为参与者,走进真实的江南园林场景,实现了环境符号与戏剧审美的统一

◀ 2019年,浙昆在大慈岩中心小学、浙江胜利小学设立人类非遗——昆曲传承基地,让传统文化、艺术瑰宝继续传承下去,让年轻一代的人们了解它、喜欢它

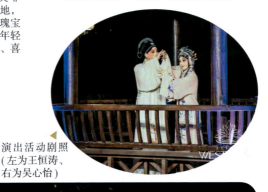

◀ 演出活动剧照(左为王恒涛、右为吴心怡)

▲ 12月2日至6日,适逢谢平安导演逝世5周年,浙昆在《徐九经升官记》首演12年后复排该剧,并邀请多方专家开展纪念和缅怀中国戏曲导演事业的引路人、著名戏剧导演谢平安先生的活动

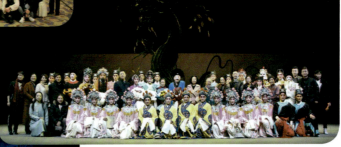

▲ 《徐九经升官记》演出结束后合影

◀ 12月14日,裴艳玲先生收关门弟子暨项卫东拜师仪式在杭州隆重举行

湖南省昆剧团

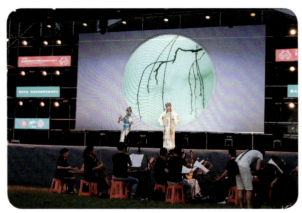

▲ 7月9日,湖南省昆剧团受邀参加吉林非遗节,演出天香版《牡丹亭》(雷玲饰杜丽娘,张璐妍饰春香)

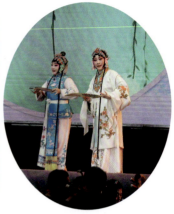

▲ 7月9日,湖南省昆剧团受邀参加吉林非遗节,演出天香版《牡丹亭》(雷玲饰杜丽娘,张璐妍饰春香)

▲ 7月9日,湖南省昆剧团受邀参加吉林非遗节,演出天香版《牡丹亭》(雷玲饰杜丽娘)

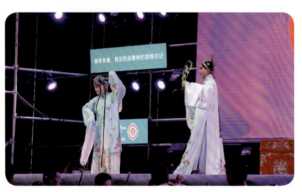

▲ 7月9日,湖南省昆剧团受邀参加吉林非遗节,演出天香版《牡丹亭》(雷玲饰杜丽娘,王福文饰柳梦梅)

▲ 7月9日,湖南省昆剧团受邀参加吉林非遗节,演出天香版《牡丹亭》(王福文饰柳梦梅)

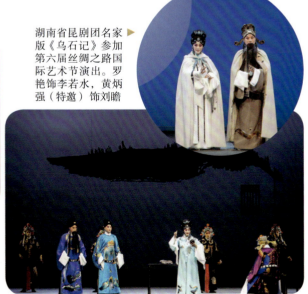

▶ 湖南省昆剧团名家版《乌石记》参加第六届丝绸之路国际艺术节演出。罗艳饰李若水,黄炳强(特邀)饰刘瞻

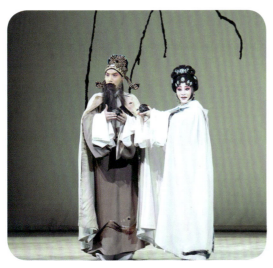
▲ 湖南省昆剧团传承版《乌石记》亮相第六届丝绸之路国际艺术节（刘婕饰李若水，卢虹凯饰刘瞻）

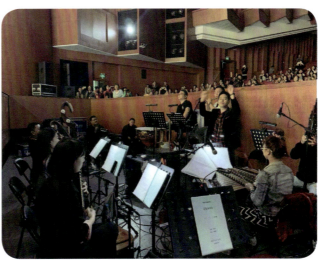
▲ 湖南省昆剧团参加第六届丝绸之路国际艺术节，演出新编昆剧《乌石记》，图为乐队正在进行现场伴奏

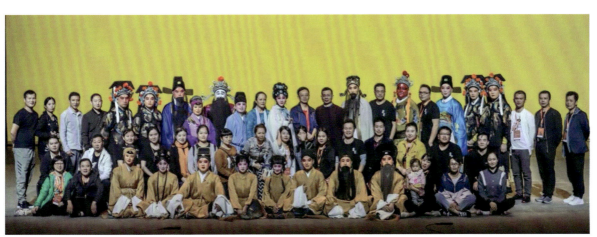
▲ 演出结束后湖南省昆剧团全体演职员合影

◀ 湖南省昆剧团新编昆剧《乌石记》荣获第六届丝绸之路国际艺术节"丝路文化贡献奖"

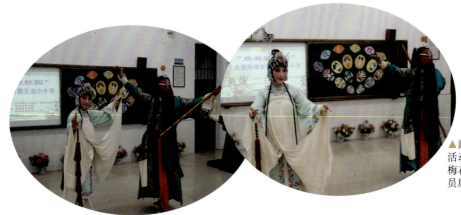

▶ 湖南省昆剧团开展戏曲进校园活动，国家一级演员、中国戏剧梅花奖获得者雷玲与国家二级演员唐珲演出《千里送京娘》

▶ 湖南省昆剧团开展戏曲进校园活动，湖南省昆剧团团长、国家一级演员罗艳为小学生讲解昆曲知识

▶ 湖南省昆剧团开展戏曲进校园活动，青年演员刘荻教授小学生昆曲身段

▲ 湖南省昆剧团开展戏曲进校园活动，青年演员曹惊霞、曹文强演出昆曲折子戏《西游记·借扇》片段

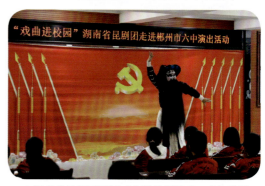

▲ 湖南省昆剧团开展戏曲进校园活动，青年演员蔡路军演出昆曲折子戏《芦花荡》片段

▲ 湖南省昆剧团开展戏曲进校园活动，青年演员胡艳婷、刘嘉演出昆曲折子戏《牡丹亭·惊梦》片段

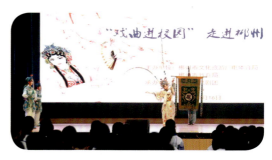

▲ 湖南省昆剧团开展戏曲进校园活动，青年演员李媛演出昆曲折子戏《扈家庄》片段

江苏省苏州昆剧院

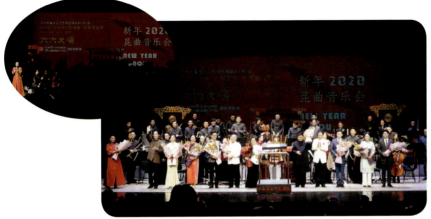

◀ 江苏省苏州昆剧院举办2020新年昆曲音乐会（时间：2020年1月1日；地点：中国昆曲剧院；摄影：叶纯、冯雅）

▲ 王芳领衔主演《长生殿》（时间：1月12日）

▲ 王芳、俞玖林在日本札幌领衔主演《牡丹亭》（时间：1月12日）

◀ 《白罗衫》在台北两厅院演出（领衔主演：俞玖林；时间：2月22日；摄影：姚慎行）

《白罗衫》在台北两厅院演出，现场观众云集（领衔主演：俞玖林；时间：2月22日；摄影：姚慎行）▶

中国昆曲年鉴 2020

▲ 2月22日，台北"两厅院"内宣传板（摄影：赵建安）

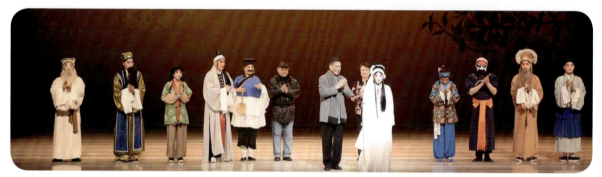

▲ 2月23日，《义侠记》在台北"两厅院"演出（领衔主演：吕佳；摄影：许培鸿）

▲ 2月23日，《义侠记》在台北"两厅院"演出（领衔主演：吕佳；摄影：许培鸿）

▲ 2月27日，《玉簪记》在台中歌剧院演出（主演：俞玖林、沈丰英；摄影：赵建安）

▲ 3月13日，在北京大剧院演出现代昆剧《风雪夜归人》（主演：周雪峰、刘煜）

 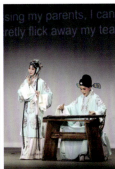

▲ 4月13日，在密歇根剧场演出《琵琶记·蔡伯喈》（主演：周雪峰、翁育贤、朱璎媛）

 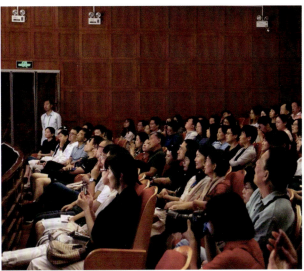

9月6日，《牡丹亭》► 参加首届江南文化旅游节（领衔主演：沈丰英、俞玖林；地点：中国昆曲剧院；摄影：冯雅）

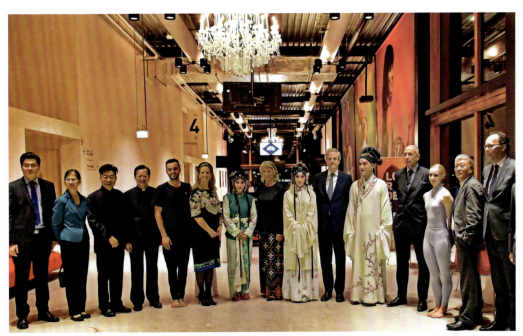

▲ 9月19日，在荷兰海牙席凡宁根海滩上的 Zuiderstrand Theater 剧院演出后合影

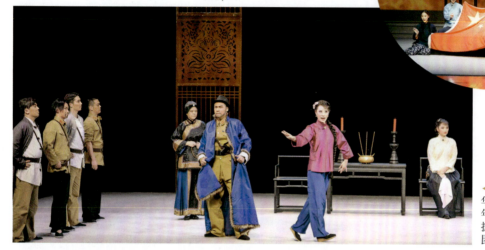

10月12日,举办庆祝中华人民共和国成立70周年活动,演出《绣红旗》(地点:中国昆曲剧院;摄影:叶纯)

10月12日,为庆祝中华人民共和国成立70周年,演出昆剧现代戏《活捉罗根元》(地点:中国昆曲剧院;摄影:叶军)

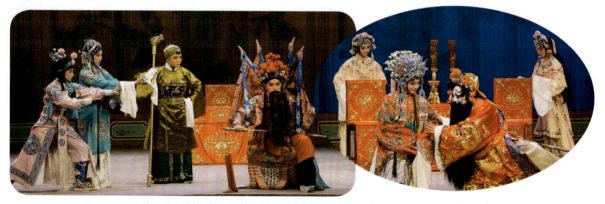

▲ 12月9日,演出《铁冠图》(主演:周雪峰;地点:中国昆曲剧院;摄影:冯雅)

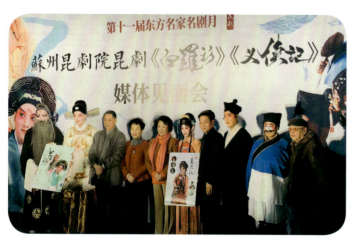

◀ 3月8日,苏州昆剧院携《白罗衫》《义侠记》参加第十一届东方名家名剧月媒体见面会

永嘉昆剧团

◀ 1月10日，2018年度国家艺术基金资助项目《孟姜女送寒衣》在深圳新桥文化艺术中心演出，当地电视台采访团长徐显眺

2月18日，永嘉昆剧团进社区、进文化礼堂，在大若岩黄潭村演出《折桂记》（主演：南显娟、苗黄苗、梅傲立、孙永会）▶

▲ 4月18日，永嘉昆剧团参加第十六届上海世界旅游博览会，在上海展览中心演出《惊梦》（主演：由腾腾、杜晓伟）

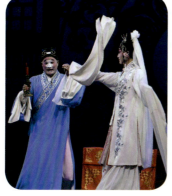

▲ 5月19日，永嘉昆剧团参加全国昆曲院团共演"四大名著"、共度"昆曲非遗18年"活动，在杭州胜利剧院演出《水浒记·活捉》（主演：由腾腾、张胜建）

▲ 6月9日，在第十四届布拉格国际演出设计与空间四年展中国馆网络直播展演现场，永嘉昆剧团在乐清市淡溪镇黄塘村演出《杀狗记》（主演：黄苗苗、李文义、杜晓伟）

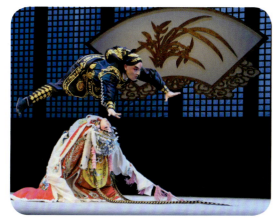

▲ 8月26日，永嘉昆剧团参加"不忘初心 牢记使命"三地（上昆、浙昆、永昆）联动，在永嘉大会堂演出《昭君出塞》（主演：胡曼曼）

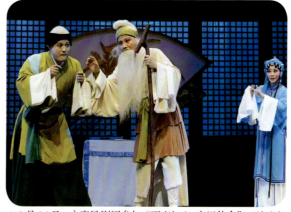

▲ 8月26日，永嘉昆剧团参加"不忘初心 牢记使命"三地（上昆、浙昆、永昆）联动，在永嘉大会堂演出《琵琶记·吃饭吃糠》（主演：孙永会、张胜建、冯诚彦）

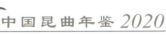

▲ 10月25日，永嘉昆剧团走进永嘉县中学生实践学校

▲ 8月29日，"小戏骨"的唱念做表暑期少儿昆曲传承公益班在永嘉大会堂汇报演出

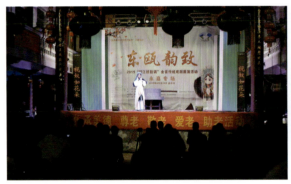
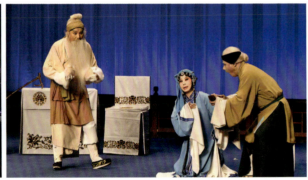

▲ 10月10日，参加2019"浙江好腔调"全省传统戏剧展演活动永嘉专场，在岩头水西演出《白兔记》（主演：孙永会、王耀祖、胡曼曼）

▲ 10月18日，参加江苏昆山"昆曲回家"全国昆曲名家名段金秋展演，演出《琵琶记·吃饭吃糠》（主演：孙永会、张胜建、冯诚彦）

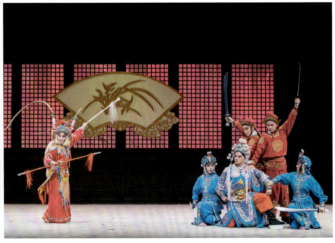

▲ 10月3日，举办庆祝中华人民共和国成立70周年暨永嘉昆剧团2019南戏题材剧目挖掘传承展演，在永嘉大会堂演出《翡翠园·挖菜》

▲ 10月3日，举办庆祝中华人民共和国成立70周年暨永嘉昆剧团2019南戏题材剧目挖掘传承展演，在永嘉大会堂演出《闯山·擒宝》

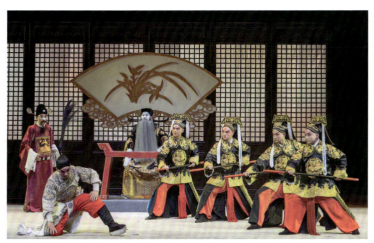
▲ 10月3日，举办庆祝中华人民共和国成立70周年暨永嘉昆剧团2019南戏题材剧目挖掘传承展演，在永嘉大会堂演出《双义节·审玉》

▲ 10月3日，举办庆祝中华人民共和国成立70周年暨永嘉昆剧团2019南戏题材剧目挖掘传承展演，在永嘉大会堂演出《醉菩提·打坐》

▲ 10月3日，举办庆祝中华人民共和国成立70周年暨永嘉昆剧团2019南戏题材剧目挖掘传承展演，在永嘉大会堂演出结束后合影

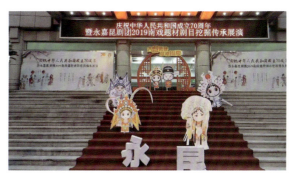
▲ 10月3日，举办庆祝中华人民共和国成立70周年暨永嘉昆剧团2019南戏题材剧目挖掘传承展演，在永嘉大会堂演出

▲ 10月3日，举办庆祝中华人民共和国成立70周年暨永嘉昆剧团2019南戏题材剧目挖掘传承展演，在永嘉大会堂演出

2019年度推荐剧目

北方昆曲剧院 《清明上河图》

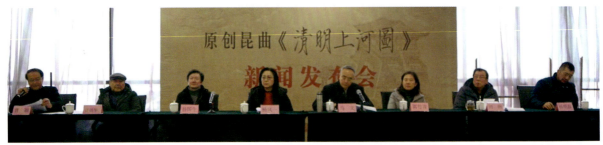

▲原创昆曲《清明上河图》新闻发布会

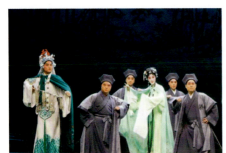 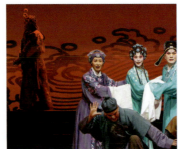

▲《清明上河图》剧照

▲《清明上河图》剧照

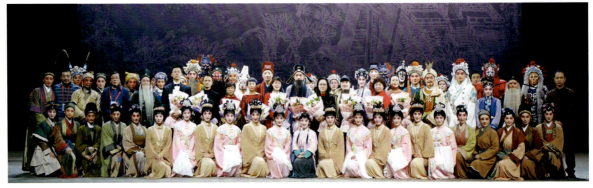

▲《清明上河图》首演成功后合影

上海昆剧团 《玉簪记》

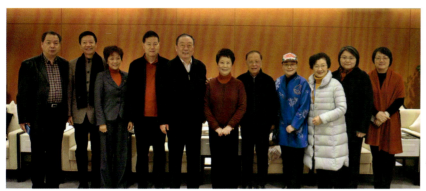

◀ 12月20日经典版《玉簪记》首演，领导与专家在观演之前合影

◀ 经典版《玉簪记·秋江》剧照（胡维露饰潘必正，李琼瑶饰姑母；地点：12月20日；时间：上音歌剧院）

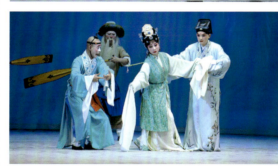

◀ 经典版《玉簪记·秋江》剧照（罗晨雪饰陈妙常，胡维露饰潘必正；时间：12月20日；地点：上音歌剧院）

▲ 经典版《玉簪记·偷诗》剧照（罗晨雪饰陈妙常，胡维露饰潘必正；时间：12月20日；地点：上音歌剧院）

▲ 12月20日经典版《玉簪记》首演，上音歌剧院座无虚席

江苏省演艺集团昆剧院 《梅兰芳·当年梅郎》

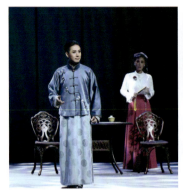
▲《梅兰芳·当年梅郎》彩排，施夏明饰梅兰芳（时间：10月8日；地点：南京航空航天大学礼堂）

▲《梅兰芳·当年梅郎》彩排（周鑫饰王凤卿；时间：10月8日；地点：南京航空航天大学礼堂）

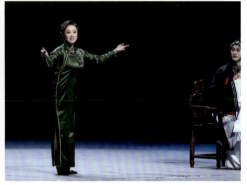
▲《梅兰芳·当年梅郎》参加2019紫金文化艺术节展演，徐思佳（左）饰福芝芳，张争耀饰梅葆玖；时间：10月9日；地点：南京文化馆大剧院）

▲《梅兰芳·当年梅郎》参加2019紫金文化艺术节展演（孙伊君饰严慧玉；时间：10月9日；地点：南京文化馆大剧院）

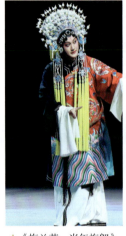
▲《梅兰芳·当年梅郎》参加2019紫金文化艺术节展演（张争耀饰梅葆玖；时间：10月9日；地点：南京文化馆大剧院）

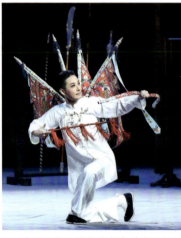
▲《梅兰芳·当年梅郎》参加2019紫金文化艺术节展演（施夏明饰梅兰芳；时间：10月9日；地点：南京文化馆大剧院）

▲《梅兰芳·当年梅郎》参加2019紫金文化艺术节展演（孙晶饰李阿大；时间：10月9日；地点：南京文化馆大剧院）

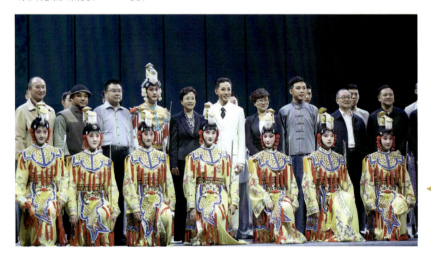
◀《梅兰芳·当年梅郎》参加2019紫金文化艺术节展演，江苏省委宣传部部长王燕文（左五）、副部长徐宁（左七）观看演出并与演员合影（时间：10月9日；地点：南京文化馆大剧院）

浙江昆剧团 《风筝误》

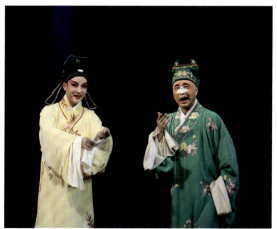
▲昆剧《风筝误》剧照（左为曾杰，右为田漾）

▲昆剧《风筝误》剧照（左起分别为洪倩、胡立楠、李琼瑶、胡娉）

▲昆剧《风筝误》剧照

▲昆剧《风筝误》剧照（左为朱斌，右为曾杰）

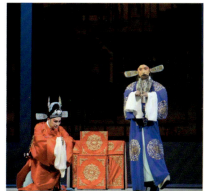
▲昆剧《风筝误》剧照（左为曾杰，右为徐霓）

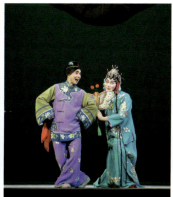
▲昆剧《风筝误》剧照（左为汤建华，右为朱斌）

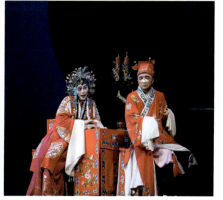
▲昆剧《风筝误》剧照（左为朱斌，右为田漾）

湖南省昆剧团 《义侠记》

▲《义侠记·打虎》剧照（唐珲饰武松）

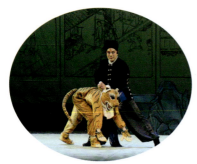
▲《义侠记》剧照（唐珲饰武松，刘婕饰潘金莲）

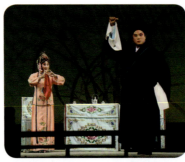
▲《义侠记》剧照（唐珲饰武松，刘婕饰潘金莲）

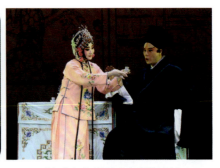

▲《义侠记·别兄》剧照（唐珲饰武松，曹文强饰武植）

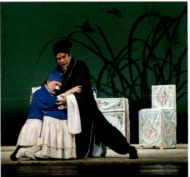
▲《义侠记·别兄》剧照（唐珲饰武松，曹文强饰武植）

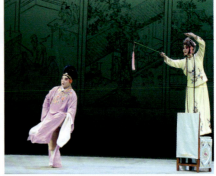
▲《义侠记·挑帘裁衣》剧照（刘婕饰潘金莲，刘荻饰西门庆）

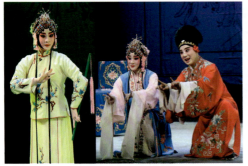
▲《义侠记·挑帘裁衣》剧照（刘婕饰潘金莲）

▲《义侠记·杀嫂》剧照（唐珲饰武松，刘婕饰潘金莲，王荔梅饰王婆）

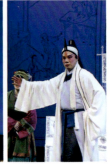
▲《义侠记·杀嫂》剧照（唐珲饰武松，刘婕饰潘金莲，王荔梅饰王婆）

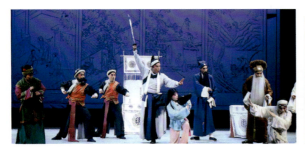
▲《义侠记·杀嫂》剧照（唐珲饰武松，刘婕饰潘金莲，王荔梅饰王婆）

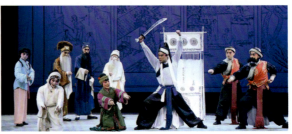
▲《义侠记·杀嫂》剧照（唐珲饰武松，刘婕饰潘金莲，王荔梅饰王婆）

2019 年度推荐 剧目

永嘉昆剧团 《罗浮梦》

▲编剧陈平、导演于少飞讲述《罗浮梦》剧本现场

▲《罗浮梦》排练现场

▲《罗浮梦》乐队合影

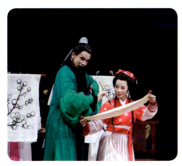
▲《罗浮梦》剧照（张贝勒饰谢灵运，孙永会饰浣女、玉珠）

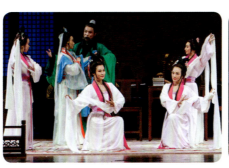
▲《罗浮梦》剧照

▲《罗浮梦》剧照

《罗浮梦》剧照 ▶

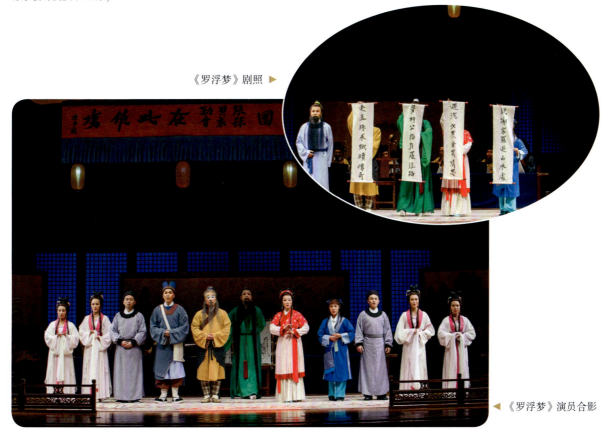

◀《罗浮梦》演员合影

2019年度推荐艺术家

北方昆曲剧院　袁国良

▲《弹词》剧照（袁国良饰李龟年）

▲《十五贯》剧照（袁国良饰况钟）

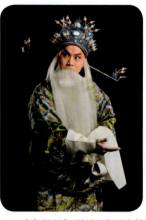
▲《龙凤衫》剧照（袁国良饰张缉）

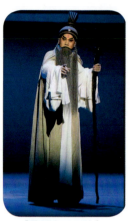
▲《孔子之入卫铭》剧照（袁国良饰孔子）

▲《寻亲记》剧照（袁国良饰周羽）

▲《望江亭·中秋切鲙》剧照（袁国良李秉中）

▲《赵氏孤儿》剧照（袁国良饰程婴）

◀《望乡》剧照（袁国良饰苏武）

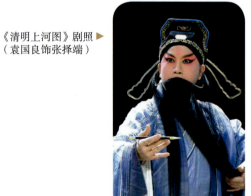
《清明上河图》剧照▶（袁国良饰张择端）

上海昆剧团　余彬

▲ 余彬参加"我们在一起"——518昆曲非遗纪念日活动，演唱《铁冠图·刺虎》

▲ 余彬在《班昭》中饰班昭

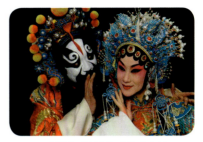

▲ 余彬在《刺虎》中饰费贞娥

▲ 余彬在《景阳钟》中饰周皇后

▲ 余彬生活照

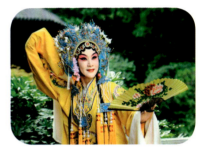

▲ 余彬在《长生殿》中饰杨贵妃

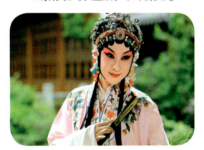

▲ 余彬在《牡丹亭》中饰杜丽娘

◀ 余彬在《玉簪记》中饰陈妙常

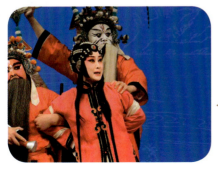

◀ 余彬在《斩娥》中饰窦娥

余彬在《雷峰塔》中饰白素贞 ▶

31

江苏省演艺集团昆剧院　单雯

▲ 单雯参加第二十九届中国戏剧梅花奖颁奖典礼并接受采访

▲ 单雯在《百花赠剑》中饰百花公主

▲ 单雯在《南柯梦》中饰瑶芳公主

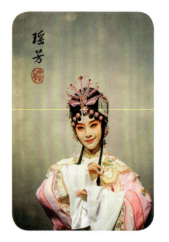

▼ 单雯在《幽闺记》中饰王瑞兰

▲ 单雯在《雷峰塔》中饰白素贞

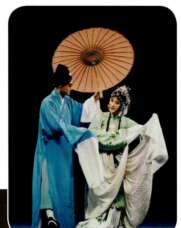

▲ 单雯在《1699桃花扇》中饰李香君

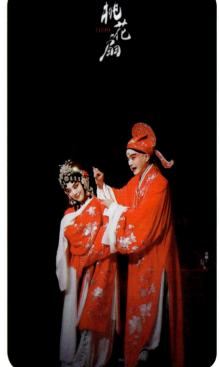

▲ 单雯在《玉簪记》中饰陈妙常

浙江昆剧团　胡立楠

▲ 胡立楠在《风筝误》中饰詹烈侯

▲ 胡立楠在《大将军韩信》中饰刘邦

▲ 胡立楠在《醉打山门》中饰鲁智深

▲ 胡立楠生活照

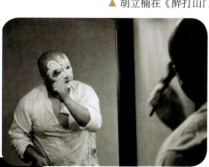
▲ 胡立楠在勾脸

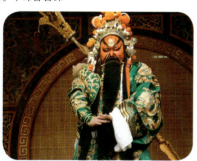
▲ 胡立楠在《单刀会》中饰关羽

▲ 胡立楠在《风筝误》中饰詹烈侯

◀ 胡立楠在《红梅记》中饰贾似道

湘南省昆剧团　唐邵华

▲ 在《乌石记》演出结束后与作曲家周雪华老师合影

▲ 在《乌石记》演出指挥现场

◀ 在《乌石记》首演新闻发布会上与国家一级导演王晓鹰合影

▲ 演出前与观众交流创作思路和构思

▼《湘妃梦》配器创作现场　　▶ 参加指挥大师班

▼《湘妃梦》配器创作现场

▼ 器乐合奏指挥演出

江苏省苏州昆剧院　吕福海

▲ 吕福海在《十五贯》中饰娄阿鼠

▲ 吕福海在青春版《牡丹亭》中饰郭驼

▲ 吕福海在《白罗衫》中饰奶公

▲ 吕福海在《西施》中饰伯嚭

▲ 吕福海在《钗钏记》中饰韩时忠

▲ 吕福海在现代昆剧《风雪夜归人》中饰王新贵

▲ 吕福海在《玉簪记》中饰艄翁（时间：8月13日；地点：苏州文化艺术中心；摄影：荣恩）

吕福海在《红娘》中饰法聪 ▶

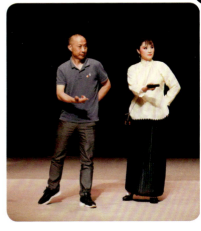

◀ 在《活捉罗根元》彩排现场指导（时间：9月12日）

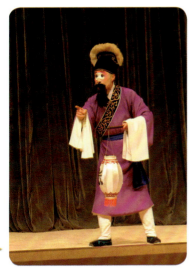
吕福海在《烂柯山》中饰张西乔 ▶

永嘉昆剧团　金海雷

▲ 金海雷在《绣襦记·当巾》中饰郑元和

▲ 金海雷在《孟姜女送寒衣》中饰李老太

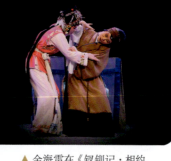
▲ 金海雷在《钗钏记·相约、讨钗》中饰皇甫母

▲ 金海雷在《荆钗记》中饰王母

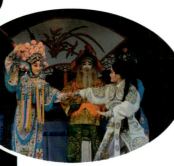
▲ 金海雷在《三请樊梨花·三请》中饰薛丁山

▲ 金海雷在《占花魁·湖楼》中饰秦钟

▲ 金海雷在《桃花扇》中饰侯方域

▲ 金海雷在《孟姜女送寒衣》分享会上示范老旦表演艺术

昆剧教育

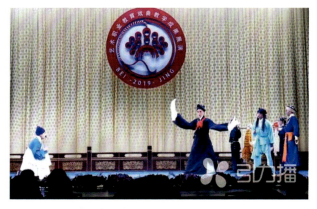

▲苏州市艺术学校在北京长安大剧院展演

▲苏州市艺术学校参加庆祝新中国成立70周年教学汇报演出

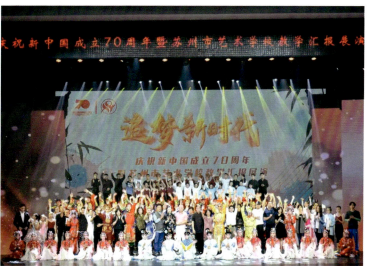

▲苏州市艺术学校在庆祝新中国成立70周年教学汇报演出后全体成员合影

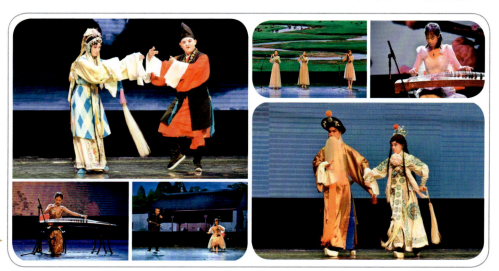

苏州市艺术学校参加双选洽谈会▶

▲ 苏州市艺术学校参加五四汇演,获奖教师在领奖现场

▲ 苏州市艺术学校参加五四汇演演员合影

▲ 苏州市艺术学校参加"祖国颂 姑苏韵"·2019紫金文化艺术节苏州市广场群众文艺展演

昆曲博物馆

▲ "戏博讲坛"邀请著名昆剧表演艺术家孔爱萍做《闺门旦气质的塑造》讲座

▲ 中国昆曲博物馆2019年出版书籍之《莼江曲谱（续编）》

▲ 中国昆曲博物馆社教活动之"昆曲大家唱"青少年专场

▲ 中国昆曲博物馆2019年征集藏品举隅——《竹虚书馆曲钞》旧抄本

▲ 中国昆曲博物馆2019年征集藏品举隅——《通天台》民国暖红室红印本

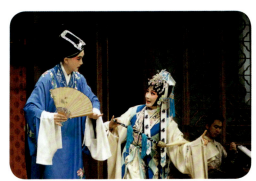

▲ 中国昆曲博物馆昆剧星期专场之省昆《琴挑》剧照

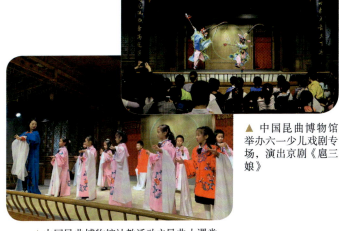

▲ 中国昆曲博物馆社教活动之昆曲小课堂

▲ 中国昆曲博物馆举办六一少儿戏剧专场，演出京剧《扈三娘》

▲ 中国昆曲博物馆昆剧星期专场之苏昆《扫松》剧照

▲ 中国昆曲博物馆昆剧星期专场之苏昆《思凡》剧照

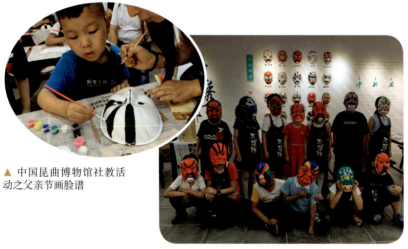
▲ 中国昆曲博物馆社教活动之父亲节画脸谱

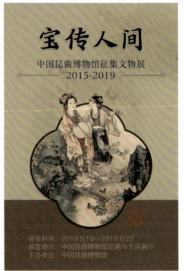
▲ 中国昆曲博物馆"宝传人间——中国昆曲博物馆征集文物展（2015—2019）"特展

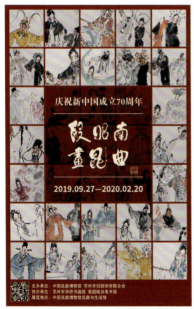
▲ 中国昆曲博物馆"段昭南画昆曲——庆祝新中国成立70周年"特展

▲ 中国昆曲博物馆与上海汽车博物馆合办"当经典汽车邂逅昆曲"跨界艺术展

中国昆曲博物馆藏高马得戏曲人物画精品展赴太仓博物馆巡展▼

目 录

北方昆曲剧院

北方昆曲剧院2019年度昆曲工作综述 …………………………………………………………… 3
 昆曲靓东瀛　艺术彰魅力——北方昆曲剧院赴日本交流演出 ………………………………… 6
北方昆曲剧院2019年度演出日志 ………………………………………………………………… 8

上海昆剧团

上海昆剧团2019年度昆曲工作综述 ……………………………………………………………… 25
 《浣纱记传奇》精彩亮相第十二届中国艺术节 …………………………………………………… 26
上海昆剧团2019年度演出日志 …………………………………………………………………… 27
上海昆剧团2019年度基本情况一览表 …………………………………………………………… 35

江苏省演艺集团昆剧院

江苏省演艺集团昆剧院2019年度昆曲工作综述 ………………………………………………… 39
 昆剧《幽闺记》巡演 ………………………………………………………………………………… 40
 踏伞相遇定终身！赏昆曲《幽闺记》，看一个暖暖的爱情故事　高利平 ……………………… 41
江苏省演艺集团昆剧院2019年度演出日志 ……………………………………………………… 42

浙江昆剧团

浙江昆剧团2019年度昆曲工作综述 ……………………………………………………………… 49
 将传承进行到底——浙江省传统戏曲演出季暨2019年浙江昆剧团518传承演出季 ………… 51
 昆曲《徐九经升官记》 ……………………………………………………………………………… 54

浙江昆剧团2019年度演出日志 ··· 56

湖南省昆剧团

湖南省昆剧团2019年度昆曲工作综述 ··· 63
湖南省昆剧团2019年度演出日志 ··· 64
湖南省昆剧团2019年度基本情况一览表 ··· 66

江苏省苏州昆剧院

江苏省苏州昆剧院2019年度昆曲工作综述 ·· 69
江苏省苏州昆剧院2019年度演出日志 ··· 70

永嘉昆剧团

永嘉昆剧团2019年度昆曲工作综述 ·· 77
永嘉昆剧团2019年度演出日志 ··· 79
永嘉昆剧团2019年度基本情况一览表 ··· 82

2019年度推荐剧目

北方昆曲剧院2019年度推荐剧目 ·· 85
 唱历史新韵　谱时代精品　北方昆曲剧院大型原创昆曲《清明上河图》成功首演 ········ 85
上海昆剧团2019年度推荐剧目 ·· 86
 上海昆剧团《玉簪记》 ·· 86
江苏省演艺集团昆剧院2019年度推荐剧目 ··· 87
 《梅兰芳·当年梅郎》　罗周 ·· 87
 《梅兰芳·当年梅郎》：全面贯通的生命通透　方冠男 ··································· 97
 困难重重也要坚持 ··· 99
浙江昆剧团2019年度推荐剧目 ·· 101
 昆剧《风筝误》 ··· 101
湖南省昆剧团2019年度推荐剧目 ··· 102
 湘昆《义侠记》排演综述　蒋莉 ·· 102
永嘉昆剧团2019年度推荐剧目 ·· 103
 品味永昆　梦回罗浮——永嘉昆剧团晋京演出《罗浮梦》 ··························· 103

2019年度推荐艺术家

北方昆曲剧院2019年度推荐艺术家 ………………………………………………… 107
 袁国良:昆坛老生挑大梁　王悦阳 ………………………………………………… 107
上海昆剧团2019年度推荐艺术家 ………………………………………………… 109
 余彬 ………………………………………………………………………………… 109
江苏省演艺集团昆剧院2019年度推荐艺术家 …………………………………… 111
 为昆曲而生——昆曲第四代传人单雯画像　秦童 ……………………………… 111
浙江昆剧团2019年度推荐艺术家 ………………………………………………… 113
 亮龙吟虎啸音　演忠奸善恶戏——胡立楠访谈　胡立楠　李蓉 ……………… 113
湖南省昆剧团2019年度推荐艺术家 ……………………………………………… 118
 作曲家唐邵华专访:寻觅戏曲音乐生命力　唐涛华 …………………………… 118
 《乌石记》音乐背后的故事　唐邵华 …………………………………………… 120
江苏省苏州昆剧院2019年度推荐艺术家 ………………………………………… 123
 昆曲是我的幸福之海——吕福海访谈　金红　吴雨婷 ………………………… 123
永嘉昆剧团2019年度推荐艺术家 ………………………………………………… 132
 金海雷:做一个"一人千面"的好演员 …………………………………………… 132

昆剧教育

苏州市艺术学校2019年度昆剧教育 ……………………………………………… 137
苏州市艺术学校2019年度演出日志 ……………………………………………… 138

昆曲研究

昆曲研究2019年度论著编目　谭飞辑 …………………………………………… 141
昆曲研究2019年度论文索引　谭飞辑 …………………………………………… 148
昆曲研究2019年度论文综述　裴雪莱 …………………………………………… 154
从《铁冠图》到《景阳钟》——戏曲流传与时代变迁的个案探讨　龚和德 ……… 158
《牡丹亭》演剧研究(存目)　李奇　刘水云 …………………………………… 168
论新概念昆曲《邯郸梦》跨文化戏剧坚守戏曲主体性的尝试　邹元江 ………… 168
"昆山腔""昆曲"与"昆剧"考辨(存目)　解玉峰 ……………………………… 173
格律:昆曲之魂——《习曲要解》研读一得　顾聆森 …………………………… 173
南戏四大唱腔的流传和变异　俞为民 …………………………………………… 175

永嘉昆剧音乐创作方式研究　韩柠灿 ……………………………………………………………… 184
"最差的两折"还是"最好的两折"？
　　——就罗周的"问陵""宴敌"两场戏与薛若琳商榷　赵建新 ……………………………… 192
中国昆曲：作为表演艺术性"非遗"的受众培养（存目）
　　——兼评金红教授新著《渐行渐近："苏州文艺三朵花"传承与发展调查研究》　朱　玲
　　……………………………………………………………………………………………… 199
评裴雪莱《清代前中期苏州剧坛研究》　黄金龙 …………………………………………… 199
《永嘉昆剧》与夏志强　永　强 ……………………………………………………………… 200

2019年度推荐论文

论昆曲行头及穿戴原则　朱恒夫 …………………………………………………………… 203
昆剧衣箱中蟒袍传统文化的传承与发展研究　孟　月　吕莹莹　林　曈　任丽红 ……… 209
再读《书金伶》——有关叶堂唱口传承的思考　白　宁 …………………………………… 212
诗、史、哲：昆曲改编古曲剧作的三重世界　安　葵 ……………………………………… 220
晚清民国江南曲社与文人清唱之关系　裴雪莱 …………………………………………… 223
清末民国河北民间戏班对北方昆曲发展的影响　孙艺珍 ………………………………… 230
"梆子秧腔"考——兼论清前中期梆子腔与昆腔、弋阳腔的融合　陈志勇 ……………… 235
实践与音乐研究——谈杨荫浏先生在《中国古代音乐史稿》中对昆曲的使用　孙玄龄 … 244
中国昆剧英译的现状、问题与对策　朱　玲 ……………………………………………… 251
"式微"与"中兴"：论20世纪上半叶昆曲盛衰的论说逻辑　陈秋婷 ……………………… 256
王芳：追寻表演艺术的真境界　罗　松 …………………………………………………… 263

昆曲博物馆

中国昆曲博物馆2019年度昆曲工作综述　孙伊婷　整理 ………………………………… 269

昆事记忆

咸丰、同治、光绪年间四喜班演出昆曲折子戏考述　赵山林 …………………………… 273
清代苏州曲家、曲师和教习关系考辨　裴雪莱 …………………………………………… 285
再谈昆曲鼻祖的真伪（存目）　陈益 ………………………………………………………… 291
北京大学早期昆曲教育考述
　　——以北京大学音乐研究会昆曲组为中心（存目）　陈　均 …………………………… 291
移植与中断：16至20世纪昆曲在贵州的三次传播　张婷婷 ……………………………… 291

《梅欧阁诗录》与《〈黛玉葬花〉曲本》的文献价值(存目)　朱恒夫 …………………………………… 298
苏州昆剧传习所的市场化分析(存目)　张媛媛　胥永辉 ………………………………………… 298
民国江苏昆曲表演艺术家沈月泉先生年谱简编　崔玖琪 ………………………………………… 298

中国昆曲 2019 年度纪事

中国昆曲 2019 年度纪事　王敏玲　整编 …………………………………………………………… 305

后　记 ……………………………………………………………………………………………………… 308

The 2020 Annals of China Kunqu Opera

Northern Kunqu Opera Troupe

An Overview of the Work of the Northern Kunqu Opera Troupe in 2019 ·················· 3
 Kunqu Opera Sparking Artistic Fascination—Northern Kunqu Opera Troupe's Performance in Japan
·· 6
Performance Log of the Northern Kunqu Opera Troupe in 2019 ································ 8

Shanghai Kunqu Opera Troupe

An Overview of the Work of the Shanghai Kunqu Opera Troupe in 2019 ··················· 25
 The Legend of Washing Gauze Staging on the 12th China Art Festival ················· 26
Performance Log of the Shanghai Kunqu Opera Troupe in 2019 ······························ 27
A General Survey of the Shanghai Kunqu Opera Troupe in 2019 ····························· 35

Jiangsu Kunqu Opera Troupe

An Overview of the Work of the Jiangsu Kunqu Opera Troupe in 2019 ···················· 39
 Tour Performance of *The Story of Worshipping the Moon Pavilion* ···················· 40
 The Story of Worshipping the Moon Pavilion: A Romance of Umbrella Gao Liping ············ 41
Performance Log of the Jiangsu Kunqu Opera Troupe in 2019 ································ 42

Zhejiang Kunqu Opera Troupe

An Overview of the Work of the Zhejiang Kunqu Opera Troupe in 2019 ···················· 49

Zhejiang Kunqu Opera Troupe 518 Heritage Show 2019 Season ·················· 51
　　Kunqu Opera *The Promotion of Xu Jiujing* ································· 54
　Performance Log of the Zhejiang Kunqu Opera Troupe in 2019 ················ 56

Hunan Kunqu Opera Troupe

An Overview of the Work of the Hunan Kunqu Opera Troupe in 2019 ················ 63
Performance Log of the Hunan Kunqu Opera Troupe in 2019 ······················ 64
A General Survey of the Hunan Kunqu Opera Troupe in 2019 ······················ 66

Suzhou Kunqu Opera Troupe

An Overview of the Work of the Suzhou Kunqu Opera Troupe in 2019 ················ 69
Performance Log of the Suzhou Kunqu Opera Troupe in 2019 ······················ 70

Yongjia Kunqu Opera Troupe

An Overview of the Work of the Yongjia Kunqu Opera Troupe in 2019 ················ 77
Performance Log of the Yongjia Kunqu Opera Troupe in 2019 ······················ 79
A General Survey of the Yongjia Kunqu Opera Troupe in 2019 ······················ 82

Recommended Plays in 2019

Northern Kunqu Opera Troupe ·· 85
　　Debut of the Full-length Original Kunqu Opera *Riverside Scene at Qingming Festival* ·········· 85
Shanghai Kunqu Opera Troupe ··· 86
　　Kunqu Opera *The Jade Pin* ·· 86
Jiangsu Kunqu Opera Troupe ·· 87
　　Kunqu Opera "Mei Lanfang"　　Luo Zhou ······································ 87
　　Mei Lanfang in Those Years: A Thorough Clarity of Life　　Fang Guannan ·············· 97
　　Perseverance: Artistic Charm of Kunqu Opera "Mei Lanfang" ······················ 99
Zhejiang Kunqu Opera Troupe ·· 101
　　Kunqu Opera *The Misunderstanding about A Kite* ····························· 101
Hunan Kunqu Opera Troupe ·· 102
　　Review of Kunqu Opera *A Tale of the Righteous Man* Rehearsal　　Jiang Li ·········· 102
Yongjia Kunqu Opera Troupe ··· 103
　　Fine Taste and Eternal Dream: Kunqu Opera *Luofu Dream* Perform in Beijing ·········· 103

Recommended Kunqu Artists in 2019

Northern Kunqu Opera Troupe ·· 107
 Yuan Guoliang: A Leading Elderly Male Role Artists of Kunqu Opera Wang Yueyang ···················· 107
Shanghai Kunqu Opera Troupe ·· 109
 Yubin ··· 109
Jiangsu Kunqu Opera Troupe ·· 111
 Born to Be A Kunqu Artist: The Forth Generation Successor Shan Wen Qin Tong ················ 111
Zhejiang Kunqu Opera Troupe ··· 113
 Good and Evil in the Limpid Tune: An Interview with Hu Linan Hu Linan, Li Rong ················ 113
Hunan Kunqu Opera Troupe ··· 118
 Seeking for the Vitality in Theatrical Music: A Special Interview with Composer Tang Shaohua Tang Taohua
 ··· 118
 Behind the Scene: The Theatrical Music of A Tale of the Black Stone Tang Shaohua ···················· 120
Suzhou Kunqu Opera Troupe ·· 123
 Kunqu Opera Brings Me A Sea of Joy: An Interview with Lv Fuhai Jin Hong, Wu Yuting ·············· 123
Yongjia Kunqu Opera Troupe ·· 132
 Jin Hailei: A Good Actor Playing A Thousand Roles ·· 132

Kunqu Opera Education

The Kunqu Opera Education in Suzhou Art School 2019 ·· 137
The Performance Log of Suzhou Art School 2019 ··· 138

Kunqu Studies

Index of Books on the Kunqu Studies in 2019 Compiled by Tan Fei ······································ 141
Index of Research Articles on Kunqu Studies in 2019 Compiled by Tan Fei ·································· 148
A Review of Kunqu Studies in 2019 Pei Xuelai ··· 154
From *Three Paintings by Taoist Tieguan* to *Jingyang Bell*: A Case Study of Theatrical Inheritance Gong Hede
··· 158
A Study on the Acting Art of *The Peony Pavilion* Li Qi, Liu Shuiyun ······································ 168
A Study on the Cross-cultural Theatrical Subjectivity Experiment of the New Concept Kunqu Opera *A Dream in Handan*
 Zou Yuanjiang ··· 168
"Kunshan Qiang", Kunqu Opera, and Kunju Opera Xie Yufeng ·· 173
Metrical Pattern: Soul of Kunqu Opera—Reading on Xi Qu Yao Jie Gu Lingsen ······················· 173
The Dissemination and Variation of the Four Main Singing Schemes of the Southern Opera Yu Weimin ········· 175

Research on the Musical Composition of Yongjia Kunqu Opera　　Han Ningcan ············ 184

The Best Two Scenes or the Worst Two Scenes: Discussion with Xue Ruolin on the Two Scenes Written by Luo Zhou
　　Zhao Jianxin ··········· 192

Kunqu Opera in China: Audience Cultivation as the Intangible Cultural Heritage of the Performance Art: A Review
　　of Jin Hong's New Book *Away and Gone*　　Zhu Ling ··········· 199

A Review of Pei Xuelai's *Study on the Suzhou Theatrical Circles in the Early and Middle Qing Dynasty*
　　Huang Jinlong ··········· 199

Yongjia Kunqu Opera and Xia Zhiqiang　　Yong Qiang ··········· 200

Recommended Essays on Kunqu Studies in 2019

The Actor's Costumes and Paraphernalia of Kunqu Opera　　Zhu Hengfu ··········· 203

Research on the Inheritance and Development of the Embroidered Robe Culture
　　Meng Yue, Lv Yingying, Lin Tong, Ren Lihong ··········· 209

Rereading *on Jinling*: A Reflection on the Inheritance of Ye Theatrical Scholl　　Bai Ning ··········· 212

Poetry, History, and Philosophy: Three Dimensions of Classics Adaptation　　An Kui ··········· 220

The Relationship of Jiangnan Kunqu Opera Society and Intellectual Singing without Staging in the Late Qing Dynasty
　　Pei Xuelai ··········· 223

The Influence of Hebei Folk Opera Troupe on the Development of Northern KunquOpera in the Late Qing Dynasty
　　Sun Yizhen ··········· 230

Research on the Clapper Opera Tune: The Integration of the Clapper Opera, Kun Tune, and Yiyang Tune
　　Chen Zhiyong ··········· 235

Music Research and Practice: The Introduction of Kunqu Opera in Yang Yinliu's *Record of Chinese Ancient Music*
　　Sun Xuanling ··········· 244

Translating Kunqu Opera: Situation, Problem and Strategy　　Zhu Ling ··········· 251

The Decline and Rise of Kunqu Opera in the First Half of the 20th Century　　Chen Qiuting ··········· 256

Wang Fang: Seeking for the Essence of Performing Art　　Luo Song ··········· 263

Kunqu Museums

A General Survey of China Kunqu Museum in 2019　　Compiled by Sun Yiting ··········· 269

Memoirs of Kunqu Events

Sixi Combo's Kunqu Selected Scenes in Xianfeng Period, Tongzhi Period, and Guangxu Period　　Zhao Shanlin
　　··········· 273

A Study on the Relationship of Lyricists, Masters and Training in Suzhou in Qing Dynasty　　Pei Xuelai
　　··········· 285

A Discussion on the Authenticity of the Founder of Kunqu Opera　　Chen Yi ··········· 291

A Research on the Early Kunqu Opera Education in Beijing University　　Chen Jun ·············· 291
Transplantation and Suspension: Three Dissemination Events of Kunqu Opera in Guizhou from the 16th to the
　　20th Century　　Zhang Tingting ··· 291
The Documentary Value of *The Selected Poems of Mei Ou Ge and The Script of Daiyu's Burying the Flowers*
　　Zhu Hengfu ··· 298
Marketing Analysis of Suzhou Kunqu Opera Training School　　Zhang Yuanyuan, Xu Yonghui ·············· 298
A Chronicle of Jiangsu Kunqu Artist Shen Yuequan in the Republic of China　　Cui Jiuqi ··············· 298

The Chronicle of China's Kunqu Opera in 2019

The Chronicle of China's Kunqu Opera in 2019　　Compiled by Wang Minling ················ 305

Postscripts ··· 308

北方昆曲剧院

北方昆曲剧院2019年度昆曲工作综述

2019年，北方昆曲剧院依然不遗余力地传承和发展昆曲艺术，全年共计演出331场，商演228场，公益演出103场。其中进校园演出6场，在外省市演出95场，举办昆曲专题讲座39场，在港、澳、台三地演出7场，在境外演出31场，演出数量及演出收入连创新高，取得了良好的社会效益和经济效益。

一、昆曲传承

2月，北京市文化艺术基金2018年度资助项目传统剧目《荆钗记》经过复排和打磨，于12日在梅兰芳大剧院首演。《荆钗记》作为"四大南戏"之首，在我国戏剧史上有着极其重要的地位，但全本《荆钗记》已在昆曲舞台上消失多时，所以恢复、传承这一经典剧目迫在眉睫。早在1960年，北方昆曲剧院的老艺术家白云生、马祥麟两位大师就曾将此戏传授给当时还年轻的张毓文老师、许凤山老师、周万江老师、王小瑞老师等，并将此剧搬演上舞台，引起了热烈反响。时隔59年，北方昆曲剧院复排此剧，除了继承传统外，也是向老一辈艺术家致敬。

5月，文化和旅游部艺术司公示了2019年度"中华优秀传统艺术传承发展计划"戏曲专项扶持项目入选名单，北方昆曲剧院申报的11出折子戏入选2019年度昆曲传统折子戏录制项目，老艺术家周万江入选2019年度"名家传戏"项目。目前，11出传统折子戏《西游记·北饯》《西厢记·惠明下书》《百花记·点将》《西楼记·玩笺》《西厢记·长亭》《寻亲记·饭店》《渔家乐·纳姻》《铁冠图·对刀步战》《麒麟阁·三挡》《一捧雪·审头刺汤》《长生殿·小宴》已经完成录制工作。

为了持续培养青年人才，挖掘整理传统剧目和特色剧目，传承昆曲香火，重拾传统精粹，北方昆曲剧院申报的"荣庆学堂——昆曲人才培养项目"，在北京文化艺术基金的资助下已经完成了第一期40出剧目的传承工作，第二期工作正在陆续开展。项目按照生、旦、净、丑四个行当细分家门，依据继承的紧迫性，对其中一些薄弱的行当略有侧重，按照先易后难，完整本与残缺本的整理顺序，以原汁原味继承为核心，先继承，后打磨，邀请全国范围内的老艺术家传授教学，从表演、身段、唱腔等方面系统传授"看家戏"，共计传承40出。目前，第二期荣庆学堂已完成全国招生，剧目传承工作正在有条不紊地开展。

二、新剧创作

2019年，北方昆曲剧院新创排了大型原创昆曲剧目《清明上河图》，以昆曲这一传统的艺术形式诠释传世900余年的经典名画《清明上河图》的深刻寓意，在有限的时间和空间内再现《清明上河图》的恢宏气势。该剧的剧本创作历时有10年之久。原创昆曲《清明上河图》中的张择端，既是画中人，又是作画人，还是剧中主人公。故事中的他最初爱情美满、踌躇满志，转而妻离子散、命途多舛，最终向死而生、豁然顿悟。在重获新生后，张择端不再执着于功名利禄，他将自己对生命的感悟融于笔端，最终创作出历史画卷般的《清明上河图》流芳百世。该剧通过描述张择端见自己、见天地、见众生这一人生感悟过程，揭示了大音希声、大象无形的艺术境界，启示世人：只有不畏浮云遮望眼，才能寻得人生心灵的最终归宿。

北方昆曲剧院在《饭店认子》和《出罪府场》这两出折子戏的基础上继承挖掘的传统剧目《寻亲记》，于5月8日在梅兰芳大剧院首演。昆曲《寻亲记》在明代改编本的基础上，删繁就简，以周羽一家的际遇为主线，采用倒叙的手法，通过《茶访》中茶博士的口述，将剧中的主线情节和重要事件串联起来，主题突出、结构巧妙、立意新颖。其情真动人、唱念俱佳，备受好评。

小剧场实验昆曲《反求诸己》是2019年度北方昆曲剧院的新创剧目，该剧依托昆曲这一传统表演形式，重新打磨中国古老的成语故事并赋予当代哲思，是小剧场昆曲剧目的一次全新探索和尝试。该剧于7月3日在法国阿维尼翁戏剧节首演后，以其新颖的立意、传统的表达，引起了热烈反响。小剧场实验昆曲《反求诸己》通过对将军启的刻画来表现当代人的一种自我探求的困境，不仅向世界展示昆曲艺术博大精深的文化内涵，也传递了东方哲学对于人生、对于死亡的深刻态度。此外，戏曲道具的"人化"处理方式让观众在被人物和故事感染的同时，也能够感受到传统艺术的一种当代思考和活力。

北方昆曲剧院新创小剧场昆曲《精忠记》是根据明传奇《精忠记》和《东窗事犯》整理改编而成的。全剧采用元杂剧四折一楔子的结构模式，简洁清晰地展示出故事的主体脉络，赞扬了岳飞精忠报国的爱国精神，批判

了秦桧卖国求荣的罪行，凸显了一种家国情怀和气节，具有极高的现实意义。舞台布局采用"一桌两椅"的传统戏曲模式，展现灵动自如的舞台空间，唱腔、唱词尊重传统，忠于原著。该剧于7月20日在大兴影剧院首演。

北方昆曲剧院新创传统剧目《焚香记》于8月4日在天桥剧场首演。该剧是以传统折子戏《阳告》为基础，整理改编创作而成。在创作过程中，创作人员遵循昆曲本体艺术风格，以及以演员表演为中心的传统戏曲创作理念，是对传统剧目的一次全新演绎。《焚香记》行当齐全，人物性格鲜明，情感冲突强烈。在音乐创作上，从人物性格和角色情绪出发，传递出人物内心的细腻情感，并兼顾传统和创新，适应当今观众的听觉审美需求。在角色塑造上，深入探讨人物的精神世界，向人物挖潜，向表演发力，以情感人，以美动人，为观众呈现出不一样的《焚香记》。

元代剧作家关汉卿的《望江亭中秋切鲙》，至今已流传700余年，感染和鼓舞了众多深陷苦难的坚强女性，被京剧、川剧、赣剧、曲剧等剧种移植，并传唱至今。经过长达一年的策划和排演，2019年，北方昆曲剧院将《望江亭中秋切鲙》搬上昆曲舞台，于8月13日在中山公园音乐堂首演。这是一部忠于原著文学特点并具有浓郁北曲风格的舞台作品。该剧根据北昆老先生所留音频资料，实验性复原京高腔片段加入其中，还原北方昆曲的昆弋特色，并撷取部分已濒临失传的曲牌，运用情境、气氛音乐等手段进行改编生发，贯穿始终的主题旋律也由京高腔变奏而成，在现有学术和资料的支持下，最大程度地展现出了北方昆弋的风格和气势。

三、文化交流

2019年，北方昆曲剧院步履不停，将优秀传统文化带到世界各地。在我国农历春节前后，北方昆曲剧院先后赴雅典、爱沙尼亚、芬兰演出经典折子戏《牡丹亭·惊梦》，与海外华人华侨共度新年。3月15日，北方昆曲剧院院长杨凤一受邀跟随中国剧协梅花奖艺术团赴香港地区演出代表剧目《百花赠剑》。5月31日至6月7日，北方昆曲剧院赴日本高校演出经典剧目《牡丹亭》、开办昆曲知识讲座，并参与了"北京之夜""北京周"系列国事活动。6月10日，在吉尔吉斯共和国比什凯克人文大学中国馆揭牌仪式上，北方昆曲剧院演出了《牡丹亭·游园》。6月11日至15日，作为2019年中国旅游文化周活动的压轴大戏，北方昆曲剧院在白俄罗斯举办了昆曲《牡丹亭》巡演活动。7月3日至9日，北方昆曲剧院实验小剧场昆曲剧目《反求诸己》在法国阿维尼翁戏剧节亮相。10月17日至19日，在澳门国际贸易投资展览会的"北京馆"主题日活动中，北方昆曲剧院演出了经典剧目《牡丹亭·游园》选段。11月21日，纪念北京与华盛顿缔结友好城市关系35周年纪念音乐会在华盛顿市举行，北方昆曲剧院与古琴艺术跨界融合，共同演绎了《牡丹亭》中的经典选段。艺术是跨越国界、跨越语言、跨越差异的沟通桥梁，北方昆曲剧院始终秉承兼容并蓄的传播理念，以昆曲作为文化交流的纽带，促进文化互鉴，彰显传统文化的艺术魅力。

3月14日至17日，香港西九戏曲中心邀请中国剧协梅花奖艺术团赴港演出，北方昆曲剧院杨凤一院长作为第十二届中国戏剧梅花奖获得者受邀参演，与多年的默契搭档、中国戏剧梅花奖获得者王振义同台演绎《百花赠剑》，两位主演唱做并重、精彩纷呈，为香港地区的观众展现了昆曲韵味深厚的艺术魅力。

5月31日至6月7日，北方昆曲剧院由杨凤一院长带队赴日本交流演出，在日本高校演出了3场昆曲《牡丹亭》，并举办了3场昆曲专题讲座，还参与了"北京之夜"及"北京周"系列国事活动，彰显出昆曲艺术600年的灿烂文化和深厚内涵，以及非遗艺术薪火相传的丰硕成果和独特魅力，近万名日本民众及华侨华人亲临现场观看和聆听。这次日本之行在为观众带来极致审美享受的同时，吸引了众多海外友人走近中国文化、了解昆曲艺术。

应明斯克中国文化中心邀请，作为2019年中国旅游文化周活动的压轴大戏，北昆由党总支书记刘纲带队，于6月11日至15日在白俄罗斯举办了昆曲《牡丹亭》巡演活动。此项目作为海外中国文化中心项目资源库精品项目，由文化和旅游部中外文化交流中心、明斯克中国文化中心和北方昆曲剧院共同主办，在白俄罗斯共演出两场《牡丹亭》、举办两场昆曲知识讲座，反响热烈。

7月3日至9日，北方昆曲剧院由党总支副书记孙明磊带队赴法国阿维尼翁戏剧节演出小剧场实验昆曲《反求诸己》，600年的昆曲艺术邂逅世界最前沿的艺术节，成就了北昆在阿维尼翁戏剧节的惊鸿一瞥。在连续6天共计15场的演出中，北方昆曲剧院凭借浓墨重彩的东方戏曲元素，成为阿维尼翁小城中的一道独特风景。

四、奖励荣誉

2019年，北方昆曲剧院在人才培养方面成绩斐然。在第二十九届中国戏剧梅花奖竞演中，北方昆曲剧院国家一级演员顾卫英以"一旦一戏"昆曲折子戏专场中的《牡丹亭·寻梦》《玉簪记·琴挑》《货郎担·女弹》等三

出兼具南北、风格迥异的精彩折子戏，经过层层筛选和激烈角逐，斩获中国戏剧梅花奖，顾卫英亦成为北方昆曲剧院的第十朵"梅花"；在第二十九届上海白玉兰戏剧表演艺术奖评选中，北方昆曲剧院国家一级演员王瑾因在《西厢记》中出色地塑造了伶俐活泼、机智泼辣的红娘形象，获得了评审专家的高度赞扬，被授予第二十九届上海白玉兰戏剧表演艺术配角奖。在第四届黄河流域戏曲红梅奖大赛中，国家一级演员翁佳慧以《牡丹亭·惊梦》选段，从来自全国各剧种的130名选手中脱颖而出，获得第四届黄河流域戏曲红梅大赛金奖。

五、高参小项目

"高参小"是北京市教委从2014年开始执行的一项为期6年的小学美育项目，北昆于2016年进入该项目。为了弘扬中华优秀传统文化，在小学生中普及昆曲教育，北昆先后与北京市4个行政区中的5所学校签订了昆曲进课堂的合作协议。2019年，北昆的青年演员们依然活跃在高参小项目一线，深入课堂和社团，讲授昆曲知识，传授昆曲技艺，使四区五校近3000名小学生亲身领悟和学习了昆曲艺术。不少经过两三年系统学习的小学员已经在昆曲表演中崭露头角，颇具神韵。

六、其他重要活动

3月1日、2日，北方昆曲剧院代表剧目《红楼梦》（上下本）作为开幕大戏，亮相国家大剧院第二届"昆曲艺术周"。

3月至5月，在北京文化艺术基金的资助和支持下，北方昆曲剧院昆曲《牡丹亭》《西厢记》《赵氏孤儿》巡演推广项目，先后赴廊坊、天津、邯郸、保定、北京演出，并开展昆曲公益讲座。

3月8日，农历二月初二，北方昆曲剧院赴"昆曲大王"韩世昌的故乡——河北省保定市高阳县河西村，为当地居民演出《相约相骂》《莲花》《盗草》等3出折子戏。

3月26日、27日，北方昆曲剧院受邀赴武汉参加第七届中华戏曲艺术节，演出中国戏剧梅花奖获得者刘巍的代表剧目《白兔记·咬脐郎》、传统折子戏《孽海记·双思凡》《宝剑记·夜奔》《牡丹亭·游园惊梦》及经典传统剧目《西厢记》，并在武汉大学举办了专场昆曲讲座。

4月27日，彭丽媛与出席第二届"一带一路"国际合作高峰论坛的外方领导人配偶在钓鱼台国宾馆芳菲苑共同欣赏由北方昆曲剧院演出的实景昆曲《牡丹亭·游园惊梦》。演出现场曲音缭绕、精彩纷呈，展现出昆曲艺术绮丽优雅的独特魅力，得到了在场来宾的高度赞扬。

4月28日，在2019年中国北京世界园艺博览会开幕式晚会上，北方昆曲剧院以昆曲《牡丹亭》中的选段【皂罗袍】领衔演绎"心灵之舞"——《彩蝶的虹桥》，在委婉清丽的水磨腔中将中国古典之美娓娓道来，并与舞蹈跨界融合、相得益彰，向世界展现了中国传统艺术的魅力。

为了进一步推广和普及昆曲艺术，弘扬优秀传统文化，展示北方昆曲剧院近年来薪火相传的丰硕成果，由北方昆曲剧院主办的国家艺术基金2019年度传播交流推广项目"昆韵芳华"昆剧《牡丹亭》《赵氏孤儿》巡演于5月正式拉开帷幕。此次活动一直延续到10月才降下帷幕。巡演分为上下两程，上半程历时半个月，先后赴淄博、郑州、呼和浩特、太原演出；下半程历时40余天，足迹遍及武汉、宿迁、南京、泰州、常州、舟山、常熟、昆山、无锡、诸暨、淮安、宜春、黄冈、唐山、保定、衡水。在各地演出的同时，北昆还举办了丰富多彩的公益昆曲讲座。

5月16日，在2019年中国北京世界园艺博览会国际竹藤组织荣誉日"绿竹神气"主题文艺演出中，北方昆曲剧院演出经典剧目《牡丹亭·游园》选段，为世园会的游客展示了中国非遗的艺术魅力。

7月26日、27日，作为北京喜剧周入围剧目，北方昆曲剧院在朝阳9剧场连续演出了两场《狮吼记》。

8月1日，北京市文化和旅游局二级巡视员马文在北方昆曲剧院排练厅，为其分管的局机关处室、市群艺馆及北方昆曲剧院全体党员干部讲党课。

8月13日，北方昆曲剧院党总支开展了以"不忘初心、牢记使命"为主题的处级领导干部讲党课活动。

8月15日至19日，2019年"北京故事"优秀小剧场剧目展演入围剧目《反求诸己》《望江亭中秋切鲙》在繁星戏剧村贰剧场上演。

2019年，国庆70周年国家形象宣传片《美丽中国》以昆曲作为音乐基调，由北方昆曲剧院完成昆曲唱腔创作、演唱、演奏等相关工作。该宣传片在驻外使领馆举办的国庆招待会上滚动播出，并在中央电视台和国内外新媒体平台广泛传播。

10月2日至7日，北方昆曲剧院参加在园博园举办的"2019中国戏曲文化周"活动，在忆江南园区，打造了集昆曲折子戏演出、昆曲音乐欣赏、北昆剧种剧目展览、昆曲身段体验、昆曲妆容体验及少儿基本功展示于一体的整体沉浸式昆曲艺术环境，将昆曲艺术与园林艺术有机融合，编织园中有曲、曲中有林的艺术情境，吸引了近

10万人次驻足观赏。

10月10日，北方昆曲剧院杨凤一院长做客昆山俞玖林工作室的"大美昆曲"主题讲座，分享了以"北方昆曲的发展和人才培养"为主题的知识讲座。

10月19日，第四届汤显祖戏剧节暨国际戏剧交流月活动开幕式在江西抚州举行，北方昆曲剧院演出了汤显祖最负盛名的经典剧目《牡丹亭》选段。

11月4日、5日，北方昆曲剧院参加2019年北京金秋优秀剧目展演，在天桥剧场演出了北昆代表剧目《红楼梦》（上下本）。

11月13日，北方昆曲剧院杨凤一院长讲授市级思政课，授课主题为"从自身成长历程谈戏曲演员培养之路"，来自中国戏曲学院、北京舞蹈学院、北京服装学院、中国音乐学院和中央音乐学院等5所艺术院校的200多名学生和思政课教师参加了这次活动。

11月24日、25日，北方昆曲剧院小剧场实验昆曲《反求诸己》在大凉山国际戏剧节上演。该剧富有激情和创造力的演出形式，得到了广泛认可。

12月21日，主题为"唱历史新韵，谱时代精品"的大型原创昆曲《清明上河图》新闻发布会在北昆排练厅举行，北京市文化和旅游局二级巡视员马文、北京市文化和旅游局艺术处处长郭竹青拨冗莅临，与院领导班子、剧组主创、演职人员共同出席新闻发布会，首都多家媒体记者到场报道。

12月21日、22日，北方昆曲剧院大都版《西厢记》在朗园Vintage·虞社上演。阔别舞台6年后，大都版《西厢记》日臻完善，舞台呈现愈发精彩，戏票在开票之日便被抢购一空。

昆曲靓东瀛　艺术彰魅力
——北方昆曲剧院赴日本交流演出

中、日两国是"一衣带水，一苇可航"的邻邦，千百年来，中、日两国的文化交流延绵不断、源远流长。2019年是中日友好条约缔结41周年，也是北京与东京缔结国际友好城市40周年，中、日两国在各个领域的交流成果丰硕，文化交流更是高潮迭起，在繁荣两国文化的同时，拉近了两国人民心灵的距离。值此良机，北方昆曲剧院于5月30日至6月8日受邀跟随北京市委市政府出访日本，由北方昆曲剧院院长、著名昆曲表演艺术家杨凤一带队赴日本大学校园演出经典剧目，举办昆曲讲座，并参与一系列重要国事演出活动。此行引发了昆曲热潮，北昆通过多种平台，将中国昆曲艺术带到世界各地，为海外友人打开了了解中国、了解中国传统文化的一扇窗，搭建起中、日两国间友好互通、文明互鉴的桥梁，为中、日两国间的文化交流增添了浓墨重彩的一笔。

一、日本高校巡演

《牡丹亭》是中国戏曲史上最杰出的作品之一，具有鲜明的浪漫主义色彩，其高度的思想性和艺术性使其在戏曲舞台上流传400余年，依然盛演不衰，几乎成为所有昆曲观众对于昆曲最初的记忆，而柳梦梅与杜丽娘两人生生死死的爱情故事，也承载着几百年来人们对于美好爱情的期许。此次赴日本高校巡演，由北方昆曲剧院国家一级演员、中国戏剧梅花奖获得者魏春荣，国家一级演员、红梅金奖获得者邵峥和优秀青年演员刘大馨联袂主演，并有国家一级演员白晓君、董红钢、马宝旺，国家一级演奏员李永昇及优秀青年笛师刘天录等全程参演。参演人员先后赴明治大学、上智大学、山梨学院大学这三所日本重点高校演出，将唯美高雅的昆曲艺术带到日本民众的身边，众多高校师生及日本各界人士前往现场观看，一睹600年非遗艺术的绝代芳华。

这次赴日本高校的3场演出，场场座无虚席，掌声不断。昆曲艺术是跨越语言的桥梁，虽然语言不通，但现场观众通过演员的表演、音乐的氛围及日文字幕，充分领略了昆曲的古典雅韵，并为昆曲之美而深深动容。演出结束后，不少日本观众表示，昆曲不愧为世界非物质文化遗产，中华文化的艺术瑰宝，实在太精彩、太令人震撼了，以后将会更多地关注昆曲、了解昆曲，并希望能有更多机会观看昆曲演出。

昆曲有着悠悠600多年的历史，是被联合国教科文组织列入首批"人类口述与非物质遗产代表作"名录的传统艺术，它不仅是中华民族的艺术瑰宝，更是世界人民的艺术珍品。而《牡丹亭》恰是昆曲中最具代表性的作品，是享誉世界的经典剧目，昆曲中蕴含的真、善、美，是全世界各族人民共同的精神追求。此次北方昆曲剧院携昆曲经典剧目《牡丹亭》赴日本高校交流演出，目的是以此为契机，让更多的日本年轻人更了解中

国、了解中国的传统文化，进一步促进中、日两国人民的友谊。

二、昆曲知识讲座

在紧张的演出任务之余，北方昆曲剧院一行还先后赴城西国际大学、日本大学国际关系学部以及明治大学举办昆曲知识讲座，由魏春荣、邵峥两位老师为在场观众具体讲解昆曲的起源及历史沿革。两位老师以深入浅出的语言和示例，讲解了昆曲艺术600年来的发展，这正是中国传统文化的发展脉络及精神内涵的折射。讲座中，两位老师还结合自身数十年的表演心得，以旦行和生行为侧重点讲解了昆曲中各个行当的表演风格和艺术特色。

为了让在场观众更直观地了解昆曲的表演风格，理解昆曲中才子佳人戏的精神内涵，两位老师还现场为观众演绎了《玉簪记·琴挑》中的精彩片段。两位老师恰如其分的神态动作，举手投足间表露出的正值青春的道姑遇见俊逸书生的奇妙心理，赢得了满堂喝彩。讲座由李永昇和刘天录担任司鼓、司笛。为了直观展示昆曲音乐婉转悠扬的特点，笛师刘天录为在场观众演示了昆曲音乐中的笛子演奏，袅袅笛音如泣如诉，令人沉醉。

讲座现场，亦歌亦舞，欢声笑语，气氛融洽，不少热情的观众自告奋勇地上台与两位老师学习昆曲表演中的程式性动作，如云手、山膀、起霸等。经过老师们的示范和指点，学员们的一招一式已颇具神韵。

昆曲艺术具有深厚的文化底蕴，承载着高度凝练的中华文明对于美的追求和思考，它的曲辞之美、表演之美、音乐之美、意境之美与中国传统美学的意蕴不谋而合。此次北方昆曲剧院赴日本高校开展昆曲知识讲座，不仅为日本青少年打开了昆曲艺术之门，也让日本年轻人对中国博大精深的传统文化有了更深层次的理解和感悟。

三、"北京之夜"文艺演出

6月6日19:30，东京国立剧场中天籁之音绕梁遏云，由北京市人民政府、中国驻日本大使馆主办，北京市文化和旅游局、北京市人民政府外事办公室承办的"北京之夜"文艺演出在观众热烈的掌声中圆满落幕，中共中央政治局委员、北京市委书记蔡奇，中国驻日本大使馆大使孔铉佑及日本社会各界友好人士出席，并在北方昆曲剧院杨凤一院长的陪同下观看文艺演出。

日本国立剧场位于东京都千代田区，是一座有半个多世纪历史的老剧场，在这里，中、日两国艺术家联袂演出，同台协奏，共庆北京与东京缔结友好城市40周年。回顾40年，两地在各个领域交流成果丰硕，真正发挥了首都之间交往的引领作用，为夯实中日关系基础、深化两国友好合作、增进两国人民之间的友谊做出了积极贡献。

整场文艺演出主要以音乐和昆曲两种"世界语言"向世界传递"中国声音"，彰显"北京魅力"。行云流水般的音乐、美轮美奂的呈现，感人至深、精彩非凡。抑扬顿挫的民乐合奏，流露出浓郁的京腔京韵；古筝与日本传统乐器尺八协奏，珠联璧合、相得益彰，烘托出静谧内敛的京都气息；绮丽典雅的昆曲表演，展现出中国传统文化的博大精深……

昆曲是中国传统文化中的艺术瑰宝，被联合国教科文组织列入首批"人类口述与非物质遗产代表作"名录，更是世界人民了解中国传统文化的一个窗口。由魏春荣、邵峥及刘大馨联袂主演的经典剧目《牡丹亭·游园惊梦》作为"北京之夜"的压台剧目震撼全场，"袅晴丝吹来闲庭院，摇漾春如线"，华丽婉转的唱腔，韵味高雅的古乐，百转千回，一唱三叹；轻歌曼舞的水袖，行云流水的身段，舒展之间，迤逦动人。直至曲终落幕，在场观众还沉浸其中，意犹未尽，并对这璀璨瑰丽的精美艺术报以最热烈的掌声。演出结束后，各级领导纷纷拍手称赞，对北方昆曲剧院表示赞许和肯定，也为本次"北京之夜"文艺演出画上了圆满的句号。值得一提的是，《牡丹亭·游园惊梦》是本台文艺演出中唯一的戏曲类节目，北方昆曲剧院依托首都定位，唱响北京声音，将传承600余年的昆曲艺术作为中华传统文化的典范呈现在世界舞台，以昆腔曼妙、流光溢彩，传递中国美学，彰显民族风范。

四、"北京周"系列活动

6月7日，为纪念北京与东京缔结国际友好城市关系40周年而举办的"北京周"活动，在东京的秋叶原隆重开幕。中共中央政治局委员、北京市委书记蔡奇，东京都知事小池百合子，中国驻日本大使馆大使孔铉佑，北京市文化和旅游局党组书记陈冬，北方昆曲剧院院长杨凤一等出席开幕式。

东京是北京第一个建立国际友好关系的城市，40年来，两市友城关系历经风雨、经受考验，取得了来之不易的成果，"北京周"活动就是最好的见证。这既是40年来两市友城交往的难忘瞬间和累累硕果，更是向东京的朋友们展示北京风采、表达北京人民真诚祝福的良好契机。在"北京周"期间，东京市民不仅可以通过"特色旅

游""冬奥会""中关村""科技文创"等四个主题推介,深入了解北京的城市战略定位和未来发展的亮点,而且可以参与非遗、手工技艺产品的制作,品尝特色美食等。除此之外,"北京周"还为东京民众带来了体现北京形象、彰显北京风采的精彩文艺表演,让东京民众全方位领略中国文化的独特魅力。

当晚6:00,北京市文化和旅游局在举行开幕式的地方举办了"北京周"活动的第一个项目,也是整个"北京周"的重头戏——魅力北京观光说明会,拉开了"北京周"系列活动的序幕。

在前一天的"北京之夜"文艺演出中艳惊四座,取得圆满成功后,北方昆曲剧院再次受邀参加"北京周"开幕式及魅力北京观光说明会现场演出。魏春荣老师现场演绎的《牡丹亭》精彩唱段,成为开幕式和说明会现场的最大亮点,悠扬婉转的唱腔、行云流水的身段,加上曲音缭绕、人景同画,可谓精彩纷呈,世界非遗艺术昆曲展现出其绮丽优雅的非凡魅力,得到了在场领导及来宾的一致好评。

演出结束后,中共中央政治局委员、北京市委书记蔡奇,中国驻日本大使馆大使孔铉佑等在北京市文化和旅游局党组书记陈冬的陪同下,亲切慰问杨凤一院长及各位艺术家,对北方昆曲剧院在此次赴日本参加国事演出及文化交流中所表现出的严谨的组织纪律性和高超的艺术水平表示肯定,对此次演出取得的丰硕成果和引发的热烈反响表示祝贺,并对北方昆曲剧院及昆曲的传承发展寄予了殷切厚望。

北方昆曲剧院作为屹立在首都的传统文化继承者和传播者,秉承兼容并蓄的传播理念,切实践行中华传统文化走出去的战略方针,始终致力于推广昆曲艺术之大美,并通过交流互鉴、取长补短,开阔艺术视野,提升艺术水平。今后,北方昆曲剧院将以更加开放的姿态面对世界,以更加精深的艺术造诣贡献世界,以昆曲为载体,谱写文化交流的新篇章。

北方昆曲剧院2019年度演出日志

总场次	月场次	日期	星期	时间	地点	剧目	主演	演出性质	地点性质	演出时长(分钟)	观众人数	剧场座位
1	1	1月1日	星期二	19:30	国家大剧院	《长生殿》	邵天帅	商演	市内演出	5	2019	2019
2	2	1月4日	星期五	19:30	重庆大剧院	《牡丹亭》	魏春荣、肖向平、刘大馨	商演	外埠演出	150	938	1217
3	3	1月5日	星期六	19:30	重庆大剧院	《春香闹学》《偷诗》《小宴》《戏叔别兄》	王瑾、邵天帅、翁佳慧、顾卫英、肖向平、魏春荣、杨帆	商演	外埠演出	140	873	1217
4	4	1月8日	星期二	19:30	天桥艺术中心	《赵氏孤儿》	袁国良	公益	市内演出	120	805	969
5	5	1月9日	星期三	19:30	天桥艺术中心	《西厢记》	张媛媛、王琛、马靖	公益	市内演出	140	805	969
6	6	1月10日	星期四	19:30	天桥艺术中心	《牡丹亭》	魏春荣、邵峥、刘大馨	公益	市内演出	150	805	969
7	7	1月14日	星期一	11:30	青蓝剧场	《惊梦》	张媛媛、王琛	公益	市内演出	13	30	378
8	8	1月14日	星期一	19:30	长安大戏院	《牡丹亭》	魏春荣、邵峥、刘大馨	公益	市内演出	150	760	760
9	9	1月15日	星期二	19:30	长安大戏院	《墙头马上》	邵天帅、王琛	公益	市内演出	100	760	760
10	10	1月17日	星期四	14:00	中国新兴建筑工程有限责任公司	《闹龙宫》	曹龙生	商演	市内演出	30	150	150

续表

总场次	月场次	日期	星期	时间	地点	剧目	主演	演出性质	地点性质	演出时长(分钟)	观众人数	剧场座位
11	12	1月16日	星期三	19:30	中国评剧院	《拜月亭》	周好璐、邵峥	商演	市内演出	120	174	734
12	13	1月17日	星期四	19:30	中国评剧院	《墙头马上》	邵天帅、王琛	商演	市内演出	100	131	734
13	11	1月18日	星期五	14:00	中国新兴建筑工程有限责任公司	《闹龙宫》	曹龙生	商演	市内演出	30	150	150
14	14	1月18日	星期五	19:30	中国评剧院	《长生殿》	邵天帅、张贝勒	商演	市内演出	150	150	734
15	15	1月19日	星期六	19:30	中国评剧院	《奇双会》	魏春荣、邵峥	商演	市内演出	120	139	734
16	16	1月21日	星期一	19:30	长安大戏院	《奇双会》	魏春荣、邵峥	商演	市内演出	120	400	760
17	17	1月22日	星期二	19:30	长安大戏院	观其复《玉簪记》	邵天帅、翁佳慧	商演	市内演出	140	600	760
18	18	1月23日	星期三	19:30	国图艺术中心	《罢宴》《饭店》《女弹》	王怡、李欣、袁国良、翁佳慧、史舒越	公益	市内演出	100	1000	1153
19	19	1月27日	星期日	15:30	老舍茶馆	《天官赐福》	张鹏、杨建强	公益	市内演出	10	80	600
20	20	1月28日	星期一	20:00	萨洛尼卡剧场	《惊梦》	张媛媛、王琛	公益	国外演出	13	800	800
21	21	1月29日	星期二	14:30	雅典户外文化交流演出	《惊梦》	张媛媛、王琛	公益	国外演出	13	300	无限制
22	22	1月30日	星期三	19:00	雅典尼雅库斯文化中心	《惊梦》	张媛媛、王琛	公益	国外演出	13	300	无限制
23	23	1月30日	星期三	19:30	国家大剧院	《长生殿》	魏春荣、邵峥	商演	市内演出	150	540	556
24	24	1月31日	星期四	19:30	国家大剧院	《牡丹亭》	魏春荣、邵峥、刘大馨	商演	市内演出	150	550	556
25	1	2月1日	星期五	19:00	爱沙尼亚塔林俄国剧场	《惊梦》	于雪娇、翁佳慧	公益	国外演出	8	750	800
26	2	2月2日	星期六	16:00	爱沙尼亚塔林自由广场	《惊梦》	于雪娇、翁佳慧	公益	国外演出	8	300	无限制
27	3	2月4日	星期一	16:00	芬兰赫尔辛基中央图书馆广场	《惊梦》	于雪娇、翁佳慧	公益	国外演出	8	300	无限制
28	4	2月6日	星期一	18:30	芬兰赫尔辛基亚历山大剧场	《惊梦》	于雪娇、翁佳慧	公益	国外演出	8	400	450
29	5	2月5日	星期二	19:30	中国评剧院	戏韵动京城第二届京津冀戏曲院团新春演出季	魏春荣、杨帆	商演	市内演出	20	300	734
30	6	2月6日	星期三	19:30	中国评剧院	《玉簪记》	魏春荣、邵峥	商演	市内演出	140	325	734
31	7	2月7日	星期四	19:30	中国评剧院	《狮吼记》	魏春荣、邵峥	商演	市内演出	110	314	734
32	8	2月8日	星期五	14:00	怀柔图书馆	《西厢记》	张媛媛、王琛、王瑾	公益	市内演出	140	83	306
33	9	2月8日	星期五	19:00	怀柔图书馆	《牡丹亭》	张媛媛、王琛、王瑾	公益	市内演出	90	57	306

续表

总场次	月场次	日期	星期	时间	地点	剧目	主演	演出性质	地点性质	演出时长(分钟)	观众人数	剧场座位
34	10	2月9日	星期六	19:30	中国评剧院	《西厢记》	张媛媛、王琛、王瑾	商演	市内演出	140	249	734
35	11	2月10日	星期日	19:30	中国评剧院	《牡丹亭》	魏春荣、邵峥、刘大馨	商演	市内演出	150	283	734
36	12	2月12日	星期二	19:30	梅兰芳大剧院	《荆钗记》首演	于雪娇、邵峥	商演	市内演出	150	437	1068
37	13	2月13日	星期三	19:30	梅兰芳大剧院	《荆钗记》	于雪娇、邵峥	商演	市内演出	150	366	1068
38	14	2月14日	星期四	19:30	梅兰芳大剧院	《墙头马上》	邵天帅、王琛	商演	市内演出	100	547	1068
39	15	2月17日	星期日	19:30	中山音乐堂	《牡丹亭》	魏春荣、邵峥、刘大馨	商演	市内演出	150	1368	1419
40	16	2月21日	星期四	19:30	长安大戏院	《荣宝斋》	杨帆、潘晓佳	商演	市内演出	140	220	760
41	17	2月22日	星期五	19:30	长安大戏院	《荣宝斋》	杨帆、潘晓佳	商演	市内演出	140	220	760
42	18	2月25日	星期一	19:30	长安大戏院	《问探》《偷诗》《访鼠测字》《千里送京娘》	张暖、刘恒、邵天帅、翁佳慧、袁国良、张欢、杨帆、魏春荣	商演	市内演出	150	170	760
43	19	2月26日	星期二	19:30	长安大戏院	《武松打店》《相约相骂》《女弹》《钟馗嫁妹》	饶子为、谭萧萧、王瑾、白晓君、顾卫英、董红钢	商演	市内演出	130	170	760
44	20	2月27日	星期三	14:30	长安大戏院	《荆钗记》	于雪娇、邵峥	商演	市内演出	150	170	760
45	21	2月28日	星期四	19:30	长安大戏院	《荆钗记》	于雪娇、邵峥	商演	市内演出	150	170	760
46	22	2月28日	星期四	19:30	国家大剧院	《红楼梦》讲座	张媛媛、翁佳慧	公益	市内演出	120	200	200
47	1	3月1日	星期五	19:30	国家大剧院	《红楼梦》(上)	翁佳慧、张媛媛、邵天帅	商演	市内演出	160	890	1035
48	2	3月2日	星期六	19:30	国家大剧院	《红楼梦》(下)	翁佳慧、邵天帅、于雪娇	商演	市内演出	170	953	1035
49	3	3月4日	星期一	19:30	隆福剧场	《西厢记》	张媛媛、王琛、马靖	商演	市内演出	140	521	630
50	4	3月5日	星期二	19:30	隆福剧场	《西厢记》	张媛媛、王琛、马靖	商演	市内演出	140	438	630
51	5	3月7日	星期四	16:00	廊坊壹佰剧场	《游园》	杨帆、王瑾、袁国良、邵天帅、于雪娇、吴思	公益	外埠演出	60	30	60
52	6	3月7日	星期四	19:00	廊坊壹佰剧场	《春香闹学》《访鼠测字》《千里送京娘》	王瑾、袁国良、张欢、杨帆、魏春荣	商演	外埠演出	90	197	762
53	7	3月8日	星期五	10:00	河北高阳	《相约相骂》《莲花》《盗草》	王瑾、白晓君、张贝勒、罗素娟、刘展	公益	外埠演出	70	500	无限制
54	8	3月8日	星期五	19:00	廊坊壹佰剧场	《赵氏孤儿》	袁国良	商演	外埠演出	120	363	762

续表

总场次	月场次	日期	星期	时间	地点	剧目	主演	演出性质	地点性质	演出时长（分钟）	观众人数	剧场座位
55	9	3月9日	星期六	19:00	廊坊壹佰剧场	《西厢记》	张媛媛、王琛、王瑾	商演	外埠演出	140	297	762
56	10	3月10日	星期日	19:00	廊坊壹佰剧场	《牡丹亭》	魏春荣、邵峥、刘大馨	商演	外埠演出	150	387	762
57	11	3月13日	星期三	14:00	湖广会馆	《葬花》讲座	周好璐、翁佳慧、张媛媛、邵天帅	商演	市内演出	90	230	350
58	12	3月15日	星期五	19:30	香港西九龙文化中心戏剧场	《百花赠剑》	杨凤一、王振义、陈琳	公益	港澳台演出	20	1100	1100
59	13	3月16日	星期六	14:00	国图艺术中心	《打店》《寄子》《斩娥》	饶子为、谭萧萧、李相凯、刘展、于雪娇	商演	市内演出	100	290	1153
60	14	3月18日	星期一	19:30	梅兰芳大剧院	观其复《玉簪记》	邵天帅、翁佳慧	商演	市内演出	140	353	1068
61	15	3月19日	星期二	19:30	梅兰芳大剧院	《白兔记·咬脐郎》	刘巍	商演	市内演出	110	540	1068
62	16	3月20日	星期三	19:30	梅兰芳大剧院	《西厢记》	张媛媛、王琛、马靖	商演	市内演出	140	545	1068
63	17	3月21日	星期四	19:30	梅兰芳大剧院	《牡丹亭》	邵天帅、邵峥、王琳琳	商演	市内演出	150	858	1068
64	18	3月25日	星期一	16:00	武汉大学	讲座《胖姑学舌》《夜奔》	杨帆、张欢、陈琳、吴思、刘恒	公益	外埠演出	60	50	200
65	19	3月26日	星期二	14:00	武汉汤湖戏院	《双思凡》《夜奔》《游园惊梦》	丁珂、王雨辰、刘恒、邵天帅、王琛	商演	外埠演出	110	300	500
66	20	3月26日	星期二	19:30	武汉剧院	《西厢记》	张媛媛、王琛、王瑾	商演	外埠演出	140	1000	1459
67	21	3月27日	星期三	19:30	武汉剧院	《白兔记·咬脐郎》	刘巍	商演	外埠演出	110	830	1459
68	22	3月28日	星期四	19:00	天津大剧院	《惊梦》	杨帆、魏春荣、邵峥	公益	外埠演出	90	200	300
69	23	3月29日	星期五	19:30	天津大剧院	《牡丹亭》	魏春荣、邵峥、刘大馨	商演	外埠演出	150	1153	1358
70	24	3月30日	星期六	19:30	天津大剧院	《西厢记》	张媛媛、王琛、王瑾	商演	外埠演出	140	726	1076
71	25	3月31日	星期日	14:30	天津大剧院	《赵氏孤儿》	袁国良	商演	外埠演出	120	521	1076
72	1	4月2日	星期二	19:30	长安大戏院	《荆钗记》	于雪娇、邵峥	商演	市内演出	150	654	760
73	2	4月3日	星期三	19:30	长安大戏院	《荆钗记》	于雪娇、邵峥	商演	市内演出	150	612	760
74	3	4月4日	星期四	19:30	长安大戏院	《长生殿》	魏春荣、邵峥	商演	市内演出	120	728	760
75	5	4月6日	星期六	10:00	邯郸大剧院	讲座	杨帆	公益	外埠演出	60	100	1550
76	6	4月6日	星期日	19:30	邯郸大剧院	《牡丹亭》	魏春荣、邵峥、刘大馨	商演	外埠演出	150	275	1550
77	7	4月7日	星期六	19:30	邯郸大剧院	《西厢记》	张媛媛、王琛、王瑾	商演	外埠演出	140	200	1550

续表

总场次	月场次	日期	星期	时间	地点	剧目	主演	演出性质	地点性质	演出时长(分钟)	观众人数	剧场座位
78	8	4月8日	星期一	19:30	长安大戏院	《拜月亭》	周好璐、邵峥	商演	市内演出	100	760	760
79	9	4月9日	星期二	19:30	长安大戏院	《拜月亭》	周好璐、邵峥	商演	市内演出	100	760	760
80	4	4月10日	星期三	19:30	长安大戏院	《荆钗记》	于雪娇、邵峥	商演	市内演出	150	556	760
81	10	4月11日	星期四	19:30	国家大剧院	《墙头马上》	邵天帅、王琛	商演	市内演出	100	556	556
82	11	4月12日	星期五	19:30	国家大剧院	观其复《玉簪记》	邵天帅、翁佳慧	商演	市内演出	140	556	556
83	12	4月13日	星期六	19:30	国家大剧院	《怜香伴》	邵天帅、于雪娇	商演	市内演出	120	556	556
84	13	4月13日	星期六	14:00	国图艺术中心	《借扇》《纳姻》《训子》	曹龙生、谭萧萧、袁国良、邵天帅、杨帆	商演	市内演出	90	292	1153
85	14	4月14日	星期日	14:30	油泵厂小区	讲座《游园》	王瑾、罗素娟、李子铭	公益	市内演出	60	150	100
86	15	4月15日	星期一	19:30	梅兰芳大剧院	《寻梦》《琴挑》《女弹》	顾卫英、丁珂、顾卫英、翁佳慧、顾卫英、刘恒	商演	市内演出	120	633	1068
87	16	4月16日	星期二	19:30	梅兰芳大剧院	《望乡》	袁国良、翁佳慧	商演	市内演出	90	544	1068
88	17	4月17日	星期三	19:30	梅兰芳大剧院	《阳告》《春香闹学》《千里送京娘》	潘晓佳、饶合为、王瑾、杨帆、邵天帅	商演	市内演出	140	481	1068
89	18	4月18日	星期四	10:15	广西南宁剧场	见面会	顾卫英	公益	外埠演出	40	20	20
90	19	4月18日	星期四	20:00	广西邕州剧场	《寻梦》《琴挑》《女弹》	顾卫英、丁珂、顾卫英、翁佳慧、顾卫英、刘恒	公益	外埠演出	120	520	586
91	20	4月19日	星期五	19:30	隆福剧场	《拜月亭》	周好璐、邵峥	商演	市内演出	120	300	630
92	21	4月20日	星期六	19:30	隆福剧场	《拜月亭》	周好璐、邵峥	商演	市内演出	120	280	630
93	22	4月21日	星期日	19:30	隆福剧场	《拜月亭》	周好璐、邵峥	商演	市内演出	120	240	630
94	23	4月25日	星期四	10:00	保定大剧院	讲座	王瑾	公益	外埠演出	90	60	726
95	24	4月25日	星期四	19:30	保定直隶大剧院	《牡丹亭》	张媛媛、王琛、王瑾	商演	外埠演出	150	300	726
96	25	4月26日	星期五	19:30	保定直隶大剧院	《西厢记》	潘晓佳、王琛、王瑾	商演	外埠演出	140	300	726
97	26	4月27日	星期六	19:30	保定直隶大剧院	《赵氏孤儿》	袁国良	商演	外埠演出	120	200	726
98	27	4月27日	星期六	10:00	钓鱼台	《游园惊梦》	魏春荣、邵峥、刘大馨	公益	市内演出	9	11	无限制
99	28	4月28日	星期日	14:00	国图艺术中心	《婆媳顶嘴》《吃糠遗嘱》《百花赠剑》	徐航、黄秋雯、顾卫英、许乃强、哈冬雪、邵峥	商演	市内演出	70	1008	1153

续表

总场次	月场次	日期	星期	时间	地点	剧目	主演	演出性质	地点性质	演出时长(分钟)	观众人数	剧场座位
100	29	4月28日	星期日	20:00	北京世界园艺博览会开幕式	《游园》【皂罗袍】	邵天帅	公益	市内演出	2	1000	1000
101	30	4月30日	星期二	19:30	中山音乐堂	《牡丹亭》	魏春荣、邵峥、刘大馨	商演	市内演出	150	1080	1419
102	1	5月1日	星期三	19:30	中国评剧院	《胖姑学舌》《搜山打车》《小放牛》《单刀会》	王琳琳、吴思、袁国良、史舒越、刘巍、王瑾、杨帆	商演	市内演出	120	734	734
103	2	5月2日	星期四	19:30	中国评剧院	《烂柯山》	于雪娇、许乃强	商演	市内演出	120	734	734
104	3	5月2日	星期四	19:30	繁星小剧场	《屠岸贾》	史舒越、张媛媛	商演	市内演出	100	70	140
105	4	5月3日	星期五	19:30	繁星小剧场	《屠岸贾》	史舒越、张媛媛	商演	市内演出	100	60	140
106	5	5月6日	星期一	19:30	梅兰芳大剧院	《义侠记》	杨帆、魏春荣	商演	市内演出	140	277	1068
107	6	5月7日	星期二	19:30	梅兰芳大剧院	《狮吼记》	魏春荣、邵峥	商演	市内演出	110	316	1068
108	7	5月8日	星期三	19:30	梅兰芳大剧院	《寻亲记》首演	袁国良、邵天帅、翁佳慧	商演	市内演出	140	431	1068
109	8	5月11日	星期六	14:00	淄博大剧院	讲座	杨帆、魏春荣、邵峥、袁国良、顾卫英	公益	外埠演出	90	100	300
110	9	5月11日	星期六	19:30	淄博大剧院	《牡丹亭》	魏春荣、邵峥、刘大馨	商演	外埠演出	150	500	1041
111	10	5月12日	星期日	19:30	淄博大剧院	《赵氏孤儿》	袁国良	商演	外埠演出	120	400	1041
112	11	5月13日	星期一	19:30	国图艺术中心	《拾画叫画》《活捉》《别母》	王奕铼、潘晓佳、于航、王锋	商演	市内演出	120	346	1153
113	12	5月15日	星期三	18:00	河南艺术中心	讲座	杨帆、魏春荣、邵峥、袁国良、顾卫英	公益	外埠演出	60	150	300
114	13	5月15日	星期三	19:30	河南艺术中心	《牡丹亭》	邵天帅、邵峥、王琳琳	商演	外埠演出	150	1200	1500
115	14	5月16日	星期四	19:30	河南艺术中心	《赵氏孤儿》	袁国良	商演	外埠演出	120	760	1500
116	15	5月16日	星期四	10:00	北京世界园艺博览会开幕式	"绿竹神器"文艺演出《游园》	魏春荣、刘大馨	商演	市内演出	5	300	无限制
117	16	5月17日	星期五	16:30	呼和浩特群众艺术馆	讲座	杨帆、魏春荣、邵峥、袁国良、顾卫英	公益	外埠演出	90	300	300
118	17	5月18日	星期六	20:00	乌兰恰特大剧院	《牡丹亭》	魏春荣、邵峥、刘大馨	商演	外埠演出	150	1200	1292
119	18	5月19日	星期日	20:00	乌兰恰特大剧院	《赵氏孤儿》	袁国良	商演	外埠演出	120	530	1292
120	19	5月20日	星期一	19:15	浙江昆曲剧院	《共读西厢》《葬花》	翁佳慧、张媛媛、邵天帅	公益	外埠演出	35	1000	1000
121	20	5月21日	星期二	19:30	山西大剧院	《牡丹亭》	魏春荣、邵峥、刘大馨	商演	外埠演出	150	700	1470

续表

总场次	月场次	日期	星期	时间	地点	剧目	主演	演出性质	地点性质	演出时长(分钟)	观众人数	剧场座位
122	21	5月22日	星期三	19:30	山西大剧院	《赵氏孤儿》	袁国良	商演	外埠演出	120	550	1470
123	22	5月24日	星期五	14:00	顺义福尼亚	讲座	王瑾	公益	市内演出	90	85	238
124	23	5月25日	星期六	10:00	顺义福尼亚	讲座	王瑾	公益	市内演出	90	80	238
125	24	5月25日	星期六	14:00	顺义福尼亚	讲座	王瑾	公益	市内演出	90	70	238
126	25	5月26日	星期日	14:30	朗园	讲座	魏春荣、王振义	公益	市内演出	90	100	150
127	26	5月27日	星期一	14:00	梅兰芳大剧院	讲座	杨帆	公益	市内演出	90	120	158
128	27	5月29日	星期三	14:00	湖广会馆	讲座	杨帆	公益	市内演出	90	120	200
129	28	5月30日	星期四	14:00	梅兰芳大剧院	讲座	顾卫英	公益	市内演出	90	120	158
130	29	5月29日	星期三	19:30	天桥剧场	《游园》	于雪娇、吴思	商演	市内演出	10	1020	1100
131	30	5月31日	星期五	15:30	日本明治大学	《牡丹亭》	魏春荣、邵峥、刘大馨	公益	国外演出	150	1000	1000
132	1	6月1日	星期五	09:30	日本城西大学	讲座	杨凤一、魏春荣、邵峥	公益	国外演出	60	100	100
133	2	6月1日	星期五	15:00	日本上智大学	《牡丹亭》	魏春荣、邵峥、刘大馨	公益	国外演出	150	500	500
134	3	6月2日	星期六	16:00	日本山梨大学	《牡丹亭》	魏春荣、邵峥、刘大馨	公益	国外演出	150	800	800
135	4	6月3日	星期一	10:45	日本大学国际关系学部	讲座	杨凤一、魏春荣、邵峥	公益	国外演出	60	100	100
136	5	6月4日	星期二	16:00	日本明治大学	讲座	杨凤一、魏春荣、邵峥	公益	国外演出	60	100	100
137	6	6月6日	星期四	19:30	日本国立剧场	《游园惊梦》("北京之夜")	魏春荣、邵峥、刘大馨	公益	国外演出	60	800	800
138	7	6月7日	星期五	10:00	日本秋叶原	《牡丹亭》唱段("北京周")	魏春荣	公益	国外演出	30	300	300
139	8	6月7日	星期五	14:00	日本秋叶原	《牡丹亭》唱段("北京周")	魏春荣	公益	国外演出	30	300	300
140	9	6月2日	星期六	19:30	恭王府戏楼	《琴挑》	顾卫英、翁佳慧	商演	市内演出	40	200	200
141	10	6月3日	星期一	19:30	中山音乐堂	《寻梦》《离魂》	顾卫英、柴亚玲	商演	市内演出	70	921	1419
142	11	6月3日	星期一	19:30	梅兰芳大剧院	《拾画叫画》《活捉》《别母》	王奕铼、潘晓佳、于航、王锋	商演	市内演出	120	361	1068
143	12	6月4日	星期二	19:30	梅兰芳大剧院	《访鼠测字》《寻梦》《女弹》	袁国良、张欢、潘晓佳、李子铭、顾卫英、刘恒	商演	市内演出	100	423	1068
144	13	6月5日	星期三	19:30	广州	《游园》	顾卫英	公益	外埠演出	30	1000	1000
145	14	6月6日	星期四	19:30	广州	《游园》	顾卫英	公益	外埠演出	30	1000	1000

续表

总场次	月场次	日期	星期	时间	地点	剧目	主演	演出性质	地点性质	演出时长(分钟)	观众人数	剧场座位
146	15	6月7日	星期五	19:30	广州	《游园》	顾卫英	公益	外埠演出	30	1000	1000
147	16	6月8日	星期六	19:30	广州	《游园》	顾卫英	公益	外埠演出	30	1000	1000
148	17	6月5日	星期三	19:30	国家大剧院	《望乡》	袁国良、翁佳慧	商演	市内演出	90	382	556
149	18	6月6日	星期四	19:30	国家大剧院	《望乡》	袁国良、翁佳慧	商演	市内演出	90	384	556
150	19	6月8日	星期六	19:00	昆山巴城老街戏院	《出塞》《夜奔》《单刀会》	饶子为、张媛媛、侯少奎	商演	外埠演出	145	100	100
151	20	6月10日	星期一	10:00	俄罗斯比什凯克人文大学	《游园》	邵天帅、王琳琳	公益	国外演出	30	600	600
152	21	6月13日	星期三	11:00	俄罗斯莱蒙托夫庄园万里茶道	《游园》	邵天帅、王琳琳	公益	国外演出	30	100	100
153	22	6月11日	星期二	19:00	白俄罗斯格罗德诺州话剧院	《牡丹亭》	于雪娇、王琛、丁珂	公益	国外演出	150	600	800
154	23	6月13日	星期四	18:30	白俄罗斯莫吉廖夫州话剧院	《牡丹亭》	于雪娇、王琛、丁珂	公益	国外演出	150	360	360
155	24	6月14日	星期五	15:00	白俄罗斯国立文化艺术大学	讲座	曹颖、于雪娇、王琛、丁珂	公益	国外演出	150	120	120
156	25	6月15日	星期六	15:00	白俄罗斯明斯克中国文化中心	讲座	曹颖、于雪娇、王琛、丁珂	公益	国外演出	150	80	80
157	26	6月14日	星期五	19:30	梅兰芳大剧院	《寻亲记》	袁国良、邵天帅、翁佳慧	商演	市内演出	140	55	1068
158	27	6月15日	星期六	14:30	梅兰芳大剧院	《西厢记》	张媛媛、邵峥、马靖	公益	市内演出	140	300	1068
159	28	6月22日	星期六	14:00	怀柔影剧场	《玉簪记》	张媛媛、翁佳慧	公益	市内演出	140	120	306
160	29	6月22日	星期六	19:00	怀柔影剧场	《烂柯山》	于雪娇、许乃强	公益	市内演出	120	150	306
161	30	6月26日	星期三	19:30	中国评剧院	《白兔记·咬脐郎》	刘巍	商演	市内演出	110	94	734
162	31	6月27日	星期四	19:30	中国评剧院	《牡丹亭》	顾卫英、王奕铼、吴思	商演	市内演出	150	189	734
163	1	7月2日	星期二	19:30	长安大戏院	《寻亲记》	袁国良、邵天帅、翁佳慧	商演	市内演出	135	120	760
164	2	7月3日	星期三	19:30	长安大戏院	《烂柯山》	于雪娇、许乃强	商演	市内演出	120	104	760
165	3	7月3日	星期三	20:50	法国阿维尼翁65号闪光剧场	《反求诸己》首演	刘恒、史舒越、潘晓佳	公益	国外演出	70	60	100
166	4	7月4日	星期四	20:50	法国阿维尼翁65号闪光剧场	《反求诸己》	刘恒、史舒越、潘晓佳	公益	国外演出	70	20	100
167	5	7月5日	星期五	20:50	法国阿维尼翁65号闪光剧场	《反求诸己》	刘恒、史舒越、潘晓佳	公益	国外演出	70	20	100
168	6	7月6日	星期六	10:00	法国阿维尼翁大学	讲座	刘恒	公益	国外演出	90	30	200
169	7	7月6日	星期六	20:50	法国阿维尼翁65号闪光剧场	《反求诸己》	刘恒、史舒越、潘晓佳	公益	国外演出	70	20	100

续表

总场次	月场次	日期	星期	时间	地点	剧目	主演	演出性质	地点性质	演出时长（分钟）	观众人数	剧场座位
170	8	7月7日	星期日	20:50	法国阿维尼翁65号闪光剧场	《反求诸己》	刘恒、史舒越、潘晓佳	公益	国外演出	70	20	100
171	9	7月8日	星期一	20:50	法国阿维尼翁65号闪光剧场	《反求诸己》	刘恒、史舒越、潘晓佳	公益	国外演出	70	20	100
172	10	7月9日	星期二	20:50	法国阿维尼翁65号闪光剧场	《反求诸己》	刘恒、史舒越、潘晓佳	公益	国外演出	70	40	100
173	11	7月13日	星期六	19:30	中国评剧院	《寄子》《楼会》《见娘》	许乃强、吴思、周好璐、翁佳慧、邵峥、白晓君	商演	市内演出	110	288	734
174	12	7月14日	星期日	19:30	中国评剧院	《闹龙宫》《相约相骂》《关羽训子》	曹龙生、陈琳、白晓君、杨帆	商演	市内演出	100	227	734
175	13	7月15日	星期一	19:30	中国评剧院	《奇双会》	魏春荣、邵峥	商演	市内演出	120	277	734
176	14	7月17日	星期三	14:00	缤纷剧场	《屠岸贾》	史舒越、张媛媛	公益	市内演出	100	200	630
177	15	7月18日	星期四	14:00	缤纷剧场	《义侠记》	杨帆、魏春荣	公益	市内演出	140	220	630
178	16	7月19日	星期五	14:00	缤纷剧场	《反求诸己》	刘恒、史舒越、潘晓佳	公益	市内演出	70	300	630
179	17	7月20日	星期六	14:30	大兴影剧院	《精忠记》	李相凯	公益	市内演出	150	300	900
180	18	7月20日	星期六	19:30	大兴影剧院	《拜月亭》	周好璐、邵峥	公益	市内演出	120	300	900
181	19	7月26日	星期五	19:30	朝阳9剧场	《狮吼记》	魏春荣、邵峥	商演	市内演出	110	260	514
182	20	7月27日	星期六	19:30	朝阳9剧场	《狮吼记》	魏春荣、邵峥	商演	市内演出	110	220	514
183	21	7月31日	星期三	19:30	长安大戏院	《飞夺泸定桥》	杨帆、张媛媛、翁佳慧	商演	市内演出	110	300	760
184	1	8月1日	星期四	19:30	长安大戏院	《飞夺泸定桥》	杨帆、张媛媛、翁佳慧	商演	市内演出	110	500	760
185	2	8月2日	星期五	19:30	中国评剧院	《流光歌阕》	翁佳慧、朱冰贞	商演	市内演出	120	300	734
186	3	8月3日	星期六	19:30	中国评剧院	《流光歌阕》	翁佳慧、朱冰贞	商演	市内演出	120	300	734
187	4	8月3日	星期六	10:00	中山音乐堂	讲座	魏春荣、邵峥	公益	市内演出	120	150	200
188	5	8月3日	星期六	19:30	朗园	《蝴蝶梦》	乐队参加	商演	市内演出	130	200	200
189	6	8月4日	星期日	19:30	朗园	《蝴蝶梦》	乐队参加	商演	市内演出	130	150	200
190	7	8月4日	星期日	19:30	天桥剧场	《焚香记》	潘晓佳、刘鹏建	商演	市内演出	120	300	1155
191	8	8月5日	星期一	19:30	天桥剧场	《长生殿》	魏春荣、邵峥	商演	市内演出	150	300	1155
192	9	8月6日	星期二	19:30	天桥剧场	《荣宝斋》	杨帆、潘晓佳	商演	市内演出	140	300	1155

续表

总场次	月场次	日期	星期	时间	地点	剧目	主演	演出性质	地点性质	演出时长（分钟）	观众人数	剧场座位
193	10	8月7日	星期三	19:30	天桥剧场	《荣宝斋》	杨帆、潘晓佳	商演	市内演出	140	300	1155
194	11	8月7日	星期三	20:30	颐和园	《游园》	魏春荣、邵峥、刘大馨	商演	市内演出	15	200	200
195	12	8月9日	星期五	19:30	金华中国婺剧院	《墙头马上》	邵天帅、王琛	商演	外埠演出	90	180	240
196	13	8月10日	星期六	19:30	义乌文化广场剧院	《墙头马上》	邵天帅、王琛	商演	外埠演出	90	220	800
197	14	8月11日	星期日	14:30	义乌丰马剧场	《墙头马上》讲座	邵天帅、王琛	公益	外埠演出	100	200	200
198	15	8月13日	星期二	19:30	中山音乐堂	《望江亭中秋切鲙》	邵天帅、王琛、史舒越	商演	市内演出	100	900	1214
199	16	8月14日	星期三	15:30	繁星小剧场	讲座	孙明磊	公益	市内演出	90	100	136
200	17	8月14日	星期三	19:30	繁星小剧场	《反求诸己》	刘恒、史舒越、潘晓佳	商演	市内演出	70	100	136
201	18	8月15日	星期四	19:30	繁星小剧场	《反求诸己》	刘恒、史舒越、潘晓佳	商演	市内演出	70	80	136
202	19	8月16日	星期五	19:30	繁星小剧场	《望江亭中秋切鲙》	邵天帅、王琛、史舒越	商演	市内演出	100	120	136
203	20	8月17日	星期六	19:30	繁星小剧场	《望江亭中秋切鲙》	邵天帅、王琛、史舒越	商演	市内演出	100	120	136
204	21	8月19日	星期一	19:30	梅兰芳大剧院	《义侠记》	魏春荣、杨帆	商演	市内演出	150	259	1068
205	22	8月20日	星期二	19:30	梅兰芳大剧院	《牡丹亭》	魏春荣、邵峥	商演	市内演出	150	850	1068
206	23	8月22日	星期四	19:30	中国评剧院	《佳期》《乔醋》《盗库银》	刘大馨、邵天帅、张贝勒、刘展	商演	市内演出	105	220	734
207	24	8月23日	星期五	19:30	中国评剧院	《玩笺》《活捉》《小商河》	张贝勒、潘晓佳、于航、刘恒	商演	市内演出	105	220	734
208	25	8月24日	星期六	19:30	中国评剧院	《扈家庄》《小宴》《北饯》	吴卓宇、王雨辰、徐鸣瑁、史舒越	商演	市内演出	90	220	734
209	26	8月26日	星期一	19:30	梅兰芳大剧院	《望江亭中秋切鲙》	邵天帅、王琛、史舒越	商演	市内演出	100	400	1068
210	27	8月27日	星期二	19:30	青海省西宁市土族自治县文化馆剧场	《惊梦》	王雨辰、翁佳慧	公益	外埠演出	20	280	300
211	28	8月27日	星期二	19:30	梅兰芳大剧院	《焚香记》	潘晓佳、刘鹏建	商演	市内演出	120	450	1068
212	29	8月28日	星期三	19:30	梅兰芳大剧院	《寻亲记》	袁国良、邵天帅、翁佳慧	商演	市内演出	135	400	1068
213	30	8月29日	星期四	19:30	梅兰芳大剧院	《玉簪记》	魏春荣、邵峥	商演	市内演出	140	500	1068
214	31	8月29日	星期四	09:00	京台科技论坛	讲座	杨凤一	公益	市内演出	120	1000	1000
215	1	9月1日	星期日	09:00	北京二中	讲座	邵天帅	公益	市内演出	90	500	500
216	2	9月4日	星期三	19:30	梅兰芳大剧院	为祖国放歌戏剧晚会	董红钢、刘恒	商演	市内演出	120	1000	1068

续表

总场次	月场次	日期	星期	时间	地点	剧目	主演	演出性质	地点性质	演出时长(分钟)	观众人数	剧场座位
217	3	9月3日	星期二	19:30	武汉华中科技大学	讲座	曹文震、杨帆、袁国良、邵天帅	公益	外埠演出	90	200	400
218	4	9月4日	星期三	19:30	武汉大剧院	《牡丹亭》	邵天帅、王琛、王琳琳	商演	外埠演出	150	1000	1400
219	5	9月5日	星期四	19:30	武汉大剧院	《赵氏孤儿》	袁国良	商演	外埠演出	120	800	1400
220	6	9月7日	星期六	14:30	朗园	《见娘》《夜奔》《偷诗》	邵峥、白晓君、刘巍、魏春荣、王振义	商演	市内演出	105	170	200
221	7	9月8日	星期日	19:30	朗园	《小放牛》《活捉》《絮阁》	刘巍、吴雯玉、魏春荣、于航、王芳、赵文灵	商演	市内演出	100	165	200
222	8	9月7日	星期六	19:30	宿迁宿豫大剧院	《牡丹亭》	邵天帅、王琛、王琳琳	商演	外埠演出	150	600	1300
223	9	9月8日	星期日	19:30	宿迁宿豫大剧院	《赵氏孤儿》	袁国良	商演	外埠演出	120	600	1300
224	10	9月10日	星期二	15:30	南京保利大剧院	讲座	曹文震、杨帆、袁国良、邵天帅	公益	外埠演出	90	100	100
225	11	9月10日	星期二	19:30	南京保利大剧院	《牡丹亭》	魏春荣、邵峥、刘大馨	商演	外埠演出	150	800	1200
226	12	9月11日	星期三	19:30	南京保利大剧院	《赵氏孤儿》	袁国良	商演	外埠演出	120	1000	1200
227	13	9月12日	星期四	19:30	泰州保利大剧院	《牡丹亭》	魏春荣、邵峥、刘大馨	商演	外埠演出	150	688	840
228	14	9月13日	星期五	14:00	泰州保利大剧院	讲座	杨帆、魏春荣、邵峥、袁国良	公益	外埠演出	90	100	100
229	15	9月13日	星期五	19:30	泰州保利大剧院	《赵氏孤儿》	袁国良	商演	外埠演出	120	600	840
230	16	9月13日	星期五	19:30	国家大剧院台湖剧场中秋晚会	《游园惊梦》	邵天帅、王振义、王琳琳	商演	市内演出	200	500	717
231	17	9月13日	星期五	19:30	颐和园八方亭中秋晚会	《游园》	张媛媛、王瑾	商演	市内演出	15	200	200
232	18	9月14日	星期六	14:30	常州大剧院	讲座	杨帆、魏春荣、邵峥、袁国良	公益	外埠演出	90	100	100
233	19	9月14日	星期六	19:30	常州大剧院	《牡丹亭》	魏春荣、邵峥、刘大馨	商演	外埠演出	150	1000	1500
234	20	9月15日	星期日	19:30	常州大剧院	《赵氏孤儿》	袁国良	商演	外埠演出	120	900	1500
235	21	9月17日	星期二	19:30	舟山普陀大剧院	《牡丹亭》	魏春荣、邵峥、刘大馨	商演	外埠演出	150	662	886
236	22	9月18日	星期三	19:30	舟山普陀大剧院	《赵氏孤儿》	袁国良	商演	外埠演出	120	640	886
237	23	9月20日	星期五	19:30	常熟大剧院	《牡丹亭》	魏春荣、邵峥、刘大馨	商演	外埠演出	150	600	710
238	24	9月21日	星期六	19:30	常熟大剧院	《赵氏孤儿》	袁国良	商演	外埠演出	120	550	710
239	25	9月22日	星期日	09:30	宁夏银川	昆曲研讨会	杨凤一	公益	外埠演出	120	1000	1000

续表

总场次	月场次	日期	星期	时间	地点	剧目	主演	演出性质	地点性质	演出时长(分钟)	观众人数	剧场座位
240	26	9月22日	星期日	14:00	昆山艺术中心	讲座	杨帆、魏春荣、邵峥、袁国良	公益	外埠演出	90	100	100
241	27	9月22日	星期日	19:30	昆山艺术中心	《牡丹亭》	魏春荣、邵峥、刘大馨	商演	外埠演出	150	717	937
242	28	9月23日	星期一	19:30	昆山艺术中心	《赵氏孤儿》	袁国良	商演	外埠演出	120	554	937
243	29	9月24日	星期二	15:30	无锡协和双语国际学校	讲座	杨帆、袁国良、顾卫英、邵峥	公益	外埠演出	90	120	120
244	30	9月25日	星期三	19:30	无锡大剧院	《牡丹亭》	邵天帅、邵峥、王琳琳	商演	外埠演出	150	1240	1487
245	31	9月26日	星期四	19:30	无锡大剧院	《赵氏孤儿》	袁国良	商演	外埠演出	120	1038	1487
246	32	9月28日	星期六	19:00	通州文化馆	《春香闹学》《下山》《夜巡》	王瑾、张欢、饶子为	商演	市内演出	125	300	530
247	33	9月28日	星期六	19:30	诸暨西施大剧院	《牡丹亭》	邵天帅、邵峥、王琳琳	商演	外埠演出	150	820	900
248	34	9月29日	星期日	19:30	诸暨西施大剧院	《赵氏孤儿》	袁国良	商演	外埠演出	120	800	900
249	1	10月1日	星期二	19:30	淮安	《牡丹亭》	张媛媛、邵峥、王琳琳	商演	外埠演出	150	1023	1158
250	2	10月2日	星期三	19:30	淮安	《赵氏孤儿》	袁国良	商演	外埠演出	120	923	1158
251	3	10月2日	星期三	10:00	园博园	《听琴》	魏春荣、王振义	商演	市内演出	10	2000	无限制
252	4	10月2日	星期三	14:00	园博园	《宝黛相见》	翁佳慧、朱冰贞	商演	市内演出	10	2000	无限制
253	5	10月2日	星期三	16:00	园博园	《夜袭》	刘恒、翁佳慧、朱冰贞	商演	市内演出	10	2000	无限制
254	6	10月2日	星期三	10:30	园博园	《夜巡》《小放牛》	饶子为、刘巍、王瑾	商演	市内演出	60	1000	无限制
255	7	10月2日	星期三	13:30	园博园	《夜巡》《小放牛》	饶子为、刘巍、王瑾	商演	市内演出	60	1000	无限制
256	8	10月2日	星期三	15:30	园博园	《夜巡》《小放牛》	饶子为、刘巍、王瑾	商演	市内演出	60	1000	无限制
257	9	10月3日	星期四	10:30	园博园	《游园》《闹龙宫》	王雨辰、丁珂、曹龙生	商演	市内演出	60	1000	无限制
258	10	10月3日	星期四	13:30	园博园	《游园》《闹龙宫》	王雨辰、丁珂、曹龙生	商演	市内演出	60	1000	无限制
259	11	10月3日	星期四	15:30	园博园	《游园》《闹龙宫》	王雨辰、丁珂、曹龙生	商演	市内演出	60	1000	无限制
260	12	10月4日	星期五	10:30	园博园	《夜奔》《踏伞》	刘恒、周好璐、邵峥	商演	市内演出	60	1000	无限制
261	13	10月4日	星期五	13:30	园博园	《夜奔》《踏伞》	刘恒、周好璐、邵峥	商演	市内演出	60	1000	无限制
262	14	10月4日	星期五	15:30	园博园	《夜奔》《踏伞》	刘恒、周好璐、邵峥	商演	市内演出	60	1000	无限制
263	15	10月5日	星期六	10:30	园博园	《胖姑学舌》《佳期》	陈琳、刘展、刘大馨	商演	市内演出	60	1000	无限制

续表

总场次	月场次	日期	星期	时间	地点	剧目	主演	演出性质	地点性质	演出时长（分钟）	观众人数	剧场座位
264	16	10月5日	星期六	13:30	园博园	《胖姑学舌》《佳期》	陈琳、刘展、刘大馨	商演	市内演出	60	1000	无限制
265	17	10月5日	星期六	15:30	园博园	《胖姑学舌》《佳期》	陈琳、刘展、刘大馨	商演	市内演出	60	1000	无限制
266	18	10月6日	星期日	10:30	园博园	《活捉》《小放牛》	马靖、张欢、刘巍、王瑾	商演	市内演出	60	1000	无限制
267	19	10月6日	星期日	13:30	园博园	《活捉》《小放牛》	马靖、张欢、刘巍、王瑾	商演	市内演出	60	1000	无限制
268	20	10月6日	星期日	15:30	园博园	《活捉》《小放牛》	马靖、张欢、刘巍、王瑾	商演	市内演出	60	1000	无限制
269	21	10月7日	星期一	10:30	园博园	《玩笺》《出塞》	张贝勒、张媛媛	商演	市内演出	60	1000	无限制
270	22	10月7日	星期一	13:30	园博园	《玩笺》《出塞》	张贝勒、张媛媛	商演	市内演出	60	1000	无限制
271	23	10月5日	星期五	19:30	宜春文化艺术中心	《牡丹亭》	邵天帅、邵峥、王琳琳	商演	外埠演出	150	979	1136
272	24	10月6日	星期六	19:30	宜春文化艺术中心	《赵氏孤儿》	袁国良	商演	外埠演出	120	871	1136
273	25	10月8日	星期二	19:30	黄冈黄梅戏大剧院	《牡丹亭》	邵天帅、王琛、王琳琳	商演	外埠演出	150	564	760
274	26	10月9日	星期三	19:30	黄冈黄梅戏大剧院	《赵氏孤儿》	袁国良	商演	外埠演出	120	605	760
275	27	10月10日	星期四	14:00	俞玖林工作室	讲座	杨凤一	公益	外埠演出	120	1000	1000
276	28	10月11日	星期五	19:30	唐山大剧院	《牡丹亭》	魏春荣、邵峥、刘大馨	商演	外埠演出	150	1030	1208
277	29	10月12日	星期六	14:00	河北大学	讲座	魏春荣、邵峥	商演	外埠演出	90	200	200
278	30	10月12日	星期六	19:30	唐山大剧院	《赵氏孤儿》	袁国良	商演	外埠演出	120	1077	1208
279	31	10月13日	星期日	19:30	保定关汉卿剧院	《牡丹亭》	魏春荣、邵峥、刘大馨	商演	外埠演出	120	1142	1285
280	32	10月14日	星期一	19:30	保定关汉卿剧院	《赵氏孤儿》	袁国良	商演	外埠演出	150	1002	1285
281	33	10月15日	星期二	14:00	淮安大师研修班	演出	杨凤一	公益	外埠演出	120	1000	1000
282	34	10月16日	星期三	16:00	淮安大师研修班	讲座	杨凤一	公益	外埠演出	120	1000	1000
283	35	10月18日	星期五	14:00	朗园	讲座	杨凤一	公益	市内演出	120	1000	1000
284	36	10月17日	星期四	10:00	澳门	《游园》	潘晓佳、王瑾	公益	港澳台地区演出	30	1000	无限制
285	37	10月17日	星期四	15:00	澳门	《游园》	潘晓佳、王瑾	公益	港澳台地区演出	30	1000	无限制
286	38	10月18日	星期五	10:00	澳门	《游园》	潘晓佳、王瑾	公益	港澳台地区演出	30	1000	无限制

续表

总场次	月场次	日期	星期	时间	地点	剧目	主演	演出性质	地点性质	演出时长(分钟)	观众人数	剧场座位
287	39	10月18日	星期五	15:00	澳门	《游园》	潘晓佳、王瑾	公益	港澳台地区演出	30	1000	无限制
288	42	10月18日	星期五	19:30	昆山梁辰鱼昆曲剧场	《寻梦》	顾卫英	公益	外埠演出	30	390	395
289	40	10月19日	星期六	10:00	澳门	《游园》	潘晓佳、王瑾	公益	港澳台地区演出	30	1000	无限制
290	41	10月19日	星期六	15:00	澳门	《游园》	潘晓佳、王瑾	公益	港澳台地区演出	30	1000	无限制
291	43	10月19日	星期六	19:30	抚州汤显祖戏剧节	《惊梦》	邵天帅	公益	外埠演出	20	5000	5000
292	44	10月19日	星期六	19:30	衡水大剧院	《牡丹亭》	魏春荣、邵峥、刘大馨	商演	外埠演出	150	1066	1300
293	45	10月20日	星期日	09:00	衡水胜利小学	讲座	袁国良、翁佳慧、张鹏	公益	外埠演出	90	100	100
294	46	10月20日	星期日	19:30	衡水大剧院	《赵氏孤儿》	袁国良	商演	外埠演出	120	995	1300
295	47	10月27日	星期日	14:30	大兴影剧院	《望江亭中秋切鲙》	邵天帅、王琛、张鹏	商演	市内演出	100	800	900
296	48	10月27日	星期日	19:30	大兴影剧院	《玉簪记》	张媛媛、翁佳慧	商演	市内演出	130	800	900
297	49	10月28日	星期一	13:30	邮电大学	《小放牛》《游园》《闹龙宫》	柴亚玲、吴思、潘晓佳、丁珂、曹龙生	商演	市内演出	90	500	570
298	50	10月28日	星期一	19:30	长安大戏院	《望江亭中秋切鲙》	邵天帅、王琛、张鹏	商演	市内演出	100	500	760
299	51	10月28日	星期一	19:30	隆福剧场	《反求诸己》	刘恒、史舒越、潘晓佳	商演	市内演出	70	500	531
300	52	10月29日	星期二	19:30	隆福剧场	《反求诸己》	刘恒、史舒越、潘晓佳	商演	市内演出	70	450	531
301	53	10月30日	星期三	19:30	长安大戏院	《赵氏孤儿》	袁国良	商演	市内演出	120	700	760
302	54	10月31日	星期四	19:30	长安大戏院	《赵氏孤儿》	袁国良	商演	市内演出	120	700	760
303	1	11月2日	星期六	09:00	首钢园	《游园惊梦》	魏春荣、邵峥、刘大馨	商演	市内演出	8	300	无限制
304	2	11月2日	星期六	13:00	首钢园	《游园惊梦》	魏春荣、邵峥、刘大馨	商演	市内演出	8	300	无限制
305	3	11月3日	星期日	13:00	首钢园	《游园惊梦》	魏春荣、邵峥、刘大馨	商演	市内演出	8	300	无限制
306	4	11月4日	星期一	19:30	天桥剧场	《红楼梦》	翁佳慧、朱冰贞、邵天帅	商演	市内演出	165	1000	1155
307	5	11月5日	星期二	19:30	天桥剧场	《红楼梦》	翁佳慧、邵天帅、王丽媛	商演	市内演出	155	1000	1155
308	6	11月6日	星期三	19:30	梅兰芳大剧院	《寻梦》	顾卫英	商演	市内演出	20	600	1068

续表

总场次	月场次	日期	星期	时间	地点	剧目	主演	演出性质	地点性质	演出时长(分钟)	观众人数	剧场座位
309	7	11月7日	星期四	19:00	北京航空航天大学	《荣宝斋》	杨帆、潘晓佳	商演	市内演出	140	300	400
310	8	11月8日	星期五	19:30	人民大学如论讲堂	《长生殿》	魏春荣、邵峥	商演	市内演出	150	1003	1222
311	9	11月9日	星期六	19:30	繁星小剧场	《反求诸己》	刘恒、史舒越、潘晓佳	商演	市内演出	70	150	180
312	10	11月10日	星期日	19:30	繁星小剧场	《反求诸己》	刘恒、史舒越、潘晓佳	商演	市内演出	70	150	180
313	11	11月11日	星期一	19:30	繁星小剧场	《望江亭中秋切鲙》	邵天帅、王琛、张鹏	商演	市内演出	100	150	180
314	12	11月12日	星期二	19:30	繁星小剧场	《望江亭中秋切鲙》	邵天帅、王琛、张鹏	商演	市内演出	100	150	180
315	13	11月12日	星期二	19:00	钓鱼台	《游园惊梦》	魏春荣、邵峥、刘大馨	商演	市内演出	20	100	100
316	14	11月13日	星期三	19:00	中国戏曲学院	昆曲讲座	杨凤一	公益	市内演出	90	1000	1000
317	15	11月17日	星期日	19:00	昆山巴城文体中心	《拜月亭》	周好璐、邵峥	商演	外埠演出	120	450	500
318	16	11月21日	星期四	19:30	美国华盛顿	《牡丹亭》	魏春荣	商演	国外演出	10	1000	1000
319	17	11月24日	星期日	19:30	四川大凉山艺术季听涛剧场	《反求诸己》	刘恒、史舒越、潘晓佳	商演	外埠演出	70	210	210
320	18	11月25日	星期一	16:30	四川大凉山艺术季听涛剧场	《反求诸己》	刘恒、史舒越、潘晓佳	商演	外埠演出	70	210	210
321	19	11月25日	星期一	19:30	长安大戏院	《玉簪记》	邵天帅、翁佳慧	商演	市内演出	130	700	760
322	20	11月26日	星期二	19:30	长安大戏院	《西厢记》	张媛媛、邵峥、王瑾	商演	市内演出	140	700	760
323	21	11月27日	星期三	19:30	长安大戏院	《狮吼记》	魏春荣、邵峥	商演	市内演出	120	700	760
324	22	11月28日	星期四	19:30	长安大戏院	《焚香记》	潘晓佳、刘鹏建	商演	市内演出	120	700	760
325	23	11月29日	星期五	19:30	长安大戏院	《义侠记》	杨帆、魏春荣	商演	市内演出	150	700	760
326	1	12月1日	星期日	19:30	清华大学	《荆钗记》	于雪娇、邵峥	商演	市内演出	150	950	1070
327	2	12月1日	星期日	19:30	梅兰芳大剧院	《游园》《夜巡》	潘晓佳、吴思、饶子为	商演	市内演出	60	150	154
328	3	12月6日	星期五	19:30	人民大学如论讲堂	《奇双会》	魏春荣、邵峥	商演	市内演出	115	1000	1222
329	4	12月21日	星期六	19:30	朗园	《西厢记》(大都版)	魏春荣、王振义、刘大馨	商演	市内演出	140	250	250
330	5	12月22日	星期日	19:30	朗园	《西厢记》(大都版)	魏春荣、王振义、刘大馨	商演	市内演出	110	250	250
331	6	12月23日	星期一	14:00	缤纷剧场	《玉簪记》	潘晓佳、翁佳慧	商演	市内演出	130	450	500

上海昆剧团

上海昆剧团 2019 年度昆曲工作综述

2019 年,上海昆剧团全面贯彻落实党的十九大精神,弘扬中华优秀传统文化,以"一团一策"为抓手,全面推动各项工作。

2019 年,上海昆剧团获各类奖项 25 个,其中国家级 9 项、省部级 9 项、市级 5 项。《临川四梦》剧组获第二十九届白玉兰戏剧表演艺术奖特别奖,"昆曲 Follow Me"(昆虫俱乐部)荣获上海市巾帼文明岗集体、2019 年上海"市民修身行动"特色项目,张静娴获第七届上海文学艺术奖杰出贡献奖,蔡正仁获"中国非遗年度人物"称号等。上海昆剧团也实现了上海市级文明单位"三连冠"。

一、剧目建设守正创新

密切围绕重大时间节点展开选题规划,2019 年重点创作原创昆剧《浣纱记传奇》,新排昆剧经典剧目《玉簪记》,创作排练昆粤版《白蛇传》,新创小剧场戏曲剧目《桃花人面》,传承复排经典剧目 31 出。

2019 年,重点对标在沪召开的第十二届中国艺术节,推出《浣纱记传奇》,遵循"双创"精神,深入挖掘优秀传统文化要素,聚焦昆曲变革的重大史实,致敬先贤。该剧历时两年,经过 17 次剧本修改,不断加工打磨,代表上海昆曲以最佳面貌亮相第十二届中国艺术节。

秉承"传承经典,打造经典"的一贯思路,《玉簪记》是上昆 2019 年瞄准的又一部经典。该剧遵循活态传承的原则,以创新思维发展传统作品,使之兼具时代审美和艺术品格,带动青年艺术人才的快速成长,稳步推动上昆整体的人才梯队建设。

2019 年,在"传承不忘创新,创新不弃传统"这一理念的指导下,小剧场昆剧《桃花人面》在中国(上海)小剧场戏曲节上脱颖而出,昆曲质感和观演体验融为一体,被誉为"当代青年为传统昆曲注入了最新鲜的活力血液"。该剧一经首演即收到热情邀请,于 2020 年在长江剧场驻场演出,为"演艺大世界"增光添彩。

二、演出收入逆势增长,优化演出结构

上海昆剧团继续提高政治站位,圆满完成进博会演出等国家重大政治任务。全年演出场次达 265 场,演出收入持续增长。虽然总场次减少 8%,但演出总收入逆势增长 4%,连续 3 年演出收入超过 1000 万元。根据 2018 年考核专家的意见,上昆自我加压,提升演出效益,2019 年每场平均收入同比去年增长 13.3%,用市场来促进观众培养和激发剧种活力。同时进一步优化演出结构,上海本地演出增加 10 场,聚焦"演艺大世界",服务上海文化品牌建设。

11 月 5 日,国家主席习近平夫妇在豫园会见法国总统马克龙夫妇。在上海市委宣传部的直接领导下,上昆现场演绎法国剧作家尤内斯库的《椅子》,受到两国领导人的高度赞赏和诚挚谢意。习主席和夫人称赞这个戏很新颖,法国总统夫妇也表示非常感谢,说这个戏非常好。

6 月 11 日,上海昆剧团二度受邀来到中共中央党校上演昆曲经典剧目《牡丹亭》,赢得了中央党校各位领导和师生的高度评价。此外,上昆作为浦东干部学院的教学基地,为全国的部局级干部生动展示了"一团一策"激发上海文艺院团活力的方式方法,为进一步增强文化自信提供翔实的案例。

2019 年,上昆演出首选"演艺大世界",全年有四分之一的演出安排在该区域内。从年初建团 40 周年闭幕演出,到岁末 5 台经典大戏系列的火爆上演,上昆以实际行动为打造亚洲演艺之都的核心示范区做出了应有的贡献。

2019 年,上昆的演出足迹遍布北、上、广、深以及港、澳等 20 余个城市和地区,海外远至欧、美、亚、非四大洲,如日本东京国立剧场和毛里求斯"城市客厅"等。上昆用精彩的演出向世界展示了中国魅力,为中外文化交流书写了新时代的篇章。

三、人才培养固本培新,推行精细化管理

2019 年,上昆通过以戏推人、以戏育人的方式培养人才,关键词集中于"学馆制"和"夏季集训"。2019 年是三年"学馆制"开花结果之年,在上海市委宣传部的大力支持下,学馆制第二期得以顺利延续。2019 年,上昆继续广邀全国名家传授名剧,完成了 30 出折子戏以及大戏《蝴蝶梦》的传承,大大促进了青年人才的扎实成长。

2019 年夏季,上昆立足"长三角一体化",密切结合"深扎",举办三地联动夏季集训,战高温,练内功,强素养,修艺德。不仅刻苦训练演职人员的基本功,而且强化艺德教育,以"德艺双馨"为要求培养人才,让三地昆曲人在汗水中蝶变成长。

四、美育传播新益求新

2019年,上昆恪守传统昆曲的美学精神,不断创新美育传播方式。全年官微推送202篇内容,阅读量25万人次,全年刊发媒体报道80余篇,并在重要演出中采用网络直播形式进行传播。

2019年,上昆不仅完成了在上海举办的189场进校园下社区公益演出,服务全市11个区68所学校,同时还积极参加中央部委联合举办的"高雅艺术进校园"活动,足迹远至四川、河北两省的9所高校。此举得到了教育部、文化和旅游部的高度肯定,上昆被邀约2020年继续参加此活动。

"昆曲Follow Me"全年维持"昆虫"1万名左右,教学内容行当齐全。2019年,培训学员分为18个班级,教师团队被评为上海市巾帼文明岗。

2020年,上昆将增强忧患意识,居安思危,切实推进选题规划,突出经典,围绕建党100周年筹划剧目及献礼准备。为青年人复排经典剧目《拜月亭》,抓好第二期学馆制。目前受邀境外巡演目的地有我国香港地区及新加坡、美国、日本等国家。上昆将进一步创新普及推广和传播昆曲的方式,以培育更多观众。积极参加上海国际艺术节、市民文化节等重大活动,为全力打响"上海文化品牌"、加速推进建设国际文化大都市的战略目标发挥应有的作用。

《浣纱记传奇》精彩亮相第十二届中国艺术节

2019年5月30日至31日,上海昆剧团新编历史昆剧《浣纱记传奇》作为第十二届中国艺术节参演剧目在上海城市剧院精彩亮相。昆剧《浣纱记传奇》由上昆优秀中生代演员黎安、吴双、张伟伟和罗晨雪等主演。对于上海昆剧团来说,这不仅是一部原创剧目的诞生,更是一次瞻仰昆曲先贤的朝圣之旅。此次该剧在第十二届中国艺术节上亮相,是对上昆艺术品质的一次检验,更是上昆以匠人精神精雕重点创作剧目的一次驱动。

戏里,上海昆剧团创排的《浣纱记传奇》展现了昆剧史上第一剧《浣纱记》的诞生过程,以及以梁辰鱼、魏良辅、张野塘为代表的一代昆曲先贤从昆曲到昆腔再到昆剧的伟大历史变革,同时还穿插了男女主角的感情线索,歌颂先贤们的家国情怀和坚守艺术的执着精神。戏外,上昆人对昆剧《浣纱记传奇》的创作充满敬畏,几乎与"粤港澳大湾区巡演"同期进行打磨修改。4月23日,深圳站演出前,剧组召开参演第十二届中国艺术节前的最后一次剧本研讨会。5月6日,香港站演出结束后的第二天,剧组就返沪投入紧锣密鼓的排练。

从3月首演到5月亮相第十二届中国艺术节,上海昆剧团贯彻"培根铸魂,守正创新"的精神,紧紧围绕《浣纱记》的诞生历程,加工重塑人物,削减多余枝蔓,升华主题立意,包括南北曲合套、魏良辅昆腔改革等情节,使之更精准自然,乐律更流畅好听。每一版的剧本调整,都意味着从音乐到服装乃至视觉效果的全新打造。作曲家周雪华重新设计唱腔音乐、导演卢昂调整整体调度,让演员们的唱腔和表演更加细化和丰满。黎安、吴双、张伟伟、罗晨雪等主演对文辞字句反复推敲、精准表达,声腔、站位、动作,一招一式也都细细打磨、精雕细琢,使之更昆曲化,韵味更浓郁。该剧艺术指导、昆曲表演艺术家岳美缇带着对昆曲先贤的虔诚之心,逐字逐句为演员抠戏加工,使人物情节更为生动细腻。

在第十二届中国艺术节为期半个月的展演时段里,51台来自全国各地的优秀剧目荟萃上海,令全国瞩目。能够有机会在这个大舞台上展示上昆新作,全剧组都感到振奋。因为时间紧张,导演卢昂用"小修改,大提高"六个字来形容这次亮相第十二届艺术节的作品。他说,这是一部根据昆曲历史创作的历史剧,是昆曲人自己写自己的史诗。对青年观众来说,他们可以从上昆周周演的小戏里感受昆曲的传统魅力,也可以从《浣纱记传奇》这样的新编大戏里感受昆曲的当下活力。而对已经非常熟悉了解昆剧的戏迷而言,他们可以欣赏到昆曲最经典的音乐和唱腔,体会该剧以现代的审美、创新的思维、传统的神韵对历史故事进行的全新演绎。该剧兼具古典昆曲精神和现代思想价值,将激发人们对传统艺术的敬仰之情。

上海昆剧团 2019 年度演出日志

序号	演出时间	场所名称	剧目	主要演员	演出场次	观众人数	其他(编剧、导演、作曲等)
1	1月3日	五爱高级中学	昆剧经典赏析	罗晨雪等	1	600	
2	1月4日	梅园小学	《游园惊梦》	蒋诗佳等	1	500	
3	1月7日	上海财经大学	《思凡》	谢璐等	1	800	
4	1月8日	同济大学	《游园》	姚徐依等	1	600	
5	1月9日	中山学校	昆剧经典赏析	张颋等	1	600	
6	1月10日	华师大双语学校	走向青年	张前仓等	1	580	
7	1月11日	向明初级中学	走向青年	卫立等	1	600	
8	1月11日	上海大剧院	《惊梦》片段	沈昳丽、黎安等	1	1300	
9	1月12日	上海交通大学	《牡丹亭》	汪思雅等	1	800	
10	1月14日	嘉定文化馆	《净听双声》	吴双等	1	550	
11	1月15日	斜土路社区文化中心	《牡丹亭》	倪徐浩、张莉等	1	550	
12	1月16日	进才中学	《游园》	雷斯琪等	1	450	
13	1月17日	华师大双语学校	走向青年	朱霖彦等	1	500	
14	1月17日	瑞雪社区居委	《牡丹亭》	黎安等	1	400	
15	1月17日	兰心大戏院	三地联动《牡丹亭》	余彬、倪泓等	1	500	
16	1月18日	兰心大戏院	梅兰绽放·经典武戏专场	张艺严、阚鑫、娄云啸等	1	480	
17	1月18日	长寿路街道活动中心	《游园》	谢璐等	1	460	
18	1月19日	兰心大戏院	姹紫嫣红·经典折子戏专场	梁谷音、岳美缇等	1	800	
19	1月21日	瑞金二路文化活动中心	《山门》《访测》	朱霖彦等	1	500	
20	1月22日	徐汇图书馆	《游园惊梦》	谭许亚等	1	600	
21	1月23日	大桥永安业委会	走向青年	卫立等	1	400	
22	1月23日	宝山实验学校	走向青年	倪徐浩等	1	600	
23	1月24日	俞振飞昆曲厅	走向青年	谭许亚等	1	160	
24	1月24日	法华镇路第三小学	《惊梦》	张颋等	1	600	
25	1月25日	上海音乐学院	昆剧打击乐讲演	高均等	1	400	
26	2月1日	空军部队	九路慰问演出	尤磊等	1	800	
27	2月19日	俞振飞昆曲厅	走向青年	谭许亚等	1	260	
28	2月19日	上海体育学院	《牡丹亭》	倪徐浩等	1	500	
29	2月19日	上海体育学院	《西厢记》	张艺严等	1	500	
30	2月20日	上海电力学院	走向青年	谭许亚等	1	600	
31	2月21日	法华镇路第三小学	《狮吼记》	张颋等	1	350	
32	2月22日	进才中学	《游园》	雷斯琪等	1	600	
33	2月23日	海上梨园	《乔醋》	张颋、卫立等	1	100	

续表

序号	演出时间	场所名称	剧目	主要演员	演出场次	观众人数	其他(编剧、导演、作曲等)
34	2月23日	豫园街道	昆剧经典赏析	卫立等	1	300	
35	2月25日	卢湾二中心小学	《三打白骨精》	朱霖彦等	1	450	
36	2月26日	浦江乐亲社区	《琴挑》	倪徐浩等	1	400	
37	2月27日	小东门街道	《昭君出塞》	钱瑜婷等	1	200	
38	2月28日	上海财经大学	《长生殿》	姚徐依等	1	600	
39	3月1日	上海城市剧院	《牡丹亭》	罗晨雪、胡维露等	1	800	
40	3月1日	大境中学	《下山》	张前仓等	1	400	
41	3月3日	嘉定图书馆	走近刀马旦	谷好好等	1	400	
42	3月4日	广林路小学	《三打白骨精》	朱霖彦等	1	350	
43	3月5日	上海音乐学院	昆剧打击乐讲演	高均等	1	500	
44	3月6日	巴城文体中心	《浣纱记传奇》	吴双、黎安、罗晨雪等	1	800	编剧:魏睿 导演:卢昂 艺术指导:岳美缇 唱腔设计:周雪华
45	3月6日	半淞园路街道	武戏专场	娄云啸等	1	600	
46	3月7日	中山学校	昆剧经典赏析	张颋等	1	500	
47	3月8日	南京东路街道	武戏专场	贾喆等	1	200	
48	3月9日	上海东方艺术中心	《浣纱记传奇》	吴双、黎安、罗晨雪等	1	800	编剧:魏睿 导演:卢昂 艺术指导:岳美缇 唱腔设计:周雪华
49	3月11日	市八初级中学	走向青年	卫立等	1	550	
50	3月12日	嘉定二中	武戏专场	娄云啸等	1	350	
51	3月13日	回民小学	走向青年	谭许亚等	1	300	
52	3月14日	打浦桥街道	《十五贯》	张伟伟等	1	300	
53	3月15日	零陵中学	《牡丹亭·游园》	雷斯琪等	1	250	
54	3月15日	梅园小学	《游园惊梦》	蒋诗佳等	1	400	
55	3月15日	国家大剧院	《墙头马上》	胡维露、罗晨雪等	1	900	
56	3月15日	香港西九文化区戏曲中心大剧院	《叫画》《水斗》	蔡正仁、谷好好	1	800	
57	3月16日	国家大剧院	《狮吼记》	黎安、余彬等	1	900	
58	3月18日	报童小学	走向青年	张艺严等	1	250	
59	3月19日	华东师范大学	《玉簪记》	谢璐等	1	500	
60	3月20日	华亭学校	《狮吼记》	张颋等	1	500	
61	3月21日	淮海中路小学	走向青年	汪思雅等	1	300	
62	3月22日	零陵中学	《牡丹亭·游园》	陶思妤等	1	400	
63	3月22日	上海音乐学院	昆剧打击乐赏析	高均等	1	500	
64	3月23日	马陆文化中心	《牡丹亭》	谢璐等	1	400	
65	3月23日	杨浦区图书馆	《牡丹亭》	罗晨雪等	1	300	
66	3月24日	浦东图书馆	昆剧经典赏析	余彬等	1	300	

续表

序号	演出时间	场所名称	剧目	主要演员	演出场次	观众人数	其他(编剧、导演、作曲等)
67	3月26日	吴泾实验小学	《净听双声》	吴双等	1	300	
68	3月29日	梅园小学	《游园惊梦》	谭许亚、蒋诗佳等	1	300	
69	3月29日	零陵中学	《牡丹亭·游园》	雷斯琪等	1	400	
70	3月30日	上海东方艺术中心	《狮吼记》	黎安、余彬等	1	850	
71	3月31日	上海东方艺术中心	《潘金莲》	梁谷音等	1	900	
72	3月31日	塘桥社区	昆剧导赏	梁谷音等	1	200	
73	4月1日	宝山实验学校	走向青年	张艺严等	1	300	
74	4月2日	宝山区同达小学	走向青年	张前仓等	1	200	
75	4月3日	宝山区月浦中心校	走向青年	张艺严等	1	300	
76	4月4日	长寿路街道活动中心	《游园》	谢璐等	1	400	
77	4月8日	闵行图书馆	《游园惊梦》	姚徐依等	1	300	
78	4月9日	小东门街道	《寻梦》	蒋诗佳等	1	250	
79	4月10日	复旦万科实验学校	走向青年	张前仓等	1	300	
80	4月11日	城中路小学	走向青年	朱霖彦等	1	200	
81	4月12日	零陵中学	《牡丹亭·游园》	谭许亚、蒋诗佳、陶思妤等	1	300	
82	4月12日	同济大学	《浣纱记传奇》	吴双、黎安、罗晨雪等	1	500	编剧:魏睿 导演:卢昂 艺术指导:岳美缇 唱腔设计:周雪华
83	4月12日	海上梨园	《思凡》《下山》	汤泼泼、侯哲等	1	150	
84	4月15日	浦南幼儿园	走向青年	胡维露、姚徐依等	1	150	
85	4月16日	复旦大学	解读式昆剧讲演	吴双	1	500	
86	4月17日	上海出版印刷高等专科学校	《游园惊梦》	倪徐浩等	1	300	
87	4月18日	高境镇社区文化中心	《游园惊梦》	卫立等	1	400	
88	4月19日	五角场高新技术产业园区	《惊梦》	蒋诗佳、谭许亚等	1	450	
89	4月20日	长宁文化艺术中心	《游园惊梦》	卫立、姚徐依等	1	400	
90	4月20日	武汉汤湖戏院	《椅子》	吴双、沈昳丽等	1	500	
91	4月24日	普陀区社区学院	昆曲中的女性世界	蒋诗佳等	1	400	
92	4月26日	梅园小学	《游园惊梦》	谭许亚、蒋诗佳等	1	304	
93	4月26日	深圳保利剧院	《牡丹亭》	吴双、胡维露、罗晨雪、汪思雅、倪徐浩等	1	1200	
94	4月28日	广州中山纪念堂	《牡丹亭》	吴双、胡维露、罗晨雪、汪思雅、倪徐浩等	1	3000	
95	4月30日	上海纽约大学	《狮吼记》	黎安、余彬等	1	550	
96	5月2日	香港西九文化区戏曲中心大剧院	《邯郸记》	陈莉、吴双、卫立、孙敬华、倪徐浩等	1	1600	
97	5月3日	香港一丹中国文化中心	昆曲艺术讲座与演示	谷好好等	1	600	

续表

序号	演出时间	场所名称	剧目	主要演员	演出场次	观众人数	其他（编剧、导演、作曲等）
98	5月3日	香港西九文化区戏曲中心大剧院	《紫钗记》	黎安、沈昳丽、安新宇、陈莉、张伟伟等	1	1600	
99	5月4日	香港西九文化区戏曲中心大剧院	《南柯梦记》	卫立、罗晨雪、吴双、王金雨、安新宇、张伟伟等	1	1600	
100	5月5日	香港西九文化区戏曲中心大剧院	《牡丹亭》	黎安、罗晨雪、吴双、汤泼泼等	1	1600	
101	5月6日	进才中学	《浣纱记传奇》片段	罗晨雪等	1	500	
102	5月7日	向明中学	《浣纱记传奇》片段	罗晨雪等	1	400	
103	5月8日	华亭学校	《牡丹亭》	张颋等	1	300	
104	5月9日	浦东干部学院	走近刀马旦	谷好好等	1	600	
105	5月9日	浦东外国语学校	走向青年	娄云啸等	1	300	
106	5月10日	梅园小学	《游园惊梦》	蒋诗佳、谭许亚等	1	200	
107	5月13日	复旦万科实验学校	走向青年	娄云啸等	1	500	
108	5月14日	宝山区乐业小学	《三打白骨精》	谭笑等	1	200	
109	5月15日	月浦新村第二小学	《三打白骨精》	朱霖彦等	1	200	
110	5月16日	月浦新村第三小学	《三打白骨精》	张前仓等	1	200	
111	5月17日	宜川社区文化活动中心	《游园》	谢璐等	1	300	
112	5月20日	中科实验学校	《牡丹亭》	张颋等	1	300	
113	5月21日	徐汇图书馆	《山门》	朱霖彦等	1	300	
114	5月22日	瑞金二路文化活动中心	《下山》	张前仓等	1	300	
115	5月23日	佳苑居委	《牡丹亭》	姚徐依等	1	150	
116	5月23日	俞振飞昆曲厅	走向青年	谭许亚等	1	150	
117	5月24日	梅园小学	《游园惊梦》	蒋诗佳、谭许亚等	1	200	
118	5月25日	中国大戏院	《雷峰塔·断桥》《贩马记·写状》《南柯记·瑶台》《宝剑记·夜奔》《挡马》	蔡正仁、张冉、倪徐浩等	1	600	
119	5月26日	海上梨园	《彩楼记·评雪辨踪》	张莉、倪徐浩等	1	150	
120	5月27日	上海电力学院	走向青年	张艺严等	1	400	
121	5月28日	复旦万科实验学校	《浣纱记传奇》片段	罗晨雪等	1	400	
122	5月29日	同济大学	走向青年	谭许亚等	1	500	
123	5月30日	闵行图书馆	《浣纱记传奇》片段	罗晨雪等	1	200	
124	5月30日	上海城市剧院	《浣纱记传奇》	吴双、黎安、罗晨雪、张伟伟等	1	800	编剧：魏睿 导演：卢昂 艺术指导：岳美缇 唱腔设计：周雪华
125	5月31日	上海城市剧院	《浣纱记传奇》	吴双、黎安、罗晨雪、张伟伟等	1	800	编剧：魏睿 导演：卢昂 艺术指导：岳美缇 唱腔设计：周雪华
126	5月31日	中欧国际工商学院	试解读昆剧演出	谭许亚等	1	450	

续表

序号	演出时间	场所名称	剧目	主要演员	演出场次	观众人数	其他(编剧、导演、作曲等)
127	6月2日	北京恭王府	《借扇》	赵文英等	1	180	
128	6月3日	七色花小学	走向青年	张艺严、阚鑫等	1	330	
129	6月5日	金福养老院	《山门》《下山》	阚鑫、朱霖彦、张前仓、周亦敏等	1	180	
130	6月5日	同济大学	昆剧经典导赏	吴双、张前仓等	1	490	
131	6月7日	武汉洪山礼堂	大师典藏版《牡丹亭》	张静娴、岳美缇、梁谷音、蔡正仁、黎安、余彬、罗晨雪、张莉、陶思好等	1	900	
132	6月8日	美国	《玉簪记》	胡维露、沈昳丽等	1	170	
133	6月9日	美国	《说亲》《下山》	沈昳丽、张前仓等	1	220	
134	6月10日	乾溪幼儿园	走向青年	谭许亚等	1	175	
135	6月11日	中共中央党校(国家行政学院)	《牡丹亭》	罗晨雪、黎安、吴双等	1	1500	
136	6月11日	法华镇路第三小学	《游园》	张颋等	1	190	
137	6月12日	华师大双语学校	《山门》	朱霖彦等	1	450	
138	6月14日	中国福利会幼儿园	昆剧经典导赏	谭许亚等	1	260	
139	6月14日	梅园小学	《游园惊梦》	谭许亚、蒋诗佳等	1	210	
140	6月15日	俞振飞昆曲厅	走向青年	谭许亚等	1	160	
141	6月21日	月浦文化馆影剧院	《墙头马上》	倪徐浩、张莉等	1	380	
142	6月21日	月浦文化馆	昆剧经典导赏	倪徐浩等	1	360	
143	6月22日	陆家嘴社区	不到园林怎知春色如许	谷好好等	1	330	
144	6月24日	四川音乐学院	《牡丹亭》	汪思雅、卫立、周亦敏、阚融等	1	600	
145	6月25日	四川工程职业技术学院	《牡丹亭》	汪思雅、卫立、周亦敏、阚融等	1	500	
146	6月26日	内江师范学院	《牡丹亭》	汪思雅、卫立、周亦敏、阚融等	1	500	
147	6月27日	四川轻化工大学	《牡丹亭》	蒋诗佳、谭许亚、周亦敏、阚融等	1	1000	
148	6月28日	成都工业学院	《牡丹亭》	蒋诗佳、谭许亚、周亦敏、阚融等	1	700	
149	7月1日	吴淞中学	走近刀马旦	谷好好等	1	330	
150	7月4日	俞振飞昆曲厅	走向青年	倪徐浩、张莉等	1	80	
151	7月6日	俞振飞昆曲厅	周周演《蜈蚣岭》《烂柯山·前逼》《艳云亭·痴诉点香》《金雀记·乔醋》	张艺严、阚鑫、周喆、雷斯琪、陶思好、张前仓、胡维露、罗晨雪等	1	145	
152	7月12日	新虹街道	走向青年	朱霖彦等	1	180	
153	7月13日	俞振飞昆曲厅	周周演《白兔记·出猎》《彩楼记·评雪辨踪》《铁冠图·别母乱箭》	林芝、沈欣婕、谭许亚、蒋诗佳、贾喆、周娅丽、张颋、汤泼泼、安新宁、阚鑫等	1	108	
154	7月15日	新虹街道	走向青年	朱霖彦等	1	180	
155	7月16日	紫竹半岛居委	走向青年	谭许亚等	1	120	

续表

序号	演出时间	场所名称	剧目	主要演员	演出场次	观众人数	其他(编剧、导演、作曲等)
156	7月17日	俞振飞昆曲厅	走向青年	谭许亚、倪徐浩、张莉、陶思妤等	1	150	
157	7月18日	斜土路文化社区	《惊梦》	卫立、蒋诗佳等	1	450	
158	7月20日	俞振飞昆曲厅	周周演《杀四门》《红梨记·亭会》《绣襦记·打子》《琵琶记·南浦》	张艺严、贾喆、谭许亚、汪思雅、张伟伟、胡维露、袁彬、黎安、陈莉等	1	156	
159	7月20日	海上梨园	《游园惊梦》	张莉、倪徐浩等	1	158	
160	7月20日	豫园街道	《游园惊梦》	倪徐浩、张莉等	1	150	
161	7月21日	昆山	武戏风采		1	500	
162	7月22日	斜土路文化社区	《玉簪记》	张莉、倪徐浩等	1	450	
163	7月27日	俞振飞昆曲厅	周周演《芦花荡》《蝴蝶梦·说亲》《玉簪记·偷诗》《八仙过海》	阚鑫、贾喆、姚徐依、朱霖彦、胡维露、张颋、钱瑜婷、张艺严等	1	182	
164	8月2日	俞振飞昆曲厅	走向青年	谭许亚、倪徐浩、汪思雅等	1	145	
165	8月2日	北站街道社区文化中心	《牡丹亭》《长生殿》	张静娴、卫立、张伟伟等	1	250	
166	8月3日	俞振飞昆曲厅	周周演《寻亲记·茶访》《琵琶记·扫松》《西游记·认子》《挑滑车》	朱霖彦、周喆、袁彬、张前仓、沈欣婕、倪徐浩、贾喆、张艺严、安新宇、张伟伟等	1	144	
167	8月4日	闵行图书馆	传承非遗	谭许亚等	1	200	
168	8月7日	豫园街道	《墙头马上》	倪徐浩、张莉等	1	180	
169	8月11日	俞振飞昆曲厅	周周演《八义记·评话》《连环计·拜月》《占花魁·受吐》《战金山》	孙敬华、阚融、汪思雅、周喆、胡维露、罗晨雪、钱瑜婷、贾喆、安新宇等	1	150	
170	8月12日	江川路街道	走向青年	谭许亚等	1	165	
171	8月16日	闵行区青少年科技艺术进修学校	昆剧旦角解析	甘春蔚	1	220	
172	8月24日	徐汇图书馆	《牡丹亭》	张颋	1	220	
173	8月31日	徐汇图书馆	《牡丹亭》	张颋	1	230	
174	9月4日	俞振飞昆曲厅	《夜奔》《出猎》《寻梦》《评话》《泼水》	贾喆、张颋等	1	162	
175	9月5日	俞振飞昆曲厅	《嫁妹》《拾画叫画》《相约相骂》《下山》《跪池》	张前仓、汤泼泼等	1	160	
176	9月6日	俞振飞昆曲厅	《问探》《阳告》《吃饭吃糠》《洪母骂畴》《刺虎》	谭笑、卫立等	1	163	
177	9月5日	瑞金社区文化活动中心	《下山》	张前仓、汤泼泼	1	230	
178	9月6日	斜土路社区文化中心	《问探》	谭笑、卫立	1	450	
179	9月6日	吴淞中学	走近刀马旦	谷好好	1	330	
180	9月7日	俞振飞昆曲厅	《昭君出塞》《小商河》《扈家庄》《吕布试马》《盗库银》	罗晨雪、张艺严等	1	163	

续表

序号	演出时间	场所名称	剧目	主要演员	演出场次	观众人数	其他(编剧、导演、作曲等)
181	9月11日	中国大戏院	《牡丹亭》	张冉、倪徐浩、陶思好等	1	780	
182	9月12日	上海纽约大学	走向青年	谭许亚	1	110	
183	9月13日	回民小学	走向青年	朱霖彦	1	280	
184	9月14日	莘城公寓居民委员会	起武弄韵	贾喆	1	160	
185	9月16日	进才中学	《牡丹亭》	姚徐依	1	360	
186	9月17日	宝山实验学校	《净听双声》	吴双	1	320	
187	9月18日	华亭学校	《牡丹亭》	张颋	1	330	
188	9月20日	上海城市剧院	精华版《长生殿》	黎安、罗晨雪等	1	780	
189	9月20日	光明小学	《净听双声》	吴双	1	260	
190	9月23日	上海市实验小学	《牡丹亭》	汪思雅	1	220	
191	9月23日	河北工程大学	《牡丹亭》	张莉、谭许亚、陶思好等	1	6000	
192	9月24日	光明中学	走向青年	张艺严	1	360	
193	9月24日	河北工程大学科信学院	《牡丹亭》	张莉、谭许亚、陶思好等	1	630	
194	9月25日	邯郸学院	《牡丹亭》	周亦敏、谭许亚、陶思好等	1	680	
195	9月26日	邯郸职业技术学院	《牡丹亭》	周亦敏、谭许亚、陶思好等	1	710	
196	9月26日	财经大学	《牡丹亭》	张莉	1	450	
197	9月27日	回民小学	走向青年	朱霖彦	1	280	
198	9月29日	回民小学	《牡丹亭》	蒋诗佳	1	270	
199	10月2日	日本东京国立剧场	《游园惊梦》	黎安	1	300	
200	10月3日	日本东京国立剧场	《琴挑》《秋江》	黎安、余彬等	1	300	
201	10月8日	吴淞中学	《净听双声》	吴双	1	330	
202	10月9日	上海市实验小学	走向青年	卫立、汪思雅	1	220	
203	10月10日	中国福利会幼儿园	《牡丹亭》	张颋	1	260	
204	10月11日	回民小学	走向青年	卫立、汪思雅	1	280	
205	10月12日	崇明区长明中学	《浣纱记传奇》片段	吴双	1	280	
206	10月14日	上海市第十中学	走向青年	沈欣婕、倪徐浩、蒋诗佳	1	260	
207	10月15日	新北郊初级中学	《浣纱记传奇》片段	吴双	1	250	
208	10月16日	回民小学	《下山》	朱霖彦	1	270	
209	10月16日	共舞台ET聚场	《狮吼记》	黎安、余彬等	1	622	
210	10月17日	北郊中学	《净听双声》	吴双	1	320	
211	10月18日	真北中学	《牡丹亭》	谢璐	1	280	
212	10月19日	昆山	《借扇》	赵文英等	1	488	
213	10月21日	南京东路街道	昆曲雅音会	胡维露、张颋	1	200	
214	10月21日	豫园街道	昆曲雅音会	胡维露、张颋	1	180	
215	10月21日	金陵中学	走向青年	张艺严、沈欣婕	1	220	
216	10月22日	淮海中路街道	昆曲雅音会	贾喆、谢璐	1	110	
217	10月22日	梅溪小学	走向青年	沈欣婕、倪徐浩	1	120	

续表

序号	演出时间	场所名称	剧目	主要演员	演出场次	观众人数	其他(编剧、导演、作曲等)
218	10月23日	进才中学	《牡丹亭》	姚徐依	1	320	
219	10月24日	法华镇路第三小学	《游园》	张颋	1	220	
220	10月25日	三山会馆	昆剧折子戏	张艺严、朱霖彦	1	160	
221	10月25日	上海戏剧学院	《圣宝》	胡刚	1	220	编剧：朱锦华 导演：沈矿、赵磊 作曲：刘慧
222	10月26日	上海戏剧学院	《圣宝》	胡刚	1	220	编剧：朱锦华 导演：沈矿、赵磊 作曲：刘慧
223	10月28日	巨鹿路第一小学	走向青年	卫立、姚徐依	1	230	
224	10月28日	五爱高级中学	走向青年	谭许亚	1	330	
225	10月29日	徽宁路第三小学	走向青年	贾喆、张颋	1	200	
226	10月29日	梅园小学	走向青年	沈欣婕	1	220	
227	10月30日	黄浦区第一中心小学	走向青年	谭许亚、卫立	1	250	
228	10月31日	上海财经大学	《牡丹亭》	张莉	1	380	
229	11月1日	月浦新村第三小学	《玉簪记》	胡维露	1	180	
230	11月1日	五里桥社区文化中心	《夜奔》	张艺严	1	280	
231	11月3日	江苏大剧院	《椅子》	吴双、沈昳丽、孙敬华	1	220	
232	11月4日	宝山区月浦中心校	《牡丹亭》	姚徐依	1	280	
233	11月5日	宝山区乐业小学	《牡丹亭》	蒋诗佳	1	220	
234	11月6日	宝山实验学校	《三打白骨精》	钱瑜婷	1	250	
235	11月7日	宝山区同达小学	走向青年	沈欣婕	1	220	
236	11月8日	真北中学	《牡丹亭》	谢璐	1	280	
237	11月9日	海上梨园	《游园惊梦》	张颋、胡维露等	1	158	
238	11月11日	斜土路社区文化中心	《烂柯山》	张伟伟、陈莉等	1	430	
239	11月12日	北京梅兰芳大剧院	《雁荡山》	贾喆等	1	480	
240	11月12日	进才中学	《牡丹亭》	张颋	1	330	
241	11月12日	比利时布鲁塞尔中国文化中心	《牡丹亭》	余彬、卫立等	1	260	
242	11月13日	崇明区长明中学	《净听双声》	吴双	1	330	
243	11月14日	众芳社区	昆曲之美	谭许亚	1	150	
244	11月14日	比利时布鲁塞尔沃德维尔剧院	《牡丹亭》	余彬、卫立等	1	280	
245	11月15日	吴淞中学	《净听双声》	吴双	1	280	
246	11月16日	群众艺术馆	《白蛇传》	罗晨雪、倪徐浩、赵文英等	1	600	
247	11月17日	群众艺术馆	《白蛇传》	张莉、倪徐浩、钱瑜婷、林芝等	1	580	
248	11月18日	锦绣小学	走向青年	贾喆	1	220	
249	11月20日	瑞金社区文化活动中心	《山门》	阚鑫	1	110	
250	11月22日	外滩街道	武戏专场	贾喆	1	120	

续表

序号	演出时间	场所名称	剧目	主要演员	演出场次	观众人数	其他(编剧、导演、作曲等)
251	11月25日	金陵中学	走向青年	沈欣婕	1	260	
252	11月26日	崇明区长兴小学	《净听双声》	吴双	1	230	
253	11月27日	黄浦区第一中心小学	走向青年	张艺严	1	190	
254	11月28日	梅溪小学	《牡丹亭》	张頲	1	180	
255	11月30日	深圳海上世界文化艺术中心·境山剧场	《双声慢》	吴双	1	180	
256	12月1日	深圳海上世界文化艺术中心·境山剧场	《双声慢》	吴双	1	180	
257	12月5日	长江剧场	《桃花人面》	胡维露、张莉	1	180	编剧:王悦阳 导演:俞鳗文 作曲:孙建安
258	12月10日	共舞台ET聚场	《十五贯》	计镇华等	1	660	
259	12月11日	共舞台ET聚场	《牡丹亭》	蔡正仁、梁谷音、岳美缇、张静娴等	1	790	
260	12月12日	共舞台ET聚场	《蝴蝶梦》	梁谷音、计镇华等	1	710	
261	12月14日	太仓大剧院	《墙头马上》	黎安、张莉等	1	800	
262	12月15日	太仓大剧院	《牡丹亭》	张莉、卫立等	1	800	
263	12月20日	上音歌剧院	《玉簪记》	胡维露、罗晨雪等	1	880	导演:岳美缇 艺术指导:张静娴 配乐配器:顾冠仁
264	12月21日	上音歌剧院	《玉簪记》	胡维露、罗晨雪等	1	800	导演:岳美缇 艺术指导:张静娴 配乐配器:顾冠仁
265	12月25日	上海大学	《牡丹亭》	卫立、张冉等	1	320	

上海昆剧团 2019 年度基本情况一览表

单位名称	上海昆剧团		
单位地址	上海市绍兴路9号		
团长	谷好好		
工作经费	万元	经费来源	全额拨款
在编人数	145人	年龄段	A 51 人,B 90 人,C 4 人
院(团)面积	350平方米	演出场次	265

注:A:18—30岁;B:31—50岁;C:51岁及以上。

江苏省演艺集团昆剧院

江苏省演艺集团昆剧院2019年度昆曲工作综述

2019年，江苏省演艺集团昆剧院新创剧目2台——《世说新语》系列一、《梅兰芳·当年梅郎》，新创合作剧目1台——《浮生六记》，复排大戏4台——精华版《牡丹亭》《白罗衫》《醉心花》《幽闺记》，挖掘和传承折子戏20折。

一、新剧创作

2019年，江苏省演艺集团昆剧院创排现代昆剧《梅兰芳·当年梅郎》，由第四代青年演员担纲主演。该剧综合凝练京剧大师梅兰芳的生平事迹，聚焦于一代宗师的艺术突破、自我升华和舞台情谊。全剧以梅兰芳1956年返乡之旅为切入点，以抚今追昔初登上海滩为戏剧核心，通过梅兰芳这一艺术形象来呈现年轻人所应有的昂扬、进取、谦逊、勇气与担当。剧中将京、昆两个剧种进行创意性融合，通过"戏中有戏"的形式，展现了时空交替和角色身份的转换。该剧于10月9日在紫金文化艺术节首演后，应邀参加泰州2019梅兰芳艺术节演出。

3月5日，《世说新语》系列折子戏创作工程启动。《世说新语》是我国最早的一部文言志人小说集，内容主要记载魏晋南北朝时期名士们的言行轶事。江苏省演艺集团昆剧院计划在5年内持续挖掘20个折子戏，可单演，可串联成篇，并秉承南昆表演风格。11月8日，《世说新语》系列一《驴鸣》《索衣》《开匣》《访戴》等4折戏在北京大学首演。

省昆还与上海大剧院联合创作昆剧《浮生六记》，并于7月13日在上海大剧院首演。该剧以清代文人沈复与妻子芸娘的感情生活为主线，将诗文、绘画等融入舞台艺术，呈现出江南水乡的风土人情、风雅生活和审美取向。

二、扎根群众，勤恳开拓

2019年正月初六，江苏省演艺集团昆剧院领导班子和中层干部带头赴周庄开始了为期1年的基层演出，这是省昆连续第九年在周庄古戏台驻演昆曲。省昆坚持每周六举办"兰苑专场"演出，并连续10年通过"环球昆曲在线"网络平台进行直播。2019年，省昆还参加集团"春、夏、秋、冬、新年"演出季，演出了《牡丹亭》《玉簪记》《风筝误》等传统剧目和数十折经典折子戏，并在苏州中国昆曲博物馆、南京博物院老茶馆、国民小剧场等定期举办专场演出。

2019年适逢昆曲成功申遗18周年，省昆演出品牌"春风上巳天"于5月18日、19日在江南剧院举办了"昆曲申遗纪念日专场"和"昆曲名家赵坚收徒仪式暨赵于涛拜师专场"演出。此外，还推出了精华版《牡丹亭》多城市演出，在北京大学百周年讲堂举办"昆曲艺术讲座""金秋音乐会"和"经典折子戏"专场。12月31日，在江南剧院举行的跨年活动中，省昆上演《名家反串》和现代戏《活捉罗根元》。

三、弘扬优秀传统文化艺术

江苏省演艺集团昆剧院坚持开展"高雅艺术进高校"活动，全年在北京大学、清华大学、南京大学、东南大学等高校举办昆曲艺术讲座和专场演出。

4月初，邀请台湾师大昆曲研究社来昆剧院进行文化艺术交流，共同举办"月圆两岸明"昆曲交流会演。

4月底至5月上旬，省昆演出分队赴昆山开展昆曲回故乡"四进"活动，20天内走进25所学校、5个社区、10家企业和机关，举办了40场演出。

努力推进【昆·遇】"兰苑艺事"系列活动，让社会更多地了解和关注中国传统文化，5月23日至6月30日在昆剧院举办了陈钟水墨书法昆曲公益展和公益演出。

5月11日，省昆与张军工作室合作赴俄罗斯参加契诃夫国际戏剧节"园林昆曲"《牡丹亭》的演出。

7月19日至21日，应邀赴香港地区参加2019年中国戏曲节演出活动，接连3天在西九文化区戏曲中心演出传统剧目《风筝误》和《双珠记·投渊》《烂柯山·痴梦》《牡丹亭·离魂》《虎囊弹·山门》《西楼记·玩笺》等10出经典折子戏。

7月13日，在兰苑剧场为联合国赴华培训项目和美国中文教师培训项目的嘉宾演出传统折子戏。

11月3日，在江苏省委宣传部部长王燕文的陪同下，香港特首林郑月娥一行莅临兰苑剧场观看了折子戏《牡丹亭·惊梦》《虎囊弹·山门》《占花魁·湖楼》。

11月26日，江苏艺术基金资助项目——《幽闺记》2019年巡演在广东大剧院圆满落幕。由第四代优秀青年演员主演的《幽闺记》在上海、南京、深圳、广州等4个城市先后演出8场。

四、获奖情况

青年演员单雯凭借在《牡丹亭》中的出色表演,荣登第二十九届中国戏剧梅花奖榜首,成为省昆第十朵"梅花"。省昆不断加工、打磨的《醉心花》获第四届江苏省文华奖优秀剧目奖,主演施夏明、单雯分获优秀表演奖。现代戏《梅兰芳·当年梅郎》获2019紫金文化艺术节优秀剧目奖,并入选2019年度江苏省舞台艺术精品创作扶持工程重点投入剧目和扶持剧目,主演施夏明获优秀表演奖。由青年演员赵于涛主演的折子戏《天下乐·钟馗嫁妹》作为江苏省唯一入选剧目参加全国净行、丑行暨武戏展演。徐思佳、孙晶携折子戏《双珠记·投渊》《九莲灯·火判》参加2019年江苏省优秀青年演员戏曲展演,得到专家评委的高度褒扬。

小昆班学员汤佳妮、李静阳在徐云秀老师的倾心指导下,顶住压力、勇挑重担,在《幽闺记》下半程巡演中分饰主角,出色地完成了艺术生涯中首部大戏的亮相。学员贺欣悦在全国技能大奖赛中职戏曲京昆组的比赛中勇夺金奖,实现了零的突破。

昆剧《幽闺记》巡演

《幽闺记》又名"拜月亭",是"荆、刘、拜、杀"四大南戏之一,据关汉卿《闺怨佳人拜月亭》杂剧改编,传为元代施惠所著。2017年年末,江苏省演艺集团昆剧院重新创排《幽闺记》,在保留原剧历史风貌的基础上,对原剧流传版本的选择、非主线剧情的选删和宾白的细微修改,使剧目的价值观更符合时代需求。该剧通过风雨同伞、共渡难关、不离不弃的故事架构,展现了见义勇为、乐于助人、忠于感情等中华民族优秀传统美德,在戏曲舞台上呈现出自由、平等、诚信、友善的社会主义核心价值观。2018年1月,《幽闺记》在南京首演,后入选江苏艺术基金2019年度传播交流推广项目。

在江苏艺术基金的资助下,由中国戏剧梅花奖获得者单雯与优秀青年演员张争耀领衔主演的昆剧《幽闺记》于2019年6月25日、26日在复旦大学相辉堂开启巡演之旅,两场演出观众上座率达95%以上。6月29日、30日,《幽闺记》在南京江南剧院演出两场,座无虚席。上海和南京两站的成功演出赢得了戏迷和专家的一致赞誉,专家认为《幽闺记》是一部"剧本好、演员好、演出效果好"的优秀剧目。该剧的成功创排给昆剧发展带来启示:改编名著或是一条最佳路径。热情的观众对该剧也不吝赞美之词:"看省昆《幽闺记》,你可以看到一如既往的南昆风度,看到昆曲剧本的文辞之美和南昆表演风格的细致昳丽之美。"

11月22日、23日,《幽闺记》在深圳新桥文化艺术中心演出两场,主演单雯因身体原因,未能参加本站和之后的巡演,剧中女主角王瑞兰由省昆第五代中的两位优秀花旦演员汤佳妮、李静阳前后分饰,这也是省昆第五代传人首次登上大戏的舞台。为了让这两位青年新秀更好地掌握人物,单雯积极发挥"传帮带"作用,详细地将演出心得传授给两位后辈;省昆名家徐云秀作为主教老师,更是耐心细致、手把手地"抠"细节,指导演出,全身心投入其中,陪伴学生排练3个多月,两位新秀因此在演出中有了上佳的呈现。昆剧传习所创办人之一穆藕初之子——86岁高龄的穆家修先生和著名粤剧表演艺术家、中国戏剧梅花奖获得者卓佩丽女士前来观看演出,他们对剧目的艺术性和演员的表演进行了点评,并从文化传承意义上对该剧的整体呈现给予了较高的评价。11月25日、26日,《幽闺记》在广州广东艺术剧院连演两场,巡演活动圆满落幕。

中央级视听媒体、省市级主流传统媒体、社交平台自媒体、门户网站对本次巡演予以关注和报道。其中,中央人民广播电台大湾区频道对《幽闺记》巡演进行了长达半个小时的深度报道,将巡演的影响力辐射到港、澳两地。

附媒体报道两篇

踏伞相遇定终身！赏昆曲《幽闺记》，看一个暖暖的爱情故事

高利平

作为2019江苏艺术基金资助项目，由江苏省昆剧院青年艺术家单雯、张争耀主演的昆曲《幽闺记》将于6月下旬启动全国巡演。首站开赴复旦大学，6月底回宁，于29、30日两天在江南剧场连演两场。

《幽闺记》又名《拜月亭》，是"荆、刘、拜、杀"四大南戏之一，省昆常演剧目《踏伞》《请医》便来自其中的经典片段，但整出南戏《幽闺记》已失传。去年，省昆以施惠的南戏《幽闺记》剧本为蓝本，提取"踏伞奇逢""招商谐偶""抱羔离鸾""幽闺拜月""拒婚团圆"等主干情节，存精去冗，增益首尾，形成了只有5折的精华小全本，由单雯、张争耀主演。说到该剧亮点，小编帮各位看官归纳如下。

亮点一：传奇巧妙的故事情节

《幽闺记》讲述的是乱世之中发生的爱情故事。王瑞兰与蒋世隆，一个官宦之女，一个黉门寒儒，看似本无交集的二人，在蒙古铁蹄踏破长城而来、大金朝面临覆亡危机，圣驾南迁并百姓逃亡之际，展开了一场传奇美妙的人生邂逅。剧中人因被乱军冲散而与亲人错路，瑞兰与母亲失散，世隆与妹妹失散，又因错听错应而相逢在路途中。全剧在收紧中开场，却又在舒缓中发展，孤男寡女、宦闺黉儒、患难恩情，一段自然而然却又惊为天作的奇缘就这样拉开了大幕。

作为一个经典传奇话本，《幽闺记》秉承了古人惯用的传奇描摹手法，夤夜白昼、晨昏朝暮、风霜雨雪、春夏秋冬，场景无一重复。剧情脉络涵盖悲欢离合、大起大落，呈现出前后对称、相互呼应的格局。先小生与小旦错应相逢，后老旦与六旦错应相认，然后是老外路过广阳镇棒打鸳鸯而分开，再是老旦带着六旦与老外带着小旦在皇华驿站相逢，继而拜月中姐妹变姑嫂，最终是团圆中状元不知对方是妻、瑞兰不知对方是夫君，各种分、错、逢、再逢，皆不知身份地进展，故而这个戏在古谱上又名"奇逢记"。所谓"无巧不成书"，正是有了这些奇巧桥段，《幽闺记》才成为如此引人入胜的一部经典剧目。

亮点二：贯通古今的爱情价值观

《幽闺记》虽与许多经典剧目相似，描写男女主人公坚贞的爱情故事，却采用了其他经典剧目少有的轻喜剧手法，传递出古今相通的爱情观、婚姻观、价值观。

这个风雨同伞、患难巧遇、佳人年少的故事，不是虚幻的梦中缠绵，而是真真实实的洞房花烛。王瑞兰与蒋世隆，不是出于一见钟情，而是出于患难之中的试探、考验，最终超越身份与礼法，情感升华，走到一起。尤其是双方拒绝之后的再结合，意义更不同。因为双方经过患难，已思考过门第与礼法，明白自己要什么，不要什么。"我蒋世隆，爱的是王瑞兰，不是千金小姐。如果不娶王瑞兰，那是对她的贞节不负责任，我要娶她并非乘人之危、施恩图报，而是对女性真正的尊重。"而王瑞兰要等的人不是门当户对的新科状元，而是救自己于乱兵之中的蒋世隆。从这一点上，两人对爱情的坚贞并非概念化的道德说辞，而是颇接地气的现代精神。

他们不因彼此身份影响对爱情的忠贞，一旦结为夫妇，便坚守终身，爱情专一，只羡鸳鸯不羡仙，这也正是现代人内心所呼唤的东西。只有坚守初心，才能握紧幸福。

亮点三：熨帖恰到的舞台表演

"干净的舞台，传统的表演，呈现地道的昆曲美"是省昆版《幽闺记》首演后观众对整出戏的评价。看昆曲《幽闺记》，你可以看到一如既往的南昆风度，看到昆曲剧本的文辞之美，还有单雯、张争耀深度贴合角色、恰到好处的表演。

王瑞兰这一形象，既不能一味地哆、媚、俗，又不能平淡无味。在她"死缠"着男主的同时，还要表现出小姑娘的纯真可爱，缠而不俗。所幸单雯身上就有这种气质，十分贴合人物。单雯也表示自己和王瑞兰的个性很是贴合，这次演出近乎本色出演，"唯一的不同在于，环境不允许王瑞兰过于矜持，她表现出的大胆、主动是我所没有的。这个角色年龄较小，青春活泼，比之杜丽娘，我更多地加入了大六旦的身段手法来表演诠释"。

而蒋世隆身上的"狡黠"和"木讷"，张争耀也演绎得恰到好处。他说："蒋世隆虽然有点愣愣的、傻傻的，但绝不可以说他迂腐。他为人正直，责任感强。负责保护花旦，将她送回，人品极佳，是绝对的暖男。所以在塑造这个角色的时候，要以老实书生来演绎这个人物，略带一些狡黠。"

在演出全本《幽闺记》之前,单雯和张争耀合作演出经典折子戏《踏伞》一折,少说也有两三百场了。除了贴合人物之外,二人在表演配合上也很默契。所以戏迷们纷纷评价:"一个纯真少女,一个萌萌暖男,看起来让人觉得特别熨帖、舒服。"

最后,期待各位 6 月 29、30 日走进江南剧场,赏昆曲《幽闺记》,看一个暖暖的爱情故事!

(原载 https：// jnews. xhby. net/v3/waparticles/28/65q643cShxEsZiQK/1)

江苏省演艺集团昆剧院 2019 年度演出日志

序号	日期	演出地点	剧(节)目	场次	观众人数	上座率
1	1月5日	兰苑剧场	《绣襦记·卖兴》《绣襦记·当巾》《牡丹亭·写真》《吟风阁·罢宴》	1	135	100%
2	1月6日	兰苑剧场	《春江花月夜》	1	135	100%
3	8日—13日	南京博物院非遗馆	昆剧折子戏	7	3500	100%
4	1月12日	兰苑剧场	《虎囊弹·山门》《荆钗记·见娘》《艳云亭·痴诉》《桃花扇·题画》	1	135	100%
5	1月18日	兰苑剧场	昆曲折子戏招待演出	1	135	100%
6	1月18日	昆山大剧院	《白罗衫》	1	800	100%
7	1月19日	兰苑剧场	新年音乐会	1	135	100%
8	1月20日	兰苑剧场	李骏青个人专场	1	135	100%
9	1月22日	兰苑剧场	扬子晚报昆曲折子戏招待演出	1	135	100%
10	1日—31日	周庄	昆曲折子戏	30	20000	100%
11	2月23日	兰苑剧场	《天官赐福》《奇双会》	1	135	100%
12	2月26日	江南剧院	《牡丹亭》	1	800	100%
13	2月27日	江南剧院	昆曲折子戏	1	800	100%
14	1日—28日	周庄	昆曲折子戏	18	20000	100%
15	3月2日	兰苑剧场	《九莲灯·火判》《狮吼记·跪池》《钗钏记·讲书》《钗钏记·落园》	1	135	100%
16	3月3日	苏州昆曲博物馆	昆曲折子戏	1	500	100%
17	3月9日	兰苑剧场	《虎囊弹·山门》《西厢记·佳期》《望湖亭·照镜》《凤凰山·赠剑》	1	135	100%
18	3月10日	苏州昆曲博物馆	昆曲折子戏	1	500	100%
19	3月16日	兰苑剧场	《红楼梦·别父》《红楼梦·识锁》《红楼梦·弄权》《红楼梦·读曲》	1	135	100%
20	3月17日	建邺区文化馆	昆曲折子戏	1	200	100%
21	3月22日	昆山当代昆剧院	《幽闺记》	1	200	100%
22	3月23日	兰苑剧场	《西厢记·拷红》《十五贯·访测》《孽海记·思凡》《水浒记·杀惜》	1	135	100%
23	3月24日	兰苑剧场	昆曲讲座(李彬活动)	1	135	100%
24	3月30日	兰苑剧场	《牡丹亭·闹学》《艳云亭·点香》《西楼记·楼会》《鸣凤阁·罢宴》	1	135	100%
25	1日—31日	周庄	昆曲折子戏	27	20000	100%
26	4月6日	兰苑剧场	《白罗衫·井遇》《白罗衫·庵会》《白罗衫·看状》《白罗衫·诘父》	1	135	100%

续表

序号	日 期	演出地点	剧(节)目	场次	观众人数	上座率
27	4月7日	苏州昆曲博物馆	昆曲折子戏	1	500	100%
28	12日—13日	北京大学	昆曲《牡丹亭》	2	900	100%
29	4月13日	兰苑剧场	《疗妒羹·题曲》《牡丹亭·拾画》《孽海记·思凡》《玉簪记·琴挑》	1	135	100%
30	4月19日	昆山当代昆剧院	昆曲折子戏	1	500	100%
31	4月20日	兰苑剧场	《琵琶记·扫松》《钗钏记·讨钗》《焚香记·阳告》《琵琶记·见娘》	1	135	100%
32	4月20日	南京大学	昆曲折子戏	1	350	100%
33	4月21日	太仓	昆曲折子戏	1	500	100%
34	4月23日	南宁大会堂	《牡丹亭》梅花奖评比	1	500	100%
35	4月27日	兰苑剧场	《水浒记·借茶》《绣襦记·卖兴》《绣襦记·当巾》《水浒记·活捉》	1	135	100%
36	25日—30日	昆山进校园演出	昆曲折子戏	12	6000	100%
37	23日—28日	南京博物院非遗馆	昆剧折子戏	7	700	100%
38	1日—30日	周庄	昆曲折子戏	30	20000	100%
39	5月4日	兰苑剧场	《玉簪记·琴挑·问病·偷诗·秋江》	1	135	100%
40	9日—10日	兰苑剧场	川昆合演	2	300	100%
41	5月10日	国民小剧场	昆曲折子戏	1	500	100%
42	5月11日	兰苑剧场	《祝发记·渡江》《十五贯·访测》《占花魁·湖楼》《狮吼记·跪池》	1	135	100%
43	5月18日	兰苑剧场	《西厢记·佳期》《风筝误·前亲》《孽海记·双下山》《长生殿·小宴》	1	135	100%
44	18日—19日	紫金大戏院	昆曲折子戏、赵于涛拜师专场	2	1600	100%
45	5月25日	兰苑剧场	《牡丹亭·游园》《牡丹亭·写真》《白罗衫·看状》《鲛绡记·写状》	1	135	100%
46	5月26日	苏州昆曲博物馆	昆曲折子戏	1	500	100%
47	1日—31日	昆山进校园演出	昆曲折子戏	28	6000	100%
48	1日—31日	周庄	昆曲折子戏	30	20000	100%
49	6月1日	兰苑剧场	《钗钏记·讲书》《钗钏记·落园》《十五贯·访测》《凤凰山·百花赠剑》	1	135	100%
50	6月2日	兰苑剧场	陈钟水墨书法公益演出	1	135	100%
51	4日—5日	江南剧院	《玉簪记》、昆曲折子戏	2	600	100%
52	6月8日	兰苑剧场	传承版《牡丹亭》	1	135	100%
53	6月9日	兰苑剧场	陈钟水墨书法公益演出	1	135	100%
54	6月15日	兰苑剧场	《水浒记·打虎》《西厢记·佳期》《西厢记·拷红》《蝴蝶梦·说亲回话》	1	135	100%
55	6月22日	兰苑剧场	《奇双会·哭监·写状·三拉·团圆》	1	135	100%
56	25日—26日	上海复旦大学相辉堂	《幽闺记》	2	800	100%
57	6月29日	兰苑剧场	《疗妒羹·题曲》《绣襦记·当巾》《孽海记·思凡》《孽海记·双下山》	1	135	100%
58	29日—30日	江南剧院	《幽闺记》	2	1200	100%
59	6月30日	苏州昆曲博物馆	昆曲折子戏	1	500	100%

续表

序号	日期	演出地点	剧(节)目	场次	观众人数	上座率
60	1日—30日	周庄	昆曲折子戏	30	20000	100%
61	7月6日	兰苑剧场	《虎囊弹·山门》《幽闺记·拜月》《水浒记·借茶》《牡丹亭·写真》	1	135	100%
62	7月13日	上海大剧院	《浮生六记》	1	900	100%
63	7月13日	兰苑剧场	《天下乐·嫁妹》《雷峰塔·断桥》《十五贯·访测》《牡丹亭·游园惊梦》	1	135	100%
64	19日—21日	香港西九戏曲中心	《风筝误》、昆曲折子戏	3	4200	100%
65	7月20日	兰苑剧场	《孽海记·思凡》《牡丹亭·拾画》《牡丹亭·幽媾》《牡丹亭·冥誓》	1	135	100%
66	7月27日	兰苑剧场	《三岔口》《艳云亭·痴诉》《长生殿·小宴》《焚香记·阳告》	1	135	100%
67	25日—26日	上海复旦大学相辉堂	《幽闺记》巡演	2	1600	100%
68	1日—31日	周庄	昆曲折子戏	30	20000	100%
69	8月3日	兰苑剧场	《虎囊弹·山门》《牡丹亭·闹学》《琵琶记·扫松》《狮吼记·跪池》	1	135	100%
70	8月10日	兰苑剧场	《牡丹亭·游园》《西楼记·楼会》《长生殿·闻铃》《长生殿·迎像哭像》	1	135	100%
71	8月14日	常州金色大厅	《醉心花》参加文华奖演出	1	600	100%
72	8月17日	兰苑剧场	《祝发记·渡江》《水浒记·借茶》《水浒记·杀惜》《吟风阁·罢宴》	1	135	100%
73	20日—21日	江南剧院	《风筝误》、昆曲折子戏	2	600	100%
74	8月24日	兰苑剧场	《白罗衫·井遇》《白罗衫·庵会》《白罗衫·看状》《白罗衫·诘父》	1	135	100%
75	8月31日	兰苑剧场	《牧羊记·望乡》《艳云亭·痴诉点香》《钗钏记·讨钗》《凤凰山·百花赠剑》	1	135	100%
76	1日—31日	周庄	昆曲折子戏	30	20000	100%
77	9月1日	苏州昆曲博物馆	昆曲折子戏	1	500	100%
78	9月7日	兰苑剧场	《九莲灯·火判》《西厢记·佳期》《十五贯·访测》《荆钗记·见娘》	1	135	100%
79	9月8日	苏州昆曲博物馆	昆曲折子戏	1	500	100%
80	9月14日	兰苑剧场	《孽海记·思凡》《孽海记·双下山》《玉簪记·偷诗》《玉簪记·琴挑》	1	135	100%
81	9月12日		昆曲折子戏中秋节演出	1	100	100%
82	14日—15日	苏州艺术中心	精华版《牡丹亭》	2	2000	100%
83	9月21日	兰苑剧场	《荆钗记·讲书》《荆钗记·落园》《雷峰塔·断桥》《水浒记·借茶》	1	135	100%
84	9月27日	南京一中	昆曲折子戏	1	135	100%
85	9月28日	兰苑剧场	《风筝误·前亲》《蝴蝶梦·说亲回话》《牡丹亭·拾画》《水浒记·活捉》	1	135	100%
86	1日—30日	周庄	昆曲折子戏	30	20000	100%
87	10月5日	兰苑剧场	《孽海记·思凡》《牡丹亭·拾画》《牡丹亭·叫画》《玉簪记·琴挑》	1	135	100%
88	5日—6日	江苏大剧院	精华版《牡丹亭》	2	2200	100%
89	10月6日	苏州昆曲博物馆	昆曲折子戏	1	500	100%

续表

序号	日期	演出地点	剧(节)目	场次	观众人数	上座率
90	10月9日	南京文化馆大剧院	紫金艺术节《梅兰芳》	1	900	100%
91	10月12日	兰苑剧场	《绣襦记·卖兴》《绣襦记·当巾》《牡丹亭·惊梦》《西楼记·楼会》	1	135	100%
92	10月12日	北京大学	昆曲音乐会	1	800	100%
93	10月17日	国民小剧场	昆曲折子戏	1	500	100%
94	10月19日	兰苑剧场	《虎囊弹·山门》《牡丹亭·闹学》《琵琶记·扫松》《烂柯山·痴梦》	1	135	100%
95	10月21日	泰州大剧院	《梅兰芳》	1	900	100%
96	10月23日	江南剧院	施夏明专场《白罗衫》	1	600	100%
97	10月26日	兰苑剧场	《占花魁·湖楼》《牡丹亭·游园》《十五贯·访测》《风云会·千里送京娘》	1	135	100%
98	10月27日	苏州昆曲博物馆	昆曲折子戏	1	500	100%
99	1日—30日	周庄	昆曲折子戏	30	20000	100%
100	11月2日	兰苑剧场	《九莲灯·火判》《水浒记·借茶》《白罗衫·井遇》《儿孙福·势僧》	1	135	100%
101	11月3日	苏州昆曲博物馆	昆曲折子戏	1	500	100%
102	11月3日	兰苑剧场招待演出(林郑月娥)	昆曲折子戏	1	135	100%
103	8日—9日	北京大学	《世说新语》	2	2000	100%
104	11月9日	兰苑剧场	《牡丹亭·游园惊梦》《牡丹亭·寻梦》《牡丹亭·写真》《牡丹亭·离魂》	1	135	100%
105	11月12日	北京梅兰芳大剧院	净行展演《钟馗嫁妹》	1	1200	100%
106	15日—16日	清华大学	昆曲折子戏	2	1900	100%
107	11月16日	兰苑剧场	《孽海记·思凡》《十五贯·访测》《牡丹亭·拾画叫画》《孽海记·双下山》	1	135	100%
108	22日—23日	深圳新桥大剧院	《幽闺记》	2	1100	100%
109	11月23日	兰苑剧场	《西厢记·佳期》《西厢记·拷红》《玉簪记·琴挑》《玉簪记·偷诗》	1	135	100%
110	25日—26日	广东大剧院	《幽闺记》	2	1100	100%
111	11月30日	兰苑剧场	《艳云亭·痴诉》《望湖亭·照镜》《桃花扇·题画》《牧羊记·望乡》	1	135	100%
112	1日—30日	周庄	昆曲折子戏	30	20000	100%
113	12月7日	兰苑剧场	《虎囊弹·山门》《蝴蝶梦·说亲回话》《水浒记·借茶》《狮吼记·跪池》	1	135	100%
114	12月14日	兰苑剧场	《义侠记·戏叔别兄》《幽闺记·拜月》《牡丹亭·问路》《长生殿·小宴》	1	135	100%
115	17—18日	江南剧院	《牡丹亭》、昆曲折子戏	2	600	100%
116	12月19日	国民小剧场	昆曲折子戏	1	500	100%
117	12月21日	兰苑剧场	《白罗衫·井遇》《白罗衫·庵会》《白罗衫·看状》《白罗衫·诘父》	1	135	100%
118	12月28日	兰苑剧场	《奇双会·哭监》《奇双会·写状》《奇双会·三拉团圆》	1	135	100%
119	12月29日	江苏开放大学	昆曲折子戏	1	500	100%
120	1日—31日	周庄	昆曲折子戏	30	20000	100%
		520	合计场次			

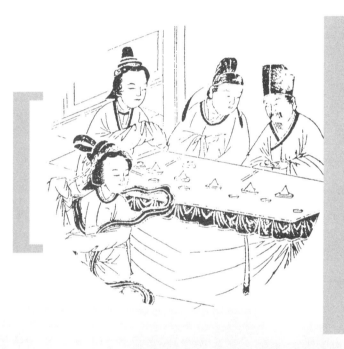

浙江昆剧团

浙江昆剧团2019年度昆曲工作综述

2019年，浙江昆剧团在传承和推广昆曲艺术上依然奋勇直前，在浙江省委和厅党组的领导下，浙江京昆艺术中心于7月实现了融合发展。全年演出112场（演出55场、幽兰讲堂57场），举办"跟我学"培训班116场，进校园剧目教学113场。全年以传承昆曲艺术、创排新剧目、培养青年人才为核心，做着不懈的努力。

一、昆曲传承

为了纪念5月18日昆曲被列入世界非遗，浙江昆剧团创作营销推广创新团队采用"理念先行，传承再续"的演出季形式，创意策划了浙昆518传承演出季。此次518传承演出季的主题是"全国八大院团共演'四大名著'"。经过漫长的准备，2019年浙江昆剧团518传承演出季终于在5月18日至22日在浙江胜利剧院拉开了序幕，全国各昆剧院团共聚杭城。2019年1月，浙江昆剧团向全球开启浙昆后八代辈分续名征集活动。经过"世""盛""秀"三代艺术家和有关领导及专家的认真讨论，经过四轮斟酌评选，最后终于选出了浙昆后八代传承人的辈分名。2019年5月18日，浙江昆剧团后八代辈分续名正式对外公布——"风雅曲韵 纯正清扬"将为浙昆继"传世盛秀 万代昌明"后八代浙昆传承人的辈分名。

2019年6月28日至7月2日，浙江昆剧团和浙江艺术职业学院在浙江胜利剧院举办了"素心如兰"——浙艺13级昆剧班毕业汇报演出。这是一场盛大的告别仪式，也是一场成为真正昆曲人的宣告仪式。两台经典折子戏、3台大戏（《牡丹亭》《西园记》《雷峰塔》），50人，连演5天，文武兼备，传统与创新并存，连音乐也是由音乐表演专业的学生伴奏，这个舞台全方位展现了13级昆剧班学生学艺6年的实力。13级昆剧班给昆剧团输送了新鲜的血液，增加了一抹青春的色彩。浙江昆剧团"代"字辈学员们近期迎来了自己的"出道考试"，他们在浙江艺术职业学院进行了为期6天的入团考核。评委们从基本功（唱念、腿功、把子、毯功）和剧目两方面对他们进行面试，并且一律秉承公平、公正、公开的原则，按成绩从高到低择优录取。

6月9日，浙江昆剧团和淳安县睦剧团联合举办的世遗昆剧、国遗睦剧经典剧目专场演出在千岛湖珍珠半岛电视台演播大厅举行。

在2019第四届"浙漾京城"浙江戏曲北京周活动中，浙江昆剧团全团上下齐力，竭诚为首都的昆曲爱好者精心推出了经典昆曲艺术专场，演出了浙昆看家传承大戏《西园记》及五代同堂《牡丹亭》上本。有杭州场五代同堂《牡丹亭》演出的盛大场面在前，演出当天，戏迷们、电视台的大阵仗还是让人暗自咂舌。中央电视台11套《空中剧院》栏目对五代同堂《牡丹亭》上本的演出进行了全程录制，这放到全国任何一家戏曲院团都是一份殊荣。

由浙江省文化和旅游厅非遗处主办，浙江京昆艺术中心（浙江昆剧团）承办，浙江旌琨文化艺术有限公司协办的2019年度浙江昆剧团人类非遗昆曲传承公益培训班于7月25日启动，并于8月10日进行了汇报演出。这次在非遗处主办下开展的人类非遗昆曲传承公益培训班项目，面向浙江省内招收昆曲传承人40人，他们来自全省各地，有建德新叶昆曲、武义昆曲、永嘉昆曲、遂昌昆曲的传承人，"杭州锦绣·育才教育集团"、杭州京都小学、建德大慈岩中心小学的昆曲传承新生力量及昆曲爱好者。

9月12日，浙江昆剧团《西园记》演出团队抵达广西南宁，应邀参加2019年中国—东盟（南宁）戏剧周，并以演出、讲座等多种形式的活动向南宁的观众、外国艺术家们展示和分享昆曲之美。自2013年创办伊始，中国—东盟（南宁）戏剧周就致力于推动中国艺术家与东盟艺术家携手，积极搭建传播友谊、交流艺术的平台，并使之逐步发展成为艺术水平高、富有影响力的国际文化交流合作品牌。

11月16日，浙昆携《牡丹亭》参加南昌瑶湖艺术节，广受好评。《牡丹亭》自诞生以来，历经400余年的传承，盛演不衰，是深受戏迷们喜爱的剧目。11月16日19点45分，这段广为流传的爱情故事在瑶湖艺术中心上演，观众们在一场缠绵婉转的演出中，感受那段穿越时空的生死之恋。

2019年12月14日下午2时，由浙江京昆艺术中心（浙江昆剧团）主办的"裴艳玲先生收关门弟子暨项卫东拜师仪式"在杭州浙越古戏台隆重举行。

二、打响"三地联动"演出品牌和开播"昆剧百讲 幽兰讲堂"之"昆曲来了"首档昆曲节目

1. "三地联动"——首届中国长三角昆剧票友系列大会

2019年1月20日，由浙江昆剧团主办的"三地联

动"——首届中国长三角昆剧票友系列大会在浙江胜利剧院圆满结束。本届系列大会以弘扬中国传统文化、展示昆曲艺术魅力为宗旨，为广大昆曲爱好者搭建自我展示、学习交流的平台。这次票友大会的演出，从网络投票到演出现场，都有着很高的关注度。当晚的胜利剧院更是热闹非凡，这样的三地联动演出，吸引了三地的票友和戏迷前来观看。

国家艺术基金项目"昆剧百讲 幽兰讲堂"之"昆曲来了"由浙江昆剧团和杭州电视台联合出品，是首档面向社会大众展示现场教学的戏曲类推广性节目，于2019年2月22日正式开播，节目内容在杭州之家App、腾讯视频、爱奇艺上同时播出，并在浙昆官方抖音号同步播放。

2."长三角"三地联动集训

8月1日至9月7日，浙江昆剧团、上海昆剧团、永嘉昆剧团"长三角"三地联动集训分别于上海、杭州、永嘉进行并举行了汇报演出。成员们感受到了不同剧团的练功氛围，以最严格的要求约束自己。

值得一提的是，8月31日，在浙江省音乐厅进行了一场特殊的"素颜"昆曲演出，成员们不彩唱，改为展示基本功。

历经一个月的艰苦集训，三地昆曲人以饱满的精神状态，焕然一新的面貌，向授课老师、专家学者、戏迷观众汇报这一个月的耕耘与收获，用优异的表现向新中国70周年华诞献礼。所有关心昆曲事业的人共同见证了三地昆曲人在汗水中的蜕变成长，在高温中追求技艺精进的初心，以及为戏曲事业美好明天而奋斗不息的使命和担当。

三、演出两台大戏

11月14日晚7点30分，历时数月的辛苦排练结束后，昆剧《梅妃梦》终于在浙江胜利剧院迎来了检验。由陈平老师编剧、王世菊老师导演的《梅妃梦》生动塑造了一位品性如梅花般欺霜赛雪、似梅花般暗香盈袖的女子——梅妃江采萍。

11月19日，经典剧目《玉簪记》在杭州剧院成功上演。杨崑、毛文霞主演的《玉簪记》特邀请上海昆剧团表演艺术家岳美缇老师和张静娴老师担任艺术指导，这是她们第一次正式同台演出《玉簪记》。

四、缅怀纪念谢平安导演系列活动

2019年12月3日，浙昆一行百余人在浙江京昆艺术中心党委副书记、主任翁国生及浙江京昆艺术中心副主任、浙江昆剧团团长王明强的带领下，与谢平安夫人朱正荣老师一起，再赴乐山祭拜我们热爱的戏曲导演谢平安。

12月4日上午9时，"喑谢导之戏魂，佑梨园之平安"——谢平安导演艺术成就座谈会在四川省乐山市金海棠大酒店国际会议厅隆重举行。

12月5日19点15分，"喑谢导之戏魂，佑梨园之平安"——昆剧《徐九经升官记》敬献演出，在乐山大佛剧院隆重上演。浙昆的《徐九经升官记》与首演相隔12年复排，在谢平安导演逝世5周年之际，将徐九经的传奇传承延续下去。此次纪念活动在全国戏曲界产生了巨大反响，好评及赞誉如潮。

五、文旅融合发展新项目：
千年运河 一脉相承——大运河京杭雅集

2014年，举世闻名的中国大运河成功申遗，这项文化遗产横跨中国8个省市。浙江京昆艺术中心党委委员、副主任、浙江昆剧团团长王明强也接受邀请，出席了此次雅集。"运河上，曲韵流觞"，活动中，浙江昆剧团国家一级演员、文华表演奖获得者杨崑与国家二级演员、"奥运小生"曾杰共同表演了《牡丹亭·惊梦》。浙昆精彩、美轮美奂的表演，赢得了到场领导和嘉宾的赞许。昆曲的袅袅余音，与沿岸风光遥相呼应，大雪节气刚过，大运河畔已染上了一层春意。

2019年7月，世人翘首期盼的良渚古城遗址成功入选"世界遗产名录"，正式成为中国第五十五处世界遗产。浙昆寻根守正，用传统手法拿捏昆曲，用国际视野融合昆曲，用东方智慧传播昆曲，用世界非遗昆曲来演绎世界遗产良渚古城遗址，用一个创意无限、难度无限的实践，创造出一个新的作品，开辟出特殊的新路。良渚与昆剧，中国的双世遗，让你从今生看到前世。2019年7月，《宛在水中央》工作小组成立。9月，进行剧本整理，已完成初稿讨论工作。11月底，完成创作前期案头工作并进行剧本论证，相关案头工作已开展就绪。用600年的古代艺术讲述5000年的文明生活，创意无限。

11月2日至3日，浙昆联合西溪湿地上演沉浸式昆曲。浙江昆剧团是杭州的文化招牌之一，西溪湿地则是杭州的旅游招牌之一，在西溪天堂10周年庆典活动之际，浙昆与西溪天堂强强联手，探索文旅融合的新方式，推出了沉浸式昆曲演出，让游客们停下来欣赏昆曲，让昆曲吸引更多的游客。此次游园X梦活动，充分体现了在文旅融合时代背景下，文化和旅游相互促进、相互影

响的发展趋势,也让文化的渗透性、创新性和无限延展性放大了旅游产业本身的价值,让旅游业的兴旺扩大了文化辐射的范围。

六、戏曲进校园,多处建立昆曲基地

3月21日,浙江昆剧团与建德市大慈岩中心小学的"人类非遗——昆曲传承基地"授牌仪式在建德檀村文化礼堂举行。

4月22日,在浙江昆剧团的邀请下,全国知名专家与相关领导前往新叶古村,与建德市的各位领导共同参加"古村古曲,新叶新声"浙江省戏曲进校园暨新叶昆曲工作推进会。

10月30日下午,昆曲的独特魅力跨越千年风尘,在浙江旅游职业学院519剧场华美绽放。这是浙江文旅大讲坛第三讲——《昆曲等你六百年》开讲,该活动由浙江省文化和旅游发展研究院与浙江京昆艺术中心(浙江昆剧团)联合举办。这次是该大讲坛首次以讲与演相结合的方式奉上文化大餐。

12月20日,浙江昆剧团与杭州市胜利小学签订了建立人类非遗昆曲传承基地的合作协议。

"戏曲进校园"不仅对弘扬民族精神、传承推广地方戏曲文化,激发学生对传统戏曲艺术的兴趣,提高同学们的艺术审美素养,培养有深厚文化底蕴,德、智、体、美、劳全面发展的建设者有十分重要的现实意义,而且对打造校园文化教育特色,提升文明校园创建水平,促进青少年的思想道德建设具有重要的推动作用。

将戏曲融入教育,让戏曲的艺术魅力走进孩子心底,让我们的传统文化、艺术瑰宝继续传承下去,让年轻一代了解它、喜欢它,这是浙昆在传承道路上的另一个使命。

将传承进行到底
——浙江省传统戏曲演出季暨2019年浙江昆剧团518传承演出季

2019年5月18日—21日,浙江省传统戏曲演出季暨浙江昆剧团518传承演出季——全国昆剧院团共演"四大名著"系列活动在浙江胜利剧院举行,并在5月18日演出开始前公布浙昆后八代辈分的续名。

一、浙昆"后八代"辈分续名

2019年1月,浙江昆剧团向全球开启浙昆后八代辈分续名征集活动。该活动受到了极为广泛的关注,咨询电话和投稿邮件络绎不绝。在活动截止日的最后统计中,浙昆收到来自全国各省市和自治区,以及英国、美国、法国、德国、澳大利亚、日本、韩国、新加坡等8个国家和港、澳、台三地的应征投稿共计2058份。

此次续名征集评选,浙昆邀请"世""盛""秀"三代艺术家和有关领导及专家一起组成专家组,经过专家们的认真讨论,以及四轮斟酌评选,最后选出了浙昆后八代传承人的辈分名。真心感谢广大戏迷和昆曲爱好者对于浙昆的关注和支持,从传承到发展,从创新到成果,这些看似简单却寓意着深刻情感的字,更像是挚爱昆曲的人们对浙江昆剧团美好未来的祝福和期盼。

2019年5月18日,浙江昆剧团后八代辈分续名正式对外公布,"风雅曲韵 纯正清扬"将为浙昆继"传世 盛秀 万代昌明"后八代浙昆传承人的辈分名。

获奖人吴复加先生,杭州人,从事进出口贸易。以下是他对续名八个字的注解。

风,风尚。600年前昆曲首开风尚,《南词引正·跋》有云:情真而调逸,思深而言婉,吾士夫辈咸尚之。时至今日,古老的昆曲重新成为艺术时尚。

雅。雅是昆曲的核心,昆曲又称"雅部",中国艺术有千百种,以昆曲追求雅为极致。乐圣魏良辅"尽洗乖声,别开堂奥,调用水磨,拍捱冷板",使昆曲脱离了里巷歌谣的初级阶段,逐渐走向雅化,成为读书人乐于接受并热心参与的艺术形式。

曲,曲调。曲调的音乐性主要体现在板眼(节奏)和腔调(旋律)。说得通俗点,就是好不好听。"惟腔与板两工者,乃为上乘。"

韵,韵律,韵味。昆曲正是将南北曲熔于一炉,才那么富有韵味。北主劲切雄丽,南主清峭柔远。南人不曲,北人不歌。

曲有三绝:腔纯、板正、字清。这是昆曲的精髓,取"纯""正""清"这三字,加一个"扬":"发扬光大"之意。这四个字也是老一辈浙昆人在艰苦环境中为了传承昆曲艺术孜孜追求、淡泊名利的真实写照,希望昆曲后辈

能学习前辈传承艺术和为了艺术奉献之精神,做纯正清扬之昆曲人。

昆曲之承——薪尽火传,一脉相承;昆曲的传宗接代,铸造了承前启后的桥梁。昆曲"传世盛秀,万代昌明",从取名、历苦难,到坚守、重出新,辈辈延续、代代相传。1921年,穆藕初、徐镜清等人共同创办昆曲传习所,传习所为了表示薪火相传之意,便将"传"作为艺人们艺名中间共同的字。1952年,周传瑛、王传淞等"传"字辈老师定出了"世盛秀万代昌明"七个辈分用字。这些看似简单的字眼,更像是老一代昆曲艺术家对昆曲美好未来的祝福和期盼。如今,"传"字辈艺术家已相继离世,"世""盛""秀""万"四辈人,人才辈出,新生力量"代"字辈初出茅庐。古老的昆曲迎来了文化复兴,现在俨然成为年轻人文化生活中的新时尚。八辈昆曲继承人,再续两辈皆齐备。

历经600年沧桑走到今天,离不开一代又一代艺术家的高标薪传和执着坚守。15年,苦心培育一代人,在时间的变迁下,一代一代坚持不懈地做着对昆剧经典剧目及整体表演艺术的挖掘、抢救、整理和传演工作。后八代,又一个世纪在轮回,今天的我们,有着同样的希望与期盼,带着他们初识、了解、传承、弘扬昆曲,尽自己所能地把昆曲的唱腔、念白、身段、表演等一一传授,在教学相长的过程中,提高与鞭策,鼓励与前行,与他们共同成长,不断培养品学兼优的昆曲继承人,让昆曲的传承永不停息!

绿回春渐暖,万象始更新。聚光灯下的演绎,让久别氍毹的古老昆剧复苏。"讲好中国故事,传承中华文明",让古老的传统文化焕发生机;传统出新的传承,合力迸发的超越,让昆曲的传播和发展加速度。

二、2019年浙江昆剧团 518传承演出季活动说明

本次浙昆和国内其他昆剧院团的联合演出阵容是以中青年演员为主,浙昆"秀"字辈演员六小龄童作为嘉宾主持。此次演出季充分体现了昆剧人在传承路上的整体面貌和艺术追求,也足以见得浙昆的号召力和影响力,以及中国昆曲的魅力。

除了到现场观看之外,这次演出还将在云犀、爱奇艺、腾讯、优酷、搜狐这五个平台上同步直播。

浙江昆剧团创新团队采用"理念先行,传承再续"的演出季形式,创意策划了浙昆518传承演出季,该活动自2017年开展以来,到2019年已经是第三届了,逐渐形成了演出品牌。浙昆用行动证明了这一创造性举动的可行性,为浙江省戏曲演出市场开辟了一条新路,也为传统戏曲市场增加了票房。

(一)演出内容

主持人:六小龄童、赵喆(杭州电视台)。

1. 2019年5月18日《西游记》折子戏专场

演出开始前,浙昆将举行浙昆后八代辈分续名公布仪式。

浙昆与上昆联合演出的《西游记》折子戏专场,演员阵容魅力十足。浙江昆剧团优秀青年演员白云与上海昆剧团优秀青年演员谭笑联合演绎《借扇》,上海昆剧团国家二级演员赵磊演出《偷桃盗丹》,浙江昆剧团的"代"字辈优秀学员钱华仪、王恒涛共同演出《认子》,《真假美猴王》的表演者为浙江昆剧团优秀青年演员程会会、沙国良。

2. 2019年5月19日《水浒传》折子戏专场

由浙江昆剧团"代"字辈优秀学员倪润志、高金鹏共同演出的《扈家庄》拉开了《水浒传》折子戏专场演出的序幕。之后分别是湖南省昆剧团国家二级演员刘瑶轩、优秀青年演员王翔演绎的《山门》,永嘉昆剧团国家二级演员由腾腾、张胜建演绎的《活捉三郎》,浙江昆剧团国家二级演员王静、国家一级演员项卫东、上海昆剧团国家二级演员侯哲共同演绎的《戏叔别兄》。

3. 2019年5月20日《红楼梦》折子戏专场

在"520"这个特殊的日子,浙昆邀请江苏省演艺集团昆剧院和北方昆曲剧院演绎《红楼梦》中的爱恨情仇,具体的折子戏有:江苏省演艺集团昆剧院国家二级演员单雯与国家二级演员周鑫、优秀青年演员陈睿共同演出的《别父》,江苏省昆剧院国家二级演员徐思佳、国家二级演员张争耀、国家二级演员单雯共同演出的《识锁》,北方昆曲剧院国家一级演员翁佳慧、国家二级演员张媛媛共同演出的《共读西厢》,江苏省演艺集团昆剧院国家一级演员计韶清、国家一级演员李鸿良、国家二级演员周鑫演出的《设局》,北方昆曲剧院国家一级演员邵天帅演出的《葬花》。

4. 2019年5月21日《三国演义》折子戏专场

518传承演出季的最后一天是热热闹闹的武戏演出。演出的剧目有:浙江昆剧团"代"字辈优秀学员阮登越、王恒涛共同演出的《芦花荡》,上海昆剧团优秀青年演员张艺严演出的《赚历城》,苏州昆剧院国家一级演员周雪峰、著名昆剧表演艺术家陆永昌、国家二级演员翁育贤共同演出的《小宴》,上海昆剧团国家一级演员吴双演出的《刀会》。浪花淘尽千古英雄,锣鼓声中见豪气冲天。

(二) 有传才有承

1956年5月18日，浙江昆剧团晋京演出《十五贯》，《人民日报》发表社论《一出戏救活一个剧种》。

2001年5月18日，中国昆曲被联合国教科文组织列入首批"人类口述与非物质文化遗产代表作"名录。

新中国昆剧第一团——浙江昆剧团传世盛秀万代，六十余年六代人，风雨共济，传承有续，继往开来。

为更好地传承、弘扬、推广和发展昆曲文化与昆曲艺术，在5月18日这个值得浙昆和中国昆曲界纪念和感恩的日子里，浙江昆剧团倾全团上下之力，竭诚为社会和全体昆曲爱好者精心奉上了多台经典昆曲艺术专场演出。昆曲之美，是中国诗词之美的缩影，蕴含了中国精致优雅的文人审美。而对于中国传统文化之美的向往，其实根植于我们每个人的内心深处，等待着被唤醒，这个唤醒它的媒介，可以是唐诗，可以是宋词，也可以是昆曲。在这次浙昆518传承演出季中，观众们亲临现场，感受台上水袖柔婉、昆腔曼妙，并报之以雷鸣般的掌声和满堂喝彩，浙昆演员与国内其他昆剧院团的演员达到了精神上的交流，体会到了传统昆曲与时俱进的舞台魅力。这次活动扩大了昆曲的受众范围，增强了昆曲在广大群众特别是年轻人群体中的影响力，推动了中国传统文化的伟大复兴。这次赢得的票房和市场是浙江戏曲团体从来没有过的。

为更好地传承、弘扬、推广和发展昆曲文化与昆曲艺术，浙江昆剧团用好老一辈，推出"万"字辈，培养"代"字辈，通过扶老携新，不断培养优秀的新生代演员，为昆曲表演输送新鲜血液，将浙昆的优良传统不断发扬光大。浙昆的518传承演出季以"传承经典"为主题，敦促昆剧人不仅要学习前辈们扎实练功的匠人精神，延续前辈们对昆曲艺术满腔的热爱，还要继承自强不息、敬业乐群的中华传统美德，努力克服昆曲改革勃兴中遇到的困难，为昆曲艺术的兴盛而努力，为弘扬优秀传统文化、实现中华民族伟大复兴事业而奋斗。

凄风苦雨，砥砺前行；饮水思源，不忘初心；继往开来，牢记使命。从无到有，从盛极一时到濒临消失，从一木难支到星火燎原，变的是时代，不变的是传承，以及对于昆曲的热爱。

(三) 立体传播推广

昆曲是活的艺术，是需要与观众共同完成的艺术实践，因此昆剧人不但要闭门修炼完善内功，还要打开门户真诚迎客，收拾行囊奔走四方，争取和创造更多的展示空间，让更多的人有机会认识昆曲、亲近昆曲、喜爱昆曲。通过传下来、送进去、树起来、走出去，全面盘活渠道资源，打破昆曲相对静态的发展格局，充分运用现代传播技术和多媒体介质进行立体式多元推广，着力增强昆曲在年轻人群体和社会主流中坚阶层中的影响力。

浙昆通过网络媒体和自媒体平台宣传相结合，并积极开展"幽兰讲堂"、"跟我学"昆曲培训班、"跟我学"元音昆曲社、首档面向社会大众展示现场教学的戏曲类推广性节目《昆曲来了》、"高雅艺术进校园"等推广性项目，为此次演出季做了非常多的针对性宣传和推广，从而充分有效地提高了传播力度和广度。

(四) 加强人才储备

推动昆曲勃兴，创新是魂，传承是根，突破是门，关键是人。浙江昆剧团有着深厚的历史基础和人文积淀，这是后来人取之不尽的财富。当务之急是挖潜力、展实力，通过薪火传承，将浙昆的优良传统不断发扬光大。

此次传承演出季，浙昆邀请"秀"字辈演员——六小龄童、杭州电视台主持人赵喆担任特邀嘉宾主持，浙江旌琨文化艺术有限公司为全网策划合作单位，为传承演出季注入强大的实力。

此次传承演出季的展示，是为了体现浙昆在进一步加大艺术人才的储备厚度，在"传帮带"链条上有意识地包装打造具备潜质的演员，使其在全国和世界舞台上不断崭露头角，努力将他们培养成为一代名家，借力明星效应带动昆曲的普及和推广。

(五) 纯票房操作

纯票房操作的戏曲演出季，在浙江是相当少见的。把传统戏曲演出完全交给市场，浙昆敢为人先。浙昆通过近些年来对推广宣传的探索和积累，寻求到了昆剧文艺商业化的发展之路，走向市场化的条件已经成熟，浙昆勇敢迈出了专业院团走向市场化这关键的一步。

浙昆518传承演出季将继续采用网络售票的形式，通过不送一张赠票的纯票房操作来展示昆曲艺术的魅力。

昆曲《徐九经升官记》

主创人员

原作：郭大宇 习志淦
改编：周长赋
导演：谢平安
复排导演：孙晓燕
舞美设计：赵国良
唱腔设计作曲：周雪华
灯光设计：刘建中
服装设计：李小炎
化妆造型：李小炎 吴 佳
道具设计：陈红明
复排技导：朱振莹

场记：钱嘉汶
剧务：程相安 郑邵宇
舞台监督：薛 鹏 程相安

演员表

徐九经——田 漾

田漾，国家二级演员，2000年毕业于浙江艺术学校96级昆剧班，同年进入浙江昆剧团工作，浙昆"万"字辈优秀青年演员，工副丑，曾得陶波、苏军、张铭荣、刘异龙等名家亲授昆曲传统折子戏，拜著名昆曲表演艺术家王世瑶为师。他表演细腻，诙谐风趣，颇受前辈老师与戏迷观众的喜爱。代表剧目有《下山》《借茶》《活捉》《狗洞》《前亲》《照镜》《说亲回话》《借靴》《吃茶》《十五贯》《徐九经升官记》等。

曾于1997年获浙江省少儿戏曲大赛银奖，2002年获浙江省昆剧青年演（奏）员大赛表演奖，2004年获"洪昇杯"昆剧青年演员大奖赛银奖，2007年获全国昆曲青年演员大赛表演奖，2008年获浙江省第十届戏剧节优秀表演奖。

李倩娘——胡 娉

胡娉，国家二级演员。2000年毕业于浙江艺术学校96级昆剧班，同年进入浙江昆剧团工作，浙昆"万"字辈优秀青年演员。工闺门旦，师承著名昆曲表演艺术家王奉梅、张洵澎、张志红、谷好好等，并有幸受昆曲"传"字辈表演艺术家张娴老师亲炙。2013年正式拜王奉梅为师。她扮相秀丽，嗓音甜润，表演细腻，唱、念、做、打基本功扎实，戏路颇宽，可塑性强，且颇具大家闺秀风范。主演大戏有《牡丹亭》上下本、《西园记》《十五贯》《红梅记》《临川梦影》《乔小青》《紫钗记》《狮吼记》《大将军韩信》《未生怨》《雷峰塔》。主演折子戏剧目有《水斗》《昭君出塞》《定情赐盒》《跪池》《琴挑》《亭会》《活捉》《题曲》等。

曾荣获2002年浙江省昆曲中青年演（奏）员大赛二等奖，2004年浙江省昆剧、京剧青年演员大赛二等奖，2007年全国昆曲优秀青年演员展演表演奖，2009年浙江省昆剧演（奏）员大赛表演银奖，2010年第五届浙江省非物质文化遗产节、浙江省传统戏剧展演最佳传承奖（金奖），2012年"新松计划"浙江省青年戏曲演员大赛一等奖，2012年第五届中国昆剧节优秀表演奖。主演《乔小青》一剧在第五届中国昆剧艺术节上荣获优秀剧目奖。2007年，在浙江省文化厅推出的"新松计划"中举办个人专场演出，并入选2015年度《中国昆曲年鉴》推荐艺术家。现为浙江省戏剧家协会会员，中国戏剧家协会会员。

刘 钰——项卫东

项卫东，国家一级演员。工武生、文武老生，师承著名昆剧表演艺术家侯少奎、裴艳玲、计镇华、李玉声、陆永昌等。代表剧目有《夜奔》《小商河》《挑滑车》《寄子》《望乡》《送京》等。

曾于2002年获浙江省昆剧中青年演（奏）员大赛表演一等奖，2004年获浙江省京昆青年演员大赛表演金奖，2007年获评为全国昆曲优秀青年演员展演"十佳青年演员"。

刘文秉——胡立楠

胡立楠，国家二级演员，2000年毕业于浙江艺术学校96级昆剧班，同年进入浙江昆剧团工作，浙昆"万"字辈优秀青年演员。工架子花脸，师承著名表演艺术家关长励、何炳泉、朱玉锋、程伟兵等。他扮相刚俊，嗓音高亢，工架凝重边式，台风沉稳大气，表演注重心理体验，情感把握细致入微。代表剧目有《千里送京娘》《山门》《牡丹亭·冥判》《芦花荡》等。

曾于2002年获"洪昇杯"演员二等奖，2004年获浙

江省昆剧、京剧青年演员大赛三等奖,2009年获浙江省昆剧演员、演奏员大赛表演铜奖。

并肩王——鲍　晨

鲍晨,国家二级演员,浙昆"万"字辈,工老生。他师承著名昆曲表演艺术家计镇华、陆永昌、张世铮、陶伟明。清新俊逸、仪表堂堂的他,扮相清秀刚正,儒雅持重,嗓音苍劲洪亮,婉转情切。他表演细腻丰富,台风沉稳大气,注重内心体验,情感把握细致入微。

曾荣获2004年浙江省昆剧、京剧青年演员大赛表演银奖,2007年全国昆剧青年演员大奖赛表演奖,2009年浙江省昆剧演员、演奏员大赛表演银奖,2012年第五届中国昆剧艺术节表演奖。

徐　茗——张侃侃

张侃侃,国家二级演员,浙江昆剧团"万"字辈优秀青年演员,主工六旦,兼工正旦。2000年毕业于浙江艺术学校96级昆剧班,同年进入浙江昆剧团工作。蒙业于昆剧名家郭鉴英、唐蕴岚老师亲授,并有幸亲炙于昆曲表演艺术家龚世葵、陆永昌、张继青、梁谷音等,同时服膺于著名京剧表演艺术家陈和平老师的悉心教导,博采众长。

她嗓音甜润,具穿透力,扮相甜美,戏路较宽,表演富有激情与张力。擅演剧目有《思凡》《下山》《佳期》《寄子》《痴梦》《藏舟》《西园记》《十五贯》《雷峰塔》等。曾荣获"洪昇杯"浙江省昆剧青年演员大赛银奖。

李二嫂——王　静

王静,国家二级演员。主工昆曲正旦,曾获2004年浙江省昆剧、京剧青年演员大赛表演银奖,2012年"新松计划"浙江省青年戏曲演员大赛金奖。现为浙江省戏剧家协会会员、浙江省民进会员。蒙业且得益于昆曲名家梁谷音老师的亲授,2012年在国家文化部首届"名家传戏——当代昆曲名家收徒传戏"工程中正式拜入梁谷音门下,并有幸得到昆曲名家王奉梅、张静娴的悉心教导,广收博采,精益求精。常演剧目有全本《烂柯山》《蝴蝶梦》,以及《水浒记·活捉》《水浒记·借茶》《义侠记·戏叔别兄》《跃鲤记·芦林》《玉簪记·琴挑》《雷峰塔·断桥》《渔家乐·藏舟》《孽海记·思凡》等。王静扮相秀丽,嗓音圆润,戏路宽广,可塑性强,擅长昆曲多种当行表演,表演细腻讲究,善于塑造人物性格。曾多次出访港、澳、台三地,并曾赴欧洲等地巡演,获得一致好评。

尤　妃——杨　崑

杨崑,浙江昆剧团国家一级演员,工旦行。中国戏剧家协会会员,上海戏剧学院艺术硕士。师从王奉梅、龚世葵、张娴先生,并受教于张静娴、华文漪等昆曲表演艺术家。擅演剧目有《牡丹亭》《西园记》《狮吼记》《长生殿》《铁冠图》《玉簪记》《贩马记》《张协状元》《范蠡与西施》及《题曲》《楼会》《活捉》《断桥》等。曾荣获文化部第十届文华表演奖、全国昆曲优秀青年演员展演"十佳演员"奖和"十佳论文"奖、浙江省首届金桂奖等奖项。

尤　金——曾　杰

曾杰,国家二级演员。2000年毕业于浙江艺术学校96级昆剧班,同年进入浙江昆剧团工作,浙昆"万"字辈优秀青年演员。工小生,拜著名昆剧表演艺术家汪世瑜为师,得益于昆剧表演艺术家陶铁斧、李公律等。他扮相俊美,嗓音圆润细腻,表演注重细节,人物基调规范大气。代表剧目有《牡丹亭》《西园记》《狮吼记》等。

曾于2008年参演北京奥运会开幕式"中华礼乐"篇章,是参加开幕式唯一的专业戏曲演员。2009年荣获浙江省昆剧演员、演奏员大赛表演金奖。作为文化部2011年推荐艺术家,入编《中国昆曲年鉴》。被浙江省文化厅评为2014年度省属舞台艺术拔尖人才。曾获2017年"新松计划"浙江省青年戏曲演员大赛一等奖,2018年荣获浙江省金桂表演奖。

司务甲——汤建华

司务乙——朱　斌

中　军——毛其祥

太　监——倪润志

家　奴：程会会　程平安　沙国良　沙果童
　　　　黄翌　徐霓

士　兵：席秉琪　程子明　郑邵宇　王苏鹏
　　　　韩金涛　杜鸿泽　王恒涛　毛其祥

宫　女：王文惠　方莛玉　吴心怡　倪润志
　　　　王俏瑮　李诗佳　徐可欣　高璟玫
　　　　钱华仪　楼心怡　李芊羽　施洋

刀斧手：席秉琪　程子明　郑邵宇　王苏鹏
　　　　韩金涛　杜鸿泽　王恒涛　沙国良
　　　　徐霓　程平安

衙　役：席秉琪　程子明　郑邵宇　王苏鹏
　　　　韩金涛　杜鸿泽　王恒涛　沙国良
　　　　程会会　程平安

独　唱：汤建华　张朝晖　钱华仪

乐队
司鼓：霍瑞涛
司笛：马飞云
笙：王　成
三弦：汪一帆
唢呐：陈锦程　汪一帆
二胡（一）：王世英　应晨曦
二胡（二）：应雄略　姜文怡
中胡：黄可群
琵琶：项　宇
中阮：钱柯羽
扬琴：黄　瑾
古筝：陈　岩
大提琴：马传龙

贝斯：程　峰
大锣：张朝晖
铙钹：钱　磊
小锣：罗祖卫
打击乐：吴霄桐

舞美
灯光：宋　勇、周华欣、胡英琦
装置：汪永林、赵光庆
音响：朱　旷
服装：姜　丽、来建成
化妆：吴　佳、李密密
道具：陈红明
盔帽：李法为
字幕：钱嘉汶

浙江昆剧团2019年度演出日志

序号	演出时间	地点	剧目	主要演员	观众人次	备注
1	1月2日	浙昆团部	幽兰讲堂	洪倩	16	"跟我学"昆曲培训班（旦中）
2	1月2日	育才中学	幽兰讲堂	耿绿洁、余志青	30	剧目教学
3	1月4日	浙昆团部	幽兰讲堂	张志红	5	"跟我学"昆曲培训班（精修）
4	1月5日	浙昆团部	幽兰讲堂	曾杰	16	"跟我学"昆曲培训班（生中）
5	1月5日	浙昆团部	幽兰讲堂	陶伟明	5	"跟我学"昆曲培训班（末中）
6	1月5日	浙昆团部	幽兰讲堂	耿绿洁	22	"跟我学"昆曲培训班（娃旦）
7	1月5日	浙昆团部	幽兰讲堂	唐蕴岚	21	"跟我学"昆曲培训班（娃贴）
8	1月9日	浙昆团部	幽兰讲堂	洪倩	16	"跟我学"昆曲培训班（旦中）
9	1月11日	浙昆团部	幽兰讲堂	张志红	5	"跟我学"昆曲培训班（精修）
10	1月11日	浙昆团部	幽兰讲堂	耿绿洁	22	"跟我学"昆曲培训班（娃旦）
11	1月11日	浙昆团部	幽兰讲堂	唐蕴岚	21	"跟我学"昆曲培训班（娃贴）
12	1月11日	浙昆团部	幽兰讲堂	曾杰	16	"跟我学"昆曲培训班（生中）
13	1月13日	浙昆团部	幽兰讲堂	陶伟明	5	"跟我学"昆曲培训班（末中）
14	1月16日	浙昆团部	幽兰讲堂	洪倩	16	"跟我学"昆曲培训班（旦中）
15	1月18日	浙昆团部	幽兰讲堂	张志红	5	"跟我学"昆曲培训班（精修）
16	1月18日	浙昆团部	幽兰讲堂	耿绿洁	22	"跟我学"昆曲培训班（娃旦）
17	1月18日	浙昆团部	幽兰讲堂	唐蕴岚	21	"跟我学"昆曲培训班（娃贴）
18	1月18日	浙昆团部	幽兰讲堂	曾杰		"跟我学"昆曲培训班（生中）
19	1月19日	浙昆团部	幽兰讲堂	张志红	5	"跟我学"昆曲培训班（精修）
20	1月19日	浙昆团部	幽兰讲堂	陶伟明	5	"跟我学"昆曲培训班（末中）

续表

序号	演出时间	地点	剧目	主要演员	观众人次	备注
21	1月20日	浙昆团部	幽兰讲堂	张志红	5	"跟我学"昆曲培训班（精修）
22	1月10日	海宁盐官文化活动中心	折子戏专场		222	放飞新歌文化进万家
23	1月18日	上海兰心剧场	《牡丹亭》	《跟我学》学员	525	三地联动
24	1月21日	浙江胜利剧院	三地联动票友大会	昆曲票友	626	三地联动演出
25	2月26日	育才中学	幽兰讲堂	耿绿洁、余志青	30	剧目教学
26	2月16日	浙江胜利剧院	《风筝误》	朱斌、田漾、曾杰、胡娉等	600	新春演出季
27	3月13日	香港西九戏曲艺术中心	折子戏		920	对外文化交流
28	3月14日	香港西九戏曲艺术中心	折子戏		932	对外文化交流
29	3月15日	香港西九戏曲艺术中心	《路补》	鲍晨、朱斌、曾杰、胡娉	911	对外文化交流
30	3月16日	香港西九戏曲艺术中心	《路补》	曾杰、胡娉、张侃侃等	943	对外文化交流
31	3月20日	建德檀村文化大礼堂	《西园记》	曾杰、胡娉等	220	文化礼堂
32	3月21日	建德檀村文化大礼堂	折子戏专场	胡娉、田漾等	218	文化礼堂
33	3月24日	苏州昆曲博物馆	折子戏专场	吴心怡、王恒涛等	85	商业演出
34	3月30日	育才中学	幽兰讲堂	耿绿洁、余志青	30	
35	4月25日	浙江金融学院	幽兰讲堂	胡立楠	110	进校园
36	4月29日	浙江工商大学	幽兰讲堂	胡立楠	210	进校园
37	5月10日	浙江政协礼堂	折子戏专场	毛文霞、杨崑等	150	
38	5月12日	工艺博物馆	幽兰讲堂	胡立楠等	50	进社区
39	5月13日	浙江工业大学	幽兰讲堂	胡立楠等	100	进校园
40	5月14日	下城区文化馆	幽兰讲堂	胡立楠等	35	进社区
41	5月15日	浙江大学	幽兰讲堂	胡立楠等	10	进校园
42	5月18日	浙江胜利剧院	《西游记》	白云、程会会等及各大剧团演员	622	518传承演出季
43	5月19日	浙江胜利剧院	《水浒传》	王静、项卫东等及各大剧团演员	650	518传承演出季
44	5月20日	浙江胜利剧院	《红楼梦》	北方昆曲剧院演员	666	518传承演出季
45	5月21日	浙江胜利剧院	《三国演义》	王恒涛等及各大剧团演员	611	518传承演出季
46	6月2日	中国昆曲博物馆	折子戏	毛文霞、杨崑等	120	商业演出
47	6月9日	千岛湖水之灵演播厅	折子戏	张侃侃、胡娉等	120	
48	6月28日	浙江胜利剧院	折子戏	代字辈学员	625	"代"字辈毕业汇报
49	6月29日	浙江胜利剧院	折子戏	代字辈学员	630	"代"字辈毕业汇报
50	6月30日	浙江胜利剧院	《牡丹亭》	代字辈学员	611	"代"字辈毕业汇报
51	7月1日	浙江胜利剧院	《西园记》	代字辈学员	628	"代"字辈毕业汇报
52	7月2日	浙江胜利剧院	《雷峰塔》	代字辈学员	633	"代"字辈毕业汇报
53	7月14日	北京长安大戏院	《西园记》	曾杰、胡娉、张侃侃等	1085	"浙漾京城"北京周
54	7月15日	北京长安大戏院	《牡丹亭》	沈世华、王奉梅等	1100	"浙漾京城"北京周
55	8月9日	浙话艺术剧院	人类非遗培训班	唐蕴岚、耿绿洁等		

续表

序号	演出时间	地点	剧目	主要演员	观众人次	备注
56	8月26日	永嘉人民大会堂	折子戏	程会会、倪润志等	250	送戏下乡
57	8月29日	永嘉古戏台	折子戏	程会会、黄翌等	210	送戏下乡
58	8月30日	浙江音乐厅	三地联动集训	浙昆成员及其他剧团	580	
59	9月4日	上海昆剧团	折子戏	浙昆演员及其他剧团演员	120	
60	9月5日	上海昆剧团	折子戏	浙昆演员及其他剧团演员	133	
61	9月6日	上海昆剧团	折子戏	浙昆演员及其他剧团演员	122	
62	9月7日	上海昆剧团	折子戏	浙昆演员及其他剧团演员	142	
63	9月14日	广西南宁文化艺术中心	《西园记》	曾杰、胡娉、张侃侃等	550	
64	9月15日	广西南宁新会书院	幽兰讲堂	曾杰、胡娉、张侃侃等	120	
65	10月13日	苏州昆曲博物馆	折子戏	毛文霞、杨崑等	100	
66	10月21日	浙江大学	幽兰讲堂	毛文霞、杨崑等	120	进校园
67	10月30日	浙江旅游职业学院	折子戏	张侃侃、倪润志等	650	进校园
68	11月2日	西溪湿地	沉浸式演出	吴心怡、王恒涛等	120	
69	11月3日	西溪湿地	《牡丹亭》	吴心怡、王恒涛等	280	
70	11月14日	浙江胜利剧院	《梅妃梦》	胡娉、曾杰等	680	新创剧目
71	11月16日	南昌瑶族艺术中心	《牡丹亭》	胡立楠、吴心怡、王恒涛等	660	
72	11月16日	南昌美术馆	幽兰讲堂	吴心怡、王恒涛等	120	
73	11月19日	杭州剧院	《玉簪记》	毛文霞、杨崑等	800	
74	12月5日	乐山大佛剧院	《徐九经升官记》	田漾、张侃侃等	500	
75	3月2日	浙昆团部	幽兰讲堂	陶伟明	5	"跟我学"昆曲培训班(末中)
76	3月2日	浙昆团部	幽兰讲堂	曾杰	5	"跟我学"昆曲培训班(生中)
77	3月5日	育才中学	幽兰讲堂	耿绿洁、俞志青	30	剧目教学
78	3月6日	育才小学	幽兰讲堂	耿绿洁	30	剧目教学
79	3月6日	浙昆团部	幽兰讲堂	洪倩	16	"跟我学"昆曲培训班(旦中)
80	3月8日	浙昆团部	幽兰讲堂	曾杰	16	"跟我学"昆曲培训班(生旦)
81	3月9日	浙昆团部	幽兰讲堂	陶伟明	5	"跟我学"昆曲培训班(末贴)
82	3月9日	浙昆团部	幽兰讲堂	陶伟明	5	"跟我学"昆曲培训班(末中)
83	3月12日	育才中学	幽兰讲堂	耿绿洁、俞志青	30	剧目教学
84	3月13日	育才小学	幽兰讲堂	耿绿洁	30	剧目教学
85	3月13日	浙昆团部	幽兰讲堂	洪倩	16	"跟我学"昆曲培训班(旦贴)
86	3月15日	浙昆团部	幽兰讲堂	曾杰	16	"跟我学"昆曲培训班(生中)
87	3月16日	浙昆团部	幽兰讲堂	陶伟明	5	"跟我学"昆曲培训班(末中)
88	3月19日	育才中学	幽兰讲堂	耿绿洁、俞志青	30	剧目教学
89	3月20日	浙昆团部	幽兰讲堂	洪倩	16	"跟我学"昆曲培训班(旦中)
90	3月20日	育才小学	幽兰讲堂	耿绿洁	30	剧目教学

续表

序号	演出时间	地点	剧目	主要演员	观众人次	备注
91	3月22日	浙昆团部	幽兰讲堂	曾杰	16	"跟我学"昆曲培训班（生中）
92	3月24日	浙昆团部	幽兰讲堂	陶伟明	5	"跟我学"昆曲培训班（末中）
93	3月26日	育才中学	幽兰讲堂	耿绿洁、俞志青	30	剧目教学
94	3月27日	育才小学	幽兰讲堂	耿绿洁	30	剧目教学
95	3月27日	浙昆团部	幽兰讲堂	洪倩	16	"跟我学"昆曲培训班（旦中）
96	3月28日	浙昆团部	幽兰讲堂	曾杰	16	"跟我学"昆曲培训班（生中）
97	3月30日	浙昆团部	幽兰讲堂	陶伟明	5	"跟我学"昆曲培训班（末中）
98	4月2日	育才中学	幽兰讲堂	耿绿洁、俞志青	30	剧目教学
99	4月3日	育才小学	幽兰讲堂	耿绿洁	30	剧目教学
100	4月3日	浙昆团部	幽兰讲堂	洪倩	16	"跟我学"昆曲培训班（旦中）
101	4月6日	浙昆团部	幽兰讲堂	陶伟明	5	"跟我学"昆曲培训班（末初）
102	4月9日	育才中学	幽兰讲堂	耿绿洁、俞志青	30	剧目教学
103	4月10日	育才小学	幽兰讲堂	耿绿洁	30	剧目教学
104	4月10日	浙昆团部	幽兰讲堂	洪倩	16	"跟我学"昆曲培训班（旦中）
105	4月12日	浙昆团部	幽兰讲堂	曾杰	16	"跟我学"昆曲培训班（生中）
106	4月13日	浙昆团部	幽兰讲堂	陶伟明	5	"跟我学"昆曲培训班（末初）
107	4月16日	育才中学	幽兰讲堂	耿绿洁、余志青	30	剧目教学
108	4月17日	育才小学	幽兰讲堂	耿绿洁	30	剧目教学
109	4月17日	浙昆团部	幽兰讲堂	洪倩	16	"跟我学"昆曲培训班（旦中）
110	4月19日	浙昆团部	幽兰讲堂	曾杰	16	"跟我学"昆曲培训班（生中）
111	4月20日	浙昆团部	幽兰讲堂	陶伟明	5	"跟我学"昆曲培训班（末初）
112	4月20日	浙昆团部	幽兰讲堂	耿绿洁	20	"跟我学"昆曲培训班（娃旦）

湖南省昆剧团

湖南省昆剧团2019年度昆曲工作综述

2019年,湖南省昆剧团不遗余力地传承和推广昆曲艺术,全年演出140余场,进校园演出25场,惠民演出40场,周末演出40场,其他演出35场。

一、昆曲传承

为了持续培养青年人才,挖掘整理传统剧目和特色剧目,湖南省昆剧团选派优秀青年演员、侯派弟子唐珲赴北京参加北京市文化艺术基金资助项目"荣庆学堂"侯少奎老师传艺项目,向著名昆曲表演艺术家侯少奎学习昆曲折子戏《夜巡》,该剧已于11月在剧团古典剧场进行汇报演出。国家一级演员、中国戏剧梅花奖获得者雷玲,二级演员王福文,以及剧团青年演员刘婕、胡艳婷、邓娅晖、刘嘉、刘荻、曹文强、左娟赴上海学习《玉簪记·问病·秋江·茶叙》,由著名昆曲表演艺术家张洵澎、蔡正仁亲授。对《乌石记》进行打磨、提升,并反复排练。由名家版主演、团长、国家一级演员罗艳对传承版主演刘婕、卢虹凯进行指导,打磨《乌石记》。

二、参加第六届丝绸之路国际艺术节展演

应丝绸之路国际艺术节组委会邀请,湖南省昆剧团代表湖南省文旅厅参加第六届丝绸之路国际艺术节展演,郴州市文旅广体局党组书记陈长远、副局长龙小华带队参加此次艺术节演出,9月13日、14日在西安广电大剧院连续演出两场,名家版、传承版《乌石记》都在此次艺术节上大放光彩,高潮迭起的剧情、唯美的视觉艺术、细致的人物刻画赢得了现场观众的肯定,在演出过程中观众自发地报以一阵又一阵热烈的掌声。

三、参加吉林非遗节

应吉林省文旅厅举办的吉林非遗节组委会邀请,湖南省昆剧团于2019年7月赴长春参加吉林非遗节,7月9日在吉林长春演出天香版《牡丹亭》。演出反响热烈,获得当地观众的一致好评。

四、开展"雅韵三湘"高雅艺术普及活动

根据湖南省委宣传部的安排,9月湖南省昆剧团在省内开展精品剧目《乌石记》巡演工作,9月23日至27日陆续在邵阳、娄底、长沙等地开展"雅韵三湘·艺润四水"巡演,共演出4场,演出观看量共计2000余人次。

五、开展新编昆剧《乌石记》专场演出

郴州市委宣传部、市总工会联合发文(郴宣发〔2019〕7号)邀请各县市、区委宣传部、各县(市、区)总工会、市直机关各单位、各人民团体、市属以上企事业各单位组织观看昆剧《乌石记》,以艺术的形式宣传廉政文化。文件下发以后,湖南省昆剧团积极组织联络各个单位,市直各单位也积极组织到湖南省昆剧团古典剧场观看《乌石记》专场演出。2019年,《乌石记》共演出26场。

六、开展国内交流演出

5月21日,湖南省昆剧团赴上海参加第十二届中国艺术节演艺文创博览会,演出传承版《乌石记》片段。

7月8日,湖南省昆剧团代表湖南、代表郴州在北京世博园演出昆曲经典折子戏《牡丹亭·游园惊梦》。

9月,湖南省昆剧团参加"祖国长盛 非遗长青"湖南省庆祝中华人民共和国成立70周年非物质文化遗产"湘韵遗风"专题晚会,演出昆曲《牡丹亭·游园》。

10月,应昆山当代昆剧院邀请,湖南省昆剧团团长、国家一级演员罗艳赴昆山参加"昆曲回家"系列活动,并演出昆曲折子戏《货郎担·女弹》,深受广大昆曲爱好者的喜爱。

11月,湖南省昆剧团参加第四届湘、鄂、赣、皖四省非遗联展颁奖晚会,演出昆曲《牡丹亭·游园》片段。

2019年,湖南省昆剧团二级演员刘瑶轩入选2019年全国净行、丑行暨武戏展演,11月13日在北京梅兰芳大剧院演出剧团传统剧目《虎囊弹·醉打山门》,与多个院团优秀净行、丑行演员一同亮相北京,演出取得了圆满成功。

七、继续开展"昆曲周末剧场"活动

为了让观众更容易理解昆曲这一高雅艺术,2019年剧团继续开展"昆曲周末剧场"演出活动。每周五晚演出3出传统折子戏,让更多的昆剧爱好者欣赏昆剧,丰富广大市民的文化生活。

八、开展昆曲艺术"六进"活动

组织开展昆曲艺术进机关、校园、军营、社区、企业

和农村活动,为广大群众送去戏曲文化。2019年,剧团组织"十九大文艺宣讲队""文化进万家文艺演出队"两个小分队分别进农村、乡镇、社区、军营、企业、学校演出,开展惠民演出共计56余场。

湖南省昆剧团2019年度演出日志

序号	演出日期	演出地点	演出剧目	参演人数	备注
1	1月3日	十八完小	《游园》《双下山》《三岔口》《借扇》	35	戏曲进校园公益演出
2	1月3日	十六完小	《三岔口》《游园》《扈家庄》《起霸·枪花》	35	戏曲进校园公益演出
3	1月9日	三十九完小	《寄子》《惊梦》《借扇》《三岔口》	30	戏曲进校园公益演出
4	1月9日	十九完小	《寄子》《游园》《扈家庄》《三岔口》	30	戏曲进校园公益演出
5	1月15日	长乐永康南湖老年公寓	《游园》《惊梦》《西游记·借扇》《草海记·下山》《寻梦》	30	惠民演出
6	1月17日	湖南省昆剧团古典剧场	昆曲大戏《乌石记》	60	昆曲进社区惠民演出(涌泉街道办事处)
7	1月18日	湖南省昆剧团古典剧场	昆曲大戏《乌石记》	60	昆曲进社区惠民演出(涌泉街道船洞社区)
8	1月21日	长乐永康香花老年公寓	昆曲《游园》《惊梦》《西游记·借扇》《听妈妈讲那过去的事》	30	惠民演出
9	1月23日	武警郴州支队机动中队	昆曲《牡丹亭·惊梦》《西游记·借扇》	34	惠民演出
10	1月24日	湖南省昆剧团古典剧场	昆曲大戏《乌石记》	60	昆曲进社区惠民演出(人民路街道办事处)
11	1月25日	裕后街	昆曲《牡丹亭·游园》《挑滑车》	20	惠民演出
12	1月25日	湖南省昆剧团古典剧场	昆曲大戏《乌石记》	60	昆曲进社区惠民演出(苏仙岭街道杨家坪社区)
13	1月26日	坳上镇坳上村	昆曲《牡丹亭·游园》《扈家庄》《挑滑车》,歌舞《花开盛世》《大展宏图》	27	惠民演出
14	2月1日	湖南省昆剧团古典剧场	昆曲折子戏《扈家庄》《双下山》《小宴》	50	昆曲进社区惠民演出(涌泉街道惠泽社区)
15	2月15日	湖南省昆剧团古典剧场	昆曲大戏《乌石记》	60	昆曲进社区惠民演出(涌泉街道冲口社区)
16	2月22日	湖南省昆剧团古典剧场	昆曲大戏《乌石记》	60	昆曲进社区惠民演出(涌泉街道七里洞村)
17	3月1日	湖南省昆剧团古典剧场	昆曲大戏《乌石记》	60	昆曲进社区惠民演出(涌泉街道涌泉社区)
18	3月5日	许家洞敬老院	歌舞《花开盛世》,昆曲《借扇》《游园》《双下山》	33	惠民演出
19	3月8日	湖南省昆剧团古典剧场	昆曲大戏《乌石记》	60	惠民演出
20	3月15日	湖南省昆剧团古典剧场	昆曲大戏《乌石记》	60	昆曲进社区惠民演出(涌泉街道新塘冲社区)
21	4月11日	湖南省昆剧团古典剧场	昆曲大戏《乌石记》	60	昆曲进社区惠民演出(人民路街道飞机坪社区)
22	6月20日	栖凤渡镇	昆曲《借扇》《游园》《扈家庄》,歌舞《花开盛世》	42	惠民演出
23	6月20日	湖南省昆剧团古典剧场	昆曲大戏《乌石记》	60	昆曲进社区惠民演出(人民路街道人民西路社区)

续表

序号	演出日期	演出地点	演出剧目	参演人数	备注
24	6月21日	湖南省昆剧团古典剧场	昆曲大戏《乌石记》	60	昆曲进社区惠民演出(南塔街道东街社区)
25	6月21日	湖南省昆剧团古典剧场	《牡丹亭》上半场	45	昆曲进社区惠民演出(人民路街道飞机坪社区)
26	6月28日	栖凤渡镇	《借扇》《游园》《醉打山门》	35	惠民演出
27	7月6日	裕后街	《牡丹亭·游园》《惊梦》片段	18	惠民演出
28	7月9日	长春水文化生态园	天香版《牡丹亭》		吉林非遗节
29	7月19日	湖南省昆剧团古典剧场	折子戏《十五贯·访鼠测字》《西厢记·佳期》《借茶》	50	昆曲进社区惠民演出(南塔街道东街社区)
30	7月20日	宜章莽山钟家村	昆曲《借扇》《醉打山门》，歌舞《花开盛世》，二胡重奏《辉煌》	43	惠民演出
31	7月26日	湖南省昆剧团古典剧场	折子戏《酒楼》《相骂》《写状》	45	昆曲进社区惠民演出(人民路街道办事处)
32	7月27日	飞天山望仙村	歌舞《映山红》《不忘初心》，昆曲《雁荡山》《扈家庄》	40	惠民演出
33	8月1日	湖南省昆剧团古典剧场	昆曲大戏《乌石记》	55	昆曲进社区惠民演出(涌泉街道柏树下社区)
34	8月9日	湖南省昆剧团古典剧场	折子戏《十五贯·鼠祸》《相骂》《写状》	50	昆曲进社区惠民演出(南塔街道龙骨井社区)
35	9月13日	西安广电大剧院	昆曲大戏《乌石记》	65	第六届丝绸之路国际艺术节
36	9月14日	西安广电大剧院	昆曲大戏《乌石记》	65	第六届丝绸之路国际艺术节
37	9月30日	宜章莽山西岭村	二胡重奏《战马奔腾》，合唱《不忘初心》，舞蹈《共圆中国梦》，京歌《不忘初心》，昆曲《扈家庄》《借扇》	50	惠民演出
38	10月11日	湘南小学	歌舞《映山红》，笛子独奏《山村迎亲人》，戏曲联唱，昆曲《游园》	40	戏曲进校园公益演出
39	10月11日	湘南附小(北校区)	昆曲《思凡》《借扇》《醉打山门》《亭会》	40	戏曲进校园公益演出
40	10月11日	市三十二中	昆曲《游园》《扈家庄》《乌石记》《三岔口》	45	戏曲进校园公益演出
41	10月12日	六完小	艺术讲座《走进昆曲走进美》，昆曲《游园》《琴挑》	45	戏曲进校园公益演出
42	10月12日	市六中(北校区)	昆曲《借扇》《游园》《醉打》《千里送京娘》	40	戏曲进校园公益演出
43	10月12日	市三中	昆曲《惊梦》《双下山》《扈家庄》	40	戏曲进校园公益演出
44	10月14日	二完小	艺术讲座，昆曲《游园》《寄子》《罢宴》	40	戏曲进校园公益演出
45	10月15日	市五中	艺术讲座，昆曲《游园》《寄子》《罢宴》	40	戏曲进校园公益演出
46	10月15日	一完小	《三岔口》《借扇》《游园》《千里送京娘》	30	戏曲进校园公益演出
47	10月16日	市六中(南校区)	《借扇》《双下山》《芦花荡》《扈家庄》《小宴》	40	戏曲进校园公益演出
48	10月16日	市一中	《借扇》《惊梦》《醉打》《扈家庄》《小宴》	45	戏曲进校园公益演出
49	10月17日	八完小	《游园》《寄子》《罢宴》	40	戏曲进校园公益演出
50	10月17日	五完小	《醉打山门》《借扇》《双下山》《千里送京娘》	40	戏曲进校园公益演出

续表

序号	演出日期	演出地点	演出剧目	参演人数	备注
51	10月17日	二十九完小	《芦花荡》《游园》《扈家庄》	45	戏曲进校园公益演出
52	10月18日	三完小	艺术讲座,昆曲《游园》《寄子》《罢宴》,戏曲枪花	60	戏曲进校园公益演出
53	10月21日	市二中	昆曲《芦花荡》《惊梦》《借扇》,戏曲枪花	60	戏曲进校园公益演出
54	10月22日	市十八中	昆曲《游园》《寄子》《罢宴》,戏曲枪花	40	戏曲进校园公益演出
55	10月22日	市九中	艺术讲座《走进昆区走进美》,昆曲《游园》《长生殿·小宴》	45	戏曲进校园公益演出
56	10月23日	四十一完小	昆曲《芦花荡》《游园》《三岔口》《扈家庄》	25	戏曲进校园公益演出
57	10月23日	湘南附小(南校区)	艺术讲座《走进昆曲走进美》,昆曲《游园》《琴挑》	13	戏曲进校园公益演出
58	10月24日	湘南中学	艺术讲座《走进昆曲走进美》,昆曲《游园》《琴挑》	14	戏曲进校园公益演出

湖南省昆剧团2019年度基本情况一览表

单位名称	湖南省昆剧团		
单位地址	湖南省郴州市人民西路36号		
团长	罗艳		
工作经费	265.39万元	经费来源	财政拨款1566.97万元,上级补助0万元,其他收入69.3万元
在编人数	76人	年龄段	A 27 人,B 40 人,C 9 人
院(团)面积	9628.8平方米	演出场次	135场

注:A:18—30岁;B:31—50岁;C:51岁及以上。

江苏省苏州昆剧院

江苏省苏州昆剧院 2019 年度昆曲工作综述

2019 年,江苏省苏州昆剧院在保护传承、精品创作、文化交流方面齐头并进,走进校园传承观众,面向市场打造品牌,文旅相融传播文化,全年完成海内外演出 453 场,其中大戏演出 169 场,小戏演出 284 场。

一、艺术创作

1. 入选文化和旅游部重大艺术项目

俞玖林作为首批全国创作演出重点院团的 30 位艺术家之一,入选中国戏曲音像工程试录剧目艺术家,将于 2020 年完成昆剧经典剧目的录制工作。《烂柯山·逼休》《白罗衫·应试》《白罗衫·堂审》《琵琶记·听曲》《西厢记·拷红》《说亲回话》《别母乱箭》《十五贯·见都》入选文化和旅游部 2019 年度"中华优秀传统艺术传承发展计划"戏曲扶持项目。

2. 获评为 2018 年度江苏省艺术创作工作先进单位,昆剧新版《白罗衫》获第八届苏州市文学艺术奖

昆剧新版《白罗衫》自 2016 年首演至今,已圆满完成国家艺术基金大型舞台剧资助项目结项验收,获第十五届中国戏剧节优秀参演剧目、第三届江苏省文华大奖、紫金京昆艺术优秀剧目奖等多项国家级和省级奖项。

3. 苏剧《国鼎魂》获第十六届文华大奖

剧院派出由中国戏剧梅花奖获得者俞玖林领衔的演员、乐队、舞美等部门优秀艺术力量,全面参与《国鼎魂》的排练演出工作,参与 2019 年度全部 42 场的演出,完成了"庆祝新中国建立 70 周年,江苏省基层院团优秀剧目展演"、中宣部"建设社会主义文化强国"演出、2019 紫金文化艺术节展演、江苏省文华奖演出。

二、艺术传承

2019 年,苏州昆剧院加大了艺术人才培养力度,大力开展青年人才队伍建设,并制定了人才培养和艺术传承目标,通过多种方式推进艺术传承工作。

1. 重点实施姑苏宣传文化人才项目

著名昆剧表演艺术家蔡正仁老师传承苏州昆剧院周雪峰《贩马记》,著名昆剧艺术家张继青传承苏州昆剧院刘煜《痴梦》,苏州昆剧院名誉院长、国家级昆剧传承人王芳老师传承翁育贤《满床笏》,以上传承剧目均已公演,并受到了广泛好评。

2. 通过文化和旅游部、省文旅厅等上级部门组织的优秀人才培养项目,让部分优秀演职员学习深造

年内沈国芳参加文化和旅游部主办的全国戏曲表演重点人才培训班,姚慎行、柏玲芳参加文化和旅游部艺术司 2019 年戏曲人才培养项目作曲班和舞台美术班,徐栋寅参加 2019 年长三角青年戏剧人才项目系列——优秀戏剧表演人才培训班。

3. 有重点有步骤地传承传统折子戏

苏州昆剧院以《势僧》《痴梦》《离魂》《琴挑》《写本斩杨》《跳墙着棋》《交印》《写状》《说亲回话》《见娘》《前亲》《古城会》《吟诗脱靴》《评雪辨踪》等 14 个经典折子戏作为年度艺术传承的重点,聘请汪世瑜、张继青、蔡正仁等多位艺术家与苏州昆剧院的老师一起,对全院青年演员进行传承。12 月 3 日至 5 日进行 5 场考核公演,完成了局艺术传承考核和院青年演员考核共 21 个折子戏的演出,全面展示了苏州昆剧院的艺术传承成果。

三、剧目建设

1. 创排昆剧《占花魁》《铁冠图》和昆剧小戏《活捉罗根元》

《铁冠图》的创排完成阶段性工作,12 月已在苏州昆剧院剧场完成对外公演。复排昆剧小戏《活捉罗根元》在昆剧院剧场首演后,被选为庆祝中华人民共和国成立 70 周年专场演出压轴剧目。《占花魁》共有《卖油》《湖楼》《受吐》《情思》《雪塘》《从良》等 6 折,目前已完成全部折目的传承和其中 3 折戏的排练工作,计划于 2020 年进行首演。

2. 完成首届中国苏州江南文化艺术·国际旅游节演出

作为苏州昆剧院经典品牌剧目,青春版《牡丹亭》自首演至今已在海内外演出近 400 场,2019 年代表苏州昆剧院参加首届"中国苏州江南文化艺术·国际旅游节"演出。

3. 品牌剧目参演艺术节庆

继续加工提高青春版《牡丹亭》、新版《白罗衫》《风雪夜归人》《琵琶记·蔡伯喈》《十五贯》等经典剧目,并进行全国巡演。江苏省舞台艺术重点投入剧目昆剧《风雪夜归人》参加国家大剧院第二届"昆曲艺术周"演出,《白罗衫》《义侠记》亮相第十一届东方名家名剧月展演。

完成以"源远流长,盛世留芳"为主题的第五届昆曲新年音乐会。完成苏州市文化广电旅游局和苏州市教育局主办的2019年"戏曲进校园"系列演出20场。完成"壮丽70年 讴歌新时代——庆祝中华人民共和国成立七十周年"苏州市舞台艺术精品剧目巡演和"初心 使命"——2019苏州市属文艺院团舞台艺术精品展演,共演出13场。

四、文化交流

充分发挥昆曲艺术在对外交流中的独特优势,讲好苏州故事,传播好苏州声音,完成苏州对外文化交流工作任务。对外演出任务繁重,苏州昆剧院全年完成了10批次166人次的出国出境演出任务。

随同苏州市委副书记、市长李亚平带领的苏州团队赴法国参加第四届中法文化论坛"苏州日"主宾城市系列活动,在尼斯和巴黎两座城市进行昆曲演出,向当地民众展现中国江南文化艺术之美和苏州传统文化的魅力。

赴荷兰海牙参加中国文化中心举办的庆祝中华人民共和国成立70周年系列活动。由苏州昆剧院中国戏剧梅花奖获得者、国家一级演员俞玖林领衔的28人演出团,先是在鹿特丹多伦剧场参加"荷兰华侨华人庆祝中华人民共和国成立70周年"文艺晚会演出,中国驻荷兰大使徐宏及使馆全体外交人员与旅荷侨胞、荷兰友人2000余人一起观看了演出。后在海牙Zuiderstrand Theater剧院上演精华版《牡丹亭》,作为压轴大戏亮相于江苏文化旅游嘉年华的闭幕式,中国驻荷兰大使徐宏、荷兰王室成员、荷兰政府官员、多国驻外交使节、国际组织代表及当地华侨华人代表约700人观看了演出。

赴日本札幌参加纪念"中日友好和平条约缔结40周年"活动。由中国戏剧梅花奖二度梅获得者、苏州昆剧院名誉院长王芳,中国戏剧梅花奖获得者、苏州昆剧院副院长俞玖林领衔的演出团,受札幌日中友好协会邀请,在中国驻札幌总领事馆的大力支持下,在札幌大学孔子学院演出昆剧《牡丹亭》。

持续推进经典剧目海外演出。新版《白罗衫》《玉簪记》《义侠记》赴台北、台中、新竹演出,《琵琶记·蔡伯喈》赴美国密歇根大学安娜堡分校演出,昆剧经典折子戏《游园惊梦》赴日本冲绳国立剧场演出。

五、公益活动

作为苏州昆曲文化体验基地,苏州昆剧院开放昆曲传承体验空间,每周周五至周日面向市民免费开放,传播优秀传统文化,让更多的人走近并了解昆曲艺术。同时,积极通过媒体宣传扩大影响。多次在中央电视台、《中国文化报》《光明日报》《新华日报》等主流媒体上进行宣传报道,并且主动与《苏州日报》《姑苏晚报》《看苏州》《引力播》等当地媒体建立沟通机制,积极运用各种新媒体搭建宣传平台,有效扩大影响力。全面完成信息申报工作,年内向局网站报送信息46篇。尤其自"文化苏州云"启动以来,苏州昆剧院积极配合上线各类惠民演出活动21场。"江苏省苏州昆剧院"微信公众号全年共计发文120篇。中央电视台《航拍中国》第二季"江苏篇"以近3分钟的画面介绍苏州昆剧院。

六、文旅融合

定期在中国昆曲剧院进行演出。每周六下午在古典厅堂进行昆曲折子戏专场演出,春、秋两季在苏州昆曲传习所演出实景版《游园惊梦》。全年接待近3万人次,剧场、厅堂和实景版演出观众有9000余人。持续探索物质文化遗产园林和非物质文化遗产昆曲的结合,2019年度对实景版《游园惊梦》进行升级,力争打造最雅致与诗意的昆曲世界。继续与姑苏区政府合作打造"戏剧+"文旅结合项目园林版昆曲《浮生六记》,以苏州沧浪亭为场景,利用昆曲表达和展示苏式生活,讲述苏州故事。舞台版《浮生六记》创排完成,并在北京天桥艺术中心、法国巴黎和阿维尼翁剧场演出。

江苏省苏州昆剧院2019年度演出日志

时间	地点	剧目	活动内容	单场次
1月1日	江苏省苏州昆剧院兰韵剧场	新年音乐会		1
1月3日	张家港市艺术中心	青春版《牡丹亭》(精华本)		1
1月12日	江苏省苏州昆剧院雅韵厅	《见娘》《醉皂》《跪池》		1
1月12日	日本札幌市	《牡丹亭·游园、惊梦、寻梦、离魂》	纪念《中日友好和平条约》缔结40周年	1

续表

时间	地点	剧目	活动内容	单场次
1月18日	台州市椒江剧院	青春版《牡丹亭》(精华本)	2018·台州文化年"精品展演季"	1
1月19日	江苏省苏州昆剧院雅韵厅	《前逼》《寻梦》《说亲回话》		1
1月20日	江苏省苏州昆剧院兰韵剧场	新版《义侠记》		1
1月23日	苏州市公共文化中心剧院	新版《玉簪记》		1
1月26日	江苏省苏州昆剧院雅韵厅	《湖楼》《闹学》《写状》		1
1月27日	苏州大学实验学校	青春版《牡丹亭》(精华本)		1
2月2日	江苏省苏州昆剧院雅韵厅	《拾画叫画》《打子》《相约讨钗》		1
2月9日	江苏省苏州昆剧院雅韵厅	《跳加官》《下山》《访测》《相约讨钗》		1
2月16日	江苏省苏州昆剧院雅韵厅	《荞子》《火判》《开眼上路》		1
2月16日—17日	苏州文化艺术中心	青春版《牡丹亭》(精华本)		2
2月17日	昆曲学社	《跳加官》《访测》《游园惊梦》		1
2月22日	台北"两厅院"	新版《白罗衫》	台湾地区演出	1
2月23日	江苏省苏州昆剧院雅韵厅	《扫松》《思凡》《评雪辨踪》		1
2月23日	台北"两厅院"	新版《义侠记》	台湾地区演出	1
2月24日	台北"两厅院"	新版《玉簪记》	台湾地区演出	1
2月27日	台中歌剧院	新版《玉簪记》	台湾地区演出	1
3月2日	江苏省苏州昆剧院雅韵厅	《花婆》《题曲》《乔醋》		1
3月6日	新竹文化局演艺厅	新版《义侠记》	台湾地区演出	1
3月6日	昆曲学社	《游园惊梦》		1
3月9日	江苏省苏州昆剧院雅韵厅	《山门》《活捉》《望乡》		1
3月12日—13日	国家大剧院	现代昆剧《风雪夜归人》	参加庆祝建国70周年戏剧戏曲展演以及第二届昆曲艺术周	2
3月16日	江苏省苏州昆剧院雅韵厅	《下山》《踏伞》《相约讨钗》		1
3月17日	苏州昆曲博物馆	《下山》《踏伞》《相约讨钗》		1
3月22日	昆曲学社	《下山》《拾画》		1
3月23日	江苏省苏州昆剧院雅韵厅	《吃茶》《佳期》《照镜》		1
3月30日	江苏省苏州昆剧院雅韵厅	《亭会》《写真、离魂》		1
3月30日	江苏省苏州昆剧院(传习所)	实景版《游园惊梦》		1
3月31日	苏州昆曲博物馆	《扫松》《思凡》《评雪辨踪》		1
4月4日	上海东方艺术中心歌剧厅	新版《白罗衫》	第十一届东方名家名剧月	1
4月6日	上海东方艺术中心歌剧厅	新版《义侠记》	第十一届东方名家名剧月	1
4月6日	江苏省苏州昆剧院雅韵厅	《跪池》《寻梦》《湖楼》		1
4月6日	江苏省苏州昆剧院(传习所)	实景版《游园惊梦》		1
4月13日	美国密歇根剧院	《琵琶记·蔡伯喈》	受密歇根大学孔子学院邀请	1
4月13日	江苏省苏州昆剧院雅韵厅	《幽媾》《描容别坟》《说亲回话》		1
4月13日	江苏省苏州昆剧院(传习所)	实景版《游园惊梦》		1
4月16日	福州会堂	青春版《牡丹亭》(精华本)		1

续表

时间	地点	剧目	活动内容	单场次
4月19日—21日	厦门闽南大戏院	青春版《牡丹亭》(全本)	闽南之春演出季	3
4月20日	江苏省苏州昆剧院雅韵厅	《前逼》《养子》《见娘》		1
4月20日	江苏省苏州昆剧院(传习所)	实景版《游园惊梦》		1
4月24日	常州凤凰谷大剧院大剧场	《琵琶记·蔡伯喈》		1
4月26日	昆曲学社	《琴挑》		1
4月27日	徐州音乐厅	《琵琶记·蔡伯喈》		1
4月27日	江苏省苏州昆剧院雅韵厅	《访测》《偷诗》《芦林》		1
4月27日	江苏省苏州昆剧院(传习所)	实景版《游园惊梦》		1
4月29日	武汉剧院	《琵琶记·蔡伯喈》		1
5月1日	江西艺术中心大剧院	《琵琶记·蔡伯喈》		1
5月2日	昆曲学社	《下山》《琴挑》		1
5月3日	昆曲学社	《偷诗》《扫松》		1
5月4日	江苏省苏州昆剧院雅韵厅	《火判》《游园》《痴诉点香》		1
5月4日	江苏省苏州昆剧院(传习所)	实景版《游园惊梦》		1
5月5日	扬州大剧院	青春版《牡丹亭》(精华本)	献礼大运河文化旅游博览会	1
5月11日	重庆大剧院	青春版《牡丹亭》(精华本)	重庆大剧院10周年演出季	1
5月11日	江苏省苏州昆剧院雅韵厅	《莲花》《拾画叫画》《题曲》		1
5月17日—18日	江苏省苏州昆剧院(传习所)	实景版《游园惊梦》		2
5月18日	昆曲学社	《游园惊梦》		1
5月18日	江苏省苏州昆剧院雅韵厅	《亭会》《扫松》《跪池》		1
5月19日	苏州昆曲博物馆	《莲花》《拾画叫画》《题曲》		1
5月24日—25日	江苏省苏州昆剧院(传习所)	实景版《游园惊梦》		2
5月25日	江苏省苏州昆剧院雅韵厅	《游殿》《千里送京娘》		1
5月31日	江苏省苏州昆剧院(传习所)	实景版《游园惊梦》		1
6月1日	江苏省苏州昆剧院雅韵厅	《偷诗》《思凡》《弹词》		1
6月1日	江苏省苏州昆剧院(传习所)	实景版《游园惊梦》		1
6月7日	昆曲学社	《夜奔》《借茶》		1
6月7日—8日	江苏省苏州昆剧院(传习所)	实景版《游园惊梦》		2
6月8日	江苏省苏州昆剧院雅韵厅	《寻梦》《夜奔》《痴梦》		1
6月15日	江苏省苏州昆剧院雅韵厅	《活捉》《湖楼》《寄子》		1
6月15日	江苏省苏州昆剧院(传习所)	实景版《游园惊梦》		1
6月16日	苏州戏曲博物馆	《前逼》《思凡》《见娘》		1
6月18日	昆山文化艺术中心	新版《白罗衫》		1
6月21日	江苏大剧院	新版《白罗衫》		1
6月22日	江苏大剧院	《红娘》		1
6月22日	江苏省苏州昆剧院雅韵厅	《下山》《幽媾》《相约讨钗》		1
6月22日	江苏省苏州昆剧院(传习所)	实景版《游园惊梦》		1
6月23日	昆曲学社	《游园惊梦》《寻梦》		1

续表

时间	地点	剧目	活动内容	单场次
6月23日	苏州戏曲博物馆	《夜奔》《幽媾》《湖楼》		1
6月28日—29日	江苏省苏州昆剧院(传习所)	实景版《游园惊梦》		2
6月29日	江苏省苏州昆剧院雅韵厅	《讲书》《琴挑》《开眼上路》		1
7月6日	江苏省苏州昆剧院(传习所)	实景版《游园惊梦》		1
7月9日	江苏大剧院	现代昆剧《风雪夜归人》		1
7月13日	江苏省苏州昆剧院雅韵厅	《搜山打车》《相约讨钗》《小宴》		1
7月13日	江苏省苏州昆剧院(传习所)	实景版《游园惊梦》		1
7月20日	江苏省苏州昆剧院雅韵厅	《评话》《痴诉点香》《卖书纳姻》		1
7月20日	江苏省苏州昆剧院(传习所)	实景版《游园惊梦》		1
7月27日	石家庄大剧院	青春版《牡丹亭》(精华本)		1
7月27日	江苏省苏州昆剧院(传习所)	实景版《游园惊梦》		1
8月5日	常熟保利剧院	青春版《牡丹亭》(精华本)		1
8月6日	常熟保利剧院	新版《义侠记》		1
8月13日	苏州市文化艺术中心大剧院	新版《玉簪记》		1
8月16日—18日	天津大礼堂	青春版《牡丹亭》(全本)		3
8月27日—28日	郑州大会堂	青春版《牡丹亭》(精华本)		2
9月1日	合肥大剧院	新版《白罗衫》		1
9月6日—7日	江苏省苏州昆剧院(传习所)	实景版《游园惊梦》		2
9月6日—8日	江苏省苏州昆剧院兰韵剧场	青春版《牡丹亭》(全本)	2019苏州江南文化旅游节	3
9月7日	江苏省苏州昆剧院雅韵厅	《养子》《偷诗》《开眼上路》		1
9月9日	淀山湖镇影剧院	《琵琶记·蔡伯喈》	苏州市直属文艺院团精品工程巡演	1
9月13日—14日	江苏省苏州昆剧院(传习所)	实景版《游园惊梦》		2
9月13日	昆曲学社	《借茶》《跪池》		1
9月14日	江苏省苏州昆剧院雅韵厅	《琴挑》《借茶》《痴梦》		1
9月15日	苏州戏曲博物馆	《思凡》《扫松》《偷诗》		1
9月19日	荷兰海牙 Zuiderstrand Theater 剧院	青春版《牡丹亭》(精华本)	庆祝中华人民共和国成立70周年,受海牙中国文化中心邀请	1
9月20日—21日	江苏省苏州昆剧院(传习所)	实景版《游园惊梦》		2
9月21日	江苏省苏州昆剧院雅韵厅	《山门》《跪池》《打子》		1
9月22日	苏州戏曲博物馆	《游园》《拾画叫画》《养子》		1
9月25日	江苏省苏州昆剧院(传习所)	实景版《游园惊梦》		1
9月27日	深圳戏院	新版《白罗衫》		1
9月28日	深圳戏院	《红娘》		1
9月28日	江苏省苏州昆剧院雅韵厅	《说亲回话》《寻梦》《望乡》		1
9月28日	江苏省苏州昆剧院(传习所)	实景版《游园惊梦》		1
10月3日	昆曲学社	《火判》《佳期》《描容别坟》		1
10月3日	江苏省苏州昆剧院(传习所)	实景版《游园惊梦》		1

续表

时间	地点	剧目	活动内容	单场次
10月5日	江苏省苏州昆剧院(传习所)	实景版《游园惊梦》		1
10月5日	江苏省苏州昆剧院雅韵厅	《火判》《描容别坟》《断桥》		1
10月6日	江苏省苏州昆剧院兰韵剧场	《十五贯》		1
10月7日	昆曲学社	《借茶》《见娘》		1
10月11日	江苏省苏州昆剧院(传习所)	实景版《游园惊梦》		1
10月12日	江苏省苏州昆剧院雅韵厅	《题曲》《写本》《势僧》		1
10月12日	江苏省苏州昆剧院兰韵剧场	庆祝新中国成立70周年特别推出节目	庆祝新中国成立70周年	1
10月18日—19日	江苏省苏州昆剧院(传习所)	实景版《游园惊梦》		1
10月19日	江苏省苏州昆剧院雅韵厅	《下山》《琴挑》《痴诉点香》		1
10月22日	江苏省苏州昆剧院兰韵剧场	经典昆剧《贩马记》		1
10月23日	江苏省苏州昆剧院兰韵剧场	《下山》《养子》《游园惊梦》	赴日本冲绳展演前的演出	1
10月25日—26日	江苏省苏州昆剧院(传习所)	实景版《游园惊梦》		2
10月26日	江苏省苏州昆剧院雅韵厅	《游殿》《踏伞》《千里送京娘》		1
10月27日	冲绳国立剧场	《下山》《养子》《游园惊梦》	赴日本冲绳交流演出	1
11月2日	江苏省苏州昆剧院雅韵厅	《写状》《跳墙着棋》《前亲》		1
11月2日	江苏省苏州昆剧院(传习所)	实景版《游园惊梦》		1
11月9日	江苏省苏州昆剧院雅韵厅	《说亲回话》《琴挑》《见娘》		1
11月9日	江苏省苏州昆剧院(传习所)	实景版《游园惊梦》		1
11月10日	苏州昆曲博物馆	《偷诗》《寻梦》《踏伞》		1
11月10日	昆曲学社	《偷诗》《说亲回话》		1
11月15日—16日	江苏省苏州昆剧院(传习所)	实景版《游园惊梦》		2
11月16日	江苏省苏州昆剧院雅韵厅	《打子》《游殿》《离魂》		1
11月23日	江苏省苏州昆剧院雅韵厅	《湖楼》《跪池》《芦林》		1
11月23日	江苏省苏州昆剧院(传习所)	实景版《游园惊梦》		1
11月29日	杭州浙话艺术剧院	青春版《牡丹亭》(精华本)		1
11月30日	江苏省苏州昆剧院雅韵厅	《思凡》《醉皂》《幽媾》		1
11月30日	江苏省苏州昆剧院(传习所)	实景版《游园惊梦》		1
12月12日—13日	广州广东艺术剧院	青春版《牡丹亭》(精华本)		2
12月14日	昆曲学社	《下山》《寻梦》		1
12月5日	深圳华夏艺术中心	青春版《牡丹亭》(精华本)		1
12月18日	厦门闽南大戏院	青春版《牡丹亭》(精华本)		1
12月23日	江苏省苏州昆剧院兰韵剧场	昆剧《满床笏》		1
总计				163

永嘉昆剧团

永嘉昆剧团 2019 年度昆曲工作综述

2019 年，永嘉昆剧团在永嘉县文化和广电旅游体育局的正确领导下，围绕永昆振兴工程，重点打造经典剧目，整理、恢复传统折子戏，着力推进永昆保护传承和发展，在各方面工作上取得了扎实成效。全年共演出 80 场，其中商演 45 场，送戏下乡公益惠民演出 26 场，进校园演出 9 场。现对 2019 年工作总结如下。

一、昆曲传承

为了持续培养青年人才，挖掘整理传统剧目和特色剧目，在国家文化和旅游部公示 2019 年度"中华优秀传统艺术传承发展计划"戏曲专项扶持项目入选名单中，永嘉昆剧团（浙江永嘉昆曲传习所）有 8 出传统折子戏入选昆曲传统折子戏录制项目。剧团此次入选的 8 出昆曲传统折子戏分别为《醉菩提·打坐》《燕子笺·看画写笺》《双义节·审玉》《春灯谜·灯谜》《翡翠园·挖菜》《绝闯山》《千忠禄·搜山打车》《玉搔头·缔盟》。由各院团将录制成果提交中国昆曲博物馆，文化和旅游部艺术司组织专家验收。其中，永昆于 10 月 2 日庆祝中华人民共和国成立 70 周年暨永嘉昆剧团 2019 南戏题材剧目挖掘传承展演活动中，完成了《醉菩提·打坐》《双义节·审玉》《翡翠园·挖菜》《绝闯山》等 4 出折子戏的展演及录制，11 月 20 日完成了折子戏《燕子笺·看画写笺》的录制工作。

自 2015 年中华优秀传统艺术传承发展计划实施以来，永昆已有 15 出昆曲传统折子戏录制项目获专项扶持，永昆老艺术家林媚媚入选"名家传戏——当代昆曲名家收徒传艺工程"，采用"一带二"的形式分别向金海雷、杜晓伟这两名学生传授昆曲剧目《荆钗记·见娘》《张协状元·游街》，在抢救恢复一批濒临失传的优秀剧目和助推青年戏曲人才快速成长方面取得了丰硕成果。

2019 年永嘉昆剧团暑期少儿昆曲传承公益班于 7 月 15 日在瓯北铂尔曼酒店-莱潮现代艺校开课。在短短的时间里，孩子们宛如脱胎换骨，已经学得有模有样了。8 月 29 日晚，"小戏骨"的唱念做表——永嘉昆剧团暑期少儿昆曲传承公益班汇报演出在永嘉人民大会堂举行。昆曲浸润着文人书斋中的翰墨之气，有着极深的人文性、极严肃的审美规范，是中华民族优秀传统文化艺术园林中的一朵奇葩。从这个意义上讲，使之流布滋漫、惠及四民，于昆曲的推广与传播有着极深远而积极的文化意义。永嘉昆剧团暑期少儿昆曲传承公益班自报名开启以来，受到了广大戏迷的热情关注，在学员家长的要求下更是紧急追加名额，戏迷的热情远超预计。此次公益班不仅是为了向小朋友传播昆曲，也希望有更多的余悦家长这样的昆曲爱好者，一传十、十传百，让家长们通过孩子，通过自己的友人，培养对这门艺术的兴趣，体验永昆的神韵，使人在新颖的形式中愉悦接受传统文化的熏陶。通过这种喜闻乐见的形式，有助于让更多的人感受到昆曲这一传统文化的魅力。

二、新剧创作

新编复排经典剧目《杀狗记》《白兔记》。1999 年，永嘉昆曲传习所（现永嘉昆剧团）招收了 10 名学员，并送上海戏剧学院戏曲分院昆剧表演班学习，3 年后，10 名学员返所学习永昆剧目《杀狗记》。在永昆老艺人们的言传身教下，加上他们自身的刻苦学习，2003 年永昆《杀狗记》首演，颇受好评，并获得第二届中国昆剧艺术节优秀剧目展演奖。流年似水，生命如歌，当年意气风发的青年演员，经过 16 年舞台的风雨洗礼，已褪去原有的那份青涩稚嫩，他们对《杀狗记》又有了全新的感悟。2019 年，这群演员重新演出了《杀狗记》。

与此同时，永昆还创排了 8 出折子戏，分别是《醉菩提·打坐》《燕子笺·看画写笺》《双义节·审玉》《春灯谜·灯谜》《翡翠园·挖菜》《绝闯山》《千忠禄·搜山打车》《玉搔头·缔盟》，这 8 出折子戏入选文化和旅游部开展的"中华优秀传统艺术传承发展计划"2019 年度戏曲专项扶持昆曲传统折子戏录制项目。

三、院团合作与交流

加强院团合作，开展三地联动活动。

8 月 1 日上午，上海昆剧团、浙江昆剧团、永嘉昆剧团"长三角"2019 三地联动夏季集训动员大会在上海昆剧团举行，预示着此次集训正式拉开帷幕。此次集训为期一个月，成员们分别于 15 日前往浙江昆剧团集训，25 日前往永嘉昆剧团进行下一步的集训，感受不同剧团的练功氛围，以最严格的要求约束自己。

昆曲被誉为"百戏之师"，更注重以老带新的传承和基本功的训练。毯子功、把子功、吊嗓压腿等基本功就是昆曲人艺术生涯中的柴米油盐。全国各大昆剧院团

是一家,这样"请进来""走出去"的互动集训让三地青年昆曲人相互激励、相互竞争,比斗志、拼干劲,找到可见、可信、可学的身边榜样,做到学有目标、赶有方向、见贤思齐。秉承艺、德兼修宗旨的夏季集训,在激励年轻人苦练内功的同时,更加注重引导年轻一代修艺不忘修德,修炼为人、做事、从艺的品行素养,培养不怕苦不怕难的狠劲。

9月4日—7日,连续4天以"生旦净末丑"为主题的4场折子戏专场演出在上海俞振飞昆曲厅火热开演,展示了三大院团青年演职员为期一个月的集训成果,也为2019年集训画上了圆满的句号。

四、昆曲进校园普及公益活动

为学习落实党的十九大精神,弘扬中华民族优秀传统文化,在青少年中广泛普及推广昆曲艺术,提高学生艺术修养和文化修养,弘扬社会主义核心价值观,推进昆曲艺术的振兴发展,永嘉昆剧团结合工作实际,有序开展戏曲进校园工作。

1. 丰富校园演出剧目

永嘉昆剧团大戏剧目的创作,以追求原创、新创为主流,对传统剧目和题材进行发掘、整理,以复兴传统文化,将大众喜闻乐见、认知度高的传统文化作为发展的基石,创排昆曲文艺精品,打造了一批适合青少年观看的校园戏曲演出剧目。2018年度永昆新创剧目《罗浮梦》以永嘉太守谢灵运作为主线人物,让青少年群体能更形象地理解中国文学史上山水诗派的开山鼻祖谢灵运,以及永嘉自然山水在中国山水文学形成期所起的作用,通过挖掘山水诗和谢灵运的关系,让学生群体认识到永嘉山水的文化价值。国家艺术基金2018年度资助项目《孟姜女送寒衣》响应中央"实施中华优秀传统文化传承发展"的号召,弘扬中华传统美德和中华人文精神,挖掘了孟姜女这一历史人物,以及"孟姜女送寒衣"这一传承优秀传统文化的历史题材,表现了我国劳动人民对自由、和平、幸福家庭生活的渴望和追求,弘扬了人民真、善、美的品德,为青少年群体带去了优秀的历史题材作品。

2. 开展"戏曲进校园"演出

戏曲进校园演出,是在广大学生群体中普及宣传戏曲的主要途径,永嘉昆剧团也一直致力于推广昆曲这一传统文化。5月,永昆赴永嘉党校,给党校师生展演《山门》《挡马》精彩片段,让广大师生不出校门就能欣赏到经典戏曲的精彩演出。12月,在温州文苑剧场为温州大学美术学院学生展演《罗浮梦》。

3. 开展昆曲讲座活动

3月,永嘉昆剧团在七都街道侨界留守儿童快乐之家开展了一场昆曲大雅之美的讲座。讲座向广大师生普及了昆曲的曲艺知识,并现场教唱昆曲片段、传播昆曲文化,与党校师生积极互动,营造了良好的教学氛围,弘扬了戏剧曲艺传统艺术。

4. 开展校园戏剧传习活动

开展校园戏剧传习活动普及了中国传统戏曲文化,为戏曲进校园活动的繁荣打下了坚实基础。

一是在是永嘉县学生实践学校开展戏曲传习活动,帮助学生排演《芦花荡》和《扫松》两出经典戏剧。

二是通过夏令营公益培训的形式,丰富学生暑期生活和校园文化生活,提升学生的戏曲文化素养。8月,2019年"小戏骨"的唱念做表——永嘉昆剧团暑期少儿昆曲传承公益班正式拉开帷幕,永嘉昆剧团以"讲""演""体验"相结合的方式传授戏曲知识,传递戏曲魅力。公益培训活动的开展,对振兴昆曲事业、推动戏曲传承发展起到了积极作用。校园戏剧传习活动让孩子们在学习之余能够近距离感受传统文化的魅力,亲身参与戏剧表演,不仅丰富了校园文化生活,还培养了学生对戏曲艺术的兴趣和爱好。

下一步,永昆将加大力度与各大中小学校联合,积极开展戏曲进校园演出、举办戏曲讲座,进一步普及戏曲文化,活跃校园戏曲氛围,为师生提供更多欣赏戏曲艺术的机会。同时,继续开展夏令营公益培养活动和校园戏剧传习活动,通过戏曲排演观摩、角色和行当体验互动等形式,激发学生对戏曲艺术的兴趣和爱好。

五、重要活动

2019年,永昆持续开展公益性演出活动,全年共开展"三进"及其他公益性演出活动80场,其中送戏下乡39场。

2月12日—20日,永昆开展"文化礼堂"公益性送戏下乡演出活动,分别在黄田街道埭下村、岩头镇方巷村、岩头镇西岸村、金溪镇下徐村、大若岩镇黄潭村、桥头镇溪心村展演剧目《折桂记》,让村民们在雅俗共赏中领略昆曲魅力,传递浓浓乡音。

2月18日,永昆在大若岩镇黄潭村演出时,国际剧协总干事托比亚斯·比昂科尼特前来观摩,并对大戏《折桂记》悠扬的旋律、精湛的演技给予高度评价。

3月23日—24日,永昆应邀参加温州国际时尚文化产业博览会,并展演永昆传统折子戏《琵琶记·吃饭·吃糠》《琵琶记·描容别坟》《牡丹亭·游园·皂罗袍》。

4月4日,永昆送戏下乡活动在岩头镇苍坡村进行,展演《游园》《湖楼》《三岔口》各两场。

4月18日—19日，永昆赴上海展览中心参加第十六届上海世界旅游博览会，并展演《牡丹亭·惊梦》。

5月19日，在浙江胜利剧院参加"2019浙江昆剧团518传承演出季"，展演折子戏《活捉三郎》。

8月9日，参加2019年度浙江昆剧团人类非遗昆曲传承公益培训班汇报演出，展演《昭君出塞》。

10月10日，由永昆协办开展的2019"浙江好腔调"全省传统戏剧展演活动（永嘉专场）在岩头镇水西村顺利开展，永昆演职员为当地老百姓带去了"四大南戏"之一的《白兔记》，并为当地群众献上了精彩演出。

10月18日，参加"昆曲回娘家"——全国昆曲名家名段金秋展演活动，展演《琵琶记·吃饭·吃糠》。

10月19日，永昆携《白兔记·出猎》亮相浙江省第十四届戏剧节开幕式。

11月11日，永昆携《孟姜女送寒衣》参加浙江省第十四届戏剧节。

11月19日，永昆携《昭君出塞》参加浙江省第十四届戏剧节闭幕式。

10月22日—25日，永昆连续开展戏曲进校园活动，在永嘉县学生实践学校展演传统经典剧目《芦花荡》《杀尤》《惊梦》《扫松》等戏片段，并开展教学展示及戏曲讲座活动。

12月6日—7日，永昆应北京文化促进会邀请，晋京参加演出活动，在中国评剧院展演昆剧《罗浮梦》。

12月20日，永昆于温州文苑剧场开展《罗浮梦》巡演活动，为高校大学生带去戏曲大餐。

永嘉昆剧团2019年度演出日志

序号	演出时间	地点、剧场	剧目	主要演员	观众人次	其他（编剧、导演、作曲等）
1	1月10日晚	深圳新桥文化艺术中心	《孟姜女送寒衣》	由腾腾、冯诚彦、孙永会、金海雷、刘小朝、张胜建	1000	编剧：俞妙兰 导演：俞鳗文 唱腔设计、作曲：周雪华、徐律
2	1月13日晚	厦门闽南大剧院	《孟姜女送寒衣》	由腾腾、冯诚彦、孙永会、金海雷、刘小朝、张胜建	1200	编剧：俞妙兰 导演：俞鳗文 唱腔设计、作曲：周雪华、徐律
3	1月16日晚	泉州木偶剧院	《孟姜女送寒衣》	由腾腾、冯诚彦、孙永会、金海雷、刘小朝、张胜建	1200	编剧：俞妙兰 导演：俞鳗文 唱腔设计、作曲：周雪华、徐律
4	1月21日晚	永嘉县沙头镇珠岸村	《折桂记》	南显娟、黄苗苗、梅傲立、孙永会等	600	编剧：施小琴 导演：谢平安 作曲、配器：朱璧金
5	1月21日晚	温州大剧院音乐厅	《牡丹亭·寻梦》	由腾腾	600	
6	2月2日晚	温州市大会堂四楼	《牡丹亭·游园》	由腾腾、胡曼曼	600	
7	2月12日晚	永嘉县黄田街道垟下村	《折桂记》	南显娟、黄苗苗、梅傲立、孙永会等	600	编剧：施小琴 导演：谢平安 作曲、配器：朱璧金
8	2月13日晚	永嘉县岩头镇方巷村	《折桂记》	南显娟、黄苗苗、梅傲立、孙永会等	600	编剧：施小琴 导演：谢平安 作曲、配器：朱璧金
9	2月14日晚	永嘉县岩头镇西岸村	《折桂记》	南显娟、黄苗苗、梅傲立、孙永会等	600	编剧：施小琴 导演：谢平安 作曲、配器：朱璧金
10	2月15日晚	永嘉县金溪镇下徐村	《折桂记》	南显娟、黄苗苗、梅傲立、孙永会等	600	编剧：施小琴 导演：谢平安 作曲、配器：朱璧金

续表

序号	演出时间	地点、剧场	剧目	主要演员	观众人次	其他(编剧、导演、作曲等)
11	2月18日晚	永嘉县大若岩镇黄潭村	《折桂记》	南显娟、黄苗苗、梅傲立、孙永会等	600	编剧：施小琴 导演：谢平安 作曲、配器：朱璧金
12	2月20日晚	永嘉县桥下镇下近村	《折桂记》	南显娟、黄苗苗、梅傲立、孙永会等	600	编剧：施小琴 导演：谢平安 作曲、配器：朱璧金
13	3月4日晚	永昆小剧场	《牡丹亭·寻梦》	由腾腾、杜晓伟	300	
14	3月9日晚	福建省晋江戏剧中心	《孟姜女送寒衣》	由腾腾、冯诚彦、孙永会、金海雷、刘小朝、张胜建	1200	编剧：俞妙兰 导演：俞鳗文 唱腔设计、作曲：周雪华、徐律
15	3月11日晚	福建省安溪影剧院	《孟姜女送寒衣》	由腾腾、冯诚彦、孙永会、金海雷、刘小朝、张胜建	1200	编剧：俞妙兰 导演：俞鳗文 唱腔设计、作曲：周雪华、徐律
16	3月15日晚	重庆文化宫大剧院	《孟姜女送寒衣》	由腾腾、冯诚彦、孙永会、金海雷、刘小朝、张胜建	1200	编剧：俞妙兰 导演：俞鳗文 唱腔设计、作曲：周雪华、徐律
17	3月18日晚	瑞安鼓词馆	《牡丹亭·惊梦·寻梦》	由腾腾	300	
18	3月21日上午	温州市展览馆	《牡丹亭·惊梦》	由腾腾、杜晓伟	1500	
19	3月21日上午	温州市展览馆	《牡丹亭·惊梦》	由腾腾、杜晓伟	1500	
20	3月21日下午	永嘉瓯窑小镇	《扈家庄》	胡曼曼等	1200	
21	3月23日晚	温州南戏博物馆	《琵琶记·吃饭吃糠、描容别坟》	南显娟、张胜建、冯诚彦、刘汉光	300	改编剧整理：谭志湘、林天文 导演：周志刚
22	3月24日上午	温州市展览馆	《牡丹亭·游园》	黄苗苗、胡曼曼	1500	
23	3月24日上午	温州市展览馆	《牡丹亭·游园》	黄苗苗、胡曼曼	1500	
24	3月30日	温州市鹿城区七都街道	进校园讲座	胡曼曼、王耀祖	200	
25	3月31日晚	永嘉县大若岩街瀚景酒店	《牡丹亭·游园》	南显娟、胡曼曼	800	
26	4月4日上午	永嘉县岩头镇苍坡村	《牡丹亭·游园》《占花魁·湖楼》《三岔口》	南显娟、胡曼曼、王耀祖、肖献志、杜晓伟、李文义等	800	
27	4月4日下午	永嘉县岩头镇苍坡村	《牡丹亭·游园》《占花魁·湖楼》《三岔口》	南显娟、胡曼曼、王耀祖、肖献志、杜晓伟、李文义等	800	
28	4月18日上午	上海展览中心	《牡丹亭·惊梦》	由腾腾、杜晓伟	2000	
29	4月18日上午	上海展览中心	《牡丹亭·惊梦》	由腾腾、杜晓伟	2000	
30	4月18日下午	上海展览中心	《牡丹亭·惊梦》	由腾腾、杜晓伟	2000	
31	4月19日上午	上海展览中心	《牡丹亭·惊梦》	由腾腾、杜晓伟	2000	
32	4月19日上午	上海展览中心	《牡丹亭·惊梦》	由腾腾、杜晓伟	2000	
33	4月26日上午	永嘉县云岭乡南陈村	《牡丹亭·寻梦》	由腾腾	1500	
34	5月5日上午	中共永嘉县委党校	《山门》《挡马》	由腾腾	500	
35	5月8日	温州市图书馆	《琵琶记》选段	由腾腾	500	
36	5月10日晚	永嘉县文化中心	《杀狗记》	黄苗苗、杜晓伟、李文义、张胜建、刘汉光	800	编剧：张烈 复排导演：喻怀正 作曲：朱璧金、黄光利

续表

序号	演出时间	地点、剧场	剧目	主要演员	观众人次	其他(编剧、导演、作曲等)
37	5月11日晚	永嘉县文化中心	《杀狗记》	黄苗苗、杜晓伟、李文义、张胜建、刘汉光	800	编剧:张烈 复排导演:喻怀正 作曲:朱璧金、黄光利
38	5月13日	永嘉县文化中心	《昭君出塞》	胡曼曼、肖献志、王耀祖等	800	
39	5月18日	温州市文化馆	《十五贯·杀尤》	肖献志、刘汉光等	500	
40	5月19日	杭州胜利剧院	《活捉三郎》	由腾腾、张胜建	700	
41	5月27日	永嘉县耕读小院	《相约相骂》	黄苗苗、金海雷	300	
42	6月1日	瑞安市港瑞新玉海	《昭君出塞》	胡曼曼、肖献志、王耀祖等	500	
43	6月8日	乐清市淡溪镇黄塘村	《吃饭吃糠》《湖楼》《相约相骂》《回猎》	南显娟、张胜建、冯诚彦、杜晓伟、李文义、胡曼曼、王耀祖等	800	
44	6月9日	乐清市淡溪镇黄塘村	《游园》《杀狗记》	南显娟、胡曼曼、黄苗苗、李文义、杜晓伟、张胜建、刘汉光等	800	编剧:张烈 复排导演:喻怀正 作曲:朱璧金、黄光利
45	7月12日	永嘉县文化中心	《白兔记》	孙永会、王耀祖、胡曼曼、黄苗苗等	800	导演:周志刚
46	7月13日	永嘉县文化中心	《杀狗记》	黄苗苗、杜晓伟、李文义、张胜建、刘汉光	800	编剧:张烈 复排导演:喻怀正 作曲:朱璧金、黄光利
47	8月9日	杭州儿童剧院	《昭君出塞》	胡曼曼、肖献志、王耀祖等	800	
48	8月26日	永嘉县文化中心	《昭君出塞》《吃饭吃糠》	胡曼曼、肖献志、王耀祖、孙永会、张胜建、冯诚彦等	700	
49	8月28日	岩头琴山剧院	《白兔记·出猎》	胡曼曼、孙永会、肖献志等	800	
50	8月29日	永嘉县文化中心	《湖楼》《昭君出塞》	杜晓伟、李文义、胡曼曼、肖献志、王耀祖等	800	
51	9月4日	上海昆剧团剧院	《白兔记·出猎》	胡曼曼、孙永会、肖献志等	500	
52	9月5日	上海昆剧团剧院	《相约相骂》	黄苗苗、金海雷	500	
53	9月6日	上海昆剧团剧院	《吃饭吃糠》	孙永会、张胜建、冯诚彦	500	
54	9月7日	上海昆剧团剧院	《昭君出塞》	胡曼曼、肖献志、王耀祖等	500	
55	9月7日上午	北京世界园艺博览会	《牡丹亭·惊梦》	黄苗苗、杜晓伟	2000	
56	9月7日下午	北京世界园艺博览会	《牡丹亭·惊梦》	黄苗苗、杜晓伟	2000	
57	9月8日上午	北京世界园艺博览会	《牡丹亭·惊梦》	黄苗苗、杜晓伟	2000	
58	9月19日上午	杭州滨江区白马湖国际会展中心	《牡丹亭·惊梦》	孙永会、金海雷	2000	
59	9月19日下午	杭州滨江区白马湖国际会展中心	《牡丹亭·惊梦》	孙永会、金海雷	2000	
60	10月2日	永嘉县文化中心	《打坐》《审玉》《挖菜》《擒宝》	张胜建、刘汉光、梅傲立、刘小朝、杜晓伟、金海雷、冯诚彦、胡曼曼等	500	
61	10月3日	永嘉县文化中心	《打坐》《审玉》《挖菜》《擒宝》	张胜建、刘汉光、梅傲立、刘小朝、杜晓伟、金海雷、冯诚彦、胡曼曼等	500	
62	10月10日	永嘉县岩头镇水西村	《白兔记》	孙永会、王耀祖、胡曼曼、黄苗苗等	500	导演:周志刚
63	10月18日	昆山梁辰鱼昆曲剧场	《琵琶记·吃饭吃糠》	孙永会、张胜建、冯诚彦	500	
64	10月19日	瑞安人民大会堂	《白兔记·出猎》	胡曼曼、肖献志、王耀祖等	800	

续表

序号	演出时间	地点、剧场	剧目	主要演员	观众人次	其他(编剧、导演、作曲等)
65	10月22日	永嘉县学生实践学校	《芦花荡》《杀尤》等	刘小朝、肖献志等	500	
66	10月23日	永嘉县学生实践学校	《惊梦》《永昆老生表演特色》	杜晓伟、吕德明等	500	
67	10月23日	永嘉县岩头镇苍坡村	《扫松》《三岔口》	冯诚彦、张胜建、肖献志、王耀祖	500	
68	10月24日	永嘉县学生实践学校	《芦花荡》《扫松》	王耀祖、张胜建、冯诚彦	500	
69	10月25日	永嘉县学生实践学校	《夜奔》片段《盗甲》片段	王耀祖等	500	
70	10月29日	绍兴市文化馆百姓剧场	《双义节·审玉》	梅傲立、刘小朝、李文义等	500	
71	11月3日	永嘉县岩头镇苍坡村	《吃饭吃糠》《相约相骂》《出猎》	孙永会、张胜建、冯诚彦、黄苗苗、金海雷、胡曼曼等	500	
72	11月11日	温州大剧院	《孟姜女送寒衣》	张媛媛、冯诚彦、孙永会、金海雷、张胜建、刘小朝等	1200	编剧:俞妙兰 导演:俞鳗文 唱腔设计、作曲:周雪华、徐律
73	11月19日	温州大剧院	《昭君出塞》	胡曼曼、肖献志、王耀祖等	1200	
74	12月6日	中国评剧院	《罗浮梦》	张贝勒、孙永会、乔媛媛、张胜建、冯诚彦等	800	编剧:陈平 作曲:周雪华、徐律 导演:于少非
75	12月7日	中国评剧院	《罗浮梦》	张贝勒、孙永会、乔媛媛、张胜建、冯诚彦等	800	编剧:陈平 作曲:周雪华、徐律 导演:于少非
76	12月13日	永嘉县瓯窑小镇	《牡丹亭·惊梦》	黄苗苗、杜晓伟	800	
77	12月20日下午	温州文苑剧场	《罗浮梦》	张贝勒、孙永会、乔媛媛、张胜建、冯诚彦等	800	编剧:陈平 作曲:周雪华、徐律 导演:于少非
78	12月20日晚上	温州文苑剧场	《罗浮梦》	张贝勒、孙永会、乔媛媛、张胜建、冯诚彦等	800	编剧:陈平 作曲:周雪华、徐律 导演:于少非
79	12月26日	永嘉书院	《探庄》《罗浮梦》片段	王耀祖、梅傲立	300	
80	12月27日	永嘉县乌牛街道	《梦梅》	孙永会、金海雷	500	

永嘉昆剧团2019年度基本情况一览表

单位名称	永嘉昆剧团(浙江永嘉昆曲传习所)		
单位地址	永嘉县上塘镇环山路54号		
团长	徐显眺		
工作经费	350万元	经费来源	全额拨款
在编人数	30人	年龄段	A 1 人,B 23 人,C 6 人
院(团)面积	4200平方米	演出场次	80场

注:A:18—30岁;B:31—50岁;C:51岁及以上。

2019 年度推荐剧目

北方昆曲剧院 2019 年度推荐剧目

唱历史新韵　谱时代精品
北方昆曲剧院大型原创昆曲《清明上河图》成功首演

2020年1月2日、3日，由北方昆曲剧院创作出品的大型原创昆曲《清明上河图》在北京天桥剧场隆重首演。在连续两天的演出中，剧场内高朋满座，各级领导、专家与千余名热情观众一道欣赏了这场气势恢宏的艺术盛宴，当600年昆曲邂逅900年《清明上河图》，在舞台上共同述说张择端坎坷的人生际遇和《清明上河图》的传奇故事……

昆曲《清明上河图》选取画卷中的人物为角色，以宋徽宗时代为历史背景，以北宋画家张择端为核心人物，通过描述张择端跌宕起伏的人生际遇与心路历程，展现北宋都城的社会繁华与市井百态。剧中，张择端既是画中人，又是作画人，还是剧中主人公。故事中的他最初爱情美满、踌躇满志，转而妻离子散、命途多舛，最终向死而生、豁然顿悟。在重获新生后，张择端不再执着于功名利禄，他将自己的生命感悟融于笔端，最终创作出历史画卷般的《清明上河图》流芳百世。

《清明上河图》全剧共分为了"引子""初遇""辞京""闻缉""夜啼""上河""清明""画图""尾声"等9个部分。年少的张择端离开家乡诸城，来到汴京求取功名。初进郊野便与踏青的宋徽宗相撞，徽宗知其科考，不予计较。之后偶遇扫墓而归的李秀姑，二人心生爱恋并得成婚。张择端允诺将来把汴京繁华形之于画卷。之后端生父亡归乡，秀姑失宅，恩兄马遥远去，两个仆人也自卖于汴河码头。无助的端生扮作算命先生在京城沿街游走，却从波斯商人口中得知马遥被通缉，昏倒过去。尚存科考这一丝希望的端生，栖息破庙。风雨之夜，他泣血作画，不料破庙坍塌，他仓皇抱画逃出。熙熙攘攘的虹桥之下，船来船往，李秀姑母女终得团聚。虹桥之上，看榜的张择端家园已失、妻子离散、友遭通缉、功名无望，万念俱灰之下跳下虹桥。端生魂魄来到幽冥，他看到沉沦苦海的众多冤魂，看到千年后的汴京被掩埋在淤泥之下。他的心胸顿时开阔，天下疾苦已然铭刻心中。张择端被钦点为状元。为端生送圣旨的南宫名宿与救治端生的名医赵太丞在拥挤的虹桥争路。得以复生的张择端，默然接下圣旨。端生不肯为官而选择供职于翰林画院。他夫妻团圆，喜得麟儿，并被皇帝视为知音。平叛的舅兄胜利而归，被诬为叛军的恩兄也被赦免。在富贵已极、人生圆满之时，张择端拾起画笔，绘成汴京长卷，呈送徽宗，画谏君王，并从此离开京都，回到青山绿水之中。他要用手中画笔画出天下人的悲欢！宋徽宗初见画中繁华欣喜不已，题名钤印；细看画中萧条，又十分不解。得知端生离京，宋徽宗骑马出城追寻知音。宋徽宗终于见到了端生，本想劝其回京共执江山，端生却与之挥手而别。双方消失在长长的画卷中，消失在历史烟云中……

《清明上河图》通过描述张择端见自己、见天地、见众生这一人生感悟过程，揭示了大音希声、大象无形的艺术境界，启示世人只有不畏浮云遮望眼，才能寻得人生心灵的最终归宿。演出结束后，杨凤一院长登台致辞，并隆重介绍了《清明上河图》的主创人员。

该剧主创班底聚集了一批精良的人才，力邀戏曲界有"拼命三郎"之称的著名导演翁国生、中央戏剧学院著名舞美设计边文彤教授、中央戏剧学院著名灯光设计胡耀辉教授、服装设计知名品牌"纳兰红"创始人刘思彤等业界专家倾力加盟，同时大胆启用本院的优秀青年创作人才，编剧王焱、唱腔设计兼作曲姚昆宏、唱腔配器邢骁、化妆造型李义敏、副导演王锋和霍鑫，聘请昆曲前辈艺术家计镇华、张静娴、陆永昌担任艺术指导，在原有剧本的基础上进行二度创作，旨在向热爱昆曲的观众呈现一台精彩纷呈的演出，使其享受一场气势恢宏的艺术盛宴。其中许多核心创作人员都是北昆培养起来的优秀人才，他们有着对昆曲创作的饱满热情，有着对昆剧本体规律的深度把握，有着对剧作的深刻理解，而这些都是北昆风格得以传承、发展与彰显的根基所在，同时也是本剧得以精彩呈现的有力保障。

演出结束后，北京市文化和旅游局党组书记陈冬、故宫博物院党委书记都海江、中国艺术研究院戏曲研究所所长王馗、中国文化报副总编辑赵忱对昆曲《清明上河图》演出成功表示祝贺。

昆曲是门综合性的舞台艺术，每部作品的成功都离

不开表演、舞美、灯光、音乐、服饰等各部门人员勠力同心、团结一致的精神。演出中气势恢宏的舞台呈现令人震撼不已,这不仅是北昆"一棵菜"精神的良好见证,也彰显出北昆的人才济济、实力雄厚。

同时,各位领导和专家也指出,《清明上河图》在昆曲传统基础上守正创新、立意深远,对于人生的叩问充满了禅意和哲理,充满了对人性的崭新诠释,引领人心回归于清静,净化社会回归于安宁,是一次对人类永恒命题的表达和探索,也是一次"中华古老文化走进现代观众心灵"的艺术实践。各位领导和专家表示,举世闻名的历史画卷《清明上河图》与昆曲的碰撞和交融具有非凡的意义,希望北昆在此基础上听取各方意见,不断实践打磨,期待昆曲《清明上河图》成为北昆的又一精品力作!

上海昆剧团2019年度推荐剧目

上海昆剧团《玉簪记》

《玉簪记》剧本根据明代高濂同名传奇改编,以生旦戏表演为主,唱腔委婉、表演细腻,清末存演7折。该剧曾是昆剧"传"字辈擅演剧目,"仙霓社"时期,享誉沪上。此戏亦为俞振飞代表剧目。1985年由陆兼之整理改编全本搬上舞台,以《琴挑》《问病》《偷诗》《秋江》等4折为重头戏,间以其他情节铺叙,细腻讲述书生潘必正和道姑陈妙常冲破封建礼教、清规戒律的束缚真情相恋的故事。当时一夜首演,轰动全国。1989年后,由岳美缇、张静娴主演的《玉簪记》再次成功上演,成为两位表演艺术家的代表剧目和上海昆剧团久演不衰的经典剧目之一。

2019年,经典版《玉簪记》秉承"传承不忘创新,创新不弃传统"的理念,由昆曲表演艺术家岳美缇亲自挂帅导演,昆曲表演艺术家张静娴作艺术指导,国家一级演员罗晨雪和优秀青年演员胡维露主演。该剧从艺术传承角度出发,以当代审美节奏、情感思想来挖掘人物对生活、对爱情的执着追求和美好愿望,引起观众情感共鸣,从而使传统经典再上一个新台阶。

此版《玉簪记》以《琴挑》《问病》《偷诗》《秋江》等4折传统折子戏为基础,间以《催试》推动情节。老艺术家岳美缇、张静娴通过口传身授,重新理解规范,把自己60余年舞台表演的经验、技艺传承给"昆四班"青年演员胡维露、罗晨雪;同时全面协调、把握、监督舞美、灯光、服装、妆面、音乐等各方面的创作和设计过程。舞美延续一桌二椅的传统经典精髓,舞台布景从原本简陋的春、夏、秋、冬改成融合现代感的舞台设置,大气精致,贴近时代气息。男女主人公各4套服装,通过对比色和渐近色搭配,体现人物清新靓丽的风格。作曲方面,邀请著名作曲家周雪华重新调整配乐。在《秋江》一折中,特别添加了【下山虎】【五韵美】两段曲牌,使其唱腔成套,载歌载舞,触动人心。此外,对开幕曲、幕间曲也都做了改动,使整出戏更加细腻、唯美、玲珑。

2019年12月20日、21日晚,经典版《玉簪记》在上音歌剧院连演两场,一票难求,并得到专家和观众的一致认可与喜爱。该剧既不同于《牡丹亭》的浪漫,也不同于《长生殿》的厚重,它歌颂了书生潘必正与道姑陈妙常冲破封建礼教与清规戒律束缚,勇于追求爱情的真情实感。其难能可贵之处在于,在众多同为青春觉醒、冲破枷锁、追求真爱主旨的作品中,《玉簪记》中喜剧性的铺陈演绎较其他同类作品更贴近生活,更具时代意义。岳美缇老师也表示,昆曲传承发展这条路漫长、艰辛而坚定。随着昆曲发展格局的慢慢形成,每一代人对传统艺术有着不同的认识和理解,每一次创作都是对经典作品的再次选择和重新创造。

12月24日下午,《玉簪记》专家研讨会在上昆举办。专家与主创济济一堂,专家们普遍对该剧的舞台呈现表示认可,也为该剧的进一步修改提高建言献策。此次经典重排可以说是传承经典、守正创新的典范,通过"以戏推人、以戏育人"带动青年创作人才成长,通过重塑经典、再创经典,使更多的观众走进剧场观看昆剧经典剧目演出,走近传统昆曲,感受传统文化。

江苏省演艺集团昆剧院 2019 年度推荐剧目

《梅兰芳·当年梅郎》

编剧:罗 周

人物表

少年梅兰芳(巾生),京剧大师,工旦,20 岁
晚年梅兰芳(大官生),京剧大师,工旦,63 岁
梅葆玖(巾生),梅兰芳之子,京剧大师,工旦,23 岁
福芝芳(正旦),梅兰芳之妻,52 岁
王凤卿(小官生),京剧大师,工末,31 岁
许少卿(副净),上海丹桂第一台老板,40 岁
李阿大(丑),黄包车夫,60 岁
杨荫荪(雉尾生),上海金融界大亨,28 岁
严慧玉(闺门旦),杨荫荪未婚妻,20 岁
红叶(贴旦),杨家丫头,16 岁
梅兰芳挚友:冯耿光(净)、李释戡(末)、舒石父(小官生)、许伯明(外)等

先 声

[1956 年初,泰州,张灯结彩、爆竹声声。
[众人上。

赵(外) (念)西皮流水反二黄,
钱(丑) (念)元宝千丝细切姜。
孙(贴) (念)一夜春风归燕子,
李(生) (念)万人空巷看梅郎。
梅兰芳梅先生要回咱泰州祭祖、演出啦。
孙 下月 9 号到 14 号,连演五场,人民剧场刚贴出戏码,《奇双会》《凤还巢》《宇宙锋》……钱二,哪里去?
钱 买戏票去呀。
赵 这会儿去,迟啦!昨日我抱着铺盖卷排了大半夜的队,抢回来两张——喏喏喏,老婆子给缝兜里了!
钱 对对对,带上针线,还有铺盖卷儿!
孙 买不着票,你还去?
钱 去了未必有,不去铁定无!走哇。(下)
李 钱二,你我同去、同去!(追下)
[众下。
[转景,泰州东郊,六十亩四子。
[梅兰芳上,梅葆玖随上。

梅兰芳 (唱)【南南吕 虞美人】
　　连天衰草生新草,
　　刹那少年老。

梅葆玖 父亲,来此已是东郊凹子,咱家祖茔的所在。
梅兰芳 祖茔所在么……
梅葆玖 (念)泰县梅万春之墓……
梅兰芳 是你天祖……
梅葆玖 梅天才……
梅兰芳 是你高祖……
梅葆玖 梅占荣、梅占时……
梅兰芳 都是你曾伯祖!玖儿,跪下磕头。
梅葆玖 是!(跪)
梅兰芳 (亦跪)自祖父少时离乡,我梅氏三代,天涯流转,百有余年,俱为异乡之客,眷眷故土之思。祖父,孙儿回来了;父亲,儿子回来了;我梅兰芳……终于回、回、回来了!
　　(唱)寂寞白骨对青袍,
　　　　檀板轻敲,
　　　　今做了倦鸟初归巢。
[福芝芳上。

福芝芳 畹华……(递电报)北京急电,凤二爷他……
梅兰芳 (见之惊悲)呀!
梅葆玖 母亲,王伯伯怎样了?
福芝芳 你王伯伯他……他去了。(拭泪)
梅兰芳 二哥、二哥!"你我兄弟,谁也不许离开谁",这可是你说的……
福芝芳 畹华,五日后,咱改坐早班车返京,好叫你与二

爷再见一面……
梅兰芳　不、不……我心似箭,明日相会!
福、玖　明日?
梅兰芳　明日《奇双会》,我与二哥唱过多年。手眼身法之中、粉墨锣鼓之内,便做相会了……
[灯渐暗。

第一出

[字幕:四十三年前,民国二年(1913)秋。
[北京,王凤卿寓所。
[王凤卿上。

王凤卿　(唱)【北中吕　粉蝶儿】
　　短歌微吟,
　　篆金石乐诗酒风流魏晋。
　　有王郎瑶卿凤卿,
　　弟须生,兄乾旦,
　　红氍少俊。
　　誉满皇京,
　　折丹桂沪上传讯。
我,王凤卿,生长梨园、发奋氍毹,曾与瑶卿兄双双的内廷供奉、御前承差,这都不在话下。今虽称民国,没了皇帝,那达官贵人、贩夫走卒,依旧看戏,照样捧角。喏,(取信)有上海许少卿许老板相邀,请我赴沪演出一月。我待南下,但为一人,心中踌躇……
[梅兰芳持扇上。

梅兰芳　二爷哪里?
王凤卿　兰弟哪里?(迎之)我正念你,你就来了。(对内)老张,上茶。
梅兰芳　不敢劳动。午后向乔师父学戏,我坐坐就走。
王凤卿　兰弟,沪上献艺,你几时动身?
梅兰芳　这沪上么,小弟……不去了。
王凤卿　怎么说?
梅兰芳　京沪路远,家中不放。
王凤卿　怕不是这个缘故。喔!上海许你的包银,忒少了。
梅兰芳　不尽是这个缘故。二爷啦。
　　(唱)【石榴花】
　　则为迢迢海天南北分,
　　好恶各芸芸。
　　一边厢嘘唏怜取西子颦,
　　一边厢笑口题品、杨妃醉樽。
　　为橘为枳当审慎,
　　休叫等闲间把羽毛摧损。

王凤卿　(唱)俺听您唧唧的、唧唧的锁眉尖言语倾尽,
　　只一个"怕"字儿心头横陈。
梅兰芳　小弟在京搭班,身上有数;赴沪登台,心中无底;一着不慎,满盘皆输,如何不怕?
王凤卿　当年学戏,朱夫子恼你木讷,道是"祖师爷不赏饭吃",你怕是不怕、学是不学?
梅兰芳　这……怕归怕,学要学。
王凤卿　学成登台,吴师父道你"眼瞳无神,资质平平",你怕是不怕、练是不练?
梅兰芳　怕归怕,练要练。
王凤卿　同台飙戏,《汾河湾》谭老板抢白改词……
梅兰芳　我"柳迎春"方才念罢"(京白)寒窑之内,哪里来的好菜好饭"……
王凤卿　他"薛仁贵"劈头一句"(京白)你与我做一碗抄手来"!当此之时,你怕是不怕、唱是不唱?
梅兰芳　怕归怕,唱要唱!
王凤卿　是也!今日之事,一样的怕归怕,去要去!
梅兰芳　然今日小弟,年过二十……
王凤卿　年"方"二十!
梅兰芳　难免怕输……
王凤卿　该当敢赢!喏,梅、王两家,本是世交;你我兄弟,相知相与……
[老张上。

老　张　二爷,上海许老板来了。
梅兰芳　他既来了,我先去了。(欲下)
王凤卿　兰弟!多少名伶,起于京、兴于沪,而后扬名四海!上海宝地,你要三思。
梅兰芳　是。(下)
[许少卿上。

许少卿　(念)邀约红伶出帝都,
　　　　赚取私囊满金珠。
哈哈王老板,快与我签了这包银合同!(递之)
王凤卿　合同么……有些不便。
许少卿　有甚不便?
王凤卿　有些不稳当。
许少卿　什么不稳当?我"丹桂第一台",是上海数一数

二的戏台！今番邀约，王老板月银三千二，若还嫌少……
王凤卿　不敢！年初杨小楼唱响沪上，月银不过三千。
许少卿　那你？
王凤卿　许先生，我头牌之外，还有个二牌哩。
许少卿　你是说那梅兰芳——！
　　　　[门外，梅兰芳上。
梅兰芳　（念）匆忙忘却掌中扇，
　　　　　　　重返闲庭叩兽环。
　　　　[门内。
许少卿　那梅兰芳言不出众、貌不惊人，亏你王老板再三举荐，我才许他月银一千四！一千四百个"龙洋"，够买大米三百石，难道还喂他不饱？
　　　　[门外。
梅兰芳　（闻之）呀！
　　　　（唱）【斗鹌鹑】
　　　　　　猛可的臊将来汗也涔涔，
　　　　　　臊将来汗也涔涔，
　　　　　　不提防唇枪恶狠。
　　　　　　他那里挥斥嚣嚣，
　　　　　　俺这里诟耻凛凛。
　　　　[门内。
王凤卿　说起梅郎，谁不推崇，连谭、杨二位，也都交口称赞……
许少卿　那是京城！沪上行情不同，讲究盘靓条顺会来事儿……
王凤卿　我与他一须生、一青衣，搭班一两月，不唱回头戏……
许少卿　要不为这个，与他一千，我都肉疼！
　　　　[门外。
梅兰芳　好小觑人也！
　　　　（唱）浊世不辨鸾与麟，
　　　　　　落得个庞儿热、心儿紧。
　　　　　　轻悄悄这竹扉重逾千钧、这竹扉重逾千钧，
　　　　　　踟蹰间欲推又忍。
罢了，那扇儿不取也罢。（欲下）啊呀且住！宁穿破，莫穿错。少顷丽娘《游园》，少不得这泥金小扇。待我匆匆叩入、急急取过、速速辞去便了。
　　　　（唱）【幺篇】
　　　　　　俺待要剥剥啄叩动轩门、剥剥啄叩动轩门……
　　　　　　呀，蓦闻他切切的吁恳！
　　　　[门内。
王凤卿　梅郎身价，非一千八不可！许先生拮据，就从我包银里匀他。
许少卿　王老板这话……哈哈，意气、意气了！
王凤卿　不是意气。你不出，我来给；他不往，我不去。
许少卿　怎么说？
王凤卿　梅郎不往，王二不去！
　　　　[门外。
梅兰芳　好二爷、好至诚、好高义！
　　　　（唱）好一似汉昭烈桃园定盟、
　　　　　　知管仲鲍叔分金。（欲叩又止）
　　　　　　这时节尴尴尬尬当面难承情，
　　　　　　舌上谢，腹内吞。
此时叩门，许氏尴尬、二爷为难，不如离去、离去了吧……咦？
　　　　（唱）怎不见步履生尘、
　　　　　　怎不见步履生尘，
　　　　　　偏在这阶前立稳。
凤二爷话已至此，我倒要听听，那许老板怎说！
　　　　[门内。
许少卿　明人不说暗话，梅老板的包银，怎叫凤二爷破费？什么千八千四，难道我许少卿舍不得四百、赔不起四百、拿不出这四百么？只是呵！
　　　　（唱）【快活三】
　　　　　　一分货色一分银，
　　　　　　真材实料不容情。
　　　　　　则怕"孔方兄"压得他香肩沉，
　　　　　　似炬炭烫坏了兰芽嫩！
货真价实的银子，要买货真价实的本事。喏，纵然一千八百大洋精光闪亮码在这里，只怕我有心给，他梅兰芳……哼哼，没胆拿。
梅兰芳　你敢给，我敢拿！（闯入）
王凤卿　兰弟！你都听到了？
梅兰芳　该听的，都听到了。
许少卿　那不该听的呢？
梅兰芳　不该听的，都记下了。货真价实的本事，当得货真价实的银子。
许少卿　一千八的包银……
王凤卿　许先生给得……
梅兰芳　我梅兰芳就拿得！
许少卿　你年过二十，当真能赢？
梅兰芳　我年方二十，不敢怕输、不敢怕输！

(唱)【尾】
　　长波凭跃鳞，
　　横空任入云。
　　折末冰河铁马嘶风劲，
　　俺拼个一曲明妆烂如锦。

王凤卿　好！兰弟，上海之行，一言为定？
许少卿　一言为定？
梅兰芳　一言为定！
　　［灯渐暗。

第二出

　　［月余，上海，杨家。
　　［严慧玉上。
严慧玉　(唱)【南中吕引子　粉蝶儿】
　　燕侣莺俦，
　　昵昵私语双飞翼，
　　近佳期、和糖调蜜。
　　剪巫云、裁楚雨，
　　宛转向郎问嫁衣，
　　是衣儿丽？人儿丽？
　　［红叶迎上。
红　叶　早盼晚盼，小姐可来了！
　　［幕后京胡声声，内唱：
　　指着西凉高声骂……
严慧玉　我才来门首，就遭人骂了。
红　叶　小姐说笑。那是请来唱新婚堂会的梅老板……
严慧玉　梅老板？运气、运气！正要赏鉴。(欲行)
红　叶　小姐！少爷等你半晌，银行生意也无心打点……
严慧玉　凭他等着！不日嫁作他妇，则我昼夜等他了。(下)
红　叶　她呀，真是个戏迷班头、票友领袖！待我告诉少爷去。(下)
　　［转景，花园。
　　［梅兰芳吊嗓。
梅兰芳　(唱)我为你不把相府进，
　　妻为你失了父女情。
　　既是儿夫将奴卖……
　　［严慧玉上。
严慧玉　好！
梅兰芳　小姐是……？
严慧玉　你不识我，我却晓得你梅兰芳！
梅兰芳　不曾请教？
严慧玉　梅老板初到，还没唱"打炮戏"，《申报》已接连半月广而告之，说你"貌如子都，声如鹤唳"，是"独一无二天下第一青衣"……
梅兰芳　谬赞了。
严慧玉　怎不见"环球第一须生"？
梅兰芳　凤二爷拜谒昆腔前辈徐凌云先生去了。
严慧玉　他是个撇家去远薛平贵，我暂代归来戏妻西凉王，如何？
梅兰芳　这个……
严慧玉　梅郎高才，瞧我等玩票的不上。
梅兰芳　岂敢！(对琴师)茹师父，西皮二六。(琴声起)
　　(唱)既是儿夫将奴卖，
　　谁是那三媒六证的人？
严慧玉　(唱)那苏龙、魏虎为媒证，
　　王丞相是我的主婚人。
梅兰芳　(唱)提起了别人我不晓，
　　那苏龙、魏虎是内亲。
　　［许少卿急上。
许少卿　梅老板、梅……
梅兰芳　(唱)你我同把相府进，(见许，点头示意)
　　三人对面你就说分明。
许少卿　(焦急)这这这！
严慧玉　(唱)他三人与我有仇恨，
　　咬定牙关不认承。
梅兰芳　(唱)我父在朝为官宦……
许少卿　(打断)梅老板，你喝口茶、润润嗓。(奉茶)
梅兰芳　不消。
　　(唱)府上金银堆如山。
　　本利算来有多少……
许少卿　(打断)梅老板，你坐会儿、歇歇腿。(搬凳)
严慧玉　(不悦)可又来！
梅兰芳　(唱)命人送到那西凉川。(摆手谢绝)
严慧玉　(唱)西凉川四十单八站，
　　为军的要人我是不要钱！
许少卿　嗳，世上哪有不要钱的！

严慧玉　啐！
梅兰芳　许先生来此何事？
许少卿　有事、有大事！还请梅老板开台之前，莫唱堂会！
梅兰芳　莫唱堂会？却是为何？
　　　　（唱）【红芍药】
　　　　　　莫不是未开台家筵先啼，
　　　　　　则怕走漏了春消息？
许少卿　（夹白）不是。
梅兰芳　（唱）莫不是凤声头彩贵如璧，
　　　　　　毋许便宜了红鸾地？
许少卿　（夹白）也不是。
严慧玉　必是堂会赏赉颇多，他与你包银有限，怕你尝过甜头、门户另投！
梅兰芳　许先生，想多了。
　　　　（唱）安怡，虽酬赠别高低，
　　　　　　俺则管重诺守契。
　　　　　　许"丹桂"一月为期，
　　　　　　必不至中道相弃。
许少卿　非我想多，是你多想了！梅老板，我不怕你唱得好、人人追捧、心下活动，只怕你……
梅兰芳　怕我什么？怕我哪样？
许少卿　怕……怕你唱砸了、门可罗雀，我养家的生意，赔累不起！
　　　　（唱）【耍孩儿】
　　　　　　甚么貌如子都声鹤唳，
　　　　　　尽皆现成话，
　　　　　　舞文墨夸做珠玑。
　　　　　　悬提，恁新伶乍到少根基，
　　　　　　俺战战的心兢惕，（夹白）怕怕怕煞我也。
　　　　　　则怕沟渠船翻身家溺！
梅兰芳　呀！
　　　　（唱）【会河阳】
　　　　　　他言凿凿，我心凄凄，
严慧玉　（唱）觑着他百忍词和讥。
梅兰芳　（唱）菊坛，几人鱼沉、几人云起，
　　　　　　几人途穷呼以泣。
严慧玉　（唱）梅郎！我桐枝只待凤凰栖，
梅兰芳　（唱）唏嘘，凭谁解识和氏璧？
　　　　　　许先生，再有堂会，我必不应承。然杨家婚筵，有言在先，怎可失信……
严慧玉　不能失信！
许少卿　梅老板，今番南下，我待你如何？

梅兰芳　许先生待我，多少是好。
许少卿　怎样好法，说来我听！
梅兰芳　（唱）【粉孩儿】
　　　　　　想当日凤二爷身桴先启，
许少卿　（夹白）是我出的船钱。
梅兰芳　（唱）恁相伴登车马把琐碎亲理，
许少卿　（夹白）又是一笔车票钱！
梅兰芳　（唱）入洋场迎送皆轮蹄，
许少卿　（夹白）接送货费，花销不少。
梅兰芳　（唱）刊《申报》把俺的姓字唱题，
许少卿　（夹白）《申报》广告，按字收费，下足了本金！
梅兰芳　（唱）让华堂宅眷迁移，
　　　　　　烹佳馔叮嘱娘姨。
许少卿　烤麸素鸡八宝酱、醉蟹青鱼糯米糖，一日三餐，样样不重，真个花钱如流水！
梅兰芳　生受你了。
许少卿　又将爹娘的上房，让出你住。梅老板，我敬你衣食父母，你也要体恤我的下情。
梅兰芳　这个……
严慧玉　杨家新婚，高朋满座……
许少卿　一旦唱砸，恶名远播；
严慧玉　惊才绝艳，有口皆碑，
许少卿　马失前蹄，票房尽赔！
梅兰芳　许先生，这出《武家坡》，我与二爷搭戏多年……你何妨信我一回？
许少卿　我信、我信，奈何白花花的银子，它不信你！杨家堂会，凤二爷想唱就唱，那"王宝钏"么，我自掏腰包，换"月月红"来扮。
严慧玉　哪个稀罕"月月红"，我意独爱梅兰芳！
许少卿　梅老板！可怜我一家老小，寒要穿衣、饥要吃饭……
梅兰芳　这……罢罢罢。
　　　　（唱）【哭相思】
　　　　　　俊才难添丈夫胆，
　　　　　　黄金易减男儿气。
　　　　　　此事凭君区处，告辞。（欲下）
　　　　［杨荫荪上。
杨荫荪　留步！（拦住梅）许老板，我与Darling（牵严）婚筵堂会，只看梅郎，不换别个。
许少卿　杨少爷、杨行长！您这是把我往死里逼……
杨荫荪　许老板，我知道你的能耐，也明白你的难处，这样吧。
许少卿　怎么样？

杨荫荪	我新婚堂会,梅老板照唱不误,若是砸了招牌……	杨荫荪	喏。我未婚妻登门探我,从门首到书房,三分钟的路程,遇见你梅郎,竟磨磨唧唧走了半个时辰,叫我等之不及……
许少卿	连累戏院生意……		
杨荫荪	有我为你托底,包你十日票房,保你稳赚不赔。	严慧玉	(娇嗔)荫荪……
许少卿	怎么说?	杨荫荪	等之不及,出来迎她!只此一条,就当得我放胆信你,你放胆唱来!(下,严慧玉随下)
杨荫荪	稳赚不赔,立此存照!		
梅兰芳	杨先生不可!这笔银子,为数甚巨……	梅兰芳	呀!知遇至此,不敢言谢。我这心头,越发的沉重了。
许少卿	梅老板,你怪我不信你,如今信你的人来了,你又何必太谦!定了,哈哈……就这么定了!(下)		(唱)【尾声】 由来耻作桃源避, 惶惶感念主人意, 但愿得遏云歌尘花满蹊。
梅兰芳	杨先生看过我的戏?		[灯渐暗。
杨荫荪	从未看过。		
梅兰芳	从未看过,先生怎敢……?		

闰二出

[1956年,泰州,人民剧场。
[梅兰芳、福芝芳上,众记者争相采访。

福芝芳　演出在即,先生事烦,只能再答三个问题。
记者甲　梅先生,此来泰州,您作何感想?
梅兰芳　归来泰州,我心欢悦。既可悼念祖辈,又能为乡亲们唱戏,于愿足矣!
记者乙　闻说先生五月将赴日演出,可有此事?
梅兰芳　是有此事。当年日寇侵华,我蓄须明志,罢演八载,只为我之艺术当属我之祖国。今中华焕然一新,周总理嘱我率团访日,以增进友好、交流艺术。
记者丙　先生梨园世家,五十年演艺生涯,可有关键时刻?
梅兰芳　这……民国二年,我初到上海献艺,乃毕生之关键。
福芝芳　(小声)先生,玖儿扮好了。
梅兰芳　知道了。(起身)
记者丙　(追问)梅先生,敢问您最喜欢唱的戏,是哪一出?最下功夫的戏,又是哪一出?
梅兰芳　(蓦然止步)我最下功夫、最喜欢唱的戏,不是别个,正在今日。
众记者　今日?
[众记者、福芝芳下。
[转景,梅兰芳来至后台。
梅兰芳　今日这出《宇宙锋》!
(唱)【南南吕　红衲袄】
　　这的是抗强暴一个女娇娆,
　　这的是伴疯魔抓破妒花貌,
　　半着青衣半宫袍。
　　她摇摇摆摆将奸臣轻蔑,
　　上金殿戏骂乱朝,
　　传梨园歌咏笙箫。
　　俺这里步近妆台也,
　　可便年少的梅郎尽观瞧。
(见之)玖儿今日装扮得好!
(唱)【前腔】
　　觑着他傅粉黛淡淡描,
梅葆玖　(内声,夹白)父亲,儿子今番,莫名惶恐。
梅兰芳　(唱)恰似俺当年人镜中照。
梅葆玖　(内声,夹白)剧场之内,座椅密植、观者千人……
梅兰芳　(唱)落钗影、上眉梢,
梅葆玖　(内声,夹白)剧场之外,喇叭高悬,闻者过万……
梅兰芳　(唱)难道说俏郎君唬吓倒?
梅葆玖　(内声,夹白)这等阵仗,如何不怕?
梅兰芳　那时节,杨家堂会前夕,俺呵!
　　(唱)也是难着枕、不成觉,
梅葆玖　(内声,夹白)原来父亲,也曾打怵!
梅兰芳　(唱)挣得个座上客诧才高!
梅葆玖　(内声)天大事、平常心。父亲,我明白了。(戏装持凤冠上)

梅兰芳	玖儿,好霞帔、好凤冠!皆为父从前穿戴。待我亲自与你戴上这凤冠、披了这霞帔!(为之着装)好好好!想我初入上海,也曾唱过《宇宙锋》,你今登台,便似我当年一般。去吧。为父在此,与你压台。
梅葆玖	是。(京胡声起)
梅兰芳	(唱)那壁厢琴鸣弦唱也, 　　　　往岁今时共一宵! 玖儿?不,那是我……是我。今夕之他,当年之我!(下) [人民剧场,幻为丹桂第一台,梅葆玖——不,是少年梅兰芳扮赵艳容,正演绎《宇宙锋》。 [梅兰芳唱段原声起: 　　　低着头下了这龙车凤辇, 　　　行一步来至在玉石阶前。 　　　到如今顾不得抛头露面, 　　　看看这无道君怎把旨传。
梅兰芳	上面坐的敢莫是皇帝老官,恭喜你万福,贺喜你发财呀! [幕后京剧内声:见了寡人因何不跪?
梅兰芳	有道是,你大人不下位,我生员么,喏喏喏,是不跪的哟! [幕后京剧内声:果然疯癫,倒叫寡人好笑哇!
梅兰芳	哈哈哈……我也好笑哇! [幕后梅兰芳内声(出字幕):我初次踏上这戏馆的台毯,看到半圆形的新式舞台,光明舒畅,使我精神上得到了无限的愉快和兴奋……(《梅兰芳自述》) [掌声雷动,众人欢腾,齐呼"梅郎"。 [灯渐暗。

第三出

[1913年,上海,深夜,酒楼。
[众"梅党"济济一堂。

许伯明	梅郎登台,接连三天"打炮戏",场场精妙。沪上舆论,道他色艺双绝、无可挑剔!
舒石父	许多大公馆和客帮公司,都定了长座,许老板要过个舒服年了。
冯耿光	说来好笑,那许少卿对着梅郎再三劝酒,道是:"真金不怕火烧,您的玩意儿,我太知道了!要不怎千里迢迢,将您从北京邀来至此?"
李释戡	若非梅郎明日有戏在身,方才定不放他离席。正是: (念)酒添颜色粉生光,(韩偓)
冯耿光	(念)曾为梅花醉几场。(白居易)
舒石父	(念)红袖歌长金孔雀,(李中)
许伯明	(念)白头来作秘书郎。(文徵明) 诸位、诸位!上海滩的角儿讲究"压台"。王老板仁义,要将压台戏让与梅郎,好叫他百尺竿头,更进一步!只是那压台戏码……
舒石父	压台戏码,适才梅郎在座,我等已各抒己见……
许伯明	《玉堂春》……
李释戡	《御碑亭》……
舒石父	《白蛇传》……
许伯明	《汾河湾》……
李释戡	《美人计》……
冯耿光	《穆柯寨》!
舒石父	不要说笑,他哪里唱过《穆柯寨》?我等议论纷纷,梅郎闻而不语……
李释戡	小小年纪,当此大事,正要我等拿定个主意、替他绸缪!
众	是啊、是啊……好生的绸缪!(下) [转景,街道。 [梅兰芳戏妆、裘衣、微醺上。
梅兰芳	饮不得,饮、饮、饮不得了! (唱)【北双调　新水令】 　　辞了玉筵罢琼浆, 　　压台戏才下眉头又到心上。 　　黄包车——! [李阿大拉车上。
李阿大	来哉!(窥之)乖乖隆地咚,灌了多少黄汤,喝成这猴子屁股!(对梅)少爷,哪里去?
梅兰芳	望平街平安里。
李阿大	好嘞,少爷坐稳哉。(行之)
梅兰芳	(自思)十日后的压台戏,我演哪一出好呢? (唱)妆花旦夸妩媚, 　　扮青衣赞端庄。 　　取舍间愁煞梅郎, 　　莫辜负凤二爷恩义相让。

李阿大　到家哉!
梅兰芳　家？这不是家……老伯,多把车钱与你,你拉了我再走。
李阿大　走去哪里？
梅兰芳　这……向那光亮处去吧。
李阿大　喔,那是黄浦滩,全上海最热闹的洋场。(行之)
梅兰芳　(唱)【南仙吕入双调　步步娇】
　　　　　但闻得扑剌剌江堤拍浊浪,
　　　　　缭乱不夜港。
李阿大　(唱)那"德华"偎着"旗昌",
　　　　　这"道胜"傍着"通商"。(一一指点)
梅兰芳　(唱)一处处影摇歌漾。
　　　　　灯醉琉璃窗,
李阿大　(唱)家乡不可望。
梅兰芳　好个"家乡不可望"！老伯哪里人氏？
李阿大　我是泰县人。
梅兰芳　我也是泰县人哪！
李阿大　如此说来,我们是老乡？
梅兰芳　是老乡！
李阿大　少爷做何营生？
梅兰芳　我……我也是个拉车的。
李阿大　嗳,你分明是坐车的,怎说是拉车的？
梅兰芳　老伯啦,谁人身上,不拉着一挂车唷。
　　　　(唱)【北　折桂令】
　　　　　忆孩提俺爹爹天亡,
　　　　　冷灶清灰、典卖了祖房。
　　　　　九龄拍曲、十一出台、吃尽成方。
　　　　　又三年搭班行腔,
　　　　　手捧着点心钱侍养亲娘。
李阿大　好个孝顺儿子！
梅兰芳　可怜年方十五,娘亲撒手而去！
　　　　(唱)撇了儿郎,泪也汪汪。
　　　　　俺呵,今日介立门户儿女成双,
　　　　　这车重一肩支当。
李阿大　不料少爷也是苦命人。如今外滩行过,还去哪里？
梅兰芳　老伯不怕,再往那黯淡处去……
李阿大　你少爷都不怕,我老汉怕什么？坐稳哉！(复行)少爷,你说你是唱戏的,是唱昆腔呢,还是皮黄？
梅兰芳　主唱皮黄,也唱昆腔。
李阿大　是唱生呢,还是唱旦？
梅兰芳　家传三代,皆是唱旦。
李阿大　是青衣呢,还是花旦？
梅兰芳　青衣也唱,花旦也唱。老人家,你倒懂行。
李阿大　不敢当、不敢当！身上寒冷,就哼哼两声。
　　　　(唱)包龙图打坐在开封府……
梅兰芳　这是《铡美案》。
李阿大　(唱)我本是卧龙岗散淡的人……
梅兰芳　这是《空城计》。
李阿大　(唱)苏三离了洪洞县……
梅兰芳　这是《女起解》！
李阿大　正是！今晚丹桂第一台,梅老板唱的就是这出《女起解》！
梅兰芳　怎么,老人家今夜也在丹桂看戏？
李阿大　哪有这样福分。听说梅老板扮相俊、做工细、嗓子好。他的戏日场一元、夜场两块！老汉拉满一个钟,扣去份子钱牌照钱孝敬钱,只得一角,况生意难做……哎！想当年俺身强力壮、一表人才,那些个太太小姐,争着坐我李阿大的车！夏天光膀子时,她们还……
梅兰芳　还怎样？
李阿大　还偷摸我哩！
　　　　(唱)【南　㑇㑇令】
　　　　　年少牛马壮,
　　　　　老来贱如糠。
　　　　　难煞汉子一文账,
　　　　　赤紧的车把在手心不慌。
梅兰芳　老伯这般年纪,拉车为生,怎与力壮的争抢？
李阿大　无非是：难走的路,我走；别人不去,我去。
梅兰芳　怎么说？
李阿大　难走的路,我走；别人不去,我去呀。
梅兰芳　呀！
　　　　(唱)【北　收江南】
　　　　　一言惊破意茫茫,
　　　　　震俺肝胆醒愁肠,
　　　　　怕甚么坎途艰阻行来长！
　　　　　把粉墨场跳脱荣利场,
　　　　　(夹白)难走的路,我走；别人不去,我去！
　　　　　举头河汉正流光。
　　　　　今夜星辰,好生明亮……
李阿大　天上的星星,是先人们的眼睛在望着咱。少爷,子夜了,休再闲逛,屋里去吧。
梅兰芳　(定睛)怎又到了平安里？
李阿大　黄浦滩是百脚路、路路通,时候不早,我就把你

拉回来哉。
梅兰芳　多谢老伯，车钱与你。（递之，欲下）
李阿大　少爷转来，少爷转来。只要三角，多的把还你。（递之）
梅兰芳　不消、不消。
李阿大　车夫不是花子，你拿了回去。（塞之）
梅兰芳　（接过）老伯转来、老伯转来。（解衣与之）秋夜风冷，拿去御寒吧。
李阿大　（推辞）糟蹋了、糟蹋了，拉车的穿不了这个。少爷心善，往后一定会红！
　　　　（唱）【南　尾声】
　　　　　　浅浅胡同深深巷，
梅兰芳　（唱）日月浮沉在异乡，
李、梅　（唱）寒骨偏向风前敞。
梅兰芳　老伯！起初我心犹豫，不知来日该唱哪出。今思想明白，我与你唱上一段，可好？
李阿大　好、好！只是没有箫鼓……
梅兰芳　便以这风声为箫、更声为鼓、星月为顶灯、天地为氍毹……（乐声起）
　　　　（唱）【点绛唇】
　　　　　　据守山头，
　　　　　　闺中英秀，
　　　　　　韬略有，
　　　　　　智广多谋，
　　　　　　神勇世无俦……（《穆柯寨》唱段）
　　　　［灯渐暗。

第四出

　　　　［"丹桂第一台"后院，戏曲各行当练功。
众　　　（唱）【南正宫　破阵子】
　　　　　　咫尺旌旗舒卷，
　　　　　　方寸勾画忠奸。
　　　　　　齐臻臻摆列着一桌两椅，
　　　　　　笑呷呷诨耍了人鬼神仙，
　　　　　　挝鼓唱大千。（下）
　　　　［王凤卿上。
王凤卿　（念）万仞崖头勍勒马，
　　　　　　百顷苑内须护花。
　　　　兰弟、兰弟！
　　　　［梅兰芳内声"来也……"水衣扎靠、右持鞭、左持弓上。
王凤卿　看这靠旗，有年头了。你在排戏？
梅兰芳　在排戏。
王凤卿　压台戏？
梅兰芳　压台戏！
王凤卿　将定场诗念来我听。
梅兰芳　得令！
　　　　（念）巾帼英雄女丈夫，
　　　　　　胜似男儿盖世无。
　　　　　　足下斜踏葵花镫，
　　　　　　战马冲开百阵图。
　　　　奴家，穆桂英……
王凤卿　怎么说？
梅兰芳　奴家穆桂英……
王凤卿　你再说一遍！
梅兰芳　奴家，穆、桂、英……
王凤卿　（忿怒）嘟——你好大的胆！我来问你，这出《穆柯寨》，你出台九年，可曾演过？
梅兰芳　不曾演过。
王凤卿　可曾排过？
梅兰芳　不曾排过……
王凤卿　岂但不曾排、不曾演，我看你连靠旗也不曾扎过！
梅兰芳　二爷说过，"年方二十，该当敢赢"……
王凤卿　我叫你勇健、不叫你鲁莽！兰弟，分明你擅场的好戏，车载斗量。
　　　　（唱）【朱奴儿】
　　　　　　摇珠翠宝钏登殿，
　　　　　　披枷锁窦娥哭冤。
　　　　　　娇怯的罗敷戏桑园，
　　　　　　管赚尽座上青眼。
　　　　　　何必荒唐念，提掇丝鞭，（夺鞭）
　　　　　　《穆柯寨》，恐自陷！
梅兰芳　难上的戏，我上；别人不唱，我唱！二爷，我想那些"抱肚子"青衣，忒的沉闷，这《穆柯寨》鲜亮出挑，我虽不曾演、不曾排、连靠旗也不曾扎过……
王凤卿　嗯？
梅兰芳　（赔笑）少不得大姑娘上轿——头一回！喏，至紧要"桂英打雁"一段，我打与你看！（取鞭）

(唱)左持弓右搭箭望空射定……

［梅兰芳做戏中打雁等诸动作,一个趔趄,王凤卿扶之。

梅兰芳　不妨事……

王凤卿　哆!你今趔趄院中,道是不妨,若是趔趄台上呢?则怕你再起不来也!

梅兰芳　呀!

(唱)【前腔】

他那厢训厉色变,

王凤卿　(唱)他那厢闪动朱颜。

梅兰芳　(唱)莫不是轻狂焦尾错调弦?

王凤卿　(唱)呆答孩撇安就险。

梅兰芳　当真如此,实有三愧!一则愧对不远千里,将我请来上海的许少卿许老板。

王凤卿　二呢?

梅兰芳　二则愧对一掷千金、鼎力襄助的杨荫荪杨行长。

王凤卿　还有这三……

梅兰芳　有道是:"宁送百亩地,不让一台戏。"这么,实实愧对仗义提携、让台让戏你凤二爷!

王凤卿　这都不消说。若场上丢丑、申城铩羽、连累日后,一蹶不起,你真正愧对者,实是那寄身粉墨唱念做打冬练三九夏练三伏挥汗如雨血泪沾衣的梅兰芳!

(唱)千金剑,砥砺经年,

折霜刃,空哀怨!

梅兰芳　(念)身是千金剑,

毋使空哀怨!

小弟明白了。

王凤卿　明白就好!来来来,我与你好生计议、重选戏码。

梅兰芳　凤二爷,今番压台,我实不敢愧对那寄身粉墨唱念做打冬练三九夏练三伏挥汗如雨血泪沾衣的梅兰芳!这出《穆柯寨》,你就让我试试吧。

王凤卿　你!好……好、好。王二不能帮衬兄弟,自毁自身。你敢扮穆桂英,我却不敢扮杨宗保!告辞!(欲下)

梅兰芳　(唤之)二爷、二爷……

(唱)【普天乐】

顾不得倾玉山膝头软,(跪地,夹白)凤二爷!没有杨宗保,哪来的穆桂英?

捽拽住笙箫伴。

满目介利惹名牵,

谁似咱素诚深眷?

咿呀呀绕梁歌来暖,

赖交心人儿仗胆。(夹白)金兰之交,重如千钧,怎敢撇漾?今日之事,二爷执意不许……

俺呵,只索颤颤的垂落这锦鞭休拈,(放鞭)

涩涩的放脱这雕弓莫挽,(放弓)

扑簌簌护背旗卸剥双肩。(缓缓解靠)

这《穆柯寨》,我不唱、不唱、不唱了罢!

王凤卿　(扶之)兰弟,我这尽是为你着想。可知前朝多少名角折在《穆柯寨》上?那春台班的"铁珊瑚"……

梅兰芳　丝鞭脱手!

王凤卿　三庆班的"粉牡丹"……

梅兰芳　弓弦扯断!

王凤卿　最可惜和春班"岁岁香","打雁"时脚下滑擦跌坏胫骨,再难登台!

梅兰芳　此三者外,"同光十三绝"中亦有一人败阵于此。

王凤卿　啊?是何人?是哪个?

梅兰芳　他……他、他、他姓梅。

王凤卿　姓梅?

梅兰芳　讳巧玲。

王凤卿　梅巧玲?岂不是……

梅兰芳　正是我嫡嫡亲亲的祖父老大人!咸丰十年,万寿节前三后五,天天有戏,祖父承差圆明园,唱的便是这出《穆柯寨》!怎奈心下吃紧,身体沉重,一着不慎,竟在御前摔、摔、摔了个仰面朝天!

王凤卿　啊呀呀,此番要落个"大不敬"了。

梅兰芳　幸得此时,烟花腾空,满眼喜庆!慈禧见状笑道:"胖人胖福,好个胖巧玲!"吩咐管事,额外打赏!

王凤卿　好险唷。

梅兰芳　此后祖父忌演《穆柯寨》,将当日靠旗悬诸家中,望之神伤、抚之长叹,道是:"此物不在肩头,即在墙头。"及至先父工旦、弱冠而夭,那靠旗无缘穿戴,从未取下,尔来五十三年矣!(抚靠)

(唱)【倾杯玉芙蓉】

五十载绣画锦带壁上悬,

	寂寂金缕线。 放老了云纹悠悠、水纹潺潺、牡丹天红、彩凤蹁跹。 年年岁岁掺悲欢增慨叹, 一番番拂拭枯荣失安眠。 横天堑, 谁偿三生愿, 把靠旗场中飒飒重飞旋!
王凤卿	那副靠旗……?
梅兰芳	正是这副靠旗!前日我着人自北京家中恭恭敬敬将它取下送来到此,如今么,不在肩,便在墙,还将它……送、送、送归壁上去吧。(泪下,自嘲)嗳……男儿有泪不轻弹。(弹泪,欲将靠旗装箱)
王凤卿	……皆因未到伤心处!(取其靠旗)好靠旗啦好靠旗,收拾箱内、空悬壁上,岂不可惜?
梅兰芳	二爷?
王凤卿	你将那《穆柯寨》的雁儿再打一遍我看。
梅兰芳	怎么说?
王凤卿	打一遍我看哪!(递靠)
梅兰芳	好、好二爷!你帮我扎一把!(负靠)
王凤卿	(帮梅扎靠)兰弟,你我兄弟,永在一处,成败荣辱,谁也不许离开谁。
梅兰芳	二……二哥! (唱)【尾声】 秋风不冷桃李面, 稚羚敢跃鹰愁涧, 猛抬头白鹭一行上青天。 [灯渐暗。

[京胡声起,出字幕:
1913年11月19日,梅兰芳在上海丹桂第一台首演《穆柯寨》,大获成功。后愈唱愈盛,名动申城、誉满天下。
历经五十多年的演艺生涯,梅兰芳集京剧旦角艺术之大成,熔青衣、花旦、刀马旦于一炉,创造出独特的唱腔与表演形式,世称"梅派"。
1956年3月14日,梅兰芳感念家乡泰州人民盛情,加演一夜场梅派名剧:《霸王别姬》。
[晚年梅兰芳扮虞姬,持双剑上,且歌且舞,剑影流光。
[梅兰芳唱段原声起:
　劝君王饮酒听虞歌,
　解君忧闷舞婆娑。
　嬴秦无道把江山破,
　英雄四路起干戈。
　自古常言不欺我,
　成败兴亡一刹那。
　宽心饮酒宝帐坐……
[少年梅兰芳水衣、持双剑上,恍若镜中之人,与暮年梅兰芳对舞:不逝的芳华、永远的少年。

两　梅	(唱)【琴曲】 　我歌万籁寂, 　我舞星汉摇。 　千古往来客, 　俱共此良宵……(用《霸王别姬》"汉兵已略地"曲)

[灯渐暗,全剧终。

《梅兰芳·当年梅郎》:全面贯通的生命通透

方冠男[①]

据说,《梅兰芳·当年梅郎》沪上演出,其演出之热,与梅郎当年相若,一票难求,正是,以戏演戏,以演员扮演员,以剧种阐释剧种,以剧人叙说剧人,其间,当年事与当下事,剧中人与剧外人,临水相照,霎时间水月镜花,再转念通通透透,颇让人有恍若隔世之感。

一

说通透,先源于贯通。
贯通是从形式开始的。
首先,当然是语言的贯通——剧情发生,地点先而

[①] 方冠男,笔名子方,苏州大学文学院博士生,云南艺术学院副教授。

泰州,继而北平,再之上海,南腔北调,就在这一场演出中,融合起来,时而京腔京韵,时而方言苏白,时而沪上软语,甚至还有洋泾浜英文,居然就这么化而相融,你中有我,我中有你了。

语言贯通的基础,是剧种贯通。《梅兰芳·当年梅郎》,以昆曲人演京剧人,自然而然地,京剧唱段,就成了昆曲叙事中的戏中戏,这就显现出演员的功力了,时而昆曲,时而京剧,时而曲牌,时而板腔,尤其是表演者,时而是剧中人,时而是剧外人,情节里,跳进跳出,剧种间,收放自如,如此表演,已入化境,颇见玄妙。

玄妙的表演化境,最集中显现在行当的贯通上。首当其冲的,自然是施夏明,他不仅仅是男演女的性别贯通,还是以昆曲巾生演京剧男旦的跨剧种、跨行当、跨性别、跨语言的多重贯通,还不仅如此,因他扮演的梅兰芳,本身就是一位贯通了旦角表演之大成的艺术家,青衣、花旦、闺门旦、刀马旦,唱念做舞,都融为一体,可见此多重贯通之内容丰厚、层次繁复。还不止于此,除他以外,还有配角的跨行当展示,如严慧玉的闺门旦和女老生之贯通,车夫李阿大的昆曲与京剧扮演之贯通……行当的贯通,使得不同的演员,都有不同的行当、功法展示空间,如此,男演女、女演男、老演少、少演老,文武相承,戏中有戏,让人大觉过瘾。

语言贯通也好,剧种贯通也好,行当贯通也好,其根本,都在于戏曲语言的贯通。戏曲语言,是一套语法体系,无论念白,还是唱腔,或者伴奏,包含四功五法,甚至妆面行头,全都是这语法体系中的语言元素。这一套语法体系,可以说,既是昆曲的语言,也是京剧的语言,更是全中国戏曲剧种的共同语言,因此,跨了行当,跨了性别,甚至跨了剧种,都无妨,因为,演出团队紧紧抓住了演出的语言根基——中国戏曲之语法,只要抓住了这一条,那么,无论如何创造,如何贯通,都从心所欲,不逾规矩。也正是昆曲,才有此吐纳的气势,以600年的历史根基,举重若轻地包住了京剧皮黄,于是,以昆驭京,以简驭繁,将不同的剧种融为一体,无所不协。

二

从艺术属性上来说,戏曲语言是已贯通,而在场面处理上,该剧也做到了贯通:叙述上,是"当下"与"当年"的贯通。剧中"当下",是1956年梅兰芳回乡祭祖,但剧中"当年",却是梅兰芳成名关键的1913年,场面安排,以回忆开始,中间辅以穿插,于是,时而回忆,时而现实,这就完成了戏曲叙事的时间贯通。

呈现上,是前台与后台的贯通。这倒不少见,田汉之《名优之死》《关汉卿》,秦瘦鸥之《秋海棠》,吴祖光之《风雪夜归人》,都以后台为前台,以前台为后台,向观众展示了戏曲演出的后台场面——但这后台,又何止是某一家戏楼、某一家剧场及某一场具体演出的后台呢?《梅兰芳·当年梅郎》的整体叙事,展示一个大演员成长成名成就的经历,那才是真正的后台,前台是大家都看得到的梅兰芳,后台,是一个受挫的、奋进的、迷茫的、勇敢的梅兰芳。剧场的设计也展示出了这一点,纱幕拉下,投影放送,观众看到的,都是舞台上华丽的梅兰芳影像,那是梅兰芳的生命前台,而纱幕升起,那才是一个艺术家生命纵深的求索过程,那是梅郎深沉的人生后台。

到这里,才见《梅兰芳·当年梅郎》的真味:人人争相追捧的,往往是一代名伶功成名就的表象,但作为真正的梅郎知音,得见那逡巡迷茫中奋力突围,进而拓展艺术疆域和生命格局的求索过程,才是最为要害。因此,编剧和导演,有意突出了一场戏,恰是瞩目在繁华之外的冷寂深夜,有那寻常人看不到的孤寂外滩,在那里,梅兰芳坐车夜行。

这一场戏,当是《梅兰芳·当年梅郎》的最精彩段落。梅兰芳深夜应酬后,坐上黄包车,却漫无目的地夜行,让车夫,先往那光亮处去,求索无所得,再往那幽暗处去,求索亦无所得,倒是与车夫对答,相认同乡,彼此理解,从底层车夫的生命阅历中完成生命共振,从而得到启悟:"别人不走的路,我走,别人不唱的戏,我唱。"深夜,一车,一灯,一车夫,一乘客,这求索之路,又岂止是表象显现的行路呢?分明是一个陷于困境中的迷茫者自我省思的路,是一个不知向何处突围的逡巡者自我开悟的路。这条路,阮籍走过,没有走通,只有恸哭而回,屈原走过,没有走通,却是玉石俱毁,如今,梅郎也走来,并从一个底层百姓的身上获得生命开疆的元气和能量。原来,光亮中藏着阴影,而幽暗处孕育光明,抬头仰望,那满天的星斗,灿烂于至暗的黑夜。一种黑暗与光明、绝途与生机的辩证哲思,通通透透、彻彻悟悟地展示出来了,所谓世事洞明,正是如此吧!由这一场戏里,黄浦江边,出现了一个开悟的梅郎。

还值得特别注意的是,这一场被我认为"戏眼"的场次,除了思想层级的深度以外,还显现出了艺术层级的创造力,即"拉车"程式的展示。戏曲中,拉黄包车,倒也有过,京剧《骆驼祥子》里有过此类处理,但多数情况下,还有一辆实实在在的黄包车,但《梅兰芳·当年梅郎》中,却没有了黄包车,而只用一根粗绳子,代替了拉车的把手,拉车者与坐车者,相互配合,一前一后,展示拉车行路,路上行车,正如《秋江》一折中江上行船,其中贯通

的,是戏曲程式中以虚化实、以简代繁的艺术观念,是为当代戏曲新程式颇为成熟的探索,此笔神来。

三

上文那么多"贯通"之语,最终归结,也正是编剧想要着重表达的,正是——一个像梅兰芳这样的大戏剧家的出现,该是怎样的难得!

首先,当然应得力于一切的贯通。演出时,那后台展示的繁复功法,表面上华丽好看,但四功五法里,凝聚了寒来暑往、多年不辍的勤学苦练,冬练三九,夏练三伏,这种功夫的贯通,是大戏剧家成就的基本条件。

在此基础上,还需这个戏剧家,有个人贯通的艺术灵气,如梅兰芳,贯通了青衣花旦刀马旦的大成,方为一代宗师。

然后,他还应有人生智慧的贯通,正如当年梅郎,他遇挫不退缩,被人轻视,并不因此自暴自弃,反而更加努力,抓住前辈提携的机遇,无论遭遇如何,也要保持刚健,更从生活阅历中提炼隽永智慧,最终才能走向成功。

此外,尤其难得的,是还需要有一些善于辨别才华、发掘才华、珍惜才华、保护才华的伯乐。世间多的是看人下菜碟的势利之徒,此类人,不但不辨才华,甚至毁灭才华。因此,青年才子,必须遇得几个知音,碰到几个伯乐,才有出头之日,难得,剧中的梅兰芳,能有王凤卿作为伯乐,有严慧玉、杨荫荪作为知音和投资者,有了他们的全力支持,方有扬名上海的机会。

伯乐知音,固然难得,但更难得的,却是能够孕育伯乐和知音的文化生态。难以想象,如果没有王凤卿力保,没有杨荫荪托底,当年梅郎,会是如何?比俊杰更难得的,是赏识爱护俊杰的伯乐,如此,有才的俊杰,才有亮相的机会,那藏在口袋里的锥子,才有机会亮出锋芒,等到俊杰成就,又成为发掘才华、托举俊杰的新一代伯乐,从而形成良性的文化生态⋯⋯从这个角度而言,文化生态之通畅练达,对大戏剧家之孕育、成长、成就的作用,恐怕更为重要。

我知道,《梅兰芳·当年梅郎》,说的绝不是梅兰芳的励志故事,一个好的剧本,一定凝萃剧作家自己的人生经历。剧作家罗周,因贯通了不同剧种的创作、贯通了文学与戏剧、贯通了文化与文学,从而显现出非同科班出身的、不可学的编剧气质,终于青年成名,常常为业内诵为一时传奇,但那也只是她的前台,而在这成名、成就的路上,有多少看人下菜碟的势利小人,又有多少不甘其下的复杂心态,却是说不得了。所以,那逡巡迷茫最终奋勇突围的当年梅郎,其实也是剧作家的自况,而当年夜游黄浦江、在那光亮和幽暗中开悟的戏剧人,恐怕,是罗周自己吧。

如果说,《梅兰芳·当年梅郎》整体贯通的语言体系和文化气质极为出众,那么,它的不足,也正在这贯通之气的阻滞上。从梅兰芳归故里,到回忆与王凤卿的交往,及至演戏登台唱大轴的过程,都非常顺畅,唯其一点,待得尾声,前头是梅兰芳演《穆柯寨》的准备,最后,穆桂英的戏码却没有出现,反而跳到1956年,演出《霸王别姬》的剑舞,这种跳跃,就让观众诧异了;与此同时,《霸王别姬》之剑舞表演,演员演来,亦颇为费力,从演出场面来说,反而气滞,结合前面演出的通畅圆融,最后反而遗憾了。

困难重重也要坚持
10月9日看昆曲演绎梅兰芳风韵

10月9日,江苏省昆剧院创排新戏《梅兰芳·当年梅郎》正式亮相2019紫金文化艺术节,在南京市文化馆大剧院演出。

京剧大师梅兰芳盛年时,唱腔婉转、金声玉振、翻身盘腕、柳枝身段,四海之内一票难求。但少有人知,少年梅兰芳也曾迷茫过、惆怅过、也曾独自踟蹰上海滩,为前途深深忧虑⋯⋯

一、19岁的梅兰芳,也是一个会迷茫的小少年

剧中的梅兰芳,19岁,初到上海唱"压台戏",他思来想去,选择了《穆柯寨》这出戏。想当初,他的祖父曾在圆明园唱砸过这出戏,梅兰芳希望在他这里拾起来。然而,他的好友王凤卿却担心这出戏会砸了招牌,自毁自身,故而极力反对。

梅兰芳无可奈何，心中悲苦，只得解下靠旗，长叹一声："男儿有泪不轻弹。"彼时，身旁的王凤卿也被感染了，接着这句话念了下去："皆因未到伤心处。"他决定，无论刀山火海，都要陪好友唱完这出戏。

昆曲《梅兰芳·当年梅郎》以1956年梅兰芳返乡（泰州）之行为切入点，将梅兰芳携妻子返乡、祭祖、演出等现实事件与其回忆自己第一次登台上海之经历展开双线交织。

主演施夏明表示："梅兰芳先生跟我们每个人一样，也遭遇过不自信，面对来自别人的质疑，他也迷茫过。"施夏明说："重要的是，在经历迷茫之后，他通过自己的努力，重拾信心。把曾经不拿手的东西，通过一点一滴的努力，一点点的练习，把它变成自己的拿手戏，并且展现在舞台上。"

二、没有水袖、没有厚底，挑战前所未有

这是施夏明第一次接触现代戏。"在传统戏中，对我们昆曲演员来说，唱腔、身段、水袖都是我们熟悉的基本功，创作新的古装戏也比较驾轻就熟。现代戏则完全不同，没有了水袖、厚底靴，挑战前所未有。"

施夏明认为，只要找对了合适的剧本与表现形式，路是走得通的。

虽然昆曲《梅兰芳·当年梅郎》是描摹京剧大师梅兰芳的新编现代戏，跳出了古典文本，观照现代人的情感经历，但是它并没有丢掉昆曲中特有的文学性与细腻感。"既然用昆曲这种形式去排这样一出现代戏，它最核心的定位就是，它是一出昆曲。大量的词都是按照中州韵来写的，而不是用普通话念白。"施夏明说，"南昆风度不能丢！"

三、困难重重仍要坚持，向大师致敬！

除了首次演现代戏，施夏明还要面临第二个挑战——学唱京剧。这出戏以1956年梅兰芳携梅葆玖归乡（泰州）祭祖演出为框架，以回忆青年时期初登上海滩与挚友王凤卿的故事为戏中戏。在戏中戏的部分，施夏明将唱梅派经典剧目。

在戏中戏部分，施夏明不仅要跨剧种，更要跨行当。他是昆曲小生演员，而梅兰芳大师唱旦角。虽说京昆不分家，但是京剧发声的方式、表演的拿捏，与昆曲还是有很大的区别的。施夏明说："尤其在声腔上，昆曲的声腔是细腻婉转的，而京剧的声腔要求嗓音通透明亮，保持在一个非常标准的发声位置上。而且京剧各个流派有它们自己的发声和演唱模式，但昆曲是按照曲牌体来唱，旋律都是一模一样的。"

为了学习到梅派唱腔的精髓，施夏明早在建组之初就向江苏省京剧院著名表演艺术家、梅派弟子陈旭慧老师学习梅派唱段。

在昆曲《梅兰芳·当年梅郎》中，施夏明将表演梅派《武家坡》《霸王别姬》，虞姬"舞剑"更是成为这出戏最具观赏性的看点之一。"舞剑放在最后，是用来压台的。"施夏明告诉紫金山新闻记者，"要连唱带演去表现梅兰芳先生的经典之作，舞剑的难度很大。"

虽然这出新编戏给施夏明带来不少的挑战，但也让他学到了梅兰芳先生勇于攻坚克难的精神。"梅兰芳先生的故事给过我很多力量，我们从小学艺时就听说过，梅先生为了练眼神，盯天上鸽子的轨迹，盯香案上的一点星火，一练就是好几十分钟。"这种"以身传道"的敬业、执业，一直影响着施夏明，冬练三九夏练三伏，不敢懈怠。施夏明表示："梅兰芳用自身的经历为我们后辈学艺之人上了最好的一课：成功的背后永远是自己不懈的努力和奋斗。"

（文章综合整理自《现代快报》、紫金山新闻客户端）

浙江昆剧团 2019 年度推荐剧目
昆剧《风筝误》

一、主创名单

剧本整理：周世瑞
导演：王世菊
唱腔设计、作曲：程　峰
打击乐设计：张啸天
舞美设计：倪　放
灯光设计：宋　勇
造型设计：吴　佳
服装设计：姜　丽
道具设计：陈红明
盔帽设计：李法为

二、剧情简介

西川招讨史詹烈侯，正夫人早亡，二夫人梅氏生女爱娟，貌丑无才；三夫人柳氏生女淑娟，容美性慧。詹在临赴任前，托其挚友戚辅臣为二女择婿。

戚辅臣经过二十年相同的苦心培育，亲生儿子戚友先成了不学无术的花花公子，而养子韩琦仲则长成一位知书达礼、英俊潇洒的少年才子。时值清明，友先在城头放风筝，不慎将写有韩抒怀诗句的风筝落入詹府，书童取回后，韩见风筝上多了一首和诗，且才高字秀，猜想是才貌双全的詹家二小姐手笔，顿起爱慕之心，乃复糊一具风筝并题以诗句，再使线断落在詹府，岂料被丑女爱娟所拾。爱娟心想：以这戚公子的所为，定是个风流倜傥、知情知趣的妙人，遂央求乳娘撮合，在讨要风筝之际，相约见面。琦仲以为才女相约，不胜狂喜。至夜在乳娘引导下潜入香闺，瞥见詹女既丑且俗，惊骇而逃。

适考期，戚辅臣送韩上京应试之后，见亲儿友先好游不肖，乃将詹爱娟配他为妻，赖有管束。新房之中，友先满心欢喜见新娘，却见新娘奇丑无比，乃大失所望。爱娟也以为新郎是前番约见的少年俊秀，于是备述相思之情。友先以为新娘早已不贞，大为恼火，坚决不愿成亲。梅氏再三央求，又允日后为之纳妾，于是二人勉强成亲。

韩琦仲春闱高中状元，时值詹烈侯出征胜利回朝，见琦仲才貌出众，大为赏识，乃央按院为媒，拟将次女许于琦仲，同时函商于辅臣。辅臣大喜，不料琦仲误为要娶丑女而万般推阻，在辅臣盛怒之下，琦仲只得怏怏成礼。

洞房之中，韩琦仲不理淑娟，后在柳氏"请教"之下道出了自己的疑问。柳氏拷问女儿及丫鬟，皆不得其解，无奈之下只得请韩琦仲亲自认一认新娘，韩琦仲见到仪态万方的淑娟，方知自己错了，终于和和美美，洞房花烛。

詹烈侯升职回乡，家人团聚，相互照面之际，以前种种丑事一并败露，一番哄闹之后，各自心有所忖，终于和解。从此和睦团圆，皆大欢喜。

三、演员表

曾　杰饰韩琦仲
朱　斌饰詹爱娟
田　漾饰戚友先
徐　霓饰戚辅臣
洪　倩饰柳氏
胡　娉饰詹淑娟
李琼瑶饰梅氏
胡立楠饰詹烈侯
汤建华饰乳娘
张侃侃饰梅香
施　洋饰抱琴
郑邵宇饰司棋

湖南省昆剧团 2019 年度推荐剧目
湘昆《义侠记》排演综述

蒋 莉

明代作家沈璟根据古典名著《水浒传》中五十回编写的剧本《义侠记》，主要写武松与潘金莲的故事。此剧经历代昆剧艺术家敷演，流传数百年，至今不衰。

《义侠记》是湖南省昆剧团传统剧目，是 1960 年湘昆老一辈艺术家李楚池老师根据明代沈璟创作的《义侠记》整理改编而成的。《义侠记》讲的是武松路过景阳冈乘醉打死为害一方的白额猛虎，为民称颂，被奉为打虎英雄。游街之日巧遇失散多年的兄长武植（武大郎）在街头卖炊饼，兄弟异乡重相逢喜出望外，武大乃引兄弟回家团聚。大嫂潘金莲见武松英俊年轻，暗怨自己错配姻缘，乃劝武松来家住宿，武松念兄嫂盛情，权且寄居兄家，潘金莲每日热情款待。一日，潘借酒撒娇调戏小叔，武松正言斥嫂不轨言行，怒离兄家，别兄而去。武松走后，潘金莲在王婆唆使下肆无忌惮地招蜂引蝶，与恶霸劣绅西门庆勾搭通奸。街坊郓哥将其奸情告知武大郎并同去捉奸，武大反被西门庆所伤。潘金莲恐奸情败露，乃与西门庆密谋毒死亲夫。武松东京归来见兄猝死，疑嫂不贞，乃四处查访，终于得悉奸情。武松设酒邀四邻为证，灵堂前审明潘毒死亲夫罪行，遂杀嫂为兄报仇。

都说《十五贯》救活了昆曲，其实当时也有人说《武松杀嫂》救活了湘昆。1956 年浙江昆剧团到北京演出《十五贯》后，《人民日报》登出了社论《一出戏救活了一个剧种》，在嘉禾，李楚池组织学习这篇社论的时候，萧剑昆说：“我们这里也有昆曲。”李楚池就汇报给李沥青，于是组织艺人挖掘了这出戏。1957 年，该剧参加全省会演，获剧本奖和演出奖，当时社会评价非常高。1958 年，湘昆排了全本《义侠记》，匡升平饰演武松，刘国卿饰潘金莲，刘鸣松饰演潘金莲，张浯海饰演武大郎，朱庭干饰演王婆，当时非常受欢迎。"文革"前，唐湘音学习了《打虎》《祭灵杀嫂》《狮子楼》，"文革"后的 1978 年，唐湘音又将这些老师请回来，组织重新学习《义侠记》。1980 年再次排演全本《义侠记》，由唐湘音导演，罗艳饰潘金莲，李忠平饰武松，唐湘雄饰演西门庆，白荣臻饰演武大郎，左荣美饰演王婆。1986 年整理剧本后，复排《义侠记》，演员仍是原班人马，保留《打饼》《游街》《戏叔》《挑帘》《裁衣》《杀嫂》。

全剧以《杀嫂》一折最具特色，也是全剧的高潮，湘昆的特色在于运用很多高难度的动作来表现剧中情感，比如"托举""过桌""三砍三跳"，情节紧凑，节奏明快。关于《杀嫂》的艺术特色，唐湘音先生在《兰园旧梦·湘昆〈武松杀嫂〉重拍札记》一文中有详细叙述，本文不再赘述。《杀嫂》是湘昆"升"字科班老艺人匡升平先生的代表剧目，后由匡升平先生传授给学生唐湘音。唐湘音是当时湘昆的武生演员，1961 年在田汉先生的介绍下拜侯永奎为师。《杀嫂》一出曾向南京范继信（1962），浙江周传瑛、方传芸（1980），上昆梁谷音、计镇华（1982），北昆侯少奎（1989）传授过。1962 年湘昆第一次在苏州演出，就演出了《杀嫂》，很受欢迎，范继信提出想学，唐湘音就教了。1982 年，唐湘音在上海戏剧学院导演系学习导演，上昆梁谷音、计镇华在一次演出中观看过《杀嫂》，觉得非常不错，于是上昆邀唐湘音到上昆传授《杀嫂》，唐湘音拒绝了："我自己还是个学生，我上课都不可以迟到，更不可能旷课一周。"上昆将此事汇报给上海市委宣传部，宣传部打电话到上海戏校，校长就给了一周假，于是唐湘音将这出《杀嫂》教了梁谷音、计镇华二人。1989 年，中国昆剧艺术团在上海组成，即将赴香港地区参加香港中心开幕节演出，演员均从六个昆剧团抽调，唐湘音主演的《武松杀嫂》安排在最后一天的最后一出，成为压轴剧目。演出结束，俞振飞先生和夫人李蔷华女士称赞："湘昆的同志演得好，很有特点。"

2014 年，湖南省昆剧团再度整理、复排《义侠记》，湘昆邀请上海昆剧团著名导演沈斌、沈矿执导，著名昆剧表演艺术家侯少奎、张洵澎和湘昆老艺术家唐湘音、唐湘雄、左荣美担任艺术指导，由唐珲、刘婕担任主演，并进行一对一的教学传承。这次保留了《打虎》《游街》《戏叔别兄》《挑帘》《裁衣》《捉奸》《服毒》《杀嫂》等 8 折戏，涵盖了生、旦、净、末、丑多个行当。此次《义侠记》的再次排演，在传承的基础上对人物的塑造、音乐等方面做了符合时代审美要求的修改和提高，在传统中提炼精粹，将《义侠记》重塑成为湘昆的经典剧目。

永嘉昆剧团 2019 年度推荐剧目
品味永昆　梦回罗浮
——永嘉昆剧团晋京演出《罗浮梦》

2019 年 12 月 6 日—7 日，永昆应北京文化促进会的邀请，亮相中国评剧院，参加中国戏曲学院与北京市学校美育发展工作演出系列活动，展演昆剧《罗浮梦》，为首都观众带去温暖。文化和旅游部领导、中央美院院长、中国戏曲学院院长、北方昆曲剧院院长等领导及艺术家到现场观看了演出。

一、创作团队

永昆《罗浮梦》由中央美术学院中国画学院院长陈平教授新编，中国戏曲学院教授于少非导演，特邀北方昆曲剧院国家二级演员张贝勒出演谢灵运，永嘉昆剧团演员孙永会饰浣女、玉珠。这也是戏曲舞台上第一部表现我国山水诗鼻祖谢灵运的剧目。

主创人员
总 策 划：龚　裕
总 监 制：宋　飞、叶朝阳
策划监制：姚志强、潘教勤、陈凤娇
出 品 人：徐显眺、徐　律
编 　 剧：陈　平
作 　 曲：周雪华、徐　律
导 　 演：于少非
编 　 舞：王晓燕
舞美设计：于少非、周星耀
灯光设计：吴胜龙
服装设计：张　锐
造型设计：胡玲群
道具设计：吴加勤
舞台监督：何海霞

演员表
张贝勒饰谢灵运
孙永会饰浣　女、玉　珠
张胜建饰樵　翁
冯诚彦饰开场人、虬　公、役　从
胡曼曼饰学　童、翠　羽
王耀祖饰检场人
肖献志饰检场人
黄苗苗、杜晓伟、乔媛媛、赵卓敏饰舞女

舞美人员
舞美统筹：周星耀
音　　响：金朝国、戚超驰
灯　　光：吴胜龙、孙孟佑、黄统闯
服装盔帽：许柯英
化　　妆：王　芳、胡玲群
道　　具：吴加勤
字　　幕：李小琼
装　　置：谷明州、麻荣祥、潘泰勇、刘胜元

工作人员
何燕漪、丁　艳、秦　英、何依霖、杨　超、王佳佳、王子聃、王　昭、刘慕华、孙　科、李雅洁、宁芳媛、卞凤玲、张婧楠、陈凯鑫、韩　钰、任国震、赵世琦、余佳佳、田冠野、杜文君、徐　盛、李井卉

乐队人员
司鼓：张杜彬
司笛：金瑶瑶
　笙：李文乐
二胡、高胡：乐直迎
琵琶：蔡丽雅
中阮、箫：吴　敏
古筝、古琴：陈西印
小锣：林　兵

二、剧目简介

谢灵运任永嘉太守时游历山水，偶遇一浣纱女，渐生情愫，奈何浣纱女已许配人家，谢灵运心生惆怅，饮酒入梦。梦中到了距永嘉千里之遥、传说中的罗浮仙境，

遇一与浣纱女长相一模一样的道姑，两人吟诗作对、游历山水，好不快活。正高兴时一阵风吹来，谢灵运酒醒，梦醒，看眼前景即是梦中的罗浮仙境，梦中道姑亦是浣纱女真容，又想到现实中与浣纱女也终不可能，遂将此龟蛇山改名为罗浮山，并做一赋名"罗浮赋"。

两个小时的演出，让观众看到了与以往昆曲在舞台上的不同之处：用勾栏当舞台，一桌二椅的巧妙应用，洛神赋的画屏、隔扇的设置，以及舞台上方写着"永嘉昆剧团 在此作场"等。舞台上呈现的是南宋时期的演出风貌，但这不是南宋时的舞台，因为没有学术上的考究。另外，该剧把传统戏曲里的一些传统符号、仪式演绎出来。椅子放在地上，表示山、山石、野外；在椅子上盖了一条白布，表示下雪、雪山；转场的时候画了一些梅花，表示来到了梅花岙。而背景的字画都出自陈平教授之手，这种设计也是中国传统舞台美术的基本原则，借用到这里以表现古朴风格。

在导演于少非看来，《罗浮梦》有着十分积极的社会意义。"通过这个剧目，可以使我们比较形象地理解中国文学史上山水诗派的开山鼻祖谢灵运，以及永嘉自然山水在中国山水文学形成期所起的作用，使人们更加热爱永嘉的自然山水，自觉地保护永嘉的自然山水，珍惜和传承这个山水文化传统，打造永嘉山水旅游品牌。同时，这个剧目也揭示了一个道理，为官一任，应当造福一方，哪怕你只是做了一点点为民有利的事，人民也不会忘记。谢灵运出任永嘉太守仅有短短的一年，其间他鼓励农桑、开郡学、提倡兴修水利的点滴事迹却代代相传。"

2019 年度推荐艺术家

北方昆曲剧院 2019 年度推荐艺术家
袁国良：昆坛老生挑大梁

王悦阳

说到昆曲老生，大家总会想到《长生殿》中的李龟年、《千忠戮》中的程济、《牧羊记》中的苏武、《烂柯山》中的朱买臣等，这些都是戏迷耳熟能详的角色，不仅正气凛然、坚毅果敢，铁板铜琶之中更传递出千秋正气、民族精神，令人难忘。

或许昆曲老生没有小生的飘逸儒雅，也不同于净行的刚毅雄浑，但在昆曲所有的行当中，老生独具特色，韵味十足。自民国至今，昆曲老生艺术家代不乏人，近代更是诞生了以"昆大班"计镇华老师为代表的一批承上启下、继往开来的艺术大家。而在当代昆坛，北方昆曲剧院国家一级演员袁国良堪称一代翘楚，多年来，他坚持守正创新之路，传承发展，锐意进取，成就斐然。

熟悉袁国良的人都知道，他曾以扎实的基本功，儒雅的扮相，洪亮的音色，细腻而大方的表演，多次获得中国昆剧艺术节优秀表演奖、"中国戏曲红梅金花"称号，被评为中国国际小戏艺术节最佳演员，并获得上海市小剧（节）目评选新人奖、《粉墨佳年华》"年度之星"称号，并获得上海白玉兰戏剧表演艺术主角提名奖。荣获上海市优秀文艺工作者奖，荣获上海市宣传系统"优秀共产党员"称号，荣获上海市"五四青年"奖章。无论在大戏《十五贯》《烂柯山》《邯郸梦》《寻亲记》《贩马记》，还是在折子《搜山·打车》《出罪·府场》《弹词》《打子》《草诏》《哭监》《写本》等作品中，袁国良的每个角色都惟妙惟肖，他总能在瞬间抓住观众的注意力，带领他们进入昆曲的艺术情境，感人至深。他有极好的条件，扮相儒雅大气，表演细腻真挚，演唱声情并茂，嗓子好，表演佳，不仅很好地继承了计镇华、陆永昌等前辈艺术家的表演艺术精华，同时又善于融会贯通，精益求精，从戏理、戏情中理解和表现每一个人物，从神态、唱腔，到语气、动作，每一个音节、每一个字符，无不仔细琢磨、细细考量。袁国良以其出色的条件与自身的努力，成为继计镇华老师之后，当代昆坛老生挑梁第一人。

一、传承与发展

1998 年，袁国良师从陆永昌。2000 年考入上海戏剧学院戏曲学院，跟随张信忠、童强、陈国卿老师学习京剧。2002 年进入上海昆剧团工作并成为计镇华老师的学生，同时还跟随顾兆琳、周启明、黄小午、张世铮、侯少奎老师学习。他不仅全身心地投入，将恩师计镇华的代表剧目《打子》《弹词》《扫松》等悉数学会，使之成为个人保留剧目；同时在大戏《十五贯》《烂柯山》等剧目中，也有着很好的表现。他的表演形象鲜明、一人千面，更结合了话剧、影视的一些元素，成功地将之运用在舞台表演中，大大拓宽了昆剧老生的表演模式。

特别是《烂柯山》一剧，袁国良在演绎朱买臣这一角色时，充分学习吸收了计镇华老师的表演艺术精华，同时又发挥自身在演唱上的优势，演出了属于自己的风格。《逼休》一场，矛盾冲突激烈紧张，人物性格刻画鲜明，演来煞是好看；当不耐清贫的妻子崔氏逼朱买臣写下休书并要他具结时，崔氏气势汹汹地用手强按朱买臣的手按下掌印，一副急不可耐的逼人姿态尽显无遗，原本委曲求全、希望妻子尚有一丝回心转意余地的朱买臣见了，忍无可忍，既伤情又激动地指责崔氏薄情寡义，袁国良用那双百感交集的眼睛传递出"贫贱夫妻百事哀"的无奈与愤恨，让人感动不已，为之伤心落泪。而当朱买臣得中高官，荣归故里时，再度相遇的两人又有许多情况难以言说。朱买臣慨叹前妻何以破落潦倒至此，崔氏见到身着大红官袍、前呼后拥的朱买臣更是百感交集。朱买臣既同情又怨恨这曾经和他一起生活过的妻子，崔氏则热切得近乎"疯痴"地要求朱买臣"收了奴家回去吧"。袁国良在台上运用退步、甩髯，配合眼神、表情，将人物既同情又可怜又责备的复杂的内心世界表现得丰富动人，可信可叹，很见功夫，把戏推到了情绪的极致。

在袁国良看来，前辈大师的艺术源于生活、源于传统，却又在此基础上更显得生活化，因而变得更自然、更生动、更耐看。前辈大师的表演虽不拘泥于传统程式，却又始终都在戏曲程式规范之内，不仅如此，在表演时还特别照顾观众，交代观众，向观众传递人物的性格、思想，以及剧情中的高潮、人物间的矛盾。这些高超的技艺与深深打动人的表演，既符合规范，又动情动心，时时刻刻与观众有呼应与交流，始终有种在与观众倾诉的感觉，这种以观众为主，强调交流的艺术方法，令他获得了许多启发与思考。

如果说《烂柯山》使得袁国良学习继承了计镇华老师塑造人物、感染观众的能力与水准，那么《弹词》则充分体现了袁国良过人的唱功。《弹词》包括【一枝花】【九转货郎儿】等十二支曲子。起首，老乐工"拨繁弦传幽怨"，虽为散板，但抑扬顿挫，满腔话语急待倾泻，而又苦苦压抑；随后，极其华美的文字描写了杨玉环的青春美貌，唱腔亦有声有色，最高音时达 HIGH D，难度极大；紧接着，大篇幅渲染李、杨的爱情，曲调也从四四拍转为四二拍，凸显这一时期的愉悦、甜蜜；之后，情势急转直下——"渔阳鼙鼓动地来"，"仓仓促促""纷纷乱乱""密密匝匝""挨挨挤挤"等30多个叠词，营造出紧张残酷的战争氛围。到了【七转】，悲剧已经发生过了，情绪转为感伤凄凉，唱腔渐渐放缓，当唱到末句"只伴着呜咽咽的鹃声冷啼月"，最后一字袁国良以慢半拍徐徐吐出，越来越轻，直至自己也听不见，烘托出忧伤的意境，这里的留白给了观众无穷的回味空间。最后，【煞尾】以苍凉的身世感喟，从追忆返回到现实世界。杨贵妃的骤然命绝，恰似整个王朝的兴亡梦幻。而李龟年以衰残之年演绎乐极哀来的天宝遗事，叫人眼睁睁看着繁华逝去，韶华凋零，前情如梦如幻，前景渺茫凄凉，极易引起观众的共鸣。

与此同时，袁国良经过努力与揣摩，融会贯通，结合京剧麒派、马派表演艺术特色，创排了新编大戏《龙凤衫》，并以此荣获第十五届上海白玉兰戏剧表演艺术提名奖。之后，他又在陆永昌老师的指导下，恢复了久别舞台的好戏——《骂曹》，在半小时内载歌载舞，连唱十几支曲子，打三套鼓点子，浩然正气，金声玉振，再现明代文豪徐渭《四声猿》的艺术魅力。

《阴骂曹》亦名"狂鼓史"，是明代奇士徐渭杂剧集《四声猿》中最负盛名的一折，它以历史上祢衡骂曹的故事为素材，但把剧情改为曹操死后，在阴司由祢衡对着他的亡魂重演当日骂曹的情景。全剧塑造了"气概超群，才华出众"的人物祢衡，并且借祢衡之口，历数奸雄罪状，骂得痛快淋漓，一股不可遏制的豪气充溢于字里行间，令人动容。

在昆曲舞台上，《骂曹》一直是名剧，以其动听的唱腔、生动的表演与别致的舞台呈现而著名。然而传至近世，仅"传"字辈老艺人倪传钺先生能演。名剧名曲，何以曲高和寡，知音难觅？只因要演好该剧，需要许多条件，不仅要有一条过硬的好嗓子，表演上还要体现人物的一身正气与劲节精神，除此之外，昆曲讲究每歌必舞，十几支曲子非但要一气呵成，还要配合繁重、别致的身段动作加以表现，更有三通难度颇高的鼓点子，也是对演员极大的考验……诸多条件，要求极高，缺一不可，这就形成了昆曲《骂曹》盛名远播而会者寥寥的局面。

袁国良敢于挑战自我，通过认真的学习与钻研，无论唱、念抑或打鼓、身段，将祢衡的名士派头与藐视权奸的气概演绎得细腻到了十分，其厚重而不失苍劲的嗓音，唱起【点绛唇】【油葫芦】等名曲时，游刃有余，既不失昆曲应有的规矩，在深沉、悲愤之余又多了几分激越、奔放。徐渭先生在创作该剧时，特意选择北曲来表达祢衡那烈火般的激情，而袁国良唱北曲特别重咬字、传情致，达到了"如怒龙挟雨，腾跃霄汉"的效果。在身段的安排上，袁国良则完全遵循"传"字辈留下的传统规范，既不胡乱卖弄，也不随意更改，这是对待传统艺术应有的尊重与敬畏。总的来说，在原汁原味传承的基础上，袁国良结合自身艺术经验与特点，演出属于当代昆曲人自己的风格，最终把一出有名却难演的"冷门戏"，通过认真的传承与用心演绎，再现于当今舞台。

本着"移步不换形""传承不走样"的原则，袁国良又恢复演出了《十五贯》中的《男监》一折，并以此荣获全国昆曲优秀青年演员展演表演奖。可以说，在传承昆曲艺术的道路上，袁国良擅于扬长避短，懂得取舍，充分发挥自身演唱优势，结合老师讲究人物内心塑造的方法，做到了形神兼备、游刃有余。

二、守正与创新

进入北方昆曲剧院后，袁国良在一个全新的平台上迎接艺术的又一次成熟。多年来，在大戏《孔子之入卫铭》《赵氏孤儿》《清明上河图》以及小剧场昆剧《望乡》《寻亲记》《墙头马上》等作品中，袁国良将自己的演唱、表演艺术发挥得淋漓尽致，创造了一批性格鲜明的艺术形象，令人难忘。2018年，袁国良荣获北京市"首都市民学习之星"称号，2018年荣获北京市精神文明建设奖。

荣获2017年全国小剧场戏剧优秀剧目奖的小剧场昆曲《望乡》，整理改编自传统南戏《牧羊记》。剧述汉武帝时，苏武出使匈奴，被匈奴扣押，拒不投降，被放逐到北海牧羊。汉朝派苏武的好友、大将李陵点兵5000前去救援，不料李陵轻敌，兵败投降。匈奴单于遂令李陵前去劝降苏武，动之以情。但苏武正气凛然，义正词严，李陵羞愧而回。19年的牧羊生活，苏武吞毡啮雪，历尽艰辛。后来，汉皇见到大雁带回的苏武血书，派兵击败匈奴，李陵闻讯，亲自送别苏武，两人于北海边凄凄诀别。李陵自刎而死，苏武得以荣归。全剧最大限度地保留了传统折子戏精华，同时又能以更为客观、辩证与现代的观点看待这对历史人物的性格悲剧，剖析人物的局限与

无奈,飞扬与落寞,是一个具有当代视野而又不失传统精华的全新小剧场戏曲。

袁国良在剧中扮演男主角苏武,扮相持重,唱念俱佳,举手投足不仅有着苍凉、古朴、大气的表演艺术风格,更有属于自身独特的气质,风华正茂,堪为翘楚。在继承传统折子戏《望乡》的基础上,袁国良又演绎了《告雁》《还朝》两折。在这两折戏中,主角年龄跨度长达19年,融合老生行当各种技巧,以人物情感为脉络,展现出一位有血有肉、有担当、有大义又不乏儿女情长、家国情怀的苏武。袁国良对人物内心的刻画分外细腻真挚,将苏武高尚的民族气节表现得极富人情味,感人至深。

《赵氏孤儿》是中国四大古典悲剧之一,剧叙春秋时期晋国贵族赵氏被奸臣屠岸贾陷害而惨遭灭门,幸存下来的赵氏孤儿赵武长大后为家族复仇的故事。该剧传达了战国时期所崇尚也是我国传统文化重要内容的"义",在剧中具体彰显为与邪恶斗争的人间正义。由此或可借一诗改而说之:"生命诚可贵,亲情价更高;若为正义故,两者皆可抛。"这一主题对物质化的今人,犹有振聋发聩的功用。

《赵氏孤儿》曾以京剧、越剧、豫剧、电影、电视剧等艺术形式呈现在观众面前,还曾被改编为国外话剧。早在17世纪,元杂剧《赵氏孤儿》作为第一部传入欧洲的中国戏剧,曾被法国文豪伏尔泰改编为《中国孤儿》,被世界艺坛看作可与《哈姆雷特》媲美的旷世经典,其"救孤精神"更是在西方产生深远影响。上述剧作种类虽繁多,但唯独缺少昆曲这一形式。为了弥补此空缺,也为了能够更为全面地展示剧目的历史风貌,北方昆曲剧院启动了本戏《赵氏孤儿》的创排工作。

袁国良当仁不让地在剧中扮演男主角程婴,其扮相清秀刚正,嗓音苍劲雄沉,表演重视内心体验,唱念音色随人物感情而变化,表演精练、准确、真实、美观、传神,成功地塑造了程婴这一人物形象。由于全剧严格遵循元杂剧的艺术风格,属于程婴的主要场次与戏份、唱段,几乎都集中在第三折《救孤》,之前的两折,尽管程婴也出场,但并没有演唱的篇幅。即使如此,袁国良牢抓人物,以逻辑线索与情感脉络为引导,通过对白、独白、身段等技巧,层层深入地展现了程婴作为一名草泽医人,卷入政治斗争后的无奈、困惑、退缩、斗争与最终的决绝、大义。有了之前的大量情感铺垫,才能在第三折中游刃有余地发挥出演唱特色,将程婴救孤的故事演绎得动人、动情。

正是这种精益求精、探索创新的精神,使得年逾不惑的袁国良在守正创新的昆曲传承之路上一步一个脚印,踏踏实实,兢兢业业,取得了令人瞩目的成就。在他看来,尽管当代昆剧人演绎的是传统戏,但也应该强调时代感,以观众为本,遵循艺术发展规律,敬畏传统但不迷信传统,真正做到与时俱进,求新求变,融会贯通。

正如昆曲大师俞振飞曾撰文赞誉计镇华所说的那样:"他没有照拾别人牙慧,而是把多种艺术方法熔铸到他自己所具备的戏曲四功五法基础中,这是炉火纯青,是表演艺术从必然王国进入自由王国的表现,也是对于传统戏曲艺术由模仿式的继承发展成为创造的表现。"以此来对照袁国良的艺术追求,也是恰如其分的。老生行当要提高自身在昆曲艺术中的地位,最重要的就是情感与实力。只有拥有过硬的基本功,善于思考,敢于尝试,勇于学习,才能在舞台上游刃有余。

从计镇华到袁国良,老生挑大梁的艺术格局正在逐渐形成。相信假以时日,袁国良那种苍劲雄浑、大气磅礴,吞吐着万千气象的艺术格局,势必会在昆剧这片拥有600年灿烂历史的海洋中,闪烁着耀眼的无穷光辉!

上海昆剧团 2019 年度推荐艺术家

余 彬

余彬,上海昆剧团国家一级演员,工闺门旦、正旦。师承表演艺术家张静娴,并得王英姿、朱晓瑜、张洵澎、张继青、沈世华等名家亲授,现为中国戏剧家协会会员,上海戏剧家协会会员,第二届黄浦区人大代表。中国农工民主党上海市委员会文化体育专门工作委员会委员,中国农工民主党上海戏曲艺术中心副主委。

余彬1994年毕业于上海市戏曲学校昆剧演员第三班,同年进入上海昆剧团演员队担任演员工作。她舞台功底深厚扎实,嗓音醇厚甜美,行腔婉转动人,扮相秀丽端庄,台风细腻,身段优雅,表演传神,是一位深受观众喜爱的昆曲正旦、闺门旦演员。2019年,凭借在昆剧《长生殿》中饰演的杨贵妃一角,获得第二十九届白玉兰戏剧表演艺术主角提名奖。

余彬的代表剧目有《牡丹亭》《长生殿》《玉簪记》

《妙玉与宝玉》《班昭》《血手记》《景阳钟》《寻亲记》《狮吼记》等大型剧目及传统折子戏《游园》《断桥》《百花赠剑》《斩娥》《芦林》等。曾获中国戏曲演唱红梅大赛金奖，第四届、第五届昆剧艺术节优秀表演奖，第七届东方旋律国际音乐节组委会特别奖，上海市委宣传部"粉墨之星"称号，先后3次获得上海文艺人才基金鼓励奖，两次获得上海戏剧家协会突出贡献奖，3次获得上海昆剧团特殊贡献奖。曾成功举办"2009年上海优秀青年演员汇演——余彬昆曲专场"与"五子登科——梦回春如许"个人专场。2011年出版首张个人唱片专辑《春色如许》，2015年出版《春色如许》黑胶唱片。先后出访过日本、德国、荷兰、乌兹别克斯坦、新加坡、美国等国家以及我国的香港、台湾、澳门等地区，为昆曲在世界范围的推广做出重大成绩。

从艺30多年来，余彬一直勤勤恳恳、勉勉而行，兢兢业业、孜孜以求地对待所从事的昆曲事业。她从不计较戏份的多少、角色的大小，所有的心思只在乎人物的一言一行、一颦一笑、一字一腔是否精准、是否精彩。她既能在新编昆剧《妙玉与宝玉》中担纲主演，将那位心性高洁、才华馥郁、品味高雅，看似一尘不染，暗中心火难耐的妙玉刻画得入木三分；也能在新编昆剧《一片桃花红》中一反其多年的舞台形象，把那个戏份不多的妖艳美女孟嬴演绎得淋漓尽致。这些人物的成功塑造都得益于她扎实的传统底蕴和对艺术的刻苦钻研。

不问收获但求耕耘的人总是会得到机遇的垂青。2009年，在单位领导的重视、关心下，余彬举办了两场个人专场，大获成功。尤其是在大剧院的演出，她以《玉簪记·琴挑》和《长生殿·惊变》充分体现出自己昆曲正旦、闺门旦深厚的传统功底，更以一出《血手记·闺疯》作为大轴，向人们展示出她自身很强的人物塑造能力。《血手记》是上昆根据莎士比亚剧作《麦克白》改编，由计镇华、张静娴首演于1987年的一部大戏。2008年，上昆又对该剧进行"回炉"，推出青春版《血手记》，剧中的铁氏由余彬饰演。《闺疯》是该剧的核心场次之一，余彬在剧中通过唱、念、做、舞和跌扑等高难度技巧，熔闺门旦、刺杀旦、刀马旦于一炉，成功地刻画出一个外表美艳、内心狠毒而又备受精神折磨的"疯妇"形象。从她的表演中既可看到张静娴老师的精心传授，又体现了余彬自身的特点，在观众中掀起了层层波澜，激起观众的阵阵掌声。

"戏乃大千世界，曲是半壁江山"，余彬一直对昆曲的唱腔格外重视。在老师张静娴的影响下，她对所唱曲牌的一字一腔都要反复研习，务求板正、字清、腔圆。这般功夫让余彬的唱腔格外婉转动听。2011年，她在同龄人中率先出版发行了自己的唱片专辑《春色如许》，此后又出版了《春色如许》的黑胶唱片，深受戏迷们的喜爱。而在舞台表演上她愈加成熟。无论是《长生殿》里娇柔华贵的杨贵妃，还是《狮吼记》中悍妒无匹的柳氏，或是《烟锁宫楼》下柔弱悲楚的湘琪，还有《景阳钟》那贤德忧怀的周皇后，余彬都将人物演绎得个性分明，各具其妙。尤其在创作排练《景阳钟》期间，一件突发的事情更体现出余彬对待工作的态度。当时，因偶然原因她被检查出喉部患有病疾，急需手术治疗。一边是单位的重大创作项目，一边是拖延不得的病情，剧团领导出于对演员的关心爱护，认真劝说她以安心治疗为重，而余彬却本着对剧团工作的赤诚之心做出了"手术不拖延、工作不耽误"的决定。就这样，在极少数人知晓的情况下，她悄悄地进行了手术，并在伤口愈合后及时归队，一如既往地投入剧目的创排，保质保量地完成了剧团所交付的任务。上海昆剧团对艺术人才的培养与任用，历来以"德艺双馨"为重要标准。基于此，精华版《长生殿》的传承工作便落在了"德艺兼优"的余彬身上。精华版《长生殿》是上海昆剧团的重大作品、代表性剧目，由著名昆剧表演艺术家蔡正仁、张静娴首演。此剧曾获得第四届中国昆剧艺术节优秀剧目奖（榜首），第十三届文华大奖（榜首），国家舞台艺术精品工程（2009—2010年度）资助剧目，2010年度上海文艺创作精品等多项荣誉。鉴于蔡正仁、张静娴当时都已是年近古稀的老艺术家，对这部经典作品进行有序、有效的传承是刻不容缓的重要工作。选择余彬还有另一个重要原因，那就是此剧对于她而言已然谙熟于心。余彬尊师重道，对恩师张静娴老师尤其尊敬。老师的每一次排练和演出，她都如影随形地相伴于左右，照顾老师的时间也正是她学习、领悟的最佳时间。所以，让她传承精华版《长生殿》的杨贵妃一角，不仅能保质保量，更能为此剧的舞台呈现争取时间。接到任务后，师徒俩更是形影不离，老师一丝不苟倾囊相授，学生如饥似渴全力以赴，在不长的时间内便将此剧呈现于上海乃至全国的舞台，并获得了赞誉。正是因为师徒间完美的传承，精华版《长生殿》被评为2011年度《中国昆曲年鉴》推荐剧目、2013年文化部全国十大优秀剧目。

时光荏苒，自余彬首演精华版《长生殿》至今，时间已过去了9年。其间，她一直在舞台上反复打磨、实践此剧，而她的老师也是每演必看、每看必评。余彬曾说过一个"秘密"：她一直珍藏着张老师写给她的许许多多的纸条，那是数年来老师每次看完她的演出后写下的批

语,有肯定和鼓励的话,但更多的是指出不足和今后演出时应该注意的细节。对此,余彬满怀感激之情:"这些纸条就是老师在我身上所花费的大量心血的最好见证!"今天的余彬能在昆剧舞台上大放异彩,自然与张静娴老师的倾心传授、严格要求密不可分。而对艺术的认真与用心,也让这出传承的精华版《长生殿》不再仅仅是对老一辈艺术家精湛技艺的学习与描摹,更融进了她自己的感悟与创造。她在一篇分析自己如何演绎杨贵妃的文章中写下了这样一段话:

《长生殿》中的很多经典折子都是传承了几代人的,尤其是我的老师张静娴,她在塑造杨贵妃这个角色时,在艺术上已经达到了登峰造极的化境,我作为学生首先是要将前辈艺术家的精髓进行全面深入的继承。继承并非简单的模仿,而是需要我由内而外地去消化人物的成长经历与思想感情,然后再运用身段、唱腔去将人物的爱、恨、嫉、悲、怨等种种情感传达给观众。在继承的同时我也融入了自己的体悟和创作。从事昆曲艺术已经超过30个年头,我也从当年的懵懂少女成长为一名妻子、一名母亲。阅历上的丰富也为我塑造杨贵妃这样一个大悲大喜的人物奠定了基础。虽然我和她之间跨越了1200多年,但女人的很多情感是共通的,我能理解她对爱人的至情至性,对情敌的妒火中烧,甚至在最后需要她以生命换取江山社稷时的绝望无助……杨贵妃性情上的历练成长,以及内心世界的丰富变化,给予我很大的空间,让我在细节表演上融入自己的理解。精华版《长生殿》从《定情》起,到《埋玉》终,呈现了杨玉环由爱到死的过程。

正是因为余彬对艺术的认真与虔诚,《长生殿》《狮吼记》这些传承而来的经典剧目,终于在真正意义上成为属于余彬的代表剧目。祝福余彬在今后的艺术道路上更上层楼,在更高的艺术平台上为昆剧事业乃至整个戏曲艺术的传承与发展做出更大的贡献。

江苏省演艺集团昆剧院2019年度推荐艺术家

为昆曲而生

——昆曲第四代传人单雯画像

秦 童

2019年4月23日晚上,广西南宁中国戏剧梅花奖竞演舞台上,单雯眼波流转,柔情似水,扮相典雅,唱腔灵动,向观众展示了原汁原味的"南昆"风范,几乎是一口气连续表演、演唱两个多小时,台下座无虚席。

有人惊叹:她就是为昆曲而生的!

单雯不同意这种说法。她说,昆曲之外,家庭、生活,都值得去爱。

单雯出身于戏曲世家。

太爷爷单德元是著名的京剧武老生,爷爷单玉梁和奶奶彭正芝是当年上海滩的京剧名角儿。到了父亲单晓明这一辈,戏曲已经成为这个家族的标签。

耳濡目染,1999年,10岁的单雯补额成为江苏省戏剧学校年纪最小的学生。她入学的时候,同班同学已经学习一年了。

戏校期间,单雯师从昆曲名家龚隐雷。第一次接触《牡丹亭》,学唱《惊梦》,所有人都觉得这个小姑娘"骨子里都是戏"。

13岁首次登台,获首届全国戏曲"红梅杯"大赛金奖,14岁获华东六省一市专业院校"梨园杯"一等奖。

16岁,甫一出道即主演《1699桃花扇》,跨越数百年时空,在昆曲中与16岁的李香君相遇,引来万众瞩目。本色出演,扮相惊艳,唱腔清丽,一招一式皆有来历。

"祖师爷赏饭吃",虽为人子,实为昆曲而生。

光彩夺目的背后,是年复一年、日复一日的勤学苦练。

入学不久,同为昆曲演员的母亲曾经问幼小的单雯:每日练功苦不苦?能否坚持下来?10岁的单雯回答:只要心不苦,练功这些苦都不算苦。有一句话单雯听说过,但当时可能是年纪太小,她说不出口:梅花香自苦寒来。

2007年,单雯拜入国宝级昆曲大师张继青门下,开始系统学习南昆传承版《牡丹亭》。

单雯回忆:"张老师给我说戏的时候,总跟我说要再'淡'一些。什么叫'淡'一些?我自己的理解是,'浓'其实很简单,'淡'就非常难,一定是经过那个'浓'之后,把它化掉,才会变成一种'淡'。那个'淡'就好像在你身体里面,不是单雯在做这个动作,而是杜丽娘在做,我此时就是杜丽娘。这可能是表演的最高境界,老师用'淡'这个字概括了。"

老师一个"淡"字，给单雯留下了难以磨灭的印象。

时光荏苒，继《1699 桃花扇》《牡丹亭》之后，单雯又主演了大戏《南柯梦》《玉簪记》《醉心花》《幽闺记》《西楼记》和《浮生六记》，并传承多部经典折子戏，举办多个个人专场，出版个人专辑，各种奖项、荣誉纷至沓来。

2019 年 4 月 26 日，继恩师张继青之后，单雯同样用南昆传承版《牡丹亭》，以榜首身份荣获第二十九届中国戏剧梅花奖。

《牡丹亭》既是昆曲流传最广的经典剧目，又是昆曲旦角的开蒙戏，版本众多，人人皆会，大概率会淹没掉很多个性不足的表演者。单雯能用这样一台戏摘梅，彰显了自身炉火纯青的艺术造诣和臻至化境的角色塑造力。"史上最美杜丽娘"单雯用梅花奖作为对恩师张继青最好的致敬。

有一种说法，这十多年来，为昆曲赢得大量新生代观众的，主要就是"一戏两人"。一戏：青春版《牡丹亭》；两人：白先勇和单雯。这种说法是否夸张姑且不论，道出了单雯对昆曲推广的贡献却也是实情。

曾有研究者做过一个测试，把若干演员演唱的《牡丹亭》抽出同样一句让戏迷辨认，结果是张继青先生和单雯的声音辨识度最高。

极具特色的声线、辨识度极高的音色，是让人们喜欢单雯进而纷纷入坑昆曲的重要原因之一。

当然，这肯定还很不够。

单雯对唱腔的整体风格及细节处理，与他人有诸多不同，甚至与恩师张继青也有不少差异。关于单雯与他人在唱腔处理方面的细微差异，江苏省昆剧院音乐总监孙建安先生说：学生是老师教出来的，这是前提，是毫无疑问的，但不得不说单雯很聪明，也很用功，许多细节肯定是她自己琢磨出来的。

就像不同的时代有不同的艺术家来演绎不同的音乐经典一样，年纪轻轻的单雯在不经意间用她演出上千场的南昆传承版《牡丹亭》，不仅给了这个时代一个崭新的《牡丹亭》演绎版本，同时也给出了一个极具时代气息的审美样本。不管是行腔的起承转合、节奏的宽严舒缓，还是风格的质朴华丽、吐字的清脆绵软，单雯的处理都消除了传统戏曲与当代人的欣赏习惯之间难以回避的疏离感。正是这种疏离感，让许多在现代气息，特别是在流行音乐中浸淫长大的新生代昆迷对昆曲只能常态欣赏，很难做到百听不厌。

单雯则不然，她的《牡丹亭》在艺术表达的各个方面完全符合现代音乐的呈现规律，符合现代人的欣赏习惯及心理需求。单雯在"小腔"的运用上通常比别人少，她的艺术直觉更注重简洁，注重"小腔"和"主腔"在表情方面风格与韵味的统一。处理上的"强调"或是"带过"，虽是雕饰，却显天然。这一点在听觉心理上对听众的重要影响往往被人忽视。与此相近的是乐句之间的连接，单雯更喜欢干净的过渡，不喜欢拖泥带水，这是她自己的品位。

很多时候，那些最为简单的东西，往往最能打动人。就声线的表现力以及演唱风格的呈现而言，单雯已经明显树立了辨识度极高的个人风格，极富艺术感染力。期待她在保持这一切的同时继续全面学习、吸取张继青等各位前辈、各位老师的优点、所长，不断进步。

然而，"学我者生，像我者死"。一出《牡丹亭》，单雯从 16 岁唱到 30 岁，自己都数不清究竟唱了多少遍。每次演出后，单雯都有个习惯，想一想自己今天的演出，甚至翻开剧本再看一看，给演出做一个小结。对《牡丹亭》这出戏的理解，也随着她年龄、阅历和演出次数的增加而逐步丰富、增强。

与此同时，向大众普及昆曲也日益内化为单雯的一项义务和责任。每年，她都会带着昆曲走进校园，向年轻的观众推荐昆曲，还会做多场公益讲座，增加社会大众对昆曲的了解。

单雯常在跟观众交流的时候说：昆曲是不需要用言语去说明白的，但它的文辞优美，其实又是很明白的，这就是昆曲的魅力所在。古人的感悟和我们当代人差不多，对生活的感受，对情感的感受，都是互通的。昆曲中有高雅的东西，也有下里巴人的东西。我很希望有更多的观众走进剧场欣赏昆曲。昆曲里有生活的小情趣，也有慢生活，它里面的故事就像发生在你身边一样，古老的昆曲其实非常当代。

她说，虽然从艺 20 年了，但也就做了昆曲表演这一件事，这件事还会一直做下去。

舞台上浓墨重彩，绝美，是单雯的天姿；舞台下不事妆容，从容，是单雯的人生态度。

浙江昆剧团2019年度推荐艺术家
亮龙吟虎啸音　演忠奸善恶戏
——胡立楠访谈

胡立楠　李蓉

胡立楠：国家二级演员。2000年毕业于浙江省艺术学校96级昆剧班，同年进入浙江昆剧团工作，浙昆"万"字辈优秀青年演员。工架子花脸，师承关长励、何炳泉、郑学胜、朱玉锋、王俞英、程伟兵等京昆艺术家。他扮相刚俊，嗓音高亢，工架凝重边式，台风沉稳大气，表演注重心理体验，情感把握细致入微。代表剧目有《千里送京娘》《山门》《牡丹亭·冥判》《芦花荡》《敬德装疯》等。多年参加《十五贯》《公孙子都》《韩信大将军》《临川梦影》《未生怨》《无怨道》《解怨记》《徐九斤升官记》《红泥关》《蝴蝶梦》《狮吼记》《红梅记》《钟楼记》等大戏的演出。同时，参加由浙江省委宣传部和浙江省文化厅主办的"新春演出季"的演出，参加浙江省文化厅和浙江艺术职业学院举办的第十届戏曲人才高级研修班等。曾于2002年获"洪昇杯"演员二等奖，2004年获浙江省昆剧、京剧青年演员大赛三等奖，2009年获浙江省昆剧演员、演奏员大赛三等奖。

李蓉：浙江工商大学人文与传播学院副院长，教授。

一、前　记

与胡立楠老师约好早上采访，当我和同事赶到昆剧团门口时，他早已立在门口等候我俩。一见到我俩，他立刻笑呵呵地迎上来，用他那浑厚且颇富磁性的嗓音和我们打招呼说："李老师，欢迎你们！"平时舞台上，他的大花脸扮相显得威严庄重、不怒而威，卸了妆的他笑起来有两个酒窝，特别喜庆，显得非常可爱谦和，这种反差萌给我们留下了极其深刻的印象。胡立楠老师的嗓音很有男播音员的特点，极具磁性，音质极佳，听他说话，就像听一档音频节目那样字字动听。

二、天生好嗓音　浙昆独一净

李蓉：胡立楠老师您好，按照我之前的采访习惯，总想从您的从艺经历先聊起。我知道您也是96级昆剧班的一员，当时是因为怎样的机缘，您报考了昆曲班？

胡立楠：哈哈，你和我们96昆曲班很熟啦。之所以我现在从事昆曲表演这个行业，根本上应该是受了奶奶的影响。我的老家在衢州江山，在我小时候的印象中，奶奶很喜欢听戏，所以只要看到电视中播放戏曲节目，我就会喊"奶奶，唱戏了，唱戏了"。于是我和奶奶一起在电视上看了和听了很多的戏，现在回想起来，应该是戏曲在我幼年时就在我的心灵中播下了种子。小学和初中的时候我很喜欢唱歌，在班里是文体委员。初三快毕业时，面临着报考学校，起初我想报考衢州师范学校，想成为一名音乐老师；而我爸爸则让我报考预备役学校，以后成为一名光荣的军人。我当时既纠结又迷茫，不知道该如何是好。之后我的同学参加了浙江省艺术学校（现在改名为浙江省艺术职业技术学院）初试招生，他们考完回来后一致怂恿我也去考考看，还说我考上的概率会比较高。（之前也想过报考省艺校，但是我想省级的学校肯定比市级学校难考，怕自己的能力有限，考不上还浪费时间和精力，所以就选择了保守做法——考市级的学校。）在同学的怂恿下，我脑子一热，就抱着试试看的心态参加了省艺校在衢州考点的初试。在选择报考专业的时候我懵了，美术、越剧、昆剧、舞蹈、音舞等专业，大部分专业内容我基本不明白。后来一看有个演艺班，我就去考了。当时我唱了一段《沙家浜·智斗》中胡传魁的唱段。（这是当时校庆的时候我们班的节目，后来才知道这是戏曲中花脸的唱段。）唱完之后，招生的华世鸿老师对我说："小朋友，你先在边上坐一下，一会儿我带你去个地方。"看着一批又一批的初试者进进出出，我如坐针毡，小心脏扑通扑通乱跳。过了好久好久，终于华老师带着我去了另一个考场，并要求我再唱了一遍《智斗》里胡传魁的唱段，还要求我念古诗并做了一套广播体操。在懵懵懂懂中，我的省艺校初试就这样告一段落了。后来我才知道，当时来招生的是王奉梅老师、周世瑞老师、陶铁斧老师。我后面去的考场是招昆曲表演学生的，而带我过去的华世鸿老师刚好是浙昆"世"字辈的演员。可粗心的我竟然把家庭地址写错了，导致复试通知寄到江山又被退了回去，后来还是浙昆拜托江山婺剧团的人在我家那片区域挨家挨户地找我，我才得知省艺校通知我参加复试。于是在家人的陪同下，我到杭州准时参加了复试。可见我和昆曲冥冥中是多么的有缘分。在这里，我真心感谢这些关心、爱护及帮助过我

的人们，没有他们就没有今天的我，衷心感恩。

李蓉：给我们说说您的艺校生涯吧。

胡立楠：哈哈，一开始接触昆曲觉得很有意思。那时觉得所有课程都很新鲜有意思，与之前学校的学习状态完全不一样。比如以前看到别人做鲤鱼打挺、翻跟头等动作，我会觉得特别神奇，特别崇拜。可现在自己也能做到，就感到特别有新鲜感和成就感。学艺时每天一早，老师就带我们去黄龙洞爬山喊嗓。之后是上毯功课，下课后接着上文化课。下午大致安排把子、身训、腿功、唱腔课等。第一年上的都是统课（男女生分别学统一标准的"四功五法"），第二年才慢慢开始上剧目课。

现在回想那时候练功是真苦，大冬天外面飘着雪花，练功房又没有空调，超冷超冷的。练毯子功时，不能穿太多，只能穿着单衣练，刚开始很冷，但练完后我们身上好似仙人一般，飘着"仙雾"。我是家里的长孙、独苗，在家时家里的长辈对我那是百般的宠爱，他们何尝会想到我会受这份苦。有一次上课时，我的姑姑和叔叔来看望我，在看到我练功的时候，我的姑姑实在看不下去，只能跑到练功房外偷偷地抹眼泪，心疼得不得了。她回家还把我爸妈数落了一通，说："怎么忍心让孩子去遭这份罪?!"但是我父亲说了："老胡家的男丁就得这样教育，没得商量，别来和我叽叽歪歪的！孩子的成长过程不可能一帆风顺，必须面对压力，必须经历风雨，必须勇敢地去面对困难和挫折，这样才有可能成长为一个有责任有担当的成熟男人。"父亲的话虽然有些霸道和残忍，但在我的成长道路上意义非凡。还有一次印象较深刻的是，某一天最后一节课是"腿功课"，当时真的是累得实在练不动了，于是趁老师还没到，我们班所有男生用身体在练功房地上摆了一个"累"字的造型给老师看，老师看到后很淡定地说："那今天就不练了，大家劈叉一节课吧。"我们心想：劈叉好啊，不费劲。但那次劈叉真是把我们劈到崩溃，劈到怀疑人生。一节课劈下来，腿都收不回去，站都站不起来，一个个龇牙咧嘴的。后来想想，还是继续好好练腿功吧。到了学艺第三年的时候，由于练的技巧动作更多，难度也更大，所以伤病多了起来，我自己也有过打退堂鼓的时候，但是冷静下来想想：如果这点苦都吃不了，就这样放弃了，那我之后的人生该怎么走？难道遇到困境和困难就退缩吗？在家人的关心和老师的教诲下，我还是坚持下来了，并一直从事昆曲表演至今。"梅花香自苦寒来"，戏曲演员要想在舞台上绽放个人光彩、展现戏曲艺术的美和魅力，只有通过平时的勤学苦练，没有捷径可走！

李蓉：有句梨园行话叫作"千生万旦，一净难求"，花脸行当选择演员的标准是什么？当时为什么会给您定了花脸的行当？

胡立楠：花脸行当对演员的要求非常高，首先要求演员的身材高大魁梧一些，扮出戏来才威风；其次头部要方正，额头要宽阔，勾出脸来才漂亮；因为花脸是要用本嗓演唱，所以对嗓音要求严苛，需要演员声如洪钟、高亮宽厚。净行分铜锤花脸、架子花脸、武花脸等。铜锤花脸以唱功见长，架子花脸以做工见长，武花脸以武功见长。因为班上就我一个花脸，所以各种净行我基本都要学。老师们觉得我的嗓音条件、外形都很适合花脸，所以我也是比较早就确定了行当的学员之一。

李蓉：花脸明明是脸上涂了很多油彩，为何会被称为"净"？

胡立楠：这是反其意而用之，虽然是花脸，但要干干净净演戏，也可以理解为"净"行化妆手法的特殊性。

李蓉：还记得最初学的是哪出戏吗？

胡立楠：是关长励老师教给我的《李逵下山》。当时我扮演李逵，那时我只是照葫芦画瓢，对人物及剧目的认知还不够深刻，人物展示也比较扁平。之后跟随郑学胜老师学习了《坐寨·盗马》，在这出戏中我扮演窦尔敦，他前后出场不同。前面出场时身着蟒袍，整个人物要端着、要稳一点，后面出场是箭衣，整体动作要利落一些、刚劲一些。在学完这出戏后我才渐渐认清了戏曲的一些门道，角色的身份、年龄、穿着不同，必须以相应的念法、唱法、演法、做法去诠释和演绎。学戏不只是学一个剧目的路子，更重要的是要学习老师对于剧目整体节奏的把握和细节的处理，这些才是剧目的点睛之笔、精髓所在、戏魂之所在。随着学的戏越来越多，我越发地感受到戏曲艺术散发出的无穷魅力，渐渐地爱上了戏曲这一古老的艺术。

李蓉：2000年毕业您进了浙昆，您当时在剧团里的状态是怎样的？

胡立楠：开始跟在老师们后面演戏、跑跑龙套，慢慢积累舞台实践经验，感到很荣幸、很充实。尤其在排练和演出过程中，能从老师们身上学到很多学校里学不到的东西，获益匪浅。之后有一段时间我有些迷茫，因为昆曲目前主要以三小为主，而昆曲花脸的角色不多，剧目也不多，当时不知何去何从。后来我就向林为林老师表达了自己的苦闷，我说我特别想学戏，多充实自己，但是不知道该怎么去努力。于是林老师给我介绍了朱玉锋老师。我一听有老师可以教我了，就屁颠屁颠地去找到了朱玉峰老师。第一次见到朱老师的时候，他正在京剧的小剧场指导学生。我向他表明了来意，他让我表演

一段，我就演了《牡丹亭·冥判》一折。演完之后，他严肃地批评了我，说我"嘴皮子松、咬字不清，太随意，这习惯不改演员就废了！"我深刻地记住了朱老师的话，努力纠正吐字发音，特别是平时说话也有意识地把音正过来。之后我扎扎实实地跟着朱老师学了《醉打山门》《芦花荡》这两出戏。在学习的过程中，我觉得人生更加充实了，我深深爱上了昆曲这门古典艺术，期待能为昆曲事业的发扬光大奉献自己的绵薄之力。

李蓉：难怪我听上去，您的说话方式像字正腔圆的播音腔。

胡立楠：哈哈，谢谢夸奖，这是当时老师严格教导我之后的成效。

三、演忠奸善恶　观人生百态

李蓉：下面来谈谈人物塑造。您演得最多的就是《公孙子都》这部戏，请说说您对这出戏和所扮演的郑庄公这个人物的理解。

胡立楠：传统的昆剧以文戏为主，我们剧团《公孙子都》的创新之一，就是在武戏方面进行了充分的挖掘，而且排练过程中也在不断进行调整。这部剧提倡武戏文唱，在故事情节的编排上着意刻画了子都暗箭伤人以后的惶恐不安，最终精神崩溃而死。在创作的立意上，跳出"善恶有报"的是非观，通过对子都负疚心理的层层剖解和拷问，将其演绎成一部独特的心理剧。这出戏最初的剧名是"英雄罪"，即对人类原罪的揭露和鞭挞。后来发现这个剧名的寓意指向性太过明显，改为"公孙子都"后会更加彰显人物本身，让大家去评判。

在《公孙子都》这个戏里面，我先后演过偏将、担任过合唱、演过颍考叔的鬼魂等，最终我饰演了郑庄公这个人物。这个角色剧团的其他老师演过，上昆吴双老师也曾经演过。后来交给我来演时，我就想我是一名青年演员，我就是一块海绵，要博采众长不断地吸收各种养分。在排练的过程中，我不断地向前辈们学习和请教。通过反复琢磨思量，我对人物的声腔处理是往铜锤花脸上靠；在人物内在和外在形象上则把庄公靠近曹操，既要表现出政治人物的野心，但又不是奸雄，所以在人物脸谱上要有区别。在郑庄公看来，考叔和子是他的左膀右臂，他的左膀砍了他的右臂，他不能再失去右臂，所以他处死了探马，放过了子都。他的智慧在于把考叔的妹妹嫁给公孙子都，目的是让公孙子都自我反省。这是让子都不断地进行自我拷问的过程，让子都感恩庄公对自己的包容及袒护，最终让子都为自己的宏图霸业身先士卒、鞠躬尽瘁。

我能较好地塑造郑庄公这一人物，要归功于在学校的基础学习及进单位后所听、所看、所学的优秀昆剧传统剧目，以及各类不同的优秀戏曲剧目，还有自身的舞台演出实践。如果没有之前打的基础及工作后对优秀昆剧传统剧目的传承，那就谈不上创新发展剧目。"百练不如一排，百排不如一演"，一个好的演员不仅要打好坚实的基础，更要在舞台上多实践，只有这样，才能更好地传承及发扬昆剧艺术。

李蓉：《公孙子都》有舞台版和电影版，您认为两者的区别在哪里？

胡立楠：拍电影《公孙子都》时我刚结婚，还没来得及和老婆度蜜月，就马不停蹄地去了长春，在摄影棚里前后拍了十几天。这也是我第一次拍电影。刚到长春的头四天，不夸张地说经历了春、夏、秋、冬四个季节，这也给我留下了非常深刻的印象。在拍电影的时候，灯光和舞台上不一样，整个戏的节奏和舞台表演也有一定区别。特别是面对镜头时，我所有的表演及动作都要收一些，要不然容易出镜出画面，导致整个片段的失败。我也是磨合了好久才慢慢地融合进去。拍电影时，如果表演不对，还可以重新再拍过。但在舞台上就完全不同，舞台演出是非常严谨的，舞台上不能容忍一丝的错误，演员必须全神专注，连贯地将剧目在舞台上展示。

李蓉：在《醉打山门》中，您扮演的鲁智深也是活灵活现。

胡立楠：谢谢。《醉打山门》这出戏我非常喜欢。在这出戏中，角色的服装属于短打。通常花脸都会穿得很多，但我根据自己的个人特征，露出真肚皮，在扮相上使人物显得更加洒脱、豪放、豁达。对于《醉打山门》，朱玉峰老师及其他很多老师给予我诸多指导。艺术来源于生活，为了更好地演绎鲁智深这个人物，打好十八罗汉拳，我特意去灵隐寺和诸多寺院去观摩罗汉的造型，仔细体会揣摩。比如降龙罗汉像怎么摆，伏虎罗汉又怎么摆，长眉罗汉怎么摆等，我得了然于胸，化之于形。当然，对这部戏的表演，每个院团的处理及演绎方式也不同。如湘昆雷子文老师独创的演法，以腿功为主，主要表演手段是在舞台上始终以单腿站立来演绎十八罗汉的造型。我则是从人物内在去诠释、去表演，将鲁智深演得生活化些、灵动些，尽量把人物演活，适量增加与观众的互动，让观众更加容易看懂。比如《醉打山门》中的念白"这大块的肉、这大碗的酒，每不离口"，通过演员的念白及形体表演让观众体会到这酒香肉香和鲁智深的馋劲。

李蓉：在《大将军韩信》里面，您先后扮演过项羽和

刘邦,请谈谈您是如何在一部戏中,出演楚汉相争的两个重量级人物的?

胡立楠:这与戏在创作过程中的几度修改有关。最初第一稿我饰演项羽。这是我的本行,所以我觉得相对来说,比较容易进入角色。但是在演出时,我们发现,观众的注意力都放到后面的武戏上去了。因为武戏加上经典的曲牌,在现场很热闹;前面的文戏是有小腔的,是细腻的水磨腔,是要慢慢去品味的。这样一来最后的武戏有点喧宾夺主,与主题不符,之后武戏就砍掉了。第三稿,剧团安排我演刘邦这个角色,我接到这个任务后就感觉脑子晕乎乎的。因为刘邦这个角色一向是由老生来演,现在要用花脸来演,甚至连脸谱都没有,该如何来演?这是我当时面临的困难。我对于刘邦的处理是偏文一点的花脸,行当介于老生和花脸之间。开玩笑地说,算新创个行当——"花生"吧!整个人物塑造过程中既需要有老生的沉稳,又需要有花脸的爆发力。在人物的塑造方面,形象是第一关,但刘邦的花脸脸谱并没有,无从考究,我必须自己设计。直到有一次在观摩演出中有个舞台人物给了我灵感(现已记不清什么剧目),于是我就以关公和赵匡胤脸谱的红色作为基础底色。勾脸时,把眉子尽量往上勾,眉毛采用了黑白两色,把信子向额头上方延伸。我先在纸上画,之后再在脸模上画,最后自己在脸上画,逐步找到人物的扮相。俗话说"看不看,三分像"。当时导演是石玉昆老师,他对我的这个人物扮相是认可的。我彩排的时候,他看完彩排说:"嗯,是那么回事。"听了石导的话后,我心里就有底了。再说说演。以刘邦来说,在《大将军韩信》中,他不再是阴险小人,而是有雄才大略的一代枭雄。他有政治家的远见和胆略,更有实现中央集权的政治理想和坚定意志。在第五场《宴君》中,他明确告诉韩信:"天降大任于朕,今日始,再无齐人、楚人、燕人、赵人,唯有汉人!"但是,当时八王裂土、各据一方的政治现实,是他实现政治理想的巨大障碍。在第三场《祸起》开头,他唱道:"看天下正诸侯霸领各一方,尽割据呈分治相。这才知裂土封王,予取参商。乱世春秋怎能忘?孤这里文要振纲,武要安邦,想着这心头患未泯添惆怅。"既表达了他想要推进中央集权的坚定意志,也表达了他对于当下政治现状的深深忧虑。司马迁在写到刘邦从战场回来得知韩信已被处死时,用的是"且喜且怜"四个字,这四个字非常传神。他的"喜",出自其政治意志;他的"怜",则出自他与韩信的个人情感。在我看来,在刘邦的心中,他对韩信还是有着真挚感情的。刘邦在拜将封王后去韩信家微服私访,在演那一段的时候要把人物的内心戏发掘出来。《贬爵》一场,他唱道:"未忘君臣旧日情,想昨昔英雄肝胆两相映,到如今却叫俺怎来惩傲";《宴君》一场,他唱道:"可记得那翩翩少年,挺身躯为孤御刀剑,怎料想一朝离间。"这种政治意志与个人情感的冲突,始终存在于刘邦内心,令他不断处于纠结与挣扎之中。当然,最终起决定性作用的,只能是他的政治意志而不是其他。拿其中的《大风歌》来说,这首诗非常经典,"大风起兮云飞扬,威加海内兮归故乡",表现了人物的雄心壮志,声腔可以高亢激昂;"安得猛士兮守四方"表达了对部将的爱惜和对子民的怜恤,这里就不能一味高亢了,要往内心收,注重细腻情感的表达。

李蓉:我发现您的戏路特别宽广,比如您演过关羽、曹操、程咬金、贾似道、夫差等,忠、奸、善、恶都有,能否谈谈您的综合体会?

胡立楠:其实我主攻架子花脸,但是因为浙昆"万"字辈里就我一位花脸演员,所以我扮演的角色涉猎面会比较广。对我来说,这既是机会也是挑战。在一出戏中,花脸很难成为主角,但是花脸又是不可或缺的重要角色。花脸的人物很有分量感。比如说三国戏,先说说关羽。关羽他是武圣,要求演员必须具备一定的阅历和舞台实践积累,这样才能沉稳地体现出他武圣的气质。再如张飞,张飞有莽撞的一面、心细的一面,还有可爱的一面。再如曹操,曹操这个人物是有年龄跨度的,年轻时他是黑髯口,动作可以刚硬些,等他年纪大了的时候,戴上灰白色髯口,形体和动作要放慢放稳。我认为花脸人物的塑造要从人物的身份、特征、年龄、性格上去分析,而历史人物要通过阅读大量史实资料去体会、去贴近,这样才能更好更深地去演绎好剧中的人物。

李蓉:在《铁冠图·刺虎》这折戏中您扮演反派人物李过,颇受好评,请谈谈您对于这个人物的塑造。

胡立楠:演这个戏的时候,"代"字辈的学员正好在剧场观摩。原先我给他们的印象是比较正派的,但这出戏演完后,他们都感慨地说:"胡老师好色啊。"其实学员们的说法就是对我人物塑造的肯定。这出戏讲的是宫女费贞娥假扮成公主刺杀李过。李过是个武将,一身武艺,而费贞娥是个弱女子,怎么可能是李过的对手?于是费贞娥想,要杀李过必须先把他灌醉才能下手。对于费贞娥的表演,演员会不断地在两种情绪和表情中切换,一种是面对着李过劝酒时的虚情假意,另一种是展现给观众的情绪和表情:背过身对着李过时的心中怒火。而李过对此不知情,对危险也不知情,他看到费贞娥的美貌,喜不自禁,一直深情痴迷地看着费贞娥,看着他的新娘子,所以才会中计。这当中的几次与旦角的喝

酒处理必须有醉的层次感,这也是推动情节发展的重要因素,通过不断的铺垫来展现。从刚开始饮酒的微醉到之后醉眼蒙眬再到大醉,这一系列的过程把李过如何放松警惕,最终被刺杀的结局很有说服力地展现了出来。

李蓉:花脸和其他行当的化妆不同。花脸每个角色的脸谱都不一样。花脸演员的基本功就是自己勾脸,对于这项技艺,您是怎么学习和掌握的?

胡立楠:因为花脸演员都是自己勾脸,所以必须学会这门技艺。花脸传下来许多脸谱,每个脸谱的设计都是独特的。戏中人物的性格、品质或相貌特征,是借特定的脸谱来表示的。但是每个演员的脸型不同,在勾脸时,尺度和角度要依据脸型来调整。一开始是在纸上画平面的图片,之后有条件的话再在立体的脸部模型上画,最后就是用油彩在自己脸上画啦。一般先勾眼睛,脸型大一点的,尽量上下延伸,画得立体些,脸型小的则要往宽里面画。从形状上来说,脸谱根据角色的不同分为很多类,有碎花脸、神仙脸、三块瓦等10余种不同的脸谱类别,而每个类别中又有许多种画法。

李蓉:可以给我们解释一下花脸中不同颜色的脸谱的象征意义吗?

胡立楠:这应该说是和人物的品质、性格、年龄、身份相吻合的。不同颜色的脸谱具有不同的象征意义,也体现了对人物的褒贬。如红脸大多是表现忠诚正义的人物,如《单刀会》中的关公。黑脸大多是表现正直、勇敢或鲁莽的人物,以包公为代表,表示人物的性格刚直、铁面无私。白脸大多是表现奸险狡诈的反面人物,如曹操、秦桧等。黄脸大多是表现性格残暴的人物,如典韦。蓝脸大多表现勇猛顽强的人物,如窦尔敦。金银色也称为神仙脸,比如孙悟空等。还有一类是老脸,主要扮演男性老年人,勾画红、蓝、紫、粉、黄等颜色,在脑门上又画出一块与脸膛前不同的色彩,如廉颇等。如果是年轻人,他的眼睛画法的走向是向上,年纪大的勾眼画法则要往下走。

李蓉:在表演中,您对于其他艺术门类的表演有哪些借鉴?

胡立楠:在人物创造方面,我主要是对话剧的借鉴。话剧的处理更写实,更加贴近现实生活,观众更容易看懂。这种表演手段能更快地带领观众走进剧情。文艺院团要想吸引观众买票看戏,必须适当地加强自身实力并适当地创新及变革,毕竟当今的观众和老底子的观众不同。目前戏曲演出的条件发生了一些变化,以往演员演出因为没有话筒,主要是靠嗓子大声去说,否则后排的人听不清,但是现在有了小蜜蜂(无线话筒),演员就能在声腔(唱腔、念白)上更好地展示出轻、重、缓、急,这样就能更好地展示剧目及剧中人物的特征等。我在表演中借鉴了话剧的方式,特别注重字音的轻重处理和人物细微的变化。我觉得形体、语言、声腔和人物的喜怒之情要同步进行,因为前排后排都能听见。我举个例子,以往将军战败,我们会大声地念"战败了哇",为的是念得清晰,现在我们可以把声音压低去念,表达败将的沮丧之情,这样情感会更加真实。同时我认为要多观摩其他剧目,多读书去充实提升自己。概括地说,就是在传承传统戏的基础上,适当地增加一些其他艺术种类的特点来提升自己,从而达到吸引观众及将昆曲艺术发扬光大的目的。

四、铁肩担传承　倾力去推广

李蓉:2019年,您带着浙昆"万"字辈和"代"字辈演员来浙江工商大学做名为"'幽兰讲堂'——昆曲中的四大名著"的讲座,同学们反响很热烈,当时我也在场,我记得您是先讲了昆剧的相关知识,讲得很精彩。

胡立楠:其实我站在台上讲课心里还是有点紧张的。以前都是老师们带我们进校园,老师讲,我们演。现在轮到自己讲的时候,我是做了很多准备的,又因为是面对大学生,我在琢磨怎么讲,他们可以理解和接受。当然,每一场进校园活动,我们也是在不断听取反馈意见不断做出改进。我们还通过设置表演环节和互动环节,增进大学生对昆曲的了解,进而让他们喜欢昆曲。

李蓉:之前说昆曲文化进大学,那么进小学的活动你们是怎么开展的?

胡立楠:进小学活动一直也有的。比如我们近期在做的,和杭州市胜利小学合作编了第一套昆曲广播操。之前没人做过这类项目,广播操和昆曲的融合是一个很大的难题。领导要求我们编得"简约而不简单",要将昆曲的音乐、形体和广播操结合起来,既不能太难,又不能太容易。所以我们先挑选合适的昆曲曲牌音乐,之后以广播操的形式把戏曲中最基本的"四功五法"中的"手、眼、身、步"融进去,试验性地编排了一套具有昆曲特色的广播体操。目前,我们先把胜利小学的体育老师、音乐老师教会,老师们学的时候兴趣还是很高的,之后再由他们教给学生,我们专业的演员会适时去做一些指导。

李蓉:我和女儿都参加过你们举办的"跟我学"昆曲培训班,感到老师们教得特别用心,这个班后续怎么开展?

胡立楠:这个我们一直都在做,按照不同的阶段来

分,初级班主要是教唱、念,中级班会在唱、念学会的基础上把形体加进去,高级班则是进一步提高。通过开展"跟我学"活动,我们也凝聚了一批昆曲爱好者,通过他们去传播昆曲文化,让更多的人了解和喜爱昆曲,把昆曲发扬光大。

李蓉:作为现在中坚力量的浙昆"万"字辈演员,您也在带徒弟,您是如何展开传承工作的?

胡立楠:我的体会是我们身上的担子更重了。在教学中,我会把学戏的经验和多年的舞台经验说给学生,让他们能够少走点弯路。我认为昆曲中一以贯之的东西该完整保留的都要保留,如剧目、唱腔、身段等。对于我而言,尤其是我在整理传统的老戏时,就是要扎扎实实地完整学下来、继承下来,之后再请教老师和同行做些相应的调整。

李蓉:我记得浙昆在2019年夏天组织过一次全国青年昆曲演员大练兵活动,当时各地的青年演员汇聚过来,整个排练热火朝天,很有朝气,后来还有一台精彩的汇报演出。

胡立楠:是的,这次大练兵活动非常好,促进了剧团与剧团之间、演员与演员之间的交流和学习,也更说明必须依靠优秀的演员才能展示院团的实力和魅力。但是演员想要展示自己的光芒就必须在练功房中流血流汗下苦功,不断地提升自己,为自己争光、为剧团争光、为戏曲艺术争光。

李蓉:您如何看待现在的昆曲跨界问题?

胡立楠:跨界从形式上来说,可以推广昆曲文化,但是也有可能造成对昆曲文化的误读,需要把握住分寸。

李蓉:有观众说,现在昆曲的舞美改变了以往的一桌两椅,有些过于写实了。您是如何看待这种改变的?

胡立楠:我认为这个也是有利有弊的。新时代戏曲舞台上的舞美也是为了烘托剧情,舞美的变化也在一定程度上反映了观众的需求。如《金山寺·水斗》中法海的台子,原先背景都是一片白光,现在通过天幕的大波浪烘托一些气氛,也未尝不可,视觉效果上观众也很认可。但是舞美设计要有个度,要避免喧宾夺主。因为戏曲舞台讲究虚拟性,过于写实的布景对演员的表演是有影响的。

李蓉:能说说你们近期的新戏排练情况吗?

胡立楠:目前我们正在排练新编神话剧《水中央》,意在突显良渚和昆曲两个世界非遗的融合。该剧由杨小青导演,蓝玲老师设计服装。

李蓉:说说您平时的业余爱好吧。

胡立楠:我和项大哥一样,喜欢打羽毛球锻炼身体。此外,我还喜欢钓鱼,我认为钓鱼可以锻炼人的心性、耐心。还喜欢有空的时候在家里烧烧弄弄,做做菜,看到家人消灭掉我做的菜,感觉超幸福。

李蓉:请谈谈您从艺20多年的体会吧。

胡立楠:时间太快了,一晃20多年过去了。作为一名戏曲演员,要耐得住清贫,耐得住寂寞,更要能吃苦。我非常热爱昆曲,我认为要不断地学习探索,不能停步不前,尽我所能将昆曲这一古老的文化瑰宝传承发扬光大。

2020年6月23日于浙江昆剧团

湖南省昆剧团2019年度推荐艺术家

作曲家唐邵华专访:寻觅戏曲音乐生命力

唐涛华

走进唐邵华的家,映入眼帘的是"五脏俱全"的小书房和一台钢琴,这是20年来唐邵华的专属创作天地,书架上整整齐齐地摆放了各种音乐和文学书籍。

唐邵华是湖南省昆剧团青年作曲家,1983年出生,国家二级演奏员,担任湖南省昆剧团作曲、指挥、演奏职务,是郴州市音协副秘书长、郴州市二胡协会副会长,毕业于湖南师范大学,进修于上海音乐学院、上海戏剧学院,师从上海昆剧团著名作曲家周雪华、上海京剧院国家一级作曲龚国泰。近年来,在创作中,唐邵华始终大胆尝试、不断创新,由他担任作曲和指挥的《白兔记》剧目,荣获文化部举办的第五届中国昆剧艺术节优秀作曲奖、第五届中国昆剧艺术节优秀剧目奖、第四届湖南艺术节田汉特别奖;由他担任作曲和指挥的《荆钗记》剧目荣获第五届中国昆剧艺术节优秀剧目奖、郴州市艺术节优秀剧目奖;他指挥的《唐宫惊梦》器乐合奏获湖南首届民族乐合奏大赛专业组银奖。他本人连续15年荣获郴州市优秀工作者称号。

一、音乐像血液一样流淌

戏曲作曲对程式化的要求比较严格,一名成功的戏曲作曲家必须是复合型人才,不但要懂得戏曲知识,还要懂得历史等人文知识和演奏乐理知识,了解演员的嗓音条件,以及乐队的表现。唐邵华说:"我之前学乐器,是因为从小在父亲的指导下学习二胡、笛子等。10岁时,父亲又把我送到镇文化站开设的器乐班进行了5年的二胡学习,后来考上艺术学院接受作曲、器乐方面的专业训练,这为我现在的创作奠定了很好的基础。"

唐邵华说,戏曲作曲没有捷径,所有环节都必须深思熟虑。当然,戏曲作曲跟歌曲创作一样都需要灵感,如果唱词写得好,灵感就来得特别快,创作起来得心应手。昆曲是中国传统戏曲艺术的代表性剧种之一,拥有600余年悠久历史,被后世誉为"百戏之师"。2010年,湘昆传统大戏《荆钗记》被列入文化部"国家昆曲艺术抢救、保护和扶持工程剧目",唐邵华担任此剧作曲、指挥,他在创作时的最大感受是累、难、苦、过瘾。他拿到剧本反复熟读,读懂剧情,读懂人物内心性格,并多次与剧作家、导演商讨研究。在创作中紧抓"荆钗璞石自无华,佩珠鸾鸣莫漫夸。彩笔一朝惊四座,青泥不染玉莲花"主题,在旋律、节奏、调式、和声、复调等各个方面,采用形象准、旋律新、节奏活、结构严、用音省创作理念,闭门两个月作曲,创作出长达1小时30分钟的音乐、50页总谱。当年10月,此剧亮相中国经典昆剧展演活动——"相约郴州",现场观众有3000余人,反响十分热烈,获得了观众的高度认可。几位来自广州的戏迷是第一次看湘昆的演出,一致称赞《荆钗记》音乐实在太美了。后来在《荆钗记》座谈会上,文化部领导和国内著名昆曲表演艺术家们对该剧的音乐表示了充分认可,认为编配得非常成功。2011年,此剧参加中国昆曲艺术被列入联合国教科文组织"人类口述与非物质遗产代表作"10周年纪念活动,分别在北京、苏州、上海和杭州展演,取得了圆满成功,昆曲粉丝们纷纷走到乐池前竖起大拇指,CCTV-13、湖南卫视、中新网等媒体也相继进行了报道。

同年,唐邵华还担任湘昆传统大戏《白兔记》的作曲。他在创作中仔细分析剧中人物,紧抓主题、统一风格、把握宫调,运用传统作曲手法,采用重复、换头、加花、贯通、旋宫、犯调等创作手法,经过一年时间的创作、修改、排练,创作出长达1小时40分钟的音乐、60多页总谱。同年11月,该剧在汇报演出中得到文化部领导及专家的肯定,并受到社会各界的好评。2012年,此剧亮相苏州独墅湖剧院,荣获第五届中国昆剧艺术节优秀剧目奖。唐邵华也荣获了文化部颁发的优秀作曲奖。他创作的《湘妃梦》音乐融入了湖南乡土乡情和湖南音乐元素,带有湖南人的风骨。《湘妃梦》是一部带有较为浓郁的新文人化昆曲意味的新编历史题材剧,《湘妃梦》的故事发生在山东、湖南,前半部以山东元素为特色,后半部分有着浓郁的湖南地方特色。该剧作曲既保持传统昆曲的曲牌特色,又体现湘昆特点,将湖南古老神秘的傩戏和韶乐植入其中。

唐邵华不管工作多忙、多辛苦,坚持每天晚上10点钟等孩子睡下后就开始创作。他每天从零开始,不断有开拓,不断有创新。近年来,唐邵华创作演出的《兰韵千秋》《荆钗记》《白兔记》《湘妃梦》《乌石记》等一大批重点剧目广受好评,在各类重大艺术活动中荣获嘉奖,共创作大型戏曲、大型器乐曲、大型舞蹈作品60余部,演出1000余场次。在多年的创作中,他始终坚持"音乐像血液一样流淌在整个剧中"这一创作理念。

二、音乐是剧种之魂

无曲不成戏,戏以曲兴,一部戏的好坏,曲的质量十分重要。对此,唐邵华说:"如果说剧本是一剧之本,那么作曲就是一个剧种的灵魂。一部戏是昆剧还是京剧或其他剧种,不是由编剧或导演决定的,而是由作曲家通过特定的唱腔设计和伴奏音乐等进行区分的。"要抓住昆曲的灵魂,首先要熟悉昆剧剧种的传统音乐,了解它的根在哪里,声腔系统特点是什么,作为曲牌体,昆曲的曲牌在所有剧种中可以说是最为严谨的。由于曲牌是由词发展而来,又称"词余",在文字上是长短句式,一个曲牌有多少字、有几句,每个字的平仄声,都有规定,重要的词位甚至严格到仄声中应有上(ˇ)、去(ˋ)之别,如不根据平仄声就会形成倒字,这是作曲中的一大忌讳。关于昆曲曲牌结构,在每一出戏中唱腔曲牌是按照"引子—过曲—集曲—尾声"这样的次序加以运用的。引子即以几句词来启发正曲的意思,过曲是引子后面各曲的总称。过曲的曲牌最多,每一宫调中的曲牌少则数种,多则数百种,其中有慢曲、平曲、急曲之分。集曲也是过曲的一种,因为它是集凑几个曲牌的长短句子经过剪裁合成的曲子。集曲的宫调可根据第一句原来所属宫调而定。尾声又名"余文",也叫"情不断",因是十二板,又称"十二时""十二红",一般用于一折戏结尾的最后一曲,多数曲子皆用尾声,但也有不用尾声的。"前腔"的使用也有规律。在昆曲的曲牌中,常见有"前腔"二字,它不是曲牌名,而是表示继续使用前一个曲牌的简称。如【前腔】前面的一支曲子用的是【解三酲】曲牌,那么,

这个【前腔】就是指仍继续用【解三酲】曲牌。南曲称"前腔",北曲则称"么篇",可以连续使用,一般都是连用一两次,也有连用三四次的。如果起头的字句稍有增减,则不再称"前腔",而是称为"前腔换头";北曲则称"么篇换头"。这也是写作昆剧难度很高的一个原因,在曲牌风格上,不能随意使用。在宫调上也有讲究。南北各曲共计有六宫十二调:六宫即仙吕宫、黄钟宫、南吕宫、中吕宫、正宫、道宫;十二调即羽调、大石调、小石调、般涉调、商调、商角调、高平调、揭指调、角调、越调、双调、宫调。在十二调之外,还有一仙吕入双调,这是仙吕、双调二宫调的合称。就同一宫调的曲牌而言,何种曲牌用在前面,何种曲牌用在后面,何种曲牌可以加赠板(即在原曲板数上增加一倍板数),何种曲牌不能加赠板,皆有一定的规则。而且,各宫调所统属的曲牌绝大部分名称各不相同,熟悉曲牌的人根据曲牌就能知其所属的宫调,但也有少数曲牌牌名相同而宫调不同,如【水仙子】,黄钟宫、双调都有这一曲牌;【赛儿令】,黄钟宫与越调也都有这一曲牌。对一个剧种而言,要有好的乐曲,因为入耳才能入心。在传统音乐的基础上,要学习掌握新的作曲技法,过去配器比较简单,乐队主要伴奏乐器是笛、笙和三弦等,现在乐器队伍大了,新的乐器出现了,要及时掌握它的特色和规律,以便在作曲配器中加入新的手法和新的元素。守住传统是指要遵循这个剧种的艺术规律,创新是要跟随时代去走,否则就会衰微甚至消亡,创新需要不断学习。谈到这里,唐邵华感慨地说,音乐语言艺术出新只有立足传统,以传统写当代,才能抓住"根本"、保持"精魄",才能立足"本来"。昆曲要传承和发展,就必须在保持昆曲艺术本质属性的前提下,创作出具有时代气息的曲目,根据今天的生活方式和观众的审美情趣,量身定做。一个作曲家要想走得更远,就要不断提高自己的文化修养和思想境界,这样才能更深刻地理解剧情、立意和人物,创作出无愧于时代的优秀作品。

近年来,人们对传统艺术的认识有了强烈的觉醒,意识到了传承和保护传统音乐的重要性,并开始有意识地坚持"创造性传承,创新性发展"方针,弘扬中华优秀传统文化。唐邵华相信,昆曲在中国将再一次经历快速的发展,重新散发出灿烂的光芒。

《乌石记》音乐背后的故事

唐邵华

2018年10月9日第六届湖南艺术节落下了帷幕。当闭幕式颁奖晚会里响起昆剧《乌石记》里那熟悉的音乐时,我的心情无比的激动,我也无比的自豪,这是我10个月辛勤付出的作品,是我心中的画,是我的生命。在那古朴而优美的音乐背后,有我们不能忘却的酸甜苦辣,那就让我带大家一起走进《乌石记》音乐背后的故事。

2017年12月的一天,我接到国家一级作曲家周雪华老师的电话,邀我跟着一起写唱腔,并担任《乌石记》的配器,听完电话后我非常的激动,感谢老师对我的信任,给学生学习和实践的机会。《乌石记》是国家艺术基金大型舞台艺术创作资助项目,由中国国家话剧院副院长、国家一级导演王晓鹰担任总导演;青年昆曲曲家、编剧俞妙兰担任编剧;昆曲理论家、作曲家周雪华担任作曲;上海昆剧团青年导演沈矿担任执行导演;广东省文化艺术研究所国家一级舞美设计师季乔担任舞美设计师;浙江省文化艺术研究院国家一级舞美设计师周正平担任灯光设计师;湖南省昆剧团团长、国家一级演员罗艳饰演李若水,国家京剧院、国家一级演员黄炳强饰演男主角刘瞻。这是一个高规格、高档次的创作团队,一个如此重大的项目让我参与创作,我首先感到的是压力和紧张,可罗艳团长平静地对我说:"敢于担当,勇于奋斗,相信自己,你一定会谱写出一曲又一曲优美的旋律。"

2018年春暖花开的时候,我拿到《乌石记》剧本认真阅读,越看越激动。这是一部倡导清正廉洁、反对贪污腐败的具有现实教育意义的剧目。这部戏共有6部分——"乌石引""卖钗""闹妆""誓谏""辩冤""尾声",以1000多年前的郴州历史人物刘瞻与妻子李若水为原型改编创作而成,描写刘瞻的夫人李若水安于清贫、守礼守节,处清贫时用自己的力量扶持丈夫,处荣耀时与丈夫一起抵制贿赂,处危难时敢于伸张正义,塑造了一位安贫乐道、刚廉正义的宰相贤内助,也揭示了女主人公为人与处世的种种高贵品格。这是一部好戏,里面包含着丰厚的哲学思想、人文精神、道德规范,并且具有不可磨灭的历史作用和时代价值。在和周雪华老师沟通

《乌石记》作曲时,周老师说道:"在唱腔设计上要充分体现湘昆文质彬彬、优美与豪放并存的独特魅力特点,保持湘昆节奏流畅、情绪高亢的音乐特色,但又不能有失昆剧音乐高雅的色彩,这就需要我们在创作中把握规律、拓展思路。"在创作实践中,我们动了不少脑筋。全剧第一场景,柳儿从郴江河乌石矶负书担上,第一支曲牌,我们选用极具湘昆特色的【山歌】来渲染环境气氛、时代气氛和地方色彩。【山歌】以郴州当地民歌曲调为元素进行创作,用音乐来推动故事的发展,构建特定意象的表现,即体现了湘昆特色,又展示了人物意境。

关于李若水的唱腔设计,我们挖掘了湘昆保留与传承相当部分的音乐和曲牌,加入了【六犯宫词】【如梦令】与【二犯江儿水】的滚迭,这些滚迭都是别的昆剧团已经失传的曲牌,后者的滚迭是更早期诸宫调转踏法的遗存。"乌石性格坚忍、刚硬、正直,正如刘瞻夫妇之品德。夫妇为官转易多方,始终持乌石数枚,以石自励,终能洁以自身,救人危难,扬清激浊而不负心志。"整部戏以乌石来贯穿始终,因此在主题音乐中选用了代表"乌石象征着坚忍、刚硬、正直、耐清贫"的主题旋律,在剧中多次重复出现,生动形象地塑造为官清廉、刚正不阿的一代名相刘瞻形象,同时它也能让观众在欣赏音乐的时候激发联想,引发时空转换。剧尾夫妻二人重唱主题:"石性坚,志气飞扬冷晴烟。石性廉,一水清清万水甜。石性正,磊落光明刚如磐。石性义,自有民心昭日天。"唱出了他们人生开始的起点,唱出了他们信仰力量的来源,更唱出了他们简朴真实的理想,并"不忘初心,砥砺前行"。

结束曲【四块玉集锦】:

2018年1月13日，周雪华老师带着热气腾腾的唱腔来到郴州，剧组演员、鼓笛乐手们趁热在乐队排练厅开始定调练唱，在笛司夏柯那优美的笛声引领下，演员开始演唱那优美的唱腔，当剧中女主角罗艳女士唱完第一支旦角曲【甘州歌】时，周雪华老师突然站起来竖起大拇指说："这么好的嗓子，尺子调低了，升一个调，唱小宫调。"当时我也很有同感，好嗓、好嗓音，出音准、稳、平、美，真是天籁般的好嗓音。冒着南方独有的寒冷，我们连续排练两天，完成了试唱、学唱、定调任务。1月16日，新编昆剧《乌石记》剧组主创人员聚集郴州进行建组开排仪式。青年昆曲家、编剧俞妙兰讲述他的创作理念和创作手法，小题材，大事件，郴州故事，国家意识，古往今来一个刚廉正义的官员，其背后必有一个支持他的妻子，这位妻子同样具有刚廉正义的品格。而为官者一旦腐败，其妻子也许最先堕落，成为贪腐的渠道和窗口，所以一个优秀的妻子，对于良官是举足轻重的。出于这样的考虑，该剧选择以刘瞻之妻为切入点，呈现一个官员妻子的高尚品格，为了丈夫的志向和为官原则，她可以付出自己的财物、摒弃自己的虚荣、牺牲自己的荣耀，因此我们要抓好这一主线，让一个活生生的李若水诞生于昆剧舞台。现在我对当时俞编的陈述记忆犹新。开排仪式后，我也开启闭关模式，进行《乌石记》的唱腔配器工作。在创作中，我都不知道自己用了多少根铅笔芯和多少支笔。不知不觉1个多月过去了，在第270页总谱纸写完后，我出关了，儿子好奇地问我："爸爸，你天天写这么多的音符有什么用？"我告诉儿子："这是爸爸心中的画，用音符来描绘自己和国家的理想。"我亲爱的老婆接了一句："你画画完了，我们吃盒饭也吃腻了，来点实际的，去炒几盘菜来填填肚。"我非常感谢家人对我的支持。4月3日，总谱和乐队见面，乐手们开始抄写分谱，由于时间比较紧迫，在乐队队长陈林峰的科学安排下，乐队4月10日开始练乐，陈林峰同志对我用心地说："排练要高要求、高效率，有什么困难找我就是。"虽然只是简简单单一句话，但我感觉到了责任与担当，我们齐心协力拧成"一根绳"。经过几天高强度练习，我们圆满完成了练乐任务。1月14日，周雪华老师从千里之外的上海再次来到郴州，审核配器和乐队呈现，一句句、一段段地聆听和修改，周老师的认真和敬业，让我受益匪浅，不仅让我学到了很多知识，也让乐队得到了很大提高。这段高强度创作和排练也让我的身体有点虚脱，陪老师一起吃饭，坐在凳子上就睡着了。周老师说："作曲是脑力活，指挥却是一件既非常耗体力又伤脑力的工作！"

时间过得很快，转眼间一年一度的劳动节到来了，人们都在欢庆五一小长假。由于《乌石记》剧目排练时间紧迫，团部决定让我们过一个有意义的五一劳动节——用劳动的方式来庆祝我们的节日。全团上下没有休息，科学认真地练乐、坐唱，白天我按时完成沈矿导演的排练要求，晚上还利用休息时间进行总谱修改和熟背总谱。就像李幼昆副团长所说："劳动创造财富，劳动创造文明，我们湘昆人要用劳动书写我们的新时代。"五一劳动节假期刚过，我们就邀请湖南省青年琵琶演奏家周焰、湖南省青年二胡演奏家谢沐辰、湖南省青年笙演奏家丁盛来团加入我们乐队的排练，这让音乐声部和音乐织体更加完整和清晰，让音乐表现力更丰富，意境的展现更完美，感谢他们的鼎力相助。时间过得很快，经过一个月的改编提升后，6月29日，国家艺术基金大型舞台剧资助项目《乌石记》在郴州举行首演新闻发布会，介绍剧目情况，公布首演日期。导演王晓鹰在发布会上说道："他在创作中坚持'中国意象现代表达'的美学风格理念，《乌石记》在二度创作中既保留了昆剧传统特色，又融入了时代色彩，排练中对该剧的每个细节都反复打磨，一句台词、一个咬字、一个手势都不含糊。"7月3日，剧组赴星城开始排练，准备国家艺术基金大型舞台剧资助项目《乌石记》在长沙首演。我们冒着炎热，在高温没有空调的条件下坚持排练，每一个音符、每一个动机、每一段音乐都认真演奏。7月5日晚，随着优美正直的主题音乐响起，《乌石记》剧目在湖南省花鼓戏剧院首演，演出非常成功，获得了在场专家和观众的一致好评。专家给我们的评语是："来势凶猛，唱腔优美动听，表演细腻生动，充分体现了湘昆'无声不歌、无动不舞'的艺术特色，整台戏演得非常好！"首演拉开了全国巡演的序幕，首站岳阳文化艺术会展中心，近千人的剧场，座无虚席，演出中，弦乐演奏非常到位，有很强的表现力和感染力，我情不自禁地拥抱和轻吻他们，非常棒的美女帅哥们。随后我们回到郴州、永兴、桂阳、汝城、资兴继续巡演，回报滋养我们、支持我们的郴州人民，场场爆满，座无虚席，观众大呼过瘾！在永兴演出时，由于乐池条件原因，乐手摆位不集中，弦乐和弹拨存在距离感，开演铃一响，我随着情感挥动指挥棒，音乐伴着时间向前移动，当乐队演奏到第三小节时，由于距离感的原因，弦乐的速度开始偏慢，和弹拨出现分歧，节奏开始恍惚，就在这时，负责低音乐器演奏的刘珊珊、邓旋两位乐手果断反应，随着我的手势向前提速，把弦乐的节奏一步步带上正确轨道，从而稳住了节奏，音乐继续完美地向前诉说。这也是因为低音提琴作为低声部的主要担当，是乐队中的支柱，是泛音列的基础，是和弦的根基，是四个声部当

中最重要的位置,根基稳定了,乐队的织体更清晰、情感色彩表现更丰富。8月,我们继续南下巡演,来到深圳南山文体中心剧院,在这次演出中我非常感谢我们的琵琶手贾增兰同志,她带着出生两个月的女儿一同赴粤演出,认真高质地完成了每场伴奏,演出完后还要给孩子喂奶,可知她的辛苦!在粤每次演出完,我都想送一束花给她,向她表示感谢,向她致敬,向她学习。10月,我们来到了穗城,在广东粤剧院艺术中心进行名家版的两场演出,在观众热烈的掌声和喝彩声后,我惊喜地收到了观众的意见反馈。作曲家、音乐教育家郭和初现场观看了第一场演出后,通过网络平台表示,他对该剧创作和演出诸多方面的专业水准感到非常震惊,并由衷地表示热情的赞赏,同时也为我们剧目提供了宝贵的建设性意见。后来经过周新华教授的介绍,我和郭老师成了忘年之交,除了探讨音乐之外,我还向他请教。随着广州站演出降下帷幕,巡演告一段落,我们利用修整时间,对剧目进行讨论、修改和进一步提高,迎接第七届中国昆剧艺术节。经过一个多月的修改和打磨,10月15日,《乌石记》剧目在昆山保利大剧院打响。磨刀不误砍柴工,在全团的努力下,我们在中国昆剧艺术节上打了一场非常成功的胜仗,获得了观众阵阵热烈的掌声。在专家点评会上,上海昆剧团昆曲表演艺术家岳美缇赞不绝口:"不看这出戏,不知道郴州乌石的故事,这出戏很励志,也很难写。罗艳扮演的李若水全场唱下来,音色稳且美,唱得太好了。"中央美术学院教授陈平点评说:"这台戏舞美简洁、简练,有点像明朝的版刻画,寥寥数笔就勾勒出了一个简洁的舞台意象。"中国戏剧学院教授、新媒体艺术系主任谭铁志说:"《乌石记》湘昆特色鲜明,剧情紧凑流畅,可以看出,整个创作团队在视觉创新上下了决心,进行了视觉符号意象的实验。"本届昆剧艺术节大戏观摩评议组成员、中国艺术研究院研究员龚和德在总结发言时表示,这台戏在取材上有发现性,在表演上具有创造性,期待继续下功夫,力争将之打造成湘昆的经典剧目。参加完第七届中国昆剧艺术节,我们马不停蹄地掉头行军赴长沙,参加第六届湖南艺术节。为了剧目的活态传承,培养演员梯队结构,这次参赛《乌石记》(传承版)的主演由黄炳强、刘婕担任,在这次硬战中我们的收获可谓不少!《乌石记》以第3名的成绩斩获第六届湖南艺术节专业舞台剧目展演田汉剧目奖,乐队集体荣获田汉音乐奖,刘婕荣获田汉表演奖。

文化兴国运兴,文化强民族强。昆曲既是历史的也是当代的,既是民族的也是世界的。我相信在大家的努力下,《乌石记》一定会立时代之潮头、发时代之先声,为亿万人民、为伟大祖国鼓与呼。

江苏省苏州昆剧院2019年度推荐艺术家
昆曲是我的幸福之海
——吕福海访谈

金 红 吴雨婷[①]

吕福海,江苏省苏州昆剧院国家一级演员,中国戏剧家协会会员,中共江苏省苏州昆剧院支部书记,复旦大学特聘教授。1963年出生,1977年入团学艺,工丑、副。师承王传淞、周传沧,又向刘异龙、姚继荪、范继信、朱文元等老师学戏。擅演《十五贯》中的娄阿鼠、《钗钏记》中的韩时忠以及《水浒传》中的张文远等。曾荣获联合国教科文组织授予的"促进昆剧艺术奖",并多次获得国家级、省市级各种艺术奖励。近10多年来还曾导演昆曲《西厢记·红娘》、昆曲青春版《白蛇传》、昆曲中日版《牡丹亭》、昆曲现代戏《活捉罗根元》及昆曲实景版《游园惊梦》和昆曲园林版《浮生六记》等10余部作品。受邀香港城市大学、上海复旦大学举办昆曲系列讲座,还曾到深圳、广州、成都、福州、宁波、合肥等地开展昆曲示范讲座,为昆曲艺术的推广传播做出了很大的贡献。

一、走近昆曲艺术的海洋

金红(以下简称"金"):吕老师,您好!与您相识是从2004年春,昆曲青春版《牡丹亭》彩排、首演开始的,一晃将近20年过去了。一路走来,我也见证了江苏省苏州昆剧院的发展。作为主要演员,也作为剧院的管理

① 金红,苏州科技大学教授。吴雨婷,江苏省苏州昆剧院职员。

者,您肯定有很多感受,今天请您从回顾角度谈谈您的情况。另外,《中国昆曲年鉴》有个栏目是年度推荐艺术家,您是2019年苏州昆剧院推荐艺术家,所以还请谈谈2019年的工作情况。总括起来四方面,一是从艺学艺情况,二是表演艺术,三是艺术工作感受,四是2019年工作概述。

吕福海(以下简称"吕"):好的。屈指算来,我已经从艺40多年了,还是第一次回顾自己的经历。我是1977年考入江苏省苏昆剧团学馆的,在这之前是苏州市郊娄葑乡的学生。那时候娄葑乡有一个小社员宣传队,我三年级就到这个宣传队里边读书边排演一些小节目。我山东快板书说得好,老师也喜欢我,我从那时起就对文艺感兴趣。1977年春,一位老师跟我说"苏昆剧团招生,你愿不愿意考?"我问老师苏昆剧团是做什么的,他说唱戏的啊!那时我受样板戏影响大,记得有好几年时间整天看样板戏。我想,唱戏蛮好,《智取威虎山》这样的戏,我喜欢,就说我要考。回家告诉父母,父母也同意。于是老师帮我报了名,并带我去考试,通过初试、复试,我被录取了,顺利进入苏昆剧团学馆。当时一共考进来30人,演员24人,乐队6人。

金:您那时候读几年级?

吕:15岁,刚读初一,是初中还没毕业就进了学馆进行学艺训练。

金:学馆和艺校有什么区别呢?

吕:学馆培养的学生,毕业后不像艺校学生有文凭,我们没有文凭,是剧团自己培养演员和乐队,也是自己请老师给学员上课。

金:那么学馆与艺校在学文化课和训练方面,是不是也有不同?

吕:学习形式跟艺校差不多,也是每天上课,早晨六点上早功课,上午文化课,下午形体课、腿功课,晚上还要上课。请的老师都是艺术家,水平非常高,熟悉戏曲人才培养。比如京剧著名武生刘五立老师,京剧艺术家、教育家关松安老师,后来关老师到了上海京剧院,那里连续搞了几届青年演员大奖赛,获得一等奖的都是关老师的学生。还有施雍容老师,就是王芳的启蒙老师。施老师京剧唱得非常好,很有影响。还有陈治平老师,以及上海昆剧团的几个老师,等等。他们都非常负责任,功底深厚。学习开始还不分行当,都是集中训练。我是班里年龄比较小的,练功时筋骨还不是太硬,所以基本功训练方面相对好一点。同学中有几位都高中毕业了,年龄偏大,训练时候肯定更苦。我对自己要求比较高,也非常努力刻苦,结果练了一年后,脚却动不了了,领导送我到上海的医院去检查,诊断是神经性外撕。医生警告我不能从事这个行业了。领导知道后,让我转行到乐队,我就跟着乐队老师打小锣,但我不喜欢在乐队。看同学们练功,打把子,排戏,我却一天到晚"台,台,台,……"地练小锣,真是苦闷。半年后,我觉得腿不那么疼了,就跟领导要求回演员队,领导说不行,医生说你不能再练功演出了,我说已经恢复了,没问题,领导又派陈治平老师带我到上海复查,陈老师爱人是上海医院的医生。复查后医生说,脚是恢复了,但最好还是不要训练,因为训练就可能复发,复发很危险。我父母(这时候)也反对我唱戏了,因为父母觉得如果再训练,真的以后不好,苏州话说"翘脚",会影响一生。领导还是安排我打锣,我基本上不打,而是到练功房去看演员排练,老师教的时候,我跟在后边学。领导看我实在要回演员队,感觉我也没心思学打锣,就说,"你还回演员队,但力度大的不要参与,等完全好了再学,在后边先跟跟看。"我很开心,就一直在排练房看他们上课、练功。

金:是训练得太过了吧?身体受了损伤。

吕:开始就很拼,确实非常用功,半夜一两点起床,一个人到练功房练一个小时,然后再回宿舍睡一会儿,六点再起床,大家一起练。还有张建伟,也非常非常用功,我一点钟起床到练功房碰见他,他也在练,我们叫"私功",这个脚就是练得过猛了。

金:那时候学员都住在学馆里?

吕:我们的地址就在这里(指苏州昆剧院)。

金:大概多长时间可以分行当?

吕:两年后分的行当,我被分为丑角。因为我个头比较小,演丑角个头都不高大。花脸要魁梧一点,当然也不绝对。另外他们觉得我的模仿能力比较好。因为我一直看他们排练,不能完全参与,脚不好嘛,老师教的时候,我就跟着比划。老师看见了说,他倒学得蛮像,你们倒没他的好。所以老师觉得我的模仿力强,唱丑角比较好,灵活。

我的第一个丑角老师是周传沧,"传"字辈的,我的启蒙老师,教的第一个丑角戏是《寻亲记》里的《茶坊》。周老师教得非常扎实,教了足足半年。所以我现在一直跟青年演员说,你们三五天学一个戏,就学一个壳子,没有把老师好的东西完全学下来,打基础的戏一定要扎扎实实,起码三个月、半年。后来我们汇报,老师、领导对我这个《茶坊》比较满意。学戏有两个插曲。一个是刘五立老师排武生戏《探庄》,其中一个丑角叫小三,我饰演小三,小三的父亲叫钟离老人,是老生。排的过程中,刘五立老师对我非常满意,说这个小三一学就会了,但

是对钟离老人不满意。我已经学会小三这个角色了,就跟着老师学老生的动作,后来刘老师说"诶,你这个老生学得比他像",所以后来汇报就让我演钟离老人,我们还有一个小花脸也不错,老师让他顶我的小三。还有一次是陈治平老师教《山门》,我是里边的酒保。陈老师对我也非常好,虽然他是花脸老师,但他知道丑角怎么演,他一说,我好像能够体现出来。学完戏我也没事,就跟在后边学鲁智深。陈老师(对演鲁智深的演员说),"他比你学得像。"后来又是我汇报鲁智深,让另外的小花脸顶酒保。这两个戏,两个角色:一个老生,一个花脸,对我后来从事导演工作很有帮助,因为导演要对各个行当都了解,虽然学馆那时候是因为好玩才学的。在学馆,我又学了《下山》,是姚继荪老师教的,姚老师也喜欢我,觉得我聪明,他来一遍,我就知道了,所以《下山》学得很顺,大概学了一个月左右,其他人好像要学三四个月甚至半年。我学第二部戏就一个月,领导担心,一个月怎么行啊,说:"姚老师你还要来教。"姚老师说:"没事,这个孩子我知道,他可以的。"

金:他从哪里到苏州来教戏?

吕:从南京特意过来,我们那时候学戏是请各地的老师。《下山》参加了苏州第一次青年会演("文革"以后第一次青年会演),我们还没毕业就参赛了,我得了学员一等奖,其他人是青年(演员)一等奖。《下山》是我第一个参赛的戏。

金:您那时候是学戏第几年?

吕:第四年。

金:《茶坊》是第几年开始学的?

吕:两年之后我们分行当,就开始学戏。

金:《下山》是第二出重要的戏,然后参加了会演,得了奖,很受激励。

吕:对,四年毕业以后就作为青年演员正式到苏昆剧团,之前还是学员。到团后,领导还帮我们请了好多老师,学馆老师大多数继续教我们。我们苏剧、昆剧都学,而且苏剧唱得多,那时剧团观众比昆剧多,所以说艺术上以昆养苏,经济上以苏养昆。一般是苏剧演完后加一个昆剧折子戏,主要演苏剧。我们也跟着老师巡演,宜兴是根据地,还到常熟、昆山,都是乡下,经常乘船,比较艰苦,自己带铺盖、热水瓶什么的。我觉得我们年纪轻,虽然艰苦,但是能出去就开心,特别是还能看老师们演出,因为我们最多演一些小角色,主要角色都是"继"字辈、"承"字辈老师演,我那时余时间就在舞台边上看老师们演出。记得一直看朱文元老师,他是丑角,表演非常好,朱双元老师也是丑角,他们演出我肯定在边上看,还经常向朱文元老师请教,他总是很耐心地跟我说表演上的事,后来我跟朱老师学了《芦林》。

金:您在学馆时学不学苏剧?

吕:学苏剧主要是毕业以后,在学馆主要学昆曲。

金:当时招生的时候也是告诉你们是学昆曲?

吕:学昆曲。我们到剧团后,出去演出的时间也不长,没有几年,苏剧也没人看了。

金:大概是哪一年?

吕:20世纪80年代初,大概1983、1984年。

二、低谷中的坚守与重新启航之奋进

吕:当时整个戏曲不景气,苏剧都没人看,所以我们也不出去了。这种情况对我个人来说是非常苦闷的,单位也很空,没有演出,也不排戏,只是每个月8号到单位领工资,其他时候可以不来,临时有招待演出就通知几个人,主要是"继"字辈、"承"字辈。我们班好多同学就是那时候转行的,到新华书店、文广系统、电影公司,甚至自己做生意,还有几位南京的,乐队的姚刚、王铁元,演员吴继亮,都回南京。我们班后来大概留下来十一二个。好多人也说,先去学做生意吧。那时候都做生意,我说我不懂,怎么做生意?也有人劝我转业,但我不死心,我说我搞其他都不行,只有艺术,唱戏。我要感谢顾聆森老师。顾聆森老师是学馆的文化老师,他跟我家住得很近。有一次我到他家,他说:"你现在没什么事,应该学文化,有了文化,干其他的会好一点;如果以后仍然从事艺术,有文化更好,初一文化水平不行。"他的话,我感受很深。我问顾老师,"您教我可不可以?"他说可以。从那时候起,我就跟着顾老师,他每星期给我上一次古文课,讲《古文观止》。

金:给您一个人讲吗?

吕:给我一个人啊!所以我很感激他。那时候社会上有很多班,我就去报名,先报初中文化课,参加考试,拿到了初中毕业证书。又读高中,参加毕业考试,拿了高中合格证。后来领导通知我参加文化局党校举办的青年干部培训班,主要学习哲学,学了三个月,学了以后对哲学很感兴趣,觉得哲学像一把人生的钥匙,打开了,就知道人生是怎么回事,世界的本质是什么,世界上的一些事情都是有因果关系的。我以前从没接触过哲学,所以在这个培训班上很努力,最后考试我的分数最高,连校长都没想到,因为学员是各个单位的,我们团就我一个人,其他都是高中生、大学生。校长说,没想到吕福海初中都没正式毕业,考得最好。我说,这次学习对我很有帮助,我很感兴趣。校长说,"你喜欢学的话就继续

学,建议参加自学考试。"我说好。校长帮我报的名,报了行政管理专业,他说"以后你可能要做领导,先学学行政管理。"我就去学习了。一共13门课,我学了12门。其中一门是自然科学,包括高等数学、物理、化学,我从来没学过,一点不懂,剧团边上林机厂的一位工程师帮我上物理课,上了半年,每节课25块钱(那时我工资很少),也不行,这门自然科学课花了两年时间我还没考过,最后放弃了,但是其他12门课全部通过。我每天晚上到夜校上课,白天自学,还抽空到顾老师那边上语文课,觉得很充实。直到20世纪90年代末,戏曲有点回潮,团里也有一些工作了,慢慢忙起来了。记得排了《况钟》,是《十五贯》改编的。我们两档演员,A档是"承"字辈演员,况钟是陈红民、赵文林,娄阿鼠是朱双元。我们是B档,况钟是杨晓勇,娄阿鼠是我。虽然是B档,但是排戏很认真,很努力。后来我们参加江苏省戏剧节,得了优秀表演奖。

金:您刚才说您学习过程是戏曲从不景气到慢慢抬头,延续了十年左右?

吕:十多年,从20世纪80年代中期到90年代末。

金:十多年时间,一批演员都很迷茫。

吕:我们还排了两个苏剧现代戏,但是没人看。一个是《都市寻梦》,一个是《欢喜冤家》。后来参加北京一个昆剧会演,《都市寻梦》改成昆剧。整个阶段,在艺术上很迷茫,好在有顾聆森老师指点,在文化方面加强自己,这对我今后在艺术、管理方面的发展都有很大作用。尤其艺术上,之前是凭天赋、模仿力,但是通过学习,对人物有了深入理解。这是一种突破。

金:走进人物、把握人物,一定要有很好的文化功底。

吕:到21世纪世纪初,昆曲开始复兴。2000年苏州举办第一届昆剧节,那时我已经是剧院领导班子成员了。我记得很清楚,文化部要在苏州举办昆剧节,局长高福民到团里跟班子成员开会,围绕"要不要接昆剧节"讨论。一个很大问题是昆剧节有没有观众。没人看,影响就不好。我觉得高福民局长有历史使命感,他最后说,不管怎样,我们也要试一次。那时俞玖林、周雪峰等小兰花班成员已经到团里了,就以他们为主排了《长生殿》,分别有五个唐明皇、五个杨贵妃,展示年轻演员的状况。另外排了《钗钏记》,顾笃璜老师导演,我的角色是韩时忠。这个戏比较传统,舞台呈现也传统,演出场地就放在昆曲博物馆古戏台上。那天演出效果非常好。回到古戏台上演传统戏,大家觉得有一种新感觉。我们得了优秀剧目奖,我也得了优秀表演奖。这次昆剧节办得非常成功,真的没想到,各个团都来了,有以前的老师、朋友,好多观众是海外飞过来订票看,一个星期像过节一样热闹。

就在这时候,我们和白先勇先生认识了。白先勇先生一直想搞《牡丹亭》。据白老师说,他对各个团都了解,但对我们团感兴趣。感兴趣在哪里呢?就是我们有小兰花班演员,刚毕业两三年。我们那时天天到周庄演出,他特意到周庄看,非常喜欢。白老师确定俞玖林、沈丰英主演,起用"青春版"名字。白老师的眼光非常准,他就是要青春靓丽。接着是一系列举措,比如请汪世瑜老师、张继青老师培训,他们叫魔鬼式训练,还请文化老师讲《牡丹亭》的人物。有人觉得白老师只要年轻演员,(其实)不这么简单,它是全方位让青年演员提高的过程。我分管艺术,也是青春版《牡丹亭》的统筹,很忙,但很充实,学到了很多东西。青春版《牡丹亭》为什么会有影响?关键是白老师把握了传统与现代的完美结合。《牡丹亭》各个团都演,为什么年轻人喜欢看青春版?我觉得白老师了解当代观众的审美需求。它保留了传统的、优秀的东西,又经过筛选、改造。有些经典折子戏基本完全保留,但是音乐方面进行改造,原来以四大件为主,现在有配器。舞台色彩把握也好,既美丽又雅致。所以整体包装跟以前完全不一样,现代观众喜欢,特别是年轻观众喜欢。就是因为青春版《牡丹亭》,才有了年轻的昆曲观众。剧种没有年轻的观众,就没有生机。

金:据统计,各剧种中,昆曲的年轻观众比例最高。古老的艺术怎样走进年轻观众心里,需要认真琢磨,青春版《牡丹亭》给古老的戏曲开了一个好头。

吕:青春版《牡丹亭》之后,剧团每一个演职员都有很大变化。艺术思想方面豁然开朗,以前比较封闭,从青春版《牡丹亭》开始,有了一种开放包容的态度,一种生气勃勃的状态。有一次白老师说,"所有舞台上体现的就是一个美字",这句话很打动我。《拾画叫画》一折,以前觉得这幅画无关紧要,随便画一画就可以了,观众是不会关注这幅画的,但是白老师觉得一定要画,而且一定要艺术家画,所以就请了台湾的奚淞老师画。从这一点我意识到原来的艺术观念要改变。现在观众的审美要求高了,以前觉得扮相无所谓,但现在不一样,你一出来,讨人喜欢,他才愿意看你表演。

金:就是说舞台是一个整体,既要注重表演,还要注重各方面细节。哪怕是一张椅子、一个桌布,花是如何绣的,怎么摆的,都是一种美,都要讲究。

吕:通过青春版《牡丹亭》,我就有了这种感觉。那时候台湾艺术家觉得我们的道具都不行,当时我们很反

感,好像大陆什么都入不了他们的眼。但是后来发现,他们做出来的确实精美,我们确实跟他们有距离。

金:您后来主抓艺术工作、抓年轻演员演戏,无论演什么戏,都要追求一种整体美感,是不是?

吕:是的。青春版《牡丹亭》之后,我基本上分管艺术工作。十多年来,出来的艺术产品基本按照青春版《牡丹亭》的模式、要求来做。白老师跟我们做了好几个戏,后来又做了《玉簪记》《长生殿》《红娘》《白罗衫》。

金:刚才说到中国昆剧节,现在已经到了第七届。尤其是最近几届,全国昆剧院团基本上都以新戏展示,感觉昆剧节很注重新戏。是不是全国昆剧院团都把工作重心放在新编新创上了?这方面您了解吗?

吕:比较了解。实际上每个团都有传承任务,那些好老师一直在做传承工作。

金:现在昆剧剧目大量新编新创,剧团外的人有一种担心,未来的观众如果不知道传统舞台只是一桌两椅怎么办?因为现在一桌两椅都不怎么用了。

吕:确实近几届昆剧节有种倾向,全国昆剧慢慢在同化。我觉得北昆有北昆的风格,苏昆有苏昆的风格,永嘉昆剧团的《张协状元》就非常有特点。

金:苏昆相当于南昆艺术,您能否介绍一下南昆的特色有哪些?

吕:南昆特色首先在咬字。北昆有北方的咬字方式,上昆跟我们也不一样。我们相对带有苏州味道,以前叫苏州官话,中州韵,韵白的风格特征,南昆的风格特征。另外在唱腔上,南昆比较优雅、婉转、不张扬。表演上也不过于体现个人表现技能,要按照人物来,不外露、含蓄。现在各地老师都在教,如果不注意,就是同化。你有你的风格特征,你才有价值。

金:这也和传承有一定的关系。您刚才说两个方面,咬字和唱腔,有没有身段上的个性?

吕:身段上面就是要合情合理,符合人物。我刚才说不要过分表现自己的技能,要用得合情合理。

三、表演艺术:体味·把握·呈现

(一) 独特的体会与创造

金:您在学习和表演过程中影响比较大的老师,除了刚才说的几位,还有哪些老师?再介绍一下。

吕:学艺中给我印象最深、帮助最大的是王传淞老师。1984年,当时的团长顾笃璜把王老师从杭州请到苏州教戏,主要就是我跟王老师学戏。学戏以后,我感觉在艺术表演方面有了飞跃。我印象特别深的是王老师不管教什么戏,可以今天这样做,明天又那样做。当时我不理解,感觉跟王老师学戏很难,他不固定。后来我才知道,王老师达到了从"必然"王国到"自然"王国这样一个阶段,一种境界。只要把人物的心情表达出来即可,没有固定的外在表演程式。后来我连续学了几个戏,《借茶》《活捉》《照镜》《请医》《写状》《下山》。《下山》是已经学过的,他帮我加工,还有其他一些戏。后来几年,一方面请王老师到苏州来,另一方面我到杭州跟王老师学戏。那个阶段对我的艺术成长起了非常关键的作用。

金:这大概是哪个时期呢?

吕:1984年到1987年。

金:那时候昆曲还不景气,将王老师从杭州请过来,主要给您讲戏?

吕:对,那时候没有演出,纯粹学习。王老师很认真,每天早晨吃过早饭就到排练场,整天在排练场。

金:他在杭州教杭州的学员,什么时间到苏州教您?寒暑假吗?

吕:不是,那时已经退休了,所以院里就请他来教戏。

金:我有个问题,您刚才说王老师教戏有变化,今天这个样子、明天那个样子,昆曲很规范、程式化、虚拟性、综合性,这个"程式化"和您刚才说的今天这个样、明天那个要创新,怎么理解?

吕:你提的问题非常好。昆曲是程式化的,但程式是为内容服务的,为人物服务,这是前提条件。所以人物把握准了,外部表现怎么样都准。另外程式不是绝对固定的。为什么说艺术是一代一代发展的?我觉得几百年来昆曲在不断发展,是一代一代艺术家在前人基础上发展。有的传统某些方面不是表现得很好,今天人们可能理解得更深,这是正常的。但还在昆曲的规范当中,不能说它不规范,也是程式化的,只不过是这样一种程式化换到另外一种程式化,但是人物把握绝对一样,一条线。

金:是否可以这样理解,王传淞老师是在程式化基础上加上自己的深刻理解?

吕:有些就是创造。当然达到王老师这样一种程度、境界,不是所有人都能做到。

金:对,一定要有非常好的传统基础,才可以创造。

吕:要达到一个程度,才会有这样的表现。不是说演员还没规范,就今天这样、明天那样,这就不对了,就乱套了。

金:我也曾经听顾老说,"传"字辈很多表演已经有变化了。顾老所说的"变化",是不是类似您说的王传淞

老师自己的理解?

吕:是的。

金:那么,"传"字辈老师的理解已经得到昆剧界和广大观众的认可,也就是"传"字辈的创造也是正宗的昆曲。首先打好扎实的昆曲基础,然后在这个基础上深入理解,得出自己的感受,再进一步创造。

吕:对,这是我体会最深的。艺术实际上就是创造。

(二)"这一个"娄阿鼠

金:王老师教了您很多戏,还有其他老师教的戏,请您介绍一下塑造人物的体会。

吕:好的,主要是跟王传淞老师学戏,后来也跟刘异龙老师、范继信老师、姚继苏老师、朱文元老师学戏。娄阿鼠是王老师的代表作,当时学戏的时候,我只是模仿,学了以后没有马上演。王老师说:"阿海啊,你现在学,但是还不能演。"就是我还没有达到能演出的水平。但不演不是不琢磨、不研究,是要反复琢磨研究,到时候自然而然会觉得可以演了。娄阿鼠这个人物我下了很大功夫,反复看王老师的录像(电影录像),我觉得我跟王老师条件不一样。王老师比较高大,比我魁梧,我比较瘦小。王老师的娄阿鼠是一只"大老鼠",在台上光彩照人,有分量,我觉得我在舞台上没有这样感觉,人家再怎么看,也是一只"小老鼠"。

金:是不是感觉王老师的气场大啊?

吕:一方面是气场,另一方面王老师个头大,我个头小。后来我觉得不能完全按照王老师这个表演。我为这事还请教了南京的范继信老师,"文革"之后范老师也跟王老师学戏。王老师教我时年龄已经比较大了,所以他在舞台上不是很灵活,但他气场大,在舞台上分量重。范继信老师也说:"王老师个头比你大,年纪也比较大,有一些动作可能做不了,你要根据你的条件来。"范老师提醒得非常好。我琢磨我这个"老鼠"要更激烈,更灵活,动作幅度要比王老师大一点,既将王老师好的方面尽可能保留住,也发挥个人的特长。我那时年纪轻,人也比较小,从凳子上跳上跳下,比王老师灵活。团里1998年到1999年排了《况钟》,我那时还是B角,A角是朱双元老师,也是丑角的老师。大家觉得我的娄阿鼠既有王老师的特点,又有我本人的表演,都比较认可。后来上昆、浙昆演《十五贯》,都会邀请我去演娄阿鼠,我们三团联演也邀请我去。2016年浙江昆剧团纪念《十五贯》进京演出60周年,也请我到北京参加他们的《十五贯》演出。

金:这种认可正好诠释王传淞老师的在扎实昆曲基础上融入自己的独特理解,呈现自己的个性。您再介绍一下人物性格的立足点,怎样理解娄阿鼠这个人物?

吕:昆曲有五毒戏,是根据动物的象形表演(归纳出来的),比如说娄阿鼠是像老鼠,《下山》是青蛙(蛤蟆),《羊肚》里边是蛇(《问探》是像蜈蚣,《盗甲》是像蝎子)。

金:用动物的习性比喻人物塑造方面的个性,使观众进一步感受这个人物的性格特征。

吕:还有外形上也要模仿这种动物的特征。娄阿鼠具有老鼠般的性格特征。我塑造这个人物跟传统稍许有点不一样,我觉得他不是亡命之徒,不是有意杀尤葫芦,是偷钱的时候被尤葫芦发现了,两个人搏斗,无意把尤葫芦伤了,伤了以后越想越不对,就干脆把尤葫芦弄死。如果演成亡命之徒,他就不怕了,亡命之徒无所谓,死就死了。他是又怕,又不想让人知道,一直心惊肉跳,所以走路的时候突然往后看一看有没有人。后面的戏越来越好看。因此第一场处理我有些改变。以前是直接把他弄死,我不这样。我是看到尤葫芦伤了以后摔在地上,心里很怕,他怎么倒在地上了?去看看还有没有气,一摸,没有气,哇,这一下紧张了,他不知道自己怎么办,干脆弄死他吧,逃吧。以前是很坚决、毫不犹豫地把他弄死。

金:王老师演的时候不像您说的这样?

吕:我现在把他处理成是误杀,所以他心里一直很忐忑,紧张,害怕。况钟查他,他更怕。特别是《访鼠测字》,况钟一会儿把他弄笑,一会儿又紧张,一会儿唱,一会儿跳,一会儿笑。上海昆剧团团长谷好好说,"你的娄阿鼠很文气,不像有的娄阿鼠很武气。"我琢磨,虽然娄阿鼠像地痞流氓,但是昆剧表演非常规范、讲究,演地痞流氓杀人犯也是按照昆曲的程式规范,以前有些演娄阿鼠的不用水袖,但我一定用水袖,这是昆曲传统。谷团长说有种文气,可能讲比较注重昆曲的程式规范,另外就是我在服装上坚持用水袖。

金:您的服装和传统的也不完全一样,是吗?

吕:最传统是用水袖的,后来觉得水袖妨碍表演。

金:他们不用水袖了,您又把水袖拿回来了。

吕:我又把水袖拿回来,这一点跟人家好像不一样。

金:反而觉得您这个更传统,首先在服装上,然后在传统基础上的表现和创造,您更传统了。

吕:后来我也问了范继信老师,他的娄阿鼠也演得好。

金:他的服装也带水袖吗?

吕:用水袖。我请教他,我说看到好多都不用水袖,他说应该用水袖,这是昆曲传统。王老师也用水袖,所以我用了水袖,我觉得昆曲的传统要保留。

金：您这个娄阿鼠形象很分层次，定位误伤和误杀，不是亡命之徒心态，所以《访鼠测字》就很有层次感。

吕：是的。他一直怀疑这个算命先生不是真的算命先生，两个人互相猜，智斗。况钟算命，娄阿鼠觉得有道理，一会相信，一会又不相信，一直是这种心态。最后娄阿鼠完全相信他，就入套了。一步步推进，水到渠成，人物形象和结局马上昭然若揭。我感觉我演这个戏很累，但是现在他们都说不累，我不知道他们是怎么表演，不是说体力上，心里一直吊着，很累。现在有些年轻人很轻松，好像一点不累，为什么？因为心里的紧张度还不够。当然体力上也累，跳上跳下的。

金：很多演员对人物的理解还不够深入。

吕：对，关键要研究人物，不能一直停留在模仿阶段，而且不能一直注重外在表演，要看这个人物刻画得深不深。

金：这也是昆曲的特点，或者说昆曲表演艺术之所以高于很多戏曲形式的原因。

吕：是的。昆曲尤其注重人物，虽然程式化也很强，但是最终还是人物，不能仅停留在程式层面上。

（三）"这一个"蔡婆

金：您还有其他角色，其他角色塑造是不是同样也是演人物？

吕：还想介绍《琵琶记》里蔡伯喈的母亲。

金：这是哪一个行当？

吕：传统是丑角演的，但后来也有一些老旦演。20世纪末，我们第一次到台湾演出，排《琵琶记》，安排我演蔡母。蔡母是配角，戏不多，集中在《吃饭吃糠》两折中。开始时，我完全按照传统昆剧丑角带彩旦这种形式来表演，但是后来我否定掉了。演这个人物，我花了很大精力，特意请教顾笃璜老师。顾老师说，"你要出彩，就要研究人物。"我问怎么研究人物，蔡伯喈上京赶考了，家乡连年灾荒吃不上饭，所以吃糠，我说我从来没吃过糠，不知道吃糠后会怎么样，吃糠怎么难吃。顾老师说："你没有经历这个年代，没有体会。三年困难时期，好多农民吃不上饭，当时好多人因为肚子饿，有浮肿病，而且人长期挨饿了以后会木讷。"这一点提醒得非常好。我想蔡母也是吃不饱饭，长期挨饿，所以人物行当方面不是丑角那样风趣灵活，不应该风趣灵活，她连饭都吃不上，而且心理打击大，儿子不知道死活。一方面是饥饿，一方面是心理打击。所以我尽量抛弃丑角表现方式，而且眼神比较死，走路好像不看，像盲人一样，抬手不灵活，很缓慢，声音也不响亮，发抖。顾老师看了很满意，说："吕福海你这个人物对了，抓得准。"所以在台湾演出

时，虽然我不是主角，戏份不多，但是非常出彩，谢幕的时候掌声非常热烈。2002年联合国教科文组织和我们文化部联合举办全国昆剧中青年演员展演，苏州四个人参加，王芳、陶红珍、杨晓勇和我。当时我想剧目是不是还是《十五贯》《活捉》《借茶》？后来好多人提醒我，你那个蔡母有特色，而且感人，可以把《吃饭吃糠》浓缩。后来我就拿《吃饭吃糠》参加展演，把《吃饭吃糠》从原来以赵五娘照顾蔡母为主改成以蔡母为主的折子戏，反响很好，获得了促进昆剧表演艺术奖。

金：这个戏是跟老师学的还是主要是自己捏的？

吕：开始是倪传钺老师说了一个路子，他也说以前是丑角演的。我后来改造，也就是捏成现在这种表演方式，大家非常认可。

金：可以说成为演艺道路上很重要的点。

吕：对，通过这个戏，我的感受是演员在创造人物方面不要受行当的限制，要以人物为出发点、落脚点，这是正确的创作方式。

金：说到这里，我突然想起张继青老师演的崔氏。那种精神恍惚状态，人物角色就是有跨度的，而不是单一的正旦。

吕：对，张老师那个《痴梦》确实突破了行当，不是完全在正旦规范的行当形式里，她有很大突破，正因为这种突破，这个人物也火了（更鲜活），大家都觉得好看。

金：您刚才介绍蔡婆形象，我想到了张继青老师，受益匪浅。

（四）"副"与"丑"

吕：我还想谈谈韩时忠，他是《钗钏记》里的角色。这个戏2002年准备去台湾演出，当时，安排我演韩时忠，后来我们参加第二届中国昆剧艺术节，获得了优秀表演艺术奖。韩时忠角色行当是昆曲丑角中的"副"。"副"有一定身份，比如他是读书人，有一定地位，当然基本上是坏人。开始我塑造韩时忠时，完全把他作为坏人来演，但是排练过程中，我越来越觉得不能完全当坏人。因为我发现他实际上心地善良，一直帮助好友皇甫吟。皇甫吟家境贫寒，有时粮食都不够，他就让家里拿点米、拿点钱过去，碰到皇甫吟就问"有什么困难，有困难跟我说。"只是他这张嘴很厉害，尤其《讲书》这个戏，实际上就是练嘴。如果青年演员学这个戏的话，打基础就是练嘴，嘴边灵活，讲得清清楚楚，而且讲得快。这个戏以念白为主。

金：那您觉得这个人物是乐于助人？

吕：我看了剧本后，觉得是个好人，最后他冒充皇甫吟约会是一念之差，突然有一个坏念头。以前韩时忠出

来就是坏人，从头坏到尾，我觉得这样就把这个人物简单化了，现代生活中不能用简单的好坏来评论，有好的方面也有不足的方面。有时候确实有一种意念磁场，犯了错，但你不能全部否定。

金：这是您理解的？有没有老师点拨呢？

吕：主要自己研究，受启发是朱文元老师，他也没说"你不要把他当成坏人"，但是从他的表演形式看，我觉得韩时忠不是个坏人。朱文元老师表演的是文绉绉的书生，读书人，我从中受到启发，干脆不把他演成坏人。

金：这个戏最初就是朱老师教的吗？形体动作是朱文元老师示范，然后加上自己的理解？

吕：朱老师跟我说一个路子，具体细节都是我自己想的，因为当时朱老师说这个戏几十年没演了，他记得一个大概的路子。

金：是"传"字辈老师教他的？

吕：也不是"传"字辈老师，是徐凌云老师教的，朱老师教我。另外我看了以前一些录像，然后再把理解和体会融进去。

金："副"和"丑"，简单说都是坏人，那么"副"和"丑"最大的区别在哪里？

吕：丑角一般外表是短挑白裙，不穿长衫，"丑"是社会最底层的人。"副"一般要穿褶子，长衫或者官服。表演上最大的区别是丑角比较外化，特别是表情方面，说笑就笑，说不开心就不开心。"副"有一定文化修养，脸上特点是阴。当然"副"每一个角色都有独特的方面。比如韩时忠嘴上很溜，嘴里念得又快又清晰。张文远也属于"副"。我跟王传淞老师学〈张文远〉，后来又跟刘异龙老师学，实际上把王老师的和刘老师的都吸收，也有自己的体会。相对来说，王老师的文气一点，刘老师的火爆一点。尤其是《活捉》，我吸收刘异龙老师的多一点，因为《活捉》里不完全是正常人，像鬼在转化，最后变成一个鬼，我觉得表演有点突破、火爆一点，不影响人物。《借茶》的张文远有文化，是衙役里的文书，就像现在说的机关干部，不是地痞流氓，但是也好色，所以一定要把握住。我基本上采用王老师的表现形式，比较文气，哪怕勾引阎惜娇也相对含蓄，扇子一扇，裙子飘起来，就看脚，那时候脚不能看，妇女的脚，三寸金莲，不能看。这个人物是有内涵、有修养的，表演不能"过"。所以台湾的贾馨园老师跟好多昆曲界的人说，丑角最喜欢苏昆吕福海的戏，把握分寸非常好，现在丑角都太过了，"过"了就不是这个人物，而且说吕福海演张文远、韩时忠有一种文人气质。我对这些人物的理解，主要在老师教导下，自己确实也有一些想法，娄阿鼠、蔡母、韩时忠、张文远等等，既有传统的，又有我的理解和表现。

金：韩时忠和张文远都是"副"，这两个"副"最重要的差别在哪里？

吕：在对人物的理解上。韩时忠是读书人，他是一念之差（犯的错）。张文远也是读书人，喜欢漂亮女性，不是一念之差，是天生喜欢。所以在处理上不同。具体表演手法上，韩时忠是快人快语，思维很快，讲话很快。张文远相对含蓄，但是他好色是一贯的。所以两个人有区别，表演上要体现出来。

金：张文远是不是动真感情？

吕：不能说动真感情，他看到漂亮女人就会喜欢，我对他的理解是看到漂亮的就喜欢，本质就是这样。

金：他的戏从《借茶》到《活捉》，后来心甘情愿多了，能这么理解吗？

吕：对，经过《借茶》《活捉》，他确实从开始的调戏到心甘情愿跟她（阎婆惜）走。如果碰到另外一个女性也这么漂亮，我相信张文远也会跟着走，因为他本质就是这样一个人。

金：嗯，我明白您刚才说的"文气"，实际上是昆曲表演的雅、高雅。那么后来，您理解的张文远喜欢漂亮的人，是他性格本身决定的。同样是"副"，韩时忠、张文远是有差别的。说起"副"，我也做了点功课。2019年元宵晚会上，您参加了一个戏曲节目，叫《金猪送福》。我发现化妆不一样，比如第一个、第二个、第三个角色面部那个白块只画到眼的中部，但是您扮演的角色和那个小矮爷爷，白块画过了两边的眼梢。丑角化妆是画在眼的中部，对吧？

吕：脸谱是根据行当来的，丑角一般不画出眼眶，基本在中间一块，但是"副"要画出眼眶，要大一点，宽大。

金：《金猪送福》，您的行当恰恰就是"副"。

吕：对，他穿长衫，不是短衣。其他一些丑角地方戏，不一定这样规范严谨。

四、感受苏昆的幸福

金：您讲得特别投入，把我带到那样的境界中。作为演员，同时也是剧院管理者，这些年一边演出，一边抓艺术工作，可能很多时间都放在工作方面了，已经不计较名利。您主要从哪几大块做艺术工作？简单介绍一下。

吕：从青春版《牡丹亭》创作后期，我开始分管艺术工作，花了很大精力，放弃了个人艺术实践活动，或者创造活动。我体会最深的是剧团一定要有好作品，没有作品就没有存在的价值。拿青春版《牡丹亭》来说，就是因

为青春版《牡丹亭》，苏州昆剧院才有了翻天覆地的变化，这种变化不是外在，不是硬件方面。青春版《牡丹亭》之前，剧院也是那么多人，之后，就完全不一样，邀请我们演出的人多了，到哪儿大家都很尊重我们，非常受欢迎，演职员的精神面貌也不一样。因为有演出，大家愿意排戏，排了戏就可以演出，演员逐步有锻炼的机会，又有可能进一步提高。短短几年，俞玖林、沈丰英、周雪峰，已经成为梅花奖演员，吕佳、沈国芳、唐荣都是国家一级演员，进步很快。所以说我的最大体会(是)要有戏，有了戏，剧团就活起来了。当然戏和人有很大关系，戏靠人去演，所以青春版《牡丹亭》之后，又有《玉簪记》，包括跟坂东玉三郎合作的中日版《牡丹亭》，都受欢迎。后来跟白老师继续合作，(排)了《红娘》《潘金莲》，(还有)《烂柯山》。我们归纳了一下，15个大戏，而且都可以在市场上演出。从青春版《牡丹亭》之后，理念就是抓艺术生产，出戏，同时抓艺术人才培养，出戏和出人是相辅相成的。正因为青春版《牡丹亭》，俞玖林、沈丰英出来了，沈国芳、唐荣出来了。注重人才培养，对创作也有很大好处，所以近几年抓剧目生产，另外就是抓青年演员培养。

金：在青年演员培养上有什么政策或者策略、规范？

吕：我们请全国最好的老师为青年演员教戏，每年都来，专门弄了几个客房，就是老艺术家们来住的，应该说条件还比较好。

金：他们大概多长时间过来一次呢？

吕：基本上每个月都有几位老师来，像汪世瑜老师，这么多年基本是常住。蔡正仁老师、岳美缇老师、梁谷音老师经常为青年演员教戏、排戏。我们觉得演员如果有昆曲界最好的老师来教，他们会提高更快一点。以前没这个条件，现在条件比较好。另外我们也有这方面的专项经费，国家也很重视。近几年青年演员，像小兰花班的俞玖林、沈丰英一批已经成熟了，舞台上主要以他们为主。我们现在着重培养"振"字辈。苏州是"继""承""弘""扬"，(接)下来是"振""兴""繁""荣"，"振"字辈(是)刘煜他们这一辈。加强训练，请全国最好的老师，规定每个青年演员每天早晨来练早功，专门请了早功老师，每天练唱，特意进了两个笛子演奏员，帮他们练唱。而且规定，每年青年演员必须学一个新戏，鼓励多学，年底有奖励，通过这些手段促进青年演员的提高。

另外，多年艺术管理，感受比较深的是管理者对艺术人员、对艺术的坚持，要有一种包容。这些艺术人才有发展潜力，但是都有个性，我们要有包容度。对于不足，当然要指出来，慢慢让他改正。所以这么多年，我跟主要演员、艺术人才很融洽。有一个融洽的环境，物质条件也好了，大家都很安心，舒畅。我们发挥每个人的长处，吕佳演不到杜丽娘，但是有《红娘》，屈斌斌虽然在《牡丹亭》里是杜宝，但是有《十五贯》的况钟、《烂柯山》的朱买臣，唐荣有《白罗衫》，还特别帮他请北京的侯少奎老师教他《千里送京娘》。大家都有事做，都有戏学。这也是我十多年在艺术管理方面的体会。

金：我还知道，除了您说的两大方面工作，还有经常跟我联系昆曲进校园事宜，给大学生做讲座，比如用扇子，小生扇什么地方，还有扇肚子、扇头，我觉得特别形象。

吕：你提醒我了，昆曲推广传播方面有多种方式，我们要进大学，进学校，不能只在剧团里、剧场里。说实话，现在年轻人喜欢昆曲的很多，但是要叫他说出一二来，还说不出来，他只是看热闹，所以还是要推广，进行这方面的辅导，让他们知道昆曲好在什么地方，而不是只有简单的印象：舞台上很美。

金：是的，您的介绍有知识性又有表演性，对不了解昆曲的年轻人，非常重要。

吕：尤其他第一次看昆曲之前，简单介绍一下，再看演出，就完全不一样。所以每次厅堂演出之前都有导赏。院里原来只有我导赏，现在好几个能讲。观众听了再看，感受不一样。这种形式非常好，要坚持。

金：既有对演员的提高，同时也对观众的提高，提高观众的欣赏水平。

吕：戏剧三部分：演员、剧场、观众，观众很重要，没有观众，你的演出就没有价值。有了观众，怎么提高他们的欣赏水平，也很重要。只是停留在看看热闹，将来也不长久。

金：艺术工作纷繁复杂，要深入进去，就需要大量的精力。

吕：是这样。特别是搞一个新创作，要把导演、编剧、音乐作曲、舞美设计、服装设计的思想理念统一起来，是非常困难的事。剧团要把这些融合到一起，要花很大的精力。所以我很佩服蔡(少华)院长，真的不容易。

金：这次访谈是应《中国昆曲年鉴2020》相约进行的，所以还要概括谈谈2019年的工作情况。

吕：2019年是新中国成立70周年。10月，举办了一台专场演出，围绕建国的题材，恢复排练了现代昆剧《活捉罗根元》。这个戏在20世纪90年代初也排过，张继青老师那时候就演过。20世纪90年代，王芳演，我演小狗子。虽然是现代戏，但是很多传统东西融进去，没有

完全跟传统脱钩,所以新中国成立70周年时又复排了这个戏。我担任导演,剧本稍做整理,个别地方比原来稍微丰富。2019年是我们苏州昆剧院演出历史上最繁忙的年份,大小演出达到460多场,一是全国巡演,青春版《牡丹亭》《玉簪记》《十五贯》《红娘》等。另外在对外文化交流方面,4月份,我带《琵琶记》剧组到美国密歇根大学交流,观众大部分是美国学生,我特意问了(那里的)林教授美国学生比例多少,他说60%。学生从头至尾认认真真看完,掌声不断,我也非常感动。我们还与荷兰舞蹈团合作《牡丹亭·游园惊梦》,中方我导演,荷兰方面是舞蹈团的老师。在苏州排的,把昆曲的《游园惊梦》融入荷兰的舞蹈,既古典,又现代。当时时间比较紧,他们来(苏州)只有十来天,开始排练不到两个月,而且跟荷兰沟通也比较困难,只是靠微信。最后演出我没有去(荷兰),但是听人介绍说效果非常好。第一次可能还比较粗糙,以后不妨做做这方面的探索。我们还到俄罗斯演出青春版《牡丹亭》,蔡院长带队,效果非常好。近几年海外演出多,文化交流多,效果都非常好。去年演出很多,一直在演出。

金:听您介绍,我也收获很多,您在苏州"继""承""弘""扬"(辈分中)属于"弘"字辈,您当时叫吕弘海吗?

吕:只用过一次(这个名字),就是第一次到台湾(演出)。那时顾老师说用艺名,当时我们还无所谓,但说明书上(印的)是吕弘海。还有一个笑话,有人找杨晓勇,杨晓勇(艺名)叫杨弘生,说明书上写的是杨弘生。有人问杨弘生在不在?而且就问的杨晓勇,杨晓勇说"我们没有杨弘生"(笑)。现在买票都要身份证,艺名不方便,所以还是用本名,但是知道自己是"弘"字辈的。现在只确定辈分,不用艺名。

金:只有"继"字辈名字似乎彻底改了过来,本名反而忘记了,这是一个时代的记忆。您的名字是吕福海,听您讲述,您的状态,就像沉浸在昆曲的海洋中,我突然想说一句话,"昆曲是幸福之海",而且您的介绍确实有种辛苦感,但更有幸福感。

吕:是的,昆曲是我一生的工作、事业,走进来真的非常幸福。

金:谢谢吕老师!希望青年演员从您的经验和收获里获得启发,祝愿苏州昆剧院越来越好,祝愿您在幸福之海游得更加畅快!

吕:感谢金老师,你从青春版《牡丹亭》后期开始就一直非常关心、关注我们昆剧院的状态。包括去年开始为青年演员上文化课,你也做出了很大贡献。

金:这是应该的,我们都是铺路者。您搞专业不计名利,我也愿意为昆曲做点事。以后有机会再听您谈昆曲。

(访谈时间:2020年7月)

永嘉昆剧团2019年度推荐艺术家

金海雷:做一个"一人千面"的好演员

金海雷,永嘉昆剧团二级演员,主攻小生,兼老旦。2006年考入永嘉昆剧团,2015年正式拜昆曲表演艺术家林媚媚老师为师,曾师从岳美缇、汪世瑜、石小梅、张玲弟、刘文华等老师。先后在昆曲大戏《白蛇传》《钗钏记》《连环计》《金印记》《孟姜女送寒衣》《绣襦记》《荆钗记》等剧目中担任重要角色,塑造了众多个性鲜明、内涵丰富的人物形象。

从艺不久,金海雷就常常听到有很多观众或专家这样评价一个戏曲演员:某某演员不会表演,"身上没有功夫";某某演员的表演游离于人物性格之外,但功夫不错,可惜身上没有戏。这让她深切地感到"功夫"和"戏"是两个不同的概念,而一个真正优秀的演员,他的身上应该既有"功夫"又有"戏"。这成为她从艺生涯一直追求的目标。

一、千锤百炼为有"功夫"

金海雷在绍兴艺校就学的时候,专攻越剧小生行当。2006年考入永嘉昆剧团,由于当时团里演员行当不足,几乎每个演员都是一专多用,只是谁也没有金海雷的挑战大,迎接她的是老旦的角色,这意味着她不但要从越剧跨界到昆曲,还要从小生跨到老旦。更具挑战的是,入团不久,团里就要排演《钗钏记》中的一折经典折子戏《相约相骂》,让她饰演皇甫母这个老旦角色。刚接到这个任务时,金海雷心里实在没底,内心充满了恐惧。这么短的时间从小生跨越到老旦,如果肯多下死功夫,也许在唱腔、念白上可以改变,但要让眼神、手势、脚步等身段细节得到彻底转变很难,在金海雷的心里,它就像一座简直无法翻过的大山。当时团里并没有专业从

事老旦的老师可以手把手地指导她，老先生周云娟老师来教小旦时，大致描述了老旦台位，还有一些动作。金海雷凭着老师描述的画面和感觉，把自己关在房间里模仿了再模仿，但到排练时，站在台口的她却怎么也迈不出步伐。身上那个习惯了的帅帅的、挺拔的小生角色像钻到她骨子里似的，抗拒着老旦这个外来者的侵入。后来金海雷虽然鼓足勇气迈开步伐开始表演，但自我感觉很别扭：这样的自己怎么能上台表演呢？为了让自己身上有老旦的真"功夫"，每天从排练场一下来，金海雷就反复翻看永昆老艺术家留下来的许多资料，找来全国不同剧种、不同剧团知名老旦演员的录像带反复翻看。上下班的路上，也许别人都在无意识地看帅哥美女，而她却总是盯着一个个老妇人，看她们的神情、看她们的走路姿势、看她们说话的样子，常常看得出了神。而在排练场，她总是逮着老师、粘着同事，让他们毫无保留地找瑕疵、提意见。功夫不负有心人，到正式上演的那天，她的表演得到了老师和同事的充分肯定，并被推荐参加全国昆曲优秀青年演员展演，还荣获了表演奖。

这一次的跨行当经历虽然艰辛，却让金海雷很有满足感、成就感，因为她骨子里是一个喜欢挑战的人。越是有挑战的角色，越能激发起她的兴趣和斗志。皇甫母这一角色的成功演出，让她成了团里的老旦专业户，这之后，她先后在《折桂记》中饰演奶妈，在《孟姜女送寒衣》中饰演李老太，在《荆钗记》中饰演王母，在《金印记》中饰演苏母等，这些老旦或高贵或贫贱，或善良或邪恶，或坚强或软弱，各有不同。但另一方面，出于对自己的挑战和突破，金海雷又先后在《白蛇传》中饰演许仙，在《占花魁》中饰演秦钟，在《牡丹亭》中饰演柳梦梅，在《桃花扇》中饰演侯方域，在《绣襦记》中饰演郑元和等，这些小生角色或痴或傻，或懦弱或刚强，或风流潇洒或落魄寒酸，颇具艺术个性。让观众颇感意外的是，第一次看金海雷饰演老旦角色的观众不敢相信她曾经是科班小生专业的演员，而第一次看她饰演小生角色的观众也无法相信她竟然是一个已在台上摸爬滚打了十几年老旦角色的演员。这一切要归于她的"功夫"。为了让自己能够在台上干干净净地呈现不同行当角色的特点，金海雷付出了常人无法想象的努力。因传承传统戏剧成果突出，2016年金海雷在"非遗薪传"——浙江传统戏剧展演展评活动中荣获薪传奖。

二、千琢万磨为有"戏"

在金海雷的心里，戏曲演员应当是一个"一人千面"而不是"千人一面"的职业；一个真正优秀的戏曲演员应该是演什么就是什么，而不是演什么像什么。而要做到演什么是什么，演员除了要拥有过硬的真"功夫"，还必须让自己演的角色有"戏"，让自己从里到外、从上到下都散发着角色的气息，达到"未出声，已见形"。而要做到这一点，最好的办法是让自己深入角色的世界，感同身受角色的所思所想，真正懂这个角色，最终让自己成为这个角色。

2015年，金海雷参与《绣襦记·当巾》的排练，在戏中饰演郑元和这一角色。这是她第一次表演穷生，对她来说又是一个挑战，更何况郑元和这个穷生又不同于一般的穷生，他的性格特点非常生动、鲜明，充满了喜剧性，又有很强的生活气息。如何将郑元和那一副似醉非醉、似怒非怒、似笑非笑的半癫狂半清醒鲜明、真切地演出来？为了演好这个角色，金海雷下了狠功夫，研读了不同专家对《绣襦记》作品的分析，摸透郑元和这个人物的内心世界和性格特点。为了"未出声，已见形"地呈现郑元和的形象，金海雷反复练习鞋皮生的走路姿势，对着镜子反复观察自己的表情，对着每一个细节反复琢磨，让自己的每一个表情、动作、语言都更精准地演出角色的足够痴情、足够天真、足够可笑而又不失真实。

金海雷发现，让角色鲜活起来，让观众感到真实、亲切的一个法宝是到生活中去，生活永远是舞台艺术取之不尽用之不竭的源头活水。永昆一些特别具有地方特色和别具一格的经典剧目如《琵琶记·见娘》《绣襦记·当巾》等有一个共同的特点，那就是来源于生活。所以金海雷平常养成了一个习惯，她总是默默去观察生活中的一些小细节，去留意身边每一个人的不同特点，这为她塑造舞台形象提供了很大的帮助。同样是饰演《钗钏记》中皇甫母这一角色，随着自己阅历的不断丰富，她在表演上注入了越来越多的小心思：念白"喝杯茶，喝杯茶"的"茶"，金海雷用永嘉方言来表现；在《相骂》里云香跟皇甫母的误会引起的肢体冲突用相互打屁股来表现；在《相约》中一老一少争坐凳子，皇甫母为表怒意的"呦呦呦"配上云香的学腔"呦呦呦"；在演到《相约》一折的结尾部分时，当丫鬟说出自己的名字后，金海雷充分利用眼神，先把观众吸引过来，然后在念白的同时辅以相应的手势动作，特定的语气与眼神的配合运用，通过慢镜头的方式一点一点、一层一层地放大皇甫母当时心理和神态所产生的微妙变化。这一系列小细节的加入，让表演不但尽显生活实际，人物的性格也变得更加丰富饱满，还增添了浓浓的生活趣味，让表演有了更大

的魅力。

千锤百炼成真功夫,千琢万磨出精品。"未出声,已见形"始终是金海雷艺术生涯的追求。未来,在从事昆剧艺术的道路上,金海雷也许还会饰演不同的舞台角色,而她唯一不变的目标是:让每一个舞台角色都能通过她的努力,展现出角色独特、鲜活的一面。

昆剧教育

苏州市艺术学校 2019 年度昆剧教育

2019年5月15日,苏州市教育局特举办2019年苏州市职业学校文艺汇演。苏州市艺术学校2016级小昆班表演的昆曲《兰之韵》,凭借过人的实力和精湛的表演,在众多节目中脱颖而出,荣获一等奖。

5月30日13点30分,艺校小剧场正在上演经典小武戏《挡马》。该剧为武旦和武丑的应工戏,对演员的基本功要求极高,历来为京昆界武戏的保留剧目。上昆表演艺术家王芝泉老师当年凭借用腿"掏翎子"的绝技赢得了"武旦皇后"的美誉。此次学校对《挡马》剧目的传承是在正常教学工作以外,针对在校昆曲专业中行当的弱势缺口而设置的。学校联系省内外名师,制订相对独立的教学计划,合理安排上课时间,为的就是传承好该剧。

6月24日9:00,苏州市艺术学校2019毕业实习双选洽谈会暨专业汇报演出在苏州市妇女儿童活动中心正式拉开帷幕。苏州市文化广电和旅游局艺术处处长冷建国、国家一级演员、苏州市苏剧传习保护中心主任、中国戏曲梅花奖二度梅获得者王芳老师,苏州市锡剧团副团长、国家一级演员、白玉兰奖获得者张唐兵老师,苏州昆剧院副院长、国家一级演员、中国戏曲梅花奖获得者俞玖林老师,以及苏州市歌舞剧院、苏州市昆剧传习保护所等80家院团及各企事业单位出席了本次活动。

11月3日晚上,作为艺术职业教育戏曲教学成果展演入选剧目,苏州市艺术学校演出的昆曲《义侠记·游街》在北京长安大剧院精彩亮相,赢得一片喝彩。昆曲《义侠记·游街》讲述的是武大郎在阳谷县街头卖炊饼,与少年郓哥调侃嬉戏时,得知游街庆贺的景阳冈打虎英雄武松是自己失散多年的亲兄弟,后二人重逢,喜悲交加的故事。该剧由林继凡、张心田、周乾德指导,苏州市艺术学校学生高文杰、徐梦迪、李思澄、李炳辰、孙培然、曹斌演出。剧中高文杰扮演武大郎,他运用矮子功的艺术夸张手法,成功塑造了武大郎这一传统人物形象。

12月24日上午,上海京昆艺术咨询委员会专家和领导莅临苏州市艺术学校参观昆曲教学并进行指导,专家团由上海京昆艺术发展咨询委员会副主任蔡正仁带队,成员有原上海戏剧学院戏曲学院院长、上海市戏曲学校校长徐幸捷及上海昆剧团艺术指导张静娴、上海戏剧学院戏曲学院副院长金喜全、上海市戏曲学校原教务科长胡根夫、原上海市文化局党委办公室主任王建华、上海京昆艺术发展咨询委员会秘书夏杨等专家,专家们参观了学校昆曲班的基本功课程,并观摩了学生学戏课展示。

立德树人六十载,风雨兼程,砥砺前行。在新中国成立70周年之际,苏州市艺术学校于9月28日晚,在苏州市公共文化中心剧场隆重举行"追梦新时代|庆祝新中国成立70周年暨苏州市艺术学校教学汇报展演"活动。本次展演活动由苏州市文广旅局主办,苏州市艺术学校承办,是苏州市文广旅局庆祝新中国成立70周年系列活动之一。

9月25日晚7:30,苏州市工业园区中央公园人山人海,热闹非凡,大家翘首以待的"祖国颂 姑苏韵·2019紫金文化艺术节苏州市广场群众文艺展演"在此隆重举行。本次展演通过文艺节目的精品展示,庆祝新中国成立70周年,唱响主旋律、传递正能量,让广大群众在丰富多彩的文化艺术活动中,充分享受到苏州市文化建设带来的丰硕成果。

苏州市艺术学校 2019 年度演出日志

序号	演出时间	地点	剧目	主要演员	观众人次	其他（编剧、导演、作曲等）	
1	5月15日	苏州市教育局	昆曲《兰之韵》	2016级昆曲表演班部分学生参加	500人	指导老师：赵晴怡、周乾德、张心田	
2	9月25日	苏州市工业园区中央公园	"祖国颂 姑苏韵·2019紫金文化艺术节苏州市广场群众文艺展演"	2016级昆曲表演班部分学生参加	500人	指导教师：陈滨、常小飞、王悦丽等	
3	9月28日	苏州市公共文化中心剧场	"追梦新时代	庆祝新中国成立70周年暨苏州市艺术学校教学汇报展演"活动	苏州市艺术学校昆曲专业师生共同参加演出活动	400人	苏州艺校昆曲教学部全体教师
4	11月3日	北京长安大剧院	《义侠记·游街》	苏州市艺术学校学生高文杰、徐梦迪、李思澄等	400人	指导老师：林继凡、张心田、周乾德	

昆曲研究

昆曲研究2019年度论著编目

谭 飞 辑

(一) 牡丹亭·初会

作者：(明)汤显祖原著；张弘改编；梦雨绘

丛书名：初识国粹·昆曲折子戏绘本

出版社：长春出版社；第1版

出版时间：2019年1月

本书是根据昆剧《牡丹亭》中《幽媾》一折编绘的。《幽媾》一折描述的是杜丽娘的魂魄回到人间，与柳梦梅相逢的情状。在全剧中，这场戏是男女主角真正意义上的初次相会。文本以舞台演出词本为主(根据江苏省演艺集团昆剧院演出本改编)，让大读者和小读者都能欣赏昆曲的唱词之美；由石小梅昆曲工作室设计师梦雨作画，展现水彩风格的昆曲之美。绘本中所有人物的姿态，都来自舞台上的身段；所有文字，都是舞台上的唱词和念白。亲子共读昆曲绘本，在沉浸故事的同时，欣赏昆曲的身段、服饰、舞台调度及文本等各方面的特征与美感。该书为"初识国粹·昆曲折子戏绘本"丛书之一，该丛书将昆曲的高雅文化融入孩童时代的审美情趣，这是经典传统文化的最佳传承方式。让孩童欣赏到昆曲的美，进入昆曲文化中富有想象力、富有诗词韵律、富有罗衫飘绸的唯美世界，由昆曲文化而完成一种前所未有的儿童美育。

(二) 一个人的文艺复兴

作者：白先勇

丛书名：理想国·白先勇作品

出版社：广西师范大学出版社；第1版

出版时间：2019年1月

本书是中国新文化运动100周年之际的一部白先勇散文集，主要收录关于文学、艺术活动的文章。《白先勇与青年朋友谈小说》，谈小说的创作经验；《十年辛苦不寻常》，谈昆曲的美学价值；《〈牡丹亭〉还魂记》，谈青春版《牡丹亭》和昆曲新美学；《抢救尤三姐的贞操》，谈《红楼梦》的版本优劣；《现在是文化复兴的好时光》，谈文化经典的保存与流传，以及如何复兴中国传统文化。这些文章的时间跨度，从20世纪70年代直至当今，可见，实现我们的"文艺复兴"，是白先勇多年来的心中悲愿。白先勇曾经说过，"我所有的准备，都是为了我们的'文艺复兴'"。如果从"文艺复兴"这个维度去看白先勇的文学、艺术人生，就会发现，从青年时代直至现在，他所有的文学、艺术活动，都贯穿着一条力图为中国传统文化"复兴"的线索——回顾既往，无论是他的文学创作，还是他的文学、文化实践(办文学刊物、推广昆曲、宣传《红楼梦》)，冥冥之中，仿佛都是他"文艺复兴"理想的具体呈现。而收在这本集子里的文章，正体现了白先勇个人色彩的"文艺复兴"的历史轨迹和基本面貌。

(三) 昆曲传统曲律的现代传承与革新探索

作者：刘芳

出版社：南京大学出版社；第1版

出版时间：2019年3月

本书分为五章，分别为：昆曲传统曲律理论的形成与发展(昆曲传统曲律的来源、曲律进化中的双向性)；古代昆曲中的格律实际应用情形(同支曲牌的格律混乱、同支曲牌的旋律变动、不同曲家工尺的差异、用集曲解决文乐矛盾)；新编昆剧本中的曲律应用情形(新编昆曲的代表剧目、选用曲调及组合形式、新编昆剧的曲文格律、新编昆剧的音乐旋律)；适应新昆剧创作的曲律理论改革(新编昆剧曲律改革的必要性、新编昆剧曲律改革的可行性、新编昆剧曲律革新指导思想)；新编昆剧剧本曲调创作格律指南(传世昆剧剧本中的常用曲调组合范例、结合现代语音保留地方特色的新曲韵、传世昆剧本中的常用曲调格律举例)等。作者深入梳理了明清时期曲家、传奇作家对曲律的不同认识，分析了明清昆曲作品中曲律的实际遵守情况和当代新编昆剧在曲律运用方面的得失，还根据新时期的创作需要和舞台艺术需要，抓住传统曲律对营造艺术美感的本质贡献，制定新的昆曲曲律规则。本书可以为剧作家创作新编昆剧，在曲调的填写方面提供帮助和参考。

(四) 好花枝：昆曲雅词绝唱

作者：王晓映

绘者：高马得

出版社：新星出版社；第1版

出版时间：2019年4月

本书从30多出昆曲名作中精选60余段文学性与艺术性俱佳的唱词，分为"世总为情""爱别离苦""黍离悲

歌""人心闲看"等4章。每段唱词附一则赏析，或分析从原著到台本的变化，或比较不同演员的表演，串联起来组成昆曲的种种元素。昆曲自元末明初发源至今，已有600多年。"好花枝不照丽人眠""良辰美景奈何天""情不知所起，一往而深"……这些唱词呈现出中文的别样情致，令人一见难忘。作者王晓映女士推广昆曲文化多年，著有《一桌二椅·夜奔》《一桌二椅·朱鹮记》《说戏》等。本书对优美唱词进行赏析，同时还遴选了高马得先生近50幅代表作，与唱词选段相得益彰。高马得，笔名"马得"，南京人，20世纪40年代即以漫画著称，自20世纪60年代开始醉心于中国戏曲，以水墨形式描绘戏曲人物，生动传神，出版过《画戏话戏》《水墨·粉墨》《姹紫嫣红》等作品。本书绝句雅词，水墨风姿，昆曲的风雅尽在其中。

（五）戏文当了实事做：昆曲艺术感悟

作者：陈益

出版社：上海书店出版社；第1版

出版时间：2019年4月

本书旨在对昆曲艺术进行介绍和赏析，是作者多年来对昆曲艺术感悟的总结。昆曲，是一份人类共有的文化遗产，有天生的优势，也先天地注定不易传承。针对当下人们对昆曲的了解情况和曲艺传承现状，作者立意于解答"什么是昆曲""怎样看待昆曲""如何传承和发扬昆曲"等问题，以独特的视觉赏析昆曲珍本，探索昆曲历史，为读者阐释了昆曲文化魅力，分享了在剧本、表演、人物、风尚、演变诸方面的收获。全文围绕昆曲曲本、昆曲文化、昆曲历史、发扬传承等方面，分为"感悟""品味""读史""沉思""行履"等5个章节，帮助读者正确认识昆曲，领略昆曲艺术魅力，进而引发社会对昆曲传承的关注和思考。作者生活在昆曲发源地，多年来以独特的视角研读昆曲珍本，探索昆曲史，感受昆曲文化魅力，在剧本、表演、人物、风尚、演变诸方面有所收获，借助文字，娓娓道来，旨在廓清正误，阐明得失，钩沉文史，引发有益的思考。

（六）昆曲集净

编撰：褚民谊

出版社：学苑出版社；第1版

出版时间：2019年4月

本书据《昆曲集净》影印整理。原版线装2册，系手抄本，民国版，誊写工整美观，由国民党元老褚民谊编撰，曲谱由昆曲大家陆炳卿、沈传锟详加校对，昆曲大家溥侗点正讹误，权威准确。昆曲净行典型，向有"七红八黑四白三僧"之说。该书收录以七红（关羽、赵匡胤、屠岸贾、火判、炳灵公、昆仑奴、回回王）、八黑（张飞、钟馗、包拯、项羽、胡判官、铁勒奴、尉迟恭、金兀术）、四白（刘唐、吴王、鲁智深、一只虎）、三僧（达摩、惠明、杨五郎）为代表的22个净角折子戏55出。"曲中所有净角戏几已全收。"所收录的每一出戏，包括剧情介绍、舞台调度及对白、曲谱，方便实用。无论是内容还是编排，都很用心，堪称昆曲净行演员必备的工具书。

（七）图说昆曲小镇

作者：杨守松文；吴明艳图

出版社：文汇出版社；第1版

出版时间：2019年4月

本书通过图画对巴城昆曲小镇进行相关的描绘，配以生动的文字，勾勒文化产业多元化发展，力图呈现一个富有原色文化魅力、充满蓬勃产业生机的"昆曲小镇"。巴城是"百戏之祖"昆曲的早期发源地，昆曲在这里完成了"昆腔前身—昆山腔—昆曲—昆剧"的华丽演变。近年来，巴城改造、扩建以巴城老街为核心区的"昆艺老街"，扛起了保护与发展昆曲的大旗，与社会各界联手，共同做好昆曲的保护、传承与弘扬，并努力把昆曲融入日常生活、融入旅游转型、融入特色发展，有力推动了"昆曲小镇"的建设，传承发扬昆曲大美。如今的昆曲小镇巴城是中国昆剧院团联盟演出基地，先后成功举办阳澄曲叙、重阳曲会、紫金京昆艺术节少儿昆曲大赛等重量级昆曲文化活动24场，开展各类昆曲主题讲座、演出、拍曲等活动200多场次，开展线上直播活动50多次，线上线下参与活动的受众超过450万人次。

（八）哈佛燕京图书馆藏二齐旧藏珍稀文献丛刊·第93册

编者：乐怡，刘波

丛书名：哈佛燕京图书馆文献丛刊·第十九种

出版社：国家图书馆出版社；第1版

出版时间：2019年4月

本书为《哈佛燕京图书馆藏二齐旧藏珍稀文献丛刊》第93册。该丛刊从齐耀琳（1862—1949）、齐耀珊（1865—1954）两兄弟的藏书（1945年，齐氏兄弟的400余种藏书由哈佛燕京图书馆购得）中精选213种具有重要学术价值的文献影印出版。本丛刊的特色和价值主要体现在：所收文献皆为稿抄本；档案、戏曲文献和清人手稿等是其藏书的主要特色。档案文献主要有地方政

府文件、官员的奏稿、典业及商会行规等商业文献,即官册、赋税、贸易、奉饷、律例、奏议、公牍之类。其他若名人日记、书院考课论文稿、戏班的工尺谱、建筑资料等。地方政府文件,包括县衙里的交代簿、县志局的流水账、县镇的水道图、登科录、职官录、军事及司法档册等。该丛刊第93册有大量昆曲相关文献,内容包括:锦堂奇书三十四卷缺卷一——二(卷三十一—三十四)/(清)佚名撰;词论一卷填词图谱一卷/(清)赖以邠撰、(清)查继超增辑;昆曲工尺谱选钞不分卷/(清)佚名辑;霓裳清玩附工尺谱不分卷/(清)佚名辑。

(九) 兰苑芳鬯:中国昆曲六百年(附DVD)
主编:王宁
编者:国家大剧院
出版社:上海音乐学院出版社;第1版
出版时间:2019年5月

本书的策划缘由是在昆曲申遗成功10周年之际,即2011年5月4日,在国家大剧院展开了由文化部、北京市人民政府主办,国家大剧院、北方昆曲剧院承办的"兰苑芳鬯——中国昆曲600年全景"特展。特展为期一个月,是近年来有关昆曲艺术的规模最大、时间最长的展览之一。本书以"兰苑芳鬯——中国昆曲600年全景展"为蓝本,分为"历史沿革""行当家门""舞台体制""演出规制"等4个部分,正文内容包括中英文以及大量的图片,图片内容除了乐器、戏服、剧本、头饰、工艺品(泥塑、陶瓷、扇面、戏台模型)、剧照及昆曲名家之物等外,还有韩世昌先生的戏服、戏镜、化妆箱、沈传锟的马鞭、郑传鉴的云帚、剧照、王传蕖的曲笛、刘传蘅的马鞭、方传芸的手抄曲谱、沈传芷的笛子、手抄本、周凤文的箫,以及《封相》《游园惊梦》《奇袭白虎团》等不少珍贵的黑胶唱片……其中,最为珍贵的图片是苏州戏曲博物馆的镇馆之宝——晚清宝和堂昆曲堂名灯担,并且《昆剧全目》抄本也将以图片形式在该书中出版。另外,在书后还将附上DVD《"昆曲之路"——纪念昆曲申遗10周年》系列演出,汇集《牡丹亭》《西厢记》《奇双会》《临川梦影》《明珠幽兰》等5台剧目,魏春荣、王振义、沈丰英、俞玖林、邵铮、史红梅等30余位南北昆剧名家及日本歌舞伎名家坂东玉三郎参演。

(十) 昆曲精编剧目典藏(第十六卷)
编者:上海戏剧学院附属戏曲学校
出版社:中西书局;第1版
出版时间:2019年5月

本书收录剧目《铁冠图·守门》《铁冠图·杀监》《南柯记·花报》《十五贯·判斩》《西楼记·拆书》《西楼记·赠马》《千金记·鸿门》《千金记·撒斗》《永团圆·击鼓》《永团圆·堂配》《双珠记·卖子》《双珠记·投渊》《精忠记·刺字》《鸾钗记·拔眉》《鸾钗记·探监》等。《昆曲精编剧目典藏》原名"昆曲精编教材300种",是上海戏剧学院附属戏曲学校为继承和弘扬民族文化遗产而进行的一项重大艺术工程,也是上海戏剧学院教育高地整体规划的一个重要组成部分。它共分20卷,每卷15种。其结构框架分别为基础剧目、行当特色剧目、必学常演剧目和挖掘整理的剧目,具有系统性、示范性、实用性等特点。它既是每一位从事昆曲艺术的学生及剧团专业工作者所必备的教材,也是古典艺术爱好者及昆曲艺术爱好者的良师益友。传统昆曲艺术的精华及其所散发出来的清香,将由此而让我们充分地领略和品味。本套丛书由上海戏剧学院附属戏曲学校、上海戏剧学院戏曲学院编辑,本卷为戏曲学院戏曲人才培养模式创新实验项目成果。

(十一) 布艺上的昆曲:昆曲艺术视觉符号在家纺产品设计中的应用研究
作者:高小红
出版社:中国纺织出版社;第1版
出版时间:2019年5月

本书内容来源于教育部人文社科规划基金项目"基于昆曲艺术视觉符号的家纺产品造型设计与工艺实现研究"。艺术作品中的视觉符号是对象的简化概括,其个性鲜明,有着一定的规范,具有象征意义,有利于揭示本质,昆曲艺术视觉符号直观表达了昆曲艺术的艺术思维和情感。例如,昆曲中的人物的造型程式以其独特的装饰美在中国艺术中具有不可忽视的地位,其本身就具有独立的审美价值。本书重点介绍了昆曲艺术中的妆面、服饰、砌末、乐器、人物动态及经典剧目情节等主要视觉元素在家纺产品造型设计和工艺设计上的应用,如布艺人偶、系列靠垫以及客厅系列家纺的整体设计等。该书以专业的眼光和独特的视角,为注重实践、富含文化内涵的家纺产品设计提供有价值的基础理论与实例分析。

(十二) 三国戏曲集成(共8卷全套12册)
主编:胡世厚
出版社:复旦大学出版社;第1版
出版时间:2019年6月

本书从北京、上海、南京、杭州、太原、河南等省市及高校图书馆、戏曲院团搜集历代创作的三国戏587种，其中完整剧本471种，残曲、存目116种，分编为《元代卷》《明代卷》《清代杂剧传奇卷》（上下）、《清代花部卷》《晚清昆曲京剧卷》《现代京剧卷》（上中下）、《山西地方戏卷》《当代卷》（上下），共8卷12册。这些剧本将三国时期的重大历史事件和主要人物搬上舞台，是当今汇集三国戏多、全、完备的一部文献价值极高的书。我国古代"四大名著"都被编演了许多戏，《水浒戏曲集》《西游记戏曲集》《红楼梦戏曲集》早已出版问世，唯独编演多、存本多的三国戏阙如。本书校理者辛勤拓荒，笔耕六载，填补了这一空白。本书从众多刊本、抄本中遴选好版本，校勘细心谨慎，订讹求正，存真语通，并在标点、校记、解题中融入校理者的研究心得和众多戏曲专家意见，既有可读性，又有学术性。

（十三）张烈昆剧剧本选

编者：温州市文化艺术研究院

出版社：中国戏剧出版社；第1版

出版时间：2019年8月

本书是张烈个人昆剧剧作集。中国戏曲传统剧目是一座储藏丰富的文化宝库，传统剧目的整理改编是戏曲创作的一个重要方面。就昆曲的抢救、保护、传承而言，这项工作甚至比新起炉灶的创作更有必要。传统剧目的整理改编，不仅仅是对原有剧本的剪裁和组合，还必须有新的创造，目的是让它适合当代观众的审美需求，有人把这种工作称为"活态传承"。张烈在这方面做出了较大贡献。本书收录的9部昆剧剧目均已搬上舞台。其中《张协状元》《小孙屠》《杀狗记》皆为宋元南戏传世剧本，但已不复活跃在舞台之上，至少沉睡了700年。而《金印记》《比目鱼》《赠书记》则是昆曲传奇，也有二三百年不能全剧在舞台上搬演了。此外，《公孙子都》《红泥关》等经过了张烈的一番整理和改编，张烈为这些戏自铸新词，缝合情节，深化主题，使人物情理行动等也符合当代观众的审美，获得了演出的成功。

（十四）昆曲

作者：俞为民

丛书名：符号江苏·口袋本

出版社：江苏凤凰美术出版社；第1版

出版时间：2019年8月

本书为"符号江苏·口袋本"系列丛书之一。该丛书精选最具代表性、最具符号意义的江苏特色文化资源，通过图文并茂、深入浅出的中英文内容，言简意赅地介绍每个江苏符号的起源、发展、现状及其独特的文化价值，剖析历史与现实内涵，凸显江苏的人文底蕴，扩大江苏的文化影响力，形成江苏文化品牌。昆曲是中国传统戏曲中最古老的剧种之一，是戏曲艺术中的珍品，它积淀了我国古代文学、音乐、表演等的精华，高雅优美，绚丽璀璨，有中国戏曲百花园中的"兰花"之美称。2001年5月15日，昆曲被联合国教科文组织列入"人类口述与非物质遗产代表作"名录。本书从昆曲的产生与流传、昆曲的艺术形式、昆曲的名剧与名家等三个方面对昆曲进行了全方位介绍。附录包括昆曲大事记与八大昆剧院团简介。

（十五）我和昆曲有故事

作者：吴新雷

丛书名：昆曲小镇系列丛书

出版社：江苏凤凰文艺出版社；第1版

出版时间：2019年9月

本书记录了昆曲研究学者吴新雷亲身经历的昆坛往事，收录了《我是怎样与昆曲结缘的》《访曲京华》《昆曲唱论〈南词引正〉的发现及公布》《参观昆山千墩镇的顾坚纪念馆》《我和江苏省昆剧院》《我和北方昆曲剧院》《从温州昆班谈起我和"永昆"》《从金华昆班说到兰溪市童心昆婆剧团》《到陶村寻访武义昆剧团的"金昆"余脉》《我和南京昆曲社》《忆念1960年京中南社的游湖曲会》《我跟南北曲社的交往》《寻访霸县耕读会和王庄子农民业余昆曲剧团》《1978年参加三省一市昆曲工作座谈会》《1982年江浙沪两省一市昆剧会演》《1985年上海昆剧精英展览演出》《发扬昆曲史无前——缅怀上海昆曲研习社赵景深社长》《我主编〈中国昆剧大辞典〉的艰辛历程》等散文随笔。作者曾访曲京华，到俞平伯先生家里唱昆曲，到路工先生家里探知《南词引正》；又曾获得俞振飞大师的亲自指教。诸多关于昆曲的故事，既可作为有趣可读的谈资，又带有一定的学术性，可为昆曲发展史留存史料。

（十六）极品美学：书法.昆曲.普洱茶（港台原版）

作者：余秋雨

出版社：天下文化出版股份有限公司；第1版

出版时间：2019年9月

本书为《极端之美》（2017年出版）的港台版，主要选取了我国举世独有的三项文化——书法、昆曲、普洱茶来讲。作者认为，书法是我们进入中国文化史的一个

简要读本,是中国文化人格最抽象的一种描绘方式。昆曲是中国古典戏剧中的"最高范型",也就是"戏中极品",堪称东方美学格局的标本。昆曲整整热闹了230年,说得更完整点,是3个世纪。这样一个时间跨度,再加上其间人们的痴迷程度,已使它在世界戏剧史上独占鳌头,无可匹敌。普洱茶是文化的重心正从"文本文化"转向"生态文化"的提醒性学术行为。作者认为,书法、昆曲、普洱茶这三种文化极品,映照出中国美学的意涵与实像。作者特别看重文化的感官确认,所以本书专门精心配了大量全彩插图,让读者可以更加直观地品味、感知中国文化的极品美学。

(十七) 地道风物·苏州

主编:范亚昆

丛书名:中国国家地理·地道风物

出版社:北京联合出版有限公司;第1版

出版时间:2019年10月

本书深度呈现了江南文人的审美志趣、红尘俗世的富贵风流,多维度阐释苏州在经济和文化上造就的江南巅峰。苏州为中国开辟了一个独特的文化空间,使"江南"成为一个文化意象,影响力日益凸显。这个文化空间,包含了园林、昆曲、书画、饮食、家具、刺绣等,这些趣味最初源于文人阶层,继而被士绅和商人所追捧,之后扩展至市民生活,成为一种潮流。当文人趣味变成时尚与消费潮流时,趣味的领导者通过变化来寻求更多的自由和独立的优越性,追随者则开始新一轮的仿效——精神追求与消费主义在漫长年代中相互博弈,其结果是大大拓展了这一地域的审美空间,使明清时期以苏州为代表的江南文化成为时尚,北上影响了宫廷文化的发展,同时成为上海的文化源头。近代以降,风尚变幻,无有定法。而苏州仍是诗里的苏州,夜市卖菱藕,春船载绮罗。

(十八) 昆曲——玉簪记

编译:王建华

丛书名:中国戏曲海外传播工程丛书

出版社:外语教学与研究出版社;第1版

出版时间:2019年10月

本书是"中国戏曲海外传播工程丛书"中的一本,该系列以英文图书的形式向海外读者介绍中国戏曲文化,由多部代表剧目构成,为送中国传统文化"出国"提供了新的尝试,该丛书的翻译策略也为今后的戏曲翻译乃至中国古典作品的翻译开辟了一条新的路径。该剧写道姑陈妙常与书生潘必正冲破封建礼教和道法清规的约束而相ණ结合的故事。本书第一部分介绍剧本的内容概要、来龙去脉以及主创人员,第二部分是脚本,第三部分是附录,主要是对昆剧剧种的简要介绍。王建华,中国人民大学教授、博士生导师,兼任中国翻译认知协会副会长和中国生态翻译与认知翻译学会副会长。主要研究兴趣为语言和翻译认知研究,发表核心期刊论文数十篇,出版《口译认知研究》等专著多部,承担国家社科基金项目及外译项目多项。

(十九) 昆剧《牡丹亭》英译的多模态视角探索

作者:朱玲

出版社:中国戏剧出版社;第1版

出版时间:2019年11月

本书根据昆剧在语言文学、音乐声腔和舞台表演上的特点,整合西方语言学的研究资源和理论成果,尝试从多模态话语分析的视角,参照 Gunther Kress、Theo Van Leeuwen 的视觉语法框架和 Theo Van Leeuwen 的听觉语法框架,分别从视觉语法的再现意义、互动意义、构图意义和听觉语法的声音视角、声音时间、声音互动、曲调、音质音色和声音情态的角度,对昆剧代表作《牡丹亭》汉语原作进行话语分析,挖掘文本背后所蕴含的多模态信息,并对白之、张光前、汪榕培、李林德、汪班等5位翻译家的5个英译本进行比较研究,考察其对原作多模态信息在英语中的传达,从而探索多模态视角下昆剧翻译的规律性认识,以期为昆剧乃至中国其他戏曲剧种的话语分析、翻译实践和翻译研究提供参考与借鉴价值。本书分7章,内容包括昆剧《牡丹亭》、昆剧《牡丹亭》之翻译研究视角、视觉模态下的昆剧《牡丹亭》话语分析及英译研究、听觉模态下的昆剧《牡丹亭》话语分析及英译研究等。

(二十) 罗怀臻研究集(共3册)

作者:罗怀臻

出版社:上海人民出版社;第1版

出版时间:2019年11月

本书共分三卷:研究卷、评论卷、自述卷。其中,研究卷主要收录了对罗怀臻及其创作的综合性、宏观性的研究文章;评论卷主要收录了对罗怀臻具体戏剧作品的评论性文章;自述卷则主要收录了罗怀臻对自己及他人创作的阐释与评论性文章。罗怀臻为当代著名剧作家,中国戏剧家协会副主席,中国文联全委会委员,中宣部文化名家暨"四个一批"人才,享受国务院专家特殊津

贴,被文化部授予"昆曲艺术优秀主创人员"称号。自20世纪80年代起,致力于传统戏曲现代化和地方戏曲都市化的创作实践与理论思考,剧本创作涉及昆、京、淮、越、沪、豫、川、甬、琼、秦腔、黄梅戏及话剧、歌剧、音乐剧、舞剧、芭蕾舞剧等剧种或形式,作品曾获得国家级文艺奖项逾百种,部分剧作被译为英、法、日、韩等国文字出版演出。主要昆剧作品有《班昭》《一片桃花红》《影梅庵忆语·董小宛》等。

(二十一)鉴古融今　推陈出新:昆剧《景阳钟》创作评论集

主编:龚和德,谷好好

丛书名:中国戏曲学会丛书

出版社:上海古籍出版社;第1版

出版时间:2019年11月

本书汇集戏剧界对昆剧《景阳钟》的评论和研讨内容,从学术评论到创作表演心得,全面展示了一个新剧目诞生的艰苦过程。昆剧《景阳钟》是上海昆剧团在传统剧目《铁冠图》基础上整理改编的新剧目,自2012年推出以来,广受好评。本书内容大致涵盖两部分:专家论评,汇集戏剧界的评论和研讨内容;主创手记,收录台前幕后工作人员的创作心得,包括编剧、导演、主演、艺术指导、音乐、舞美等。本书分为"主创篇""评论篇""媒体篇"等4个部分。"主创篇",收录编剧、导演、主演等主创人员文章20篇,如《景阳钟声,回荡心底——昆剧〈景阳钟〉创作谈》《简洁的色彩,精确的亮度——〈景阳钟〉的灯光设计》《杜鹃啼血,重塑悲情崇祯——〈景阳钟〉服装设计随笔》等,全面介绍了此剧创排的过程;"评论篇",汇集此剧推出后戏剧界的评论和研讨内容,共30篇,如《昆剧〈景阳钟〉:"不换形"的"移步"》《看昆剧〈景阳钟变〉随想》等;"媒体篇",收录相关媒体报道14篇,如《昆曲不只说"才子佳人"》《上海昆剧团获"五昆节"大满贯》等。附《景阳钟》大事记。

(二十二)中国昆曲论坛(2016—2017)

主编:李杰,周秦

出版社:古吴轩出版社;第1版

时间:2019年12月

本书是由苏州市文广新局局长李杰和苏州大学周秦教授主编的昆曲研究论文集。该书为苏州市2018年度吴文化研究项目,汇集了国内的昆曲研究成果,所收论文的作者或是各高校相关专业的教授、讲师、硕士博士研究生,或是昆曲界专业研究人员。书稿分为昆曲史论、声腔音乐、传奇研究、场上艺术、菊坛人物、教学传承、曲事撷忆、曲籍评跋、世界之窗、新编传奇等10个部分。收录文章有《昆曲史论》《从传奇到昆剧》《明清时期苏州地区城镇化趋势与昆曲传奇中的市民意识的厚化》《幽兰移栽数百年:再探昆曲入湘的时间、兴盛原因和继承创新及其对湖湘文化艺术的影响》《清嘉道间私寓与北京的昆曲传承及演出》《昆唱"时剧"剧目考》《新叶村昆班小考》《21世纪以来昆曲的传承与发展》《"申遗"十年,昆曲音乐的新发展》《从〈西厢记·佳期〉的【十二红】看昆曲创作和演出的艺术现象与操作规律》《论〈南词定律〉之体例及编辑意识》等。

(二十三)梅兰芳藏珍稀戏曲钞本汇刊

主编:刘祯

出版社:国家图书馆出版社;第1版

出版时间:2019年12月

本书由梅兰芳纪念馆整理编辑,全套汇刊共50册,汇集了从梅巧玲到梅兰芳,梅家三代历年收集且现藏于梅兰芳纪念馆的459种1100多出珍稀戏曲抄本。这批抄本大多为戏曲抄本文献中的善本、珍本甚至孤本。抄录时间从清乾隆年间的内府抄本,至梅兰芳去世前最后一出戏的创作本。这些剧本均为场上演出的优秀剧本,既有单出也有全本,宾白、科介俱全,原本是各戏班及艺人秘藏的演出文献,对现在的戏曲艺术研究仍有重要意义。全书分为5类,分别是昆曲、高腔类,皮黄(京剧)类,地方声腔剧种类,声腔待考类和其他。这部文献的编辑出版对于研究中国京剧史、中国戏曲发展史具有重要的学术考据和研究价值,是不可多得的第一手珍贵文献。本书收录有昆曲《永团圆》《游园惊梦》《训子》《单刀》《茶叙》《一枝花》《绣襦记(曲谱)》《絮阁》《寄子》《锦蒲团》《九莲灯》《交帐》《送礼》《借茶》《金山寺》《金印记》《佳期》《寄柬》《蝴蝶梦(总纲)》《桂花亭》《遏云阁单本(瑶台思凡下山)》《慈悲愿·认子》《拷红》等。

(二十四)近代国学文献汇编·第二辑·第十五册

主编:桑兵,关晓红

丛书名:民国文献资料丛编

出版社:国家图书馆出版社;第1版

出版时间:2019年12月

本册主要内容包括:昆曲粹存初集(一)/昆山国学保存会;昆曲粹存初集(二)/昆山国学保存会;昆曲粹存初集(三)/昆山国学保存会;昆曲粹存初集(四)/昆山国学保存会;孔子哲学/王治心著。本书收录民国时期有

关"国学"著作近百种。近代以来,对"国学"的讨论是民国学术界的一大热点,产生了大量的文章及著作。文献汇编以书、刊、报、档的原生形态为类别,在各大类之下,再根据文献收集、利用条件、版本品相等情况,酌情分为编、辑(例如,以收藏保管单位具名的专辑),最终实现完整覆盖。这是在目前环境下,渴望多快好省达成文献汇编基本全覆盖总体目标的可行之道。第二辑所选取的即是在民国时期有关"国学""国粹""国故"的资料,以及虽在书名中未带有"国学""国粹"等字眼,但又与民国时期国学密切相关的书籍,这些著作有利于了解民国时人所认识的国学、厘清近代国学发展的脉络,对于了解近代学术史发展大有裨益。

(二十五)俞平伯说昆曲

作者:俞平伯

丛书名:大家小书

出版社:北京出版社;第1版

出版时间:2019年12月

本书分为曲事、曲学、《牡丹亭》等3辑,收录了《论研究保存昆曲之不易》《为何经海募款启》《谷音社社约引言》《忆清华园谷音社旧事》《吴梅村萧史青门曲读本叙言》《祝北方昆曲剧院建院之喜》《关于昆曲的几首旧诗词》《词曲同异浅说》《谈〈西厢记·哭宴〉》《我看〈琵琶记〉》《说"借"字古今音读与〈牡丹亭·惊梦〉》等文章。作者俞平伯为著名作家、红学家,原名俞铭衡,字平伯,为清代朴学大师俞樾曾孙,毕业于北京大学,与胡适并称"新红学派"创始人。他是研究中国古典文学的专家,更是昆曲的痴迷者与呵护人,曾为《振飞曲谱》作序。他还是北京昆曲研习社的创办人,为昆曲的传承做出了卓越贡献。本书内容丰富,收录了作者对昆曲经典曲目的研究和作者生前所写关于昆曲的散文,是昆曲爱好者和古典文学艺术研究者不可多得的一部佳作。

(二十六)中国昆曲年鉴2019

主编:朱栋霖

出版社:苏州大学出版社;第1版

出版时间:2019年12月

《中国昆曲年鉴》每年一部,该年鉴在文化部艺术司的支持下,逐年记载中国昆曲的保护传承和发展状况,是关于中国昆曲的学术性、文献性、纪实性综合年刊,是对昆曲界每年发生的重要事件的梳理和总结,有一定的资料价值和史料意义。书稿包括全国昆曲界诸多活动,如演出情况、昆曲研究、曲社活动、昆曲教育等。书稿中的亮点之一是年度艺术家和年度推荐剧目,亮点之二是优秀论文,可以说是目前国内最高水准的昆曲研究和昆曲资料平台,已经在昆曲界形成了一定的聚焦效应,颇有出版价值和史料意义。《中国昆曲年鉴2019》详尽记载了2018年度中国昆曲的保护传承工作,各昆剧院团的艺术和相关活动,聚焦年度昆曲热点,展示年度昆曲成就。该书共设17个栏目,在"特载"中记录了第七届中国昆剧艺术节,遴选出了2018年度推荐剧目、推荐艺术家、推荐论文等。

(二十七)苏州民族民间音乐集成:昆曲音乐卷

编者:苏州市文学艺术界联合会

出版社:苏州大学出版社;第1版

出版时间:2019年12月

本书整理、收录的均是苏州地区民族民间音乐发展历史上最富有代表性的昆曲,包括【山坡羊】《牡丹亭·惊梦》主曲(南·商调)、【寄生草】《醉打》主曲(北·仙吕宫)、【油葫芦】《红梨记·花婆》主曲(北·仙吕)、【梁州第七】《南柯记·瑶台》主曲(北·南吕)等。本书为《苏州民族民间音乐集成》中的一卷,《苏州民族民间音乐集成》是国家"十三五"重点图书出版规划项目、国家新闻出版改革发展项目库入库项目、国家出版基金资助项目,是苏州大学出版社精心打造的吴文化品牌图书。丛书包括民间歌曲卷(上下卷)、苏南吹打卷、十番锣鼓卷、昆曲音乐卷、弹词音乐卷、苏剧音乐卷、道教音乐卷、音像卷等,共9卷,包含乐谱1456部,音频资源108首。该丛书所收录的乐谱均是苏州市文学艺术界联合会的文艺专家以民间采风的形式所搜集、记录、整理而成,配套的音频资料多是非遗传承人演唱、演奏的录音,具有极高的史料价值和研究价值,是国内首套门类齐全、规模宏大的苏州民族民间音乐集成,填补了苏州音乐文化研究领域的空白,对苏州非物质文化遗产的传承和保护具有重要的历史和现实意义。

(二十八)昆曲与明清江南文人生活

作者:郑锦燕

出版社:苏州大学出版社;第1版

出版时间:2019年12月

本书以明清时期江南文人日常生活与昆曲的关系作为主要研究对象,以文化学、美学、社会学的视野进行审美观照,分别从江南人居文化、饮食文化、服饰文化、出行文化、民俗文化等方面,分析昆曲与江南日常生活方式的关系。从案头与场上,昆曲中的江南生活和江南

生活中的昆曲两个方面,细致分析昆曲文本及昆剧演出中江南生活文化的映射及特点,如昆曲中的园林与园林里的昆曲,戏中之舟与舟上之戏,昆曲中的酒与昆唱侑觞等,尤其是对昆曲造型、表演,昆曲在文人雅文化影响下所呈现的为主情尚文、含蕴冲淡的戏剧美学风格进行分析论证。通过对精致、高雅、含蓄的昆曲与同样精致入微的明清文人的生活方式及艺术人生的考察,理清明清文人阶层日常生活与昆曲之间的关系,并进一步总结日常生活对昆曲发生影响的基本规律。在此基础上,本书对历史与现实进行文化反思,探究昆曲这一近乎完美的标本般艺术形式与挽歌般一去不复返的江南审美生活方式的价值及意义。

(二十九)昆曲时光
作者:沈开弟
丛书名:灯塔书存
出版社:团结出版社;第 1 版
出版时间:2019 年 5 月

(三十)昆曲普及读本
作者:顾引新
丛书名:灯塔书存
出版社:团结出版社;第 1 版
出版时间:2019 年 5 月

本书分为昆曲由来、昆曲艺术、昆曲历史等 3 章,通过讲述昆曲的历史,以及围绕昆曲所发生的故事,再现昆曲的魅力,激发读者对传统文化的热爱,弘扬中华传统文化。

(三十一)争奇斗艳的世界非物质文化遗产(彩图版):昆曲
丛书名:争奇斗艳的世界非物质文化遗产
出版社:吉林出版集团股份有限公司;第 1 版
出版时间:2019 年 1 月

昆曲研究2019年度论文索引

谭 飞 辑

(1)赵山林.咸丰、同治、光绪年间四喜班演出昆曲折子戏考述[J].戏曲与俗文学研究(半年刊),2019(1).

(2)龚和德.从《铁冠图》到《景阳钟》——戏曲流传与时代变迁的个案探讨[J].戏曲研究(季刊),2019(1).

(3)朱恒夫.论昆曲行头及穿戴原则[J].四川戏剧(月刊),2019(1).

(4)石蕾.昆曲在浙江地区的传承与发展[J].音乐传播(季刊),2019(1).

(5)孟月,吕莹莹,林疃,任丽红.昆剧衣箱中蟒袍传统文化的传承与发展研究[J].辽宁丝绸(季刊),2019(1).

(6)安葵.40年:戏曲创作与理论批评的双轮驱动[J].民族艺术研究(双月刊),2019(1).

(7)李奇,刘水云.《牡丹亭》演剧研究[J].文化艺术研究(季刊),2019(1).

(8)邹元江.论新概念昆曲《邯郸梦》跨文化戏剧坚守戏曲主体性的尝试[J].戏剧(中央戏剧学院学报)(双月刊),2019(1).

(9)李荣启.论传统表演艺术的保护与传承[J].中国文化研究(季刊),2019(1).

(10)赵兴勤,赵韡.钱南扬学术年谱补编(1977—1987)[J].浙江艺术职业学院学报(季刊),2019(1).

(11)吴桓宇.张充和全面抗战时期昆曲活动考[J].浙江艺术职业学院学报(季刊),2019(1).

(12)李艳敏.俞平伯的创作与昆曲[J].河北广播电视大学学报(双月刊),2019(1).

(13)宋琪.认知视阈下情感构建的隐转喻研究——以昆曲《西厢记》为例[J].广东第二师范学院学报(双月刊),2019(1).

(14)李筱晖.今月曾经照古人——昆曲"小全本"《狮吼记》创作谈[J].东方艺术(双月刊),2019(1).

(15)叶肇鑫.从《心画》看传统昆曲的文人性及其当代意义[J].东方艺术(双月刊),2019(1).

(16)解玉峰."昆山腔""昆曲"与"昆剧"考辨[J].戏剧艺术(双月刊),2019(1).

(17)白宁.再读《书金伶》——有关叶堂唱口传承的思考[J].戏曲艺术(季刊),2019(1).

(18)陈春苗,古兆申.昆曲舞台唱念的现状与反思(下)——蔡正仁、岳美缇、张继青、侯少奎、计镇华等昆曲表演艺术家访谈[J].戏曲艺术(季刊),2019(1).

(19) 刘轩.忍踏落花来复去 第七届中国昆剧节断想[J].上海戏剧(双月刊),2019(1).

(20) 陈燕霞.从行当人物出发 传承转化"红娘"[J].福建艺术(月刊),2019(1).

(21) 胡婷.中国戏曲跨文化传播策略研究——以昆曲青春版《牡丹亭》为例[J].洛阳师范学院学报(月刊),2019(1).

(22) 赵天骄,蒋宸.从《长生殿》当代演出看古代戏曲的重排[J].榆林学院学报(双月刊),2019(1).

(23) 周秦.吴歌楚舞各千秋——谈湘昆艺术的审美特征[J].苏州科技大学学报(社会科学版)(双月刊),2019(1).

(24) 石乙婷."媚处娇何限,情深妒意真"——浅谈昆曲《长生殿·絮阁》的主腔运用[J].北方音乐(半月刊),2019(1).

(25) 刘晓婷.论昆曲的美学思想[J].北方音乐(半月刊),2019(1).

(26) 吴瑷同.竹笛独奏曲对昆曲音乐元素的吸收——以《幽兰逢春》为例[J].当代音乐(月刊),2019(1).

(27) 孙玫.戏曲表演艺术一脉相传的具体载体——论昆曲折子戏的历史意义[J].戏曲艺术(季刊),2019(2).

(28) 王宁.吴文化研究:昆曲[J].苏州教育学院学报(双月刊),2019(2).

(29) 顾聆森.格律:昆曲之魂——《习曲要解》研读一得[J].苏州教育学院学报(双月刊),2019(2).

(30) 刘志强.明清"申氏家班"闻名吴中之原因探析[J].苏州教育学院学报(双月刊),2019(2).

(31) 吴桓宇.晚近以来昆剧《南西厢·佳期》演出变迁探微[J].苏州教育学院学报(双月刊),2019(2).

(32) 李孟明.北方昆弋脸谱的探胜之旅——写在《侯玉山昆弋脸谱集》出版之后[J].大舞台(双月刊),2019(2).

(33) 于玲.莎士比亚戏剧的中国式唯美呈现——观昆剧《醉心花》有感[J].大舞台(双月刊),2019(2).

(34) 裴雪莱.清代苏州曲家、曲师和教习关系考辨[J].文化遗产(双月刊),2019(2).

(35) 裴雪莱.晚清民国江南曲社与文人清唱之关系[J].中国音乐(双月刊),2019(2).

(36) 解玉峰.论南北曲唱的"字腔"与"过腔"[J].艺术百家(双月刊),2019(2).

(37) 本刊记者.不忘本来,立足当下,面向未来——上海昆剧团建团40周年专家研讨会摘要[J].中国戏剧(月刊),2019(2).

(38) 王蕴明.当代菊苑之上昆范型——写在上海昆剧团建团40周年之际[J].中国戏剧(月刊),2019(2).

(39) 郑悦.空谷回响 钟声不息——观昆剧《景阳钟》有感[J].艺术教育(月刊),2019(2).

(40) 朱恒夫.民间的视角与立场:钱南扬先生戏曲研究的特色[J].南大戏剧论丛(半年刊),2019(2).

(41) 孙艺珍.清末民国河北民间戏班对北方昆曲发展的影响[J].邯郸职业技术学院学报(季刊),2019(3).

(42) 黄静枫.昆剧《十五贯》的"召唤结构"与其在"十七年"接受的三重维度[J].戏曲艺术(季刊),2019(3).

(43) 谷曙光.褚民谊戏曲活动钩沉索隐[J].戏曲艺术(季刊),2019(3).

(44) 陈均.北京大学早期昆曲教育考述——以北京大学音乐研究会昆曲组为中心[J].戏曲艺术(季刊),2019(3).

(45) 刘玉琴.溯昆曲河流而上[J].东方艺术(双月刊),2019(3).

(46) 俞丽伟.《磨尘鉴》《新编磨尘鉴》《醉杨妃》与梅兰芳《贵妃醉酒》辨析[J].贵州大学学报(艺术版)(双月刊),2019(3).

(47) 裴雪莱.晚清民国江南曲社与曲师关系论略[J].戏剧艺术(双月刊),2019(3).

(48) 俞为民.南戏四大唱腔的流传和变异[J].湖南科技大学学报(社会科学版)(双月刊),2019(3).

(49) 马蕾.民族声乐演唱对昆曲的借鉴与传承[J].泰山学院学报(双月刊),2019(3).

(50) 安裴智.固守昆曲本真之美学灵魂——干嘉古本昆剧《红楼梦传奇》"复古美学"散论[J].红楼梦学刊(双月刊),2019(3).

(51) 渠爱雪,孟召宜.地域文化与动漫产业互动发展探微——以昆山动漫剧《粉墨宝贝》为例[J].江苏师范大学学报(哲学社会科学版)(双月刊),2019(3).

(52) 曹凌燕.昆曲《牡丹亭》的符号化建构研究[J].艺术百家(双月刊),2019(3).

(53) 杨瑞庆.一脉相承的两条昆曲史发展轨迹[J].戏剧文学(月刊),2019(3).

(54) 范志琪.电影与戏曲的互文性研究[J].艺术科技(月刊),2019(3).

(55) 王亚楠,张婷婷.当代《桃花扇》昆剧创演简论[J].湖北文理学院学报(月刊),2019(3).

(56) 朱玲.中国昆曲:作为表演艺术性"非遗"的受众培养——兼评金红教授新著《渐行渐近:"苏州文艺三朵花"传承与发展调查研究》[J].名作欣赏(旬刊),2019(3).

(57) 郑锦燕.昆曲与明清江南酒文化[J].戏曲艺术(季刊),2019(4).

(58) 陈志勇."梆子秧腔"考——兼论清前中期梆子腔与昆腔、弋阳腔的融合[J].戏曲艺术(季刊),2019(4).

(59) 杜玄图.论谢元淮的词韵观[J].中国韵文学刊(季刊),2019(4).

(60) 孙玄龄.实践与音乐研究——谈杨荫浏先生在《中国古代音乐史稿》中对昆曲的使用[J].中国音乐学(季刊),2019(4).

(61) 邹元江.昆剧"传"字辈口述史的当代意义[J].民族艺术(双月刊),2019(4).

(62) 马楠.《思凡》在中日"新舞蹈运动"中的跨国界传播[J].北京舞蹈学院学报(双月刊),2019(4).

(63) 李媛.论昆曲《红楼梦》对原著的改造与创新[J].职大学报(双月刊),2019(4).

(64) 张婷婷.移植与中断:十六至二十世纪昆曲在贵州的三次传播[J].戏剧艺术(双月刊),2019(4).

(65) 张磊.铁胆正文脉,自信显力量——观昆曲《顾炎武》有感[J].上海艺术评论(双月刊),2019(4).

(66) 陈浩楠.《绣襦记·打子》三种不同版本之比较研究[J].大舞台(双月刊),2019(4).

(67) 罗周.昆曲 浮生六记[J].上海戏剧(双月刊),2019(4).

(68) 李良子.岁月绾就相思结 谈新编昆曲《浮生六记》[J].上海戏剧(双月刊),2019(4).

(69) 罗周.一梦浮生归去来 昆曲《浮生六记》创作小札[J].上海戏剧(双月刊),2019(4).

(70) 马俊丰.昆曲《浮生六记》的美学追求[J].上海戏剧(双月刊),2019(4).

(71) 潘江.昆曲"申遗"成功十八年后的回望[J].中国艺术时空(双月刊),2019(4).

(72) 赵光敏.论"昆曲学研究系列"出版的学术意义[J].编辑学刊(双月刊),2019(4).

(73) 张明明.古典之美——古本昆剧《红楼梦传奇》学术研讨会综述[J].红楼梦学刊(双月刊),2019(4).

(74) 苏玲芬.昆曲艺术对中国现代声乐表演的影响[J].四川戏剧(月刊),2019(4).

(75) 张蕾."诗词"叙事情景下的"北京故事" 关于昆曲《画堂春》的剧本创作[J].中国戏剧(月刊),2019(4).

(76) 屈斌斌.情为魂 技为骨 传承经典——我演昆曲《十五贯》况钟[J].中国戏剧(月刊),2019(4).

(77) 艾多.昆曲《画堂春》:展示中华传统文化的艺术魅力[J].中国戏剧(月刊),2019(4).

(78) 张永和.《画堂春》:一部开了"新生面"的昆曲大戏[J].中国戏剧(月刊),2019(4).

(79) 杨艺.古典的审美 时尚的追求 谈昆曲《画堂春》的导演创作[J].中国戏剧(月刊),2019(4).

(80) 顾聆森.论昆曲纪元[J].中国戏剧(月刊),2019(4).

(81) 徐宏图.恪守昆曲之魂 古本《红楼梦传奇》观后[J].中国戏剧(月刊),2019(4).

(82) 彭新媛.曲笛在昆曲中的研究与发展[J].人文天下(半月刊),2019(4).

(83) 曾晨.昆曲《牡丹亭·惊梦》之音乐学分析[J].人文天下(半月刊),2019(4).

(84) 杨慧,章利新.守护经典 贵在创新[J].台声(半月刊),2019(4).

(85) 朱恒夫.《梅欧阁诗录》与《〈黛玉葬花〉曲本》的文献价值[J].艺术百家(双月刊),2019(4).

(86) 刘琉,董芳.从"拼贴"与"融合"思维透视当代舞剧音乐创作之特征——以当代民族芭蕾舞剧《牡丹亭》为例[J].北京舞蹈学院学报(双月刊),2019(5).

(87) 杜贵晨.李绿园《歧路灯》对戏曲的态度、借鉴与描写[J].大连大学学报(双月刊),2019(5).

(88) 卢晓华.积极心理学在历史教育中的应用——以"古雅的昆曲"为例[J].浙江教育科学(双月刊),2019(5).

(89) 丛海霞.《十五贯》研究的回顾与反思[J].海南师范大学学报(社会科学版)(双月刊),2019(5).

(90) 胡晓军.一个含香带苦的法子——昆曲《浮生六记》观后漫笔[J].上海艺术评论(双月刊),2019(5).

(91) 俞霞婷.原创昆剧 思旧赋[J].上海戏剧(双月刊),2019(5).

(92) 俞霞婷.援翰而写心 昆剧《思旧赋》创作寻声[J].上海戏剧(双月刊),2019(5).

(93) 谢立伟.新版昆剧《白罗衫》"哭戏"研究[J].大舞台(双月刊),2019(5).

（94）丁盛.论当代昆剧创作观念的嬗变[J].艺术广角（双月刊），2019（5）.

（95）韩廷俊.振衰起弊，扎根"田野"，助推经典艺术文化传承——评金红《渐行渐近："苏州文艺三朵花"传承与发展调查研究》[J].东吴学术（双月刊），2019（5）.

（96）朱玲.中国昆剧英译的现状、问题与对策[J].外语教学（双月刊），2019（5）.

（97）王晓晖.昆曲发展的南北曲韵与文化传承[J].四川戏剧（月刊），2019（5）.

（98）安葵.诗、史、哲：昆曲改编古典剧作的三重世界[J].中国文艺评论（月刊），2019（5）.

（99）高鹤.琴歌《诗经》演唱风格借鉴昆曲唱腔探索[J].中国戏剧（月刊），2019（5）.

（100）王兴昀.重返城市后的民国北方昆曲班社[J].戏剧文学（月刊），2019（5）.

（101）崔晨.魏春荣　今生惟在戏中活[J].北京观察（月刊），2019（5）.

（102）朱壹.浅谈地方传统文化资源与高校文化建设融合发展路径——以昆曲为例[J].环渤海经济瞭望（月刊），2019（5）.

（103）邵颖萍，张鸿雁.集体记忆与城市文化资本再生产——"昆曲意象"文化自觉的社会学研究[J].南京社会科学（月刊），2019（5）.

（104）王林军.大美昆曲　润物无声——《说戏》：传承与对话的创意呈现[J].书画世界（月刊），2019（5）.

（105）郭宗民.昆坛不老松侯少奎[J].中国京剧（月刊），2019（5）.

（106）尤赟蕾.文化翻译视角下青春版《牡丹亭》字幕译本浅析[J].海外英语（半月刊），2019（5）.

（107）张盼.楚江一曲连两岸——访新编昆剧《西楼记》主创[J].台声（半月刊），2019（5）.

（108）青州.昆剧窥径[J].东方艺术（双月刊），2019（6）.

（109）孟怡然."花雅之争"末端昆曲在上海及其周边地区的生存境况研究[J].戏友（双月刊），2019（6）.

（110）张玄.基于表演视角的昆剧《千忠戮·打车》音乐分析[J].戏友（双月刊），2019（6）.

（111）陈秋婷."式微"与"中兴"：论20世纪上半叶昆曲盛衰的论说逻辑[J].戏剧艺术（双月刊），2019（6）.

（112）俞永杰.陈古虞戏曲表演理论发微[J].戏剧艺术（双月刊），2019（6）.

（113）李艳敏.保存和传承：俞平伯对昆曲的贡献[J].大舞台（双月刊），2019（6）.

（114）欧阳梦霞.昆曲艺术对京剧"梅派"新创编剧目的影响[J].新世纪剧坛（双月刊），2019（6）.

（115）韩柠灿.永嘉昆剧音乐创作方式研究[J].中国音乐（双月刊），2019（6）.

（116）王言如丝.昆曲取景框式舞台调度对偶动画的启发[J].福建艺术（月刊），2019（6）.

（117）周育德，谭志湘，罗周.又见春风上巳天　石小梅昆曲艺术三人谈[J].中国戏剧（月刊），2019（6）.

（118）赵圣.昆曲艺术与箱鼓的舞台演绎融合[J].当代音乐（月刊），2019（6）.

（119）胡莉.匠心谱就水磨雅韵——以《昆曲艺术大典》的出版为例谈编辑工作的"匠心"[J].传播与版权（月刊），2019（7）.

（120）陈秋.几个版本的《牡丹亭》舞台美学赏析[J].美与时代（下）（月刊），2019（7）.

（121）安葵.70年　戏曲艺术进入新境界[J].中国戏剧（月刊），2019（7）.

（122）张媛媛，胥永辉.苏州昆剧传习所的市场化分析[J].智库时代（周刊），2019（32）.

（123）何云.从上海昆剧团全本《长生殿》谈艺术传承与延续[J].戏剧文学（月刊），2019（7）.

（124）殷娇.三代传承注心血　且听古韵唱新篇——上昆陈莉《女弹》印象[J].艺海（月刊），2019（7）.

（125）沈杨.浅谈昆曲打击乐——色彩音效[J].北方音乐（半月刊），2019（7）.

（126）张盼.洪惟助：两岸昆曲交流的典范[J].台声（半月刊），2019（7）.

（127）张恒.移植改编——我饰演《十五贯——访鼠》中"娄阿鼠"心得体会[J].戏剧之家（旬刊），2019（7）.

（128）吕博.《1699桃花扇》表现形式探究[J].美与时代（下）（月刊），2019（8）.

（129）李彦雯.非物质文化遗产的"有限回归"：传播时代进程中社群模式的断裂——以昆曲为例[J].东南传播（月刊），2019（8）.

（130）姚琴芳，程建.昆剧视觉语言在文创产品开发创新中的探索——以青春版《牡丹亭》为例[J].美术大观（月刊），2019（8）.

（131）赵云彩.非物质文化遗产昆曲本真性与活态性的交融[J].戏剧文学（月刊），2019（8）.

（132）肖娟.好璐传音——记著名昆曲艺术家周好

璐[J].中关村(月刊),2019(8).

(133)郭宗民.老骥伏枥周万江[J].中国京剧(月刊),2019(8).

(134)王祖远.白先勇:活在传统文化里,醉在文学与昆曲[J].产权导刊(月刊),2019(8).

(135)程佳佳.评电影《游园惊梦》中的"美"[J].艺术科技(月刊),2019(8).

(136)孙佳茵.重建昆曲传承的生态环境——以青春版《牡丹亭》为案例[J].大众文艺(半月刊),2019(8).

(137)赵珂.中国传统音乐作品特征分析——以昆曲为主要论述对象[J].北方音乐(半月刊),2019(8).

(138)尤赞蕾.可表演性视角下青春版《桃花扇》字幕译本浅析[J].海外英语(半月刊),2019(8).

(139)代伟.唐英教化传奇论略[J].语文教学通讯·D刊(学术刊)(月刊),2019(9).

(140)荣书琴.试论青春版《牡丹亭》对传统戏曲当代传承的价值[J].中国京剧(月刊),2019(9).

(141)罗松.王芳 追寻表演艺术的真境界[J].中国戏剧(月刊),2019(10).

(142)周丹.简论昆曲电影中音乐的"电影化"[J].当代电影(月刊),2019(10).

(143)石蕾.昆曲电影声音的创作空间[J].当代电影(月刊),2019(10).

(144)邵斌,丁国蓉.3D快速动画技术在昆曲遗产数字化保护中的应用[J].戏剧之家(旬刊),2019(10).

(145)张翔.20世纪中国戏剧史写作模式献疑——以周贻白《中国戏剧史》为中心[J].广西社会科学(月刊),2019(11).

(146)马鹏飞.看昆剧《千里送京娘》有感[J].文学教育(下)(月刊),2019(11).

(147)王军.吴美玉:六十载昆曲缘[J].中国京剧(月刊),2019(11).

(148)李媛.论昆曲《红楼梦》对原著的改造与创新[J].西部学刊(半月刊),2019(11).

(149)李鑫艺.从"疑谶"到"酒楼"——浅析昆曲《长生殿·酒楼》表演中的"三个协调"[J].中国戏剧(月刊),2019(12).

(150)张薇.昆曲三弦伴奏特点与技法[J].中国京剧(月刊),2019(12).

(151)王晶.当代视野下"新"昆曲创作方面美学研究——以白先勇青春版《牡丹亭》为例[J].黄河之声(半月刊),2019(12).

(152)刘长宾.一台锣鼓半台戏——戏曲武场四大件在昆剧中的作用[J].戏剧之家(旬刊),2019(12).

(153)汤思齐,张之燕.从昆曲《罗密欧与朱丽叶》看中国文化走出去[J].名作欣赏(旬刊),2019(14).

(154)朱文杰,张之燕.大学生文化自信与昆曲传播——基于"大学生对昆曲传播的认知"调查的思考[J].名作欣赏(旬刊),2019(14).

(155)董和谐.非物质文化遗产——昆曲的来源、保护与传承——读《非物质文化遗产保护与国家文化发展战略》有感[J].戏剧之家(旬刊),2019(14).

(156)叶子.历经沉浮,昆曲归来——观《昆曲六百年》有感[J].戏剧之家(旬刊),2019(14).

(157)李艳兵.民俗学视阈下的《牡丹亭》[J].戏剧之家(旬刊),2019(15).

(158)常小飞.论昆剧《牡丹亭》中闺门旦的表演[J].艺术评鉴(半月刊),2019(16).

(159)任楚儿,熊樱侨.戏曲唢呐曲牌【水龙吟】的运用研究[J].北方音乐(半月刊),2019(18).

(160)孙淼.近二十年昆曲衰落原因研究综述[J].戏剧之家(旬刊),2019(18).

(161)王一鸣.昆曲舞台上的传统与创新——从非物质文化遗产保护视角看新编昆剧《醉心花》[J].大众文艺(半月刊),2019(19).

(162)宋蔚,邓慧爱,宋超.昆曲兰花艳,湘昆别一枝——探求当今湘昆的现代化发展[J].文教资料(旬刊),2019(19).

(163)封志超.苏州市区昆曲曲社发展现状及思考——兼论清工的重要性与传承问题[J].智库时代(周刊),2019(20).

(164)焦丽君.从经典剧目看梅派艺术的唱做并重雅致适度[J].人文天下(半月刊),2019(20).

(165)薛婧.从青春版《牡丹亭》英译本比较看戏曲舞台英译标准[J].戏剧之家(旬刊),2019(21).

(166)唐颖.以化妆用品与手法的古今对比探讨昆曲的历史变迁[J].北方音乐(半月刊),2019(24).

(167)刘效.昆曲老生的美学内涵与体系建构——《烂柯山》朱买臣人物分析为例[J].北方音乐(半月刊),2019(24).

(168)杨冬林.论昆剧折子戏对文本意蕴的消解和转移——以折子戏《酒楼》为例[J].名作欣赏(旬刊),2019(24).

(169)李涵涵,郭威.筝曲《林冲夜奔》中昆曲元素的运用与演奏探析[J].戏剧之家(旬刊),2019(27).

（170）吴诗雨.浅析青春版《牡丹亭》舞美服饰设计[J].戏剧之家(旬刊),2019(27).

（171）束良.全球化时代下中国昆曲的传承与发展[J].戏剧之家(旬刊),2019(28).

（172）崔玖琪.民国江苏昆曲表演艺术家沈月泉先生年谱简编[J].戏剧之家(旬刊),2019(30).

（173）郭佳楠.昆曲文化遗产的数字化活态传播策略研究[J].传播力研究(旬刊),2019(32).

（174）杨真,资虹.实施文化强校战略,构建文化素质教育体系——苏州大学实施文化素质教育的探索与实践[J].教育现代化(周二刊),2019(32).

（175）陈林超.论《十二律京腔谱》编者身份及编纂原因[J].文教资料(旬刊),2019(36).

（176）唐颖.昆曲化妆艺术之浅议[J].北方音乐(半月刊),2019(39).

（177）莫岸洪.现代文艺与古典戏曲的转变与交融——评现代昆剧《风雪夜归人》[N].中国艺术报,2019-01-18-003.

（178）卜键.秽恶中那一束良知的光——在台北看新编昆曲《二子乘舟》随感[N].中国文化报,2019-01-23-003.

（179）顾聆森.昆曲表演"八字诀":表里、阴阳、虚实、寒热[N].中国文化报,2019-01-28-003.

（180）傅谨.献身昆曲事业的赤诚之心[N].文艺报,2019-01-28-004.

（181）陈益.满身风月,如何收拾起？——昆曲艺术的失传与再传[N].文学报,2019-01-31-024.

（182）倪金艳."固本"才能"开新"[N].中国艺术报,2019-02-18-004.

（183）朱玲.凭腔测字:在昆曲中聆听苏州—中州音[N].中国社会科学报,2019-02-19-003.

（184）朱玲.培养海外译者　促进昆曲传播[N].中国社会科学报,2019-03-11-007.

（185）刘放.用现代创新"激活"古老昆剧[N].苏州日报,2019-03-27-A06.

（186）陈益.再谈昆曲鼻祖的真伪[N].文学报,2019-03-28-024.

（187）陈益.若无现代美学思考,谈何昆曲之美？[N].文学报,2019-04-25-024.

（188）杨瑞庆.新昆剧需要新文本[N].中国艺术报,2019-05-24-003.

（189）刘根生."传统地先锋着,先锋地传统着"[N].南京日报,2019-06-02-A04.

（190）黄静枫.《浣纱记传奇》:寻根访源　致敬先贤[N].文学报,2019-06-06-007.

（191）车厘子.向古典文学宝库索宝——以昆曲改编元杂剧《梧桐雨》为例[N].宁波日报,2019-06-18-B03.

（192）邹元江.文化自信的坚实基础[N].中国文化报,2019-09-04-003.

（193）吴新雷.与匡亚明的昆曲情缘[N].人民政协报,2019-09-09-012.

（194）王馗.中国戏曲七十年的成就与经验[N].中国文化报,2019-09-16-008.

（195）郑少华.杂剧昆唱,返本开新[N].中国艺术报,2019-10-16-006.

（196）郭克俭.儒雅清逸　出神入化——周传瑛生行表演艺术之道[N].中国社会科学报,2019-10-21-006.

（197）曾诗阳.昆曲:莫问收获　但求耕耘[N].经济日报,2019-11-03-005.

（198）任孝温.非遗剧种保护的"拖带"策略[N].中国社会科学报,2019-11-25-006.

（199）苟君."忍听湘弦重理,待结个他生知己"——看新编昆曲《画堂春》[N].中国艺术报,2019-12-02-003.

（200）郑传寅.昆曲+短视频:以古雅为时尚的别样风景[N].中国文化报,2019-12-25-003.

（201）张丽民.从古典舞《芳春行》与音乐相悖的创作引发的思索[N].文艺报,2019-12-30-004.

昆曲研究 2019 年度论文综述

裴雪莱[①]

2019 年昆曲研究，全年索引论文 201 篇，遴选论文 19 篇，专著 31 部。就相关论文而言，"唱演""传播"成为最大关键词，"改编""翻译"成为亮点，把对昆曲史的回顾及当代命运的思考作为时代注脚。当然，因篇幅有限，本年度遴选论文中，剧目校勘、剧作家考订或版本考证等方面的相对较少。下面仅选取若干较有代表性的论文进行具体展开。

一、关于昆曲唱与演

近年来，昆曲唱演的研究渐趋热门，而且视角多样化。

（1）戏班。戏班研究以晚清民国为多。现有昆曲史研究中北方昆班的研究相对来说较为薄弱。赵山林《咸丰同治光绪年间四喜班演出昆曲折子戏考述》[②]，选取晚清咸丰、同治、光绪时期影响颇大的四喜班为对象，对其搬演昆曲折子戏进行考述，具有极其重要的研究价值。文中论及四喜班昆曲剧目之盛，指出人才培养和输送是关键，可谓抓住了问题本质。晚清之际，四喜班成为昆曲唱演重要力量，"四喜的曲子"成为众多竞争激烈的戏班的独特标识，表现在昆曲折子戏的演出、知名艺人的规模、演出水平的高超等诸多方面。不仅如此，诸多堂子会演坚持教习传承昆曲折子戏，直到光绪初年，仍然能够拥有"杂伶昆剧，惟四喜最多"的赞誉。以《同光十三绝》所绘十三味京剧名伶为例，京昆兼擅的徐小香、梅巧玲、时小福、余紫云、朱莲芬及杨鸣玉等人，均与四喜班有深厚渊源。这就启发我们的戏剧研究应该重视剧种声腔之间复杂微妙的关系，即既有竞争淘汰，又有融合发展。

总之，晚清时期，四喜班对昆曲的坚守极其不易，最终延续了昆曲的艺术生命，其后寿命最长的昆班应该是姑苏四大昆班之首的全福班了。昆班的传承与坚守，也将宝贵而又丰富的艺术经验输送到京剧、越剧等诸多后起剧种，成就了"百戏之母"的名气。或限于单篇论文的篇幅，晚清四喜班搬演的昆曲折子戏与乾嘉时期、民国乃至当代舞台昆曲折子戏之间的异同未见展开。四喜班的演出记录、伶人生平勾勒较多，而戏班管理、账务运营，以及与其他戏班之间的竞争合作等方面，同样可以进一步探讨。

孙艺珍《清末民国河北民间戏班对北方昆曲发展的影响》[③]以清末民国昆剧衰落的历史背景，选取河北民间戏班为研究对象，它们对北方昆曲传播发展具有非比寻常的意义。清末民国时期，昆曲北方戏剧中心北京生存艰难之后，向河北农村溢出，与弋阳腔戏班搭班演出，在演出剧目、语音语调、音乐曲牌等方面逐渐形成符合北方观众的"北昆"。河北民间昆弋班延续昆曲生命的同时也形成了新的支脉，最终赢得北方昆曲的辉煌。

（2）曲社。曲社以晚清民国及当代为多。在裴雪莱《晚清民国江南曲社与曲师关系论略》[④]中，晚清民国时期江南曲社的蓬勃发展成为昆曲唱演传播的重要形态，其发展离不开诸多曲师的指导示范，二者相互依存，共同维系昆腔生存的艺术命脉。具体来说，曲社与曲师的关系至少聚集在三个方面：一是曲社曲唱需要曲师技艺传授，二是曲师需要曲社的戏曲环境，三是曲社和曲师共同保存推进昆唱艺术发展。曲师与曲社互生共荣。举例如下：沈锡卿后在苏州昆剧传习所及上海、北京、天津曲社教戏谋生；丁兰荪受聘于上海赓和、咏霓等曲社，殷溎深曾任昆山东山曲社曲师，号称"戏多，笛精，鼓好"；陈凤鸣受聘为上海平声、赓春等曲社曲师，分别传授《亭会》《醉妃》《见娘》等曲目；王小三曾于上海挹清、拍红、清飔等曲社拍曲授课；邱梓琴热心曲社曲唱并培养后进，对沪上曲社的繁荣具有积极意义；许镜如受聘于苏州黄埭镇咏霓曲社；沈月泉曾先后为苏州道和曲社、昆山甪直紫云社、吴江盛泽吴歙集等曲社曲师；沈传芷曾受聘至丹阳秋声曲社授曲；陈延甫曾任嘉兴南薰曲社曲师；等等。

以上诸家都曾是名噪一时的名伶，他们对曲社发

[①] 裴雪莱，浙江传媒学院戏剧影视研究院副研究员，研究方向为戏剧戏曲学，出版专著《清代前中期苏州剧坛研究》等。
[②] 赵山林：《咸丰同治光绪年间四喜班演出昆曲折子戏考述》，《戏曲与俗文学研究》2019 年第 1 期。
[③] 孙艺珍：《清末民国河北民间戏班对北方昆曲发展的影响》，《邯郸职业技术学院学报》2019 年第 3 期。
[④] 裴雪莱：《晚清民国江南曲社与曲师关系论略》，《戏剧艺术》2019 年第 3 期。

展、曲友培养做出了巨大贡献。当然,曲师也不一定都是名伶出身,有些是知名曲家如俞粟庐,有些是著名笛师如许鸿宾等。

裴雪莱《晚清民国江南曲社与文人清唱之关系》①提出,晚清民国时期江南曲社成为昆腔唱演传播的有力途径和重要形态,与渊源深远的文人清唱相互促进。曲社曲唱的群众性、趣味性等特征决定其在吸收文人清唱的同时,兼容剧唱等宝贵经验,成为昆腔唱演民间基础的关键,并为昆腔唱演度过艰难期提供了可能。文人清唱虽然失去了绝对性指导地位,但依然是曲社曲唱的灵魂所在。曲社曲唱亦能补文人清唱之不足,对曲谱传承等方面也有独特贡献。

封志超《苏州市区昆曲曲社发展现状及思考——兼论清工的重要性与传承问题》②,认为随着昆剧表演受到越来越多的重视,昆曲清工也应得到应有的关注。而曲社正是清工传承的重要载体,在不同历史时期,均对昆曲的传播发展起到了重要作用。全文通过对苏州市区昆曲社的发展状况,对昆曲清唱艺术的民间传承形式进行梳理分析,从而针对当下昆曲清工传承所面临的诸多问题提出有益的思路。

清工和戏工分别是昆曲传统的两支重要力量。目前苏州市区道和、东吴、继月、欣和、优兰等昆曲曲社的状况是重剧团轻曲社,故而政府精细化扶持曲社显得尤为重要。

(3) 衣箱与穿戴。朱恒夫《论昆曲行头及穿戴原则》③抓住昆曲行头及穿戴等方面问题深入展开,表现出对昆曲表演领域的深入思考。"行头"指戏剧舞台脚色穿戴的衣冠、佩戴的髯口、使用的砌末等内容。昆剧的发展对戏剧行头的完善做出了重要贡献。清中期李斗《扬州画舫录》即记述戏班行头分为衣、盔、杂、把四大类。衣、盔的设计源自明代现实生活,进行艺术化改造,并根据剧情、行当和人物性格进行个性化处理。该文认为,昆曲行头及穿戴的总体原则是,"让正面人物更美,让反面人物更丑",符合人物身份,有助于行当的表演,有助于神仙鬼怪等诸多类型人物或剧情的敷演。当然,此处还可以补充一点,即行头及穿戴的原则要有利于塑造人物性格,抓住观众的眼球,使观众始终明白舞台所演人物的性格特征。

昆剧行头的丰富完善,与江南经济文化的活跃发达有关。今日昆剧服饰,不可避免具有时代精神的表达,凸显人物、刻画性格成为重要原则。

全文细致梳理了昆曲行头的种类及来源,根据具体案例分析昆曲服饰装扮的若干原则。譬如,该文列举《白兔记·出猎》中咬脐郎的雉尾生穿戴,"头戴紫金冠加燕毛,身穿花箭衣,排须坎,腰束蓝肚带,粉红彩裤,高底靴,腰挂宝剑,手拿马鞭",如此服饰及穿戴,形象鲜明地再现了少年将军的英姿和神气。《单刀会·训子》中关羽的服饰及穿戴亦有此妙。最后,服饰穿戴在表演过程中的功用同样值得关注。

(4) 唱口。白宁《再读〈书金伶〉——有关叶堂唱口传承的思考》④,通过对戏曲史上极其重要的材料即龚自珍《书金伶》的重新梳理和深度解读,对清代昆曲清唱中的叶堂唱口问题进行深入探讨。

晚清文人龚自珍《书金伶》在笔记小说中占据极其重要的位置,其详尽生动地记述了苏州名旦金德辉、清唱曲师叶堂等人生平事迹,是戏曲声腔传承与唱演的重要历史记录,由此可以探析叶堂唱口的传承、清工对伶人演唱的影响,以及戏剧接受市场等诸多方面问题;由此也可以看出龚自珍对戏剧伶人技艺学习及成长的关注,展现"不拘一格降人才"的思路。

白文从《书金伶》这篇笔记小说提炼出"择具最难""待曲之情为尤重""技之上者,不可不习也"等演唱技艺要点,肯定叶堂唱口是昆曲演唱史上的一次重要提升,最终对戏剧接受群体的反思与追问,对技艺型人才成长的一种观察,具有重要的现实意义。

(5) 腔调。陈志勇《"梆子秧腔"考——兼论清前中期梆子腔与昆腔、弋阳腔的融合》⑤着重考辨清中期"梆子秧腔"问题,由此探讨清前中期梆子腔与昆腔、弋阳腔融合这一重要议题。清乾隆年间钱德苍《缀白裘》的两篇序中记载了"梆子秧腔"的腔调。对此,李调元《剧话》认为"秧腔"是弋阳腔之"音转"。此文认为梆子秧腔本质上也是一种吹腔,是梆子腔和弋阳腔融合的产物。清代前中期,梆子腔在迅速崛起时展现出强大的涵容特质,吸收昆腔、弋阳腔艺术优长,进而衍生出诸多变体,对清代剧种声腔艺术的繁荣产生了巨大影响。

① 裴雪莱:《晚清民国江南曲社与文人清唱之关系》,《中国音乐》2019年第1期。
② 封志超:《苏州市区昆曲曲社发展现状及思考——兼论清工的重要性与传承问题》,《智库时代》2019年第20期。
③ 朱恒夫:《论昆曲行头及穿戴原则》,《四川戏剧》2019年第1期。
④ 白宁:《再读〈书金伶〉——有关叶堂唱口传承的思考》,《戏曲艺术》2019年第1期。
⑤ 陈志勇:《"梆子秧腔"考——兼论清前中期梆子腔与昆腔、弋阳腔的融合》,《戏曲艺术》2019年第4期。

全文从"梆子秧腔"深入挖掘概念内涵，认为其兴起正值梆子壮大、昆腔衰微之际，支持李调元"转音"之论，接着详尽分析《缀白裘》所载"梆子秧腔"的形态特征，结论是梆子秧腔带有弋阳腔血统，是梆子声腔系统中的吹腔，至于产地，不是当时南北戏剧中心扬州或北京，而是陕西。与此同时，清中期弋阳腔呈现出明显的梆子化趋势，而梆子腔与昆腔也出现了融合态势。这些都启发我们重新思考清中期"乱弹"时代诸腔竞争与融合的戏曲景观。

俞为民《南戏四大唱腔的流传和变异》①聚焦南戏四大唱腔的流传与变异，认为南戏在流传过程中与当地方言结合，最终形成不同风格的唱腔，又以海盐腔、余姚腔、弋阳腔和昆山腔等影响最大，号称"四大声腔"。这四大声腔在唱演方式、曲律风格等方面均有差异，加之流传地及观众的审美偏好甚至参与，促使它们之间的变异更加明显。当然，笔者认为，彼时尚有杭州腔等其他影响较大的腔调，以及全部腔调之间的融合竞争等因素，也应考虑在内。

南戏唱演采用当地方言土语的特征决定了诸多流派出现的可能。海盐腔轻柔婉转，获得了文人士大夫的喜爱；余姚腔有滚唱，继而衍生出青阳腔或池州腔；弋阳腔则一度是南戏诸腔中影响最大、流传最广的唱腔，其特点一是有帮腔，二是有锣鼓节拍；昆山腔乃后起之秀，经曲家魏良辅等人改革提升，以及文人梁辰鱼等人创作而大热，一跃而风靡南北，出乎三腔之上。

二、关于昆曲剧本

（1）改编。安葵《诗、史、哲：昆曲改编古典剧作的三重世界》②提出昆曲改编古典剧作的三重世界"诗、史、哲"，也就是三大维度。该文认为，昆曲是舞台保存古典剧作最主要的剧种。中华人民共和国成立以来，昆曲改编演出古典剧目经历了若干阶段，具体来说，从演出折子戏、单本戏到改编全本戏，从批判传统到敬畏传统等。结合理论和创作改编的实践经验，提炼出"诗、史、哲"三大标准，也是为了更好地对传统文化进行创造性的转化和发展。当然，在昆剧传承过程中，历来有完整继承与创造性发展两大争论。显然作者主张创造性地转化与发展古典剧作。作者以《牡丹亭》《长生殿》《桃花扇》等经典剧目的创作与改编为例，提出"新的改编演出应该努力把古典作品的深层内涵彰显出来，使它的多重内涵结合起来"。

（2）翻译。朱玲《中国昆曲英译的现状、问题与对策》③一文从翻译的角度讨论中国昆剧剧本翻译现状与问题，全文针对性地分析了中国学者、海外华人与外国汉学家等不同翻译主体的特点，对103种411出昆剧英译剧目进行归纳分类，聚焦8种全译本的经典剧目，最终提出了文化"走出去"的建设性意见。

（3）音乐创作。韩柠灿《永嘉昆剧音乐创作方式研究》④针对昆曲传播过程中出现的分支，即作为"草昆"之一的永嘉昆曲，认为其在音乐创作方式上存在两种类型。一是传统剧目的音乐创作方式，在沿袭正昆音乐创作的同时，形成永昆自身的艺术特征；一是新编剧目的音乐创作方式，又称"九搭头"。"九搭头"最早出现在清代后期，带有南戏早期特征，体现了"乐体先行"的创作思维。最为完整的剧目是《张协状元》，全文对这两种音乐创作方式进行比较分析，进而揭示昆腔在民间传播过程中出现的流变特征。

作者在探讨永嘉昆剧对正昆音乐创作方式的承袭与变革时，将《中国昆剧大辞典》中的【普天乐】与永嘉昆剧《绣襦记》中的【普天乐】进行细致比对，发现二者在曲牌、用韵、平仄、板数等方面均有所差异。这样就把理论的提升与具体案例分析结合起来，增强了说服力。

三、关于昆曲传播

（1）曲家、曲师。裴雪莱《清代苏州曲家、曲师和教习关系考辨》⑤关注到清代昆曲唱演传播过程中曲家、曲师和教习等专业群体的重要作用。作者认为，清代戏曲延续了晚明的成果且更加精深细化，就曲家、曲师与教习等概念来说，历来文献含混而模糊。苏州地区因曲家、曲师和教习等人才济济，他们重要的曲学地位及贡献应该得到曲学研究界的重视。全文着重探讨了四个方面内容，分别是曲家、曲师及教习之间的概念辨析及关系探究，曲家、曲师及教习与梨园搬演之关系，苏州曲

① 俞为民：《南戏四大唱腔的流传和变异》，《湖南科技大学》2019年第3期。
② 安葵：《诗、史、哲：昆曲改编古典剧作的三重世界》，《中国文艺评论》2019年第5期。
③ 朱玲：《中国昆剧英译的现状、问题与对策》，《外语教学》2019年第5期。
④ 韩柠灿：《永嘉昆剧音乐创作方式研究》，《中国音乐》2019年第4期。
⑤ 裴雪莱：《清代苏州曲家、曲师和教习关系考辨》，《文化遗产》2019年第1期，人大复印资料《舞台艺术》2019年第6期全文转载。

师及教习的品牌效应,以及曲师及教习的生存待遇等延伸问题。毋庸置疑,揭橥清代苏州地区为代表的曲家、曲师及教习对戏曲演出史和发展史的研究具有深刻意义。总之,作者的思路是选取昆腔曲律中心及昆伶人才输出地苏州地区为例,探讨清代戏曲演出中曲家、曲师及教习与舞台搬演之关系,进而揭示清代苏州昆曲人才在戏曲演出史上的重要功用和梨园地位。

张婷婷《移植与中断:十六至二十世纪昆曲在贵州的三次传播》①以较为宏观的历史时期为背景,以西南地区的贵州为空间维度,拓展现有戏曲史所忽视的昆曲传播路径与视野。贵州地处西南,远离昆曲发源地苏州,但令人意想不到的是,在16至20世纪这段历史时期,江南昆曲共有3次重要的入黔经历。一是万历年间,贵阳籍文人曲家谢三秀曾宦游三吴,后与当地官绅共倡昆曲,但终因曲高和寡,日趋凋零;二是抗日战争时期,随着北京、江南等地高等学府迁往西南,上海知名曲家项远村等人将昆曲带入贵州,但项氏调离贵阳后,当地昆曲便后继无人;三是新中国成立后,合肥曲家张宗和曾执教贵州大学、贵州师范大学等前后长达30年之久,为昆曲人才培养及传播贡献了毕生精力。总的来看,南迁的江南曲家成为昆曲传播的重要载体,他们是实现昆曲跨区域传播的关键因素。

崔玖琪《民国江苏昆曲表演艺术家沈月泉先生年谱简编》②关注清末民初昆曲名伶沈月泉(1865—1936)先生在昆曲曲唱教演等方面的巨大贡献,为其编订年谱具有极其重要的戏曲史意义。

(2)高校。陈均《北京大学早期昆曲教育考述——以北京大学音乐研究会昆曲组为中心》③以北京大学音乐研究会昆曲组为中心,对北京大学早期昆曲教育进行系统考述。北京大学音乐研究会昆曲组是有记载的最早在高校进行昆曲传习的团体,其成立背景是曲学大师吴梅1917年赴北京大学任教后,北大附设音乐传习所成立,最后发展为音乐研究会。这与时任北大校长蔡元培提倡的美育理念呈现出和而不同的发展轨迹,体现出昆曲教育与五四运动以来西方文化思潮下的美育方案有不尽相同之处。

吴梅在北京大学任教的5年时间,成为昆曲教育进入最高学府的关键契机。吴梅开设"文学史""戏曲史"等课程,制定《词余讲义》等讲稿,以及团购《元曲选》等事宜都是曲学研究的重要行动。文中提到北京大学音乐会昆曲组是北京大学早期昆曲教育与昆曲活动的主要组织,虽然其名称多有变更,但此种称谓最为常见。令人深思的是,昆曲的地位一直被定为业余爱好,未能真正被纳入专业教育体系。

(3)机构。张媛媛、胥永辉《苏州昆剧传习所的市场化分析》④以20世纪初对昆剧保存与发展做出巨大贡献的昆剧传习所为研究对象,对其市场化STOT(优势、劣势、机会和威胁)进行分析,进而厘清昆剧发展的可持续之路。

四、关于昆曲文化

(1)昆曲史。陈益《再谈昆曲鼻祖的真伪》⑤从昆曲发生史角度进行深入探讨。关于昆曲起源或者说鼻祖等方面的探析,历来是昆曲史争论的热点,粗略举例,即有周贻白、胡忌、董每戡、吴新雷、顾笃璜、蒋星煜诸家。陈文通过对材料的仔细梳理,支持这场昆曲起源说中顾坚存在的观点,并对其人生平事迹做了大体呈现,同时对质疑说进行了解答。

孙玄龄《实践与音乐研究——谈杨荫浏先生在〈中国音乐史稿〉中对昆曲的使用》⑥推崇杨荫浏先生"理论的基础是实践"的观点。全文通过对《中国古代音乐史稿》中昆曲曲例使用的分析,表格制作文献来源的追溯,以及《九宫大成》《纳书楹曲谱》《天韵社曲谱》等北曲音乐曲例的细致分析,着重介绍杨荫浏先生在中国音乐史研究中对昆曲实践经验的运用,足以启迪后学。

陈秋婷《式微与中兴——论20世纪上半叶昆曲盛衰的论说逻辑》⑦关照20世纪上半叶戏曲史中的"昆曲盛衰"论,举出"式微"和"中兴"两种基本立场,结合昆曲演剧、昆曲组织、昆曲主力等诸多面向,完成从单线化曲史进程到全方位影响的探究。总之,20世纪早期昆曲论述格局对新中国成立后昆曲史论的视角产生了重大影响。

① 张婷婷:《移植与中断:十六至二十世纪昆曲在贵州的三次传播》,《戏剧艺术》2019年第4期。
② 崔玖琪:《民国江苏昆曲表演艺术家沈月泉先生年谱简编》,《戏剧之家》2019年第30期。
③ 陈均:《北京大学早期昆曲教育考述——以北京大学音乐研究会昆曲组为中心》,《戏曲艺术》2019年第3期。
④ 张媛媛、胥永辉:《苏州昆剧传习所的市场化分析》,《智库时代》2019年第32期。
⑤ 陈益:《再谈昆曲鼻祖的真伪》,《文学报》2019年3月28日第024版。
⑥ 孙玄龄:《实践与音乐研究——谈杨荫浏先生在〈中国音乐史稿〉中对昆曲的使用》,《中国音乐学》2019年第4期。
⑦ 陈秋婷:《"式微"与"中兴"——论20世纪上半叶昆曲盛衰的论说逻辑》,《戏剧艺术》2019年第6期。

(2) 城市文化。邵颖萍、张鸿雁《集体记忆与城市文化资本再生产——"昆曲意象"文化自觉的社会学研究》①从城市学、社会学角度探讨"昆曲意象"的文化自觉，对集体记忆与城市文化资本再生产进行剖析，通过昆曲在苏州文化生境中4种不同类型的阐述，追寻城市集体性的文化自觉和非物质文化遗产传承模式。

(3) 戏剧服装。孟月等《昆剧衣箱中蟒袍传统文化的传承与发展研究》②，从戏剧服装的角度入手，聚焦昆剧衣箱中蟒袍文化的传承与发展，颇有新意。昆剧服饰作为昆曲表演艺术的重要组成部分，是塑造角色、演绎剧情的重要手段。作者选取昆剧大衣箱中蟒袍为例进行分析，探究戏剧服饰的文化内涵，对传统款式结构进行深入学习，目的是将传统戏剧服装的精髓运用到现代服饰的设计当中，为戏剧服装行业的保护传承与发展寻找可持续的路径。

全文考量苏州昆曲戏服产生的渊源、历史文化、分箱定制以及款式结构、纹样、配色等诸多方面，男蟒、女蟒之又结合脚色行当，再接入时代经济的发展思路，譬如服装定制App的展示，颇得古为今用之法。

从《铁冠图》到《景阳钟》
——戏曲流传与时代变迁的个案探讨

龚和德

一

空炮连声震若雷，园陵十二尽成灰。
平台召对何人对，天子无言拭泪回。

这首七绝，见吴梅村《鹿樵纪闻》③，描写大明崇祯帝（朱由检）孤立无援、濒临末日的景象。读到这首诗，就会想起昆剧《铁冠图》或京剧《明末遗恨》中的《撞钟》。

昆剧《铁冠图》是直接表现明王朝覆亡和崇祯帝殉国的最早的戏曲作品。明末清初诗人方文《涂山集》续集《徐杭游草》中有《湖上观剧》诗：

谁谱新词忌讳无？优伶传播到西湖。
惊心最是张方伯，不敢重看《铁冠图》。④

此诗作于清顺治十六年（1659）。既称《铁冠图》为"新词"，可知其问世当略早于此年。该剧是先在苏州或其他地方演出，然后传播到了杭州。方文的诗，不仅为《铁冠图》产生的大致年代提供了可靠依据，还相当生动地反映了当时观众的看戏心态。明亡才10来年，竟敢在异族统治下的舞台上正面表现崇祯帝煤山自缢的惨烈景象，岂不太刺激台下遗民的故国旧君之思？以至责怪作者不注意忌讳，有的观众如"张方伯"，竟吓得"不敢重看"了。

《铁冠图》的作者是谁？学术界的主流看法是"无名氏"。吴梅《中国戏曲概论》卷下《清人传奇》中把《铁冠图》列为叶稚斐作；他的另一著述《〈曲海目〉疏证·清人传奇部》又在叶稚斐作品中把《铁冠图》写作《逊国疑》⑤。吴梅这样处理，当是根据成书于康熙末年或雍正初年的《传奇汇考标目》，叶稚斐名下有"《逊国疑》即《铁冠图》"⑥。对于《铁冠图》的作者问题，笔者实无定见，但颇信《铁冠图》有过一个别名"逊国疑"。清褚人获《坚瓠补集》卷六有《后戏目诗》七律四首，诗前自注："甲申春连观演剧，复成四律。"其第一首的首句为"铁冠图传逊国疑"⑦。可以想见，康熙年间，《铁冠图》与《逊国疑》曾经互为剧名。对这一点也不是没有异议。赵景深《读曲小记》就把褚人获这句诗解释为两出戏（《铁冠图》《逊国疑》）、两个作者（遗民外史、叶稚斐）⑧。只是到了后来，《逊国疑》这个剧名已然淡出，《铁冠图》这个剧名不仅流传下来，而且还在其中掺进了同类题材其他

① 邵颖萍、张鸿雁：《集体记忆与城市文化资本再生产》，《南京社会科学》2019年第5期。
② 孟月等：《昆剧衣箱中蟒袍传统文化的传承与发展研究》，《辽宁丝绸》2019年第1期。
③ 吴梅村：《鹿樵纪闻》卷下"自成犯阙"，商务印书馆1911年版，第23页。
④ 方文：《涂山续集》，清康熙二十八年（1689）刊本，第26页。
⑤ 参见王卫民：《吴梅戏曲论文集》，中国戏剧出版社1983年版，第177页、第332页。
⑥ 《传奇汇考标目》，载《中国古典戏曲论著集成》（七），中国戏剧出版社1959年版，第237页。
⑦ 褚人获：《坚瓠补集》卷六《后戏目诗》，载《笔记小说大观》第十五册，江苏广陵古籍刻印社1983年版，第481页。
⑧ 参见赵景深：《读曲小记》，中华书局1959年版，第121页。

作品的演出关目和情节内容。

《铁冠图》原本失传,了解其概貌的主要资料是《曲海总目提要》卷三十三中的介绍。在《铁冠图》盛演之后,又出现了同类题材的两种传奇。一是康熙中叶曹寅所作的《表忠记》,应有50余出,因以边大绶自述《虎口馀生记》中事作为全剧头尾,故又名"虎口余生"。其原作亦已散佚,仅能从《曲海总目提要》卷四十六中的介绍得其梗概。另一是乾隆初年遗民外史的《虎口余生》,有抄本流传,共44出,已收入《古本戏曲丛刊》第五集。陆萼庭在《读〈曲海总目提要〉札记》的第三部分《〈铁冠图〉出目辨正》中认为:曹寅的编写《虎口余生》,作意与《铁冠图》相近,但各有侧重点,彼偏于"宫闱戏",写闯王兵临城下时明宫君臣的心态,此则偏于"忠臣戏",故其作一名《表忠记》;从整体看,曹氏的《虎口余生》有创作,有改编,合"宫闱戏"与"忠臣戏"为一,欲取原《铁冠图》而代之。① 而遗民外史的《虎口余生》主要抄袭了前人的作品,加上东拼西扯编集成书②,然亦正因有了外史本,曹氏原作的框架和形貌乃显③。

对以上先后产生的3种传奇,艺人们在演出过程中有筛选,有移易,有剪裁加工,大约到了乾隆中叶,《铁冠图》已完成出目的新旧交融、重行组合的历程④。由于《铁冠图》是老牌子,冠名问题不能含糊,所以始终沿用着。⑤ 收入清宣统三年(1911)昆山国乐保存会编校的《昆曲粹存初集》之《铁冠图》,有《询图》《探山》《营哄》《捉闯》《借饷》《观图》《对刀》《拜恳》《别母》《乱箭》《撞钟》《分宫》《守门》《归位》《杀监》《刺虎》《夜乐》《刑拷》。这18出,说是全本,其实残缺,历史地看,残缺却是一种进步⑥。

《铁冠图》初演时,有的观众如方文诗中提到的那位"张方伯"——当是做过一郡之长的张某,觉得惊心动魄,生怕触犯新朝。这里还可以举个例子:清初隐居于华亭陶宅的休宁人朱贲(字吉白),"一日宴会,梨园演明庄烈帝出鬼门,辄避席起立,及缢煤山,则掩泪遁去"⑦。对明代遗民来说,这《撞钟》《分宫》《煤山》,是戏曲舞台上从未见过的前朝君主的大悲剧,崇祯帝如此与社稷共存亡,不能不让人同情、悲悯,甚至让人感到他不但死得悲惨,而且死得壮烈。清康熙间王誉昌《崇祯宫词》云:

血渍衣襟诏一行,殉于宗社事煌煌。
此时天帝方沉醉,不觉中原日月亡!⑧

除了民间叹惜,就是清朝官方纂修的《明史》,亦称崇祯蒙难而不辱其身,为亡国之义烈矣!⑨

这出戏既满足了民间对崇祯命运的追忆、想象及同情,又迎合了新朝收拾人心的政治需要。剧名"铁冠图",宣扬早在明初,铁冠道人已绘就了预言江山易主的神秘图画,明亡乃是"气数已尽"。清军入关,打败推翻明王朝的农民起义军,是替大明朝"报仇雪耻",合乎"天意"。正是这种怀念明王朝和维护清政权的并存不悖,使得该剧盛演无阻。《铁冠图》之后再写明亡故事的昆曲作品,崇祯帝就不再作为主角登场了。《表忠记》《虎口余生》都没有《撞钟》《分宫》《煤山》这3场重头戏,崇祯帝成了背景性人物。⑩

近读香港中文大学华玮教授《谁是主角?谁在观看?——论清代戏曲中的崇祯之死》一文,其对以"崇祯之死"为直接或间接表现对象的清代戏曲进行了系统性研究,《铁冠图》《表忠记》《虎口余生》之外,扩及孔尚任《桃花扇》、唐英《佣中人》、董榕《芝龛记》、黄燮清《帝女花》,征引丰富,分析透辟。给我深刻的印象是:除道光间《帝女花》借鉴《铁冠图·分宫》有崇祯皇帝出场外,其他的戏,崇祯帝大多作为不同情境中祭祀、追念及梦中所见的对象,或有明场出现,是表现其亡魂升天。剧中作为忠义化身者,已不局限于朝中的文臣武将、太监宫娥,而扩大到了市井平民。华玮还指出:

清代书写崇祯之死的文人戏曲,正展现着由"悼明"到至少是表面上包含"颂清"的转变。清人作者或许自觉地配合清朝官方的意识形态,或许想避免文字狱的迫害,总之,对崇祯个人命运及其所代表之有明一代灭亡

① 陆萼庭:《清代戏曲与昆剧》,"国家出版社"2005年版,第368—369页。
② 陆萼庭:《清代戏曲与昆剧》,"国家出版社"2005年版,第367页。
③ 陆萼庭:《清代戏曲与昆剧》,"国家出版社"2005年版,第366页。
④ 陆萼庭:《清代戏曲与昆剧》,"国家出版社"2005年版,第370页。
⑤ 陆萼庭:《清代戏曲与昆剧》,"国家出版社"2005年版,第372页。
⑥ 陆萼庭:《清代戏曲与昆剧》,"国家出版社"2005年版,第372页。
⑦ 黄之隽:《唐堂集》卷十五《陶宅四隐传》,卷首有作者清乾隆六年(1741)自序。
⑧ 抱阳生:《甲申朝事小纪》上册,书目文献出版社1987年版,第470页。
⑨ 《明史·庄烈帝本纪》,中华书局1974年版,第336页。
⑩ 在遗民外史《虎口余生》中,崇祯皇帝只出场两次:第十九出《观图》,第四十四出《升天》。前者是人,后者成仙。

的感怀,至清中叶已经失去其作为剧作中心主旨的重要性。取而代之的,是一种"泛政治性的"对臣子百姓的忠义教化。至清后期,情况又有所改变,故国之感再度抬头……①

二

清末,故国之感的再度抬头,其戏曲表现的主要形式,已经不是昆剧而是京剧。

昆剧在晚清以至民国,衰颓已甚。《铁冠图》的演出记载也较少。清宣统二年(1910)上海环球社编印的《图画日报》设有孙家振(字玉声,别署海上漱石生)主编的《三十年来伶界之拿手戏》专栏,其中收有一幅《陈兰坡之〈撞钟分宫〉》图,画陈兰坡扮的崇祯帝正站在下场门台口的椅子上举棍击钟,神色凄苦。画面上方有评语云:

陈兰波(坡),吴人,昔年三雅园中著名纱帽生也。演《长生殿·惊变、埋玉、闻铃》《千忠戮》之《八阳》等戏,能令观者无不击节。而《铁冠图》全本之《撞钟》《分宫》,犹觉声泪俱下,触起人亡国之痛。其神情无限悲惨,其音节无限凄凉,不知陈从何处学来?若易他伶演之,便觉远不能及。我以是看昆班戏而恒有观止之叹。惜乎其今之已成《广陵散》也。②

但《铁冠图》并没有成为《广陵散》。它的艺术生命,一是靠"传"字辈艺术家延续下来;另一是经过形式转换,活跃在其他戏曲中,尤以京剧的改编演出影响极大。

以昆曲作蓝本,翻改为皮黄,较早搬演《铁冠图》的京剧名伶是汪笑侬。清光绪三十四年九月三十日(1908年10月24日),汪笑侬在上海春桂茶园有"全本新彩戏《大铁冠图》"的演出,从《申报》广告看,此时所演尚非"全本"。汪笑侬的改编,前本名《排王赞》,后本名《煤山恨》,合称《大铁冠图》。重点是汪笑侬创编的第一场崇祯观看"排王赞",追思列祖列宗、忠臣良将,慨叹登基17年灾患频仍,朝纲不振,自知"天命已尽"。唱词多达130来句,是须生吃重的唱工戏。后面也有夜访、撞钟、杀宫、自缢,均极疏略。剧本被收入钝根编次、大错述考的《顾曲指南》第十八册③,后又被收入中国戏剧出版社1957年出版的《汪笑侬戏曲集》。

真正造成轰动效应的是改编为《明末遗恨》的两种版本的京剧。如果说,汪笑侬演崇祯帝,犹如演《哭祖庙》的北地王刘谌,是作为满族后裔的一种感时伤世的隐喻性情感宣泄,那么,潘月樵和周信芳(麒麟童)两代名伶主演的《明末遗恨》,则有着更加强烈的政治意向:前者支持辛亥革命,后者抵抗日本帝国主义对中国的侵略。

潘月樵饰崇祯帝的《明末遗恨》首演于清宣统二年二月十三日(1910年3月23日)。时我国第一家新式戏曲剧场——新舞台,在上海南市十六铺建成开业已逾一年半,有多部新剧在此上演。《明末遗恨》被当时戏评家推许为:"新舞台所编之新戏,以此剧最为聚精会神,有声有色。"④主要关目有:李闯遣谍、崇祯闻变、君臣输饷、国戚吝财、杜勋通敌、崇祯夜访、国桢巷战、崇祯杀宫、哭辞太庙、自缢煤山、宫人刺虎、国桢死节。⑤《申报》发表文章介绍:

《明末遗恨》一剧,即昆剧中之全本《铁冠图》也,昔惟昆班演之。自新舞台鼓吹革命,乃由姚伯欣先生编作京剧。其中情节,视昆剧稍有增减,然终不外乎史之所载也。⑥

清宣统三年(1911)三月,《海上梨园杂志》卷四《新剧闲评》更做了高度评价:

各舞台所编新戏,当以新舞台之《明末遗恨》为最善。颇有国家思想。而全剧中尤以杀宫、辞庙、自缢三段为最佳。淋漓尽致,凄惨辛酸,令人遥想当年国破家亡之惨,为之泪下。新剧中之破天荒也!⑦

新舞台《明末遗恨》的出现,崇祯帝又成为第一主角,其重点戏又回到早期昆剧《铁冠图》的状态,情节比《铁冠图》更集中。

① 华玮:《明清戏曲中的女性声音与历史记忆》,"国家出版社"2013年版,第229—230页。
② 《图画日报》第395号,清宣统二年八月二十日(1910年9月23日)出版,第5页。
③ 《顾曲指南》,又名《戏考》,1915年初版出书,1925年出齐,共40册。上海书店据中华图书馆原本影印,书名改为《戏考大全》,合订精装5册,1990年出版,《排王赞》《煤山恨》在第三册,第183—194页。另,《戏考》第二十二册的《明末遗恨》,乃是昆曲《守门》《杀监》的京剧改编本,并非新舞台首演的本戏《明末遗恨》,见《戏考大全》第三册,第749—758页。
④ 吴下健儿评语,《申报》1911年11月13日。
⑤ 参见此剧首演日(1910年3月23日)《申报》广告。
⑥ 便便:《剧本考实·明末遗恨》,《申报》1913年5月1日。
⑦ 慕优生:《海上梨园杂志》卷四《新剧闲评》,1911年4月出版。

那个时候,潘月樵和夏氏兄弟在新舞台通过改良新戏"鼓吹革命",表达"国家思想",其精神实质,就是响应同盟会"驱除鞑虏,恢复中华"的号召。舞台上重现"明祚沦亡",矛头指向"盗窃神器将三百年"的腐朽的清王朝。此剧刚演不久,即遭清廷禁止。潘月樵是南派京剧做工老生的一代宗匠,不仅在台上表演出色,而且亲历炮火,参加了清宣统三年九月十三日(1911年11月3日)攻打江南制造局的战斗,为光复上海做出了贡献。此后,《明末遗恨》得以恢复演出。民国元年(1912)2月,潘月樵与夏氏兄弟出面,向沪军都督府申请成立上海伶界联合会,批准文件中还表彰他们:"数年以来专事排演新剧,感化社会,其影响所及,能使国民心理趋向共和。此次(指上海光复——引者)流血少而收效速,与有力焉。"①

周信芳《明末遗恨》的最初尝试是1919年12月9日在上海丹桂第一台演出。那是陪昆剧名旦韩世昌贴演《全本刺虎》。天亶(姚民哀)在《申报·自由谈》上说:"所谓'全本刺虎'者……一言以括之曰:麒麟童演崇祯帝,演完改良《明末遗恨》,然后韩君青唱《刺虎》。"②"九一八"事变后,周信芳在上海天蟾舞台编演连台本戏《满清三百年》时,把《明末遗恨》纳入第二本,于1931年12月19日首演。1932年春,周信芳组织移风社,"历走济南、天津、北平、大连、奉天、长春、哈尔滨、营口、青岛、南京、无锡、苏州、汉口各大埠者凡三年"③。当时东北已沦陷于日寇之手,华北亦受威胁。周信芳"漂泊在敌人铁蹄下的诸地时,目击心伤",又把《明末遗恨》"发愤编成"了新的单本戏,④田汉称之为"国难京剧"。如《杀宫》一场,崇祯帝在放走太子时训诫道:"逢人且说三分话,切莫全抛一片心。要晓得你们是亡国的人,亡国奴是没有自由的了!"⑤剑砍公主时,公主问:"儿有何罪?"崇祯帝说:"你说你无罪么?生为中国人便是你的罪!"这些念白,都是周信芳在东北——所谓"满洲国"演出时切身感受到敌人统治下中国民众的苦痛而产生的,观众听了多感动得哭⑥。

周信芳以比较成熟的《明末遗恨》再与上海观众见面,已是1935年。此后又有加工提高,成为他的名剧之一。曾看过潘月樵与周信芳《明末遗恨》的吴性栽,对其间的"大有不同"举出如下数点:"第一,潘月樵念京白,周则念韵白;第二,雪夜访国丈,潘一人背太子,周不背太子但带着太监王承恩;第三,新舞台演出没有《撞钟》一场,周则《撞钟》一场层次分明,戏剧效果甚大,感人极深;第四,新舞台演出带《刺虎》,周演至煤山上吊为止。"并说:"周信芳把昆剧《铁冠图》,融化在《明末遗恨》中,更利用前人笔记所载,充实情节,有许多新创造。"⑦其精彩多在《夜访》《撞钟》《杀宫》《自缢》诸场中。周信芳把昆剧《撞钟》的前半出发展为《夜访》一场,有【二黄】成套唱腔,从【导板】"眼睁睁气数到金汤未稳"起,接【回龙】【原板】【散板】,唱词与对白多由昆剧改编得来。这部分有1936年蓓开公司录制的唱片传世。接下去的《撞钟》则以表演为主。崇祯帝令王承恩击动景阳钟,欲召集群臣商议急救之策,却只有李国桢一人来见,如是者三次。赵丹说,周信芳在这场戏中的表演"留给我终生难忘的深刻的记忆和眷恋"。他做了如下描述:

> 凡三次:皆是以同样的一句——"去吧!"送他的爱臣下场,而一次一次的"去吧!"总是随着情感的变化,有着不同的表现。待看到最后一次的又将要说——"去吧!"的时候,说老实话,我以一个演员欣赏的习惯,简直为周先生这最后一次的"去吧!"不知如何才能表达得确当而担心了。因为戏进展到这儿,已经是成为最高潮了,也可以说是几乎到了绝境了。但周先生却不慌不忙地以无言沉默代替了这最复杂最困难的最后这一句——"去吧!"他以左手按脸,右手一横……那真是比一百句一千句"去吧!"还来得沉痛有力;那个低压的气氛,至今还像一块沉甸甸的石头,压抑着我的胸口,亲切的记忆还栩栩如生地浮动在眼帘。⑧

1946年冬天,我在上海黄金大戏院看过周先生的

① 原载《申报》1912年2月28日,转引自上海社会科学院历史研究所编:《辛亥革命在上海史料选辑》(增订版),上海人民出版社2011年版,第343页。
② 天亶:《丹桂闻歌》(下),《申报》1919年12月13日。
③ 胡梯维:《周信芳年谱》,《〈香妃恨〉特刊》1938年8月。
④ 参见田汉:《重接周信芳先生的艺术》,载《田汉文集》第14卷,中国戏剧出版社1987年版,第494页。
⑤ 参见田汉:《重接周信芳先生的艺术》,载《田汉文集》第14卷,中国戏剧出版社1987年版,第495页。
⑥ 田汉:《周信芳先生与平剧改革运动》,《文萃》第50期,文萃社1946年10月3日印行。
⑦ 槛外人(吴性栽):《京剧见闻录》,宝文堂书店1987年版,第136—137页。
⑧ 赵丹:《周信芳的性格化表演》,原载《周信芳先生演剧生活五十年纪念文集》(上海市戏曲改进协会1952年编印),转引自《周信芳艺术评论集》,中国戏剧出版社1982年版,第428页。

《明末遗恨》,那时我15岁,还留有一些印象。崇祯帝在炮火声中登煤山,踢靴一跌,跌一足走圆场;自缢时,将水发甩直又落下,以发覆面,表示无颜见先灵于地下。后来,我从事戏曲史研究工作,读到《审音鉴古录》所记《煤山》之身段,才明白这些身段动作原是昆剧的规定。周信芳对昆剧是有研究的。新近翻阅朱建明《〈申报〉昆剧资料选编》,得知1927年12月,"传"字辈学生以"新乐府"为班名演出于笑舞台,周信芳亲书"古乐中兴"以赠。他与新乐府和后来的仙霓社的当家老生施传镇为莫逆交。施传镇有"昆曲余叔岩"之称,周与他研究昆曲得益良多,且推崇备至。① 有位专家说,昆剧演《煤山》,"崇祯一个'吊毛'后跌坐地上,过程中脚下靴子要踢出飞起,人一跌坐,刚好靴子底朝上,靴筒朝下,套住头上水发的筒柱"。② 这个绝技无缘得见,大约如同传说谭鑫培演《打棍出箱》的"闹府","一抬腿,一只鞋就会飞到头上去"一样,是神化了艺人的技巧吧。

田汉是1936年2月在南京看到周信芳演出的《明末遗恨》,戏完后,他从潮水般的观众中脱出,转到后台见了刚下装的周信芳正在以毛巾拭他额上如渖的汗,心里不自禁地涌起了这些话:

朋友啊,你的汗水并没有白流。你唤起了许多苟安者的梦幻,你暴露了许多肉食者的面目,你刺戟了许多麻木者的神经,你尽了你的责任了。③

抗日战争胜利后,田汉从重庆飞到上海,又在黄金大戏院看周信芳另一出"国难京剧"《徽钦二帝》,并写下七律一首,以记"喜晤信芳"。诗中"烈帝杀宫"即《明末遗恨》。

烽烟九载未相忘,重遇龟年喜欲狂!
烈帝杀宫尝慷慨,徽宗去国倍苍凉。
留须谢客称梅大,洗黛归农羡玉霜;
更有江南伶杰在,歌台深处筑心防。④

进入20世纪50年代,未见政府明文禁演过《铁冠图》和《明末遗恨》⑤,但这两出戏长期绝迹于舞台。约在1955年或1956年,有位观众问周信芳:你能戏甚多,为什么演来演去总是这么几出似的?周问:"你猜我最想演的是什么戏?——是《明末遗恨》啊!"⑥他为此剧付出了许多心血,艺术上有很高造诣,风靡过无数观众,也难怪他为不能再演而心存遗憾。

三

崇祯之死的正面的、集中的戏曲表现,从昆剧《铁冠图》到京剧《明末遗恨》,有文本与表演的曲折传承,也有精神指向的微妙转换,简言之,即从悼明、颂清演化为反清、抗日,其背后的推动力是时代的变迁。昆剧《景阳钟》的出现亦是时代的馈赠,是改革开放新时期的思想解放体现在昆剧传统剧目推陈出新工作上的一个重要收获。

实行抢救性传承,是《铁冠图》之"陈"转向《景阳钟》之"新"的基础。

据陆萼庭考证,《铁冠图》"作为全本戏演出时间上最后的一次似是昆剧'传'字辈于1926年2月18日(丙寅年新正初六)假座上海徐园日场所演"⑦。近查《申报》,还有一场演出是2月28日(正月十六)的日场,只是剧名用了新舞台改编京剧的名称——"明末遗恨"。此后数十年,偶有若干出目演出,著名的如梅兰芳的《刺虎》。而与《景阳钟》直接相关的《撞钟》《分宫》,则因当今昆剧小生泰斗蔡正仁的抢救性传承,才得以复现于舞台。

小生是昆剧各行当之首,内含冠生(官生)、巾生、雉尾生、鞋皮生(穷生)。冠生又有大小之分。大冠生多扮帝王,戴髯口,以《长生殿》唐明皇、《千忠戮》建文帝、《铁冠图》崇祯帝最出名,合称"昆剧三帝"。蔡正仁有两位恩师:一是启蒙老师沈传芷,沈传芷给了他系统、规范的训练,"是他艺术的坚强基石";一是京昆表演大师俞

① 参见朱建明辑选:《〈申报〉昆剧资料选编》,上海昆剧志编辑部等单位主编,1992年5月内部出版,第153、195页;吴新雷主编:《中国昆剧大辞典》,南京大学出版社2002年版,第365—366页。
② 转引自华玮:《明清戏曲中的女性声音与历史记忆》,"国家出版社"2013年版,第191页。
③ 田汉:《重接周信芳先生的艺术》,载《田汉文集》第14卷,第497页。
④ 读田汉《周信芳先生与平剧改革运动》一文,可知此诗作于1946年5月4日。几次发表,文字略有不同。此处所引为田汉1961年12月亲笔题写,唯把1946年误写为1945年,参见《周信芳文集》卷首,中国戏剧出版社1982年版。
⑤ 文化部从1950年到1952年陆续明令禁演的26个剧目中,没有昆剧《铁冠图》和京剧《明末遗恨》,参见《文化工作文件资料汇编》(一),中华人民共和国文化部办公厅1982年7月编印。
⑥ 王惟:《周信芳的遗憾》,《新民晚报》1992年3月5日。
⑦ 陆萼庭:《清代戏曲与昆剧》,"国家出版社"2005年版,第363页。

振飞,俞先生"成为他终身学习和追随的榜样"。①蔡演唐明皇、建文帝,得到过沈、俞二师的指授,唯独表演崇祯帝,既没在"昆大班"时学习过,也未曾见着前辈名家的演出,他只是听说《撞钟》《分宫》的表演极难而又极精彩,心向往之。1986年8月,在传统艺术越来越受到重视的政策氛围鼓舞下,蔡正仁偕同合作者张静娴、沈晓明赶到苏州向沈传芷学习此剧。那时沈老师已半身不遂,只能靠嘴说,用右手比划。蔡师事沈30年,"沈老师即便只是一个眼神一个手势,蔡正仁也能心领神会"。他用5天时间把戏学了下来,回沪后又与导演秦锐生一起用了15天时间消化、排练。是年9月7日首演于瑞金剧场,"极为轰动"②。

沈传芷的父亲沈月泉是1921年在苏州开办的昆剧传习所的首席教师,是小生全才,又精通其他行当,群以"大先生"尊之。沈传芷在昆剧传习所先习小生,后工正旦,亦博学多能,"传"字辈呼其为"大师兄",1954年后到上海任昆班教师,生、旦兼授。《撞钟》《分宫》就靠着沈月泉—沈传芷—蔡正仁的一脉相传,像一颗有着神秘遗传基因的种子,遇到温暖,得着养分,发育生长成了《景阳钟》。

约2011年,"昆三班"整体接班。老艺术家们考虑排个大戏集中显示新生代的艺术风貌,新领导班子考虑拿个戏来参加2012年文化部在苏州举办的第五届中国昆剧艺术节。几经酝酿,确定以蔡老师抢救下来的《撞钟》《分宫》为基础,整理改编成一出新的本戏,既要体现昆剧传统的艺术魅力,又要体现当代昆剧人对传统题材的新思考。这一计划经过上海京昆艺术发展咨询委员会专家们的充分论证,获得了大力支持。

《铁冠图》虽无政府禁令,但在人们心目中一直被视为"禁戏"。这同《铁冠图》有严重的历史局限性有关。明清易代,血泪烽烟尤以江南最为惨重,《铁冠图》在沉痛凭吊明朝灭亡时,不能把矛头指向清王朝,只是痛诋推翻明王朝的农民起义。所以,无论是搬演旧本还是改编新本,皆为一时之禁忌。1990年,上昆试将它改编为《甲申记》,内有崇祯帝《撞钟》《分宫》,又有李自成《入主》、费贞娥《刺虎》,演了几场即行收起。20年后,重加审视,决定把农民起义这条线作为背景处理,聚焦明室内部的乱象、惨象,这是明智而又勇敢的选择。

此剧初演时名"景阳钟变",有7出。后删去1出,定名"景阳钟"。6出中,《廷议》《夜披》是新增的;《乱箭》只吸收了旧本壮烈牺牲的战斗场面;《撞钟》《分宫》保持原貌最多,亦有整体性需要的改动;《煤山》是重新改写的。特邀编剧周长赋说:"这个戏实际上也是传统戏整理改编与新编史剧创作结合的一次尝试。"③事实确乎如此。新编本结构严谨紧凑,情节环环相扣,传统部分与创作部分衔接自然。其最大亮点是,在保持原剧对这位亡国之君深切同情、怜悯的基调之上,适度吸收史料,增添了对他的批判。这就使崇祯帝这个艺术形象比原来的描写(包括昆剧《铁冠图》和京剧《明末遗恨》)有所丰富,亦更有审美价值。

下面,说说我对此剧的具体感受,有解读,有考证,有点赞,也有商榷。

《景阳钟》的前三出《廷议》《夜披》《乱箭》是为后面的高潮《撞钟》《分宫》做铺垫,然各出均有看点,在推进剧情、刻画人物上发挥了作用。

《廷议》的剧情时间定在宁武关失守、周遇吉战死,"敌兵直逼居庸关,京都有累卵之危"的紧急关头。参照史籍,已是崇祯十七年(1644)三月初。就是说,整出《景阳钟》演的是崇祯帝生命的最后10来天。崇祯帝征询群臣有何良策,有建议召回吴三桂勤王的,有建议迁都南京的,崇祯帝还想御驾亲征,这些都是为时已晚的马后炮了。最后有两项决定:一是准允袁国贞请命,"总督都外兵马,立即出师西讨"。袁提出要确保军饷白银30万两。崇祯帝赐酒饯别袁国贞之后,留下勋戚、大珰。摸透崇祯帝心理的国丈周奎,进谗言出主意,促成崇祯帝做出了另一个错误决定:增派太监杜勋为监军团练使,赐尚方剑。

这个短短的开场戏,除了交代形势,颇有"文武乱朝班"的气氛外,还击中了崇祯的一个致命伤:他即位之初,沉机独断,诛逐阉党,天下想望治平,不久又重新依赖宦官,掣肘督抚,其严重后果,及至看到第三出《乱箭》,观众就清楚了。

《夜披》有前后两段戏。前段是周皇后奉旨召见其父周奎,劝导他输损军饷,"做个首倡"。《铁冠图》原有《借饷》,由太监王承恩出面办理,权豪势要个个哭穷,少有慷慨相助者。《景阳钟》就拿周奎做个吝啬的代表。这样,也增加了周皇后的戏份,先是晓之以理,继又动之以情,甚至跪泣。结果周奎答应捐银1000两。皇后虽然

① 钮君怡:《总持风雅有春工·蔡正仁》,上海文化出版社2016年版,第38页。
② 钮君怡:《总持风雅有春工·蔡正仁》,上海文化出版社2016年版,第120页。
③ 参见该剧说明书。

不满,却又在崇祯帝面前替父开脱:"能捐财千两,已经不易。何况他也算起了好头。"

这怎么能说"起了好头"呢?如此描写周奎鄙吝,有过分夸张、不甚可信之嫌。有则史料可作参考:

> 上按籍,令勋戚、大珰助饷。进封戚臣嘉定伯周奎为侯。遣太监徐高宣诏求助,谓"休戚相关,无如戚臣,务宜首倡,自五万至十万,协力设处,以备缓急"。奎谢曰:"老臣安得多金?"高泣谕再三,奎坚辞。高拂然起曰:"老皇亲如此鄙吝,大事去矣,广蓄多产何益?"奎不得已,奏捐万金。上少之,勒其二万。奎密书皇后求助,后勉应以五千金,令奎以私蓄足其额。奎匿宫中所畀二千金,仅输三千。①

君臣的讨价还价、皇后的私助、周奎又从私助中克扣,这比戏里写的吝啬鬼的面目岂不更加活脱?闯兵进京后,从他家"抄见银五十二万两,珍币复数十万,人皆快之"②。

后段《夜批》,崇祯帝深夜批阅奏折过于疲劳,蒙眬睡去,梦见一人在纸上写个"有"字,颇为不安。皇后宽慰之:是"大明'有'望之兆"。这个情节有出处,以计六奇《明季北略·王承恩哭梦》最详:

> 上屡梦神人书一"有"字于其掌中,觉而异之。宣问朝臣,众皆称贺,谓贼平之兆。独内臣王承恩大哭……叩首曰:"盖'有'字,上半截是'大'字少一捺,下半截是'明'字少一日,合而观之,大不成大,明不成明,殆大明缺陷之意。神人示以贼寇可虞之几矣,愿皇上熟思之。"③

计六奇把这个传说系于崇祯十二年(1639),此时离明亡还有5年。《景阳钟》把它改造为明亡前夕与皇后的对话。有的观众疑为宿命论,当删去。笔者以为《铁冠图》中的《询图》《观图》才是真正的宿命论。④ 这个梦,可以解释为崇祯帝受国势垂危之强烈刺激的一种潜意识反应。这与上一出《廷议》结尾时崇祯帝唱的"凭谁说这大厦正摇晃,朕则要力挽狂澜急,迎来大明昌",一正一反形成对比,是崇祯帝心理描写不可或缺的一笔。

崇祯帝与周皇后说梦的话音刚落,闻急报"居庸关和昌平相继陷落,十二陵被烧,敌兵直逼京师而来",袁国贞已"退守都下三营"。帝后惊慌,商量快送太子出城去江南,"既望恢复大明,也可继我宗祧"。派谁护送太子呢?崇祯帝说,非国丈周奎不可。事关社稷,亟夜宣召,恐有泄露,决定微服出宫,亲幸周府,面托其事。这里有个问题:周奎只拿1000两银子搪塞崇祯帝助饷的号召,托他护送太子,是否有点顾虑?我意当由周皇后主张。这个情节在旧本《撞钟》中就是周皇后提出来的。周奎毕竟是太子的外公啊!崇祯帝略有迟疑,也就同意了。

《乱箭》是从《铁冠图》的《别母》《乱箭》中剪辑过来的。《别母》《乱箭》在京剧中又称"宁武关",为谭鑫培名剧之一。剧中主将是周遇吉。《景阳钟·廷议》交代了周遇吉已在宁武关战死,所以把《乱箭》主将改作袁国贞,战场也改作京师保卫战。在《景阳钟》的剧中人物中,只有这个袁国贞的姓名是虚构的。其原名,《铁冠图·撞钟》称李国贞,《明史》为李国桢,《甲申朝事小纪》作李国桢,同一人也。《明史》李国桢附李濬传,述其总督京营,不战而溃,投降后责贿不足,被拷打折踝,自缢死。⑤《曲海总目提要·铁冠图》谓:"李国桢甚平平,而极口赞扬……演唱相沿,几惑正史,亟当驳正者也。"⑥ 但《铁冠图》及据以改编的京剧《明末遗恨》对他的描写也不是毫无根据的。《明季北略》的《李国桢传》中记载他"奉旨守城,百计绸缪。三月十六日,公匹马入殿,汗雨沾衣",禀报"守城军皆疲敝不用命,鞭一人起,则一人复卧,奈何"。⑦ 这汗雨沾衣、匹马见君的情景,后来成了周信芳《明末遗恨·撞钟》中的动人场面,上文已引过赵丹的描绘了。因史籍对李某有不同评价,《景阳钟》为慎重起见,就把《乱箭》主将称作袁国贞。有了这场戏,全剧有文有武,悲壮激烈,更加好看。袁国贞身中乱箭,誓死不降,自刎前惨呼"杜勋误我,我负圣命,圣上你,你误了大明江山!"对崇祯的"性多疑而任察"做了形象化的揭露。

① 计六奇:《明季北略》,中华书局1984年版,第445—446页。
② 计六奇:《明季北略》,中华书局1984年版,第446页。
③ 计六奇:《明季北略》,中华书局1984年版,第256页。
④ 《询图》演铁冠道人回顾洪武年间已绘就图画,密藏内库,吩咐库神,今将应验。《观图》演库神引崇祯帝入库观图,图有上、中、下三层,分别示意洪武皇帝开国、崇祯皇帝自缢、清兵入关,是270多年"数运如斯,当验铁冠图记"。详见《昆曲粹存初集》。
⑤ 《明史·列传·李濬》,第4109页。
⑥ 《曲海总目提要》,天津市古籍书店1992年影印本,第1459页。
⑦ 计六奇:《明季北略》,中华书局1984年版,第550页。

进入《景阳钟》的《撞钟》《分宫》，与传统折子戏的演出略有不同。原出《撞钟》，崇祯帝与周皇后先后出场，各有引子、念白，然后崇祯帝唱【桂枝香】："遭逢颓运，寇兵围困……恨群臣多是谄佞奸邪辈，焉能定太平！"接着帝后商量"急令太子出城"，这个情节在《景阳钟》中已前移到《夜披》。所以在新本《撞钟》中，崇祯帝出场没有引子，也不唱【桂枝香】，情节与《夜披》衔接，从【啄木儿】唱起，剧词略有修改。

（原词）
除冠冕，换幅巾，
微服轻身出禁门。
佩星纹宝剑防身，
走天街朦胧月影，
原来是羽林夜值提防紧。

（新词）
绕市井，过桥亭，
微服轻身出禁门。
去周奎府邸心沉，
走天街朦胧月影，
原来是御林夜值提防紧。

改写了两句，角色的行动与心情更明确。此出删去的【桂枝香】是有名的长曲，用于《廷议》，作为崇祯帝登场的首支曲牌，写出"外患清兵犯境，内忧流贼猖炽"的严峻形势及崇祯帝想力挽狂澜的心态。

对《撞钟》编导方面的新处理，我有3点意见仅供参考。（一）此出开头，把原来暗场处理的周府张乐夜宴改为明场渲染，上官员又上歌妓，以状腐败景象，可以理解。到了崇祯帝在周府门前吃闭门羹，慨叹"皇亲尚且如此，国家气数可知矣"时，不但传出周府内的笙歌之声，又上来一群歌妓穿插舞动于崇祯帝、王承恩之间。这就把戏曲空间处理的自由用得失去了章法，是导演不相信观众有想象力可以把府内、府外两个空间进行同构与对比。（二）接着有太监来报，"袁将军阵亡"，"杜勋卷走兵饷，投奔敌寇"。这也不妥。因为崇祯帝夜访周奎是绝密行动，只有周皇后和保驾的王承恩知道，别的太监哪能找到这儿来呢？就是周皇后得知军情，也不敢泄露皇上行踪。编剧这样写，好像是为了找到撞钟的理由。其实，周奎的闭门不纳，对崇祯帝的打击够沉重的了，按旧本，由王承恩提请"圣驾回宫，将景阳钟撞起……"是很顺的。另外，既有此一报，怎么到了第二次撞钟后，兵部侍郎王家彦来见，崇祯帝竟然忘记刚刚得到"袁将军阵亡"的消息，而问王家彦"你敢是袁国贞将军么？"文本的舞台指示有王家彦"酷似袁国贞"，观众怎能知道呢？在《景阳钟》中，这个王家彦只为替代《铁冠图·撞钟》中的李国贞而露了一面，完全可以省去。

（三）3次撞钟的情境还可以再梳理一下。第一次，以为群臣提着灯笼来见君了，仔细一看，"原来是磷磷鬼火明幽径"。第二次可以不用王家彦，而把督守九门的太监曹化淳提前，由他来报袁国贞阵亡、杜勋投敌。这个曹化淳是做好了"暗通关节迎闯王"的，崇祯帝未识其奸，仍殷殷嘱托"匡君灭寇，赖汝作长城"，可悲可叹！第三次，撞了几下，崇祯帝吩咐："不要敲了"，这钟声"犹如哭泣一般"。然后唱【尾声】"通宵劳瘁心如病……"在鸡鸣声中回宫。这样是不是合理、简洁些呢？

《景阳钟》剧名即由《撞钟》得来，彻底颠覆了旧剧名《铁冠图》的宿命论，获得了编导赋予的警世意义。钟声的意象性或象征性，要同情境的必然性有机结合起来，才真正有艺术力量。如《煤山》结尾时又出现，意味着江山易主。要不要在全剧演出中带有贯穿性的多次钟响，可以斟酌。尤其《乱箭》中袁国贞自刎时已听到景阳钟响，不就把后面《撞钟》的非同寻常给"刨"了吗？

《分宫》由哭庙、杀宫组成。崇祯帝夜访周奎失败，登皇极殿击动景阳钟欲集文武百僚又失败，闻听得"金鼓连天，海沸山崩顷刻间"，立命皇后、太子、公主同到太庙哭告一番。有【园林好】【江儿水】【王供养】等多支过曲。有崇祯、周皇后独唱及与太子、公主同唱，变化运用，是昆剧独到的声情并茂的悲痛场面。唱词在《铁冠图》基础上稍有变动。如【园林好】：

（原词）
告宗庙，望先灵鉴昭，
拜列圣，英风未遥。
痛不肖，承基不道，
亡家国，恨难保，
倾社稷，怨难消！

（新词）
告宗庙，望先灵鉴昭，
拜列圣，英风未遥。
下一道，这《罪己诏》，
亡家国，自声讨，
倾社稷，罪条条！

原词重在发泄怨恨，新词把下《罪己诏》写了进去，强化了崇祯帝对不起列祖列宗的自我谴责。"下一道《罪己诏》"以下数句应是崇祯帝独唱，不宜4人同唱。【江儿水】头两句改由周皇后起唱：

(原词)

帝室如悬磬,
宫闱似覆巢,
痛王家骨肉身难保。

(新词)

家父忠良丧,
羞惭泪水滔,
忧皇家骨肉身难保。

在《夜披》中,周后对周奎自私不满,"怎奈做女儿,对父亲如何垢谇"?至此,得知崇祯帝托父保护太子出逃的计划落空,就不能不谴责其父丧尽忠良,深感愧疚。周后唱完这三句,再同唱"恨臣工鸩毒盈廊庙,任妖魔犯阙逞强暴",可谓天衣无缝。

此出情节的转折点是太监黄德化来报,督守九门的曹化淳已为闯军开了彰义门,铁铸般坚固的皇城顷刻沦陷,于是进入杀宫。除了派太监黄德化保护太子逃生外,皇后、公主都死了。史载周皇后先自缢,从《铁冠图》起改为崇祯帝先斩公主,后周皇后自刎。《景阳钟》的创作者觉得崇祯帝对女儿的"剑光闪处节义名标"太残忍,改为崇祯帝执剑之手发抖,公主扑上,剑穿其身而死。出末崇祯帝唱的【尾声】:

(原词)

家亡国破何足道,
只索向泉台路杳。
恨只恨三百载皇图,
啊呀一旦抛!

(新词)

人亡家破何足道,
只索向泉台路杳。
恨只恨三百载皇图,
啊呀一旦抛!

杀宫是崇祯帝的"人亡家破",他连呼:"死得好!死得好!"固然残酷,却是不失尊严的自我毁灭。如用原词连"国破"也"何足道",岂不与最后一句"恨只恨三百载皇图一旦抛"抵牾?改动虽小,很是重要。

最后一出《煤山》,旧的演法要上北极元天上帝,遣风伯雨师雷公电母,恭迎紫薇星君下凡的崇祯帝"灾厄已满",合当驾返天庭,故又称《归位》。新处理改为周奎乔装难民携财逃走,被闯兵押下。目的是对周奎的下场做个交代,也让饰崇祯帝的演员在后台有个喘息的时间。《景阳钟》的《煤山》一折最有创意之处是增加了崇祯与王承恩的对话。这是编剧参考史料,给了崇祯帝一个反思的机会。王誉昌的《崇祯宫词》有如下一段记述:

上与王承恩语良久,久之,命酒对酌。至三更俱醉,上起,携承恩手至万寿山。上崩,承恩跪帝膝前,引带扼胭同死。①

戏中情境,依稀近之。崇祯帝带着白绫上了煤山,王承恩携酒随上。崇祯帝说:"有你在,朕不孤零,朕心足矣!……就借这幕天席地,你我君臣畅饮儿盏,不必拘礼。"王承恩屈一膝跪对坐着的崇祯帝,边饮边语。有古琴、琵琶、箫的时强时弱的乐声陪伴君臣对白,益增清寂。崇祯帝的心境,已由夜访的激愤、撞钟的凄凉、哭庙的悲痛、杀宫的疯狂,进入决死的平静。上引史料中说的"语良久",留给我们想象空间,把它具体化是很不容易的。崇祯心中的最大纠结是:为什么"皇祖(指万历)二十年不朝,或做木工为乐(指其兄天启),而朕兢兢业业,这大明皇图偏偏葬在朕的手内?"王承恩是剧中太监的正面形象。太监是权力宝塔尖上的奴才,并不都是坏人,如《狸猫换太子》中的陈琳就有正义感。在《铁冠图》里,王承恩是个重要角色,归老旦扮演。《中国昆剧大辞典》的《昆坛人物·艺师名角》,记有10名老旦,谈得大多的是演王承恩的技艺积累。京剧《明末遗恨》中将之归小生。这都同太监的生理特点有关。《景阳钟》改老生扮,光下巴,戴鬓发鬏,是个老太监,甚妥。可以设想,王承恩从朱由检"出居信邸"时已在身边伺候了,熟悉崇祯帝的脾气秉性,比崇祯帝的"当局者迷",有某种"旁观者"的清醒。故在崇祯帝反思时,恪守自己身份,有限度地点出崇祯帝的某些失误,既有剧情的回顾(如怀疑袁国贞),又不限于剧情(如袁崇焕冤死)。这段君臣对话,作为剧情的终结是耐人寻味的,但似乎还没有达到令人击节称赏的境地。然以崇祯帝这一艺术形象为主要依托的全剧的文化意蕴还是呈现了,那就是:朝政腐弊,积重难返;殚心治理,急遽失措;身罹祸变,势所必然。这就实现了对《铁冠图》的超越。

《景阳钟》的成功改编和演出,赢得了出人出戏双丰收。出人,不只指演员,也包括管理者。此剧艺术指导之一张静娴说:"新挂帅的团长谷好好,主抓剧目创作和人才培养。好好没在《景阳钟》的演出中一展风采,却在舞台下做足了功课。她寻师求教、有胆有识,思考协调、

① 抱阳生:《甲申朝事小纪》上册,书目文献出版社1987年版,第471页。

指挥得当,哪一处没有她的身影?"①谷好好的作用集中表现为:认识到了这个传统剧目传承的必要性和实现推陈出新的可能性,勇于担当,审慎运作;立足昆剧艺术自身建设的需要,感悟老艺术家健在之可贵,下决心从昆剧传统中淘宝,践行创造性转化,促成一出有生命力的大戏的诞生。2012年7月,《景阳钟》在第五届中国昆剧艺术节上名列优秀剧目奖榜首。

管理者台下幕后的努力观众是看不见的。观众看到了的出人,是"昆三班"的整体性出彩。文本改编得成功与否,要通过以演员为核心的舞台演出综合体来检验,尤其要由主演来做终端表达,饰演崇祯帝的黎安自然成了焦点。

黎安巾生起家,师事岳美缇。约2005年后,又兼演大小冠生戏,师从蔡正仁。在"昆三班"的小生演员中,黎安原非首选,由于他"外表温和,内心坚定"(岳美缇语),刻苦磨砺,踏实进取,终于成为上昆小生台柱、主演《景阳钟》的不二人选。然而这对黎安来说,"要面对一次异常艰难的攻坚战",特邀导演谢平安进入排练厅对黎安说的第一句话:"黎安,你要准备好为这个戏掉一层皮。"②说得如此严重,其故安在?

担任《景阳钟》首席艺术指导的蔡正仁有个说法,演《撞钟》《分宫》"节奏那么强烈、戏份那么重","真的是非常非常的累",是"书见惊"(《琵琶记·书馆》《荆钗记·见娘》《长征殿·惊变》之简称)三个"风火戏""根本没法儿比"的③。有个逸闻,1926年2月28日"传"字辈演《明末遗恨》(即《铁冠图》),饰崇祯帝的顾传玠,唱完"恨只恨三百载皇图一旦抛","当场口吐鲜血"④,从技术层面说,这是《分宫》【尾声】的最后一句,"最高音就在【尾声】里","一定要具备很深很厚的基本功"才能唱得上去⑤;从角色心理来说,面临国破家亡,撕心裂肺,如此内外"夹攻",唱段要演员全身心投入,这样也就不难理解蔡正仁的经验谈和20世纪20年代时年16岁的青年演员顾传玠的吐血了。

在《撞钟》《分宫》的表演上,黎安得到蔡正仁倾囊相授,是有根蒂地进入《景阳钟》,"然而传统折子毕竟不同于一台完整大戏"。《景阳钟》中的崇祯帝,6出戏出场5次,已不是崇祯帝悲剧的重要段落,而是浓缩了的崇祯帝性格史、命运史,传统的《撞钟》《分宫》可以与之并存、媲美,却不可以替代。黎安为了演好崇祯帝做了两大努力。一,既要经受得起功力、体力、心力的巨大考验,还要讲情、理、技"微妙的平衡",不能伤害美感追求。二,"表演不仅是一招一式,更是让一个陌生的灵魂在我的身体里活起来"⑥。因而他不是从文本直接走向舞台,而是从文本走向史籍,再走向舞台。他先研读各种史料,让前人记述中的崇祯帝在他心里清晰起来。然而,史籍里的多种记述同传统昆剧《铁冠图》与现代昆剧《景阳钟》里的崇祯帝并非同一。这个距离,就是黎安思考、拿捏、做种种艺术处理的创作空间。最终,"黎安演出了属于自己的那一个角色"⑦,在第五届中国昆剧艺术节上荣获优秀表演奖(榜首),又荣获第二十六届中国戏剧梅花奖。

笔者实在无力描述黎安及其合作者陈莉(饰周皇后)、吴双(饰周奎)、缪斌(饰王承恩)、季云峰(饰袁国贞)等的精彩表演。古人张岱说过,一出好戏的精彩表演,可比"天上一夜好月",可以享受,但无法包裹,难以挪移,"辄呼'奈何!奈何!'"⑧这就是我逃避的借口。

[原载于《戏曲研究》(季刊)2019年第1期]

① 张静娴:《草长莺飞二月天——台前幕后〈景阳钟〉,我看见的"昆三班"》(打印稿)。
② 黎安:《来日绮窗前,寒梅著花未》,《中国戏剧》2014年第3期。
③ 蔡正仁口述,王悦阳整理:《风雅千秋——蔡正仁昆曲官生表演艺术》,上海文化出版社2014年版,第66页。
④ 蔡正仁口述,王悦阳整理:《风雅千秋——蔡正仁昆曲官生表演艺术》,上海文化出版社2014年版,第66页。
⑤ 桑毓喜:《顾传玠终场吐鲜血》,载吴新雷主编《中国昆剧大辞典》,南京大学出版社2002年版,第867页。
⑥ 黎安:《来日绮窗前,寒梅著花未》,《中国戏剧》2014年第3期。
⑦ 张静娴:《草长莺飞二月天——台前幕后〈景阳钟〉,我看见的"昆三班"》(打印稿)。
⑧ 张岱:《陶庵梦忆》,西湖书社1982年版,第73页。

《牡丹亭》演剧研究（存目）

李奇　刘水云

[原载于《文化艺术研究》（季刊）2019年第1期]

论新概念昆曲《邯郸梦》跨文化戏剧坚守戏曲主体性的尝试

邹元江

"跨文化戏剧"是21世纪以来中国戏曲界非常突出的一个文化现象。但对于究竟什么是"跨文化戏剧"，我们却一直缺少理论上的深入探讨。不能不正视的是，"跨文化戏剧"这些年的艺术实践在不同程度上造成了对本民族文化审美特征的任意肢解和破坏，甚至导致各民族间文化样态的趋同和独特价值的丧失。尤其值得注意的是中国戏曲界这种为了走向西方世界而借助西方的戏剧故事载体加以戏曲化改编成为主导的倾向，实际上这是将原本与中国的故事内核、语言特征、声腔系统、民俗风情等紧密关联的戏曲表现形式加以拆解，加入与千百年来戏曲艺术家所累积的美轮美奂的戏曲审美形式相隔膜的西方故事内容，在表象的"跨文化戏剧"的自我许诺下，将中国戏曲的审美精髓仅仅作为西方故事廉价的包装手段来处理，这是极大的文化主体性意识丧失的最突出表现，这其中有诸多亟待加以反思的问题。

一

中国目前跨文化戏剧的创作模式主要有四种：一是将异族戏剧加以改编移植，使之成为适宜于本民族戏曲形式的演出样式。这是最常见的一种跨文化戏剧创作模式。将西方话剧做中国戏曲转换的跨文化传播交流的最大障碍就是如何将一部以繁复的对话为主要叙事方式的西方话剧恰到好处地转换为以间离化的抒情性歌唱（包括念、做、舞）为主的中国戏曲，以适应中国戏曲接受者对诗性叙事的感受方式。如将莫泊桑的话剧《司卡班的诡计》改编移植为京剧《司卡班的诡计》，故事情节是莫泊桑的，可演出形式是京剧的，剧本改编和导演是双方共同商议和指导[该剧法文文本由法方Robert Angebaud（洛柏）改编]，而演员以京剧演员为主，法国话剧艺术家为辅。[1] 对于这种打着"跨文化戏剧"的旗号对西方话剧作品进行的戏曲化改编上演，实事求是地说，我们并不清晰究竟为什么要做这种盲目的异族文化之"跨"，难道仅仅是为了让西方人看到他们所熟悉的戏剧文本被一个异民族的艺术形式加以陌异化的表现吗？那么，这里谁又是"跨文化戏剧"的主体呢？

二是将异族戏剧加以化戏曲化改编，但不是按照戏曲的文本结构，而是按照话剧导演花了3年多时间论证的导演理念加以改编重构，以话剧导演的舞台表演阐释来重新编排确定演出的模式，而戏曲演员只是话剧导演理念[2]得以实现的表演傀儡，并以话剧体验式的表演、话剧最高行动线的起承转合模式加以呈现，导演是核心。如将莎士比亚的《奥赛罗》改编成京剧"东方扮演"《奥赛罗》。可事与愿违的是，这种话剧式的京剧到英国莎士比亚环球剧院露天舞台演出，观众并不关心导演的理念是什么，而恰恰更加欣赏4岁就开始学戏的戏剧学院京剧系的硕士生完全不同于话剧演员"精、气、神"的表演方式[3]，甚至认为他们的表演"亦真亦幻，充满东方神韵"，让人"感到莎士比亚环球剧院的舞台就是为他们设计的"[4]，而话剧导演自以为是所强制介入的表演理念几乎完全被忽略。

三是完全按照话剧的思维模式将戏曲仅仅作为一

[1] 参见邹元江：《一场跨文化传播交流的艰难探索——中法合作上演〈司卡班的诡计〉观感》，法国《对流》第8期。另载《福建艺术》2013年第2期。

[2] 把原剧5幕改为3幕，主旨是"角色的扮演""诡诈的合谋""灵魂的黑洞"。第一幕用京剧程式化表演串联；第二幕用太极贯穿；第三幕回归现实的人性探索。

[3] 2015年3月29日在莎士比亚环球剧场第十届萨姆·沃纳梅克戏剧节上演的正是《奥赛罗》第一幕第三场奥赛罗与苔丝狄蒙娜在元老院互诉衷肠的片段，可正是京剧的程式化表演震惊了非常熟悉这一片段情节的英国观众。

[4] 参见苗瑞珉、张荔、张威：《亮相伦敦——"东方扮演"〈奥赛罗〉片段参加萨姆·沃纳梅克戏剧节的对谈》，《新世纪戏剧》2015年第3期。

种辅助元素,而处处迎合话剧以表现故事为主的表演模式,使戏曲艺术的审美特性丧失殆尽。如新编越剧《寇流兰与杜丽娘》对汤显祖的《牡丹亭》进行改编,并与莎士比亚的剧作《科利奥兰纳斯(大将军寇流兰)》合并。该剧让寇流兰与杜丽娘双线并行相撞,奢望把两个不搭调的剧作放在一起,以生长出一种全新的秩序。有评论认为,"就这两剧内容单看而言,仍然各自完整独立,换言之,《寇流兰与杜丽娘》中杜丽娘的部分其实是对《牡丹亭》的另一种改编和演绎,这种改编既要考虑《牡丹亭》与《科利奥兰纳斯(大将军寇流兰)》意义上的互文,更有赖于确保《牡丹亭》自身的独立性"①。可事实上,"《牡丹亭》自身的独立性"的说辞是令人生疑的,因为越剧《牡丹亭》有限韵味的实现是以依附于、让位于话剧《科利奥兰纳斯(大将军寇流兰)》故事情节的节奏为前提的。

四是坚守跨文化戏剧的戏曲主体性原则。虽也是改编,但被改编的主体并不是异族戏剧,而是本民族的戏曲;虽也将异族戏剧融入其中,但这只是为了主动与异族戏剧进行互文性对话而对异族戏剧性元素的借用。江苏省演艺集团昆剧院2016年9月22日在英国伦敦圣保罗教堂上演的新概念昆曲《邯郸梦》就是对这一类跨文化戏剧所做的最新尝试。该戏从戏曲的情节结构、行当人物、表演方式到舞台砌末、声腔伴奏、服装化妆等都是纯粹戏曲艺术精神的展示,而有限融入异族戏剧,也只是为了使熟悉异族戏剧的观众更便于理解沟通而将异族戏剧的元素加以注脚式的点缀、拼贴、嵌入和重叠,以加强跨文化对话理解的有效性和观演的互动性。坚守本民族戏曲的主体性而与异族戏剧元素进行对话,虽然表面上是各美其美,互不相ором,但以"我"为主,以"他者"为辅的出发点是伯仲清晰、主客分明的。

二

从情节设置的互文性来看,新概念昆曲《邯郸梦》首要的是将故事梗概化。该剧除了具有仪式感的"开场"外②,一共只有4折:"入梦""勒功""法场"和"生寤"。这比王仁杰为上海昆剧团改编的《邯郸梦》演出本还要简明紧凑。王仁杰是目前国内最见功力的编剧之一,但他对汤显祖的原作《邯郸梦》采取了"述而不作"的"缩编"方式,将原剧的30出缩编为除"开场"外的9出,并仍沿用原剧的第四出"入梦"、第六出"赠试"、第八出"骄宴"、第十出"外补"、第十四出"东巡"、第十七出"勒功"、第二十出"死窜"、第二十五出"召还"、第二十九出"生寤"等名称。③

我们知道,故事梗概化情节结构原本就是戏曲艺术审美特性之所以能充分展现的必要前提,即戏曲艺术往往是将对观众而言已真相大白的故事梗概加以极其复杂化的唱念做打的审美呈现,此时,表面上的故事内容(真)已不是最重要的,而如何表现(美)观众早已熟知的故事梗概才是最关键的。然而,新概念昆曲《邯郸梦》将故事梗概化处理的情节结构,不仅仅是为了展示戏曲艺术审美形式的魅力,而是为了与莎士比亚的剧作形成互文性的对话关系。这正是新概念昆曲《邯郸梦》在直接面对熟悉以讲一个情节复杂的、思想深刻的故事为核心的西方话剧的观众时必须考量的。即新概念昆曲《邯郸梦》的情节结构要充分适应西方观众对人生问题思考的主导倾向,在不放弃戏曲艺术美轮美奂的审美呈现的前提下,所选择的故事梗概要尽可能地凸显汤显祖《邯郸梦》所要表达的深刻的人类所共同面对的困境。事实上,《邯郸梦》全剧依次插入的10段出自莎士比亚《哈姆莱特》(女巫)、《麦克白》(麦克白、麦克白夫人、女巫)、《亨利五世》(亨利王)、《亨利六世》(玛格丽特王后)、《雅典的泰门》(泰门)、《亨利六世》(葛罗斯特)、《辛白林》《李尔王》(李尔、女巫甲/高纳里尔、女巫乙/里根、女巫丙/考狄利娅)、《李尔王》(女巫甲/高纳里尔、女巫乙/里根、女巫丙/考狄利娅)、《第十二夜》(费斯特)等剧中的人物的表演,不断与《邯郸梦》中的卢生等进行对话,这个总时长已超过25分钟的莎士比亚8出剧中的人物与汤显祖《邯郸梦》中人物卢生的对话(全剧一共100分钟,莎士比亚剧中人物的出场表演几占全剧四分之一的时间),正是这出《邯郸梦》被冠以"新概念昆曲"的主要原因。即从情节结构上来说,昆曲《邯郸梦》在英国的"新概念"版演出本,已经不是在中国面对普通的昆曲观众的演出本,而是借昆曲《邯郸梦》的故事梗概,让莎士比亚剧作中的人物话语加以西方式的对中国昆曲《邯郸梦》思想性的对照、呼应和评判,从而更加凸显昆曲《邯

① 参见窦笑智、尹震:《新编越剧〈寇流兰与杜丽娘〉对〈牡丹亭〉改编之审美述评》,载《汤显祖与明代戏曲——纪念汤显祖逝世400周年学术研讨会论文集》,2016年12月9日—12日上海大学(内部印制)。
② 江苏省演艺集团昆剧院2016年9月新概念昆曲《邯郸梦》的演出地点是英国伦敦圣保罗(演员)教堂,所以,有一个简短的中、英主要艺术家各一人在台侧各点一支蜡烛以表示开演的仪式,由一名英国的艺术家拉小提琴和江苏省演艺集团昆剧院的音乐家伴奏。
③ 参见邹元江:《对传统的坚守与开拓——观上海昆剧团〈邯郸梦〉》,《上海戏剧》2008年第5期。

郸梦》深刻的思想对全人类所具有的普适价值。

从行当人物的安排来看，新概念昆曲《邯郸梦》不包括穿插在该剧中的莎士比亚剧中人物，只有卢生、卢生夫人、高力士、吐蕃大将龙莽、店小二和两个刽子手等7个人，可谓少之又少。但行当齐全，有生（卢生）、旦（卢生夫人）、净（龙莽、刽子手）、丑（店小二、高力士）4个主要行当，其中柯军扮演的卢生一人应工穷生（做梦前）、小官生（梦中状元）、武生（梦中征西大将军）、大官生（梦中囚犯）、老生（梦中首相）等5个门类。柯军的本行是武生，但他却要应工本行之外的其他4个生行门类，这的确对他的表演提出了很大的挑战，但戏的可看性也正在这大起大落的生行门类的骤然变化之中。

从表演方式的易动来说，新概念昆曲《邯郸梦》坚守戏曲的假定性审美原则，这体现在方方面面。如在舞台左右两边各放着4个凳子，中、英演员各4人既是剧中人也是看客地左右对坐着，也即他们既是冷静的旁观者，也是随时入戏的剧中人。这种跳进跳出的表演方式正是中国戏曲艺术中来自古老的说书的间离手法，其核心的观念就是假定性：明确告诉观众我是在为你们表演。又如卢生让店小二将驴系在椿木橛上，喂些草，然后把驴鞭子交给店小二，可店小二却把鞭子交给台上右边坐着的英国演员，仿佛这些看客就是店中的下人一般——这就是假定。令人难以置信的是，此时台下的英国观众发出了会心的笑声，这既表明他们理解了这个举动的假定性，也表明他们欣赏这种表演的机趣性。这种观看的现场反应恰恰说明西方人觉得这种东方的假定性表演很新鲜，可这对中国看客而言，这种表演都是理所当然的，并不会有什么特别的反应。类似于这样的假定性表演还有许多，最让坐在台上的英国演员开心的就是店小二给卢生拿上一个枕头，却并没有直接给卢生，而是让他们分别摸了一下枕头，店小二还故意轻轻拍一下他们抚摸枕头的手。这种观演互动的调笑表演，让英国的观众现场感受到中国戏曲表演的亲和力。

从历史语境的时空穿越来看，汤显祖剧中人与莎士比亚剧中人虽是面对面相互凝视，却是穿越历史的隔空眺望和对话，不同国度人群、不同历史语境被相互嵌入、拼贴和重叠在一起，将巨大遥远深邃的历史时空并置显现。所谓"嵌入"是莎剧对主体汤剧的"嵌入"，主体汤剧为本，嵌入的莎剧元素为末。如第一折卢生"入梦"后，莎士比亚《哈姆莱特》剧中的3个女巫持烛灯上场，环绕着入睡的卢生，在其桌前念着咒语"斑猫已经叫过三

声……釜中沸沫已成澜"，此时卢生梦中的妻子崔氏也上场，也与女巫一起环绕着卢生旋转，在女巫说到"乱世惑心无安宁"①时牵引端着枕头的卢生下场。莎士比亚剧中的女巫嵌入汤显祖剧中卢生的入梦场域，而卢生梦境中的妻子崔氏又嵌入莎士比亚剧中女巫环绕着卢生的怪圈中，这就是现实（卢生）、鬼蜮（女巫）和梦境（崔氏）等多重世界的拼贴和重叠。

特别值得注意的是莎剧演员开口唱对《邯郸梦》的嵌入效果。在第三折"法场"中，卢生要撞头去死，押着卢生的刽子手说"爷，去不得，要明正典刑"之后，莎剧演员围绕着卢生唱《辛白林》第六幕第二场的词："不用再怕骄阳晒蒸，不用再怕寒风凛冽；……不用再怕贵人嗔怒，你已超脱暴君威力；无须再为衣食忧虑，芦苇橡树了无区别。健儿身手，学士心灵，帝王蝼蚁同化埃尘。"这12句跨时空异域剧中的唱词是对卢生此时绝望超脱心境的很好外化，仿佛古希腊悲剧演出时的歌队对卢生式的人物命运的理性评点。

从舞台砌末的归宗来看，新概念昆曲《邯郸梦》坚持一桌二椅的符号化还原，空的空间的意象性建构，其对戏曲审美特性原汁原味的展示，充分显示了戏曲艺术时空观念的超越性。最突出的是对传统戏曲艺术一桌二椅的运用。该剧一共出现了5次一桌二椅的符号化组合排列，其中除了第四折"生瘖"检场人上一桌二椅（桌在前，二椅并排在桌后）表明是首相府邸外，其他4次移动或摆放一桌二椅都在第一折"入梦"中。

第一次是演出正式开始时台中央就已经摆放着一桌二椅（桌子在中间，两边各摆一把与桌子平齐的椅子）。这种开演前就摆放在舞台中央的桌椅并不是直接与剧情空间方位相关的，而是表明一种戏曲演出观念所划定的场域符号。这种中国戏曲艺术的符号现在是大多数西方国家的观众大体了解的，它表明这场演出的主体样式是中国的戏曲艺术。

第二次是开场3分钟后卢生执驴鞭正式上场前，坐在舞台左侧椅子上的两个中国演员和坐在舞台右侧椅子上的一名英国演员上前分别将一桌二椅往舞台稍后的中间位置移动，一来为卢生上场空出舞台中央的位置，二来也是通过将一桌二椅挪移到不显眼的位置而遮蔽它原本的符号性存在。虽然观众仍然能够看见它们的存在，但卢生一上场所划定的空的空间虚拟的位置已使一桌二椅被排除在表演空间之外，依照中国戏曲观众

① 参见新概念昆曲《邯郸梦》。原著：汤显祖、莎士比亚；剧本改编：周眠、柯军、Leon Rubin；南京新零坊戏剧戏曲研究所印制。

的观赏习惯，凡是不在演员通过口中所说（唱）、手中所指、目中所视、脚步所走而划定的表演区域之内的存在"物"，都是可以视而不见的，正如在演出过程中检场人的出现观众也是视而不见一样。

第三次对一桌二椅的挪移是卢生来到落脚旅店之前，两个检场人将后面的桌椅又还原到开场时的舞台中间的位置。显然这是对演出空间的划定，即表明这是一家煮黄粱饭的旅店。一桌在前，两椅并排在桌后摆放，正暗示着这是卢生坐在椅子上趴在桌上做黄粱美梦的处所。

第四次是卢生入梦，莎士比亚《哈姆莱特》剧中的3个女巫环绕着一桌二椅，看着进入梦乡的卢生发出咒语，然后卢生梦中暗转场，一桌二椅变成一桌在舞台中央，二椅则在两边呈"八"字形摆放，表明妻子崔氏是在家中等待中了状元的卢生荣归。

这就是中国戏曲砌末的独特魅力，虽然同样是一桌二椅，但随着摆放位置的不同，桌椅排列方式的不同，它们所表达的空间感、虚实性、隐显性都大不相同。这种归宗传统戏曲美学精神的舞台砌末追求，无疑给熟悉西方话剧求实拟真倾向的英国观众以深刻的印象。

从声腔伴奏的简化来看，新概念昆曲《邯郸梦》重蹈了当年梅兰芳访美、访苏声腔锐减的覆辙，只不过梅兰芳是为了适应迎合美、苏观众对故事性的关注而减少"慢板"声腔的舒缓节奏，而新概念昆曲《邯郸梦》则是为了要纳入莎士比亚剧中人物与汤显祖剧中人物跨时空对话而刻意减少声腔演唱的拖沓性。但即便如此，新概念昆曲《邯郸梦》仍保留了12个曲牌的唱腔：

第一折卢生唱【破齐阵】（4句）、【前腔】（6句）；崔氏唱【七娘子】（4句）、【玉芙蓉】（6句）；卢生、崔氏合唱【人月圆】（1句）。

第二折龙莽唱【点绛唇】（2句）、【幺篇】（2句）；卢生唱【夜行船引】（4句）。

第三折卢生唱【北出队子】（10句）、【北刮地风】（6句）。

第四折崔氏唱【感皇恩】（3句）；卢生唱【胜如花】（12句）。

再加上第四折"众仙合唱"10句，总之，全剧的声腔演唱虽然被简化（全部唱词共70句），但对于并不熟悉昆曲艺术的西方观众而言，简化精粹的声腔演唱足以让他们领略中国戏曲的唱、念、做、打中"唱"的灵魂性的魅力。

三

新概念昆曲《邯郸梦》的尝试也给予我们诸多关于"跨文化戏剧"传播的反思。这主要涉及表现的与显现的（在意识中被给予的）、"程式化"与"化程式化"、"脸谱化"与"化脸谱化"①等诸多问题。限于篇幅，此处只讨论表现的与显现的问题。

所谓"表现的"是指在舞台上通过唱、念、做、打等诸种手段展示在观众眼前耳畔的外在形象。所谓"显现的"则是指在媒介隐匿之后在意识中被给予的——意象性显现之"物"。而这个意象性显现之"物"不是直接展示在观众眼前耳畔的对象化存在物，而是作为"虚的实体"的非对象化的意象性存在"物"。从伽达默尔意义上的"理想的观众"层面来看，中西戏剧实际上只具有表面的相似性，而有着本质的差异性，基于两种戏剧样式表现的重心的差异使得中西观众接受欣赏的侧重有所不同。要言之，西方话剧的表现重心在思想性，因而能表现主题思想深刻的人物形象，塑造人物形象的性格如何在情节中起承转合地展开，直至走向最高行动线的高潮等，这是西方话剧所特别关注的，其核心是"真"的表现。而中国戏曲的表现重心却在形式，因而就不是王国维所说的"以歌舞演故事"，像西方戏剧一样以"故事"为主体，"歌舞"只是展现故事的手段，恰恰相反，借助"故事梗概"的媒介，呈现极其复杂化的建立在戏曲演员繁难、艰奥童子功基础上的美轮美奂的唱念做打、手眼身法步的歌舞意象性涌现，才是中国戏曲艺术所特别关注的，其核心是"美"的显现。

莎剧元素对主体汤剧的"嵌入"，虽然有主体为本、嵌入为末的区别，但处理得好，可达到两种戏剧样式互为敞开、互文对话的跨文化传播的效果。但如果处理得不好，莎剧元素对汤剧的"嵌入"未必能带来互为敞开、互文对话的效果，反而可能造成互为遮蔽、互文不畅、过度诠释的结果。实事求是地说，新概念昆曲《邯郸梦》全剧只有第三折"法场"刽子手押着卢生行刑前莎剧演员唱《辛白林》第六幕第二场"不用再怕骄阳晒蒸"12句唱词和第四折"生寤"李尔王分封3个女儿与卢生求圣上封荫五子十孙荣华富贵一节具有互文性敞开的明晰效果，《亨利五世》《亨利六世》《第十二夜》等"嵌入"汤剧的剧词都显得生硬、隔膜。更有甚者，第三折"法场"卢生正要被砍头时，传来高力士"刀下留人——官复原

① 参见苗瑞珉、张荔、张威：《亮相伦敦——"东方扮演"〈奥赛罗〉片段参加萨姆·沃纳梅克戏剧节的对谈》，《新世纪戏剧》2015年第3期。

职!"的声音,在高力士念"卢生罪该万死。朕体上天好生之德,免其一死,谢恩!"皇帝诏书之后,莎剧中的两个女巫分别对卢生说:

> 女巫甲　莫不如,夺过刀来,弑杀君王。
> 女巫乙　该由你做君王!
> 女巫甲、乙　报仇雪恨!
> 女巫甲　要是干了之后就完了,那就早点干好。

女巫一边说一边将一把刀递给卢生,卢生恐惧拒绝,将刀扔在地下,但又哆哆嗦嗦捡起刀。没想到这把刀又被莎剧中的麦克白一下抢走,之后出现了麦克白夫妇的经典对白:

> 麦克白　我们还是不要进行这一件事情吧。
> 　　　　他最近给我极大的尊荣;
> 　　　　我也好容易从各种人的嘴里博到了无上的美誉,
> 　　　　我的名声现在正在发射最灿烂的光彩,
> 　　　　不能这么快就把它丢弃了。
> 女巫丙/麦克白夫人
> 　　　　难道你把自己沉浸在里面的那种希望,只是醉后的妄想吗?
> 　　　　他现在从一场睡梦中醒来,因为追悔自己的孟浪,
> 　　　　而吓得脸色这样苍白吗?
> 　　　　从这一刻起,
> 　　　　我要把你的爱情看作同样靠不住的东西。
> 　　　　你不敢让你在行为和勇气上跟你的欲望一致吗?
> 　　　　你宁愿像一头畏首畏尾的猫儿,
> 　　　　顾全你所认为生命的装饰品的名誉,
> 　　　　不惜让你在自己眼中成为一个懦夫,
> 　　　　让"我不敢"永远跟随在"我想要"的后面吗?
> 麦克白　请你不要说了。只要是男子汉做的事,我都敢做;没有人比我有更大的胆量。
> ……

这里用麦克白夫妇为了夺权甚至敢于弑君的野心通过一把刀子在卢生和麦克白之间的传递,试图将卢生的复杂心理互文性外化,但这个互文性是对西方观众理解卢生复杂心理的误导。卢生的文化场域主导的观念是愚昧忠君的,他无论遭受多大的磨难都不会怀疑君王圣明,而只有奸臣忤逆,所以,卢生即便大起大落心生怨恨,也完全不可能与文艺复兴时期莎剧中具有性格悲剧的麦克白为了个人的权力欲而产生大逆不道的弑君情结相提并论。也即是说,这些表象的莎剧元素对主体汤剧的"嵌入"其表现的效果并没有对主体汤剧产生意象性显现的效果,反而因所"嵌入"的莎剧剧词与汤剧主旨有思想上的抵牾、观念上的隔膜而损耗、模糊了主体汤剧的意念。又如新概念昆曲《邯郸梦》全剧进入尾声时,莎剧演员开口唱《第十二夜》的尾声费斯特的词:

> 当我还是个小小男孩,
> 嘿,哦,有风又有雨,
> 愚蠢的把戏仅是个玩具,
> 因为那雨啊,它每天下雨。
> 但是当我长大成人,
> 嘿,哦,有风又有雨,
> 家家防盗贼门户紧闭,
> 因为那雨啊,它每天下雨。
> 但是当我,唉!娶了老婆,
> 嘿,哦,有风又有雨,
> 威胁恫吓没让我顺心,
> 因为那雨啊,它每天下雨。
> 但是当我年老卧床,
> 嘿,哦,有风又有雨,
> 像个醉汉喝得醉醺醺,
> 因为那雨啊,它每天下雨。
> 好一阵子以前,世界正开始,
> 嘿,哦,有风又有雨,
> 然而啥也没变,这出戏已尽,
> 我们仍会每天尽力取悦你。

这20句唱词表面上描述了从"小小男孩""长大成人"到"娶了老婆""年老卧床"等时间的绵延过程,"有风又有雨"也暗示了世事无常,但这与汤剧《邯郸梦》所传递的"宠辱得丧死生之情"①的"啸歌"②悲情是相去甚远的。汤显祖在《邯郸梦记题词》中说:"独叹枕中生于世法影中,沉酣嚵吃,以至于死,一哭而醒。梦死可

① 汤显祖著、徐朔方笺校:《汤显祖集全编》(三),上海古籍出版社2015年版,第1554页。
② 汤显祖著、徐朔方笺校:《汤显祖集全编》(六),上海古籍出版社2015年版,第2975页。汤显祖在万历二十九年(1601)春夏间(自遂昌弃官归临川已有3年)在《答张梦泽》尺牍中说:"问黄粱其未熟,写卢生于正眠。盖唯贫病交连,故亦啸歌难续。"

醒,真死何及。……第概云如梦,则醒复何存。所知者,知梦游醒,必非枕孔中所能辩耳。"①也即,汤显祖之梦已经超越了拘于现实的风雨变幻,而进入"人生如梦,惟悲欢离合,梦有凶吉尔"的"极悲、极欢、极离、极合"②的梦非梦、非非梦的"大梦"世界。翠娱阁本评曰:"大梦非在困厄与畅快中不易醒。然造化非是富贵贫贱,亦不能令人梦。梦觉之先后,则在人耳。"③汤显祖《邯郸记》如此深刻透彻的对人生的觉解,显然是"有风又有雨"的肤浅语义所难以概括传递的。

[原载于《戏剧》(中央戏剧学院学报)(双月刊)2019 年第 1 期]

"昆山腔""昆曲"与"昆剧"考辨(存目)

解玉峰

[原载于《戏剧艺术》(双月刊)2019 年第 1 期]

格律:昆曲之魂
——《习曲要解》研读一得

顾聆森

"俞家唱"是近代以来仅存的昆曲正宗演唱流派,因俞粟庐而得名。俞粟庐是清末民初著名清曲家,与王季烈齐名,以讲究曲唱格律著称。大师吴梅称俞粟庐:"得叶氏正宗者,惟君一人而已。"④叶氏,即清中叶"著有《纳书楹》各谱,总曲剧之大成,为声家之圭臬"⑤的叶堂。叶堂创"叶派唱口",于清乾隆年间传予"集秀班"班主金德辉,又传长洲韩华卿,再传俞氏。1953 年,俞振飞先生为其父俞粟庐编印《粟庐曲谱》时,作《习曲要解》附于书前。1982 年,《振飞曲谱》问世,俞先生对收入书中的《习曲要解》做了补充、修改,使之成为当代昆曲习曲者的必修教材。

《习曲要解》对昆曲唱念要领做了全面又精到的阐述,内容围绕唱曲艺术的技术要素——包括咬字、吐音、用气、节奏和腔格运用等展开,而贯穿于全文的,乃是一个"律"字。有人以为唱曲乃至演戏当以表现"人物情绪"为唯一根据,而格律束缚了表情达意,因此主张填词或唱演只需以"人物情绪"为依据,无须顾虑格律乃至唱字的阴阳四声。对此,俞先生反诘道:"所谓四声、阴阳等是从哪里来的?是天上掉下来的吗?是昆曲界别出心裁地杜撰出来的吗?"他断然作答:"都不是。"他说:"这是汉语通过千百年社会实践而形成的,是从人民生活中积累而成的。"⑥如果演唱发生了"以字害意"或淡化了人物情绪的情况,"也只能批评写词或谱曲的人,怎么能责怪汉语的音韵规律而贸然废弃它呢?"俞先生又说:"如果违反这些规律,其实质就是违反生活。"⑦

众所周知,汉语字声在抑扬顿挫之中表现了很强的音乐性,昆曲载歌载舞的形式与昆曲舞台字声的这种音乐性互相配合,可谓天衣无缝。即便是京剧,如需边歌边舞时,也往往要运用昆曲的曲牌来演唱。正是因为阴阳四声对于昆曲演唱具有关键意义,曲家们才创造了许多字声腔格。这些字声腔格,除了美听外,就是用来保证阴阳四声的正确无误。如俞先生在《习曲要解》中举

① 汤显祖著、徐朔方笺校:《汤显祖集全编》(三),上海古籍出版社 2015 年版,第 1555 页。
② 沈际飞说:"死生,大梦觉也;梦觉,小死生也。不梦即生,不觉即梦,百年一瞬耳。奈何不泯恩怨,忘宠辱,等悲欢离合于沤花泡影……凡此梦,仙亦梦,凡觉亦梦,仙梦亦觉。"见沈际飞撰:《题邯郸梦》,载徐朔方笺校:《汤显祖全集》(四),北京古籍出版社,1999 年,第 2570—2571 页。
③ 汤显祖著、徐朔方笺校:《汤显祖集全编》(三),上海古籍出版社 2015 年版,第 1555—1556 页。
④ 俞平伯:《振飞曲谱·序》,上海文艺出版社 1982 年版,第 1 页。
⑤ 俞平伯:《振飞曲谱·序》,上海文艺出版社 1982 年版,第 1 页。
⑥ 俞振飞:《振飞曲谱·习曲要解》,上海文艺出版社 1982 年版,第 2 页。
⑦ 俞振飞:《振飞曲谱·习曲要解》,上海文艺出版社 1982 年版,第 2 页。

例说:撮腔用于平声或去声字①,罕腔用于"阴上声及阳平声浊音字"②,"凡上声字出口后的落腔也是㘖腔"③,"豁腔只限于去声字"④,等等。昆曲所谓的"依字行腔",指的就是以阴阳四声作为行腔的格律。故俞先生下笔论断:阴阳四声调停得好,可"令情意宛转、音调铿锵",不仅有美听之效,更能使"唱曲艺术和表演艺术相互促进",从而保证"人物情绪"之充分实现,并在传情达意中实现音乐功能,最大限度地发挥艺术的感染力。⑤

因此,阴阳四声与"人物情绪"并非对立,反而可以相辅相成。俞振飞先生认为,对"人物情绪"的把握,说到底就是演唱者对曲情的把握。至于什么是"曲情",乃父俞粟庐在《度曲刍言》中说:"大凡唱曲,须有曲情。曲情者,曲中之情节也。解明情节,知其意之所在,则唱出口时,俨然一种神情,问者是问,答者是答,悲者黯然魂消,不致反有喜色,欢者怡然自得,不致稍见瘁容。"⑥高手唱曲,是把自身融入曲情,与人物合一,"宛若其人自述其情,忘其为度曲,则启口之时,不求似而自合,此即曲情也"⑦。

那么,昆曲格律与"曲情"有什么关联?

昆曲以曲唱见长,曲情的表达很大程度上要依赖唱腔,而唱腔的基础恰恰就是阴阳四声。中正的阴阳四声是"曲情"在浓郁的昆曲韵味中推进的必备条件。曲牌乃是字声格律的组合,而曲牌格律并非只是一个僵死的公式,它们是有生命的,是具有相应的感情色彩的。所以曲牌可以有清新绵邈、感叹悲伤、高下闪赚、富贵缠绵、惆怅雄壮、健捷激袅、凄怆怨慕、陶写冷笑、拾掇坑堑等不同色彩,归属于仙吕、南吕、中吕、黄钟、正宫、双调、商调、越调、般涉调等九宫十三调。为什么字声格律会在曲牌体式中具备感情色彩?就声韵学的常识而言,大凡平声主悲、主柔,仄声(指去声、上声)主怒、主愤。入声虽然也属仄声,但由于它们的字声出口便断,因而在曲中(指南曲)可作平声,也可作仄声用。明代曲家王骥德说:"大抵词曲之有入声,正如药中甘草,一遇缺乏,或平上去之声字面不妥,无可奈何之际,得一入声便可通融打诨过去。"⑧一支曲牌中平声、仄声的布局安排,并非曲家随意为之,而是取决于字声背后的音乐旋律。凄怨哀伤的调子,一定频用平声,而激昂愤怒的曲牌则仄声较多。以《琵琶记·吃糠》【山坡羊】的声律安排为例:

赵五娘唱:

乱荒荒不(丰稔)的年岁(韵),

远迢迢不回(来的)夫婿(韵),

急煎煎不耐(烦的)二亲,

软怯怯不济(事的)孤身己(韵)。

衣尽典(可韵),

寸丝不挂体(韵),

几番(要)卖奴身己(韵),

(争奈)没主公婆(教)谁管取(韵)?

思之(韵),

虚飘(飘)命怎期(韵),

难挨(韵),

实丕(丕)灾共危(韵)。

全曲有12句,在除衬字(以括号标示)以外的64个正字中,有43个为平格(其中"不""怯""没"等字系"入声作平声"),加上还有3处字声处于可平可仄字位,使得平声在此曲中占了压倒性优势。尤其后面三句,"思之虚飘飘"连用了5个平声;"难挨"连二平。诚如前述,平声主柔,连用平声,文句声调便显得阴柔有余,阳刚消衰。这支【山坡羊】在它的最后4句总共14个正字中,安排了10个平声,这样的格律,不仅在唐代近体诗中绝无先例,在宋词中也极为罕见。显然,这种特殊安排,完全是出于声情的需要,即把前面已经由平声造成的抑塞、凄婉之情进一步向高潮推进。另外,本曲大多数唱句的韵脚如"岁""婿""己""体""取"等都用了仄声韵,使声情在悲凉中透出怨愤来。【山坡羊】属于南曲商调,商调是一种"凄怆怨慕"之声。昆剧中凡要表达或宣泄悲愤心绪,烘托凄切氛围时,常选用此曲。显然,违背了曲牌固有的情感色彩,还要体现所谓的"人物情绪"也就勉为其难了。又如果作曲者只知道按牌谱曲,演唱者只知道"依字行腔",填词者不懂得按"曲情"选择曲牌,就

① 俞振飞:《振飞曲谱·习曲要解》,上海文艺出版社1982年版,第16页。
② 俞振飞:《振飞曲谱·习曲要解》,上海文艺出版社1982年版,第21页。
③ 俞振飞:《振飞曲谱·习曲要解》,上海文艺出版社1982年版,第21页。
④ 俞振飞:《振飞曲谱·习曲要解》,上海文艺出版社1982年版,第21页。
⑤ 俞振飞:《振飞曲谱·习曲要解》,上海文艺出版社1982年版,第24页。
⑥ 俞振飞:《振飞曲谱·习曲要解》,上海文艺出版社1982年版,第23页。
⑦ 俞振飞:《振飞曲谱·习曲要解》,上海文艺出版社1982年版,第23页。
⑧ 王骥德:《曲律》,《中国古代戏曲论著集成》(四),中国戏剧出版社1959年版,第106页。

将"造成不符合人物感情"或"曲词内容与音律不协调"的毛病和缺陷。故俞先生告诫说,就这些毛病和缺陷,应对症下药,给予补救和改进,"不该得出一个可以不管四声、阴阳而任意为之的结论"。①

《长生殿·哭像》是俞先生的代表作之一,此出【快活三】曲牌的末句,律为"仄仄平平去",洪昇词填"冷清清独坐在这彩画生绡帐",正字"独坐生绡帐"字字合律,但作者加了许多衬字,其中"在这彩画"四字连用4个仄声。不加衬字,其实文意已经清楚了,但作者为何如此破例地加进4个仄声字?显然,这是作者有意而为之的,意在通过连用4个仄声字进一步撬动文句的不平,以强化此刻唐明皇内心的情感波澜。俞先生在《习曲要解》中这样叙述他处理曲唱的过程:

"独坐在这"四字,后面三个都是去声字,都有豁腔,如果同一处理,必然呆板无情,并且不好听,我就在处理上加以变化,把"这"字加上颤音,音尾轻轻一豁,紧连一声哭音"嘴",然后重重落在下一个"彩"字(上声)上面,这样字音准确,处理灵活,人物的感情也充分表达出来了。②

俞先生的艺术处理是对剧作者格律声韵运用的延伸,不明白昆曲格律的演唱者不可能有此曲唱造诣,如此得心应手地把字声格律巧妙地融入曲情,不但强化了曲情,还加倍浓化了人物情绪与剧场氛围。声和情的并茂与升华在需要达到一个新境界时,离不开度曲者对曲牌文字和字声格律的深刻理解。何为"度曲"?度曲,就是要求演唱者通过正确的口法,把字声和字韵通过"行腔"予以体现,并最终合成完整的乐化字音。

但也有人认为观众大多是律盲、韵盲,他们未必懂得昆曲格律的微妙,故填词、唱曲对于曲律不必太过认真。这种认识是对昆曲格律涵义的真正无知,也是对于昆曲固有传统的一种彻底排斥。

须知昆曲在其600多年的发展历史中几经盛衰,但是,无论在其鼎盛时期,还是在其衰竭之时,它始终坚持以律治戏,从没有废弃过自己的灵魂:律。

不可否认,当代昆曲观众大多未尽知律,昆曲舞台上无律的新编昆剧恰如雨后春笋,不知律的导演、编剧、作曲以及无知的评委和媒体的高调介入,已把昆曲格律逼入可有可无的尴尬之境。

昆曲艺术是否应该迁就不知律的观众和不知律的编导、评委等而摒弃传统的昆曲之魂?作为世界文化遗产的代表作,昆曲以其格律森严的曲牌体立身,这是它区别于全国几百种地方戏的特异之处。昆曲一旦失律,也即失魂,无论导演、编剧如何高明,演员如何超能,它其实已离开了昆曲本体,充其量是一出昆唱的地方戏。即使获了大奖、享了名声,仍将与艺术的"正宗"无缘,最终将贻笑乃至贻害于后世。

无律昆曲的泛滥,造成昆剧失魂之痛,恰恰是当代昆剧的莫大悲哀。

《习曲要解》在当代昆坛之所以显得格外重要,是因为它是昆曲拨乱反正的理论指南,它不仅是习曲者入门的钥匙,更是专业的昆曲音乐工作者、编剧、演员以及昆曲理论研究者的必读文献。

[原载于《苏州教育学院学报》(双月刊)2019年第2期]

南戏四大唱腔的流传和变异

俞为民

南戏是用当地的方言土语来演唱的,南戏在温州产生时,就是用温州的方言演唱的,如明祝允明(1460—1526)《怀星堂集·重刻中原音韵序》云:"不幸又有南宋温州戏文之调,殆禽噪耳,其调果在何处?"由于南方一地有一地的方言,当南戏从温州流传到外地后,又被用当地的方言土语来演唱,因此,在其流传过程中,便形成了不同风格的唱腔,如祝允明《猥谈》载:

数十年来,所谓南戏盛行,更为无端,于是声乐大乱。……今遍满四方,辗转改益,又不如旧,而歌唱愈谬,极厌观听。盖已略无音、律、腔、调(音者,七音;律者,十二律吕;腔者,章句字数、长短高下、疾徐抑扬之节各有部位;调者,旧八十四调,前七七宫调,今十一调,正宫不可入中吕之类……)。愚人蠢工,徇意更变,妄名"余姚腔""海盐腔""弋阳腔""昆山腔"之类。变易喉

① 俞振飞:《振飞曲谱·习曲要解》,上海文艺出版社1982年版,第2页。
② 俞振飞:《振飞曲谱·习曲要解》,上海文艺出版社1982年版,第24页。

舌,趁逐抑扬,杜撰百端,真胡说耳。若以被之管弦,必至失笑。

又如魏良辅《南词引正》也谓:"腔有数样,纷纭不类。各方风气所限,有昆山、海盐、余姚、杭州、弋阳。"在南戏诸唱腔中,流传地域最广、影响最大的是海盐腔、余姚腔、弋阳腔、昆山腔等四大唱腔。

一、海盐腔的产生与流传

海盐腔是南戏流传到了海盐以后与海盐一带的方言土语、民间歌谣相结合而产生的一种唱腔。据明李日华《紫桃轩杂缀》卷三载:

张镃,字功甫,循王之孙。豪侈而有清尚,尝来吾郡海盐,作园亭自恣。令歌儿衍曲,务为新声,所谓海盐腔也。

张镃是循王张俊的孙子,生于宋高宗绍兴二十三年(1153),他到海盐"作园亭自恣",当在三四十岁的时候,即宋孝宗淳熙中到宋光宗绍熙间,故海盐腔在宋光宗时期就已经产生了。南宋时期的海盐是重要的通商口岸,又是产盐区,因此,海盐的商业和手工业发达,城市经济也十分繁荣,这就有利于戏曲及其他民间表演技艺的发展。而且,海盐又与杭州相近,故南戏从温州流传到杭州后,也很快又从杭州流传到了海盐,并逐渐与当地的方言土语相结合,产生出一种新的唱腔。

海盐腔在南宋产生后,到了元代,杨梓、贯云石、鲜于去矜等北曲作家对之进行了改革。如元姚桐寿《乐郊私语》载:

州(海盐)少年多善歌乐府,其传皆出于澉川杨氏。当康惠公存时,节侠风流,善音律,与武林阿里海涯之子云石交善。云石翩翩公子,无论所制乐府、散套,骏逸为当行之冠,即歌声高引,可彻云汉,而康惠独得其传。今杂剧中有《豫让吞炭》《霍光鬼谏》《敬德不伏老》,皆康惠自制,以寓祖父之意,第去其著作姓名耳。其后长公国材,次公少中,复与鲜于去矜交好,去矜亦乐府擅场,以故杨氏家僮千指,无有不善南北歌调者。由是州人往往得其家法,以能歌名于浙右云。

杨梓(?—1307),先世为福建浦城人,其父杨发元初时任浙东西市舶总司事,迁居海盐之澉川(浦)。杨梓在元时曾任嘉议大夫、杭州路总管,谥康惠。杨家是当地豪门大家,因经常要宴请官宦士夫,便蓄有家乐。而杨梓本人又是戏曲作家,作有《敬德不伏老》《豫让吞炭》《霍光鬼谏》等3种杂剧。另外,与杨梓交好的贯云石是回纥(今维吾尔族)人,来自北方。他们不仅精通北曲,还善南曲。而后杨梓的两个儿子国材、少中又与擅场乐府北曲的鲜于去矜交好,因此,杨氏全家及其家僮"无有不善南北歌调者"。《乐郊私语》虽没有指明杨氏家僮所擅场的"南北歌调者"为何,但所谓"南调"者,必为当地流行的海盐腔。而在杨梓父子及贯云石、鲜于去矜的共同努力下,海盐腔具有了新的风格,即所谓的"杨氏家法"。

杨梓等人对海盐腔的改革,主要是对海盐腔的语言做了改革。当初由张镃及其家乐创立的海盐腔也与其他南戏唱腔一样,是用海盐当地的方言土语来演唱的。由于杨梓等人皆精通北曲,北曲是用当时作为"官语"的中州音来演唱的,因此,当他们在对南宋以来的海盐腔做改革时,将原来用海盐当地的方言演唱,改为用外地人也能听得懂的北曲所用的中州音来演唱。

由于贯云石也参与了对海盐腔的改革,故后人误以为海盐腔创始于贯云石,如清王士禛《香祖笔记》卷一云:"今世俗所谓海盐腔者,实发于贯酸斋,源流远矣。"

杨梓等人对海盐腔改革,改用"官语"演唱,也使得海盐腔能够南北通行。如明顾起元《客座赘语》卷九"戏剧"条载:"海盐多官语,两京人用之。"甚至在魏良辅改革昆山腔之前,在苏州,由于当时民间艺人所唱的剧无论唱昆山腔还是用昆山当地的方言演唱,都只能流行在苏州一带,故苏州籍的戏曲演员要到外地演唱,也只能用以"官语"演唱的海盐腔。如《金瓶梅词话》中多次提到海盐子弟唱戏文之事,其中第七十回写道:"海盐子弟张美、徐顺、苟子孝生旦都挑戏箱到了。"而第三十一回也提到了徐顺与苟子孝等人,当安进士问苟子孝是哪里人时,苟子孝答道:"小的都是苏州人。"可见苟子孝与徐顺都是苏州籍的海盐腔演员,小说中称他们是海盐子弟,并不是因为他们是海盐籍演员,而是就他们所唱的海盐腔而言的。而且,早在成化年间,那些演唱海盐腔的苏州籍演员已经把海盐腔带到北京,进入了宫廷。如明陆采《都公谈纂》载:"吴优有为南戏于京师者,锦衣门达其以男装女,惑乱风俗。英宗亲逮问之,优具陈劝化风俗状。上令解缚,面令演之。一优前云:'国正天心顺,官清民自安。'云云。上大悦,曰:'此格言也,奈何罪之?'虽籍群优于教坊,群优耻之。上崩,遁归于吴。"由于演员所说的"国正天心顺,官清民自安"一语中,含有明英宗"天顺"的年号,故为其所悦。而这两句也是当时南戏中的套语,如明成化年间由北京永顺堂刊刻的《新编刘知远还乡白兔记》的副末开场上场时念的诗里,就有此二句套语。可见,在明英宗天顺年间,用"官语"演唱的海盐腔已经在北京流传了。

又如明沈德符《万历野获编·补遗》卷一《列朝》"禁中演戏"条载："内廷诸戏剧俱隶钟鼓司，习传相传院本，沿金、元之旧，以故其事多与教坊相通。至今上始设诸剧于玉熙宫，以习外戏，如弋阳、海盐、昆山诸家俱有之，其人员以三百为率，不复属钟鼓司。颇采听外间风闻，以供科诨。"

海盐腔在元代经过杨梓等人的改革后，到了明代嘉靖年间，又经历了一次变革，即采用筝、琵琶等弦乐器来伴奏。早期的海盐腔是不用筝、琵琶等弦乐器伴奏的，直到明初还是如此。如明徐渭《南词叙录》载：

> 高皇笑曰："高明《琵琶记》如山珍海错，贵富家不可无。"……由是日令优人进演。寻思其不可入弦索，命教坊奉銮史忠计之，色长刘杲者遂撰腔以献。南曲北调，可于筝琶被之，然终柔缓散戾，不若北之铿锵入耳也。

明陆采《冶城客论》"刘史二伶"条对此也有记载：

> 国初教坊有刘色长者，以太祖好南曲，别制新腔歌之，比浙音稍合宫调，故南都至今传之。近始尚浙音，伎女辈或弃北而南，然终不可入弦索也。

"别制新腔歌之"之前演出的《琵琶记》，是未被弦索的"浙音"，而比"浙音"稍合宫调的"别制新腔"者，则是指以《琵琶记》入弦索演唱。

筝、琵琶等弦乐器本是北曲的伴奏乐器，故北曲又称"弦索调"，明太祖令宫中优人演唱《琵琶记》时，尚不可入弦索。刘杲虽制新腔歌之，较浙音稍合宫调，使其能被之以筝、琵琶等弦乐器，但终不若北曲。而此时的"浙音"虽为歌伎辈所尚，但"终不可入弦索"。这里所谓的"浙音"，当指海盐腔。

到了明代中叶，在一些有关海盐腔的演唱记载和描写中，已出现了采用筝、琵琶等乐器伴奏。如成书于明嘉靖年间的《金瓶梅词话》第七十三回写到西门庆叫来海盐子弟一起唱戏，"不一时，堂中画烛高烧，壶内羊羔满泛。邵谦、韩佐两个优儿，银筝、象板、月面琵琶，席前弹唱"。这虽是小说中的描写，带有虚构的成分，但也是根据现实生活中的事实虚构的，尤其是演戏这样的细节，更接近实际。故由此可见，在明代嘉靖时，海盐腔已经能用筝、琵琶等弦乐器伴奏了。

海盐腔以拍板为节拍，腔调轻柔婉转。如汤显祖《宜黄县戏神清源师庙记》载：

> 南则昆山，之次为海盐，吴浙音也，其体局静好，以拍为之节。

明姚旅《露书》卷八"风篇上"也对海盐腔的演唱风格做了论述，如云：

> 歌永言，永言者，长言也，引其声使长也。所谓逸清响于浮云，游余音于中路也。……按：今唯唱海盐曲者似之？音如细发，响彻云际，每度一字，几尽一刻，不背于永言之义。

海盐腔这种轻柔婉转的演唱风格，也正适合文人学士、官僚士大夫的观赏情趣，故甚为爱好，缙绅士大夫宴请宾客时，往往召海盐腔演员来演唱。

因此，在嘉靖到万历前期，海盐腔主要在上流社会广为流传，在魏良辅改革昆山腔之前，成为上流社会崇尚的南戏唱腔。如明张牧《笠泽随笔》云：

> 万历以前，士大夫宴集，多用海盐戏文娱宾客。……若用弋阳、余姚则为不敬。

明冯梦祯《快雪堂日记》卷六十二"乙巳"载：

> 三十，早，……下午赴元孚之席，……优人改弋阳为海盐，大可厌。二更归寓。

海盐腔流传地域也十分广远，除了流传于江南的嘉兴、湖州、台州、温州等地外，还流传到了北方，以致压倒了明初以来在上流社会受到推崇的北曲，如明杨慎《丹铅总录》[有嘉靖三十三年(1554)梁佐写的序]载："近日多尚海盐南曲，士夫禀心房之精，从婉娈之习者，风靡如一。甚者北土亦移而耽之，更数十年，北曲亦失传矣。"

当时许多缙绅公侯之家都蓄有海盐腔的家班，如明末陈弘绪(1597—1665)《江城名迹记》卷二"匡吾王府"载：

> 建安镇国将军朱多煤之居，家有女优，可十四五人，歌板舞衫，缠绵婉转。生日顺妹，旦日金凤，皆善海盐腔。而小旦彩鸾尤有花枝颤颤之态。万历戊子，予初试棘闱，场事竣，招十三郡名流，大合乐于其第，演《绣襦记》，至斗转河斜，满座二十余人皆沾醉，灯前拈韵属和。

朱多煤是明宁献王朱权的后裔，而其中提到的旦角金凤，是嘉靖年间著名的海盐腔演员，如清褚人获《坚瓠广集》载：

> 海盐优童金凤，少以色幸于分宜严东楼。既色衰，食贫居里。比东楼败，王凤洲《鸣凤记》行，金复涂粉墨，扮东楼，举动酷肖，名噪一时。

又《鸾啸小品》卷三"金凤翔"条载：

> 金娘子，字凤翔，越中海盐班所合女旦也。余五岁从里中汪太守筵上见之。其人纤长、色泽俱不可增减一分，……余犹记其《香囊》之探，《连环》之舞，今未有继之

者。虽童子犹令魂消,况情炽者乎!今之为女艳者,无不慕弋阳而下趋之。

又如明嘉靖年间大司马谭纶在浙江任职,十分喜欢海盐腔,嘉靖四十年(1561),谭纶父死,回乡守孝,因嫌当地流行的乐平腔与徽州腔粗俗不雅,特地从浙江把海盐腔的演员带回故乡宜黄,教当地的戏文演员唱海盐腔,而这也使得海盐腔在宜黄当地流传,并渐渐扩大到江西的其他地方。在谭纶死后的20余年中,演唱海盐腔的江西艺人已近千人。如汤显祖《宜黄县戏神清源师庙记》一文载:

> 我宜黄谭大司马纶闻而恶之,自喜得治兵于浙,以浙人归教其乡子弟,能为海盐声。大司马死二十余年矣,食其技者殆千余人。

明江西上饶人郑仲夔《冷赏》卷四"声歌"条载:

> 宜黄谭司马纶殚心经济,兼好声歌,凡梨园度曲,皆亲为教演,务穷其巧妙,旧腔一变为新调,至今宜黄子弟咸尸祝谭公惟谨,若香火云。

明范濂《云间据目抄》卷二《风俗》载:

> 戏子在嘉、隆交会时,有弋阳人入郡为戏,一时翕然崇尚,弋阳人遂有家于松者。其后渐觉丑恶,弋阳人复学为太平腔、海盐腔以求佳,而听者愈觉恶俗。故万历四五年来遂屏迹,仍尚土戏。

何良俊《曲论》云:

> 近日多尚海盐南曲……风靡如一,甚者北土亦移而耽之,更数世后,北曲亦失传矣。

但到了万历中叶以后,由于昆山腔的逐渐兴起,海盐腔便渐趋衰落,其地位最终为昆山腔所取代。

二、余姚腔的产生与流传

余姚腔是南戏流传到浙江余姚一带后与当地的土音土调结合而产生的一种唱腔。余姚腔具体的产生年代虽不可考,但在明朝初年就已经广为流传了,如明成化年间曾任浙江右参政的陆容在《菽园杂记》中称:

> 嘉兴之海盐,绍兴之余姚,宁波之慈溪,台州之黄岩,温州之永嘉,皆有习为倡优者,名曰戏文子弟,虽良家子不耻为之。其扮演传奇,无一事无妇人,无一事不哭,令人闻之,易生凄惨,此盖南宋亡国之音也。其膺为妇人者,名妆旦。柔声缓步,作夹拜态,往往逼真。士大夫有志于正家者,宜峻拒而痛绝之。

徐渭《南词叙录》也载:"今唱家……称'余姚腔'者,出于会稽,常、润、池、太、扬、徐用之。"徐渭生活在嘉靖年间,据此可见,在明代嘉靖年间,余姚腔已经从浙江的余姚一带流传到了镇江、当涂、扬州、徐州等地区。又如嘉靖时著名戏曲家李开先在《词谑·词乐篇》中也提到了唱余姚腔艺人善唱《北西厢》的情形,如曰:"如余姚董鸾、钱塘毛士光等,皆长于歌而劣于弹。《北西厢》击木鱼唱彻,无一曲不稳者。余姚董鸾则妆生,做手尤高。"

余姚腔在演唱方式上的主要特征是有滚唱,所谓滚唱,就是在曲文中插入若干五言、七言诗句,用流水板急唱。如明卢楠《想当然》传奇卷首茧室主人《成书杂记》云:"俚词肤曲,因场上杂白混唱,犹谓以曲代言,老余姚虽有德色,不足齿也。"其中所说的"杂白混唱"和"以曲代言",也就是指余姚腔的滚唱方法。所插入的滚唱句子多少不限,但又不影响原曲体的完整性,即没有改变原曲的句式。所插入的文辞通俗易懂,从内容上来看,或是对原曲文的引申,或是对原曲文的解释,目的是使观众明白易晓。如明代万历年间的余姚腔选本《鼎刻时兴滚调歌令玉谷新簧》(简称《玉谷新簧》)中所收的《荆钗记·刮鼓令》曲与无滚唱的影钞本、汲古阁本相比较(表1)。

表1 《玉谷新簧》收《荆钗记·刮鼓令》曲与无滚唱的影钞本、汲古阁本之比较

《玉谷新簧》	影钞本、汲古阁本
【刮鼓令】(生)从别后到京,孩儿身虽在外,心不离老娘之左右。(滚)阳关须隔三千里,一日思亲十二时。常则是虑萱亲当暮景。娘,孩儿昔日在家,县中考得有名,老娘不胜之喜。今托祖宗之福荫,蒙老娘之教育,忝中状元,母亲为何反成不悦了?(贴)功名身外物,富贵如浮云。讲他则甚!(生)娘,天上逢,日月会合;人间相会,母子团圆。又道喜的是相逢,怕的是离别。(滚)离者悲来合者喜。幸喜今朝与娘重相见,娘又缘何愁闷萦?(贴)站退,有事关心。(生)娘,孩儿知道了,我起程之际,母亲在岳丈家里,想是玉莲妻子有慢了母亲,故此吃恼,孩儿知罪了。(滚)莫不是俺家荆地里顿起骄傲情,寒时不曾加衣,饥时不曾进食,看承母亲有些不志诚?(贴)你妻子虽无杨妃之貌,颇有孟光之贤。从今后不要讲他。(生)娘,你为甚么事不悦,分明说与恁儿听。娘,自古道:少长尊,贱事贵,你媳妇为何不来?(滚)老娘不惮程途远,媳妇岂怕路途遥?怎生不与老娘共登程?	【刮鼓令】(生)从别后到京,虑萱亲当暮景。幸喜得今朝重会,娘,又缘何愁闷萦?李成舅,莫不是我家荆,看承母亲不志诚?(末)小姐且是尽心侍奉。(生)我的娘,分明说与恁儿听。你媳妇呵,怎生不与共登程?

两者相比,《玉谷新簧》所加入的滚唱句子超过了原有的曲文,而其内容都是对原曲文的解释和引申。

余姚腔在明代万历年间也发生了变化,当它流传到安徽的池州、青阳、太平等地后,便与当地的土音土调相结合,产生了一种新的唱腔,即青阳腔,由于青阳属于池州府,故也称"池州腔"。青阳腔不仅继承了余姚腔的滚唱形式,还增加了滚白的形式,插入的滚唱或滚白的句子更多,这样使原来的曲文更加通俗易懂。

余姚腔及由其派生出来的青阳腔的这种滚唱形式,正与俚歌北曲字多腔少、烦弦促调的演唱方式相同。北曲有乐府北曲与俚歌北曲之分。乐府北曲句式相对稳定,无衬字,而俚歌北曲句式不定,可以多加衬字,字多声少,节奏急促。如明沈宠绥在《度曲须知·弦索题评》中谓艺人在演唱"弦索调"即俚歌北曲时,"烦弦促调,往往不及收音,早已过字交腔,所谓完好字面,十鲜二三"。因此,余姚腔及其青阳腔在流传过程中与俚歌北曲产生了交流与融合,故明代也称青阳腔为"北青阳",如明万历三十二年(1604)瀚海书林李碧峰、陈我含刊刻的《新刻增补戏队锦曲大全满天春》所选收的青阳腔的一些曲文,便注明为"北青阳",如其中所收的南戏《白兔记》刘咬脐出猎遇母这场戏中李三娘的一段曲文:

【北青阳】小将军你明问自羞耻,我苦痛,我苦痛卜开口诉因依。为自薄情儿婿,力阮抛弃。我一身,我一身受人苦气,那因至亲骨肉可相欺。望将军,望将军乞赐慈悲,荷蒙我爹妈养身己,孔雀屏开为选了亲义,嫁乞亏心薄行刘智远,未上几时,我双亲归去阴司,哥嫂毒心,萧墙祸起,伊一时分开去。力只家乡抛离,邠州一去求名利。伊去后我被我厝哥嫂迫勒,甲我各结连理。因只上,即剥去绣鞋剪云鬓,日来汲水愁无限,冥来挨磨到鸡啼。谢神天可怜见,磨房中生一子儿,感豆老因时来救起,即托伊送邠州去,去在天边。看许时景改变,时景改变。伊去后并无书信寄返员,咬脐名字终身事,诉乞冤枉,如见覆盆见天。①

又如至今仍在福建沿海一带演出的梨园戏仍将青阳腔称为"北青阳",如梨园戏《高文举》第三场《玉真行》王玉真上场时所唱的一段曲文:

【北青阳过中滚】幸留残生,拖命上路程;
战战兢兢,最苦孤形影。
林里鹧鸪,劝叫行不得;

路旁草棘,拖裙留我行。
何日到京城? 何日返乡井?
教我怎不苦伤情!②

明代胡文焕在《群音类选》"北腔"类中选收了《琵琶记·赵五娘写真》一出戏,而这一出的曲文实出自青阳腔,见表2。

从以上所列的曲调及曲文中可见,元本中的【三仙桥】三曲为南曲,而当余姚腔及其裔派青阳腔与俚歌北曲合流后,两者的曲体已趋于一致,故《时调青昆》《群音类选》及近代青阳腔皆改为北曲曲调,曲文也具有了俚歌北曲的曲体特征:句式不定,平仄不合律。

在封建士大夫眼里,这种用流水板急唱的演唱形式和俚俗的文辞是不雅的,如明卢楠《想当然》传奇卷首茧室主人《成书杂记》云:"老余姚虽有德色,不足齿也。"明龙膺《纶隐全集》卷二十二"诗谑"云:"何物最娱庸俗耳? 敲锣打鼓闹青阳。"明苏元俊《梦境记》传奇中净、丑有这样一段对白:"(净)我们如今要点喉咙,把青阳曲儿哼进去。(作唱青阳、弋阳曲科)(花)吴下人曾说,若是拿着强盗,不要把刑具拷问,只唱一台青阳腔戏与他看,他直招了。盖由吴下人最怕的是这样曲儿。"故在当时,在上流社会,若是在设宴请客时演唱余姚腔则为大不敬。如明张牧《笠泽随笔》云:"万历以前,士大夫宴集,多用海盐戏文娱宾客。……若用弋阳、余姚则为不敬。"清若耶老徐冶公在李渔评阅鉴定的《香草吟》传奇《纲目》出上批云:

作者惟恐误入俗伶喉吻,遂坠恶劫,故以"请奏吴歈"四字先之。殊不知是编惜墨如金,曲皆音多字少。若急板滚唱,顷刻立尽。与宜黄诸腔不大相合,吾知免夫。

余姚腔虽然不能得到上流社会的喜爱,但由于余姚腔加滚的演唱方法具有通俗易懂的特征,符合下层观众的欣赏能力与艺术情趣,受到他们的欢迎,因此,余姚腔流传的地域更加广泛,甚至超过了昆山腔的流传范围,如明王骥德《曲律·论腔调》载:

数十年来,又有弋阳、义乌、青阳、徽州、乐平诸腔之出。今则石台、太平梨园几遍天下,苏州不能与角什之二三。其声淫哇妖靡,不分调名,亦无板眼;又有错出其间,流而为"两头蛮"者,皆郑声之最。

① 李碧峰、陈我含刊刻本:《新刻增补戏队锦曲大全满天春》。
② 《福建戏曲传统剧目选集·梨园戏(第一集)》,福建省文化局剧目工作室1959年编印,第68页。

表2　《玉谷新簧》收《荆钗记·刮鼓令》曲与无滚唱的影钞本、汲古阁本之比较

元本《琵琶记》	《时调青昆》	《群音类选》	近代青阳腔
【三仙桥】一从他每死后，要相逢不能勾。除非梦里，暂时略聚首。若要描，描不就，暗想象，教我未写先泪流。写，写不出他苦心头，描，描不出他饥症候；画，画不出他望孩儿的睁睁两眸。我画得他发飕飕，和那衣衫蔽垢。休休，若画做好容颜，须不是赵五娘的姑舅。 【前腔】我待画他个庞儿带厚，我可又饥荒消瘦。我待画你个庞儿展舒，你自来长怨皱。若写出来，真是丑，那便我心忧，也做不出他欢容笑口。只见两月稍优游，他其余都是愁。我只记得他形貌朽。这画呵，便做他孩儿收，也认不得是蔡伯喈当初爷娘，须认得是赵五娘近日来的姑舅。 【前腔】非是我寻夫远游，只怕你公婆绝后。奴见夫便回，此行安敢久？路途中，奴怎走？望公婆，相保佑我出外州。他骨肉自没人倚恃，他如何来相保佑？这坟呵，只怕奴家去后，冷清清有谁来拜扫？纵使遇春秋，一陌银钱有么？休休，生是受冻馁的公婆，死做个绝祀的孤魂姑舅。	【新水令】想真容，提笔未写泪先流，要相逢不能得勾。全凭着这管笔，描不成，画不就，万般愁。那知道他亲丧荒丘，要相逢除非是魂梦中有。 【驻马听】只记得两月优游，三五年来都是愁。自从我儿夫去后，望断长安，两泪交流。似这等饥荒岁度春秋，两人雪鬓庞儿瘦，常想在心头，锁在眉头。教奴家怎画得欢容笑口？容颜依旧？ 【雁儿落】待画他瘦形骸真是丑，待画他粉脸儿生成就。只画发搜搜（飕飕），衣衫蔽垢。画不出望孩儿睁睁两眸，只画他肥胖些儿略带厚。这几年遇饥荒，只落得颜消瘦。（又）又不是五（吴）道士（子）用机谋，叮咛嘱付毛延寿。休卖弄笔尖头，画出来真是丑。丑只丑一女流，虽不是蔡伯喈的爹娘，也虽是五娘的亲姑舅。 【叠字锦】寻着夫儿便回首，此情安敢久？此情焉敢留？此情不可丢，此情不可休。忠只忠京师路远遥，惟愿公婆相保佑。愁只愁孤丧在荒丘，坟台上谁来拜扫？谁来保佑？慢道是拜扫了，就是奴身出外州，纵使遇春秋，要一陌纸钱（又），叫他那有？怎肯相保佑？罢了，公婆的娘，你媳妇此行好似□□□来，似断缆小孤舟（又）随风水上飘。伯喈夫，你便做无拘束荡荡悠悠，又不知时候。抱琵琶权当做头，背真容不离左右，敢离左右？我今去休辞泪流。罢了！公婆的娘！你我做一个受饥馁的公婆，死做个绝祭祀的孤坟姑舅。（又）	【双调·新水令】想真容，未写相逢不能得勾。全凭一枝笔，描不出万般愁。亲葬荒丘，要相逢除非是魂梦中有。 【驻马听】两月优游，三五年来都是愁。自从儿夫去后，望断长安，两泪交流。饥荒岁度春秋，两人雪鬓庞儿瘦。常想在心头，怎画得欢容笑口？ 【雁儿落带得胜令】待画他瘦形骸真是丑，待画他粉脸儿生成就。待画他肥胖些，这几年遇饥荒，画不得容颜依旧。分付吴道子用机谋，全凭着毛延寿笔尖头。怕只怕蔡伯喈不认丑，丑只丑一女流，也须是赵五娘亲姑舅。 【字字锦】非是奴家出外州，非是奴家出外游。也只为着公公，只为着婆婆，也只为着孩儿在外州。此情不可丢，此情不可休。辞别我的公公，拜别我的婆婆，一路上望公婆魂灵儿相保佑。 【三仙桥】保佑奴家出外州，抛闪下公婆坟茔，有谁厮守？只愁奴家去后，冷清清谁来拜扫？纵使遇春秋，一陌纸钱怎行？好一似断缆小舟，无拘束荡荡悠悠。又不知我归去时候，抱琵琶权当做行头。背真容不离左右。我今去休，我辞泪流。生时节做个受饥馁的公婆，死后做个绝祀的孤坟姑舅。 【清江引】公婆真容奴画得有，身背琵琶走。辞别张大公，漫说生和受，一路上唱词儿觅食度口。	【新水令】（挂板）提笔未写泪先流，（缓板）要相逢不能得够。正是喜después描来易，愁容画出难。画出难了画真容，全凭着这管笔，描不成，画不就，万般愁苦。伯喈夫，自你去后，陈留连遭饥荒三载，你的爹娘双双饿死，你那里知与未知？晓与未晓？伯喈夫，那知道亲丧荒丘！要相逢，要相逢在那里？除非魂梦中游。 【前腔】三五年来总是愁，愁只愁儿夫去后，望断肝肠把两泪交流，饥荒岁度春秋。老人家发白儿瘦，常想心头，愁锁眉头。老公婆，自你去后，媳妇无日不思，无日不想，想你真容，相见不能得够，不能得够。老公婆，叫媳妇怎画得欢容笑口，容颜依旧？（起板）曾记婆婆在日，（紧板）手扶竹杖，站立门旁，望子不到泪汪汪，战战兢兢，脸带忧容。他那相逢的日子；你若迟迟不回，母子恩情从此断，从此断绝了。事到如今，老人家言辞，讲也被他讲着，说也被他说破。正是倚门悬望容憔悴，下笔难描忆子时，忆子时了。老公婆，教媳妇怎画得，望孩儿睁睁两眸？再画他，粉脸儿，生成就。再画他，肥胖些，略带厚。再画他，发蓬松，衣衫褴褛。这几年遇饥荒，只落得容颜憔瘦。又不比吴道子用机谋，叮咛咐付毛延寿。毛延寿惯养着笔尖头。画不出，真是愁，画出来，真是丑。丑只丑裙钗一女流。虽则是，伯喈的爹娘，也须是赵五娘的亲姑舅。 【尾声】好教我描画真容难措手，倒做了有儿无后。①

在明代中叶，余姚腔及其支裔青阳腔成为天下时尚的一种戏曲唱腔，如明代万历年间刊行的一些余姚腔、青阳腔戏曲选集，大多题有"天下时尚""时调"等语，如由熊稔寰编选的《精选天下时尚南北徽池雅调》、由吉州景居士编选的《鼎刻时兴滚调歌令玉谷调簧》、由黄文华编选的《新刻京板青阳时调词林一枝》等，《词林一枝》的扉页上还题有"海内时尚滚调"一语。

三、弋阳腔的产生与流变

弋阳腔是南戏向西流传到江西弋阳一带后，与当地方言土语结合所产生的一种唱腔，是南戏诸唱腔中影响最大、流传最广的一种唱腔。其产生年代，今虽不可考，但据徐渭《南词叙录》记载，早在明代嘉靖年间，就已经从其产生地江西的弋阳流传到了云南、贵州、广东、湖南、福建、南京、北京等地；魏良辅在《南词引正》中也谓："自徽州、江西、福建俱作弋阳腔。永乐间，云、贵二省皆作之，会唱者颇入耳。"既然弋阳腔的流传地域如此广远，其产生年代也就不会比海盐腔、余姚腔迟。故钱南扬先生在《戏文概论》中论及弋阳腔的产生年代时指出："弋阳腔在明初永乐间，已经流传到云南、贵州，可以推想它发生时代之早。自从戏文传到弋阳，渐渐发展变化成为新腔，新腔又成长壮大，渐渐向外传播，一直达到云南、贵州，必须有一个相当长的时间。推想它发生的年代，至迟应在宋元间。"

弋阳腔在演唱上的特色有二：一是有帮腔，二是用

① 《青阳腔剧目汇编》，安徽省艺术研究所、青阳县文化局1990年编印，第65页、第66页、第60页、第61页。

锣鼓节拍。所谓帮腔,就是每支曲调的尾段或尾句由后台演员帮唱,如清李渔《闲情偶寄·词曲部·音律第三》云:"弋阳、四平等腔,字多音少,一泄而尽;又有一人启口,数人接腔者,名为一人实出众口。"有后台帮唱,这本已是十分热闹了,再加上用锣鼓等打击乐器伴奏,这就更加喧哗了。这种声调喧哗、金鼓杂作的演唱方式,也正适合在乡村的旷野禾场上演出,供下层劳动人民观赏,因此,弋阳腔不为文人学士、封建士大夫所喜欢,但为广大下层民众喜闻乐见,得以广布远流。

弋阳腔一开始就具有"错用乡语"①"向无曲谱,只沿土俗"②的特色,在流传过程中,能吸收各地的方言土语、民间小调,从而衍变出了许多新的唱腔,如明汤显祖在《宜黄县戏神清源师庙记》中称:"至嘉靖而弋阳调绝,变为乐平、为徽青阳。"顾起元《客座赘语》也谓:"后又有四平,乃稍变弋阳,而令人可通者。"又清刘廷玑《在园杂志》载:"近今且变弋阳为四平腔、京腔、卫腔。甚且等而下之,为梆子腔、乱弹腔、巫娘腔、琐哪腔、罗罗腔矣。"由于这些新的唱腔都具有弋阳腔用锣鼓节拍和帮腔的特色,故统称为"高腔"。同时,此时的弋阳腔也因为其衍生出了众多新的唱腔,故也有了"高腔"的俗称,即以其演唱特征来命名。如清李调元《雨村剧话》云:"弋腔始弋阳,即今高腔,所唱皆南曲。"李振声《百戏竹枝词》也云:"弋阳腔俗名高腔,视昆腔甚高也。金鼓喧阗,声高调锐,一唱众和。"

弋阳腔在流传过程中,由于其"向无曲谱,只沿土俗",因此,其演唱形式和曲调的格律也有了较大的变化与发展。从其变化来看,主要有以下几点:

一是吸收了余姚腔滚唱的形式,如明王骥德《曲律·论板眼》云:

今至弋阳、太平之滚唱,而谓之流水板,此又拍板之大厄矣。

清王正祥《新定十二律京腔谱·总论》也谓:

尝阅乐志之书,有唱、和、叹之三义。一人发其声曰唱;众人成其声曰和;字句联络,纯如绎如,而相杂于唱、和之间者,曰叹。兼此三者,乃成弋曲。由此观之,则唱者,即起调之谓也;和者,即世俗所谓接腔也;叹者,即今之有滚白也。

可见,弋阳腔不仅吸收了余姚腔滚唱的形式,而且还增加了滚白的形式,同时,其增加的滚唱与滚白,从其功能上来看,已不再仅仅是对原曲文的解释,而是与原曲文完全融为一体,即成为曲调的组成部分。现将《玉谷新簧》所收的弋阳腔《琵琶记·伯喈思乡》中的【雁鱼锦】曲与青阳腔《琵琶记·蔡伯喈思乡》【雁渔锦】曲、元本《琵琶记》第二十三出【雁渔锦】曲做一比较(表3):

表3 弋阳腔【雁渔锦】、青阳腔【雁渔锦】与元本【雁渔锦】比较

元本《琵琶记》	《玉谷新簧》
【雁渔锦】思量,那日离故乡。记临歧送别多惆怅,携手共那人不厮放。教他好看承我年老爹娘,料他每不应遗忘。闻知饥与荒,只怕挨不过岁月,难存养。若望不见信音,却把谁倚仗?	【雁渔锦】(唱)思量,那日离故乡。(白)父爱子指日成龙,母念儿终朝极目。张大公有成人之美,母重父言,赵五娘有孤单之虑,惟顺姑意,那些不是真情蜜爱。(唱)记临歧送别多惆怅,那日五娘送我道十里长亭,南浦之地呵!携手共那人不厮放。【滚】嘱咐与叮咛,爹娘好看承,他说理自尽,不用我劳心。教他好看承我年老爹娘,料他不会遗忘。(白)下官心下怎么这等焦躁得紧呀!今早上朝,见王给事手擎一本,我问他是何本,他说是贵处陈留干旱奏章。我问他本土如何,他道说老弱展转于沟壑,少者离散于四方。听得此言,吓得我魂不着体。(唱)闻知道我那里饥与荒。别处饥荒犹可,惟我陈留饥荒最愁煞人!【滚】家下若饥荒,最苦老爹娘,一似风前烛,只怕短时光。我的爹,我的娘,只怕你挨不过岁月,难存养。记得离行之时,(白)老娘说道:你既然难割舍老娘前去,将你里衣襟衣服过来,待我缝上几针,如见老娘,两泪汪汪,说道:慈母手中线,游子身上衣。岂知五娘回道:临行密密缝,意恐迟迟归。谁知道此言信矣。值此扰攘之际,董卓弄权,黄巾作叛,吕布把守虎牢三关。老爹娘,孩儿莫说要回来你,就是要寄音书也不能够了。(唱)他老若望不见信音,却把谁倚仗?

由于弋阳腔插入曲文中的滚唱在内容上与原曲文浑然一体,故若仅从文体上看,是很难将原曲调的句式与滚唱做区分的,故明凌濛初《谭曲杂札》曰:"江西弋阳土曲,句调长短,声音高下,可以随心入腔,故总不必合调。"清王正祥在《新定十二律京腔谱·总论》中指出:"精于弋曲者,犹存其意于腔板之中,固泠然善也。无如曲本混淆,罕有定谱。所以后学惯惯,不较腔板,不分曲、滚者有之,不辨牌名、不知整曲、犯调者有之。"

① 顾起元:《客座赘语》,中华书局1987年版,第303页。
② 李调元:《雨村剧话》,《历代曲话汇编·清代编·第二集》,黄山书社2009年版,第319页。

二是在曲牌体中加入了板腔体的演唱方法。如清李调元《雨村剧话》云：

> 弋腔始于弋阳，即今高腔，所唱皆南曲。又谓"秧腔"，"秧"即"弋"之转声。京谓之"京腔"，粤俗谓之"高腔"，楚、蜀之间谓之"清戏"。向无曲谱，只沿土俗。以一人唱而众和之，亦有紧板、慢板。

李调元是清乾隆时人，他因弹劾永平知府，得罪权臣和珅，充军伊犁。释归后便一直住在老家四川绵州。《雨村剧话》是他家居时写成的，其中所讲的弋阳腔即是当时流行于四川的弋阳腔，即四川高腔。这时流行于四川的弋阳腔虽还保持着早期弋阳腔"以一人唱而众和之"，即帮腔的特色，但已经有了"紧板、慢板"的变化了。所谓紧板、慢板，实已是板腔体戏曲所具有的演唱方法。

由于弋阳腔在流传过程中其曲体发生了变异，因此，有的戏曲家就认为后期的弋阳腔已不是宋元时期的弋阳腔了，如清王正祥《新定十二律京腔谱·凡例》云：

> 弋阳旧时宗派，浅陋猥琐，久已经有识者变改。即江浙间所唱弋腔，何尝有弋阳旧习？况盛行京都者，更为润色其腔乎？又与弋阳迥异。……尚安得谓之弋腔哉？今应题之曰"京腔谱"，以寓端本行化之意，亦以见大异于世俗之弋腔者。

可见，后期的弋阳腔改称为高腔，由原来以其产生地命名改为以其演唱特征命名，其名称上的这一变化，也正表明了后期的弋阳腔在曲体上所发生的变异。

由于弋阳腔吸收了余姚腔的滚唱形式，因此，其在流传过程中，也与俚歌北曲产生了交融，如清李调元《雨村剧话》云："女儿腔，亦名弦索腔，俗名河南调。音似弋腔，而尾声不用人和，以弦索和之，其声悠悠以长。"因此，弋阳腔可不经改动，直接演唱北曲杂剧的曲文，如明清时期弋阳腔所演唱的《西厢记》，就是元代王实甫的《北西厢》。如李渔《闲情偶寄·词曲部·音律第三》云：

> 北本（《北西厢》）为词曲之豪，人人赞美，但可被之管弦，不便奏诸场上，但宜于弋阳、四平等俗优，不便强施于昆调，以系北曲而非南曲也。兹请先言其故。北曲一折，止隶一人。虽有数人在场，其曲止出一口，从无互歌、迭咏之事。弋阳、四平等腔，字多音少，一泄而尽。又有一人启口，数人接腔者，名为一人，实出众口。故演《北西厢》甚易。昆调悠长，一字可抵数字。每唱一曲，又必一人始之，一人终之，无可助一臂者。以长江、大河之全曲，而专责一人，即由铜喉铁齿，其能胜此重任乎？此北本虽佳，吴音不能奏也。……予生平最恶弋、四平等剧，见则趋而避之，但闻其搬演《西厢》，则乐观恐后。何也？以其腔调虽恶而曲文未改，仍是完全不破之《西厢》，非改头换面、折手跛足之《西厢》也。南本则聋瞽喑哑、驼背折腰诸恶状，无一不备于身矣。

可见，在明清时期，虽然《北西厢》不能用腔多字少的海盐腔、昆山腔演唱，但还是能用字多腔少的弋阳腔、余姚腔演唱。明清时期的一些弋阳腔与余姚腔戏曲折子戏选集，选收了未经改编的《北西厢》曲词。如明黄文华选辑《新锲精选古今乐府滚调新词玉树英》卷二下层选收《南西厢》《崔莺莺月夜听琴》《俏红娘递柬传情》《崔莺莺书斋赴约》三出（现仅存《听琴》出开头的一段念白及【斗鹌鹑】曲，后两出缺失），明阮宇选编《类纂今古传奇梨园正式乐府万象新》前集卷二下层选收《莺莺月夜听琴》《莺生月夜佳期》两出，两书选收的剧名虽题作《南西厢》，但曲调及曲词实选自《北西厢》，曲白皆与《北西厢》同，只是脚色皆按南戏做了改编，即以旦扮莺莺，生扮张生。又如《风月锦囊》所选收的《西厢记》剧名就题作"新刊摘汇奇妙戏式全家锦囊北西厢"，其中曲调及曲词也皆同《北西厢》，只是按南戏与传奇的剧本体制，在剧前加了一个"副末开场"。

四、昆山腔的产生与流变

早在元末明初，昆山腔即在江苏昆山一带流传。宋元时期的昆山、苏州，城市经济繁荣，人口稠密，其繁华程度不亚于曾是南宋都城的临安（今杭州），故当时有"上有天堂，下有苏杭"之说。城市的繁华，聚集了一大批商人、手工业者，这就为民间技艺提供了一个消费市场。因此，南戏艺人们也来到苏州一带，卖艺谋生。

据明魏良辅在《南词引正》载，昆山腔是元朝昆山人顾坚创立的，如曰：

> 元朝有顾坚者，虽离昆山三十里，居千墩，精于南辞，善作古赋。扩廓帖木儿闻其善歌，屡招不屈。与杨铁笛、顾阿瑛、倪元镇为友。自号风月散人。其著有《陶真野集》十卷、《风月散人乐府》八卷行于世。善发南曲之奥，故国初有昆山腔之称。

在明初，昆山腔已有了一定的影响，如《泾林续记》载，朱元璋在南京建立明王朝，召见昆山107岁老人周寿谊时问道："闻昆山腔甚嘉，尔亦能讴否？"

但在元代，作为民间艺人剧唱的昆山腔，其演唱方式与其他南戏唱腔一样，也是采用依腔传字的方法、用方言土语演唱的，直至明代嘉靖年间，作为剧唱的昆山腔仍是采用昆山当地方言土语演唱的，如徐渭《南词叙录》云：

今昆山以笛、管、笙、琵按节而唱南曲者,字虽不应,颇相谐和,殊为可听,亦吴俗敏妙之事。

所谓"字虽不应",也就是说演员是用当地的方言土语来演唱的,这样当地观众听起来字与腔是相应的,而外地的观众在观听时,曲调的腔格(旋律)虽然没有改变,但字声与本地的方言土语不同了,故造成了字与腔的不相应。由于是用方言演唱,外地人听不懂,故直到明代嘉靖年间,作为剧唱的昆山腔其流行的范围还不大,"止行于吴中"一地①。

到了明代嘉靖年间,魏良辅对昆山腔做了改革,一是将原来依腔传字的演唱方法改为依字声定腔的方法。如他在《南词引正》中谈到昆山腔的演唱方法时指出:"五音以四声为主,但四声不得其宜,则五音废矣。"所谓"五音以四声为主",也就是字的腔格即宫、商、角、徵、羽等五音须依字的平、上、去、入四声而定。由于南戏艺人皆为底层百姓,文化修养低,不能辨其字声,这样就会影响曲字的腔格,俗话说:字正才能腔圆;字不正,腔就唱不好。为此魏良辅特地指出:"平、上、去、入,务要端正。有上声字扭入平声,去声唱作入声,皆做腔之故。"②

在改变演唱方式的同时,魏良辅还对昆山腔的演唱节奏加以改革,即放慢了演唱的速度,将一个字分成头、腹、尾三部分,与悠长的旋律相配合,徐徐吐出。如明代戏曲家沈宠绥谓昆山腔经魏良辅改造后,"调用水磨,拍挨冷板。声则平、上、去、入之婉协,字则头、腹、尾音之毕匀。功深镕琢,气无烟火。启口轻圆,收音纯细。所度之曲,则皆'折梅逢使''昨夜春归'诸名笔;采之传奇,则有'拜星月''花阴夜静'等词。要皆别有唱法,绝非戏场声口,腔曰'昆腔',曲名'时曲',声场禀为曲圣,后世依为鼻祖。盖自有良辅,而南词音理,已极抽秘逞妍矣"③。

二是统一字声,采用中州音为昆山腔的标准字声。依字声行腔,首先必须字音正,也就是要用一种标准的语音来纠正方言土音之讹。昆山腔原来采用昆山方言来演唱,受地域的限制,外地观众听不懂,势必会影响昆山腔在外地的流传,而元代周德清《中原音韵》所总结的中原音是一种具有全域性的语言,比如周德清《中原音韵·正语作词起例》谓当时"上自缙绅论治道,及国语翻译,国学教授言语;下至讼庭理民,莫非中原之音"。元琐非复初谓周德清在《中原音韵》中所总结的中原音,"不独中原,乃天下之正音也"④。这样的语音也正符合规范昆山腔字声的要求。因此,魏良辅就把中原音作为纠正南方乡音的标准语音,他在《南词引正》中指出:"《中州韵》词意高古,音韵精绝,诸词之纲领。"

因当时南戏昆山腔采用昆山、苏州一带的方言土语演唱,故魏良辅提出要以中原音来纠正昆山、苏州方言,他在《南词引正》中列举了昆山腔演员常用的方言:"苏人多唇音,如冰、明、娉、清、亭之类。松人病齿音,如知、之、至、使之类;又多撮口字,如朱、如、书、厨、徐、胥。"对于这类方言土音,应以中原音为标准语音加以纠正,"殊方亦然"。因此,新昆山腔所唱的南曲与北曲皆以中原音为标准语音,如明潘之恒《亘史》云:"长洲、昆山、太仓,中原之音也,名曰昆腔。"沈自晋《南词新谱·凡例》云:"夫曲也,有不奉《中原》为南者哉!"《九宫大成》北曲卷《凡例》也载:"曲韵须遵中原韵,南曲同。"

另外,由于剧唱不同于清唱,除了演员的演唱外,还讲究乐器伴奏,以取得较好的舞台效果,因此,魏良辅还对南戏昆山腔的伴奏乐器做了改进。而他的改进,也借鉴了北曲的伴奏乐器,将北曲伴奏乐器中的三弦、琵琶等弦乐器也用于剧唱昆山腔的伴奏。因此,明代沈宠绥认为,自魏良辅对剧唱昆山腔的改革始,剧场所用的伴奏乐器得以完备,如《弦索辨讹》云:"南曲则大备于明,明时虽有南曲,只用弦索官腔。至嘉、隆间,昆山有魏良辅者,乃渐改旧习,始备众乐器,而剧场大成,至今遵之。"

魏良辅对南戏剧唱昆山腔的"引正"使得南戏昆山腔具有了全域性,其流传范围不再局限于苏州、昆山一地,得以流传各地。如沈宠绥《度曲须知·弦索题评》云:"南词之布调收音,既经创辟,所谓水磨腔、冷板曲,数十年来,遐迩逊为独步。"在魏良辅改革昆山腔之前,在上流社会流行的主要是海盐腔,而昆山腔经过魏良辅改革后,便取代海盐腔的地位,成为上流社会戏曲舞台上的主要唱腔。如明顾起元《客座赘语》云:"今又有昆山,较海盐又为清柔而婉折,一字之长,延至数息。士大夫禀心房之精,靡然从好,见海盐等腔已白日欲睡。"王骥德《曲律·论腔调》也谓:"夫南曲之始,不知作何腔调,沿至于今,可三百年。世之腔调,每三十年一变,由元迄今,不知经几变更矣。大都创始之音,初变腔调,定

① 徐渭:《南词叙录》,《历代曲话汇编·明代编·第一集》,黄山书社2009年版,第485页。
② 魏良辅:《南词引正》,《历代曲话汇编·明代编·第一集》,黄山书社2009年版,第527页。
③ 沈宠绥:《度曲须知·曲运隆衰》,《历代曲话汇编·明代编·第二集》,黄山书社2009年版,第617页。
④ 琐非复初:《中原音韵序》,《历代曲话汇编·唐宋元编》,黄山书社2006年版,第233页。

自浑朴,渐变而之婉媚,而今之婉媚极矣!旧凡唱南调者,皆曰'海盐',今'海盐'不振,而曰'昆山'。"

由上可见,南戏四大唱腔在宋元时期形成后,就一直在戏曲舞台上流传,而在其流传过程中,演唱方式、旋律风格等都发生了变异,而这些变异的产生,既受地域的影响,又与不同观众的审美情趣有关。

[原载于《湖南科技大学学报》(社会科学版)2019年第3期]

永嘉昆剧音乐创作方式研究

韩柠灿

明清之际,昆剧在昆山、苏州等地形成,并逐渐传播至我国北部的河北、北京以及南部的浙江、湖南等地。受方言语音和人文环境的影响,各地昆腔又在艺术风格上衍变出不同的支系,如流传在苏州等地的昆剧、北方地区的北方昆曲以及浙江的永嘉昆剧等,形成了"腔调略同,声各小变"①的昆腔系统。《中国戏曲音乐集成》收入的昆腔支系有昆剧、北昆、金华昆腔、永嘉昆腔、瓯剧、湘昆、川剧、晋剧等,分布于江苏、上海、北京、浙江、湖南、四川、山西等地。昆腔自产生以来逐步形成了唱词考究、定腔定谱的创作传统,有学者根据其风格特点将之分为"正昆"和"草昆"两种类型②,以苏州为正统,谓之正昆,地方化流变后的昆腔,谓之草昆。永嘉昆剧是昆腔系统中独具特色的一个分支,简称"永昆",流行于以温州为中心的浙南、闽北一带,形成了有别于南昆和北昆等支系的创作方式和艺术风格。

音乐创作方式是现代学术语境中的概念,但由于昆剧是一门有着严格创作要求的艺术,其音乐生成过程有着十分严谨的规范,因此,我们有必要从现代学术语境出发,对昆剧唱词及其音乐的生成过程进行考量。目前,永嘉昆剧存在两种音乐创作方式:一种是永嘉昆剧传统音乐创作方式,另一种是永嘉昆剧民间艺人俗称为"九搭头"的音乐创作方式,二者存在不同的创作模式和特点。

一、永嘉昆剧对正昆音乐创作方式的沿袭与改变

受文人阶层的操持和影响,正昆创作方式在宫调、曲牌、填词、度曲等方面均有着严格的要求。创作者首先须根据剧情选用相应的宫调和曲牌,再按照格律进行填词,最后制成曲调。王季烈曾指出:"论构成昆曲之次第,则先填词,次制谱,而后度曲。"③可见,填词和度曲是正昆创作中的两个重要步骤。那么,永嘉昆剧是否完全沿袭了正昆的创作方式呢?如果没有完全沿袭的话,永嘉昆剧的创作方式在唱词和唱腔方面产生了哪些变化?

(一)唱词的沿袭与改变

昆剧的填词规则十分复杂,各个曲牌在产生的过程中逐渐形成了相应的格律规范,构成了一套完整的格律谱④。《中国昆剧大辞典》将昆曲曲牌以十二律吕分类归纳,分别标明了每支曲牌的句式、平仄、韵位、板式、正字、衬字等,曲牌的变体也详细罗列其中⑤。长期以来,昆曲创作者须严格依据这一格律谱进行昆曲的填词创作。那么,永嘉昆剧的唱词有着怎样的创作要求?其与正昆有何关联?以下将《中国昆剧大辞典》中的南昆曲牌【普天乐】和永嘉昆剧传统剧目《绣襦记》中【普天乐】的词格进行比较,以探讨永嘉昆剧与正昆唱词的异同。

据《中国昆剧大辞典》记载:"【普天乐】为南曲正宫曲牌,过曲。全曲九句,八韵。二十九个正板板位。首句'撩'字读阳平声。第三、五、七、八句七言为'上三下四式',前三字平仄无定。第五句或作六言(句中'我'字作衬字)。第六句为折腰六言,也作十言(句中衬字作正字)。第八句也作四言(句中前三字作衬字)。末句因各

① 吴新雷主编:《中国昆剧大辞典》,南京大学出版社2002年版,第5页。
② "以各地方言唱昆的唱腔的昆腔,因其不作'水磨',所以其唱就比较粗率(不甚细致),字音直吐(不作反切),板眼急促(难以舒缓)等。这,便是当时人称为各地昆腔'腔调略同,声各小变'的情况,世称'草昆',即指它是一种比较'草'率的昆唱。而'草昆'班也确多在草台上唱戏。为相区别,我把与'草昆'相对的、'四方歌者'所宗的魏、梁'正宗'昆唱,称之为'正昆'。"洛地:《戏曲与浙江》,浙江人民出版社1991年版,第359—360页。
③ 王季烈:《螾庐曲谈》,山西人民出版社2018年版,第12页。
④ 吴新雷主编:《中国昆剧大辞典》,南京大学出版社2002年版,第520页、第535页。
⑤ 吴新雷主编:《中国昆剧大辞典》,南京大学出版社2002年版,第520页、第535页。

谱衬字圈定歧异,字数不等。"①

通过比较可以看出,以上两个版本的【普天乐】词格的相同之处在于:(1)曲牌均为九句;(2)曲牌中的第三、七、八句均为七言,句式为"上三下四式",如二者的第三句"姻缘落空挂虚名"和"约先行吾当随至"均为七言的"上三下四式";(3)曲牌第五句均为六言;(4)二者绝大多数正字的平仄规律相同。

二者的不同之处在于:(1)字数不同;前者60个正字,后者63个正字。(2)用韵不同;前者押八韵,第三句未押韵;后者押三韵,第一、二、六句押韵。(3)后者部分唱词未完全遵守【普天乐】曲牌格律谱的平仄规律,如第一句的"玉""漂""泊",第二句的"有",第三句的"行""当""至",第四句的"知",第五句的"乌",第七句的"灯""半""灭""羞",第八句的"已""断"等。(4)二者的板数不同;前者为29个正板板位,后者有40个正板板位。

可以看出,永嘉昆剧的唱词部分沿袭了正昆格律谱的词格要求,但同时亦有自身的特点,在曲牌的字数、用韵、平仄、板数等方面具有一定的灵活性。考虑到正昆曲牌的变体情况较为复杂,此处永嘉昆剧【普天乐】的不同词格在一定程度上体现了昆曲曲牌变体的特征,同时也呈现出永嘉昆剧通俗化的特点。

符号注释:○平声字位、●仄声字位、◎可平可仄字位、上声字位:上、去声字位:去、韵位:▲、衬字:()、板位:、。

(二)唱腔的沿袭与改变

昆曲音乐创作的关键所在是依据唱词格律制成唱腔,具体来说,涉及字腔与过腔创作等重要问题。历代曲家均十分重视这一腔调创作规则,并在各自的著述中有所论及。魏良辅在《曲律》中谈到昆曲创作的规范有"字清""腔纯"等,并指出"至如过腔接字,乃关锁之地……"④,有学者就此发表《"过腔接字,乃关锁之地"辨析》⑤一文,并结合洛地先生等专家学者的观点,阐释"过腔"在昆曲音乐创作中的重要性。洛地先生的观点见《词乐曲唱》:"字腔,是每个字依其字读的四声阴阳调值化为乐音进行的旋律片断"⑥,"过腔"是"字腔与字腔

① 吴新雷主编:《中国昆剧大辞典》,南京大学出版社2002年版,第535页。
② 吴新雷主编:《中国昆剧大辞典》,南京大学出版社2002年版,第520页、第535页。
③ 永嘉昆剧音乐集成编委会:《中国戏曲音乐集成·浙江卷·温州本》第十卷,内部印刷,年代不详,第436页。笔者根据该段唱腔对其唱词的板眼、平仄、押韵等进行了标注。
④ 魏良辅:《曲律》,《中国古典戏曲论著集成》(五),中国戏剧出版社1959年版,第5页。
⑤ 陈新凤、吴浩琼:《"过腔接字,乃关锁之地"辨析》,《音乐研究》2017年第2期。
⑥ 洛地:《词乐曲唱》,人民音乐出版社1995年版,第134页。

之间经过连接性质的旋律片断"①,"'字腔'、'过腔'组合即为'腔句'。这,便是曲唱旋律构成的规范"②。周来达先生亦在《昆曲曲牌唱调由何而来》一文中提及:"经多年学习后发现,昆曲中依字行腔创作法的唯一功能是用以创作字腔。但构成昆唱的,不仅有字腔,而且还有过腔等。"③学界也有用"腔格"来指代"字腔"、用"拖腔"来指代"过腔"的情况。本文撰写过程中曾向路应昆先生请教,他认为"字腔"或许可以界定为"在字上出现的腔",有时候体现字调对腔的规约,有时候也可能不体现。

目前,学界对昆曲唱腔音乐"字腔"与"过腔"的构成和各曲牌有无"主腔"尚有不同的观点。有学者认为昆曲的曲牌有主腔,各曲牌有一定的腔调框架特性,在此基础上再"依字行腔"。如王守泰在《昆曲格律》中提到:"几个曲牌组成套数时,也靠各曲牌主腔的同一性发挥纽带作用。"④吴新雷在《中国昆剧大辞典》中同样认为:套数所以能够把若干支曲牌紧密连结在一起,也主要依靠了本套诸曲牌主腔的相同或近似的特点。⑤有观点对昆曲曲牌"主腔"一说表示异议,董维松先生曾表示:"长期以来,我对'主腔'一说的提法存有疑问,因我看到肯定'主腔'的学者们所举的例子,在其他曲牌、其他宫调,乃至整个昆曲音乐唱腔中,都是经常出现的,如果说'主腔'是代表了一个曲牌或一个宫套的'旋律特征',那就应该是区别于其他曲牌和其他套数的'旋律特征'的唱腔才对,但情况却不是这样的。这一点亦被《中国戏曲音乐集成·上海卷》指出。"⑥昆曲曲牌音乐众多,其唱腔情况十分复杂,有的曲牌有"主腔",有的曲牌则没有,但"字腔"与"过腔"大致体现了昆曲音乐创作的基本原则。因此,本文暂用"字腔"和"过腔"分析方法来对永嘉昆剧传统创作方式的唱腔进行解析。

永嘉昆剧作为昆腔地方化的分支,其唱腔音乐与正昆有何异同?以下选取上海昆剧团(简称"上昆")传统剧目《绣襦记》中【普天乐】⑦和永嘉昆剧团(简称"永昆")传统剧目《绣襦记》中【普天乐】⑧第一、二句的唱腔进行比较。

谱例1⑨　上昆《绣襦记》【普天乐】第一、二句唱腔比较

① 洛地:《词乐曲唱》,人民音乐出版社1995年版,第143页。
② 洛地:《词乐曲唱》,人民音乐出版社1995年版,第154页。
③ 周来达:《昆曲曲牌唱调由何而来》,《中国音乐学》2016年第4期。
④ 王守泰:《昆曲格律》,江苏人民出版社1982年版,第118页。
⑤ 吴新雷主编:《中国昆剧大辞典》,南京大学出版社2002年版,第494页。
⑥ 董维松:《昆曲曲牌【梁州第七】形态分析》,载《对根的求索(补续篇)——中国传统音乐学文集》(二),上海音乐出版社2010年版,第73页。
⑦ 顾兆琳主编:《昆剧精编剧目典藏》第14卷,上海世界书局2010年版,第21页。
⑧ 林天文主编:《永昆曲谱集成》,浙江古籍出版社2014年版,第221页。
⑨ 文中所示谱例、表格、图画均为作者所制。

从谱例1来看，二者的相同之处在于：第一，整体唱腔曲调基本相同，两句的落音一致，第一句均落la，第二句均落do。第二，二者的唱腔构成均为字腔与过腔的结合。如第一句中，上昆"归"字字腔♩加过腔♪♪构成曲调，永昆"归"字字腔♩加过腔♪♪构成曲调。第三，大部分"字腔"符合"依字的声调行腔"规律，第二句中二者"叮"字的腔调均为♩，符合阴平声字单音腔格特点；前者"咛"字的字腔为♪♫，后者"咛"字的字腔为♩♫，其唱腔的走向均符合阳平字上行腔格的特点。

二者的不同之处在于：第一，永昆部分唱词遵守永嘉方言①的声调，字腔呈现出与上昆不同的走向。如"语"字在"曲唱"中为上声字，用五度标记法标示调值为214，上昆【普天乐】遵循了"曲唱"的声调走向字腔腔格为♩；而在永昆【普天乐】中，"语"的字腔为♪♪，又因永嘉方言中"语"的调值为35，可知"语"字字腔符合永嘉方言字调走向。这种受永嘉方言的影响改变字腔腔格的情况是永嘉昆剧音乐创作中的常见现象。第二，过腔形态不同。一方面，如谱例1中"□"所示，前者第一句有5个过腔，第二句中出现了6个过腔，而后者第一句有6个过腔，第二句仅出现了5个过腔；另一方面，上昆中连接"叮""咛"两字的过腔为♪♪♪，而永昆中连接"叮""咛"两字的过腔为♩♪♪。

由以上分析可知，永嘉昆剧的唱腔音乐一方面遵守正昆传统音乐创作方式进行创作，二者均为字腔与过腔的结合，字腔基本遵守了"依字行腔"的创作规律；另一方面，永嘉昆剧的唱腔中有部分字腔按照永嘉方言的声调进行创作，呈现出与正昆不同的曲调特点，过腔形态也不尽相同，这主要体现出永嘉昆剧传统创作方式的改变。

可以说，永嘉昆剧虽沿袭了正昆音乐创作方式，但其填唱词与唱腔又有自身的创作特点，尤其是在唱腔方面逐渐形成了独特的腔调形态和美感，体现出作为草昆的通俗化趋向，这与其曾长期在农村演出、面向底层市民的文化定位密不可分。

二、永嘉昆剧"九搭头"音乐创作方式

除沿袭正昆传统创作方式之外，永嘉昆剧民间艺人中还曾流传着一种被称为"九搭头"的创作方式，而且得到了广泛运用。"九搭头"最早出现于清代末叶，"九"指数量多，"搭头"具有"搭配"之意，即将数量众多的曲牌任意搭配在一起构成某一剧目的唱腔。据《中国戏曲音乐集成·浙江卷》记载，所谓"九搭头"是指"永昆"艺人将他们的一些"习惯唱腔"套用在"俗本"曲文上，或者反过来说也一样，在"俗本"曲文上套唱某些"曲牌"的习惯唱腔的一种做法②。故"九搭头"是一种将传统剧目唱腔套用在新编剧目中，并在此基础上进行重新编创的作曲方式。其在当前永嘉昆剧中的运用情况如何呢？笔者就此问题进行了搜集与调研。目前，了解"九搭头"创作方式相关问题的老艺人屈指可数，且都已进入耄耋之年，年轻艺人也较少关注这一创作方式，最熟悉"九搭头"创作方式的是永嘉昆剧团的唱腔设计林天文先生，笔者对其进行了采访。

笔者：永嘉昆剧是如何进行剧目唱腔设计的？

林天文：永昆有两种作曲方法：一是依定谱定格填词制曲，与正昆创作方式相同的"依声填词"作曲法；二是用固定的旋律来套唱不同的文字，腔定而字声不定，叫作"依腔传字"作曲法。

笔者：什么是"依腔传字"作曲法？

林天文："依腔传字"作曲法是南戏初期承袭了民间歌谣的演唱方式。永昆采用这种方式，要求演员依剧情、角色、场合、感情，灵活选择熟悉的、常用的曲牌套唱新词，谓之"九搭头"。这是永昆独有的名称。

笔者：您是怎样用"九搭头"方式进行唱腔设计的？

林天文：比如《张协状元》这个剧本就是用"九搭头"方式创作的。在南戏版本的《张协状元》中，许多曲牌在昆剧曲牌中找不到，没有曲牌要做成昆曲，就需要用"九搭头"的常用曲牌来创作。"九搭头"谱曲手法的要求是依据剧情选择曲牌，而不论宫调，唱词也并不一定要遵守格律。

究竟永嘉昆剧民间艺人是如何运用"九搭头"方式来创作唱词和唱腔的？以下选取林天文创作的《张协状元》进行分析。

（一）唱词创作

目前，运用"九搭头"进行创作的最完整的剧目是《张协状元》。该剧改编自温州九山书会所著的最早的同名南戏剧本，是浙江永嘉昆剧团为参加2000年文化部举办的首届中国昆剧艺术节而编创的剧目，由温州瓯剧团的张烈担任编剧、永嘉昆剧团的林天文担任唱腔设计。改编后的《张协状元》在剧本编创上继承了南戏的

① 永嘉方言特征具体参见《永嘉县志》（下）。徐顺旗主编：《永嘉县志》（下），方志出版社2003年版，第1235页。
② 《中国戏曲音乐集成》编辑委员会：《中国戏曲音乐集成·浙江卷》，中国ISBN出版中心1992年版，第348页。

部分传统,保留了荒诞嬉闹的风格特点。

笔者查阅了永嘉昆剧版《张协状元》的剧本,发现其唱词并没有标注任何的曲牌名称,这些唱词均由编剧张烈创作而成,林天文则根据这些唱词,从永嘉昆剧的传统剧目中选择相应的唱腔进行谱曲。如,《张协状元》中的第一段唱腔即移植自永嘉昆剧传统剧目《绣襦记·当巾》中的【普天乐】,以下是两段唱词的对比。

<center>传统剧目《绣襦记》【普天乐】</center>

想玉人漂泊归何处,全没有半句叮咛语。
约先行吾当随至,谁知半路抛离。
叹乌鹊无栖止,却教我踏枝不着空归去。
看灯半灭它也羞照愁眉。听漏已断我犹垂两泪。
早知如此何不步步追随。

——永嘉昆剧《绣襦记》

<center>"九搭头"《张协状元》第一段唱词</center>

雪狂风劲,白茫茫不见前村。图活命,避死伴鬼神。
路滑雪深,谋衣食,朝出归黄昏。是何因门儿闭得紧?
莫非鸠占鹊巢,庙内有人?　　　——《张协状元》

可以发现,二者的字数、句数、用韵均不相同:前者共63字、9句、3韵,而后者共49字、10句、2韵。《张协状元》中的第一段唱腔虽来源于《绣襦记》中的【普天乐】,但其唱词与原【普天乐】没有任何相同之处,并不符合【普天乐】曲牌的格律要求。

笔者对该剧的编剧张烈进行了采访,在谈到该剧为何没有严格遵循昆剧曲牌的格律要求进行文辞创作时,他表示,为了使唱词更加通俗易懂、观众更容易接受,才对唱词的格律进行了灵活处理。可见,"九搭头"的唱词创作与传统创作方式的严格要求完全不同。这一观点与王志毅对永嘉昆剧"九搭头"剧目《花飞龙》的研究结论相符,他认为,永昆"九搭头"艺术虽沿袭"依旧曲填词"之传统,却未臻传统填词须声韵相叶之规律,曲牌之句数、句式、韵格变化较大,"九搭头"曲牌在词格方面有悖于传统。①

"九搭头"创作方式与传统创作方式的唱词创作有着完全不同的要求。传统创作方式要求严格遵守宫调、曲牌的选用规则,而"九搭头"创作方式则不按照曲牌的格律填词,亦未遵循宫调和曲牌联缀的结构,其曲牌的格律规范被瓦解。

(二)唱腔创作

《张协状元》的唱腔音乐虽仍属于永嘉昆剧唱腔的范畴,但其唱腔的创作思维和曲调形态却与永嘉昆剧传统音乐创作方式有着较大的区别。据林天文介绍,唱腔创作的基本思路是将师傅传授的常用曲牌熟记于心,按照情景或情绪自由选择曲牌,并在传统唱腔基础上约定俗成地根据"字腔""过腔"的创作规律及句段结构对唱腔进行调整与创作。

1.《张协状元》唱腔移植来源

按照"九搭头"方式创作的《张协状元》,剧本谱面上几乎没有任何曲牌的标记,其唱腔究竟来源于什么曲牌不得而知。笔者通过对林天文进行访谈,记录了全剧的唱腔来源。《张协状元》全剧演出时长约两个小时,曲牌唱腔大多移植于永嘉昆剧传统剧目,林天文在此基础上重新进行编曲,序曲、过场音乐、合唱等亦由林天文重新创作完成。以下为其音乐移植来源表:

表1　《张协状元》唱腔移植来源表

序号	角色	移植来源	曲牌名
曲一	张协、贫女	《绣襦记·当巾》郑元和	【普天乐】
曲二	张协	《绣襦记·坠鞭》李亚仙	【驻云飞】
曲三	张协	《绣襦记·剔目》李亚仙	【玉饱肚】
曲四	张协	《荆钗记·男祭》王母	【江儿水】
曲五	张协	《琵琶记·嘱别》赵五娘	【川拨棹】
曲六	贫女	《连环计·小宴》吕布、貂蝉	【滴溜子】
曲七	王德用	《荆钗记·改书》孙汝权	【劝劝酒】
曲八	胜花	《西厢记·佳期》	【赚】
曲九	张协	《荆钗记·见娘》王母	【夜行船】
曲十	庙判	《昭君出塞》	【弦索调】
曲十一	胜花	《荆钗记·获报》王母	【傍妆台】
曲十二	张协	《连环计·拜月》王允	【江儿水】
曲十三	庙判	《昭君出塞》	【弦索调】
曲十四	张协	《连环计·拜月》王允、貂蝉	【江儿水】
曲十五	张协	《荆钗记·别家》王十鹏、钱玉莲	【哭相思】
曲十六	胜花	《荆钗记·拷婢》钱玉莲	【红衲袄】
曲十七	贫女	《荆钗记·别家》王十鹏、钱玉莲	【哭相思】
曲十八	张协	《荆钗记·逼嫁》钱玉莲	【五更转】
曲十九	贫女、张协	《荆钗记·拷婢》钱玉莲、钱载和	【锦缠道】
曲二十	贫女	《荆钗记·男祭》王母、王十鹏	【尾声】
曲二十一	张协	《连环计·赐环》王允、貂蝉	【集贤宾】

① 王志毅:《永昆曲牌的"九搭头"艺术——以剧目〈花飞龙〉为例》,《中国音乐》2018年第1期。

由表1可知，《张协状元》的唱腔主要来自永嘉昆剧的《绣襦记》《荆钗记》《连环计》《琵琶记》《西厢记》等传统剧目。林天文在此基础上将这些曲牌在情绪、唱腔等方面进行了改编。如，在《张协状元》中，曲一是根据《绣襦记·当巾》中的【普天乐】移植而成的。在《张协状元》中，此唱腔描绘的是张协在奔赴考途中遭遇强盗抢劫，异常落魄，孤苦无助的情形。林天文在创作此唱腔时，联想到了《绣襦记》当中郑元和的剧情，郑因迷恋名妓被赶出家门，进店投宿却身无分文，饥寒交迫。此时的张协与郑元和均为落魄书生，孤苦伶仃，由此，林天文在创作《张协状元》这一部分的音乐时，使用了《绣襦记·当巾》中的【普天乐】曲牌。再如，《张协状元》中的曲六是张协与贫女结为夫妻时所唱，移植自《连环记·小宴》中吕布与貂蝉结为夫妻时所唱的【滴溜子】曲牌。

笔者将永嘉昆剧传统剧目《绣襦记·当巾》【普天乐】①和《张协状元》中曲一②的首句唱腔进行了比较（谱例2），发现二者唱腔的曲调进行、句末落音以及字腔、过腔的结合形态大致相同。可以说，"九搭头"创作方式的唱腔仍属于永嘉昆剧传统唱腔的范围。"九搭头"创作方式的重要环节是编曲者根据剧情表现的需要，在传统剧目中选取相应的曲牌音乐进行套用，主要依据在于编曲者对传统剧目的掌握情况及与剧情的吻合度。

2. "字腔"的调整与创作

"以腔传字"是"九搭头"创作方式的"核心"，"字腔"又是构成昆曲唱腔的基本元素。那么，这一创作方式如何对"字腔"进行调整与创作？它与永嘉昆剧传统剧目的"字腔"有何不同？以下仍以永昆《绣襦记》【普天乐】与《张协状元》曲一为例进行具体分析（谱例2）。

可以发现，《张协状元》曲一与永昆《绣襦记》【普天乐】的字腔有一定的相同之处，永嘉昆剧《绣襦记·当巾》【普天乐】的唱词部分遵守了"曲唱"声调，部分遵守了永嘉方言声调。据林天文解释，这一唱腔形态的产生是其在编创时将没有遵循"依字行腔"的唱词按照永嘉昆剧传统创作方式的规律进行调整，而呈现出的永嘉化"字腔"的特征。

而《张协状元》曲一的字腔除上述特征外，却出现了部分字腔既不遵守正昆"曲唱"声调③也未遵守永嘉方言声调④的情况。如表2：

表2 《张协状元》曲一中既不遵循"曲唱"声调也不遵循永嘉方言声调的字腔表

序号	唱字	"曲唱"的调类、调值		永嘉方言的调类、调值		字腔
1	劲	去声	51	阴去	52	
2	谋	阳平	35	阳平	31	
3	食	阳平	35	阳入	212	
4	占	去声	51	阴去	52	
5	巢	阳平	35	阳平	31	
6	命	去声	51	阴去	22	
7	莫	去声	51	阳入	212	

上表显示，《张协状元》曲一中有7个字腔没有遵守永嘉昆剧传统字腔创作方式。"劲""占"的"曲唱"声调与永嘉方言声调一致，但其字腔未遵循声调走向，出现了倒字情况；"谋""食""巢""命""莫"的"曲唱"调值与永嘉方言的调值不同，字腔既不符合"曲唱"声调，也不符合永嘉方言声调，故出现了倒字情况。

以上观点是否具有普遍性？"九搭头"创作的唱腔是否都具有倒字的特点？笔者进而对《张协状元》中的曲六（唱腔移植自传统剧目《连环记·小宴》【滴溜子】）与永嘉昆剧传统剧目的曲牌来源进行了比较分析。

表3 《张协状元》曲六中既不遵循"曲唱"声调也不遵循永嘉方言声调的字腔表

序号	唱字	"曲唱"的调类、调值		永嘉方言的调类、调值		字腔
1	水	上声	214	阴上	45	
2	解	上声	214	阳上	34	
3	山	阴平	55	阴平	44	

如表3所示，曲六中有3个字腔未遵守永嘉昆剧传统字腔创作方式。"水""解"的"曲唱"调值与永嘉方言的调值不同，字腔既不符合"曲唱"声调，也不符合永嘉方言声调，出现了倒字情况；"山"的"曲唱"声调与永嘉方言声调一致，但其字腔未遵循声调走向，出现了倒字

① 顾兆琳主编：《昆剧精编剧目典藏》第14卷，上海世界书局2010年版，第21页。
② 林天文主编：《永昆曲谱集成》，浙江古籍出版社2014年版，第221页。
③ 洛地：《词乐曲唱》，人民音乐出版社1995年版，第54页。
④ 徐顺旗主编：《永嘉县志》（下），方志出版社2003年版，第1238页。

情况。

通过分析可以发现,永嘉昆剧传统剧目的唱词几乎没有出现倒字的情况,其唱词一部分遵守"曲唱"声调,另一部分遵循永嘉方言声调,而《张协状元》曲目中的字腔出现了倒字的现象。因此,"九搭头"创作方式的字腔规律在于其"大部分唱词遵守'曲唱'声调,部分遵守永嘉方言声调,少部分出现倒字现象",这也是"九搭头"创作方式与传统创作方式之字腔创作的不同之处。"九搭头"创作方式在一定程度上打破了永嘉昆剧传统字腔的创作规律。

3. "过腔"的借鉴与创作

"九搭头"创作方式的"过腔"借鉴了传统创作方式,构成了唱腔中字腔与字腔之间连接性质的曲调片段,但也存在一定的差异。以下通过对【普天乐】等曲牌的过腔分析,阐释两种创作方式的异同。永嘉昆剧传统唱腔的"过腔"有连接字腔并且使字腔通顺圆润的作用。而"九搭头"创作的"过腔"相对来说则比传统创作方式更简化(谱例2)。

谱例2 永嘉昆剧《绣襦记》【普天乐】与《张协状元》曲一第一句唱腔比较

从谱例2可以看出,第一句前者有6个过腔(以上谱例中"□"内的曲调为过腔),后者只有3个过腔;前者的过腔创作复杂多变,多由两个以上音符构成,而后者的过腔创作则较为简单,多为1个音符构成。由此可知,"九搭头"创作方式的过腔数量较少,其过腔形态也较为简化。这是"九搭头"创作方式区别于传统创作方式的又一重要特征。

4. "九搭头"唱腔的创新与突破

"九搭头"作为民间艺人的一种编曲方式,其在创编唱腔音乐时较传统创作方式有较大的突破。笔者在分析《张协状元》时发现,其曲一的第四句唱腔与原《绣襦记》【普天乐】相比出现了较大的差异(谱例3)。

谱例3 永嘉昆剧《绣襦记》【普天乐】与《张协状元》曲一第四句唱腔比较

由谱例3可见,为适应剧情需要、加强音乐的戏剧性变化和发展动力,《张协状元》在该剧唱腔中加入了板式变化的因素,由一板三眼转为一板一眼,丰富了原曲的唱腔形态。同时,这一创作并没有依据《绣襦记》中的唱腔旋律,而是林天文依据永嘉昆剧音乐特点全新创作而成,与原曲完全不同。

这种创新与突破究竟是"九搭头"创作方式的基本特征,还是林天文所独创呢?笔者带着这一疑问分析了同样运用"九搭头"方式创作而成的另一部永昆自编剧目《花飞龙》①。该剧目取材于通俗小说《北宋飞龙传》,清代末期曾在浙江东部一带流传,1949年以后较少演出,永昆艺人常将移植剧目冠以"花"字命名,故改名为《花飞龙》。该剧的传谱者陈花奎已经离世,无法对这一剧目的曲牌进行溯源,但笔者注意到《花飞龙》的唱腔也体现了"九搭头"创新与突破的特点。如,【梁州序】②是《花飞龙》中一个非常重要的曲牌,在永昆传统剧目《永团圆》③《狮吼记》④《桂花亭》⑤《衣珠记》⑥等中均被使用。经过比较可知,以上传统剧目中的【梁州序】曲调进行、句末落音以及字腔、过腔的结合形态基本相同,而运用"九搭头"创作的《花飞龙》中【梁州序】的板式则由一板三眼转为一板一眼。除了开头的曲调相似之外,后续发展的曲调与原曲相比变化较大(谱例4)。

谱例4 传统剧目《永团圆》与自编剧目《花飞龙》【梁州序】第一句唱腔比较

由此可知,"九搭头"创作的部分唱腔不再遵循传统剧目的曲调,而是由编曲者根据剧情重新进行创作。此为"九搭头"音乐创作方式突破传统唱腔的重要特征。

三、两种音乐创作方式的比较

永嘉昆剧是昆腔发生地方化流变后受到当地方言语音和人文环境等因素的影响而形成的昆腔分支,它既属于昆剧的范畴,又体现出自身的艺术特点。从创作层面来看,永嘉昆剧中的传统音乐创作方式与"九搭头"音乐创作方式有着不同的生成模式与唱腔形态。

永嘉昆剧的传统音乐创作方式在一定程度上是对正昆音乐创作方式的沿袭,即从宫调、曲牌和唱词的角度切入,依定谱定格填词制曲,按照"依声填词"的要求创制腔格,遵循"依字行腔"的规则度曲,是一种文体决定乐体的创作思维。而这一创作方式亦呈现出自身的特点,在唱词运用方面具有一定的灵活性,唱腔中有部分字腔与过腔呈现出与正昆不同的腔格特征,这是永嘉昆剧通俗化的表现,体现了永嘉昆剧传统创作方式的改变。永嘉昆剧的传统艺人依据此方式创编了大量的传统剧目,在一定程度上维系了永嘉昆剧古朴高雅的艺术特点。如下图:

图1 永嘉昆剧传统音乐创作方式的特点

① 永嘉昆剧音乐集成编委会:《中国戏曲音乐集成·浙江卷·温州本》第十卷,内部印刷,年代不详,第513页。笔者根据该段唱腔对其唱词的板眼、平仄、押韵等进行了标注。
② 永嘉昆剧音乐集成编委会:《中国戏曲音乐集成·浙江卷·温州本》第十卷,内部印刷,年代不详,第521页。笔者根据该段唱腔对其唱词的板眼、平仄、押韵等进行了标注。
③ 永嘉昆剧音乐集成编委会:《中国戏曲音乐集成·浙江卷·温州本》第十卷,内部印刷,年代不详,第505页。笔者根据该段唱腔对其唱词的板眼、平仄、押韵等进行了标注。
④ 永嘉昆剧音乐集成编委会:《中国戏曲音乐集成·浙江卷·温州本》第十一卷,内部印刷,年代不详,第580页。
⑤ 永嘉昆剧音乐集成编委会:《中国戏曲音乐集成·浙江卷·温州本》第十一卷,内部印刷,年代不详,第597页。
⑥ 永嘉昆剧音乐集成编委会:《中国戏曲音乐集成·浙江卷·温州本》第十一卷,内部印刷,年代不详,第599页。

"九搭头"作为永嘉昆剧中独特的创作方式,它实际上是伴随着昆剧的传播,在永嘉地区民间艺人中形成的一种流变。民间艺人由于不具备文人阶层的文学修养和填词能力,为了尽快编演出新的剧目以满足观众的观赏需要,便把现有的曲牌和唱腔套用到自编剧目中,依据剧情重新编创唱词和唱腔,运用于演出实践。从演出情况来看,"九搭头"音乐创作方式并不影响普通观众对永嘉昆剧的认可,在一定程度上延续了昆剧的生命,为永嘉昆剧从文人群体推向普通大众做出了重要贡献。"九搭头"主要是编曲者根据剧情表现的需要,在传统剧目中选取相应的曲牌音乐进行套用。在字腔、过腔、唱腔形态等方面,"九搭头"也有着极大的创造和突破。如下图:

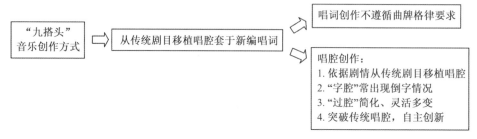

图 2　"九搭头"音乐创作方式的特点

"九搭头"这种创作方式对昆腔在民间的流行与传播产生了重要作用,在一定程度上彰显了民间戏曲创作方式的本质属性。可以预见的是,其他地区的昆腔支系中依然存在着这种灵活多变的创作方式,这仍需要进一步的调查与研究。

虽然"九搭头"创作方式的唱腔仍属于昆曲音乐的范畴,但其创作思维与永嘉昆剧传统创作方式存在明显的差异。在唱词创作方面,没有遵循原曲牌的格律特征,在字数、句数、用韵等方面与传统创作方式区别较大。在唱腔创作方面,"九搭头"的字腔创作大部分遵守了"曲唱"或永嘉方言的声调,却常常出现倒字现象,呈现出通俗化的发展特征。"九搭头"的过腔创作相对于永嘉昆剧传统音乐创作方式而言有所简化,具有灵活多变的特征。最值得重视的是,永昆艺人对传统唱腔进行了较大的创新与突破,其曲牌来源于传统剧目的唱腔,但是在运用于新编剧目时又呈现出完全不同的唱腔形态,这也是"九搭头"区别于永嘉昆剧传统创作方式的关键所在。如果说永嘉昆剧的传统创作方式是"文体先行"的话,那么,"九搭头"创作方式则体现了"乐体先行"的创作思维。总的来说,永嘉昆剧这两种创作方式既保留了昆剧的音乐特点,又形成了永嘉昆剧独特的创作体系,为永嘉昆剧的传承与发展做出了重要贡献。

[原载于《中国音乐》(双月刊)艺术版 2019 年第 6 期]

"最差的两折"还是"最好的两折"?
——就罗周的"问陵""宴敌"两场戏与薛若琳商榷

赵建新[①]

导　读

针对薛若琳先生批评剧作家罗周"问陵"和"宴敌"两场戏是"历史虚无主义"的观点,本文认为,罗周虽然没有严格按照史载文献来写戏,但其创作却具有更深刻、更真实的历史性和人性。史剧创作的首要标准是戏剧的,其次才是历史的;剧作家在史剧中赋予历史人物的首先是美学价值,其次才是历史价值。就史剧观的区别而言,罗周的思维是戏剧的,而薛若琳是历史的。以历史逻辑为首要标准的史剧观已落伍于当下史剧创作。

① 作者系中央戏剧学院戏剧戏曲学博士,中国戏曲学院《戏曲艺术》杂志编审。

看了薛若琳先生批评罗周女士的文章《尊重历史 合理虚构——谈罗周编写的两部历史剧》①之后,在敬佩作者历史考据功夫之余,笔者不免又有些吃惊和疑惑。吃惊的是,在史剧观争论了近百年之后,竟还有学者坚持史剧创作必须符合历史文献这样的观点,足见当前史剧观的滞后。疑惑有二。其一是笔者和薛若琳先生的分歧。罗周的这两出戏——扬剧《不破之城》和昆剧《顾炎武》,笔者恰好也都看过,但我和薛先生的观感恰好相反,虽然也知道罗周没有按照历史记载来写,但这丝毫没有影响我认为《不破之城》和《顾炎武》是好戏的判断。尤其是"宴敌"和"问陵"两折,薛先生因为没有在史书上查到这些情节,便认为这是"不伦不类""生编硬造",是"历史虚无主义";而笔者反倒认为,恰恰是因为罗周没有按照历史记载来写,这两折戏才成为《不破之城》和《顾炎武》的匠心之笔与华彩段落。为了进一步了解薛文的来龙去脉,笔者又翻阅了罗周发表于《中国戏剧》2019年第2期的文章《不曾触及之处——我的历史题材剧目创作》,读后更是深以为然,认为罗周在文章中已把这个问题说得非常清楚。说白了,是史剧观的分歧最终导致笔者和薛先生对这两折戏的判断截然相反。疑惑之二,是薛若琳先生与罗周女士的分歧。笔者细读薛文和罗文,发现仅就一些理论性的概念和论断而言,两人的史剧观也并没有本质性的区别。例如,薛文的题目便是"尊重历史 合理虚构",在谈到"虚构要合理合规"时,也认可"虚构要正确地反映历史大框架的真实,或历史大背景的真实,或历史大趋势的真实";而罗周也始终在强调自己的虚构是建立在"尊重历史事件格局走向"和"尊重历史人物形象定位"基础之上的。可以看出,两人的理论出发点大致类似,但一旦具体到作品内部,他们的看法便南辕北辙了:罗周认为,诸如"问陵"和"宴敌"之类的情节可以虚构,正是在这些历史"不曾触及之处",编剧才要寻幽探秘,发现历史人物的美学价值;而薛若琳却认为,如此重要的情节不能虚构,因为历史上根本就没有发生过(严格地说应该是历史文献没有记载过),一旦虚构,那就成了"历史虚无主义"。那么,类似"宴敌"和"问陵"这样的情节到底能不能虚构呢?对此,笔者认同罗周女士的观点。

实际上,无论是笔者与薛先生的分歧,还是罗周女士与薛先生的分歧,其关键在于:剧作家尊重历史的标准、合理虚构的尺度到底在哪里?对这样一个毫无新意、老生常谈的问题,有必要再次强调:史剧创作当然要尊重历史,但尊重历史的前提是首先要把史载文献置于艺术构思的熔炉内重新提炼重构,而非原样照搬,进而把是否符合史载文献作为衡量史剧创作的重要乃至唯一标准。

史剧创作中的首要标准是戏剧的,其次才是历史的;史剧创作的技术技巧首先需要的是戏剧思维,其次才是历史思维;剧作家在史剧中赋予历史人物的首先是美学价值(艺术价值),其次才是历史价值。

就史剧观的区别而言,罗周女士是戏剧的,而薛若琳先生是历史的,这是两人对两折戏产生不同看法的根本原因。

一

以历史思维为基点的史剧观的最大特点是:表面上似乎也很重视艺术想象,也提倡"合理虚构",但合乎的是什么"理"呢?是历史文献之理,是历史记载之理!一旦剧作家违背了这个"理",不按照史载文献来写,就被理论家们斥为大逆不道了。就"问陵"这折戏而言,正是因为薛先生坚持认为"历史文献"和"历史记载"不可更改,非要把剧作家的艺术逻辑拉回到他所坚持的历史逻辑之中,才导致他陷入审美误区。

"问陵"是昆剧《顾炎武》的最后一折。在此折之前,罗周写了顾炎武游走北方20多年后,晚年思归,孰料不慎跌落马下。生命垂危之际,他回忆起自抗清以来,初别母、次别友、三别妻、四别徒的种种经历,意在抒发主人公一生以朱明遗民自居、不与清廷合作的高蹈情怀。之后,罗周笔锋一转,虚构了这场"问陵":老年顾炎武与少年康熙皇帝邂逅于南京孝陵,后者对前者有"三问"——一问先生,既不肯仕清,却为何剃发易服?二问先生,既拒修明史,又为何将手编的史料尽交弟子,供我朝修史之用?三问先生,为何退不退,进不进,明不明,清不清,空怀高才,尴尬一世?

薛若琳先生认为这"三问"缺乏历史依据,遂引经据典逐一批驳。首先,他认为,顾炎武剃发易服完全是出于抗清的需要;其次,薛先生翻遍史书,并没有发现顾炎武一面拒修明史,一面又把手编史料交给弟子潘耒以供清廷参详的记载;最后,"顾炎武的人生轨迹非常清楚,明亡后反清复明,复明无望,转而绝不仕清",所以根本不存在"退不退,进不进,明不明,清不清"的"尴尬一世"之处境。综上,薛先生认为,史料中的顾炎武是忠怀激

① 薛若琳:《尊重历史 合理虚构——谈罗周编写的两部历史剧》,《中国戏剧》2019年第7期。以下引文同此,不再逐一注出。

烈、特立独行、孤高傲世的，而罗周则在这一折中把顾炎武写成了"两面人"，是在干"明里反清、暗里助清的苟且之事"。所以，"由于罗周基本上没有把握住顾炎武行动的脉络和人物的思想，因此，罗周笔下的顾炎武，在戏中的重要行为，多处与史实不符，是主观臆测，无中生有。而康熙的'三问'又不伦不类，纯属罗周生编硬造"。

薛先生的批驳是建立在《清代人物传稿》《清史稿》《清史列传》等史料基础之上的，似乎言之凿凿，不容置疑；但历史并非铁板一块，历史人物也绝非像薛先生想象的那样非白即黑，不掺杂任何杂质。例如，对于顾炎武的剃发易服，薛先生认为这是他抗清的需要，似乎是为了反清复明的斗争而隐蔽身份的权宜之计，但薛先生在反驳"第二问"时又说，实际上"后经清王朝的镇压，反清斗争逐渐平息"。斗争既已平息，"抗清的需要"又从何而来呢？必须承认的事实是，顾炎武在北方生活的25年中，极少有史料证明他还在从事反清复明的斗争。尤其是到了晚年，清廷早已平定天下，经济休养生息，政治初显清明，反清复明早已失去了社会根基。况且，此时的顾炎武已年近七十，即便他有反清复明的想法，凭一老迈之躯如何实现？以顾炎武的识见和智慧，他可以选择不与清廷合作，但说他剃发易服完全是为了抗清斗争的需要，未免是作者的一厢情愿了。还有，彼时的南明王朝始终在南方活动，顾炎武如果真的要抗清，那他为什么不去南方投奔南明政权，反倒去了北方？当然，在北方游历期间，顾炎武交往结识的确实多为明朝遗民，但顾与他们之间的关系至多是意气相投的同道中人而已，虽有故国之思、亡国之叹，但也不过是相互砥砺、保持不与清廷合作的立场而已，没有史料证明他们有组织、有行动地进行过实际的反清复明的斗争。既然如此，薛先生所推断的"剃发与不剃发都是为了抗清的需要"这一结论，又从何而来呢？从顾炎武后半生的人生轨迹看，他晚年已感觉到反清复明的希望几近渺茫，更多时间是用来著书立说。所以，晚年顾炎武留在历史中的形象，更像是一个高蹈出尘的名儒巨擘，而非一个壮怀激烈的抗清斗士。实际上，顾炎武晚年剃发易服游历北方的真实原因比较复杂，至少不完全像薛先生认为的那样是出于抗清的需要。已有不少史料披露，顾去北的原因更多是为了躲避私仇。薛文引用的《清代人物传稿·顾炎武》中的说法，"他被仇家盯住……为免遭陷害，他只有剃去头发，装扮成行商"，也恰恰证明了这一点。

关于"问陵"中的第二问，薛先生认为"不曾发现顾炎武一方面拒修明史，一方面又将手编的史料交给弟子潘耒"的记载。是的，历史文献中或许没有这样的记载，但关键是罗周这样写，是否就如薛先生所言，是"绝对不可能发生的事，是没有任何科学分析的"？

首先，顾炎武拒绝官修明史，不等于他个人没有私修过明史。事实证明，顾炎武不但修过明史，而且著述颇丰，如《圣安本纪》《熹庙谅阴记事》等皆是。其次，顾炎武拒绝官修明史，不等于他在实际行动中没有对官修明史直接或间接地予以襄助。此类历史文献虽不能说比比皆是，但也算史界共识了。最有力的证据，便是顾炎武写给外甥徐元文的那封著名的书信《与公肃甥书》。在这封书信中，顾炎武向时任清廷史馆总裁的徐元文提出了修史的诸多建议，如在治史原则上，提出"夫史书之作，鉴往可以训今"；在治史范围上，提醒"此番纂述，止可以邸报为本，粗具草稿，以待后人，如刘昫之《旧唐书》可也"。此外，在给当时参与清廷修史的弟子潘耒的信中，顾炎武也重复了类似主张，"今之修史者，大段当以邸报为主，两造异同之论，一切存之，无轻删抹，而微其论断之辞，以待后人之自定，斯得之矣"（《与次耕书》）。历史证明，顾炎武对官修明史的这些建议也确实被徐元文等人采纳。据朱彝尊在《史馆上总裁第六书》（《曝书亭集》卷三十二）中所记，徐元文主持编纂的《崇祯长编》，确实"止据十七年邸报，缀其月日"。所以，《顾亭林先生年谱》中所记的，顾炎武经常被清廷的"史局咨之"，并非无稽之谈；而历史上也从未有过顾炎武拒绝清廷史局咨询之记载。顾炎武对官修《明史》的态度，可见一斑。

顾炎武不但为官修《明史》出谋划策，还主动为潘耒提供资料，"割补两朝从信录尚在吾弟处，看完仍付来，此不过邸报之二三也"（《与次耕书》）。由此可见，罗周在戏中虚构的"顾炎武一方面拒修明史，一方面又将手编的史料交给弟子潘耒以供清廷参详"的情节，并非完全没有历史依据。

实际上，如果跳出顾炎武参与官修《明史》这个具体问题，把更大的视野放到明清易代那个历史巨变时期，我们便会发现，那些自视为遗民的知识分子在社会角色的重新选择中，虽然同样是拒不仕清，但态度行动也有所差别，其中有的始终避世隐身、终老林泉，有的则关心时局、心怀苍生，间接参与社会政治。前者如徐枋，后者如顾炎武。顾炎武主张经世致用之学，反对明代虚无学风，其实践这一学术思想的重要表现便是研治明史。以顾炎武为代表的这类遗民学者，或私撰明史，或襄助官修，其主要目的就是总结明亡教训，激发历史反思。

当然，我们也应看到，顾炎武等遗民学者对清廷官

修《明史》的态度也有一个从漠然视之到积极襄助的过程。清廷入主中原之初（顺治二年，1645 年）即宣布纂修《明史》，目的多出于政治上的考虑，无非急于确立自己的正统地位。彼时，明朝残余势力尚存，政局动荡，知识分子对清朝的认同感还不强，对光复故国还抱有很大希望，自然对官修《明史》也表示拒绝和漠视。但随着康熙朝的平定天下，复明无望，很多遗民的思想立场也在悄然发生变化。他们中间很多人虽然仍旧以遗民自居，拒绝出仕、躲避应招，却以不同形式参与了官修《明史》，顾炎武、黄宗羲、梅文鼎、万斯同、刘献廷、王源等人皆如此。他们始终坚持民族思想、誓做遗民，但面对清廷已平定天下，又不得不承认其入主中原的客观事实。对纂修《明史》，他们也一面拒绝应招，不愿直接参与官修；另一面又坚持私修，同时并不拒绝襄助官修，期望由此保存故国之史。这就让他们和清廷的关系始终若即若离，既不远避社会现实，又不与清廷合作得太过于直接和露骨。正是基于这样的处境，这些遗民文人对清廷的态度反映在襄助官修《明史》上，才显得欲说还休、前后矛盾，如：黄宗羲虽拒清廷征聘，却积极为史馆提供史料和审定史稿；而顾炎武在向徐元文提出修史若干建议之后，却又表明"此虽万世公论，却是家庭私语"（《与公肃甥书》）。顾炎武等人在襄助官修《明史》的过程中显示出的这些矛盾，既反映了他们由明入清时社会角色选择上的尴尬，也体现了中国传统知识分子心怀天下、淑世济民之责任和抱负。

此外，顾炎武虽然终生拒不仕清，立场坚定，但对自己的后辈弟子出仕做官却显得颇为矛盾。他的弟子潘耒应试博学鸿儒科时，顾炎武一开始反对，但后来也默许了。顾炎武的 3 个外甥徐乾学、徐秉义和徐元文皆为清廷重臣——徐乾学官至刑部尚书，徐秉义官至吏部右侍郎，徐元文官至文华殿大学士。一开始顾炎武对他们也表示不满，在京城时甚至刻意与其保持距离，但在他身陷囹圄、有赖于外甥们搭救才获得自由之后，顾炎武对他们的态度便有所缓和，在建议修史的过程中更是耳提面命、苦口婆心，其拳拳之心、殷殷之情跃然纸上。除了后辈弟子，顾炎武在朝廷中还有很多朋友，他们之间始终保持着学术交流。这些人中，既有明朝遗官，但也不乏清廷新贵。由此可见，无论顾炎武以何种形式与当时的清廷交往，都足以证明其学术思想深度参与了清代早期的社会与文化建设，以至于其《日知录》《天下郡国利病书》等书一出，王弘撰便盛赞"朝野倾慕之"（《山志》初集卷三"顾亭林"条）。清人赵翼在总结顾炎武的一生时，说他"身虽不仕，而其言有可用者"（《廿二史札记·小引》），实为的论。

综上，对于这样一个顾炎武，我们一锤定音地轻易判定其"绝不与清王朝合作"，或许失之轻率。戏剧创作应有的想象和虚构暂且不论，仅从历史记载来看，回避顾炎武当时人格和行为的分裂，回避其思想的矛盾和社会角色的尴尬，也不是实事求是的态度，起码历史上那个真实的顾炎武绝非薛先生所认为的那样，始终在与清廷抗争。

承认顾炎武当时的思想矛盾和尴尬处境，丝毫无损于其伟大人格。正是他的这种近乎权变的思想和行为，才使文化传承成为可能。顾炎武自视这是他的文化使命，而所谓"亡国"与"亡天下"的区别也恰恰在此，"天下兴亡，匹夫有责"的题旨也正是通过这"三问"得到了淋漓尽致的体现。

实际上，如果非要为"问陵"这一折挑毛病的话，也并非像薛文批评的那样，认为罗周把主人公写得尴尬了、分裂了；相反，笔者认为罗周对顾炎武的尴尬和分裂写得还不够。顾炎武的伟大正是通过这种尴尬和矛盾方才得以全然显现：一方面，他坚决要为前朝做殉葬品，拒不仕清，无怨无悔；另一方面，他又希望自己的学术思想能为明君所用，说"有王者起，得以酌取焉"。那么谁是当时的"王者"呢？自然是康熙皇帝了。对此，顾炎武自然心知肚明，否则的话，他就不会在给徐元文的信中说"国维人表，视崇祯之代十不得其二三"这样恭维清廷的话了。顾炎武不与清廷合作是真诚的，对康熙朝初显盛世之象的赞许也是真诚的。在这里，他不仅是尘封于史书中的那个壮怀激烈的斗士，更是一个超越了遗民心态的心怀天下苍生的智者。唯其如此，顾炎武才会有矛盾和痛苦，才会有犹豫和挣扎。顾炎武对自己的矛盾和尴尬自然也有清醒的认识，但他有愿无悔，把个人名节埋进了那个已去的旧朝，为了"救天下"，把毕生之学术献给了当今的新朝，但这个新朝又是他无法合作的。这是何等的撕裂和痛苦！而那个鲜活可感、丰富立体的顾炎武，正是在这种撕裂和痛苦中完成了其人格升华和精神升腾。这样一个顾炎武，岂不比那个单纯的斗士更感人至深？那个时期的斗士毕竟很多，但这样的顾炎武，只有这一个。

二

如果说"三问"较为真实地反映了以顾炎武为代表的遗民知识分子的历史处境的话，那么罗周设计"问陵"一折，就不是"生编硬造"的"历史虚无主义"，而是"历史真实"（或曰"历史大框架""历史大背景""历史大趋

势"等)的恰切再现。

薛先生批评"问陵"的另一个重要理由是,经他详尽考证,当时的康熙皇帝和顾炎武在南京孝陵不可能见面,再加上"他对清王朝怀有刻骨的仇恨,在这种情况下,他怎么可能与清王朝的最高统治者康熙在南京明孝陵见面并对话呢?"。薛先生提出这样的问题,看来是真的没看明白这出戏。首先,"问陵"一折一开始便写傅山为坠马的顾炎武诊断,说"亭林神魂弥留之际口中念念者,却是天子何名";在此折最后,少年康熙皇帝和顾炎武孝陵作别之际,又告诉后者,他名为"玄烨"。顾炎武听后自语道:"这名儿倒有些耳熟哩。"两处前后照应,相信有观剧常识的观众已然明白,此处"问陵"写的是顾炎武生命弥留之际出现的幻觉或梦境,是人物的心理空间和情感空间,是虚幻的不是现实的,是虚构的不是历史的,可薛先生却在史料文献中孜孜以求于顾炎武和康熙皇帝如何在物理时空内不可能相遇,可谓南辕北辙。如果这是薛先生看戏时一时疏忽所致,尚可谅解;但如果明知这是一个虚幻时空而非要以真实的物理时空去苛求,那就让人费解了。

再说扬剧《不破之城》中"宴敌"一折。该剧分"拒降""明心""宴敌""守城"等4场,写了清军主帅多铎率10万人马兵临城下,扬州守将史可法明知以3000子弟兵守城无望,便借多铎进城劝降之机,邀其登城远眺,诸方风物一一数点,最后希望多铎在破城之日爱惜生灵,毋害百姓。不日城破,史可法面对一片瓦砾齑粉,以掌击心,告知多铎,此处乃铜浇铁铸不破之城,之后慷慨就义。

薛若琳先生对"宴敌"一折的批评仍是以史载文献为依据,主要集中于三点:一是认为当时史可法与多铎处于严重的军事对峙时期,互为仇敌,所谓史可法邀请多铎入城游览,纯属天方夜谭;二是扬州城破后,史可法被执不屈,对多铎破口大骂,岂能看出他当初邀请多铎进城的初衷?接着多铎下令杀史可法并碎尸,手段十分残忍,岂能看出他顾念曾被史可法邀请入城的情意;三是批评罗周"写戏只根据劝降书,不考虑拒降书,剃头挑子一头热,罗周只看到了事情的一面,不去正视另一面,因此失之偏颇,竟而不察,反倒喜不自禁,想入非非……";等等。

首先需要明确的是,即便历史文献中没有记载史可法邀多铎进城这样的情节,罗周如此虚构,是否符合薛先生所认可的"历史大框架""历史大背景"或"历史大趋势"呢?

熟悉戏剧创作规律的人都知道,要想把散乱的素材提炼为剧作中具体的人物关系和情境,剧作家需要一个极致的"戏剧化"过程。"戏剧化"就是把舞台当成实验室。在这间实验室里,剧作家可以用不同的"试剂"对自己的实验对象——剧中的主人公进行测试,以便发现其人性的广度和深度。而这些"试剂",就是剧作家为人物设置的各种丰富而具体的戏剧情境。戏剧艺术受时空限制很大,剧作家要在有限的时空内迅速纠结起人物关系,以暴露其性格,搅动其心灵,并非易事。所以,剧作家必须为人物选定最有力的戏剧情境,让他们在有限的时空中淋漓尽致地表现出其面目个性。

就"宴敌"这场戏而言,笔者认为,史可法借多铎入城劝降之机,引领多铎扬城四望,这是罗周为表现史可法深厚仁爱之心而设置的一个极为巧妙而恰切的戏剧情境。正是在这个情境中,一对特殊的人物关系得以迅速构建,看似不可能站在一起的敌我双方的主帅并立城头,渐次展开一场文明对话,使得戏剧冲突在看似平静的气氛下愈显集中,更为强烈。虽然最后城破人亡,但不破之城自在心中眼中,弱者自强,强者示弱,胜者有愧,败者犹荣,题旨立现。如果这出戏仅限于两军对垒,像薛先生说的那样,史可法和多铎互不相识,仅是写一写城破之时史可法的慷慨就义、多铎的凶狠残暴,那这样写戏也未免过于松散平淡了,而史可法这样的人物形象我们也仅需读读史书就一目了然,何必再煞费苦心地编一出戏?而且,史可法并没有因为"宴敌"而显得贪生怕死、犹豫怯懦,其凛然浩气、慷慨赴死的形象因为这场戏反倒愈显动人,这难道不比史载文献中的史可法更为丰满和鲜活吗?这难道不符合薛文所认可的"历史大框架""历史大背景"或"历史大趋势"吗?

一部剧作是否成功,关键要看剧作家为人物设置的戏剧情境是否独特而极致,是否有利于激发人物的个性。对史剧创作而言,有的史料中天然蕴含着这种戏剧情境,这时剧作家就比较幸运,构思时水到渠成,不必苦心经营;但更多的情况是,史料总处于平淡松散的自然状态,这时剧作家就需要主动寻觅、发掘,为人物构建特殊的戏剧情境,让在生活常态中不易萌发的人物动机得以刺激并孕育,不易发生的事件得以激发并形成。当代著名剧作家中,即便是善于在既有史料中发现独特戏剧情境的郑怀兴先生,在史剧创作中也不可避免地会想象和虚构一些戏剧情境,构制出一些看似不可能实则合情合理的情节,以此塑造出独具个性的人物形象。例如,在《傅山进京》中,他写了傅山和康熙皇帝雪夜古寺谈书论政;在《关中晓月》中,他为女商人周莹与慈禧深夜长谈赋予的内心动机,是为了搭救关中维新派领袖刘古

愚。史书上可有这样的记载？当然没有！这是剧作家根据历史背景虚构的，是剧作家的匠心所在！而所有这些情节，都并非剧作中的细枝末节，而是事关人物命运转折的重要段落。我们能把它们说成是"历史虚无主义"吗？

对薛先生的第二个批评，首先要明确的是，史可法对多铎破口大骂，多铎将史可法碎尸万段等，这是历史记载；而薛文所论史可法邀多铎进城、多铎顾念被史可法邀请入城之情意等，却是剧作情节。薛先生以史载生搬硬套创作、用文献削足适履作品，如此混淆历史和艺术的界限，实在是艺术评论之大忌。

关于第三个问题，仍是作者看戏不细所致。此剧第一场便是"拒降"，在写了李遇春持降书威逼利诱、太监明确告知"粮草须自保、兵马不外调"之后，史可法高唱"仰天长笑唤笔砚，收拾风雷铺展翰墨，洋洋洒洒、笔走龙蛇剖心肝"，之后喝令手下笔墨伺候，亲笔写下拒降书："我大行皇帝亲政爱民，尧舜之主；当今圣上，心存社稷，天纵英武。朝野戴甲之士，枕戈待敌，忠义军民，愿为国死。所谓竭股肱之力，继之以忠贞，可法自当奖率三军，鞠躬尽瘁，以尽臣节。"此段写拒降书的表演，演员做工念白长达一分多钟，薛先生竟视而不见，兀自批评编剧"写戏只根据劝降书，不考虑拒降书"，实在令笔者费解。

在此段论述中，薛先生还援引袁崇焕宁远拒降努尔哈赤的例子，认为按照罗周的逻辑，"既然努尔哈赤下书给袁崇焕劝降，那么袁崇焕也应邀请努尔哈赤进入宁远城游览一番了，况且宁远城防固若金汤，袁崇焕守城信心十足，正可借邀请努尔哈赤入城之机，以显示明朝军威，不亦乐乎"。在这里，薛先生努力设身处地为剧作家分析人物、设计剧情，拳拳之心自是可鉴；但问题的关键是，袁崇焕是否应该像薛文所讲，要邀请努尔哈赤入城"游览一番"，不是看评论家"以此类推"式的演绎归纳，而是要看剧作家是否为此提炼了具体的人物关系，构建了极致的戏剧情境。如果剧作家做足了这样的功夫，把戏剧情境设置得扎实有力，袁崇焕未必不能邀努尔哈赤进城；相反，如果剧作家功夫不到，即便袁崇焕拒努尔哈赤于千里之外，这种戏也未必感人。

三

历史剧不是历史，欣赏历史剧也不是为了普及历史。古今中外的很多剧作家，在创作史剧时无不是立足在超越历史记载的基础上，融合了个人的时代之思，加以匠心虚构，方成就彪炳青史之经典巨作。

例如元杂剧《赵氏孤儿》，其最早的历史文献来源便是《春秋左氏传》中的"成公四年""成公五年"和"成公八年"等3篇。它们清晰地记载了这桩历史惨案的来龙去脉：晋国赵朔的妻子赵姬与自己的叔公公赵婴乱伦私通。这桩家族丑事被赵婴的两个哥哥赵同和赵括发现，于是便把赵婴流放到齐地。赵姬因情人被流放心生不满，遂向晋侯进谗，诬陷赵同、赵括谋反并诛杀赵氏家族。后来韩厥向晋侯献言，救免了养在宫中的赵氏后人赵武，并归还其封地。这一发生于公元前583年的著名历史事件，史称"下宫之难"（又称"下宫之役""原屏之难""庄姬之乱"等）。中国古代另一部史书《国语》也曾提到过"孟姬之谗"（《国语·晋语九》），其史实内容和伦理指向与《春秋左氏传》中的记载几无二致。

从这些历史文献来看，赵氏家族灭门案的真凶无非是赵姬、晋侯和赵姬的合作者栾氏三人，并没有后来的"屠岸贾""程婴""公孙杵臼"等，甚至连"赵盾"和"赵朔"也并未裹挟其中；从事件的道义正当性来看，这桩血案的起因无非是一个任性而淫荡的贵族女子要为情夫报一己之仇，并无忠奸善恶的伦理冲突。但到了汉代，史书对"下宫之难"的记载发生了变化。司马迁在《史记》中提到此事件的地方有3处，分别是《晋世家》《韩世家》和《赵世家》，记载的内容却大相径庭。《晋世家》虽然没有明说晋侯诛杀赵氏的原因，但对事件过程的描述基本延续了《春秋左氏传》和《国语》的说法，晋景公杀的是赵盾的弟弟赵同和赵括，并没有提到赵盾和赵朔父子。到了《韩世家》中，不但诛杀的对象变成了赵盾和赵朔父子，而且凶手也不再是晋侯，而是变成了奸臣"屠岸贾"；而奸臣的对立面也不仅是韩厥一人，又突然出现了"程婴"和"公孙杵臼"这两个新的人物。《赵世家》在全盘接受《韩世家》内容的基础上，又增加了程婴和公孙杵臼"谋取他人婴儿负之"的内容，"藏孤"变成了"代孤"，在使这个故事更富传奇性的同时，似乎也与最初的历史记载渐行渐远了。学界一般认为，《春秋左氏传》和《史记·晋世家》的记载可基本认定为信史，而《韩世家》和《赵世家》的可信度则不高，很多内容是两国的修史者有意美化历史当事人的结果。

到了元代，纪君祥就是在这样一个语焉不详的历史故事的基础上，敷衍出了伟大的悲剧《赵氏孤儿大报仇》。可以设想，如果纪君祥严格按《春秋》和《晋世家》这样相对真实的历史来写，就会把这个故事写成一出宫斗乱伦的闹剧；如果按《韩世家》和《赵世家》来写，程婴就会用别人的孩子代替赵孤，而非自己舍子代孤，虽然主人公也有慷慨牺牲和忍辱负重，但悲剧的力量就会大

打折扣。纪君祥几乎完全挣脱了所谓历史真实的束缚，不同凡响地虚构出了"舍子"这个核心情节，才使《赵氏孤儿》成为真正伟大的悲剧。纪君祥如此做戏，是否也应该被批评家们斥为"历史虚无主义"呢？

中国古典戏剧多为《赵氏孤儿》之类的史剧，其中又有多少剧作的主要情节拘泥于历史记载？这一点罗周在自己的文章中早有论述，此处不再赘述。

东方如此，西方亦然。莎士比亚的诸多历史剧如《约翰王》《理查二世》《亨利四世》《亨利六世》等，虽然大多取材于何林塞的《英格兰、苏格兰及爱尔兰编年史》，但"史实的年代往往有错乱"，很多情节"则根本没有历史根据可寻"①。尤其是《亨利四世》，曾被梁实秋先生认为是改动史实最多的一部史剧。此剧中有两个人物，一个是哈利王子，一个是霹雳火。历史上两人在此剧开始时一个是14岁，一个是37岁，不可能在战场上决斗厮杀。但莎士比亚为了两个人物能在剧中互争雄长、彼此对抗，让其年龄一增一减，都变成了青年，而且最后霹雳火还死于哈利王子手下。如果对照历史记载，这简直就是无稽之谈了。前文所述"问陵"一折中康熙皇帝和顾炎武的见面，依莎士比亚的处理方式，罗周写的即便不是虚幻时空，也不应被批评者无辜责难了。

除了这些以"历史剧"命名的剧作，莎士比亚四大悲剧的素材也多来自历史。例如，《哈姆雷特》的故事见于13世纪萨克索·格拉玛提库斯所著《丹麦史》，《李尔王》的故事见于何林塞《编年史》之英格兰史卷二，《麦克白》的故事见于何林塞《编年史》。如果我们比对历史记载和莎士比亚的剧作，会发现当下很多戏剧批评者所认定的"历史虚无主义者"，没有比莎士比亚更合适的了。比如，《李尔王》中李尔的疯狂和格劳斯特故事之穿插，在《编年史》中根本不存在；班柯在《编年史》里本来是麦克白弑君篡位的同谋，但在《麦克白》中却成为忠勇之士，最后也被麦克白谋杀；哈姆雷特也只有在莎士比亚的同名剧作中才变得忧郁和神秘起来，而在《丹麦史》中却不见任何端倪。莱辛在《汉堡剧评》中论及莎士比亚时说："剧作家并不是历史家；他的任务不是叙述人们从前相信曾经发生的事情，而是要使这些事情在我们眼前再现；让它再现，并不是为了纯粹历史的真实，而是出于一种完全不同的更高的意图；历史的真实不是他的目的，只是他达到目的的手段；他要迷惑我们，从而感动我们。"②莱辛在这里所说的"更高的意图"，即是指莎士比亚在这些伟大的剧作中所要揭示的那些人性特点，而它们正是他所处的红白玫瑰战争历史危机时期最本质的因素。

反过来说，与《亨利四世》《亨利六世》等狭义的历史剧相比，莎士比亚的四大悲剧虽然不经常被人们以"历史剧"名之，却比前者更具历史精神。正如马克思主义美学家卢卡契所言，"这些伟大的悲剧从莎士比亚的观念而言起比那些历史剧来具有更深刻和更真实的历史性"③。

是的，更深刻和更真实的历史性，这才是史剧最终的和唯一的追求；而历史事件的真实，无非是批评者强加于剧作家的束缚和教条而已。在这方面，历史学家似乎表现得比批评家更为开明。著名剧作家刘和平在创作电视剧《大明王朝1566》时，虚构了"改稻为桑"这一事件作为该剧前半段的核心情节。王天有、毛佩琦两位明史专家在审查此剧时，虽承认这是嘉靖朝没有发生过的事，却认为"改稻为桑"的历史背景是真实的，也符合当时明朝的社会经济现实，遂打破了以往审查历史剧时所遵循的"大事不虚、小事不拘"的既成标准，给这部戏投了赞成票。如果当初两位明史专家查阅史料后，因为没有发现这一重大情节的历史记载便以"历史虚无主义"论之，那我们今天就看不到这部精品力作了。

2000多年前哲人亚里士多德就说，历史学家是叙述已经发生的事情，而诗人是叙述可能发生的事情，所以说，诗比历史更真实。历史剧中的历史不是史载中已经发生的事，而是可能发生的事，甚至是人们希望发生的事。

评价历史剧与评价现实剧都是一个标准，那就是艺术真实。艺术真实对历史剧的要求不是实有其人、实有其事，而是要有历史可能性——人物的动机、行为以及人物关系在那个具体的戏剧情境中是不是可能的？如果是，即使没有其人其事也可以写；如果不是，即便历史上真有其人其事，写了也不一定成功。诸如罗周女士的"问陵""宴敌"之类，虽然可能并非实有其事，但因为具备了人物的动机、行为以及人物关系在那个具体戏剧情

① 莎士比亚著,梁实秋译:《莎士比亚全集》(第五集),中国广播电视出版社1995年版,第9页。
② 莱辛:《汉堡剧评·关于舞台上的鬼魂》,关惠文译,杨周翰编选《莎士比亚评论汇编》(上),中国社会科学出版社1979年版,第232页。
③ 卢卡契著,孙凤城译:《戏剧和戏剧创作艺术中有关历史主义发展的概述》,杨周翰编选《莎士比亚评论汇编》(下),中国社会科学出版社1979年版,第487页。

境中的可能性,所以就具有了历史可能性。历史可能性的主要表现是文化背景和社会思潮,它的背后往往是民族的集体无意识,剧作中"可能发生的"或"人们希望发生的",正是这种集体无意识的艺术表现。

别林斯基在《戏剧诗》中曾说,悲剧的任何一个人物并不属于历史,而是属于诗人,哪怕他取了历史人物的姓名。

罗周笔下的顾炎武和史可法,属于罗周,属于罗周在剧作中为其营造的那个具体戏剧情境,属于那个戏剧情境折射出来的历史可能性,唯独不能属于《清史稿》《清代人物传稿》等历史文献。

(原载于《戏剧与影视评论》2020 年第 1 期)

中国昆曲:作为表演艺术性"非遗"的受众培养(存目)
——兼评金红教授新著《渐行渐近:"苏州文艺三朵花"传承与发展调查研究》[①]

朱 玲[②]

[原载于《名作欣赏》学术版(下旬)2019 年第 1 期]

评裴雪莱《清代前中期苏州剧坛研究》

黄金龙

雪莱数年前进入暨南大学文学院攻读博士研究生,挂我名下。讨论研究方向时,根据硕士期间的研习积累和学术兴趣,他提出以明清戏曲为研究对象的基本计划。我不懂戏曲,也未做过研究。但我想,兴趣是最好的老师,文学研究方向虽异,但一些基本规律是共同的,更何况暨南大学文学院长期以来累积了一个实力雄厚的学术群体,堪可依托,于是支持了雪莱的选择。同时告诉他,古人尚且强调转益多师,现代教育更注重学术团队作用,信息条件下的学习,早已不是简单的师徒授受。学校聘用教师,挂名不挂名都是为学生服务的,挂名者可以作为学生研习的支点或平台,但学生要敢于和善于最大限度地用好众多教师拢凝起来的这个学术群体的资源。印象里,雪莱是学生中灵性十足的一个。他的灵性不是简单的聪明,而是一种深刻的颖悟。他好像透彻理解了我那番大言欺人般的藏拙之论,于是,三年的学习研究过程,成了他最大化地践行和诠释转益多师的过程。前前后后,他不但将暨南大学文学院的老师们请教了个遍,而且溢出学校,遍访中山大学和华南师范大学等高校的相关专家,不时登门请益和旁听学习,也经常带了问题以音信相询。为了体察剧坛情况,常往复江浙一带,特别是苏州等地考察以往剧社历史遗迹,找识谱度曲的专家专题请教,观摩现在相关剧社的演出等活动,其博士论文的选题和写作就是在这样的过程中完成的。毕业后任教于浙江传媒学院,现又在浙江大学文学院做博士后深造,在此基础上形成了这部论著。临到出版之际,雪莱要我写几句话。我目睹了他的问学成长过程,如果还有资格谈点读后感的话,我以为,雪莱的《清代前中期苏州剧坛研究》一书,表现了较明显的学术性创新、拓展和深化。一是研究对象的选取具有相当的典型性。苏州地区较为特别,明清以来一直是昆腔唱演基地和昆伶昆班输出根据地,其戏剧活动密度之高、县镇之发达,全国罕有其匹。明清苏州不仅经济繁荣、交通便利,而且戏班演员、曲社曲友等戏剧要素均十分突出。苏州籍贯的演员及由他们组成的戏班流布于大江南北,本身就是戏曲史研究领域中极其值得关注的现象。将以上要素联系起来,做集约性梳理,无疑是在戏曲史研究上极具代表性。二是补弱和深化。目前中国戏曲史的研究中以"剧坛"为研究对象的并不罕见,诸如晚明南京剧坛、清中期扬州剧坛、明代南京剧坛及晚明苏州剧坛等,基本以特定时间段的特定城市为主。"清

[①] 本文系江苏高校哲学社会科学基金资助项目"视觉模态下的昆曲《牡丹亭》英译研究"(项目编号:2016SJB740027)、江苏省社会科学基金项目"'中国文化走出去'战略下的昆曲翻译研究"(项目编号:16YSC004)阶段性成果。

[②] 朱玲,苏州大学英语语言文学博士,苏州大学跨文化研究中心讲师。研究方向:中外文化典籍翻译、昆曲翻译与对外传播。

代前中期苏州剧坛"作为昆曲大本营,在戏曲创作、演出、戏班曲社、戏台戏馆等诸多方面始终引领全国。此前涉及者不少,却系统论述不足。将这段时间中的这些问题宕开来说清说透,可以弥补戏曲史研究的不足,推进认识的深化。三是视野开阔,视角独到。研究视野既涵盖地域、家族、科举、女性乃至市镇等诸多层面,又聚焦吴伟业、尤侗、李玉等不同类型剧作家群体及他们之间的关联。研究视角别具特色,诸如从"清代康乾南巡""清代苏州织造""清代苏州常演昆曲剧目"等角度看待剧坛演化;从曲家、曲友、曲社、曲律等戏曲因素综合考量因缘变化。四是实际体验与文献的结合。戏曲史的研究不同于诗文小说研究,诗文小说研究以扒梳分析材料为主,而戏曲则以演出为目的,是舞台表现的艺术。与目前大多戏剧史研究主要停留在剧本文学研究层面不同,雪莱本文定位在"剧坛",这就决定了其学术目标是创作演出整体演变状况的描述。尽管当年的粉墨弦唱早已销声匿迹,人们也只能从文献记载当中有限了解演出状况,但间接演出状况的考察和体验对文献的理解和推知十分重要。雪莱于此用力甚多,不但尽可能考察江浙剧社戏班遗址、物件遗存,而且兴致浓厚地参与观摩现在昆、越剧团的编排演出,向专家学习度曲和舞台知识,以最大限度地获得舞台体验。这使他自然而然地紧扣清代前中期苏州地区的地域戏曲特征分析理解文献,往往能够鞭辟入里;结合该地文化面貌推进论述,由表及里,点面兼顾,生动鲜活,以至全文透达着一种当行本色的味道。雪莱的这部著作特点鲜明,容有改进和提高的空间也挺明显。比如曲律和传播接受部分需要深化,文献的系统深入还有待提升,尤其对于罕见文献资料的挖掘有待加强等。雪莱浙江大学文学院博士后研究学习期间,亦曾赴香港中文大学访学半年,继续提升其转益多师的能力,期待新的学术建树,当是题中应有之义。以上拉杂了的外行感想,充作序吧。

《永嘉昆剧》与夏志强

永 强

《永嘉昆剧》为"永嘉文化教育丛书"之分册。丛书由16个分册组成,其内容涵盖了永嘉人文历史、文化艺术、山水诗词、永嘉古迹等,由浙江省永嘉县人民政府组织编辑,中国文史出版社出版发行。作者夏志强系中国戏剧家协会会员,中国音乐家协会会员,一级作曲,中专系列高级音乐讲师。原任永嘉教师进修学校校长、书记,2005年奉命赴任浙江省永嘉县文化广电新闻出版局副局长(兼)、浙江省永嘉昆剧团团长、永嘉昆曲传习所所长等职,主抓永嘉昆曲的抢救等工作。

《永嘉昆剧》是一本通俗性读物,图文并茂,装帧精美。全书共分为永昆沿革、艺术特色、剧目鉴赏、人物评点、探索研究、保护传承等8部分。其语言朴素、简洁,通俗易懂。既可作为普通读者的普及读物,也可以为昆曲理论研究者提供一定的参考。作者利用自己得天独厚的永嘉昆剧团工作经历,旗帜鲜明地畅述了自己的一些观点。譬如:永嘉昆剧产生于南戏的故乡——温州,因此作者认为,在昆曲的大家庭里,永嘉昆剧是与南戏关系最为密切的一个剧种。他赞同有的专家认为的"永昆是研究南戏的活化石"的说法。在阐述艺术特色方面,作者认为,永昆的艺术特色主要体现在音乐、剧本(尤其是民间俗本)和表演形式等方面。在研究方面,作者认为永嘉昆剧的研究方向应该把质朴的音乐和生活化的表演特色作为重点。在人才培养方面,作者也有自己独特的见解。针对永昆一些年轻演员"重"正昆"轻"永昆的现象,作者认为,永昆学习其他昆曲艺术的目的是使自己的演员能够融入昆曲大家庭,使永昆演员在昆曲大家庭里不断吸取其他昆曲的精华与养料,不断提升自己的表演能力与创造能力。但作者又明确指出,永昆要有自己的人才培养计划,要坚定不移地走永昆自己的艺术道路。

永嘉昆剧源远流长,文化底蕴深厚。20世纪70年代末至80年代,为了不使这朵奇葩凋零消亡,曾有大批的戏曲理论专家参与到永嘉昆曲的研究行列之中。后因历史原因,研究者寥寥无几,唯有温州的沈沉先生一直坚守,并硕果累累,其有许多专著在我国台湾地区出版。2000年,随着永嘉昆剧《张协状元》获得成功,永嘉昆剧再次引发了许多专家的热议。但对永嘉昆曲的研究始终是一个薄弱的环节。本书作者曾身居永昆艺术活动的前沿阵地,深知永昆的酸甜苦辣。据作者透露,编著《永嘉昆剧》一书,其目的是抛砖引玉,唤起更多仁人志士对永嘉昆剧的关注,并期望有更多的戏曲研究者投入研究永昆、保护永昆的行列,使永嘉昆剧这朵奇葩永不褪色,永不凋零,大放异彩!

2019 年度推荐论文

论昆曲行头及穿戴原则

朱恒夫

所谓"行头",即舞台人物穿戴的衣冠、髯口,应执的砌末,等等。自戏曲诞生起,它们无疑就存在了。早期南戏《错立身》第十二出中就有这样的念白:"延寿马,我招你自招你,只怕你提不得杖鼓行头。"①从宋至今,行头经历了在形式上由简陋到繁富、在功能上由装饰性到性格化和表演化的演进过程,而昆曲在戏曲行头的建设上做出了巨大的贡献。可以这样说,今日包括京剧在内的各个剧种,在行头方面,都受到了昆曲的影响,尤其是所演出的传统剧目,基本上都因袭着昆曲的范式,即使和昆曲有些差异,那也是在昆曲行头的基础上做了一些改变。

一、昆曲行头的种类与来源

昆曲特别重视行头。一个戏班子是正规的还是草台的,就看它的行头是不是齐整;一个演员是名角还是没有走红,就看他(她)的行头是不是光鲜。所以,旧时的昆曲班社都会竭尽所能置办高质量的行头,就是现在的昆曲演出,各个剧团在行头方面也仍然予以高度重视。昆曲在明清时,其行头的繁富到了让人惊骇的程度。

据清乾隆年间人李斗在《扬州画舫录》卷五中的记载,昆曲的行头按照一定的规则分放于衣、盔、杂、把四类箱子中。②

衣箱有大衣箱、布衣箱二种。大衣箱放置的行头有:富贵衣(即穷衣)、五色蟒服、五色顾绣帔、龙凤披风、五色顾绣绫缎袄裙、大红圆领、辞朝衣、八卦衣、雷公衣、八仙衣、百花衣、醉杨妃、当场变卦套蓝衫、五彩直撒、太监衣、锦缎敞衣、大红金梗一枝梅道袍、绿道袍、石青云缎褂袍、青素衣、袈裟、鹤氅、法衣、镶领袖杂色夹缎袄、大红杂色绸小袄;扎甲、大披挂、小披挂、丁字甲、排须披挂、大红龙铠、番邦甲、绿虫甲、五色龙箭衣、背搭、马褂、剑子衣、战裙;舞衣、(女)蟒服、袄褶、官装、官搭、采莲衣、白蛇衣、古铜补子、老旦衣、素色老旦衣、梅香衣、披风、采莲裙、帕裙、绿绫裙、秋香绫裙、白茧裙、男女衬褶子、大红袴、五色顾绣袴。另装桌围、椅帔、椅垫、牙笏、鸾带、丝线带、大红纺丝带、红蓝丝绵带、绢线腰带、五色绫手巾、巾箱、印箱。兼放乐器小锣、鼓、板、弦子、笛笙、木鱼、云锣等。布衣箱放置着:青海衿、紫花海衿、青箭衣、青布褂、印花布棉袄、(布)敞衣、青衣、号衣、蓝布袍、大郎衣、斩衣、棕色老旦衣、渔婆衣、酒招、牢子带。

盔箱放置的有:天平冠、堂帽、纱貌、圆尖翅、夬尖翅、荤素八仙巾、汾阳帽、诸葛巾、判官帽、不伦巾、老生巾、小生巾、高方巾、公子巾、净巾、纶巾、秀才巾、圆帽、大纵帽、小纵帽、皂隶帽、典吏帽、梢子帽、回回帽、牢子帽、凉冠、凉帽、五色毡帽、草帽、和尚帽、道士冠;紫金冠、金扎镫、银扎镫、水银盔、打仗盔、金银冠、二郎盔、三叉盔、老爷盔、周仓盔、中军帽、将巾、抹额、过桥勒边、雉尾、武生巾;青衣扎头、箍子冠、子女扮、观音帽、大小凤冠、妙常巾、湖绉包头、观音兜、渔婆缬、梅香络、翠头髻、铜饼子簪、铜万卷书、铜挖耳、翠抹眉、苏头发及小旦简妆。

杂箱放置着:白三辑髯、黑三髯、苍三髯、白满髯、黑满髯、苍满髯、虬髯、落腮、白吊、红飞髮、黑飞髮、红黑飞发、辫结、一撮子;蟒袜、妆缎棉袜、白绫袜、皂隶袜、战靴、男大红鞋、杂色彩鞋、满帮花鞋、绿布鞋、踩场鞋、僧鞋;白绫护领、妆级缎袖、连幌幌子、人车、搭旗、背旗、飞虎旗、月华旗、帅字旗、清道旗;皂隶旗、杂鬼脸、西施脸、牛头、马面、狮子、玉带、马鞭、拂尘、掌扇、官灯、叠折扇、纨扇、五色半枝、花鼓、花锣、花棒槌、大蒜头、敕印、虎皮、令箭架、令牌、虎头牌、文书、笔砚、签筒、梆子、手铐、铁链、撕发、烛台、香炉、茶酒炉、笔筒、书、水桶、毳、枕、龙剑、挂刀,兼放唢呐等。

把箱放置着銮仪、兵器(即把子)。③

虽然罗列了这么多,但肯定不是全部。近代之后,行头的数量就更多了,要表现清代或现当代的生活,服装上就必须添置满服、中山装和西服等,砌末得有钢枪等兵器及现当代人使用的物件。

昆曲行头虽有衣、盔、杂、把四大类,但是主要的还是衣盔。最能体现昆曲舞台美术美学特征的除了脸谱

① 无名氏:《错立身》第十二出,见钱南扬《永乐大典戏文三种校注》,中华书局1979年版,第245页。
② 李斗著,许建中注评:《扬州画舫录·新城北录下》,凤凰出版社2013年版,第134页、第135页。
③ 李斗著,许建中注评:《扬州画舫录·新城北录下》,凤凰出版社2013年版,第134页、第135页。

外,就是这衣盔了。所以,这里主要讨论它们。

昆曲的衣盔既有对元代杂剧、南戏的继承,也有自己的创造。至于哪些是继承来的,哪些又是昆曲自己创造的,多数已经模糊了,我们只能以昆曲舞台上的呈现笼统论之。昆曲衣盔的来源约有三点:

一是取用于生活。昆曲人物的衣饰基本上以明代的生活服饰为基础,有的甚至是一如其生活。如昆曲中旦角的"梳水头"①,老旦的"尖包结角头",都要用到网巾。所谓网巾,是一种系束发髻的网罩,一般用黑丝绳、棕丝或马尾制成,有孔如网,故有是名。网巾产生于洪武初年,据说与明太祖有关。郎瑛《七修类稿》记载"太祖一日微行,至神乐观,有道士于灯下结网巾。问曰:'此何物也?'对曰:'网巾,用以裹头,则万发俱齐。'明日有旨,召道士命为道官,取巾十三顶颁于天下,使人无贵贱皆裹之也。"②《绿云亭杂言》也说:"(网巾)始于明初:相传明太祖取神乐观所结式颁于境内。上有总绳结巾,名曰一统山河。结发之宗,狭不过二寸,名懒收网。上至贵官,下至生员吏隶,冠下皆着网巾。"③明王三聘《古今事物考》则称:"古无此制……国朝初定天下,改易胡风,乃以丝结网,以束其发,名曰网巾。"《明史·舆服二》、清陈彝《握兰轩随笔》卷下都有相似的记载。明范濂《云间据目钞》卷二记述了网巾流行的一些情况:"包头,不问老幼皆用,万历十年内,暑天犹尚鬃头箍,今皆易纱包头,春秋用熟湖罗,初尚阔,今又渐窄。自吴卖婆出,白昼与壮夫恣前后淫,以包头不能束发,内加细黑鬃网巾。此又梳装之一幻,而闻风效尤者,皆称便矣。"④由于昆曲文戏较多,所以书生的服饰特别多。如生角所戴的头巾就有很多种,如知了巾、文生巾、高方巾等,而这些软帽多来自生活中的头衣。明代万历年间,书生、士绅的头巾种类繁多,有桥梁绒线巾、金钱巾、忠靖巾、高士巾、素方巾、唐巾、晋巾、汉巾、褊巾、不唐不晋之巾、马尾罗巾、高淳罗巾、方包巾等。⑤ 自陈继儒采用两根飘带束发的办法后,人多仿效,后又将飘带缀在方巾的后面,称之为"飘巾"。

昆曲中衣饰的色彩是绚丽耀目的,然而对于什么人物配用什么颜色,都有着严格的规定,而这规定也源自生活。譬如绿色的衣服,多由反面人物穿戴,寓有否定的意思。何以会有这样的含义?因为生活中早有这样约定俗成的观念。颜师古注《汉书·东方朔传》中"董君绿帻傅鞴"句云:"绿帻,贱人之服也。"⑥又据唐代封演《封氏闻见记·奇政》云:"李封为延陵令,吏人有罪,不加杖罚,但令裹碧头巾以辱之,随所犯轻重以日数为等级,日满乃释。着此服出入者,以为大耻。"⑦宋沈括《梦溪笔谈》云:"孙伯纯史馆知苏州,有不逞子弟与人争'状'字当从犬、当从大,因而构讼,孙令褫去巾带,纱帽下乃是青巾,孙判其牒曰:'偏旁从大,书传无闻;巾帽为青,屠沽何异?量决小杖八下。'"⑧又沈德符《万历野获编·礼部二·教坊官》云:"常服则绿头巾,以别于士庶,此《会典》所载也。"⑨可见历来青、绿、碧色均为贱色。

二是对生活服饰进行美化性的改造。褶子是古人的常服,也是便服。《水浒传》第二十回:"宋江看罢,拽起褶子前襟,摸出招文袋。打开包儿时,刘唐取出金子放在桌上。"自然地,褶子也成了明清昆曲演出中最普遍的戏装之一。《儒林外史》第三十回云:"当下戏子吃了饭,一个个装扮起来,都是簇新的包头,极新鲜的褶子,一个个过了桥来,打从亭子中间走去。"又孔尚任《桃花扇·传歌》的舞台提示云:"净扁巾、褶子,扮苏昆生上。"然而,戏中的褶子和生活中的褶子是大不一样的,作为戏装的褶子不仅衣料的质量好,非罗即缎,更重要的是,按照人物的身份、性格进行了美化。即如《玉簪记》中潘必正所穿的花褶子,用乳白色的柔软淡雅绸子为衣料,用古朴的图案作为大襟的绲边,再在一双袖子、前后两摆上绣上玉兰花儿,加之演员的表演,立马展示出一个风流倜傥的书生仪态,能给人许多美的享受。

再如乌纱帽,原是民间常见的一种便帽,《宋书·五行志一》云:"明帝初,司徒建安王休仁……制乌纱帽,反

① 梳水头:又称鬏、髢、髲鬏,指不是人自然生长出来的头发,因为种种原因特意化妆佩戴的人造仿真头发。"鬏"是假发的总称,"髲"则专指人发造的假发。
② 郎瑛:《七修类稿》,上海古籍出版社2001年版,第144页。
③ 敖英撰:《绿云亭杂言》,转引自刘仕义《新知录摘抄》,中华书局1985年版,第22页。
④ 范濂:《云间据目钞》卷二《记风俗》,见《笔记小说大观》,新兴书局1978年版,第2625页。
⑤ 明人朱术珣所著《汝水巾谱》中论述了各种巾式的由来,并绘有图样。《四库全书》卷一百十六子部二十六谱录类存目。
⑥ 班固撰,颜师古注:《汉书》,广益书局1937年版,第7—8页。
⑦ 封演:《四库家藏·封氏闻见记》,山东画报出版社2004年版,第46页。
⑧ 沈括著,施适点校:《梦溪笔谈·补笔谈·官政》,上海古籍出版社2015年版,第202页。
⑨ 沈德符:《万历野获编·礼部二·教坊官》,中华书局1959年版,第367页。

抽帽裙,民间谓之'司徒状',京邑翕然相尚。"①官员头戴乌纱帽起源于东晋,但作为正式"官服"的一个组成部分,却始于隋朝,兴盛于唐朝,到宋朝时加上了双翅。据说宋太祖赵匡胤登基后,为防止议事时朝臣交头接耳,就下诏书改变乌纱帽的样式:在乌纱帽的两边各加一个翅,这样只要脑袋一动,软翅就忽悠忽悠地颤动,皇上居高临下,看得清清楚楚;同时还在乌纱帽上装饰不同的花纹,以区别官位的高低。宋陆游《探梅》诗云:"但判插破乌纱帽,莫记吹落黄金船。"②明代开国皇帝朱元璋定都南京后,于洪武三年做出规定:凡文武百官上朝和办公时,一律要戴乌纱帽,穿圆领衫,束腰带。另外,取得功名而未授官职的状元、进士,也可戴乌纱帽。从此,乌纱帽便成为官员的一种特有标志。《西游记》第八回附录:"小姐一见光蕊人材出众,知是新科状元,心内十分欢喜,就将绣毬抛下,恰打着光蕊的乌纱帽。"既然乌纱帽是官员在正式场合戴的头饰,昆曲便在戏中也让官员角色戴上了乌纱帽。然而,戏中的乌纱帽并不完全同于生活中的乌纱帽,譬如"尖纱",后顶凸起,翅呈菱形,一般为奸臣所戴,故又称"奸纱"。还有一种戏中的乌纱帽,帽翅呈圆形,里面是一个铜钱的图形,是专门给贪官和财主等人物戴的,当他们摇动其帽翅时,能够活脱脱地表现出一副小人得志的神态。

三是艺人为了更好地塑人物形象,根据故事发生的时代背景与人物的身份、性格,给人物创制了富有个性特征的衣饰。如"霸王盔""诸葛巾""老爷盔""周仓帽""汾阳帽""妙常巾""必正巾""白蛇衣""百花衣""醉杨妃当场变卦套"等,就是为戏中的项羽、诸葛亮、关羽、周仓、郭子仪、陈妙常、潘必正、白娘子、百花公主、杨贵妃等形象定制的。像必正巾,形状与八卦巾相似,但前后增加了两块稍硬的方形块料,额面上嵌着一小块白玉,后缀着两根带子。巾体多以浅色为主,绣花的花样与浅色花褶子相配,当然也没有定规。因其形状像一座拱形的桥梁,故又被称为"桥梁巾"。后来艺人们觉得新创的衣饰不但美观,还能表现某一类型人物的身份、性格,于是就不再专人专用,而是通用于相似的人物身上了。

二、昆曲服饰装扮的原则

给戏中的人物穿戴服饰,可不是一件简单的事。若穿戴不当,不仅外形不美,还会损害人物的形象,并将戏班子或名角艺术素养不高的缺陷给暴露出来。若要在穿戴上体现出昆曲的美学精神,必须符合以下四个方面的原则。

第一是让正面人物更美,让反面人物更丑。俗话说"人是衣服马是鞍",意为再美丽俊朗的人也是需要衣服来装饰的,至少合适的服饰会将人衬托得更美、更俊或更加威武。所以,昆曲舞台上的正面人物,他们的服饰总是美观、整洁、大方、得体。如《白兔记·出猎》中由雉尾生扮演的咬脐郎,头戴紫金冠加雁毛,身穿白花箭衣,排须坎,腰束蓝肚带,粉红彩裤,高底靴,腰挂宝剑,手拿马鞭。这一套服饰和佩戴,立时将一位少年将军的英俊形象表现了出来。同样是武将,关羽的打扮和咬脐郎就大不一样了。在《单刀会·训子》③中,由净角扮演的关羽,头戴绿夫子盔,口戴花五绺,身穿绿蟒加帅肩,腰束角带,着红彩裤、高底靴。严肃,威武,正气,观众会由如此的装扮而对关羽产生这样的印象。人们对昆曲舞台上小生、小旦的装扮总是特别地欣赏,甚至有人建议现在的青年男女应以他们的服装作为出席正规场合的显示民族特征的礼服,就像今天日本的年轻人在涉及传统礼仪的重大场合穿和服一样。人们为什么如此青睐小生、小旦的服饰?因为它们确实让人有赏心悦目的美感。当然,同样是一个人物,情境不同,穿着是不太一样的,如《牡丹亭》中的杜丽娘在《闹学》中穿湖色绣花帔,衬茄花褶子,花白裙,白彩裤,着彩鞋,戴包头;在《游园》中穿茄花帔、红斗篷,中间去斗篷加皎月绣花帔,白花裙,白彩裤,着彩鞋,梳大头,加绸包头,戴花;在《惊梦》中穿皎月绣花帔,衬茄花褶子,花白裙,白彩裤,着彩鞋,梳大头,戴花;在《寻梦》中穿粉红绣花帔,衬皎月花褶子,白裙,白彩裤,着彩鞋,包头戴花;在《离魂》中穿青莲素褶子,白裙,白彩裤,着彩鞋,戴包头,插花,蓝绸打头;在《花判》中穿黑素褶子,白裙,白彩裤,着彩鞋,戴银包头,披黑纱。但是,不论杜丽娘换什么服装,都是极美的。小生以《南西厢》中的张君瑞为例,他在《游殿》《寄柬》中穿粉红花褶子,粉红彩裤,着厚底靴,戴粉红小生巾;在《闹斋》中穿青素褶子,粉红彩裤,束湖色宫绦,着厚底靴,戴小生巾;在《下书》中穿湖色绣花褶子,湖色彩

① 沈约:《宋书·五行志一》,中华书局 1974 年版,第 891 页。
② 陆游著,钱仲联点校:《剑南诗稿·探梅》,岳麓书社 1998 年版,第 626 页。
③ 《训子》也叫《训平》,是关汉卿杂剧《关大王单刀会》中的第三折。该剧简名《单刀会》,4 折,剧演鲁肃定计,请关羽到东吴赴宴,席间索取荆州事。关羽升帐,其义子关平侍候。关羽向关平讲述汉室创业、桃园三结义等往事。这时东吴下书请关羽赴宴,关羽明知是计,仍慨然应邀,关平劝阻,关羽做了周密安排,毅然赴宴。这折戏是北曲昆唱,为净角唱工剧。

裤,着厚底靴,戴小生巾;在《跳墙》中穿粉红绣花褶子,罩湖色绣花褶子,粉红彩裤,着厚底靴,戴粉红小生巾;在《佳期》《拷红》中穿红素褶子,白彩裤,着厚底靴,戴小生巾;在《长亭》中穿银灰绣花褶子,白裙,白彩裤,着镶鞋,戴小生巾,飘带打结,后有线叶子。再加之一柄折扇和飘逸的动作,其风流倜傥的书生形象,真是人见人爱。

自然,反面人物就不能让他们穿戴得光彩照人,那样,会和他们的性格不相一致。朝廷中的奸佞人物,须让他们由服饰而表现得更加阴鸷、狠毒,如《连环记·献剑》①中白面扮董卓,头戴金踏蹬,口戴花满,身穿黑开氅,宝蓝彩裤,高底靴。民间的小人,则让他们更加猥琐、滑稽,如《一捧雪》中的汤勤或穿黑褶子,束蓝宫绦,黑彩裤,着镶鞋,戴矮方巾,口戴黑吊搭(《路遇》);或穿黑褶子,束黄肚带,黑彩裤,着镶鞋,戴黑罗帽,口戴黑吊搭(《豪宴》);或穿红官衣,束角带,红彩裤,着朝方,戴圆翅纱帽,口戴黑吊搭(《露杯》《审头》);或穿大红花褶子,红彩裤,着朝方,戴知之巾,口戴黑吊搭(《刺汤》)。

第二是要符合人物的身份。一个行当所装扮的人物是相当多的,因为每一个行当的范畴并不非常严格,即如闺门旦,原则上是待字闺中的大家闺秀,实际上也不尽然,也有已婚的或出家的,如《玉簪记》中的陈妙常、《长生殿》中的杨玉环、《雷峰塔》中的白娘子,等等。但是,她们或是道姑,或是贵妃,或是蛇仙,若穿戴起杜丽娘的衣装、头饰,显然就不合情理,所以,虽然都是五旦,但因身份不同,穿戴的行头是不一样的。如陈妙常穿道姑衣,白裙,鹅黄丝绦,白彩裤,着彩鞋,戴道姑巾(《玉簪记·琴挑》)。杨贵妃或穿红蟒,云肩,绣花白裙,白彩裤,着彩鞋,戴凤冠(《长生殿·定情》);或穿红帔,衬红褶子,绣花白裙,白彩裤,着彩鞋,戴大过桥(《长生殿·赐盒》)。白素贞或穿白战衣、裤、裙,云肩,束花弯带,着白薄底靴,戴银泡包头,加白绒球纱罩或白蛇额(《雷峰塔·水斗》);或穿白褶子,白裙打腰,白彩裤,着白薄底靴,戴银泡包头,水发,白绒球(《雷峰塔·断桥》);等等。一些素养很高的昆曲老艺人不仅要让演员的穿戴符合人物身份,还要贴合人物在某个时候的心境。《审音鉴古录》是一部记录乾隆年间和之前昆曲艺人演出经验的著作,里面就有很多关于行头方面的意见。譬如《南西厢·伤离》中,莺莺在长亭送别张生时,该书就说她其时的打扮要朴素,这样方能和她"听得一声去也,松了金钏;遥望见十里长亭,减了玉肌"的痛苦心情相一致,"不可艳妆,以重离情关目,与文意方合"。②

第三是有助于行当的表演。昆曲在鼎盛时期,非常重视身段表演,真正达到了"载歌载舞"的境地,于是对服饰、砌末提出了更高的要求,希望它们成为舞具,使人物的舞蹈更美,如水袖就是这样应运而生的。

水袖是在褶子、帔、蟒、官衣等服装的袖口上缝上一段约一尺二寸长的白绸,因演员将此摆动起来如风拂水,故有是称。水袖的装饰大概源起于昆曲,是昆曲艺人为了使演员的舞姿曼妙而创造出来的。演员通过抖袖、掷袖、挥袖、拂袖、抛袖、扬袖、荡袖、甩袖、背袖、摆袖、掸袖、叠袖、搭袖、绕袖、撩袖、折袖、挑袖、翻袖等动作来表现人物的仪态、气势和思想感情等。如人物在躬身行礼的时候,一只手横着扯起另外一只水袖,表示很有礼貌并且很恭敬;用一只手扯起另一只水袖遮着脸,可以表示哀痛、害羞;用水袖轻轻地虚拭眼睛,则表示拭泪;用水袖轻轻地在衣服上掸拂,是在拂尘;热恋中的男女把水袖轻轻地扬起来,互相搭在一起,表示是在拥抱;等等。这些水袖动作的基本功,叫"水袖功",运用水袖的舞蹈叫"水袖舞"。舞动中的水袖变化万端,时而在空中盘旋,宛若飞云;时而起伏翻滚,一如波涛。若有数个女子一起舞动水袖,那情景就像是一群仙女飘然下凡。可以这样说,昆曲若没有水袖,其舞蹈之美一定会减色不少。

水袖舞大多是和剧情紧密结合在一起的。《红梅阁》中的李慧娘遭诬受屈,惨遭杀戮。演员在演她赴冥府的途中,其身段动作便是运用将水袖往身体左侧或右侧的上方扬起抖开的"女斜扬袖",表现她在此遭遇下的屈辱、愤慨与激扬起的反抗情绪。又如两手同时将水袖从身前往左右两侧抖开后,立即用手腕又将水袖往回带并抓住水袖,以此造型来亮相的"女双手抓袖",常用于人物感情激烈、情绪波动最大之时。《打神告庙》中的桂英就有此动作,它对于表演桂英的激愤与坚决复仇的心理有着很大的作用。再如两手将长袖抖开,然后做抱肩动作的"女抱肩袖",在舞台演出中,常用于表现人物饥寒、病弱之状,也可帮助表现女性人物傲强、泼悍的神情。前者如《评雪辨踪》中吕蒙正的妻子刘彩萍饥寒的形象,后者如《刺惜》中的阎惜娇在与宋江争吵时的动作。

① 《献剑》见《连环记》第十二出。剧演曹操受王允重托,行刺董卓事。清晨曹操来到董府,藏剑在身,见机行事。董卓起身后,曹操入见。董卓命吕布选一好马,与操乘骑。曹操趁吕布告退,董卓取镜自照时,拔剑行刺,但行刺未成,于是连忙假称得宝剑一口,特来献上,然后赶紧逃走。董卓这时想起事出蹊跷,忙派吕布去追。

② 《审音鉴古录》,见王秋桂主编《善本戏曲丛刊》第5辑,据清代王继善本影印,1987年版,第803页。

水袖也被运用于生、净、丑在穿蟒、袍、褶时的表演，人物站立或端坐时，垂臂弯肘，跷起拇指，勾住水袖的动作叫"端袖"，它表现人物高贵的身份、沉稳的性格；"双背折袖"——两手交叉背于身后，让水袖自然下垂——常表现人物的傲慢、自得、清高或潇洒；"前后转袖"，一般为丑行表演的动作，其动作为左手作翻袖置于身前，右手作折袖背手，置于身后，两手同时作相反方向转动水袖，这一动作主要表现人物的忐忑不安、心神不宁。如《活捉》中的张文远，见到已成鬼魂的昔日情人阎惜娇时，畏惧疑惑，害怕但又想接近，即用此动作来表现。

蟒、袍、褶、带等服饰也可以运用到表演之中。如"端带"，人物或立或坐，眼看前方，端住腰间玉带，此动作能表现人物的沉稳性格与官品身份或沉思的情态。又如用两手颤抖的方式抖动蟒、袍、褶的下摆，再加以"趋步"而行，其动作称为"抖蟒袍褶"，常表现人物惊慌失措、精神失常、愤怒难禁的精神状态。比如《打金砖》中的刘秀，在太庙中见到"鬼"后，愧疚自责、精神恍惚，即用此动作。再如让武生、武小生、武二花、武丑等穿褶子的脚色用左手四指捏住褶子左大襟边缘，敞开大襟，亮出里面穿的衬褶或氅衣、抱衣、箭衣等短大装，目视前方，挺胸直立，提神亮相，称之为"敞褶"。此动作能表现人物精明、强干、英武的精神气质。当然，"敞褶"有时也被用于反面人物，表现小人洋洋得意的神态。

厚底靴也是体现这一原则的典型服饰。它是用青缎子做成的，靴筒较长，靴子底有两寸到四寸厚，刷成白色。为何要设计出这样一个服饰？有两个原因，一是提高戏中人物的身材高度，使之更加引人注目。二是能够增加表演的难度，让演员做出很多特技表演，如翻腾、跳跃等高难度动作，从而让观众获得审美享受。像"起霸"这样的舞蹈动作，没有了厚底靴，其难度就大为降低，演员脚上的功夫也就体现不出来了。厚底靴的发明者是康熙年间的"村优净色"陈明智，关于他穿着厚底靴演出，有一个颇具戏剧性的故事：

> 陈优者，名明智，吴郡长洲县甪直镇人也。为村优净色，独冠其部。居常演剧村里，无由至士大夫前，以故城中人罕知之。时郡城之优部以千计，最著者惟寒香、凝碧、妙观、雅存诸部。衣冠燕集，非此诸部勿观也。会有召寒香部演剧者，至期而净色偶阙。优之例：凡受值剧，十色各自往。一色或遘疾，或以事不得与，则专责诸司衣笥者，别征一人以代，谓之"拆戏"。然优人徇名，每名部阙人，亦必更征诸他名部，无滥拆者。是日也，适诸名部之为净者胥勿暇，再征诸次部亦然，司笥汗面而奔于吴趋之坊，遇相识者具告之。而陈适在城中，相识者因以陈荐。笥者急索其人，则见衣褴褛，携一布囊，贸贸然来，笥者不暇审也，率之急走而已。至演剧家，则衣笥俱异列两厢，九色已先在矣。迎问笥者曰："净已拆乎？今安在？"指陈曰："此人是也。"群优皆愕眙。凡为净者，类必宏嗓、蔚跂者为之。陈形眇小，言复呐呐不出口，问以姓氏里居及本部名，又俱无人识者。于是群诟笥者。陈弗敢置喙，默坐于衣笥，而置其布囊于旁。少顷，群优饭于厢。礼必逊拆色先坐，众优勿陈逊。笥者曰："尔亦就坐共饱。"陈勿应。未几，堂上张明灯，报客齐。主人安席讫，请首席者选剧，则《千金记》也。净色当演项王，为《千金》要色，其鸣咽咄咤，轰霍腾掷，即名优颇难之，于是笥者亦惴恐。而阖部之鹄者、徕者、参军者、狐旦者、弦管者、主檀板者、鸣钲鼓者，环叩陈于衣笥前曰："君能演楚霸王否？第以实告，吾等当共吁主人翁，讽客易他剧。笥人许君赏若干，明当悉与汝，勿汝吝也。"陈乃起曰："固常演之，勿敢自以为善。"众曰："若是，且速汝装！"陈始肱其囊，出一帛抱肚，中实以絮，束于腹，已大数围矣；出其鞾，下厚二寸余，履之，躯渐高；接笔揽镜，蘸粉墨，为黑面，面转大。群优乃稍释，曰："其画面颇勿村！"既而兜鍪绣铠，横稍以出，升氍毹，演"起霸"出。"起霸"者，项羽以八千子弟渡江故事也。陈振臂登场，龙跳虎跃，傍执旗帜者咸手足忙蹙而勿能从；耸喉高歌，声出征鼓铙角上，梁上尘土簌簌堕肴馔中。座客皆屏息，颜如灰，静观寂听，俟其出，竟乃更哄堂笑语，嗟叹以为绝技不可得。陈至厢，众方惊谢，忽以盟水去粉墨，曰："某止能为此出，恐败君名部，勿敢竟矣。"于是鹄者、徕者、参军者、狐旦者、弦管者、主檀板者、鸣钲鼓者共告曰："吾等负罪深矣，明当谢过。冀君始终光此剧耳。"陈乃竟其剧。①

陈明智之所以发明厚底靴，客观的原因有两点，一是他形体眇小，不垫高无以显示霸王的魁伟身材；二是他是一个村优，多在庙会草台上演出，比不得在红氍毹上只有几十人观赏，若不在人物身材的造型上做些夸张性的装饰，数以千计的观众怎么能看到？当然，他也以此表现自己不凡的演技，穿上二寸余厚的靴子，"龙跳虎跃"，以博人赞赏。

令人钦佩的是，优秀的昆曲演员还会竭力利用已有

① 焦循：《剧说》（第六卷），见《中国古典戏曲论著集成》（八），中国戏剧出版社1959年版，第199—200页。

的服饰来强化自己的表演艺术，使所演的人物更加鲜活，给观众留下更加深刻的印象。如清代咸丰、同治年间，苏州著名昆剧演员黄松、张八骏扮演《单刀会》中的关羽，演到《训子》时，帽上绒球丝毫不动，以显其威严；演到《刀会》时，帽上绒球大动不已，以示其怒火冲天。

第四是塑造鬼神形象与构建非人间的环境。昆曲剧目中出场的既有世俗的人物，还有天上的玉皇与各路神仙，地下的阎王、判官小鬼及牛鬼蛇神。如果他们的穿戴装束还是世俗之人的模样，就展示不出神灵的威严、天堂的悠远和地狱的恐怖。所以，必须以不同于俗人的穿戴来装饰他们，从而在舞台上营造出非人间的气氛。如丑扮的魁星穿红靠，束宫绦，罩虎皮马甲，红彩裤，着薄底靴，戴魁星脸(《开场·赐福》)；老生扮的魁星穿黑靠，黑马褂，黑彩裤，着薄底靴，戴魁星脸(《白蛇传·水斗》)；白面扮演的福星穿红蟒，束角带，红彩裤，着厚底靴，戴相貌，挂黑满(《开场·赐福》)；官生扮演的禄星穿绿蟒，束蓝丝绦，红彩裤，着厚底靴，戴禄星巾，挂黑三(《开场·赐福》)；老外扮演的寿星穿黄蟒，束黄宫绦，黄彩裤，着镶鞋，戴寿星巾，挂白满(《开场·赐福》)；杂扮的雷公穿黑快衣，披小鬼云肩，束黄"遮屁股"，黑彩裤，着薄底靴，戴红小鬼蓬头，嘴咬雷公脸(《金锁记·天打》《双珠记·投渊》)；雷公也可以穿黑快衣，黄云肩，短靠脚，红彩裤，着红跳鞋，戴红小鬼蓬头，嘴咬雷公脸(《醉菩提·嗔救》)；旦或杂扮的电母穿大红采莲衣裤，大云肩，白裙打腰，着彩鞋，戴大过桥，道姑巾，飘带打结(《金锁记·天打》《双珠记·投渊》《醉菩提·嗔救》)。水族兵将中的虾兵由老生扮演，穿靠脚马褂，红彩裤，着跳鞋，戴大蓬头，口戴短黑满；蟹将由白面扮演，穿戴同虾兵，口戴四喜。地府鬼魅中由武生扮演的大鬼，穿黑快衣，黄披肩，束黄"遮屁股"三块，黑彩裤，着薄底靴，戴腰箍，头戴黑大蓬头(《天下乐·嫁妹》)；由老旦扮演的大鬼穿红龙套，外罩反穿红小马甲，红彩裤，着镶鞋，戴魁星脸(《九莲灯·闯界》)；由丑扮演的小鬼穿黑布快衣，腰束黄"遮屁股"三块，黑彩裤，着跳鞋，戴杂色小鬼蓬头，挂黑三或白六三(《天下乐·嫁妹》)；由杂扮演的牛头穿蓝布青袍，反穿红小马甲，黑彩裤，着薄底靴，头套牛头脸(《人兽关·恶梦》)；由杂扮演的马面穿蓝布青袍，反穿红小马甲，黑彩裤，着薄底靴，头套马头脸(《人兽关·恶梦》)；由净扮演的阎王穿黑蟒，束角带，红彩裤，着高底靴，戴平天冠，挂黑满(《人兽关·恶梦》)；等等。这样的穿戴配之演员的表演，能够给观众以非人间生活的幻觉，并引导他们的审美想象。以这样的穿戴所扮演的天仙地祇，对人们认识鬼神世界起着主导性的作用。民间年画中的鬼神形象也基本上是按照昆曲舞台上的鬼神形象来摹绘的。

余 论

昆剧行头能做到如此的丰富、精美、吻合诸行当的身份和助力人物形象的塑造，与江南的经济、文化有关。其戏衣就大量采用其地的顾绣和苏绣技艺，戏服上的梅柳等植物或龙凤等动物图案多是绣娘亲手绣制而成，线条圆润，色彩柔和，绣线头都巧妙地隐藏在背面，经过熨烫，表面极其平整。而衣服用什么面料、裁剪成什么样式，或头饰用什么材质和造型，则又受江南士大夫审美趣味的影响。自昆曲问世之后，士大夫们就积极地参与这一表演艺术的创作，或编写剧本，或导演剧目，或度曲制谱，而服饰是重要的表现形态，他们自然要以自己的爱好对其进行引导。如昆剧中书生所用的必正巾就是由晚明流行的"飘飘巾"改造而成的：以软缎制作，中上绣花，脑后缀者两根飘带，步行时随风飘动，故有是名，它能使戴巾者显示出风流倜傥的风度。明中叶之后，吴地文人喜穿月白色道袍，广大男性市民为表现儒雅，亦尚此装，于是，月白色道袍竟成流行服装。这种审美趋向深深地影响着昆剧服饰，《穿戴题纲》所列的昆剧舞台上士庶男子的常服，出现频率最高的就是月白色道袍。

然而，随着时代的变化，昆剧服饰亦发生变化，尤其在现代社会，变化更大。在旧时，程式性为昆剧突出的艺术特征，昆剧的服饰表现形态自然也是程式性的，无论是面料、色彩，还是图案、款式，一种行当或一个类型的人物，大体相同。而在今日的昆剧，尤其是新编剧目中，艺术家们会自觉地赋予服饰以时代的精神，并用服饰来突出人物个性，努力让服饰为渲染特定场景的气氛和刻画出鲜活的人物性格服务。如北昆版《红楼梦》中小姐们的服装，即用中西结合的裁剪方法，让上装削肩、收腰，显示出人体的曲线美，而下身则搭配经美化变形的绸级"腰包"，当裙影飘动时，依然表现出莲步生香的古典端庄的雅致。再如青春版《牡丹亭》中的"离魂"一出，因情而死的杜丽娘在花神的簇拥下，身着大红披风，回眸一笑后走向黑色底幕，这红色预示着"回生"的希望与她未来人生的光明。

(原载于《四川戏剧》2019 年第 1 期)

昆剧衣箱中蟒袍传统文化的传承与发展研究

孟 月　吕莹莹　林 曈　任丽红

"戏衣"又名"剧装",俗称"行头",是中国传统戏曲演出时演员们扮演的角色所穿着的服饰。戏曲服装历经明清时代的不断演变发展,形成了今日的衣箱规制。本文将深入研究戏剧服装的内在文化,学习它的起源、形成和发展过程,着重探讨蟒袍的款式结构以及未来的发展状况,了解它在人类社会不断发展变化中所起到的历史作用以及所传承的历史文化内涵。

一、苏州昆剧服装产生的时代背景

（一）昆剧戏衣的渊源

昆剧是中国传统戏曲剧种中最为古老的一种,也被称作"昆山腔""昆曲"等,它于 2001 年被联合国教科文组织列入首批"人类口述与非物质遗产代表作"名录,其突出的艺术文化与历史价值直到今天仍然值得大家认识和学习。①

研究中国戏曲遗产、戏曲传统,绕不开昆剧及昆剧服饰,昆剧服饰是昆剧艺术的一个重要构成因素。早在康熙年间,昆剧服饰装扮就已成为昆剧艺术较完美的角色塑造方式。随着昆剧及其服饰的发展,昆曲的表演与服饰装扮艺术的重要性逐渐持平,昆剧服饰也成为昆剧艺术较为重要的组成部分。对昆剧传统剧目中人物的服饰进行深入细致的分析研究,探讨戏剧服装所包含的昆剧艺术的内在文化,对推动昆剧事业的发展有着很大的帮助。

（二）明清文化对苏州昆剧服饰的影响

昆剧戏衣大多以明代服饰为原型,保留了明代服饰的许多风貌。例如:昆剧衣箱中盔箱里的硬盔"乌纱帽",在明代生活中实则为文武官员公服,在昆曲传奇剧中为文官服饰;还有男蟒两侧的侧摆也是依据明代服饰中两侧突出的面料为原型进行设计的。以戏衣的品种来划分,几乎整个官衣产品包括男蟒、改良蟒、女蟒等都是从明代官服演变而来的(图1)。②

从制作戏衣所需的面料来看,明代是我国蚕桑丝织业发展的重要时期,丝绸制造技艺发展迅速,缂丝、刺绣、织金、妆花等工艺水平空前提高,为高水平的服装制作提供了物质和技术准备。

图 1　明代服装

（三）昆剧服装分箱定制的形成

戏剧服装过去在戏剧界被称为"行头",现在则叫"剧装"。昆剧服装历经明清时期的演变发展,形成了今日的衣箱规制,亦称"衣箱制"。

昆曲衣箱制的形成对中国戏曲舞台艺术的发展起着承前启后的作用。昆剧"衣箱制"完备于清朝,它把戏衣分成五类:大衣箱、二衣箱、三衣箱、盔箱、旗把箱。另有梳头桌,用于放置化妆物品,统称"五箱一桌"。戏箱中的大衣箱放置"文服"类的长袍,二衣箱放置"武服"以及一应短衣,三衣箱放置彩裤、水衣子以及戏鞋。盔箱置一切盔帽。因为戏箱以放置戏衣为主,所以被称为"衣箱"。严格来说,戏衣款式品种的分类,各戏班子和行头店家都存在差异。③

二、昆剧衣箱中"蟒袍"的传统款式结构

蟒袍源于明清时代,因为与皇帝的龙袍款式大致相同,所以又被称为"象龙之服",只是衣身上所绣的龙少

① 周兵、蒋文博:《昆曲六百年》,中国青年出版社 2008 年版。
② 陈申、李荣森:《中国传统戏衣》,人民美术出版社 2016 年版。
③ 陈申、李荣森:《中国传统戏衣》,人民美术出版社 2016 年版。

了一爪,为四爪。[1] 明代"蟒衣"本是皇帝对有功之臣的"赐服"。至清代,"蟒衣"被列为"吉服",凡文武百官皆衬在补褂内穿用。[2] 现如今昆剧衣箱中的蟒袍基本上保留了蟒衣的外部形态和穿用范围。

在昆剧衣箱中,蟒袍处于大衣箱中,其最重要的特点有三点:门襟为肩开、盘领和侧摆(男蟒存在,女蟒则没有)。如果少了这三点中的任意一点,那么这件戏剧服装就不能称为蟒袍。由于蟒袍种类繁多,但形制大抵相同,所以仅分别选取男蟒与女蟒中最有代表性的一款进行研究。

(一)男蟒:十团龙老生蟒

十团龙老生蟒是老生扮演的文臣武将(武将文扮)穿的,其实物如图2所示。基本款式:盘领,大襟右衽(一件敞开的衣服,左右两边大片的布料叫"襟",把左襟绕到右边腋下称为"右衽"),袍长至足,阔袖,左右袖根有硬立摆,袖口缀水袖,两侧装有侧摆,配有蟒领,又称"三肩"(图3)、玉带(图4)。[3]

图2 十团龙老生蟒

周身纹样:周身以金线或银线及彩影色绒线刺绣的艺术纹样。前胸、后背、双肩绣正龙(坐龙)团,膝处两袖后绣侧龙团(偏龙),共有10只龙团,左右纹样对称,布局规整严谨。除龙纹以外,在适当部位用八宝(宝珠、方胜、玉磬、犀角、古钱、珊瑚、银锭、如意等)、暗八仙、八吉祥(指花、罐、鱼、肠、轮、螺、伞、盖等8种饰有风带的吉祥物,又叫佛家"八宝")、云头等纹样点缀。领圈绣云头、回纹纹样,蟒领绣二龙戏珠纹,玉带绣二龙戏珠或草龙。

十团龙老生蟒服装用料一般为大缎和软缎,大缎用作面料,软缎用作里料。其服装颜色的底色一般有红、绿、黄、白、秋香、古铜、月白等几种。

图3 蟒领

图4 玉带

(二)女蟒:老旦蟒

女蟒的款式与男蟒大体上是相同的,但在局部和男蟒有所区分。它的衣长尺寸要比男蟒短,长仅至膝部,两侧无摆,穿用时上身配以云肩(图5),挂玉带,下身系裙(男蟒下身配以彩裤)。

图5 云肩正背面

老旦蟒是由老旦扮演的神话剧中的王母、传统戏中的太后、年老郡主、一品诰命夫人所穿。其实物如图6所示。在使用上,老旦蟒与其他女蟒有一些区别,穿时不配云肩,挂玉带或在腰部系丝绦,挂朝珠,内穿衬褶、系裙子(图7)。老旦蟒的人物造型比较庄重、沉稳。

基本款式:盘领,大襟右衽,袍长至膝,阔袖,左右袖根有硬立摆,袖口缀水袖,挂玉带或系丝绦。

周身纹样:纹样一般用团龙、散团龙或龙凤团,而不单用凤。在适当部位用八宝、牡丹花、云头纹点缀。

① 何爽:《京剧服饰中蟒服的艺术与审美》,《四川戏剧》2008年第3期。
② 谭元杰:《中国京剧服装图谱》,北京工艺美术出版社2000年版。
③ 刘月美:《中国昆剧衣箱》,上海辞书出版社2010年版。

老旦蟒服装用料一般为大缎、软缎和绉缎。其服装颜色的底色有鹅黄、秋香、古铜、黑绿等几种。但老旦蟒的色彩一般只用鹅黄和秋香色,鹅黄色用于太后,秋香色用于老郡主、老诰命夫人。

图6 老旦蟒

图7 老旦蟒腰部系丝绦,挂朝珠

三、经济发展模式转变, "蟒袍"传统文化的传承与发展

新经济是建立在信息技术革命和制度创新基础上的,它是历史的一种进步,其基本特征是高技术化和全球化。戏剧服装的设计与信息技术结合,是为了满足市场不断变化的需求,以获得更好的传承与经济效益。新经济时代的高科技产品不仅是智能手机、机器人等智能产品,高科技还会出现在人们的日常生活用品上,在信息技术革命下的戏衣设计与市场有着更加便捷、密切的协调交流。

在新经济时代,例如"天猫"等购物网站中的相关产品与市场、消费者的关系就有了本质上的改变。传统戏剧服装也是如此,在传承与发展的基础上结合现代信息技术,昆剧服装传统文化有了更广泛的发展,不仅仅局限于国内,全球各地、各个民族的人都能了解到我国传统的剧装文化。例如,将戏曲服装的传统文化与制作工艺通过App进行推广,或者与现代服饰相结合,为广大传统文化爱好者定制专属服饰。以蟒袍为例,人们可以下载这个剧装定制App,通过选项选取男蟒中的侧与正龙团纹样添加到一件现代男士T恤上,设计出包含蟒袍文化元素的新的现代服装。买家还可以在App上定制传统的蟒袍,有需要的话,可以根据要求与卖家协商修改,这就省去了专门前往剧装厂定制戏衣的许多麻烦。剧装定制App也可以为传统戏剧服饰爱好者打造一个中华传统服饰交流平台(图8、9)。

图8 剧装定制App首页

图9 剧装定制App定制页面

四、结 语

昆剧服装所承载的文化是经过600多年历史沉淀积攒下来的,昆剧衣箱制堪称一份非常珍贵的民族文化遗产。长期以来,大衣箱中的蟒袍浓缩了中国传统文化的众多内容和人文精神,是传统文化精神的镜子,也是中国传统吉祥文化的象征,既继承了中国服装追求意境美的传统,又赋予其更加鲜明的美学特征。

蟒袍所蕴含的文化是一代代手工劳动者智慧的结晶,如男蟒与女蟒形制和纹样上的区分,不同身份角色

所穿着的蟒服所搭配的不同纹样、色彩等，都十分的讲究和严谨。在信息科技发展快速的今天，我们不能在历史洪流中遗失剧装工艺这门艺术，而应该学习掌握好剧装工艺，并结合现代科技不断发展剧装工艺，使传统的昆剧服饰文化迈入一个崭新的时代。

（原载于《辽宁丝绸》2019年第1期）

再读《书金伶》
——有关叶堂唱口传承的思考

白 宁

龚自珍的《书金伶》虽然只有千余字，却言简意赅，富有华彩，堪称清人笔记中的佳作。初读《书金伶》，觉得这是个"东施效颦""过犹不及"类故事。如果从戏曲声腔演唱传承的角度重新审视这篇短文，或许可以引发一些新的体悟。

金伶是何许人也？金伶，字德辉，吴人，乾隆间颇有名气的剧伶，清代一些笔记有所记载。沈起凤《谐铎》云："吴中乐部⋯⋯后起之秀，目不见前辈典型，挟其片长，亦足倾动四座。如金德辉之《寻梦》，孙柏龄之《别祠》，仿佛江采苹楼东独步，冷淡处别饶一种哀艳。"①李斗《扬州画舫录》提到了以金德辉命名的唱口："班中喜官《寻梦》一出，即金德辉唱口。"②（笔者句读，下同）

金伶为什么肯于向比他年龄还小的"清客"钮匪石学习？钮树玉（1760—1827），字蓝田，号匪石，人称非石先生，江苏吴县人。不事科举，一心治学，精研小学，专注说文，善书法，长于诗，虽是布衣，时为名士。匪石亦善音律，为叶堂第一弟子。金伶默默无名时，匪石向他授演唱之术。《书金伶》云："德辉故剧弟子也，隶某部，部最无名。顾解书，以书质钮而不以歌。一夕歌，钮刊而律之，纳于吭，则大不服。钮曰：'毋曰吾不知剧。若吾所知，殆非汝所知也。即欲论剧，则歌某声，当中腰支某尺寸，手容当中某寸，足容当中某步。'金始骇，就求其术。钮曰：'若不为剧，寒饿必我从，三年艺成矣。'曰：'诺。'⋯⋯德辉以伶工厕其间，奋志孤进，不三年，名几与钮亢。"③（笔者句读，下同）

乾隆皇帝下江南时，金德辉受盐使委托，组建集秀班，为乾隆皇帝献戏并取得成功。金伶成名后仍从匪石学，《书金伶》云："德辉既以称旨重江左，遂傲睨不业。钮生屏几戒之曰：'汝名成矣，艺未也。当授汝哀秘之声。'明日来，授以某曲。每度一字，德辉以为神。曲终，满座烛尽灭。"作为唱家，金德辉窥知"叶堂唱口"之堂奥，这也证得"叶堂唱口"远在"金德辉唱口"之上。

金伶向钮匪石学习了叶堂唱口，为什么后来反而失败了？江左昆曲传习，有清曲、剧曲之别。金伶从匪石学艺，是因为清客传承确有剧伶不及之处。金伶后来在"大商延客"时演出失败，是因为他不适当地描摹学到的技艺，加上演出中过于"入戏"反而产生适得其反的效果。《书金伶》描绘金伶在堂会上的演唱："如醉、如吃、如倦、如倚、如眩瞀"；"声细而谲，如天空之晴丝，缠绵惨暗，一字作数十折，愈孤引不自已，忽放吭作云际老鹳叫声，曲遂破，而座客散已尽矣"。

从戏曲声腔演唱鉴赏的角度分析《书金伶》，对于唱口、口法等演唱技艺的传承，清曲对剧曲的滋养，以及欣赏群体的参与等诸多方面，都可以提供一些有益的启示。这里，笔者愿就声腔技艺传承及演唱审美的一些思考就教于同道。

一、声腔演唱技艺的传承不是一帆风顺的

从历史上看，戏曲声腔得以延续的一个关键是演唱技艺的传承。然而，声腔技艺的传承并不都是一帆风顺的，即使是优秀的唱口、口法，在传承中也可能遇到种种坎坷。《扬州画舫录》记有多种唱口，除叶堂唱口外，多不见后载。许多唱口在流传中逐渐消逝，这不能不说是戏曲声腔传承的一种遗憾。

① 沈起凤：《谐铎》卷十二，人民文学出版社1985年版，第176页。
② 李斗著，汪北平等点校：《扬州画舫录》卷九，中华书局1960年版，第203页。
③ 龚自珍《书金伶》，收《四部丛刊》初编"集部"之《定庵续集》，上海商务印书馆民国十一年（1922）影印本。下引《书金伶》均系四部丛刊本，不另注。

中国古代一些优秀演唱技艺的失传,原因有很多,有的是声腔的地域性强,流播广度有限;有的是声腔技法难度大,后继乏人;有的是家族式传承,传习中出现断档;有的则因为唱家担心"教会徒弟饿死师傅",在传承中"留一手"。明代沈宠绥感叹元曲入明后精华消殒时曾说:"北曲元音,则沉阁既久,古律弥湮,有牌名可谱或莫考,有曲谱而板或无征,抑或有板有谱,而原来腔格,若务头、颠落种种关捩子,应作如何摆放,绝无理会其说者。"①明中叶江南声腔一度繁盛,到了清代初年,许多声腔已难见踪迹。除以上种种原因外,《书金伶》提供了另一种演唱技艺失传的可能,即由于学习者的文化修养与审美造诣不足,不能准确适当地运用演唱技法所导致的失败。

从演唱技艺传授与学习的角度看,《书金伶》这则故实可以提供一些有益的思考。

1. "择具最难"

明代魏良辅《曲律》开篇即言:"择具最难,声色岂能兼备? 但得沙喉响润,发于丹田者,自能耐久。若发口拗劣,尖粗沉郁,自非质料,勿枉费力。"②在魏良辅看来,学习者的声音条件是极重要的。《书金伶》则可以提供对"择具"的另一种思考:"声色兼备"尚不足矣,学习者还要有一定的学养。如果说,"声色兼备"是基于自然条件的一种要求,那么,学养则是基于学习者文化素质的一种要素。

其实,元明曲论中也有对学习者提高文化素养的要求。元代燕南芝庵《唱论》认为:"字样讹,文理差"属"歌节病"③。明代王骥德《曲律》有"论须识字第十二""论须读书第十三""论讹字第三十八"等章节④。这些,都含有对艺人提高学养的要求。

发展到较高阶段的演唱技艺,往往更注重基于文化底蕴所传递出的独具特色甚至是非凡的音乐呈现。清末民初,俞粟庐先生得叶堂唱口之真髓,1921 年百代唱片公司为他灌制唱盘 13 面⑤。当时粟庐先生已在耄耋之年,加之早期录音设备存在失真情况,录制时音色偏于沙哑。但透过录音,仍能从粟庐先生的吐字、行腔中品味叶堂唱口之精妙。粟庐的行腔流淌圆润,有一种筋节感,在筋节与圆润的交织中传递出独有的艺术韵味;声音既紫纤牵结,又有一种苍劲感,在紫纤与苍劲的缠绕中透出一种萧散自若的审美表达。

从一定意义上说,高超的演唱技艺反映着唱家的艺术功底、艺术探索与自我认知,而文化修养和审美品位,是支持着唱家能够将高超的演唱精髓传续下来并求得新的发展的基础与动因。"择具",是对传授者而言的。对于学习者而言,努力提高自身的学养与审美造诣,则是一个不可忽视的成功要素。

2. "得曲之情为尤重"

"曲情",是清初曲论中的常见论题,也是剧戏鉴赏的一个重要标准。李渔《闲情偶寄》云:"唱曲宜有曲情,曲情者,曲中之情节也。解明情节,知其意之所在,则唱出口时,俨然此种神情,问者是问,答者是答,悲者黯然魂消而不致反有喜色,欢者怡然自得而不见稍有瘁容,且其声音齿颊之间,各种俱有分别,此所谓曲情是也。"⑥徐大椿《乐府传声》云:"唱曲之法,不但声之宜讲,而得曲之情为尤重。盖声者众曲之所尽同,而情者一曲之所独异。"⑦在古人看来,曲情有两个表现层次:一是正确理解并表现出扮演人物的情感,"俨然此种神情";二是在"声"与"情"二者中,"得曲之情为尤重",唱曲时要表现独具之"曲情"。

金伶作为一位成名的剧伶,未必不懂得"曲情"之重要,然而,他向钮匪石学习时,重的是"声"的技巧而非"情"的表现。钮匪石授金伶"哀秘之声",属于声音技法的传授。起初,金伶没有掌握"哀秘之声"唱法,"窃谱其声而不能肖"。后来,在堂会演时忽然找到了"哀秘之声"的声音感觉,"既引吭,则触感其往夕所得于钮者,试之忽肖",将全力投入到抓住这种"哀秘之声"的呈现中,而放弃了对曲情的表现。"大商延客"时,"佳晨冶夕,笙箫四座",金伶反倒"脱吭而哀"。他关注的是声音技法的"肖"与"不肖",而忽略了"曲情"的"达"与"不达"。

今之戏曲与声乐教学中常有这样的情形:教学者传授的声音之法,虽反复示范、练习,学习者仍难以理解。然而在不经意间,学习者突然能够唱出老师要求的声音

① 沈宠绥:《度曲须知》,载《中国古典戏曲论著集成》(五),中国戏剧出版社 1959 年版,第 198 页。
② 魏良辅:《曲律》,载《中国古典戏曲论著集成》(五),中国戏剧出版社 1959 年版,第 5 页。
③ 燕南芝庵:《唱论》,载《历代散曲汇纂》中《乐府新编阳春白雪》,杨朝英选集,元刻十卷本,浙江古籍出版社影印,1998 年版,第 2 页。
④ 王骥德:《曲律》,载《中国古典戏曲论著集成》(四),中国戏剧出版社 1959 年版,第 52 页、第 54 页。
⑤ 俞振飞:《粟庐遗韵》(俞粟庐昆曲唱腔集),附《粟庐曲谱》后,上海辞书出版社 2011 年版。
⑥ 李渔:《闲情偶寄》卷五,载《中国古典戏曲论著集成》(七),中国戏剧出版社 1959 年版,第 98 页。
⑦ 徐大椿:《乐府传声》,载《中国古典戏曲论著集成》(七),中国戏剧出版社 1959 年版,第 173 页。

技法，这时需抓住这种声音感觉强化练习，以免稍纵即逝。如果这一切发生在课堂中或课后练习时，是再正常不过的事情。如果不分场合甚至在舞台上只顾声音之法的把握而忽视了所要表现的"曲情"，就会把演出搞砸。

3. "技之上者，不可习也"

《书金伶》记载，金伶堂会演唱失败后，钮匪石后悔不及："技之上者，不可习也。"这是钮匪石的一声长叹。其实，"技之上者"不是不可传授，也不是不可习学，钮匪石感叹的应该是习之难也。

"技之上者"之所以习之难，是因为演唱技艺的传习是一种特殊的技艺型学习。清代李渔《闲情偶记》说："声音之道，幽渺难知。"①"声音之道"由于具有幽渺、空灵、玄妙等特点，因此很难通过语言或文字准确描述。杨荫浏先生早期关于昆曲的论文《天韵杂谈》，其连载之三《昆曲唱法》也指出："声音之道，空虚难证。"②对于学习者来说，即使具有一定的声音条件、气息基础，又熟知曲谱唱词，也必须在传授者的示范、点拨下，通过反复的演唱实践训练，才能逐渐领悟其中蕴含的精妙。

"技之上者"之所以习之难，是因为教习者传授的演唱技法与声音条件往往融为一体。每个人的声音条件是不同的，学习者的声音条件与教授者有所不同，建立在声音条件之上的演唱技法的学习，很容易呈现出不同的声音感觉。即便二者的声音、气息、吐字、润腔手法相似，呈现出的声音仍有差异。演唱技艺的传承不是不可习也，而是习有不同，应该在结合自身声音特色的基础之上去学习和掌握演唱技艺。

"技之上者"之所以习之难，还因为"技之上者"是一种超越了"形下"层面而达到"形上"化境的高级阶段演唱。叶堂唱口就是这样一种具有"形上"特色的高级的演唱技法，极适于昆曲演唱。在传习中，教授者常需借助于形象、意化、想象等方法，引导学习者去领会和了悟。一些学习者擅长模仿，能够将教授者的声音模仿得很像。然而这只是一种"形似"，要达到"神似"，则需在艺术内蕴、音乐风格、美学追求的层面上表现作品。

二、清客传承"为有源头活水来"

在中国众多传统戏曲中，昆曲与其他声腔在传承方式上的一个显著区别是，昆曲传承不仅依赖代代伶人间的传授，还在发展过程中不断吸纳清客拍曲的营养，因而在艺术上能够精于"研磨"甚至"出新"。

昆山腔最早进入文人记载是在明代中叶，祝允明《猥谈》是目前可见最早明确记载昆山腔的史料。祝氏卒于嘉靖五年（1527），该作当作于嘉靖初或之前。即使按《猥谈》的写作年代算起，昆山腔至今至少也已有大约500年的发展史。这500年间，许多声腔此消彼长，有的甚至销声匿迹，昆曲却能历久弥新，这其中，清客传承对昆曲的滋养功不可没，"为有源头活水来"。换一种角度看，《书金伶》实际上是讲述了一个清客传承与清客对剧伶传授技艺的故事。

1. 不同于剧伶传承的昆曲另支流脉——清客传承

俞振飞先生《艺林学步》提及："昆曲界有一种专工清唱的，明代叫做'唱家'，清代江浙一带名为'清客'。"③清客不登台演出，不涉足科介、彩扮，只热衷于审曲、拍曲，通过反复切磋努力将一只曲子的唱功研磨到极致。一些经清客精心打磨的技艺与口法，常常为剧伶所吸纳。这种清客传承，构成了昆曲传承中的一大特色。《书金伶》讲述的金伶从钮匪石学艺之事，是对剧伶向清客学习并遭遇挫折的一种写实性透视。

最早的清客传承，应始自明代中叶的魏良辅。作为一代唱家，魏良辅将昆山腔的演唱打磨得精细雅致，还专著《曲律》一文，从演唱、传授、鉴赏等方面规范唱曲之律，他也因此被尊为昆腔宗师，得到了明代曲家的一致认可，沈德符《万历野获编》云："自吴人重南曲，皆祖昆山魏良辅。"④王骥德《曲律》云："'昆山'之派，以太仓魏良辅为祖。"⑤沈宠绥《度曲须知》云："吾吴魏良辅，审音而知清浊，引声而得阴阳……海内翕然宗之。"⑥

继魏良辅后，梁辰鱼（1519—1591）创作了用昆山腔演唱的散曲《江东白苎》与传奇《浣沙记》，使改良后的昆山腔正式走上戏曲舞台。梁辰鱼还开帐授徒，教人度曲，积极推行魏氏改良后的昆山腔。明末张大复《梅花草堂笔谈》记载："魏良辅别号尚泉，居太仓之南关，能谐声律……梁伯龙（案，梁辰鱼字伯龙）闻，起而效之，考订元剧，自翻新调，作《江东白苎》《浣纱》诸曲……伯龙氏

① 李渔：《闲情偶寄》卷五，载《中国古典戏曲论著集成》（七），中国戏剧出版社1959年版，第97页。
② 静轩述，杨荫浏记：《昆曲唱法》，载《锡报》1926年1月24日。
③ 俞振飞：《艺林学步》，载《梨园忆旧——中国著名表演艺术家自述》，浙江大学出版社2008年版，第53页。
④ 沈德符：《万历野获编》卷二十五，中华书局1959年版，第646页。
⑤ 王骥德：《曲律》，载《中国古典戏曲论著集成》（四），中国戏剧出版社1959年版，第117页。
⑥ 沈宠绥：《度曲须知》，载《中国古典戏曲论著集成》（五），中国戏剧出版社1959年版，第189—190页。

谓之昆腔。"又云："往见梁伯龙教人度曲，为设广床大案，西向坐而序列之，两两三三，递传叠和，一韵之乖，觥帑如约，尔时骚雅大振，往往压倒当场。"①（笔者句读）张大复是昆山人，记当时的人与事，颇为可信。

明代一些史料对昆山腔早期传人有所记叙。前引《梅花草堂笔谈》还提到张小泉、季敬坡、戴梅川、包郎郎等人随魏良辅学习，"争师事之"。潘之恒《鸾啸小品》记载："魏良辅其曲之正宗乎！张五云其大家乎！张小泉、朱美、黄问琴，其羽翼而接武者乎！"②余怀《寄畅园闻歌记》记载："娄东人张小泉，海虞人周梦山，竞相附和，惟梁溪人潘荆南独精其技。"③

明末清初史料记载的较有名气的清客，尚有钮少雅、苏昆生等人。

清客多为文人，清客传承不仅是一种音乐传承，传承中也包含文化因素，这与剧伶传承明显不同。伶人演唱多为娱他，清客拍曲更多的是自我抒怀。伶人演出要顾及"缠头"多寡，清客则重于文化熏陶而非商业性因素。就审美取向而言，剧伶演出，藉人物形象绘声绘色，多关注"写实"；清客审曲、拍曲常常追求形上形态，常重于"写意"。

《书金伶》提到了剧伶与清客两支流脉，并言及叶堂能够将二者"通于本"："大凡江左歌者有二：一曰清曲，一曰剧曲。清曲为雅燕，剧为狎游，至严不相犯。叶（案，指叶堂）之艺，能知雅乐、俗乐之关键，分别铢忽，而通于本，自称宋后一人而已。"这是金伶故事发生的历史条件与文化背景，在一定程度上揭示了清客拍曲可以惠及剧伶这一现象。

2. 叶堂唱口：昆曲演唱的又一次艺术提升

明末清初，昆曲演唱艺术已臻完美，得到了上至皇家下及平民的普遍认可。明万历后，昆腔成为宫廷燕乐的主体。到清初，民间一度盛行"家家收拾起，处处不提防"④的俗谚。在昆曲演唱艺术几近登峰之际，再出现新的创新似乎很难，然而，清中叶却出现了源自清客的叶堂唱口，且能将多种演唱精华融为一体，《书金伶》记载：

"乾隆中，吴中叶先生以善为声，老海内。海内多新声，叶刊而律之，纳于吭。"叶堂唱口仿佛异军突起，使昆曲演唱技艺得到又一次难得的艺术提升。

叶堂，字广平，一字广明，号怀庭，清代名医叶天士之孙，并非出自昆曲世家。他研磨出的叶堂唱口长期在清客中传承，乾隆间即负盛名。《扬州画舫录》云："近时以叶广平唱口为最，著《纳书楹曲谱》，为世所宗。"⑤钱泳《履园丛话》载："近时则以苏州叶广平翁一派为最著，听其悠扬跌荡，直可步武元人，当为昆曲第一。"⑥民国初年，吴梅先生《顾曲麈谈》亦云："当乾隆时，长洲叶怀庭堂先生，曾取临川'四梦'及古今传奇散曲，论文校律，订成《纳书楹谱》，一时交相推服……且怀庭之谱，分别音律，至精至微。"⑦

那么，叶堂唱口的精华是什么？目前传世的叶堂唱口，主要得益于曾从韩华卿学习叶堂唱口的俞粟庐一系清客的传承。俞粟庐先生（1847—1930）留下了难得的带工尺及唱口标记的曲谱，其子俞振飞（1902—1993）以"粟庐曲谱"之名于1953年客居香港时出版，并在前附《习曲要解》中逐一释析带腔、撮腔、垫腔、叠腔、啜腔、滑腔、擞腔等腔法及变体计18种之多。俞振飞《艺林学步》还提到叶堂唱口的特点是"出字重，转腔婉，结响沉而不浮，运气敛而不促"⑧。这实际上是引用1921年俞粟庐在百代唱片公司灌制昆曲唱盘时并附的《度曲一隅》中"昆曲保存社同人"题跋的文字，其中还提到："百代主人夙耳先生名（案，指俞粟庐），请其引吭发声，印留机片。聆先生曲者，试细玩其停顿、起伏、抗坠、疾徐之处，自知叶派正宗尚在人间也。"⑨20世纪50年代后，俞振飞先后担任上海戏曲学校校长、上海昆剧团团长等职，向年轻演员传授唱法，使叶堂唱口的血脉延续至今。

一桩名伶往事能够为龚自珍瞩目并被记述下来，不仅是因为金伶随钮匪石学而技艺大进反倒在堂会演出时失败这件事富有戏剧性，也缘于这件事背后所隐含的叶堂唱口之传承。

① 张大复：《梅花草堂笔谈》卷十二、卷八，上海古籍出版社1986年版，第774—775页、第496页。
② 潘之恒：《鸾啸小品》，载《潘之恒曲话》，中国戏剧出版社1988年版，第8页。
③ 余怀：《寄畅园闻歌记》，载《虞初新志》，上海古籍出版社2012年版，第48页。
④ 清代民谚，指传奇《千钟禄》中的唱词"收拾起大地山河一担装"与《长生殿》中的唱词"不提防余年值乱离"，形容昆曲传奇在民间极为普及。
⑤ 李斗著，汪北平等点校：《扬州画舫录》卷十一，中华书局1960年版，第254页。
⑥ 钱泳：《履园丛话》，中华书局1979年版，第331页。
⑦ 吴梅：《顾曲麈谈》，上海古籍出版社2000年版，第72—73页。
⑧ 俞振飞：《艺林学步》，载《梨园忆旧——中国著名表演艺术家自述》，浙江大学出版社2008年版，第53页。
⑨ 转引自《度曲一隅》（俞粟庐自书唱片曲谱），[日]奥村伊九良编，桑名文星堂印刷、瓜加研究所发行，昭和十五年（1940）影印本。

3. 金伶真的失败了么？

读《书金伶》，谁都知道金伶的堂会演唱失败了。然而，如果从时间的角度拉长观察时长，就很难得出金伶是失败者这样的结论。

清代梁章钜《楹联续话》载："严问樵曰：金德辉工度曲。向曾供奉景山，以老病乞退。粗通翰墨，喜从文人游。一日，请于余曰：某老矣，业又贱，他无所愿，愿从公乞一言，继柳敬亭、苏昆生后。余感其意，为书一联云：我亦戏场人，世味直同鸡弃肋；卿将狎客老，名心还想豹留皮。"①清末民初徐珂《清稗类钞》也记载了金德辉"曾供奉景山，以老病乞退"一事②。"供奉景山"，指入宫供奉，成为宫廷的民籍艺人。国家图书馆善本部李红英撰《升平署与清宫曲本档案》提到："升平署是清代中后期宫中的戏曲演出机构，其前身称为'南府'……根据《清代内阁大库散佚满文档案选编》一书，自康熙二十年起，逐渐出现南府、景山、学艺处等名称……乾隆年间，景山与南府并存。景山设总管首领，南府设内、外学，内学为三学，即内头学、内二学、内三学；外学分大学和小学。景山设有外学，亦分为三学，即外头学、外二学、外三学。并另设新小班，由乾隆南巡时从苏州带回宫中的男女优伶组成。原南府、景山之人则称'旧大班''旧外二学''旧外三学'等。内学由宫内习艺太监组成，外学为民籍子弟，主要由从苏杭等地挑选入宫的艺人组成，也有少数习艺的八旗子弟。乾隆时期，内、外学常年在宫中演出，总人数大约一千四五百人，堪称盛况空前。"③金伶供奉内廷应是堂会失败之后的事，是"由从苏杭等地挑选入宫的艺人"，这意味着其得到来自皇家的认可，一直到"以老病乞退"。金伶虽然在一次堂会演出中失败，却未影响他后来事业上的成功。

为什么金伶会给人留下失败者的印象？这缘于龚自珍对金伶在堂会演出失败的描写。金伶向钮匪石学哀秘之声，"窃谱其声而不能肖"，在堂会演出时"试之忽肖"，那么，他最终是否掌握了这种哀秘之声？初刻于乾隆乙卯（乾隆六十年，1795年）的《扬州画舫录》载："金德辉演《牡丹亭·寻梦》《疗妒羹·题曲》，如春蚕欲死。"④前引《谐铎》亦载，金德辉演唱《寻梦》，"仿佛江采苹楼东独步，冷淡处别饶一种哀艳"⑤。可见，金伶后来掌握了哀秘之声，并成为其演唱的一大特色。《书金伶》还提到，虽然堂会演唱失败，但后来"德辉获以富，且美誉终"，并未因一次演出失败而否定金伶的艺术成就。

金伶有徒双鸾，《书金伶》云："非高弟也，能约略传其声，贫甚，走南东，至北乎。"钮匪石与龚自珍谈到双鸾时说："双鸾早出世十年，走公卿矣。""约略传其声"，当包含其师从钮匪石处得之的叶堂的一些演唱技艺。即使是"约略传其声"，也具备了"走公卿"的条件，只是生不逢时。

《书金伶》讲述的是金德辉从钮匪石学艺的故事，故事背后衬映着对叶堂唱口的赞许。徐珂《清稗类钞》记载，金伶年迈时向严问樵乞言称："予老矣，业又贱，他无所愿，愿从公乞一言，继柳敬亭、苏昆生后足矣。"⑥苏昆生是明末清初的清客翘楚，从这段话可以看出金伶对清客的仰慕，也透射出金伶对自己从清客流脉中获益良多的明晓。

三、不可忽视的鉴赏主体——受众

细细品味《书金伶》会发现，在这个故事中，除了技艺的传授者（钮匪石）、技艺的学习者和演出者（金伶）之外，文章还交代了另一个群体——受众。《书金伶》直接或隐含地交代受众群体有4处：一是"不三年，名几与钮亢"，做出这样评价的显然不是钮匪石或金伶，应该是欣赏了金伶演唱的受众；二是乾隆下江南时，金伶组织戏班献艺，欣赏者是皇家；三是金伶堂会演出失败，欣赏者是"大商"所延之客；四是观赏双鸾演出，座上客至少有钮匪石与龚自珍。

完整意义上的剧戏欣赏，应该是一个审美链条，包括文人的文本创作，演出者的演唱、科介、宾白及受众的鉴赏，三者缺一不可。龚自珍叙述金伶故事时，没有忽略欣赏受众这个重要环节，而是客观地书写了受众的鉴赏感受。透视鉴赏主体的反应，是再读《书金伶》不可忽略的一个视角。

1. 现场与现场感的营造

演出现场是演出者与受众交流的平台，是演出者将文本创作的内容传递给受众并引发受众喜怒哀乐的审

① 梁章钜：《楹联续话》，载《楹联丛话全编》，北京出版社1996年版，第219—220页。
② 徐珂：《清稗类钞》第十一册"优伶类""金德辉乞言于严问樵"条，中华书局1986年版，第5110页。
③ 李红英：《升平署与清宫曲本档案》，《文史知识》2010年第4期。
④ 李斗著，汪北平等点校：《扬州画舫录》卷五，中华书局1960年版，第128页。
⑤ 沈起凤：《谐铎》卷十二，人民文学出版社1985年版，第176页。
⑥ 徐珂：《清稗类钞》第十一册"优伶类""金德辉乞言于严问樵"条，中华书局1986年版，第5110页。

美过程。在"创作—呈现—欣赏"链条中,最重要的表现形式是演出现场与其所营造出的现场感,这是"案上之物"与"场上之物"的重要区别。"案上之物"再精美,也不具有演出现场所能够营造出的现场气氛。

美国罗伯特·克鲁斯汀在《舞台上的智慧》中谈到:"演员的生死存亡取决于观众反映的质量,观众的认同感。"①对于演出者而言,现场感是非常重要的作用因素,好的演出者能够将文本蕴含的喜怒哀乐传递并感染给受众,善于根据受众的反应及时调整演出呈现。金伶受托组织"集秀班"为乾隆皇帝献戏,博得"天颜大喜",可推知,演出现场营造的氛围与为皇上献戏的气氛十分契合。反之,如果演出者不能把握现场氛围,就容易把演出搞砸。大商延客的堂会演出,金伶不顾及观众的现场感受,"脱吭而哀",演唱与现场气氛极不相合,导致了"座客散已尽矣"。

要营造好的现场感,演出者必须具有高超的演唱技艺。然而,再高超的演唱技艺也要与演出现场的氛围相契合,否则就容易南辕北辙、失之千里。金伶在堂会演出前,已随钮匪石学得了叶堂唱口的一些技法,而在演出中,由于他过于投入所学的"哀秘之声",忽略了现场气氛,演出失败了,这不能不被视为一个深刻的教训。

2. 审美期待与审美期待的实现

戏曲鉴赏活动发生之前,欣赏主体往往会有某些预设的审美期待。从这个意义上说,戏曲欣赏是一个审美期待能否得以实现的过程。如果演出者能够实现受众的审美期待,那么演出就会被视为成功;如果演出者不能实现受众的审美期待,即便演员使出浑身解数,在受众看来也是不成功的演出,受众对剧戏演出是否成功的判定,与能否实现其预设的审美期待是紧密相连的。

审美期待有时不仅有预设性,还包括及时性、随机性和从众性等因素,这些,都与欣赏者当时的心理、心态、情绪等因素有一定关联。演出者的现场表现、临机发挥都会对欣赏主体的心理产生一定程度的影响。

不同欣赏群体往往有不同的审美期待,戏曲声腔的欣赏受众涵盖广泛,既有皇族贵胄,也可以是"牛僮马仆";既有文人雅士,也可能有"天涯游客"②。不同类型的受众有着不同的审美取向,不同身份、地位、文化艺术修养的受众有着不同的审美期待,甚至同样的欣赏受众在不同情境下亦会有不同的审美期待。艺术呈现须考虑到各类受众的多种审美需求,尽量实现大多数观众的审美期待。

审美期待的实现可以是现场的,也可能有一定的滞后性,后者可以为受众提供回味的空间。事后的回味与记忆,往往可以再次加强审美期待实现的满足感。可以说,审美期待具有多重的实现可能。

审美期待的实现还有一种特殊情况,即表演者有意识地先造成一种审美意外,最终又实现了应有的审美期待。这种审美期待的实现,更令受众印象深刻。《书金伶》这篇短文之所以引人入胜,就在于龚自珍的叙述营造了一种审美意外。金伶组织"集秀班"为皇上献戏大获成功,又从钮匪石处学得了叶堂唱口,堂会宾客的审美期待自然会很高。金伶启口演唱时忽然"脱吭而哀",一些观众开始以为金伶是在制造一种审美意外,"坐客茫然不省",一些人仍不离去。后来,"稍稍引去",体现了不同文化受众的不同审美期待值。最终,金伶的演出没有满足受众的审美期待,"曲遂破,而座客散已尽矣"。

"嘉庆己卯冬",钮匪石、龚自珍欣赏金伶之徒双鸾的演出,知其"非高弟也,能约略传其声",并没有过高的审美期待。听过双鸾演唱后,钮匪石感叹:"双鸾早出世十年,走公卿矣。"这是一种肯定,意味着双鸾的演唱超越了钮氏原来的审美期待。

3. 欣赏群体的能动性与能动意义

从剧戏表演的角度看,演出者是表演的主体,受众是表演的欣赏对象。如果换一个视角,就剧戏欣赏而言,受众成为欣赏的主体,演出者则是欣赏的客体。在完整的剧戏欣赏审美链条中,受众不仅是被动的接受者,有时也具有一定的能动作用。

戏曲的创作、表演是以受众欣赏为终极目的的,如果没有观众的参与、欣赏和肯定,舞台呈现是没有意义的。就一出戏而言,演出者是舞台上的主导者。如果拉长观察的过程,一出戏能否久盛不衰、一位演出者能否久享盛名,必须接受欣赏群体的品鉴与时间的检验。缘于金伶为乾隆皇帝献戏成功,后来他得以入景山供奉皇家,前引梁章钜《楹联续话》、徐珂《清稗类钞》均记金德辉"供奉景山"一事。《书金伶》没有记载这段历史,但也提到"获以富,且美誉终"。这是欣赏者对表演者的一种肯定。有时,欣赏群体对于表演者具有一定的反作用力,金伶在堂会上为求"哀秘之声",愈孤引不自已,后来

① [美]罗伯特·克鲁斯汀:《舞台上的智慧——致年轻演员》,中信出版社2007年版,第130页。
② "牛僮马仆""天涯游客",引自燕南芝庵《唱论》,载《历代散曲汇纂》之《乐府新编阳春白雪》,浙江古籍出版社1998年版,第2页。

"座客散已尽矣"。

聪明的表演者应该能够意识到欣赏群体的能动作用，这不仅关系到缠头的多寡，也关乎表演者的声誉，因此，会依据欣赏者的现场反应及时调整自己的表演。由于文本的内容是固定的，曲牌体的音乐也是相对固定的，表演者所能做出的调整，除科介、宾白、衬字等辅助手段外，在音乐方面，主要是通过声音、气息、口法的运用，强化个性化呈现，塑造出具有鲜明特色的剧戏形象。观众是通过具有典型、独特、个性魅力的音乐形象，来认识和感知关汉卿笔下的窦娥、关云长的。后来的音乐理论将这种创作性的表演称为"二度创作"，这是演员可以自由发挥的空间，也恰恰是能够给观众留下深刻印象的锁钥。

《书金伶》文终提及"嘉庆己卯冬，钮石在予座上"与龚自珍欣赏双鸾的演出。嘉庆己卯即嘉庆二十四年（1819），可推知，《书金伶》一文当作于此时或其后不久，此时正是清代中叶。这一时期，中国传统戏曲已发展为较成熟的剧戏形态，观众对戏曲欣赏的能动作用越来越强。正是由于欣赏群体的能动，才造就了清中后叶魏长生、程长庚、谭鑫培等一代又一代的名伶。这一时期，不同于元、明两代戏曲鉴赏以作家与文本为关注主体，清中叶后，场上伶人的演出逐渐成为戏曲审美的关注中心。或者可以说，这种审美转移是中国传统戏曲发展所要经历的一种必然，也符合戏曲声腔自身发展的内在规律。

龚自珍敏锐地捕捉到了戏曲审美取向转移的这种变化，从这个侧面去认识，《书金伶》具有发先声的意义。《书金伶》一文只提及对演唱技艺的学习传授、表演，并不言及金伶从钮匪石学习了哪些曲子、在哪场演出唱的是哪位作者的哪部作品，这与明代及清初许多论曲、审曲之作大有相同。

余语：对技艺型人才成长的一种观察

龚自珍是中国近代先进思想家，在龚自珍的思想中，人才观是一个重要组成部分。他的《己亥杂诗》中的"九州生气恃风雷，万马齐喑究可哀！我劝天公重抖擞，不拘一格降人材"[1]一诗，脍炙人口，虽然是一首青词，却反映出龚自珍为国家兴盛渴求人才的理念。

"不拘一格"的内蕴是丰富的，包括不以出身论人才、不惟以经世致用为目的、多方罗致人才等内容，也包含需有方方面面人才的希冀。龚自珍丁亥年诗作《同年生吴侍御（杰）疏请唐陆宣公从祀瞽宗，得俞旨行，侍御属同朝为诗，以张其事，内阁中书龚自珍献侑神之乐歌》，即有"求政事在斯，求言语在斯，求文学之美，岂不在斯？"[2]之论。《书金伶》虽是短文，却能在一定程度反映出龚自珍对人才现象尤其是技艺型人才成长的一些观察。

——技艺型人才的成长要有开阔的视野，须懂得"山外有山""艺无止境"的道理。金伶开始对钮匪石的演唱并不服气，后来，听闻了钮匪石论剧之说，"金始骇，就求其术"，"德辉以伶工厕其间，奋志孤进，不三年，名几与钮亢"。

——技艺型人才的成长会有顺境，也可能遭遇挫折。对于金伶而言，从"天颜大喜"到"座客散已尽矣"，二者间有着巨大反差。龚自珍叙述的这个富有情节性的故事虽属个例，然而，如果把类似的人才成长经历放到历史进程中去观察，就会发现，任何人才的成长都有可能经历这样或者那样的顺境与逆境。

——对于技艺型人才来说，其成长离不开必要的传授。师承、禀赋、体味以及恰到好处的运用，这些要素往往是事业能否成功的关键。《书金伶》表面上讲述金伶的境遇，隐藏于其后的则是叶堂唱口的传承以及由此而决定的能否成长为技艺精湛的演唱者的得与失。文中提到的金伶弟子双鸾"能约略传其声"，也是从技艺的角度对人才成长的一种评价。

龚自珍的叙述是客观的，可以读出他对金伶并无鄙视、贬斥之意。《书金伶》故事背后折射的艺术传承以及由此产生的人才现象，应该是他书写的本意。

附：《书金伶》所涉史实小考

细读《书金伶》，或许会对文中所述及的年份、事件、人物关系有所疑惑。搞清《书金伶》是否是依据史实而写作，关系到这篇笔记体短文是虚构之作还是对事实的记载。因此，有必要对《书金伶》所涉及的史实进行一些必要的考证，由此廓清《书金伶》的立说基础。

关于"吾友洞庭钮匪石"。《书金伶》是一篇倒叙式文章，讲述的金伶故事实际是钮匪石在龚自珍席上所言而为龚氏所记。如果二人确为挚友，那么，钮氏所述当为可信。如果是龚自珍托名之作，那么，《书金伶》的故事就建立在虚构的基础之上。龚自珍外祖父段玉裁《说

[1] 龚自珍：《龚自珍全集》（第十辑），上海人民出版社1975年版，第521页。
[2] 龚自珍：《龚自珍全集》（第九辑），上海人民出版社1975年版，第485页。

文解字注》，两处提到"钮树玉曰"，引用钮氏研究成果。钮匪石辈份高于龚自珍，年长龚氏30余岁，二人会是朋友吗？

查龚自珍《定庵文集补》中《述怀呈姚侍讲(元之有序)》，有云："忆江左之岁，喜从人借书，人来借者元盛。钮非石(树玉)、何梦华(元锡)助其搜讨凡……"①(笔者句读)

再查钮树玉《钮树玉诗文选》所收《记游洞庭》，记嘉庆戊寅与龚自珍同游洞庭之事，其云："观玩移时，即送龚君登舟回吴门。"②

上二例可证，虽然钮匪石与龚自珍年龄相差较大，但二人交情较深，为忘年交。钮匪石是清中叶的"名布衣"，清代李放纂辑的《皇清书史》记载："钮树玉，字匪石，吴县布衣，精小学，工小篆及行楷书，俱有逸致。(木叶厂法书记)"③(笔者句读)钮匪石著有《说文解字校录》15卷、《考异》30卷，学习叶堂唱口仅是他的闲暇爱好。这样一位精于考据、治学严谨的学者，没有必要编造一个故事讲给龚自珍听。

关于"乾隆甲辰上六旬"。《书金伶》记述"甲辰上六旬"，并不是乾隆皇帝六旬寿辰。《清实录》记载，乾隆皇帝于"康熙五十年(案，1711年)辛卯，八月十三日子时，诞上于雍和宫邸"④。甲辰年为乾隆四十九年(1784)，该年乾隆皇帝第六次南巡，时74岁。《书金伶》中的"旬"当为"巡"字之通假。龚文中常有通假字，如《书金伶》中"名几与钮亢"的"亢"字也是通假。

关于"叶之死，吾友洞庭钮非石传其秘，为第一弟子"。《书金伶》记载，金德辉先从钮匪石学艺，后于甲辰年组织集秀班向乾隆皇帝献艺。其时，叶堂尚健在。刊于乾隆五十七年(1792)的《纳书楹曲谱》有叶堂自序，云："盖自弱冠至今，靡他嗜好……究心于此事者垂五十年，而余亦既老矣。"⑤(笔者句读)如果这样看，《书金伶》所云"叶之死"似有不确。

考《书金伶》所云："嘉庆己卯冬，非石在予座上……龚自珍曰：非石今傫然在酒间，为予道苏、扬此类事甚夥。金德辉事，自甲辰起，大约迄癸丑、甲寅间。"可知，钮匪石向龚自珍讲述金伶的故事，是在"嘉庆己卯"(1819)时回溯甲辰(1784)至癸丑(1793)、甲寅(1794)间的往事，其时，叶堂当已逝。如果把《书金伶》置于"嘉庆己卯"语境下，"叶之死，吾友洞庭钮非石传其秘，为第一弟子"当为不谬。《书金伶》在叙述"吾友洞庭钮非石传其秘"之后，紧接着讲述了"甲辰"间金伶事，如果忽略了语境已被切换，容易让读者产生金伶向钮匪石学艺时叶堂已不在人世的错觉。

载《书金伶》的《定庵续集》尚收《书叶机》一文，可作为解读《书金伶》的参考。《书叶机》先概括地交代："鄞人叶机者，可谓异材者也。""嘉庆六年"，乡试时突然得"巡抚檄"，让其"毋与试"。之后，再回溯海盗多次劫掠，巡抚阮公素闻叶机名，让叶机"募健足"抗击海寇。最后言及："阮公闻于朝，奉旨以知县用。今为江南知县，为龚自珍道其事。"⑥《书叶机》的叙事方式与《书金伶》极为相似，是龚自珍作品中常见的写作手法。《书金伶》在"叶之死，吾友洞庭钮非石传其秘，为第一弟子"之后，如果加上一个"初"字，或以其他方法交代，即可与下文"德辉故剧弟子也"有机衔接。即使省略这个"初"字，在古文中也是说得通的。

今人所引《书金伶》，多据《四部丛刊》(初编·集部)所收《定庵文集》之《续集》(上海商务印书馆影印本，民国十一年)，或郑振铎编《晚清文选》(上海生活书店，1937年)，或《龚自珍全集》(中华书局，1959年)中的《定庵续集》。龚自珍著述甚丰，生前自编刻了《定庵文集》(世称自刻本)、《己亥杂诗》(世称羽琌别墅本)，今或不存。龚自珍去世后，好友曹籀获龚氏遗文抄本，请吴煦出资，于同治间刊刻《定庵文集》。后来，汤伯述得部分残稿编成《定庵文集补编》四卷，请朱之榛出资刊刻。其后各种刊本，均依吴煦刊本或朱之榛刊本增补而成。

《四部丛刊》所据同治刊本是目前可见最早刊本，所收《定庵文集》卷首载吴煦《刻定庵文集缘起》云："《定庵文集》上、中、下三卷，又《续集》四卷者，仁和龚礼部之所作也，系礼部手写定本。乱后是书流闽中，其友曹竹书从他人转辗假录得之，初甚秘，后踵门索观者众，日不暇给，属余出资付剞劂氏。……惟是书经数手传钞，又

① 龚自珍：《述怀呈姚侍讲》，收《四部丛刊》初编"集部"之《定庵文集补》，商务印书馆民国十一年(1922)影印本。
② 钮树玉：《匪石先生文集》(卷下)，《丛书集成续编》第一百九十二册，新文丰出版公司1998年版，第770页。
③ 李放纂辑：《皇清书史》卷二十六，载《清代传记丛刊·艺林类(23)》，明文书局印行，第84—318页。
④ 《清实录》第九册《高宗纯皇帝实录》(一)，中华书局1985年版，第138页。
⑤ 叶堂：《纳书楹曲谱》，载《续修四库全书》"集部"之"曲类"，据清乾隆纳书楹刻本影印，上海古籍出版社2002年版，第1页。
⑥ 龚自珍：《书叶机》，收《四部丛刊》初编"集部"之《定庵续集》，商务印书馆民国十一年(1922)影印本。

潦草写定,舛讹知必不免,且无善本可校,其亦可以已矣。"①从文献学角度看,刻本有一个"善"与"不善"的问题,同治本出资者吴煦提到"舛讹知必不免",今之所见《书金伶》是否有个别字句讹漏以致容易误读,未可轻易定论。

中华书局版《龚自珍全集·编例》曰:"本集据龚氏自刻本《定庵文集》,吴刻本《定庵文集》《续集》《补》,朱刻本《定庵文集补编》,风雨楼本《定庵别集》《集外未刻诗》,娟镜楼本《定庵遗著》《年谱外纪》,《龚自珍集外文》稿本《孝珙手抄词》,以及诸书引载与海内公私诸家旧藏佚文等,整理编辑,成为目前较为完备的龚氏全集。"②《龚自珍全集》所收《书金伶》中"德辉卒时,年约八十余"的"八"字下有小注:"一本'八'作'四'。"③但未注明"一本"究竟是哪种版本。可见,吴煦提出的版本"舛讹"问题是存在的。

在清代笔记体短文中,《书金伶》堪称一篇佳作,立意新奇,文笔清秀,情节曲折,让人读来饶有兴致。不排除龚自珍在叙述中添加了一些文学色彩,但《书金伶》故事所依据的史实是存在的,如乾隆皇帝甲辰年下江南、盐商为乾隆皇帝献戏、钮匪石是叶堂唱口传人、钮匪石与龚自珍为忘年交、金德辉后来"供奉景山"等。龚自珍依据钮匪石的叙述,写就了篇既绘声绘色又能让后人有所启迪的短文,这应该是《书金伶》一文的价值所在。

(原载于《中国戏曲学院学报》2019 年第 1 期)

诗、史、哲:昆曲改编古典剧作的三重世界

安 葵

元、明、清三代留下了大量古典戏曲文学作品,它们是戏曲传统剧目的重要来源之一,而昆曲与古典戏曲文学的关系最为密切。各个地方剧种因为唱腔和语音等方面的地域特点和观众通俗性的要求,在演出古典文学剧本时,一定要经过较大的改编,而昆曲的演出要求典雅、规范,基本上是用原来的曲词、曲牌,因此昆曲演出本与古典文学剧本最为相近,也使昆曲与古典戏曲文学形成了命运与共的关系。

唐诗、宋词、元曲,被称为其时代代表性的文学,而在传奇剧本中又积淀了前代文学的精华,因此昆曲在保留和传承优秀传统文化方面建立了很大的功劳,这也是它被列入人类"非遗"代表作名录的重要条件。但它的规范和典雅也使它脱离了文化程度普遍不高的普通观众。在清代初年的"花雅之争"中,昆曲就逐渐败下阵来,至清代晚期,昆曲剧团已难以生存,如浙江的昆剧演员要与苏剧搭班才能勉强维持生计。中华人民共和国成立前,南北各地的昆剧演员大多流离失所。"五四"以来,在文化人中,重视民间文化的思想占上风,对文人文化则持比较严厉的批判态度。因此 20 世纪 50 年代初期,人们多认为昆曲已不能适应新的时代的需要,作为一个剧种,昆曲大概已无生存发展的可能。

《十五贯》的演出,"一出戏救活了一个剧种",使大家看到了昆曲也能为社会主义时代服务,同时也彰显了古代文学的价值。人们认识到在《双熊梦》这样的古典剧本中蕴含着民主性的精华,不可随意丢掉。况锺不顾个人荣辱安危为民请命的精神在今天仍有现实意义,而过于执主观主义、草菅人命的思想作风也足可为今人之戒。党的"百花齐放,推陈出新"的戏曲方针促使戏曲走向新的繁荣,也给昆曲带来新的生机。周恩来总理在看望浙江省昆苏剧团和在《十五贯》座谈会上的两次讲话中指出,反映古代生活的优秀剧目在今天也具有现实意义,同时强调:"毛主席说的百花齐放,并不是要荷花离开水池到外面去开,而是要因地制宜。有的剧种一时还不适应演现代戏的,可以先多演些古装戏、历史戏。""昆曲是江南兰花,粤剧是南国红豆,都应受到重视。""昆曲的表演艺术很高,只要你们好好努力,将会取得更大的成就。"④

承认昆曲是百花中的一花,而且有其不可替代的价值,这是一个重要的定位。这是昆曲生存和发展的基础,也使昆曲人有了坚持艺术创造的信心。20 世纪五六

① 龚自珍:《定庵文集》,《四部丛刊》初编"集部",商务印书馆民国十一年(1922)影印本。
② 龚自珍:《龚自珍全集》,上海人民出版社 1975 年版,"编例"第 1 页。
③ 龚自珍:《龚自珍全集》,上海人民出版社 1975 年版,"编例"第 182 页。
④ 周恩来:《关于昆曲〈十五贯〉的两次讲话》,《文艺研究》1980 年第 1 期。

十年代，南北几地相继建立了六个昆剧院团及浙江永嘉昆剧传习所，随后各院团对许多昆曲剧目进行整理改编，首先是演出了许多经典的折子戏，并陆续上演了《长生殿》《牡丹亭》《西园记》《玉簪记》《鸣凤记》《连环计》《荆钗记》《雷峰塔》《浣纱记》《西厢记》《朱买臣休妻》等经过整理改编的本戏。在古典剧目和传统剧目中存在着民主性精华与封建性糟粕杂糅的情况，因此在改编中必须坚持推陈出新的方针。在当时的历史条件下，人们对古典剧作多侧重于对其封建性的批判，注重作品的现实教育意义，因此在改编中强调要进行新的创造，对于如何挖掘古典剧目丰富的文化内涵，对于保护、传承古典剧目中精华（包括舞台艺术）的重要性认识得还不够。这是昆曲演出古代经典剧目的第一阶段。

改革开放以后，戏曲艺术走向新的繁荣，特别是各种地方戏有许多优秀的新创作品问世，这对昆曲当然也起到了促进作用。有段时间，人们对昆曲的特殊性认识不足，有两届昆曲节也强调演出新创剧目，但由于昆曲的文学剧本创作难度较大，一些作者功力不够，就使这些作品从剧本到舞台演出离昆曲的本体特点较远，引起了学界的批评。2001年，昆曲被联合国教科文组织列入"人类口述与非物质遗产（后统称'人类非物质文化遗产'）代表作"名录，在"非遗"保护的文化语境下，人们对传统文化的价值有了更高的认识，强调对古代经典作品要有敬畏之心。经典之所以成为"经典"正在于其凝聚了前人的智慧和美学创造，因此首先要倍加珍视。昆曲的演出要以保护传承古代优秀剧目为重点。王仁杰等作家主张对古代经典作品不要轻易改动和增添。但是传奇剧本大多四五十出，要全部演出是不可能的，于是出现了"缩编"的形式。苏州市昆剧院演出了3本《牡丹亭》，上海昆剧团演出了唐斯复"缩编"的4本《长生殿》，这些改编演出都力求尽量多地保留作品的内容。这是昆曲演出古典剧目的第二阶段。

强调对传统的保护和敬畏，是对不恰当的"批判"和"否定"的反驳，但传统文化必须与时代相融合，只有在发展中才能得到有效的保护，因此昆曲艺术也必须实现创造性转化和创新性发展。当代的演出，即使对剧本不做大的改动，也需要有新的诠释。要做到这一点，对古代剧作，特别是经典作品，我认为现在应该深入一步，做深度解读。

经典作品都有丰富的内涵。如《牡丹亭》，不仅是一首青春之歌、爱情之歌，也是一首生命之歌。"青春版"《牡丹亭》突出了它的青春性，靓丽的青年演员演出了少男少女的爱情故事，赢得了广大青年观众。他们不再把昆曲看成"爷爷奶奶的艺术"，在高校形成了"以传统为时尚"、昆曲演出一票难求的局面，这是传统文化继承发展的一个重要胜利。有的改编强调了爱情的主题，在杜丽娘还魂后，柳梦梅对她说：你是人我爱你，是鬼也爱你，活着死去都爱你。这也是《牡丹亭》蕴涵的重要意义。汤显祖创作《牡丹亭》就是要表现人的真情。"情不知所起，一往而深。生者可以死，死可以生。生而不可与死，死而不可复生者，皆非情之至也。"（《《牡丹亭记》题词》）强调爱情的纯真，强调真挚爱情的力量，在今天也有现实意义。但作品的生命意义似乎还没有引起改编者的关注。杜丽娘因情而死，但她对生命十分眷恋。她要"写真"，留下自己美好的容颜；在中秋之夜，感到死期到来，但她期盼能够"月落重生花再红"。在判官赐她还阳，与柳梦梅幽媾之时，她十分恳切地要求柳梦梅及时开棺，使她能还阳。一个青春年少之人，就经历了由生到死又由死到生的过程，这大概是绝无仅有的。当年王锡爵说："吾老年人近颇为此曲惆怅。"（朱彝尊《静志居诗话》卷十五"汤显祖"条）我想可能就是杜丽娘这种生命的感受引起了他的联想。据记载，洪昇论《牡丹亭》时，也说"肯綮在生死之间"（《三妇评牡丹亭杂记》末附洪昇之女文）。吴梅在评论《牡丹亭》时迻录了洪昇的话（怡和本《牡丹亭》跋）。

有人说《红楼梦》有三重世界：诗的世界、史的世界和哲学的世界。事实上，许多优秀的古典作品都有这三重世界。我们说《牡丹亭》是一首生命之歌，已是进入哲理的层次，但还不是最深层的哲理。王思任评汤显祖的"四梦"说："《邯郸》，仙也；《南柯》，佛也；《紫钗》，侠也；《牡丹亭》，情也。"（《批点玉茗堂牡丹亭叙》）这就指的是哲学的世界。人们常说"十部传奇九相思"，戏曲作品多写爱情故事，但"临川四梦"（包括主要情节写爱情的《牡丹亭》和《紫钗记》）以及《长生殿》《桃花扇》等都写了爱情之外的东西，高于爱情的东西。

清代洪昇作《长生殿》，时人（梁清标）称其为一部"闹热的《牡丹亭》"，其关目确实比《牡丹亭》更闹热。其思想内涵则有与《牡丹亭》不同的东西。如果说《牡丹亭》表现的是少男少女的纯情，《长生殿》的主人公则是有着复杂身世的成人，他们的爱情与政治、历史有着更密切的纠缠。《牡丹亭》是纯情的悲喜剧，《长生殿》则是一部有复杂历史内容的成人的爱情悲剧。

关于《长生殿》的主题曾有长期的争论，这也与它包含多层意义有关。写爱情属于诗的层级；而其对广阔的社会生活——安史之乱和唐王朝变乱景象的描写，属于史的层级；作者在《自序》中说的"乐极哀来，垂戒来世，

意即寓焉"则属于哲理的层级。爱情、历史、哲理，这三个方面在《长生殿》中是有机地交织在一起的，无法分开。因为历史本身就是这样复杂的，作者对主人公的同情、叹息、批判和由此引起的思考也是融合在一起的。这是作品的特点，也是它的优点。

诗、史、哲理这三个层次在不同的剧目中有不同的侧重。《牡丹亭》也写了南宋与金国交战的历史背景，但它是一种虚构，借南宋的时代写了明代的许多社会生活。当代的一些改编本或"缩编"本简略了时代背景，虽然影响了对汤显祖原著的理解，但对主线和"主题"的影响还不是很严重；而《长生殿》和《桃花扇》等作品，如果不充分展现其历史背景则不能体现其丰富的内涵。

《桃花扇》的主线是侯朝宗与李香君的爱情悲剧，但作者是"借离合之情，写兴亡之感，实事实人，有凭有据"。（剧本试一出，先声，副末开场）"朝政得失，文人聚散，皆确考时地，全无假借；至于儿女钟情，宾客解嘲，虽稍有点染，亦非乌有子虚之比。"（《桃花扇凡例》）作者是按照严格的历史剧的要求来写的。南明小王朝君臣的嘴脸，刻画得惟妙惟肖；史可法等人的慷慨悲壮感人肺腑。这些在剧作中占有多半的篇幅。因此这部作品具有很高的"史"的价值，可引起观众深刻的历史思考。清代的许多人就是把它当历史看的。"世人莫笑雕虫伎，当作南朝野史看。"（杨芳灿）"粉墨南朝史，丹铅北曲伶。"（舒位）但受到舞台演出时间的限制，一般的改编多着重写侯李爱情，其他人物和事件只能略微提到。这样的演出便使人有距原作较远之憾。

雪莱曾称赞莎士比亚说，他善于把真理提高为诗，意思是诗的形态是文艺作品最高的呈现。就戏曲演出来说，可能"诗"（以表现情为主）是最适于舞台表现的，准确、详尽地表现"史"就比较难，而表现哲理性就更难。一个原因是，戏曲本属"剧诗"，要以情感人，其引人进行哲理思考的能力要弱于话剧；另外，古典作品的哲理思考有其时代性，如何与今天的时代相融合是一个有待解决的问题。今天来看，有一些古典作品其思想具有矛盾性。如《邯郸梦》其主体部分虽为梦境，但描写官场复杂斗争、人生百态十分真实深刻，作者臧否态度也非常鲜明，但结尾却由吕洞宾来点化，说卢生那种执着的追求不过是一种痴人的表现，似乎世间一切皆空。一次看完上昆的演出后，一位青年学者就对此提出了质疑。

《桃花扇》亦如此。剧中对李香君与侯方域的爱情描写波澜起伏，深切感人，史可法、左良玉等武将，乃至苏昆生、柳敬亭等伶人，都有很强的历史责任感。作者孔尚任在《桃花扇小引》中说："场上歌舞，局外指点，知三百年之基业，隳于何人，败于何事，消于何年，歇于何地。不独令观者感慨涕零，亦可惩创人心，为末世之一救矣。"可见作者有很深的"入世"的思想。但到结尾，却让张道士批评生、旦二人是"两个痴虫"，要他们割断"才月情根"。二人悔悟："大道才知是，浓情悔认真"，"回头皆幻景，对面是何人"。按这个结尾，李香君的真情和贞烈的行为不是毫无意义了吗？怎样解释这种现象？历史上的侯方域在清王朝站稳脚跟之后曾去应试，因此人们批评他丧失了民族立场。但孔尚任只写到南明亡，没有写侯方域的易志变节。有人解释为孔尚任为了不伤害李香君，而对侯方域"曲为讳饰"，有人认为孔尚任"有难言的苦衷。《桃花扇》写于康熙年间，当时法网重重、动辄得咎的政治环境，不允许他赤裸裸地批判侯方域降清。他不便写，也不敢写"①。抗日战争期间，欧阳予倩创作了京剧《桃花扇》，结尾改为侯方域投降变节，清装上场，李香君饮恨而死。为了影射现实，欧阳予倩本对其他人物的解释也有很多与原著不同，如把杨龙友写成完全的两面派，但这样的写法人们也认为不符合原著的精神。

如果说《桃花扇》结尾的写法有其不得已处，那么《邯郸梦》结尾的"悟道"则不存在这样的问题。这样的结局是否就是消极思想的体现呢？过去常解释为作者世界观与现实主义创作方法的矛盾，实际上是作者两种观念的并存。

古人大概多能理解作者这种矛盾的观念。如沈际飞《题邯郸梦》："临川之笔梦花矣。若曰：死生，大梦觉也；梦觉，小生死也。不梦即生，不觉即梦，百年一瞬耳。……凡亦梦，仙亦梦，凡觉亦梦，仙梦亦觉。微乎，微乎，临川教我矣。"（沈际飞《题邯郸梦》）清康熙年间曾在福建、台湾做过知县的季麒光看了《邯郸记》之后，写有《许月溪园亭看演〈邯郸梦〉陈紫岩先有诗成，续和七章》：

未熟黄粱本是真，仙翁多事漫相寻；于今梦里争看梦，谁见当场梦中人。

一部《邯郸》夜叫憨，娱人残梦是痴贪；半生幻想无消息，那得亲从枕上参。

金天醉后事如麻，千古排场事事赊；饭熟可怜人已醒，回头空说旧风华。

① 黄清泉：《从历史真实到艺术的真实——谈〈桃花扇〉中侯方域的形象》，《湖北日报》1963年6月16日，转引自苏关鑫编《欧阳予倩研究资料》，中国戏剧出版社1989年版，第443页。

深闺也自巧贪缘,开口骄人十万钱;莫怪黄金尊世上,梦中钱亦可回天。

由来富贵自无何,一饭因缘也较多;舞罢歌移人醉后,百年弹指几经过。

儿女谨呶一瞬寒,繁华声影总无端;好将柱地撑天事,尽付搔头拭舌看。

临川才调足风流,谱出人间百世愁;若个憪瞪犹未醉,看场灯火笑前头。①

从这些诗中可以看到他从《邯郸梦》中得到了两方面的启迪,梦中所写的"人间百世愁"和"痴贪""钱可回天"等丑恶现象足可警示世人,而这些又只是黄粱一梦,这方面足以使人感悟。从哲学和美学的角度说,出世和入世不是截然对立的。朱光潜先生说:"人要有出世的精神才可以做入世的事业。"②(《谈美》)要做大事业不能急功近利,如剧中卢生斤斤计较的功名利禄和死里逃生的痛切经历,在历史长河中不过是短暂的一瞬。"古今多少事,都付笑谈中",这是古人对历史的一种洒脱的态度;但在"笑谈"中还要"说"这些事,又表明对这些事不能忘怀。对汤显祖及其《邯郸梦》是否也可做这样的理解?

有些经典作品可能只提出疑问,但不一定能明确指出如何解决这些疑问。如有人分析歌德的《浮士德》说,歌德提出了著名的"浮士德难题"。"浮士德追求的是永恒和无限。然而人生是有限的,以有限的人生追求无限的永恒,显然是痴人说梦。这是浮士德痛苦的根源。"《浮士德》的确体现了启蒙主义重理性、重科学、重实践的精神,但歌德超越了一般启蒙主义者的地方,在于他对人的永恒追求的可能性提出了疑问。就像莎士比亚超越了一般的人文主义者的地方,在于他表现出对人性本身的怀疑一样:伟大的作家往往能超越他的时代。③

我认为,《邯郸梦》《桃花扇》的结局看似是对现实问题的解答,实际上是一种疑问。《邯郸梦》的结尾,卢生对吕洞宾说:"老师父,你弟子痴愚,还怕今日遇仙也是梦哩。"应该是点睛之笔。真的求仙得道能实现吗?是正确的选择吗?《桃花扇》的结尾也表现了作者在现实中找不到解决问题的方案的苦闷。

新的改编演出应该努力把古典作品的深层内涵彰显出来,使它的多重内涵结合起来,这做起来可能会遇到各种困难,如《牡丹亭》,要彰显它的青春性或爱情的主题,都很顺畅,容易为观众所接受,如果强调它的生命意义,可能就变得比较沉重,如果要表现更深的哲理就更困难。而一些作品中作者观念的矛盾性更不容易解决,如同许多古希腊悲剧的观念也不容易为今天的观众所理解和接受一样。但今天到了需要进行认真探索的时候了。可以在理论上先进行探讨,再逐步寻求舞台呈现的办法。对古典剧作的研究应该与当代的舞台演出结合起来,使理论研究更具活力,并对创作演出实践产生积极的推动作用。

(原载于《艺海杂谈》2019年第5期)

晚清民国江南曲社与文人清唱之关系

裴雪莱

曲社的文人清唱渊源已久,见证梨园剧唱的兴衰历史。昆腔自孕育之始即有清唱传统。明嘉靖魏良辅革新昆腔而推出"水磨调"后,文人清唱的正宗地位愈加清晰稳固。紧随其后,文人曲家梁伯龙《浣纱记》成为昆腔第一部传奇作品并实现了剧唱的成功。文人清唱一度引领剧唱,有"歌儿舞女不见伯龙,自以为不祥"之说,即"四方歌者皆宗吴门"之事。文人清唱不仅指清唱者文人身份,还包括采用文人清唱的曲唱方式。

民间曲唱发展至明崇祯年间,无锡出现了江南乃至全国最早的曲社,即天韵曲社。道光朝始,苏州、松江等昆曲观众基础较好且稳定的区域率先出现了江南最初的一批曲社。曲社具有民间性、自发性、松散性和地域性等本质属性,为非营利组织或机构,是兴趣爱好相同的昆曲曲友们的曲唱团体。曲社存在及

① 福建省戏曲研究所:《福建戏史录》,福建人民出版社1983年版,第145页。
② 朱光潜:《朱光潜全集》第二卷,安徽教育出版社1987年版,第6页。
③ 叶奕翔:《浮士德难题解读》,《中华读书报》2018年6月6日。

发展的核心环节即曲唱,在承载文人清唱的同时亦有发展。明沈璟称:"梨园子弟,素称有传授能守其业者,亦踵其讹矣。余以一口而欲挽万口,以存古调,不亦艰哉。"①王骥德《曲律》亦云:板必依清唱,而后为可守;至于搬演,或稍损益之,不可为法。② 可知早期文人清唱与梨园剧唱刻意保持距离,二者之间往往存在话语权争夺问题,直到晚清民国曲社的出现才走向调和。惜乎目前学界关注家班、职业戏班较多,对曲社曲唱与文人清唱之间的复杂关系却极少关注,应当予以足够重视。

一、曲社发展与文人清唱的渊源关系

曲社体现昆曲传播的群众性,具有民间自发性和非营利性等特征。曲社诚然久为昆曲传承的重要力量,不少曲友曲唱水平之高并不亚于梨园艺人,曲律曲韵理论之精也自成一家。他们或为伶人出身,或为文人出身,曲友最初只是相互指称,并非社会身份。明清多有曲集、曲局或曲会,曲社的称谓清末民初之际方逐渐固定。鲍开恺概为:曲社是曲友们集中交流、学习清唱艺术的重要场所。③ 曲社曲师或称拍先,既有文人曲家也有出身戏班演员者,曲友均乐于接受。文人曲家因通晓昆腔的创作、声律、唱法等且积极参与而成为清唱的标杆和主导力量。

明嘉靖年间魏良辅在《曲律》中较早讨论了清唱的内涵:俗语谓之"冷板凳",不比戏场借锣鼓之势,全要闲雅整肃,清俊温润。吴梅《顾曲麈谈》称:"明中叶以后,士大夫度曲者,往往去其科白,仅歌曲词,名曰清唱。"④此处所言清唱指文人士大夫的度曲行为。任中敏《散曲概论》卷二称:"所谓清唱,盖唱而不演者之谓清,不用金锣喧闹之谓清。"⑤《中国曲学大辞典》定义为:"是宋嘌唱、唱赚、元明乐府唱曲形式的一种延续,唱而不演,不化妆;起初只唱散曲,明传奇兴起后也唱戏曲,但将道白删去,故称'清唱'。"⑥可见,清唱"唱而不演",不同于剧唱的"金锣喧闹",与文人士大夫"闲雅整肃,清俊温润"的审美旨趣深度契合。清唱历来人才辈出,主要来源:一是文人曲家,二是戏班演员,三是堂名演员。明齐格《樱桃梦序》有载,"近世士大夫,去位而巷处,多好度曲"。明沈德符《万历野获编》卷二十四《技艺》"缙绅余技"条载:

吴中缙绅留意声律,如太仓张工部新、吴江沈吏部璟、无锡吴进士澄时,俱工度曲,每广座命技,即老优名倡俱仓皇失措,真不减江东公瑾。⑦

文人曲家热心度曲且令梨园折服。晚明以来文人编撰了大量的清唱选集,如苏州周之标《吴歙奏雅》、湖州凌濛初《南音三籁》,以及《吴骚合编》《词林逸响》《太霞新奏》《风月锦囊》等。所选清唱曲目具有合律可歌、雅俗共赏倾向,与人文寓美于乐的精神内涵高度契合。颇有造诣的清唱曲友一般称为清曲家,而尤以文化水平和艺术修养兼具的文人较多。精通度曲的清唱家由文人曲家、演员、音律家甚至业余习曲者等衍化而来,不仅成为曲社曲友的中坚力量,也是曲社曲友常规习曲、规范唱曲的有力保障。现列举苏州、上海、嘉兴、扬州等地若干代表性曲社如下⑧(表1):

表1

曲社名称	创办时间	地点	发起人或首任社长	曲师及代表性成员	备注
赓飏集	道光十年(1830)	苏州	不详		
偲偲局	光绪元年(1875)	苏州	程氏		《申报》报道
陶然社	光绪初年	吴江盛泽镇	叶桂云等人	叶桂云、谭桂芳、沈百庄等	商业重镇
东山曲社	光绪二十二年(1896)	昆山宁绍会馆		曲师殷桂深及张志乐、沈彝如等成员	曲师知名度高。民国十一年(1922)与潄玉曲社合并为玉山曲社

① 沈璟:《增定南九宫谱》,《善本戏曲丛刊》,台湾学生书局1984年版,第396页。
② 中国戏曲研究院:《中国古典戏曲论著集成》(四),中国戏剧出版社1959年版,第118页。
③ 鲍开恺:《昆曲"清唱"与"剧唱"之关系考》,《南大戏剧论丛》第十一卷,第49页。
④ 吴梅:《吴梅词曲论著四种》,商务印书馆2010年版,第106页。
⑤ 任中敏:《散曲概论》,中华书局1931年版,第55页。
⑥ 齐森华等主编:《中国曲学大辞典》,浙江教育出版社1997版,第687页。
⑦ 沈德符:《万历野获编》,中华书局1959年版,第627页。
⑧ 晚清民国江南地区曲社全数列举篇幅过大,故而选取若干代表性曲社。

续表

曲社名称	创办时间	地点	发起人或首任社长	曲师及代表性成员	备注
赓春曲社	光绪二十八年（1902）	社址不固定	李翥冈	民国三年（1914）俞粟庐为曲师。有杨定甫、徐凌云等成员	受到大雅、全福班及"传"字辈艺人扶持。社员最多时达100人左右
平声社	光绪三十年（1904）	上海	发起人宋志纯、宋欣甫扥5人，社长陈奎堂	曲师范子均、许伯遒等，冠生庄一拂、巾生殷震贤，以及傅桐、赵景深、管际安等	应庄一拂邀请在嘉兴寄园公演半个月
青浦曲社	民国四年（1915）	上海青浦	文人章汉秋、钱学坤等发起，选举苏州许蓉村为社长	曲师赵桐寿	民国五年（1916），许蓉村曾于朱家角成立咏珠社，俞粟庐加入。后并入青浦曲社
谐集曲社	民国七年（1918）	苏州	张紫东、贝晋眉、徐镜清、汪鼎丞等		民国十年（1921）与褉集曲社合并
松江曲社	民国初年	上海松江	张石泉主持	知名曲友俞粟庐、王欣甫等	每年中秋在松江西施庙曲唱。20世纪30年代张石泉去世后名流会唱告歇
道和曲社	民国十年（1921）	苏州	张紫东、贝晋眉、徐镜清、汪鼎丞等	曲师翁阿松、许纪庚、李荣鑫等，以及吴梅、穆欧初、孙咏雩等成员	民国十年（1921）七月由谐集曲社和褉集曲社合并而成
粟社	民国十一年（1922）	上海	穆欧初发起并任社长	俞粟庐、俞振飞父子为曲师，以及徐凌云、谢绳祖、项馨吾、殷震贤、袁安圃等人	民国十五年（1926）穆欧初离开沪后解散。该社曾以"昆剧保存社"名义串演
紫云社	民国十四年（1925）	吴中角直	社长严德铸	沈月泉、沈斌泉、陆寿卿为曲师，以及王弗民、吴荫南等人	行当尤全。抗战时解散
红梨曲社	民国十六年（1927）	吴江盛泽镇	汪仰真、周承峰、张贻谷等	曲师钱小鹤	抗战时解散
吴歈集	民国十七年（1928）	吴江盛泽镇	丁趾祥为发起人兼社长	曲师沈月泉等	20世纪30年代传字辈客串义演。抗战时解散
同声曲社	民国十七年（1928）	上海	张余荪等发起，一·二八事件后由管际安主持	曲师倪传钺、华传萍等，成员尤顺安等	曾赈灾义演。徐凌云、殷震贤、汪君硕等知名曲友参与彩串
幔亭女子曲社	民国十八年（1929）	苏州	社长陈企文	张元和、张允和、张充和三姐妹等	抗战时解散
啸社	民国十八年（1929）	上海	顾问吴梅	曲师金寿生，曲友管际安、周世昌等	多唱新曲，乐做陪场。参与鸳湖曲会
嘘社	民国二十九年（1940）	上海	赵景深、夏恂如创建	曲师张传芳等，顾传玠、许伯遒等为笛师	社员多为女性曲友。无固定社址
九九曲社	民国三十年（1941）	苏州	创始人兼任社长金桂芳	范笑梅、李云梅、钱大赉等	阿荣、周传铮后场。金桂芳经商失利后返回盛泽而告停

（以上参照《苏州戏曲志》《扬州戏曲志》《上海昆剧志》《中国戏曲志江苏卷》《中国戏曲志浙江卷》等资料）

由表1可知，清道光年间上海、苏州等文人曲家较为密集区域率先成立了具有一定章程的曲社，并积极履行同期、彩串等曲唱活动。光绪朝是江南曲社纷纷成立的第一个高峰期，民国初年为第二次高峰，后期因抗日战争或曲社成员流动、曲社合并重组等原因数量稍减。苏州城区、县镇均有分布，盛泽镇即有曲社3家。偲偲局为苏州地区最早的曲社之一，凡愿入局者，无论能唱与否，各出份洋一元①。清道光二十六年（1846），浙江姚燮《过方河里忆旧时曲社》有"小红庭院黄华局""泥听清歌遂淹久"②之句，描述曲社曲唱的幽静环境和高超的艺术水平，展现了晚清江南曲社风貌。江南园林蜿蜒曲折，是相对封闭而又能与外界沟通的物理空间，较为适

① 苏州市文化局、苏州戏曲志编辑委员会编：《苏州戏曲志》，古吴轩出版社1998年版，第330页。
② 姚燮：《姚燮集》，浙江古籍出版社2014年版，第1005页。

合曲社。倚水而建的私家园林更是清唱的理想场所,往往也是文官或儒商的憩居之所。晚清苏州吴县张履谦购拙政园西部并将之修建为补园,聘江南曲家俞粟庐于鸳鸯厅和留听阁为曲师拍曲授艺。张履谦长孙张紫东和俞粟庐公子俞振飞均承所学而名噪一时。此外,幔亭曲社、俭乐曲社曾以怡园为清唱场所。再如晚清苏州王韬《淞隐漫录》载:

> 时沪上蒯紫琴、陈子卿辈方以清客串戏,创名"集贤班",会演于西园,一时来观者,翠袖红裙,楼头几满。①

苏州地区曲社成立时间较早,吴县、吴江、昆山等县市亦有成立,盛泽、甪直等名镇曲社的影响不容小觑。盛泽镇即有曲社3家以上。开埠以后,上海凭借特殊的政治背景和强大的经济实力迅速成为江南昆曲唱演全新基地,曲社阵容最为壮大,曲师多来自"传"字辈者较多,曲友较多拥有相当知名度,不少拥有学术界、教育界名家等身份。社址往往不固定,且会受到战事、经商等外部因素影响。民国初年甚至同一年即有不同曲社同时成立,但多数止于抗战。曲社很可能因核心人员居住地的变动而变动,上海曲社得益于苏州曲师和演员等人才的补充。曲社的发起人或为文人曲家,但不一定任社长。女性曲友的涌现成为一大亮点。随着江南曲社的不断发展,曲社曲唱的形式逐渐丰富。曲社活动的核心环节是曲唱和拍曲,以及同期、彩串等更加接近舞台搬演的戏曲活动。著名者如在嘉兴烟雨楼、杭州西湖、苏州虎丘等江南名胜进行的曲会。这种清唱曲集的清雅品味与水乡生态环境的清幽静谧完美结合,体现了古时文人对"四美(良辰、美景、赏心、乐事)"的追求。诸多文人清唱名家曾深入学习舞台身段,或为末世之景观。民国十年(1921)年,道和曲社文人曲家张紫东、徐镜清、贝晋眉等人于苏州五亩园筹建昆剧传习所,得到曲社曲友的全力支持。传习所的发起人和创建人多为熟悉或精通昆曲清唱的文人或商人。道和曲社吴梅和禊集曲社宋选之、宋衡之兄弟,以及王季烈、庄一拂、管际安等均为曲学造诣颇深的文人。可知,江南文人的密集同样表现在曲社的成员构成方面,诸多文人的存在促使曲社成为修身养性、切磋曲学甚至消遣时光的重要平台。

总之,曲社为文人清唱清提供必要保障,文人清唱带动并呵护曲社的长远发展。曲社通过清唱等活动成为文人切磋技艺、交游往来的重要平台,其所用曲谱往往经过文人曲家编选。文人清唱讲究规范、传承及修养。可以说,文人清唱引领并规范曲社的艺术水准,而曲社发展的历史也是文人清唱技法、精神旨趣不断传承的历史,二者互生共荣。

二、曲社吸收文人清唱的理论成果

明嘉靖之际,清唱家魏良辅等人的通力协作对昆曲脱颖于四大声腔功不可没,其《曲律》讨论"五音四声""拍""南北曲"等内容均为针对清唱而言。清唱谓之"冷唱",不比戏曲。戏曲藉锣鼓之势,有躲闪省力,知者辨之。魏良辅还从咬字、四声、行腔、板眼等若干方面阐述清唱内涵。这是第一部全面阐述昆曲清唱的著作。清乾隆十三年(1748),浙江德清人胡彦颖《乐府传声·序》称,"明之中叶以后,于南曲刻意求工,别为清曲。渐非元人之旧"②。沈宠绥是承前启后的关键性人物。他充分肯定了魏良辅的开创之功,补充强调"清唱"与"剧唱"的区别,"别有唱法,绝非戏场声口",且曲目偏向清雅幽静。这就把清唱与剧唱之间的界限更加明确化。清唱有利于昆曲打磨自身品格,却不利于昆曲带动雅、俗两方面市场,可能丧失市民、商人等文化水平较低而人口数量更多的市场。从明沈宠绥《度曲须知》到清乾隆徐大椿《乐府传声》,清唱逐步具体规范,逐渐侧重于操作与技法。

清乾隆十一年(1746),苏州常熟周祥钰、邹金生、徐兴华、王文禄、徐应龙等人参与的由庄亲王允禄主持编纂的《新定九宫大成南北词宫谱》完工。该书共收录南北曲套曲、单曲、变体曲等4466支,囊括了南戏、杂剧、诸宫调、散曲、传奇乃至诗词等多种体式,并标明工尺、板眼和衬字等,是首部昆腔清唱工尺谱。周祥钰还参与编制两种宫廷大戏《忠义璇图》《鼎峙春秋》,显然是颇通文翰的文人曲家身份。乾隆二十五年(1750)一甲三名进士、江苏丹徒王文治(官翰林院编修、侍读及云南临安知府)曾参与编订叶堂《纳书楹曲谱》,对这部曲谱的编订做出了重大贡献。再如,光绪三十年(1904)进士、文人曲家王季烈编订《集成曲谱》,在曲律、度曲、口法等方面有独到见解。曲社曲唱与文人清唱是高度融合的关系。首先,曲社曲唱对清唱口法、规矩等有着全方位的继承。清唱学曲首先要掌握依字行腔,包括字的音义、归韵、板眼和断句。曲谱成为曲社曲友清唱的重要依凭。曲社曲友不断吸收文人清唱的理论成果,进而提高自身曲学

① 王韬:《淞隐漫录》,人民文学出版社1983年版,第531页。
② 胡彦颖:《乐府传声·序》,见俞为民、孙蓉蓉主编《历代曲话汇编》,黄山书社2006年版,第51页。

修养和唱演水平。民国以来,文人清唱的主体力量有家学传承和高等教育两种主要来源。诸如道和、谷音等曲社文人实为中坚力量。曾为江南曲社授曲的文人曲家吴梅(1884—1939)在《顾曲麈谈》中谈到:

> 且近今曲师,率多不识丁字,每折底本,总有几十别字。学者既无家藏本,足以校对,不过就文理之通否,略加修正,而好曲遂为俗工教坏矣。①

近代曲家许之衡(1877—1935)在《曲律易知·概论》中称:

> 至于传奇,无虑汗牛充栋,然文律并美者,当以《长生殿》为第一。通部句法、四声、排场,毫无舛误,且不复用一曲牌(同折者不论);所用无不妥帖,可谓体大思精之作矣。②

前者批评俗工讹误且力图矫正,后者充分肯定《长生殿》的文律并美且将之列为典范,体现了文人对曲律音韵发展态势的积极干预。曲社曲唱的发展在很大程度上得益于文人清唱传统的延续。文人清唱对昆曲的传承,一是声腔唱法;一是文本形态,即曲谱。清代文人曲家对曲谱的整理远比明代完善丰富,到民国时继续发展且更加从众从俗。具有代表性的如下(表2):

表 2

曲谱名称	成书或刊印时间	编订者	清宫/戏宫	备注
纳书楹曲谱	清乾隆五十七年(1792)成书	叶堂	清宫	文人清唱集大成者
吟香阁曲谱	清乾隆五十九年(1793)	冯起凤	清宫	文人清唱典型代表
增辑六也曲谱	光绪三十四年(1908)	怡庵主人	戏宫	民国十一年(1922)由上海朝记书庄印行
春雪阁曲谱	民国十年(1921)	清末苏州曲家殷溎深原稿,经文人曲家怡庵主人张余荪校订、缮底	戏宫	上海朝记书庄于民国十年(1921)七月石印出版。共二册,合一函
遏云阁曲谱	光绪十九年(1893)上海著易堂书局铅印初版	清人王锡纯辑,苏州曲师李秀云拍正	戏宫	
集成曲谱	民国十四年(1925)	王季烈、刘富梁	戏宫	商务印书馆石印线装本,32册416折
道和曲谱	成于1922年	道和俱乐部审定	戏宫	民国十一年(1922)上海天一书局石印,4册26折,曲文宾白工尺小腔气口俱全。有吴梅《荆钗记·序》,以及19位文人曲家的照片
昆曲粹成初集	成于宣统三年(1911)	严观涛选编,殷桂深订谱	戏宫	民国八年(1919)上海朝记书庄石印发行

由表2归纳可知,文人曲家对曲谱的选编、序跋、使用甚至揄扬等行为,均能促进曲谱在曲社曲友之间的推广流传。典型案例如怡庵主人张余荪校订、缮底清末苏州曲家殷溎深原稿《春雪阁曲谱》。再如,民国十一年(1922)《道和曲谱》有吴梅《荆钗记·序》并收《荆钗记》26出(《眉寿》至《钗圆》),宾白俱全,工尺精准。以上无不表明,曲社曲唱使用的曲谱经过了文人心血智慧的浇灌。苏州曲家王季烈于民国二年(1912)参加京津地区景璟社、同咏社,民国三十一年(1942)回苏创俭乐曲社。度曲、授曲本身就是清唱艺术不断传承的过程。赵子敬常与俞粟庐、徐凌云等江南文人曲家切磋交流曲唱技艺。扬州曲家谢绂江唱曲规范讲究,于民国十四年(1925)创建广陵曲社。其子谢真茀颇得家传。文人曲家对清唱诸种字声和音韵,对咬字发音、头腹尾的衔接过渡,四声五音的运用,以及由此形成的摄、叠、撤、豁、嚯、断等13种腔格的使用等要求严格,对子女及曲友均

① 吴梅:《吴梅词曲论著四种》,商务印书馆2010年版,第107页。
② 许之衡:《曲律易知》,民国十一年(1922)饮流斋著丛书,第6页。

是如此。上海昆剧团编《振飞曲谱》称:我国戏曲是由清唱形式开端的,所以历代都有人专门研究唱曲艺术,这些人称为"唱家"。这种唱曲名为"冷板曲",又称"清曲""清工",有别于登台表演的"剧曲""戏工"。① 据《振飞曲谱序》记述,松江俞粟庐先生在苏州张履谦家度曲40年之久,后于怡怡集曲社结识苏州叶堂唱派传人韩华卿。俞粟庐度曲"出字重,转腔婉,结响沉而不浮,运气敛而不促。凡夫阴阳清浊、口诀唱诀,靡不妙造自然。细玩其停顿、起伏、抗坠、疾徐之处,自知叶派正宗,尚在人间"。可见,文人清唱对吐字、发音、运气、行腔、四声、阴阳、韵部、板眼等诸多方面要求不可谓不森严。

总之,文人清唱始终伴随着对字音腔格等规范的精心追求,清中期后逐渐与梨园剧唱合流。曲社曲唱吸收文人清唱技法及理论成果,为自己争取到了更多的生存空间,典型代表为民国俞派唱法师承清代"叶派唱口"从而影响至今。曲社曲友定期展开清唱或者同期等曲学活动,是衔接剧场实践与文人研磨之间的重要纽带。

三、曲社曲唱补充文人清唱之不足

清代江南曲社的曲唱内容以折子戏为主要来源,以工尺谱的形式进行操作,但如果唱演完全拘泥于文人清唱范式,则会产生适得其反的效果。文人清唱需要通过对四声、五音、板眼、韵部等诸多程式的遵守来实现,格调固然高雅,但规矩森严可能会导致有曲无情的弊病。面对文人清唱文艺性与普通曲友娱乐性的差距,曲社采取兼容并包、融会贯通的做法。曲社成员来源驳杂,其中文人、曲家等曲学造诣和社会知名度相对较高,他们往往追求清唱的传统与规范。但多数曲友对活泼的剧唱、热闹的民歌小调同样颇为青睐。文人曲家与梨园伶工对曲唱的分歧由来已久。鉴于曲学素养和话语权等因素,文人曲家立清唱规矩,不屑与伶工为伍。明末清初文人清唱始终处于引领风气地位,清中期以后,文人清唱难敌剧唱的活泼热闹,更专注于曲律曲谱的研磨考究。

晚清龚自珍《书金伶》载:"大凡江左歌者有二:一曰清曲,一曰剧曲。清曲为雅讌,剧曲为狎游,至严不相犯。"② 而乾隆朝苏州名旦金德辉采用叶堂清唱得意弟子钮匪石的唱法,"一字作款十折,愈孤引不自引,忽放吭作云际老鹳叫声,曲遂破,而座客散已尽矣"③,而且走散的听众中不乏知音雅士。可见,民间曲社若要生存,就必须接受观众曲友的检验,对于文人清唱自然不能悉数照搬。文人死守清唱剧曲的做法不利于昆腔唱演的雅俗互动,容易导致文人清唱走向小众的高端艺术而丧失市场占有率。吴梅《六也曲谱序》称:

顾默守旧律,已乖俗尚之宜。别启新声,又乏兼人之学。自乾嘉以逮今日,其异同又若此。洵乎,声音之道随时事为变迁。④

文人坚守的声音之道与俗尚之间往往存在龃龉,曲社曲唱通过变通吸收的方式补充文人清唱之不足。首先,在清唱的基础上吸收剧唱的优点。第一,借鉴清代流行折子的唱演经验。晚清民国时期,职业昆班愈发困顿,以至于江南仅有苏州全福班唯一完存。诸多伶人舞台演出的机会大为减少,或为生存或为爱好所在,转而向具有积极性的曲友传授唱曲经验。与此同时,曲社曲友们乐意邀请拥有丰富舞台经验、精通曲律的伶人拍曲授艺。光绪年间,昆山东山社在当地影响较大:

光绪丙申,同人集东山曲社于进思堂。余亦得追随期间,由是益窥门径。社中曲师,为郡城殷君桂深。殷故精于音律,名满吴中者,盖今之李龟年也。⑤

晚清苏州大章班旦脚名角殷桂深曾于苏州、昆山及上海等地教曲,凭借"戏多、笛精、鼓好"等能力享誉曲坛,其负责编订的《春雪阁曲谱》《六也曲谱》《昆曲粹存》等曲谱受到曲友的广泛认可。殷氏的曲学造诣兼融艺人与文人曲家的双重职能于一体。民国初年,苏州吴县黄埭镇昆曲社咏霓社聘请本镇万和堂名艺人许镜如、王少亭及王一帆等为曲师教曲。⑥ 第二,曲社曲唱沿袭文人清唱较多的生旦曲目,同时开始重视梨园搬演中兼有歌舞、打斗等的曲目。《纳书楹曲谱·补遗》:"夫古曲之不能谐俗,非自今日始。追新逐变,众嗜同趋,若别成一风,会焉而不可解。余既不能违曹好而独弹古调,

① 俞振飞:《振飞曲谱》,上海音乐出版社2002年版,第2页。
② 龚自珍:《龚自珍全集》,上海人民出版社1975年版,第181页。
③ 龚自珍:《龚自珍全集》,上海人民出版社1975年版,第182页。
④ 殷桂深原藏稿、怡庵主人校正收录《六也曲谱元集》,上海朝记书庄原版,第2页。
⑤ 昆山国学保存会:《昆曲粹存初集》,上海朝记书庄1919年版。
⑥ 苏州市文化局、苏州戏曲志编辑委员会编:《苏州戏曲志》,古吴轩出版社1998年版,第331页。

又安用靳此戈戈者为哉!"①叶堂感慨于曲友从俗不可逆转,在补遗选择曲目时已大有调整。外集有《俗西游记》《俗增西厢记》,以及《怀春》《醉杨妃》《花鼓》等时兴小戏。对比乾隆五十七年(1792)《纳书楹曲谱》和同治九年(1870)《遏云阁曲谱》,前者以文人曲家清唱为重要参考,《西厢记》和"临川四梦"等长篇传奇整本标注,显然看重的是剧本的文学成就。但乾隆时期折子戏已渐为舞台搬演的主要形式,故而后者偏向舞台实践即戏工,所选《牡丹亭》有9出,《邯郸梦》有5出,《南柯梦》和《紫钗记》分别为2出。第三,文人曲家或清唱家编订曲谱时注重曲友曲唱易学易懂,不再标榜高古。清同治贡生王锡纯(1837—1878)辑《遏云阁曲谱》,认为《纳书楹曲谱》《缀白裘》等"梨园演习之戏文又多有不合",进而明确提出了"变清宫为戏宫,删繁白为简白,旁注工尺,外加板眼,务合投时,以公同调"的主张。②晚清民国以来,戏曲唱演整体趋俗的动向很难扭转,且昆曲唱演的普及程度不如清前中期,故而曲社曲唱必须解决业余爱好者的入门难问题。民国十三年(1924),王季烈等编订《集成曲谱·凡例》申明:"本编则宁详勿略,宁浅勿深,小眼、宾白,一一详载,锣段、笛色,无不注明。务期初学之易解,不敢自附于高古。"③王氏此论是在分析《纳书楹曲谱》等对于初学不便的弊端之后提出的。因此,《集成曲谱》对宫调、曲牌、曲文、曲情等皆有考订释义,是文人清唱吸收伶人剧唱的综合产物。文人曲家王季烈参加曲社活动频繁,曲学造诣精深,故而该曲谱也为曲社曲友广泛使用。此外,《春雪阁曲谱》《六也曲谱》《昆曲大全》《昆曲粹存》等均兼顾清宫之规范与戏宫之通俗。显然,文人清唱做出妥协包容的态度与伶人剧唱成功融合,成为曲社曲唱的基本形态。第四,曲社曲唱各有侧重,生旦戏曲占据较多比例,其次为老生戏曲,而老旦、丑、副等则较为寥寥。如此,曲社曲唱对昆曲的传播继承功不可没,但同时也导致剧唱剧行当之间失衡加剧。

其次,曲社清唱曲目还有唐宋大曲、宋词、小令、元杂剧、散曲甚至明清民间俗曲等诸多曲艺形式。昆曲清唱吸收借鉴了散曲的艺术形式。例如,《长生殿·侦破》【离亭宴带歇拍煞】即借鉴仿制马致远《秋思》【离亭宴带歇拍煞】。曲社清唱曲目吸收时曲小调等极有特色。例如,《虎囊弹·山门》中卖酒小二【山歌】"九里山前",乡野气息扑面而来;《玉簪记·秋江》艄公【山歌】"满天

子介风雾",《牡丹亭·劝农》【排歌】"红杏深花"等均清丽可喜,活泼动人。【莲花落】本是宋元以来民间乞讨时的说唱小调,浙东绍兴地区保存得较为完整。昆曲舞台盛演《绣襦记·莲花》表现郑元和沦落乞丐后无以为生的悲惨境况,全折由【三转雁儿落】→【雁落梅花】→【莲花落】→【莲花落】→【莲花落】→【莲花落】→【醉太平】→【莲花落】等8支曲牌构成。其中5支【莲花落】的主题曲牌配合3支相关曲牌,由一板三眼至一板一眼,急促的节奏表现了主人公愈发悲愤的情绪,与【思凡】【风吹荷叶煞】中小尼姑情绪的发展有异曲同工之妙。乾隆末期最终成书的折子戏选集《缀白裘》也选取了在舞台上较为流行的此类剧目。

曲社曲唱的秉持存在较大差异,部分曲社坚守文人清唱传统。例如,无锡天韵曲社重曲轻白,采用清宫谱,恪守师承,强调四声、阴阳等曲韵规范。首先,文人清唱者多为文化水平较高的文人士大夫,或称知识分子,而剧唱者主要为演员出身的伶人。晚清民国时期,社会急剧变化,传统社会中文人对伶人的品评指摘逐渐替换为文人清唱对伶人剧唱的追捧效仿。民国时期,文人或从俗而兴趣偏离了昆曲清唱。例如,齐如山为梅兰芳量身打造了若干代表性剧本。例如,俞振飞下海唱曲是在其父粟庐作古以后方可。其次,文人清唱无装扮搬演,伴奏多为笛板,相比剧唱而言,前者场面清冷。最后,文人清唱偏向曲辞音律优雅的生旦细曲,或有部分文采较好的老生曲目等,旨在规范工稳,对字音、腔格、板眼、韵部等诸多方面的严苛追求为曲社审美旨趣和艺术水准提供了保障。前者从《南词引正》到《纳书楹曲谱》,后者从《遏云阁曲谱》到《集成曲谱》,均有清晰的发展脉络。

四、余论

晚清民国时期江南曲社的蓬勃发展是昆曲重镇文人清唱高度活跃的必然产物,对昆腔唱演传播产生了深远且巨大的影响。一方面,曲社曲唱继承昆腔水磨调兴起之际的历史传统,与文人清唱传承互相推动。另一方面,曲社曲唱在文人清唱基础上吸收舞台实践的成功经验,即以《九宫大成》《纳书楹曲谱》《吟香阁曲谱》等早期清宫谱为基础,借鉴《缀白裘》《梨园原》《审音鉴古录》等舞台提示、曲白相间、板眼明晰及小腔丰富等诸多特点,形成雅俗共赏、动听易学的曲唱方式。曲社融合

① 王秋桂主编:《善本戏曲丛刊》卷六册二,台湾学生书局1985年版,第1661页。
② 王锡纯辑:《遏云阁曲谱·序》,上海著易堂书局1925年版,第1页。
③ 王季烈、刘凤叔编撰:《集成曲谱·凡例》,商务印书馆1925年版,第2页。

剧唱的策略更好地延续了文人清唱的生命。从《纳书楹曲谱》到《遏云阁曲谱》再到《集成曲谱》，正是江南曲社与文人清唱之间关系的分合历程。当然，在实际传承过程中，生旦细曲或因曲辞典雅、曲目较多等缘由，远高于老旦、丑、副末等其他行当而出现比例失衡。曲社的属性必然要求其以文人清唱为基本指导，而后靠拢剧场搬演的热闹活泼。文人清唱无法改变戏曲唱演整体趋俗的历史动向，并于清代中期以后丧失了对曲友曲唱的绝对指导地位，但其又以腔格规范、韵律严谨、工稳朴实等品质而成为曲社曲唱的基本功底。

昆腔的唱演必然要建立在曲辞的条分缕析和曲情文意的透彻了解之上。在剧本的编撰之后再有曲师的点板正谱。傅雪漪称清曲家是案头派，指的是文人清唱讲究音韵唱法，不念白、不动锣鼓只有鼓板曲笛的场面特点。① 昆曲自元末明初开始孕育发展，至明万历时全国风靡，再到乾隆以后风雨飘摇，其间，文人清唱始终传承不断，并于道光至光绪以及民国初年形成了曲社涌现的两个高峰。业余曲社水平参差不齐，但不少文人曲家投身其间，往往与梨园唱演相互扶持，互通有无。总而言之，晚清民国之际，江南曲社在继承文人清唱优秀传统之外，又能吸收梨园剧唱、时曲小调等多种营养成分，成为极具生命力的昆曲唱演传承力量。

(原载于《戏剧艺术》2019年第3期)

清末民国河北民间戏班对北方昆曲发展的影响

孙艺珍

昆山腔自明代中期进入北京，成为玉熙宫大戏，便享有正声雅乐的待遇，凡有婚庆、节令等大事都要规模宏大地上演昆腔大戏。直到清代乾隆时期，昆腔仍然是贵族、士大夫阶层重要的娱乐方式。到了乾隆后期，随着梆子、皮黄等地方声腔的兴起，昆腔开始失去观众，在京城戏园子中一度被淹没。此时的昆腔就主要保存在宫中（包括紫禁城和避暑山庄的行宫）及各王府戏班中了。一旦出现重大政治事件，如英法联军侵华、国丧等，王宫、王府这样的保护所也待不下去的时候，难以为继的昆腔艺人便向附近的冀中、冀东寻求生存的机会。

昆腔流传到河北，主要是以昆弋合班的形式存在，受当地方言土语、小腔小调、民俗习惯等影响，逐渐在唱腔、表演、剧目上有了乡土气息，逐渐有了一份慷慨悲壮的气派，形成了北昆区别于南昆的独特风格。然而，现今学术界似没有专门的论著和文章来认识河北民间昆弋戏班对北方昆曲发展的影响，本文试图对此做一专门的讨论。

一、河北民间戏班延续着昆曲的生命

明代昆山腔、弋阳腔进入北京之后，河北地区也很快流行起弋腔戏，在正定、保定、承德等地遍布弋腔的足迹。昆腔则因其过于典雅、柔婉，非北人所好，因而在农村地区难以广泛流传。

昆腔艺人第一次大规模流入河北地区是在咸丰十年（1860），是年英法联军入侵北京，咸丰帝奕詝率诸多人马前往承德避难。"内廷供奉逃亡殆尽，此腔遂流于直隶乡间。"② 京城沦陷，众人纷纷逃往京南、京东及直隶省的中部、东部等处避乱，京中的昆腔艺人流散到河北各地，搭班在各地方戏班。为了生存，昆腔艺人就要适应当地农民观众的口味，吸收弋腔的剧目与表演特色，融入当地的语音语调，这也使昆腔具有了一定的地方特色。

同时，咸丰、同治、光绪朝国丧频发，国丧期间一切响器都不能开动，戏班演戏活动一次次被禁止，演员们只得回到河北老家，或务农，或者偷偷加入梆子班、京腔班等班社进行演出。同治年间京城非常有名的恭亲王府全福昆腔班就是因为同治国丧，未几散班。齐如山在《谈吾高阳县昆弋班》一文中说："据吾乡戏界老辈说，吾乡所有的昆弋戏班，最初都是由北京去的，且都是因为国丧去的。按皇帝、皇后、皇太后，死后，都要禁止娱乐，所谓遏密八音。北京为首都，当然禁令更严，所有戏班都不许演唱，大家为谋生起见，于是便纷往各处乡下，偷着去演。""彼时大众因看惯了乡下戏，骤然看到北京

① 傅雪漪：《昆曲音乐欣赏漫谈》，人民音乐出版社1996年版，第10页。
② 转引自中国戏曲志编辑委员会：《中国戏曲志·河北卷》，中国ISBN中心1993年版，第15页。
③ 齐如山：《谈吾高阳县昆弋班》，载《齐如山文论》，辽宁教育出版社2010年版，第310页。

戏班,一切组织设备,当然都好的多,乃大受欢迎,于是就有许多脚色流落在高阳,传授昆弋两腔,此吾乡昆弋发达之始也。"①而昆腔早就有与弋阳腔合演的传统,清代康乾时期宫中的大规模演出活动都是昆山腔和弋阳腔合演,城中的王府戏班也都是昆、弋兼演,只不过它们在演出中还是更多地保留着自己的艺术特色。到了河北农村,昆戏才开始真正受到弋阳腔、梆子腔及地方小调的影响,自身的艺术形式发生了较大改变。

不过,不是所有戏班都能进行偷演,国丧对于河北地区的演出活动来说也是极大打击。昆弋花脸前辈名家侯玉山曾回忆道,河北高阳县一带非常有名气的老戏班长庆班,就因为光绪皇帝去世,几十号艺人顿时无饭可吃,不得不各奔东西,一个历史悠久的老戏班一刹那宣告解散。那是光绪三十四年(1908),侯玉山随庆长班在京南祁州演出,在大家紧锣密鼓抓紧洗脸扮戏的时候,班主神色匆匆面如土色地跑到后台,低沉、无奈又气愤地告知大家,戏不能唱了,光绪皇帝驾崩,一年之内天下不准动响器。这对于靠开响吃饭的艺人们来说简直是五雷轰顶,大家哑然失声,七八十口人每人领了吊钱自寻生路。侯玉山回到老家河西村,看到往日靠应红白喜事吃饭的一帮吹鼓手都改行做起了小买卖,唱木板大鼓的民间盲艺人也改行当起了算命先生。国丧对于戏班来说影响真的太大了,河北地区尚且如此,京城之内更是没有艺人们的生存之地。不过河北终究是河北籍艺人们休养生息的地方,待国丧期过,艺人重整旗鼓,搭班或重新组班在附近地区进行演出。

再有王爷的去世对王府班来说也是一场灾难。清乾隆朝之后,京城王爷纷纷组建王府昆弋班,比较有名的有嘉庆二十三年(1818)成亲王开办的"小祥瑞"昆弋科班,同治二年(1863)醇亲王奕譞出资成立的"安庆班",同治十二年(1873)恭亲王奕訢组建的"全福班",光绪九年(1883)醇亲王奕譞再组"昆弋恩庆班",光绪十四年(1888)又组"昆弋恩荣班"。王爷们一旦发生变故,王府班也就自动解体了。像醇亲王府的恩荣班,醇亲王去世,戏班失去经济支柱,演员们不得不返回京东、京南的河北农村,自谋生路。"荣"字辈演员李荣来、张荣秀、张荣寿、陈荣会、吴荣英、郭荣仁、黄荣达等,还有郭蓬莱、徐廷璧、郭敬仁、白永宽等在醇王府戏班参加过演出的演员,都流入河北,继续在河北农村演出、教学生,从

而提高了农村昆弋的演艺水平,也带出了一批学生。他们在农村班社不肯一日荒废功夫,只等哪一日京中召唤,便收拾行装进京演出。宣统二年(1910),肃王府三太格格想听昆弋戏,便召集流散在冀东、冀中的昆弋艺人及尚在京中的旧王府班艺人,由肃亲王耆善出资,成立"复出昆弋安庆班",演出于春仙园、西安园、东庆茶园等处。该班阵容庞大,聚集了王府"庆"字辈、"荣"字辈及冀东"益"字辈诸多昆弋有名望的演员,像徐廷璧、张荣秀、张荣成、王益友等,除演出传统折子戏外,还排演新戏《请清兵》,很受观众欢迎。

从晚清到民国再到新中国成立,昆曲在北方多次面临危机,先是花部崛起对昆曲造成冲击,"长安梨园称盛,管弦相应,远近不绝……而所好唯秦声、罗、弋,厌听吴骚,闻歌昆曲,辄哄然散去"②。昆曲在民间完全失去了影响力,幸赖有宫廷、王府的保护,才得以继续存活在北方。据马祥麟在《北昆沧海忆当年》里回忆,光绪初年时候,北京宫廷和王公府邸仍有50多个昆曲班社。然而慢慢地,宫廷中的昆、弋演出在减少,王府戏班情况也不稳定,一些王府班成立几年便会因为各种原因而宣布解散,昆腔演员便各寻生路,或羁留京城搭皮黄腔班等演出,或去河北农村组班、搭班演出,到宣统年间,"在冀中方圆四、五百里地之内,存在着几十个昆弋班社,他们既演昆曲,又唱高腔,称之为昆、弋'两下锅'"③。清王朝被推翻后,京城在很长一段时间内没有职业的昆腔或昆弋戏班演出,昆腔演员仍旧巡回在河北各县、乡演出。直到民国四年(1915),梅兰芳排演了《思凡》《水斗》《断桥》《闹学》《佳期》《拷红》等昆曲折子戏,引起北京戏剧界的极大反响;民国六年(1917)以郝振基为首的京东同合班进京,并且一唱而红,寂寥已久的昆弋腔才重获生机。随后以韩世昌为代表的荣庆社和正在京南演出的宝山合班也进京演出,带来了接下来十数年昆弋在北方的中兴。昆腔艺人在京中难以生存的时候便回到河北地区,在河北农村戏班继续演戏、练功,储蓄能量,并教授学生,培养新演员,河北昆弋戏班为昆曲在北方的发展保留了生力军,储备了有生力量。

二、河北民间演出促成昆曲演剧风格的转变

昆曲来到河北,受当地风土人情、民间艺术影响,加

① 齐如山:《谈吾高阳县昆弋班》,载《齐如山文论》,辽宁教育出版社2010年版,第311页。
② 徐孝常:《梦中缘传奇·序》,载《傅惜华藏古典戏曲珍本丛刊》(第二十八册),学苑出版社2010年版,第18页。
③ 马祥麟:《北昆沧海忆当年》,载《荣庆传铎》,华龄出版社1997年版,第227页。

上戏班吸收的演员多是当地人，唱念中极易掺入河北地方方言，昆曲逐渐带有了朴实、粗犷的乡土气息。再有，昆曲多与弋腔搭班，长期与弋腔同台演出，吸收了弋腔的一些表演艺术特色，逐渐在演出剧目、腔调旋律、吐字咬音、服装脸谱等方面形成了与南方昆曲不同的艺术特点。

弋阳腔（又称高腔）以锣鼓击节，不用管弦乐器，一唱众喝，它的打击乐以鼓板为主，配以小锣、小铙、小钹各一，文戏用大铙、大钹各一对，大堂鼓、大冬字号锣、大筛锣各一面①。弋阳腔滚板多，腔调多，配合着打击乐器，气势雄壮、威武震撼。弋腔这种豪放粗犷的特点颇得农村老百姓喜爱，所以最开始河北农村的昆弋戏班主要是唱弋腔，有的整出戏全唱弋腔，有的戏多半用弋腔唱，昆腔演员也必须学会唱弋腔才能在戏班子吃得开，他们都是昆弋兼能的，否则就被认为是半吊子，不够搭班资格。

演员昆、弋兼擅，戏班昆、弋搭班，演出昆、弋同台，本是两个不同的声腔剧种，经历过在宫廷中的合演，又在清代中后期遭遇了同样的为皮黄、梆子挤压而衰落的命运，相似的境遇让它们在民间发展时选择了搭班共生。不想真的给予昆曲以养分，让它在残喘之后得到些许复苏，在河北大地收获了一定的观众。在清代中后期到民国很长一段时间里，昆、弋成为一个共同体。在一出戏里，有些角色唱弋腔，有些角色唱昆腔，如《安天会》里《偷桃》《盗丹》两折，猴王唱昆腔，四大天王唱弋腔。《青石山》中《拜寿》《上坟》《洞房》等折唱昆腔，《关公显圣》《捉妖》等折唱弋腔。有些大戏中昆、弋间杂演不同折，如《别姬》唱昆腔而《十面》的韩信唱高腔，《安天会》中《偷桃盗丹》唱昆腔而《擒猴》的妖就唱高腔。② 那些场面宏伟、剧情热烈的戏份，用弋腔之大堂鼓、铙钹、冬字锣、筛锣伴奏，有助于营造雄伟沉厚、高亢刚劲、气足声纵的剧场效果。有一些传统的昆曲折子戏，如《长生殿·觅魂》，北方昆曲在演唱时就唱作【后庭花滚】，就是吸收了弋腔加滚唱的方式，除了衬字外，还有48个五字句，形成了北昆特有的唱法。还有些戏，既能用昆腔唱，也能用弋腔唱，如《庆寿》《闻铃》《华容道》《千金记》《闹昆阳》等。

于剧目选择上，昆曲艺人充分顾及华北地区民众的欣赏习惯和艺术喜好，着重发展了自己的花脸武生、老生戏。"一般是开场武戏，中间武戏，大轴也是武戏，在武戏中间穿插文戏。这样的安排可以调剂观众情绪，不致过度紧张或沉闷。"③由此可以看出武戏比重之大，在武戏之中穿插文戏，是为了调节，不至于让观众太过紧张。除了热闹激烈的武戏之外，京津冀一带人们历来喜欢历史题材的戏，喜欢刺激精湛的特技戏，柔情蜜意的你侬我侬就很难吸引住观众。《宝剑记·夜奔》《雷峰塔·水斗》《天下乐·嫁妹》《虎囊弹·山门》《青冢记·出塞》《义侠记·打虎》《铁冠图·刺虎》《九莲灯·火判》《寿荣华·夜巡》《通天犀》《棋盘会》《闹昆阳》《出潼关》等以身段、动作、技巧取胜的关目都是这一时期昆弋戏班的常演剧目，并且出了许多擅长武生、花脸表演的艺术家，如著名昆净兼老生郝振基（擅长猴戏如《安天会》《花果山》《火焰山》等），与江南郑法祥、北京杨小楼形成鼎足之势。再如花脸侯玉山（擅长《钟馗嫁妹》《激孟良》《通天犀》《棋盘会》等）、武生侯永奎（擅长《林冲夜奔》《打虎》《夜巡》等）等。他们共同创造了北昆独特的艺术风格。元杂剧中一些情节热闹、跌宕的戏目也是北方昆曲老艺人们常演的剧目，如关汉卿的《单刀会》，杨梓的《不服老》第三折《诈疯》，孔文卿的《东窗事犯》第二折《扫秦》，朱凯的《昊天塔》第二折《激良》，杨景贤《西游记》里的《胖姑学舌》《借扇》。④ 这其中《棋盘会》《闹昆阳》《出潼关》《通天犀》《刀会》《激良》《胖姑学舌》等戏是南方昆曲所没有的。在才子佳人剧目之外，武戏、花脸戏、老生戏在北方昆曲中同样绽放光彩。

在曲牌唱腔、演奏风格上，昆曲也入乡随俗地做出了一些改变。农村演出，地点多在庙会和集市，那里场地杂乱、人声喧闹，为了使观众听得清、看得明，表演动作就要夸张激烈，唱腔声调就要更加粗犷豪迈。北昆的伴奏曲牌融入了高腔的打击乐和锣鼓经，用高腔锣鼓伴奏昆腔剧目，具有高亢刚健、粗犷雄浑的效果。昆曲演员在行腔时也讲究满宫满调，取丹田之气，使脑后音与口腔达到共鸣，有着浓郁的"燕赵多慷慨悲歌之士"的气派。演出之前的"三通"也非常炽热。按照戏曲演出的规矩，在开戏前场面上要先"打通"，有点前奏的意思，一共要三通。"头通"是"高腔通"，在台上帷幕后，用冬字

① 中国戏曲志编辑委员会：《中国戏曲志·河北卷》，中国 ISBN 中心 1993 年版，第 105 页。
② 侯玉山口述：《学昀整理》，载《河北戏曲资料汇编》（第六辑），1985 年版，第 267 页。
③ 马祥麟：《北昆沧海忆当年》，载《荣庆传铎》，华龄出版社 1997 年版，第 230 页。
④ 王卫民：《谈北方昆剧的价值与振兴》，《戏曲艺术》1995 年第 4 期。

锣、大铙钹、小锣、堂鼓敲打。"二通"也是高腔通。"第三通"时撤去摆在台上的旗、伞帐子，把场面移到帷幕前，吹奏打击大锣、堂鼓、齐钹、唢呐。热闹、高亢的三通之后，才正式开戏。气氛热烈，相当吸引观众。这种震耳欲聋的"打通"就是民间草台班子在露天广场演出时的产物，及至城市剧场中，新的"吹台"音乐就代替了"打通"。

北昆的吹奏牌子中还吸收河北民间吹打乐、民歌小调的曲牌，音乐风格具有淳朴浓郁的乡土气息，生动活泼。冀中一带农村流行吹歌会，以管乐吹奏为主，每逢年节或婚丧嫁娶都有吹歌会吹奏人们熟悉的当地小调，昆曲就吸收了当地一些民间音乐，像冀中民歌《打新春》(亦名《寡妇难》)就被用于昆曲"入府"中，像《中风韵》《万年欢》《回回曲》《傍妆台》等都是吹打乐曲牌掺入昆曲伴奏所产生的一些有特色的伴奏曲牌。

除了音乐曲牌具有乡土气息之外，其咬音吐字也带上了浓厚的乡土气息。冀中、冀东等地区的人说话带有浓厚的地方语音，长期在这些地方流动演出，昆戏演员在念白、唱词中也难免会带有方言、土语的痕迹，而这种方言正好适合当地民众的欣赏习惯，演员们便不以为然。况且这些演员本多是河北人，常年在农村演出，没有曲家的修正，师父传徒弟，主角影响配角，日久天长不自觉地就将土音传承下来。这种发音吐字在20世纪20年代前后北昆去江浙巡演时，曾受到一批人的强烈质疑。韩世昌在1918年曾有幸得到曲学大家吴梅、赵子敬的指点。1917年腊月，韩世昌随荣庆社来北京演出，此时正值吴梅受聘于北京大学。1918年的某一天，受北大学生顾君义的撺掇，吴梅去看了韩世昌的戏。听过之后吴梅觉得此人很有前途，顾君义等人便乘机介绍韩世昌拜吴梅为师，从此韩世昌开始向吴梅学戏。吴梅先生对音律非常讲究，认真教习了韩世昌《西厢记·拷红》《桃花扇·寄扇》《吴刚修月》及部分《牡丹亭·游园惊梦》。后来由赵子敬将《牡丹亭》教授完，又传授了韩世昌《折柳》《阳关》《扫花》《跪池》《三怕》《三醉》《痴梦》等戏，除去了韩世昌部分浓厚的方言语音，使韩世昌在艺术方面得到了巨大的提高，为韩世昌在日后成为昆曲巨擘打下了基础。

自清末民初到1957年北方昆曲剧院建院，昆曲在北方的生存地主要就是在河北与北京之间。昆曲艺人在河北农村扎根，辗转于冀中、冀东一带，深受京冀文化界、娱乐圈的影响，在艺术风格上发生了一些改变，更加倾向于演武生戏、花脸戏，场面热烈喧闹，唱腔粗犷豪放，并吸收当地方言土语、小歌小调，形成了具有地方特色的昆曲演出形式。昆曲艺人流入河北，不仅延续了昆曲在北方的艺术生命，而且慢慢形成了其不同于南方昆曲的艺术风格。

三、河北民间昆弋班带来了北方昆曲的再度生辉

昆曲的一系列变化，使其逐渐符合北方人民的欣赏习惯，在河北一带打下了深厚的群众基础，这也促成了北方昆曲的再度兴起。清代中后期至民国，昆曲在河北的安新县、晋县、涿鹿县、安国县等地区十分流行，出现了大量的昆弋班社、科班、曲社和农村的子弟会。如高阳河西村的庆长班、荣庆班，文安北斗李村的元庆班，无极孤庄村的丰翠和，新城大庄村的宝山合，安新白永宽的恩庆班、白洛合的和顺班，获鹿的邵老墨班，束鹿的祥庆社，滦县的同庆班，玉田县的益合班，等等。昆弋腔班星罗棋布于河北广大农村，"所谓'深（泽）、武（强）、饶（阳）、安（平）、祁（州）、博（野）、蠡（县），是北方昆曲艺术的摇篮'。此说不是没有根据的"；"到了民国十年左右，冀中一带农村少说也还有三四十个专业昆弋班社存在。它们经常活跃于京东、京南的村镇，与群众有着水乳交融的密切联系"①。

当地农民看多了、听多了，自然也就会唱了，不管老少男女都能随口哼一段，甚至哼唱的小曲儿也带有了昆弋味道。部分农民对于昆曲的喜爱程度甚至已经到了如痴如醉的地步。有一件趣事流传至今：农民李伯伯夜晚经常和大家在打麦场上唱昆曲，一唱就到半夜，可是这位李伯伯常常唱走板，他很着急，无时无刻不抓紧时间练习。一天夜里唱完回家，院门已经紧闭，他便站着拍门，不由得拍起板眼来，忘记了叫门。他的老伴左右等他不来，便准备出门寻他，不想打开门，见李伯伯正在拍唱《玉簪记》里那段【懒画眉】"月明云淡露华浓"。②

侯玉山也说过一个自己亲身经历的事情：

民国二年，我随和翠班在石家庄演出。当时的石家庄尚未开发，京汉、正太等铁路都未兴建，是个只有十多户人家的小村庄。村子里连个小学校都没有，相当偏僻闭塞……我们头一天在这里演出的剧目是《棋盘会》，戏中柳盖按规定应戴霸王盔。那天，扮演这个角色的演员

① 侯玉山口述，刘东升整理：《优孟衣冠八十年》，中国戏剧出版社1988年版，第46页。
② 樊步义：《北方昆曲音乐的艺术特征》，载《荣庆传铎》，华龄出版社1997年版，第360—361页。

胖脚(演员的绰号)因天气太热,霸王盔分量较重,加上他误认为这个偏僻的小村子,未必有人看过这出戏。于是擅自改戴了一顶"耳不闻"(即今后帽),哪知戏唱到半截儿,就见一位白发老妇指着台上说:"这帽儿戴的不对呀?是欺负俺石家庄人没看过这出戏吧?"①

村民们对昆曲的熟悉程度可想而知,他们不仅看过这出戏,还知道这出戏中这个角色穿什么衣服、戴什么帽子,这已经超出了纯粹看热闹的层面,而是在看门道了。

唱昆曲、听昆曲已经成为许多人的消遣方式,他们还组织业余曲会、昆弋腔子弟会等,农闲时粉墨登场,不同村镇的曲会间还互相竞赛,互相交流,从而极大地提升了业余演员的表演水平。每逢过年过节、求神还愿、过寿、办满月、娶妻聘女等日子,人们就会请来专业班社或者业余子弟会唱上几出戏,增添几分热闹和喜庆。

农村昆弋戏班常年的流动演出在给当地人带来消遣愉悦的同时,更激发了一大批民众对昆曲的喜爱之情,而农民的喜爱又助推了昆曲在附近一带的传播。那些昆弋戏班一年内要巡回在各个县演出,一般4天里一个台口,最后一天晚上演完最后一出就要马不停蹄地收拾东西赶往下一个演出地点,去了之后又要抓紧布置晚上的演出,非常辛苦。而这些辛苦对于昆曲的传承与传播来说是有意义的,昆曲因此得以在河北大地生生不息。

然而就在昆曲广泛流传在河北大地各村县的时候,民国初年,北京的戏园子里却已多年没有专业昆曲戏班的演出了。1917年,郝振基等人所在的同合班进京②,郝振基的一出猴戏《安天会》震撼北京剧坛。众人奔走相告,都要一睹为快,郝振基的猴戏蜚声京都,连京剧名家杨小楼一时都不敢演猴戏了。

郝振基的猴戏以逼真仿生著称,表演惟妙惟肖,能够以假乱真。首先他生来具有三分猴相,戏妆一化更是相像。然后他为演猴戏养起了猴子,时常观察猴子的日常举止动作、遇到事情时候的反应、生活习性等,自己平时休息时就会不停地练习与琢磨猴子的各种姿态和神情。他先从猴子的"静"练起,因为他认为"静"是基础,把"静"的基础打好了才能更好地"动"。慢慢的,郝振基拱着背、劈着腿、耷拉着胳膊往那儿这么一站,就宛如一只真猴出现了。外形和姿态似真了,郝振基就开始琢磨将其幻化成恰当的戏曲舞台动作。孙悟空不是一般的猴子,他有自己的思想情感和个性特点。他是能惹事、不怕事的猴王,所以在表现他毛手毛脚、灵活多动的猴性时要体现出他对天庭尊严的无视,能够在天宫中逍遥自在,闯到瑶池偷吃仙果,来到太上老君处又偷吃仙丹,他的一系列破坏性行为似出无意,又符合猴王桀骜不驯的性格,具有"猴的外形,人的情感"。郝老不仅做工非凡,唱腔也饱满有力,声音高亢响亮,吐字清晰干脆,人称"铁嗓子活猴"。

郝振基之昆弋班在京城一炮而红,而此时河北闹大水,韩世昌、侯益隆、马凤彩、陶显庭等人所在的荣庆社在新乐县为大水所困,于是荣庆社便也想去北京寻找生路,于当年冬天到北京,在鲜鱼口天乐戏院演出。不想韩世昌在京也迅速走红。北大校长蔡元培喜欢看韩世昌的戏,常忙里偷闲去天乐园听戏。尤其是北京大学几个学生——河北老乡侯仲纯、刘步堂等——对韩世昌追捧有加,他们又介绍顾君义、王小隐、张聚增、李存辅等同学认识韩世昌,为韩世昌的演出及后来跟吴梅学戏等事忙前忙后。

有了郝振基、郭蓬莱、陶显庭、王益友、韩世昌等优秀昆弋演员,北京的戏园里文武昆弋戏不断,直到抗日战争爆发前,昆曲在北京算是又中兴了一段时间。天津、上海等地的知名人士闻讯也经常邀约昆弋演员们前去演出。1919年11月,荣庆社应尤鸣卿之约去上海演出,演出为期一个多月,非常受欢迎。南方著名曲家徐凌云、潘祥生、李竹岗等人几乎每场都要去看,李竹岗还给韩世昌说戏,潘祥生还与韩世昌合唱。而当时南方的昆曲也处于低迷状态,没有专门的昆曲班社,北方昆弋演员的这次南来催促了曲友们兴办昆曲学校的念头。1921年,孙咏雪、汪鼎丞、张紫东、徐镜清、穆藕初等人在苏州创办昆剧传习所,培养了一批"传"字辈的昆曲演员,这些演员后来成为南方各昆曲院团的骨干。韩世昌等人的这次南来,不仅扩大了北昆的影响,树立了北方昆弋演员们的信心,而且为其走向全国、走出国门打开了闸门。

1928年8月,日本南满洲铁道株式会社以寒河江坚吾、青木正儿的名义向韩世昌发出书面邀请:"作为今秋

① 侯玉山口述,刘东升整理:《优孟衣冠八十年》,中国戏剧出版社1988年版,第48—49页。
② 关于以郝振基为首的同合班进京的原因,笔者现看到两种不同的说法。据马祥麟说,是因为直隶省许多县闹水灾,郝振基等人所在的戏班和韩世昌等人所在的荣庆社分别进京寻求生路(《北昆沧海忆当年》)。据侯玉山回忆,是京南昆弋宝山合班进入京东,将同合班挤出京东,同合班不得不西行入京(《优孟衣冠八十年》)。两种说法有所出入,但可以肯定的是,1917年冬以郝振基为首的戏班进入北京戏园演出。

御大典纪念,借此次在京都举办的大博览会为契机,邀请北京昆曲大家韩世昌向我国的风雅客人展示其美妙绝伦的艺伎……"①收到请柬后,韩世昌等人接受了邀请。经过商定,由韩世昌带领小生马凤彩、耿斌福,旦角马祥麟、庞世奇,老生兼小丑、老旦的小奎官,武生侯永奎,小花脸张荣秀、侯书田,场面的侯瑞春、田瑞亭、王玉山、侯建亭、赵淡秋等20余人临时组成一个昆曲班社前去日本赴约。一班人马由北京动身去往大连,再由大连坐轮船到达日本东京,在东京演出3天后,又去往大阪演出1天,接着又来到西京,西京是中国昆曲代表团演出的主要地点,一共演出了18天,演出了《思凡》《闹学》《琴挑》《刺虎》《游园惊梦》《佳期》《拷红》等剧目,引起日本各界的关注,场场爆满。

"中国名伶前后东渡献技者,虽有梅兰芳、高庆奎、绿牡丹、小杨月楼暨已故坤伶十三旦等,而其所演者,均系皮黄戏剧,至专唱纯粹昆曲者,则未曾有之,况且日本的一种大曲所谓谣曲狂言者,本与元代杂剧有历史的关系,而南北曲词皆昆曲脚本,亦多为彼帮文人学者久所爱诵研究者,果尔则韩伶者,一游扶桑,粉墨献技,阳春白雪,高山流水,深受一般雅客之热烈欢迎,且有补两国剧界之联络,不卜可知矣。"②这是中国昆曲人第一次走出国门,向邻邦介绍中国传统艺术。当时日本已经有学者开始关注中国昆曲、关注荣庆社,这次赴日演出让日本各界人士近距离观看了中国昆曲,扩大了北方昆曲与韩世昌等名伶的影响,报界纷纷发表宣传文章或评论文章,说"看过一次韩世昌表演,梅兰芳也会惊叹""中国名优韩世昌与梅兰芳并称""作为昆曲演员第一人通过一部戏曲比梅兰芳还受欢迎的韩世昌"③等,言辞之间表现了这次演出之盛况,从中也可看出众人对中国北方昆曲艺术的认可与欣赏。

一个拥有几百年历史的剧种,也曾说衰落就衰落,存身于河北小村庄求生。短短几十年内,它又以崭新的面貌展现给世人,走出河北农村,走进京城,走向河北、上海、山东、河南、湖北、浙江、江苏,甚至走出国门唱到日本。是河北昆弋戏班保留了昆曲在北方的火种,让其能够在新中国成立后复兴昆曲、成立北方昆曲剧院时迅速召集到人员,保留了一批昆弋剧目和昆弋的表演艺术特色。

北京本是北方昆曲形成和发展的中心,昆曲在明中后期、清初中期曾盛极一时,不想到清末迅速衰落,到民国初年更是几乎绝迹。而此时,在城市中上座寥寥的昆曲,竟然在文化程度不高的农村——尤其是冀中、冀东一带农村——广泛流传,河北的昆弋戏班对于北方昆曲的发展起着非常重要的作用,它让昆曲继续延续在北方大地上。早在清末,京城昆曲衰落时,它就为京城王府戏班输送着人才。如醇王爷再办恩庆班,将京南白洋淀一带著名的昆弋艺人向保刘、郭蓬莱、化起凤、白永宽等传入府中演出,甚至直接传召昆弋戏班进府演出;肃王府三太格格复出办昆弋安庆班,即召集散落在民间的旧王府班艺人,及京东益合班的"益"字辈演员组成戏班。到了民国,河北昆弋戏班又敲开了北京文化艺术界对昆曲欣赏的大门。河北昆弋戏班积蓄力量,演员们努力提升技艺,以自己扎实的基本功、精湛的表演让昆弋戏走出河北,走向全国,扩大了北方昆曲的影响力。河北昆弋戏班是昆弋艺人生存的地方,是培养昆弋接班人的地方,也是昆曲艺术再创造、再发展的地方,冀中平原这片土地养育了北方昆曲。

(原载于《邯郸职业技术学院学报》2019年第3期)

"梆子秧腔"考
——兼论清前中期梆子腔与昆腔、弋阳腔的融合

陈志勇

有学者发现陕西戏曲研究院、陕西戏曲学校等单位收藏的早期梆子腔抄本和工尺谱中,保留着标注"梆子腔"而唱曲牌的特殊形态④。乾隆年间,钱德苍编《缀白裘》二集、六集、十一集也有【梆子腔点绛唇】【梆子皂罗

① 胡明明、张蕾:《韩世昌年谱考略(上编)(1898—1928)》,《戏曲艺术》2013年第12期。
② [日]辻听花:《韩世昌赴日献技》,《顺天时报》1928年10月3日。
③ 胡明明、张蕾:《韩世昌年谱考略(上编)(1898—1928)》,《戏曲艺术》2013年第12期。
④ 刘红娟:《西秦戏研究》,中山大学出版社2009年版,第34页。

袍】之类曲牌名的标识,曲文为长短句式,《缀白裘》六集合序和十一集序将它们称为"梆子秧腔"。众所周知,清康熙年间,梆子腔曲文已呈现出齐言的板腔体形式。对此,有学者认为梆子腔早期的形态就是曲牌体,后来在民间讲唱文学的影响下逐步演化为板腔体①。也有学者认为,早期梆子腔是曲牌体与板腔体并存的②。不同的说法,让人莫衷一是。本文拟从《缀白裘》两则"序"关于"梆子秧腔"的记载及李调元《剧话》对"梆子秧腔"的释义入手,为曲牌体梆子腔的来源提供新的解释,同时兼及梆子腔与昆、弋腔相互融合的问题。

一、李调元对"梆子秧腔"的释义

"梆子秧腔"一词首见于钱德苍所编《缀白裘》的两篇序,一篇是乾隆三十五年(1770)程大衡为《缀白裘》前六集合刊写的序。"程序"提出昆曲是大结构,而"小结构梆子秧腔,乃一味插科打诨,警愚之木铎也"。另一篇是乾隆三十九年(1774)许道承所作《缀白裘》十一集序,其中有"若夫弋阳梆子秧腔则不然,事不必皆有征,人不必尽可考"诸语,并指出弋阳梆子秧腔是"戏中之变,戏中之逸"。

只是,这两篇序文所提出的"弋阳梆子秧腔"这个戏曲声腔史上的新名词,随着时间的流转,让人在感觉新奇的同时也顿生疑窦,它究竟是一种什么样的声腔?著名音乐史家杨荫浏先生在《中国古代音乐史稿》中将之分视为弋阳、梆子、秧腔等3种声腔③,显然有违事实。而孟繁树《中国板式变化体戏曲源流研究》则认为梆子秧腔是秦腔与昆弋腔结合的产物④,其主要根据是《缀白裘》六集《凡例》中的一句话:"梆子秧腔即昆弋腔,与梆子乱弹腔俗皆称梆子腔。是篇中凡梆子秧腔均简称'梆子腔',梆子乱弹腔则简称'乱弹腔',以防混淆。"笔者认为使用这则材料须审慎,因为这条材料是否真实存在,

值得怀疑。《缀白裘》有多个翻刻本,但皆未见六集《凡例》。目前可知最早引用了这条材料的是1955年刘静沅《徽戏的成长和现况》⑤,但此文也未提到是从哪里看到《缀白裘》六集《凡例》的。此外,"梆子秧腔即昆弋腔"的观点似也有问题,昆弋腔应该是昆腔和弋阳腔融合的产物,又怎么和梆子腔扯上关系的呢⑥?也许孟繁树也认识到这里的问题,故让昆弋腔和秦腔再结合一次,就让梆子秧腔带有梆子腔的质实了(详后文)。再者,细细体味这条材料还会发现,它的表达不大符合古人说话的习惯,如"凡梆子秧腔均简称'梆子腔',梆子乱弹腔则简称'乱弹腔'"中分别出现"均简称""则简称",颇似今人的表述习惯。关键是,这则史料给当今学界研究梆子秧腔的形态造成误导,让人无法绕开所提及的"昆弋腔"⑦。

其实,对于"梆子秧腔"的形成,李调元《剧话》给予了较为合理的解释:

弋腔始于弋阳,即今高腔,所唱皆南曲,又谓秧腔。"秧"即"弋"之转声。⑧

"弋阳"连读就是"秧"声,较为符合事实。李调元《剧话》还指出:"吾以为曲之有弋阳梆子,即曲中之变曲、霸曲也。"⑨此语正是对许道承《缀白裘》十一集序评论"梆子秧腔"为"戏中之变,戏中之逸"的回应,更重要的是李调元此话指明梆子秧腔就是"弋阳梆子"。《剧话》成书于乾隆四十年(1775),较程大衡《缀白裘合集序》和许道承《缀白裘十一集序》写作的时间仅仅分别晚5年和1年,相关论断较好地补充了两则序文关于"梆子秧腔"名称来源的信息不足。

略做补充的是,四川人李调元(1734—1802)既是诗人也是学者,对戏曲多有接触和思考。他于乾隆二十年(1755)至二十三年(1758)间随做官的父亲在浙江求学;

① 常静之:《论梆子腔》,人民音乐出版社1991年版,第32—52页。
② 陆小秋、王锦琦:《"梆子"、"梆子腔"和"吹腔"》,载《梆子声腔剧种学术讨论会文集》,山西人民出版社1984年版,第79—88页。
③ 杨荫浏:《中国古代音乐史稿》(下册),人民音乐出版社2004年版,第978页。苏子裕先生也持相同立场,他在《弋阳腔史料三百种注析》中主张"弋阳梆子秧腔,应该是弋阳腔(包括剧本中标明的京腔、高腔)、梆子腔(包括吹腔、吹调、西秦腔)、秧腔(民歌小调,如凤阳歌、仙花调、西调小曲等)的统称"(社会科学文献出版社2015年版,第251页)。
④ 孟繁树:《中国板式变化体戏曲源流研究》,文化艺术出版社2002年版,第312页。
⑤ 刘静沅:《徽戏的成长和现况》,载《华东戏曲剧种介绍》,新文艺出版社1955年版,第60页。
⑥ 昆弋腔是否存在,仍需进一步研究,如路应昆先生认为昆弋腔根本就不存在。参见其《"昆弋腔"辨疑》,《戏曲研究》第94辑,文化艺术出版社2015年版。
⑦ 如廖奔《中国戏曲声腔源流史》:"昆弋腔原本已经是一种复合声腔,当由安徽传来的秦腔加入后,就又加进了秦腔的成分,变成梆子秧腔,亦即用梆子弦索伴奏而演唱昆、弋腔曲牌。"(人民文学出版社2012年版,第154页)
⑧ 李调元:《剧话》,《中国古典戏曲论著集成》(八),中国戏剧出版社1959年版,第46页。
⑨ 李调元:《剧话》,《中国古典戏曲论著集成》(八),中国戏剧出版社1959年版,第47页。

乾隆二十五年（1760）至四十九年（1784）则在京、粤等地为官①，近30年的在外游历使得李调元广泛接触到各种戏曲，他曾在京观看过秦腔名角魏长生的表演，二人在成都有过交往，其赋《得魏宛卿书二首》实纪其事②。而《雨村曲话》《剧话》（各二卷）则是李调元戏曲理论的总结。从这两部书的内容来看，李调元对地方戏及当时流行的秦腔、弋阳腔、高腔、胡琴腔等声腔颇为熟悉，皆能发表自己独特的见解，如将《缀白裘》序中的"梆子秧腔"解释为"梆子弋阳腔"即是典型的例子。

"梆子秧腔"的出现正是梆子戏大行其道，昆腔式微，中国剧坛经历重大变革的特殊时期，辨清其名实，探明其在这一变革进程中的独特意义，对于深入认识这段历史大有裨益。

二、《缀白裘》所见"梆子秧腔"的形态

除了现存梆子腔剧种存在"梆子秧腔"的某些质素外，当时的舞台文本也留下了此声腔的蛛丝马迹，《缀白裘》即是探明"梆子秧腔"形态的第一手文献。钱德苍从乾隆二十九年（1764）至三十九年（1774）陆续编辑、出版十二集《缀白裘》，此书反映的是乾隆年间扬州、苏州剧坛概貌，收录了67出地方戏，主要集中于第六、十一集，第二、三、八集也有少量地方戏散出。这些地方戏包含了梆子腔、西调、高腔、京腔等声腔，其中自然也有"梆子秧腔"的身影。

《缀白裘》今存宝仁堂原刻本，以及鸿文堂、四教堂、集古堂、金阊堂等多个翻刻改辑或合缀重组的版本③。为探究"梆子秧腔"的形态，本文以宝仁堂刻本为底本，先从《缀白裘》中"梆子腔+曲牌名"的声腔标识入手予以考察。《缀白裘》六集和十一集共有7出戏直接出现梆子秧腔，其组曲的形式为：

1.《落店》：【吹腔】—【梆子驻云飞】。
2.《偷鸡》：【梆子皂罗袍】—【梆子驻云飞】。
3.《途叹》：【梆子山坡羊】—【梆子山坡羊】。
4.《问路》：【吹调驻云飞】—【吹调驻云飞】—【前腔】—【梆子驻云飞】。
5.《雪拥》：【梆子驻云飞】—【前腔】—【吹调】—【尾声】。
6.《猩猩》：【梆子山坡羊】—【前腔】—【梆子腔】—【前腔】—【尾】。
7.《上坟》：【梆子腔】—【引】—【梆子点绛唇】—【水底鱼】—【包子令】—【吹调】。

通过对这7出戏组曲形式的考察可以发现：其一，梆子秧腔既能独立连缀组曲，也能与吹腔（吹调）联套，显示出较强的容纳度和灵活性。其二，就曲牌的句格而言，以上7出"梆子秧腔"戏所标识的"梆子腔+曲牌名"的曲子，皆为长短句。以六集《落店》【梆子驻云飞】为例，其曲词为：

离乡背井，露宿风餐不暂停。叠嶂穿山径，怪石危峰岭。嗏，红日渐西沉，荒凉僻静，远望前村，草舍茅庐近。快赶前程，早觅个旅店安身。

【驻云飞】的正体是全曲十一句：4,7。5,5。嗏,5,4,4,5。7叠7④。而这支【梆子驻云飞】基本保持了南曲【驻云飞】的句式，甚至保留了"嗏"这个标志性语词，只是曲尾两句略有变化，可视为此曲牌的变体形式。《缀白裘》中的其他标识"梆子腔+曲牌名"的梆子秧腔形态，也体现出与这支【梆子驻云飞】类似的特征：保持长短句式的曲牌体制，句数受到限制，不可随意延展；能作为独立的曲调与梆子腔、乱弹腔、西秦腔和民间小调组合演唱。

值得注意的是《缀白裘》的编辑者将唱吹腔（吹调）、梆子腔、乱弹腔、西调、西秦腔、民间小调等地方戏皆统称为"梆子腔"，在一定程度上折射出梆子腔剧种强大的声腔涵容度——以梆子腔为主，兼唱其他地方声腔和小调。故而，《缀白裘》显示出梆子腔之狭义和广义两种意涵，狭义者专指板腔体的梆子腔，广义者指梆子腔剧种和戏班所演唱的多种地方声腔的集合体。

就《缀白裘》而言，广义的"梆子腔"至少涵盖有4种唱曲牌体的腔调，其一是【耍孩儿】【仙花调】【银绞丝】等地方小调；其二是【吹调】和【吹腔】；其三是【西秦腔】；其四就是梆子秧腔。有学者认为《缀白裘》中的"梆子腔"就是梆子秧腔的简称，其间30余种地方戏曲剧目实际上都是梆子秧腔的演出本⑤。此论所提出的标准过于宽泛，在一定程度上混淆了乱弹腔、高腔、京腔及【耍孩儿】【仙花调】【银绞丝】等小曲与梆子秧腔的界限。

① 赖安海：《李调元编年事辑》，中国文史出版社2005年版，第35—77页。
② 李调元：《童山集》诗集卷三十一，《续修四库全书》第1456册，第387页。
③ 黄婉仪：《钱德苍编〈缀白裘〉与翻刻、改辑本系谱析论》，《戏曲研究》第89辑，文化艺术出版社2014年版，第2页。
④ 冯关钰：《中国曲牌考》，安徽文艺出版社2009年版，第111页。
⑤ 孟繁树、周传家编校：《明清戏曲珍本辑选》（上册），中国戏剧出版社1985年版，第109页。

地方小调与【梆子秧腔】的分疏很明显，不必多言，而吹腔（吹调）、西秦腔究竟与梆子秧腔之间有何关系，值得探究。

要回答这一问题，须先从梆子秧腔与弋阳腔的渊源谈起。就《缀白裘》所收以上7出"梆子秧腔"戏来看，王芷章先生考证它们与弋阳腔戏本有着直接或间接的联系。例如，《猩猩》又名"郑恩打熊"，为花部小戏，各地高腔、梆子腔剧种多有搬演①。《落店》《偷鸡》《上坟》为"水浒戏"，王芷章《腔调考原》引高腔剧目有此戏②。《途叹》《问路》《雪拥》等3出皆出自明代弋阳腔剧本《升仙记》，王芷章先生"取《摘锦奇音》文公马死金尽一折和《缀白裘》对照，有许多曲牌戏词，完全相同，这是最能说明问题的地方"③。总之，《缀白裘》标注梆子秧腔的7出戏所蕴含的弋阳腔祖本信息，进一步印证了笔者关于梆子秧腔就是梆子腔与弋阳腔融合产物的判断。

梆子秧腔具有弋阳腔血统之事实已明，而梆子秧腔的牌名保留长短句式曲牌，以及在原有牌名之前增益"梆子腔""梆子"等定语，则皆能说明它受到梆子腔直接的影响。由此看来，梆子秧腔就是弋阳腔梆子化的结果。如何理解弋腔曲牌"梆子化"呢？王芷章先生《中国戏曲声腔丛考》指出："所谓梆子秧腔，实即梆子弋腔的意思，而梆子弋腔，也就是用弋腔唱法，不用锣鼓为节，而改用梆子为节，所以就叫作梆子腔了。"④张庚、郭汉城主编《中国戏曲通史》亦谓："弋阳腔本以干唱为特点，但它的某些支脉在发展中加上了笛子伴奏，就成了弋阳梆子秧腔，亦即花部的梆子、乱弹。"⑤综合这两家说法，梆子秧腔在融合过程中仍采取弋腔干唱的唱法，但去锣鼓，以梆子司节，且加上笛子伴奏。

流沙考证《缀白裘》中所见梆子秧腔的7出戏中除《猩猩》外，其他6出杭嘉湖武班都唱"咙咚调"⑥。潘仲甫也曾指出在昆曲班中称梆子秧腔为"咙咚调"⑦。"咙咚调"的正名是"陇东调"，其发源地为陕西陇州，陇州位于陇山之东，故称陇东。陇东调本质上是弋阳腔的变体声腔，如杭嘉湖武班的艺人也称"咙咚调"为"弋阳腔咙咚调"⑧。对于"咙咚调"如何在弋阳腔基础上演变而来，流沙认为：干唱的弋阳腔加上管乐（唢呐）伴奏后，在从某一个音乐曲牌中抽出两句腔，以组成上下两句为一个乐段的曲调，这就形成原始性的吹腔。其曲调在经反复一次，从而构成四句体唱腔。这种由唢呐再换用笛子伴奏的四句腔，因无适当名称，就被陕西人称为"吹腔"了。⑨ 流沙对弋阳腔衍化"咙咚调"的过程描述未必完全符合实际情况，但关于梆子秧腔的远源是弋阳腔、近源是咙咚调的判断大致不错。故宫博物院藏清宫戏本《贩马记》（亦称《奇双会》），剧末默盦《跋》也认为：这部戏实为花部弋腔之一种，非昆曲也，但此剧来源则出于杭嘉湖弋阳武班的咙咚调⑩。咙咚调作为一种原始的吹腔，清前中期陆续传到江南地区，后来浙江绍兴乱弹、浦江乱弹、金华徽班的戏本中都留有它的身影。

梆子秧腔的近源是咙咚调，而在清中叶戏曲文献中经常出现的西秦戏也源自这种腔调，梆子秧腔与西秦腔实是同源而异流的关系。西秦腔是陕西人对甘肃戏曲声腔的称呼，或名"甘肃调"更为准确。西秦腔的源头虽也是由陕入甘的咙咚调，但在历史上发生分化，一类西秦腔仍然保持唱曲牌，如《缀白裘》第十一集标明《搬场拐妻》有两支【西秦腔】，所唱仍为长短句，但由于受到板腔体梆子腔的影响，突破了原有曲牌对于唱句数量的限制，居然达到数十句之多。这种部分保持唱曲牌的西秦腔，就是吹腔。另一种西秦腔则向梆子腔靠得更近，出现犯调，已演变成齐言板腔体。如玉霜簃藏《钵中莲》第十四出"补缸"中出现【西秦腔二犯】，全曲共有26个唱句，全为七言句式，呈现出板腔体的句式结构，说明在唱曲牌长短句的母体西秦腔基础上发生演化。由上可见，清代前中期的西秦腔亦是复合声腔，它的基本唱腔由两句体的吹腔和四句体的二犯而组成⑪。西秦腔原来是用笛伴奏的，乾隆四十四年（1787）魏长生进京，将之变为

① 齐森华等主编：《中国曲学大辞典》，浙江教育出版社1997年版，第575页。
② 王芷章：《腔调考原》，《中国京剧编年史》（下册），中国戏剧出版社2003年版，第1311页。
③ 王芷章：《中国戏曲声腔丛考》，《中国京剧编年史》（下册），中日戏剧出版社2003年版，第1221页。
④ 王芷章：《中国戏曲声腔丛考》，《中国京剧编年史》（下册），中日戏剧出版社2003年版，第1220页。
⑤ 张庚、郭汉城主编：《中国戏曲通史》（下），文化艺术出版社2014年修订版，第834页。
⑥ 流沙：《清代柳子乱弹皮黄考》，台湾"国家出版社"2014年版，第204—205页。
⑦ 潘仲甫：《清乾嘉时期京师"秦腔"初探》，《戏曲研究》第10辑，文化艺术出版社1983年版，第22页。
⑧ 欧阳予倩：《谈二黄戏》，《小说月报》第17卷《中国文学研究》专号，1926年。
⑨ 流沙：《清代柳子乱弹皮黄考》，台湾"国家出版社"2014年版，第28页。
⑩ 流沙：《清代柳子乱弹皮黄考》，台湾"国家出版社"2014年版，第27页。
⑪ 流沙：《清代柳子乱弹皮黄考》，台湾"国家出版社"2014年版，第71页。

胡琴伴奏，故而此后西秦腔也被人称为"琴腔"。吴长元《燕兰小谱》卷五对此有记载："蜀伶新出琴腔，即甘肃调，名西秦腔。其器不用笙笛，以胡琴为主，月琴副之。工尺咿唔如话，旦色之无歌喉者，每借以藏拙。"①魏长生带进京的秦腔其实是改进后的西秦腔（甘肃调）。明乎此，即可知道梆子秧腔与西秦腔皆源自"陇咚调"，只是梆子秧腔较为完整地保持弋阳腔曲牌体的原有形态，在伴奏乐器上吸收了梆子来司节，而西秦腔则在乾隆年间已经呈现向板腔体梆子腔靠近的趋势，板腔化程度更为突出。总之，梆子秧腔与早期的西秦腔皆属于吹腔大家庭中的一员②。

进一步考察发现，这种带有吹腔性质的梆子秧腔在进入扬州后，又被俗称为扬州梆子。民国间王梦生在《梨园佳话》对"梆子秧腔"的特点有所表述：

"弋阳梆子秧腔"，俗称"扬州梆子"者是也。昆曲盛时，此调仅重演杂剧……其调平板易学，首尾一律，无南北合套之别，转折曼衍之繁。一笛横吹，学一二日便可上口。虽其调亦有多种，如今剧《打樱桃》之类，是其正宗。此外则如《探亲相骂》，如《寡妇上坟》，亦皆其调之变，大抵以笛和者皆是。与以弦和之四平腔（如二黄中《坐楼》）及"徽梆子"（如《得意缘》中之调，是就二黄之胡琴以唱秦腔，似是而非，故只可谓之"徽梆子"）均不类③。

在这段话中，王梦生指出梆子秧腔与"以弦和之"的四平腔，及以胡琴伴奏的徽梆子"均不类"，即清晰指明其保持了弋阳腔与梆子腔融合的早期形态。

在《缀白裘》十一集中，除了梆子秧腔外，还有一种名曰"梆子乱弹腔"的腔调。对于这两种复合声腔，孟繁树《中国板式变化体戏曲源流研究》一书认为它们皆是昆弋腔与秦腔结合的产物，只是因为结合的重点不同，所以生成两种不同结果：以昆弋腔为主，吸收秦腔的某些特点者为梆子秧腔，而以秦腔为主，吸收昆弋腔某些特点者，为梆子乱弹腔④。这一观点获得一些学界同仁的认同，如曾永义先生《戏曲腔调初探》即赞同孟氏之说：梆子乱弹腔，实即以秦腔为主体吸收昆弋腔的综合体⑤。前文已论及昆弋腔是否存在尚存疑义，而且主张梆子秧腔或梆子乱弹腔为昆弋腔与梆子腔（秦腔）的结合体之观点，皆受所谓《缀白裘》六集《凡例》那则昆弋腔史料的误导，自然是不符合实际的。

不过，从《缀白裘》所选此两种声腔的曲文来看，梆子乱弹腔较之梆子秧腔更具有板腔体戏曲的体性却是不争的事实。其一，句式以整齐的对句为基本组织形式。如《缀白裘》第十一集《斩貂》，全剧就由一支"乱弹腔"构成，这支乱弹腔共有37个整齐的对句。起首的两个对句是："一轮明月照山川，推去了云雾星斗全。坐虎椅看几本春秋左传，春秋内尽都是妖女婵娟"。从这两组对句的句格来看，第一组对句是7字，第二组对句是10字。也就是说，每组对句的字数要基本相同，不同对句的字数可以是7字句也可以是10字句，甚至允许夹杂少量的杂言。总体而言，《缀白裘》中的乱弹腔明显呈现出更为成熟的板腔体句式结构。其二，乱弹腔的句数可长可短。从《缀白裘》十一集所选9种【乱弹腔】剧目来看，长者如《斩貂》有74句之多，短者则三两个对句。其三，梆子乱弹腔还显现出不同的板式名称，如《缀白裘》六集所选《阴送》，出现了"急板乱弹腔""急板""急板浪"等。乾隆间严长明《秦云撷英小谱》谈到西安秦腔时谓："声平缓，则三眼一板（惟高腔七眼一板）；声急侧，则一眼一板，又无不同也。"⑥结合《秦云撷英小谱》及相关史料，乾隆间西安乱弹（秦腔）已形成慢板（三眼一板）、二六（一眼一板）、带板和尖板（简板）等多种板式。

综上所论，梆子秧腔是梆子声腔系统中的吹腔，它的产地不是扬州也不是北京，而是在陕西产生的新腔。"梆子秧腔"是流传在扬州等江南地区后当地民众的一种通俗叫法，这别具一格的称谓亦显现出其梆子腔与弋阳腔杂糅的复合声腔之性质。

三、清前中期弋阳腔的梆子化倾向

梆子腔能在清初超越昆腔，很大程度缘于它强大的吸纳能力，既吸纳时调小曲，也涵容成熟的昆腔、弋阳腔的表演艺术。上文已考证梆子秧腔带有弋阳腔的质素，是梆子腔与弋阳腔融合的新形态。其实，梆、弋之间的融合，还体现在弋阳腔敞开怀抱，吸收时尚新调梆子腔

① 吴长元：《燕兰小谱》卷五，载《清代燕都梨园史料》，中国戏剧出版社1988年版，第47页。
② 潘仲甫：《清乾嘉时期京师"秦腔"初探》，载《戏曲研究》第10辑，文化艺术出版社1983年版，第22页。
③ 王梦生：《梨园佳话》，山西人民出版社2018年版，第7—8页。
④ 孟繁树：《中国板式变化体戏曲源流研究》，文化艺术出版社2002年版，第310页。
⑤ 曾永义：《戏曲腔调初探》，文化艺术出版社2009年版，第184页。
⑥ 傅谨主编：《京剧历史文献汇编·清代卷·专书（上）》，凤凰出版社2011年版，第11页。

的影响,京腔亦是弋阳腔梆子化的产物。

对于京腔的演化历程,乾隆间严长明《秦云撷英小谱》言之甚明:"院本之后,演而为曼绰……曼绰流于南部,一变为弋阳腔",而弋阳腔"俗称高腔,在京师者称京腔"①。笔者认为,北京的弋阳腔之所以被称为京腔,很大程度是因为其以京话作为舞台唱念语言。李光庭《乡言解颐》"优伶条"就指出"京班半隶王府,谓之官语,又曰高腔。"②李斗《扬州画舫录》卷五也曾说,各地乱弹"各囿于土音乡谈,……惟京师科诨皆官话,故丑以京腔为最"③。直至嘉庆十四年(1809),包世臣《都剧赋》提到他在北京看戏的感受:"丑色用京,滑稽善谐,随口对白,谑浪搔怀",并且苏、扬一带的伶人也"首工京话,语柔声脆"④。此三条材料皆能证明京腔以京中官话道白的基本特征。

就唱腔而言,弋阳腔因为声高调急,音少词多,一泄而尽,人皆称之为高腔。但京腔为适应北京的演出市场,尤其是"言府言官",故曲调上一改弋阳腔高亢的特点,呈现出李光庭《乡言解颐》所谓京腔"节奏异乎淫曼"⑤的新态。乾隆末年《消寒新咏》卷四记述石坪居士亦谓:"余到京数载,雅爱昆曲,不喜乱弹腔,讴哑咿唔,大约与京腔等。"⑥此所指乱弹即魏长生带进京城的秦腔,所言"讴哑咿唔"的观感正与吴长元《燕兰小谱》所描述的"工尺伊唔如话"一致。

就曲文形态而言,清前中期京腔剧本已现其与梆子腔的融合之势。玉霜簃藏《钵中莲》第十五出"雷殛"有一支【京腔】:"除灭奸回,雷从地起,金光遍处飞。怎逭东西,了结诣淫辈,了结诣淫辈。雄烈烈先声怒发,击开了榇驻园西。他那里行奸卖俏,俺这里首重伦彝。他那里妆模样样,俺这里急珍奸回。他那里寻踪觅迹,俺这里立破痴迷。妙莲开趁便争辉,妙莲开趁便争辉。"《钵中莲》抄本虽有"万历"印记,实是清代前中期的梨园演出本⑦。这支【京腔】保持弋阳腔的曲头和尾句叠唱、附和的表演风格,但又出现了大量整齐的七字对句,显然是当时板腔体戏曲影响下的面目。

这一情况在钱德苍编辑《缀白裘》中也有类似的体现,第十一集有《斩妖》《二关》标明有【京腔】曲子。《斩妖》由3支京腔组成,第一、三支的京腔是长短句式,但第二支的句格为:七七、七七、七七、七七,完全由4组七字对句组成,显示出向板腔体的曲式发展的趋势。《二关》出现了4支高腔,既不似昆腔、弋阳腔那样有较为严格的点板,也未发展为梆子腔式具有齐整句格,反而类如民间小曲。以第一支"京腔"为例说明:"俊俏冤家,独立在帘下。手中拿的一方香罗帕,远远望他似一幅西洋画,近着看他明明是尊菩萨。若到我家,烧香点烛供养着他,怎能得个与他说句儿知心的话?"这支京腔句句有韵脚,且随意添加衬字以协腔,诚如王正祥《新定十二律京腔谱》所指出的,"京腔独无点板之曲谱","随意下板,信口成腔"⑧。

进而言之,自清初开始京腔与梆子腔就一直在相互融合,尤其是在魏长生在北京和扬州剧坛唱红秦腔后,更是出现"京、秦不分"的新趋向。在康乾时期,北京和扬州是当时南北两大戏剧中心,京腔与秦腔的融合一直在进行。康熙四十八年(1709),河北人魏荔彤《京路杂兴三十律》有诗句"夜来花底沐香膏,过市招摇裘马豪。学得秦声新倚笛,妆如越女竞投桃"来描绘当时京城中京班的新动向,"近日京中名班皆能梆子腔"⑨。根据杨静亭《都门纪略》"我朝开国伊始,都人尽尚高腔,延至乾隆年,六大名班九门轮转,称极盛焉"⑩的记载,康熙间京中名班主要演出的是京腔,但也开始引入新声梆子腔。魏荔彤的诗句和注解,反映出当时京腔与梆子腔(秦声)的同班演出,开启了清初北京剧坛京、秦两腔融合的帷幕。

京、秦融合的高潮,是乾隆四十四年(1779)蜀伶魏

① 傅谨主编:《京剧历史文献汇编·清代卷·专书(上)》,凤凰出版社2011年版,第11页。
② 李光庭:《乡言解颐》,中华书局1982年版,第54页。
③ 李斗著,汪北平等点校:《扬州画舫录》卷五,中华书局1960年版,第133页。
④ 包世臣著,李星点校:《都剧赋》,载《包世臣全集·管情三义》,黄山书社1997年版,第28页。
⑤ 李光庭:《乡言解颐》,中华书局1982年版,第54页。
⑥ 傅谨主编:《京剧历史文献汇编·清代卷·专书(上)》,凤凰出版社2011年版,第140页。
⑦ 参见胡忌:《从〈钵中莲〉传奇看"花雅同本"的演出》,《戏剧艺术》2004年第1期;黄振林:《论"花雅同本"现象的复杂形态——从〈钵中莲〉传奇的年代归属说起》,《戏剧》2012年第1期;陈志勇:《〈钵中莲〉传奇写作时间考辨》,《戏剧艺术》2012年第4期。
⑧ 王正祥:《新定十二律京腔谱》,《善本戏曲丛刊》第三辑,台湾学生书局1984年版,第63、43页。
⑨ 魏荔彤:《怀舫诗集续编》卷一,《四库全书存目丛书补编》第4册,齐鲁社2001年版,第98页。
⑩ 杨静亭:《都门纪略》卷上"词场门序",道光二十五年(1845)初刻大字本。

长生携秦腔入京①。当时"蜀伶魏长生在双庆部,其徒陈渼碧在宜庆部"②,他们师徒搭的双庆、宜庆皆是主唱京腔的京班。当魏长生"以《滚楼》一剧名动京城,观者日至千余,六大班顿为之减色"③,当秦腔取代京腔,京班"六大班伶人失业,争附入秦班觅食,以免冻饿而已"④。京腔艺人与秦腔艺人同班售艺,带来了京、秦二腔的融合。譬如,《消寒新咏》卷五"王百寿官戏"条载,京腔艺人看到魏长生等秦伶演出"粉戏"而大受欢迎,也以堕时趋:"余乍见京腔演戏,生旦诨谑搂抱亲嘴,以博时好。更可恨者,每以小丑配小旦,混闹一场,而观者好声接连不断。"⑤正因为康乾时期京腔与秦腔乱弹的融合,尤其是魏长生进京后的推动,当时出现了一种京、秦难分的总体感观,如乾隆末年成书的《消寒新咏》卷四谓"乱弹腔,讴哑咿唔,大约与京腔等,惟搬杂剧,亦或间以昆戏"⑥。乾隆年间京师剧坛上流行的乱弹腔"大约与京腔等"的面貌,即是京、秦融合的结果。

南方的戏曲中心扬州也出现了京、秦融合的局面,这种状态随着乾隆五十二年(1787)魏长生的到来达到顶峰。乾隆末年成书的《扬州画舫录》首先站在扬州的地理位置上,综括魏长生携带秦腔进入北京,导致京城剧坛上出现京腔向秦腔学习的热潮,而最终京腔与秦腔在艺术上相互融合,形成了"京秦不分"的情况:"京腔本以宜庆、萃庆、集庆为上,自四川魏长生以秦腔入京师,色艺盖于宜庆、萃庆、集庆之上,于是京腔效之,京秦不分。"⑦其次,《扬州画舫录》记载扬州外江春台班邀请杨八官、郝天秀加入,他们"复采长生之秦腔并京腔",最受欢迎的剧目如《滚楼》《抱孩子》《卖饽饽》《送枕头》之类,皆"合京、秦二腔"⑧。《扬州画舫录》还记载春台班中的陆三官"熟于京秦两腔",也有来自京腔班的刘八,后入扬州的春台班,使得"丑以京腔为最"⑨。可见,扬州的春台班就是一个典型的"京秦合流"的戏班。戏班中有京、秦两腔的艺人,他们不仅搬演魏长生的秦腔剧目,而且直接"复采长生之秦腔"唱法,这样才会促成京、秦两腔在艺术上的深度融合。

除了京腔是弋阳腔与梆子腔融合的特殊戏曲品种外,其他地方流行的弋阳腔也受到梆子腔的深度影响,呈现出梆子腔的印记。如蒋士铨《西江祝嘏·忉利天》第三出"天迓"有支标注"弋阳腔"不标牌名的曲子,连唱50句整齐的七字句,由于完全突破了长短句曲牌体,故而再标明曲牌名已无意义⑩,这是典型的弋阳腔梆子化的形态。对于这种弋阳新腔,嘉道间的徐湘潭(1783—1846)两次作诗提到这种独特的弋腔,其《弋阳县怀古》有诗句云:"争夸新调弋阳腔。"对此注释为"剧曲有弋阳腔,俗名乱弹腔"⑪;《广信归途杂诗》又有"一曲新腔撩客恨",原注"弋阳腔起于近时"⑫。人皆知弋阳腔在明初已有流行,而此处能被称为"起于近时"的"新腔"必是受到当时风靡南北的梆子腔(乱弹)影响的梆子弋阳腔。远在西南的云南,乾隆初年有位名叫赵筠如的女史创作了一部通俗训世书《醒闺篇》,其中有"十数人,口同张,好似高腔杂乱弹"的话⑬,描述的是当地流行的一种"琴腔"。"十数人,口同张"表现的是弋阳腔(高腔)帮腔的特点,但曲调、唱法又融取弋腔与梆子乱弹腔的做法。

四、清前中期梆子腔与昆腔的融合

在清代前中期,梆子戏之所以能崛起并风靡全国,颠覆之前由昆腔主导的剧坛,一个重要原因是其善于向昆腔学习的姿态和实践,客观促成了梆子腔与昆腔之间的艺术融合。

梆子腔与昆腔的融合康熙年间已现端倪,上文提及康熙四十八年(1709),河北人魏荔彤入京见到京中名班

① 昭梿《啸亭杂录》卷八、小铁笛道人《日下看花记》卷四都记载魏长生首次入京献艺的时间是乾隆三十九年(1774),只是没有走红。
② 杨懋建:《辛壬癸甲录》,载《清代燕都梨园史料》,中国戏剧出版社1988年版,第280页。
③ 吴长元:《燕兰小谱》卷五,载《清代燕都梨园史料》,中国戏剧出版社1988年版,第45页。
④ 戴璐:《藤阴杂记》卷五,上海古籍出版社1985年版,第64页。
⑤ 傅谨主编:《京剧历史文献汇编·清代卷·专书(上)》,凤凰出版社2011年版,第109页。
⑥ 傅谨主编:《京剧历史文献汇编·清代卷·专书(上)》,凤凰出版社2011年版,第140页。
⑦ 李斗著,汪北平等点校:《扬州画舫录》卷五,中华书局1960年版,第131页。
⑧ 李斗著,汪北平等点校:《扬州画舫录》卷五,中华书局1960年版,第131页。
⑨ 李斗著,汪北平等点校:《扬州画舫录》卷五,中华书局1960年版,第131页。
⑩ 周妙中点校:《蒋士铨戏曲集》,中华书局1993年版,第705页。
⑪ 徐湘潭:《睦堂诗集》甲集二十六,《清代诗文集汇编》第558册,上海古籍出版社2010年版,第724页。
⑫ 徐湘潭:《睦堂诗集》甲集二十七,《清代诗文集汇编》第558册,上海古籍出版社2010年版,第729页。
⑬ 原书未见,引自杨明、顾峰《滇剧史》,中国戏剧出版社1986年版,第36页。

所演的秦腔乱弹是"学得秦声新倚笛,妆如越女竞投桃"①。秦声是以梆击节,以月琴伴奏,新学笛子伴奏,即是取鉴昆腔的音乐形式。乾隆间李声振在北京观看了秦声和乱弹腔演出后②,分别作有题为《秦腔》和《乱弹腔》的竹枝词。《乱弹腔》诗曰:

> 渭城新谱说昆梆,雅俗如何占号双?
> 缦调谁听筝笛耳,任他击节乱弹腔。

李声振对这首《乱弹腔》诗作注:"秦声之缦调者,倚以丝竹,俗名昆梆,夫昆也而梆云哉,亦任夫人昆梆之而已。"③由此可知,清代前中期有一派梆子腔,其行腔方式、伴奏乐器已发生微妙改变,开始吸收昆腔的优点,中和秦腔高亢激越而少婉转的不足,渐次演化成一种"缦调"。"缦调"即"慢调",这种秦声中间的"慢调",受到昆曲的影响,走的是秦腔较为婉转低回的一路,因此才能被人将之同昆曲连在一起,称作"昆梆"④。值得注意的是,这种"渭城新谱"的昆梆慢调,既有筝笛伴奏,也以梆击节,李声振对两种雅俗迥异的声腔融合形态颇感新奇,遂生"雅俗如何占号双"的感慨。

关于昆梆如何实现昆腔与梆子腔融合,余从先生指出可能有两种途径:一是采用昆曲曲牌与梆子腔联缀组合作为一个戏的唱腔音乐;一是用昆曲头转梆子腔作为唱段⑤。余先生的论断是符合事实的。先论昆曲曲牌和梆子腔乐曲组合,形成"昆梆同本"。这种"昆梆同本"的情况又可细分为三种形态:

(1)在昆腔剧本中插入少量梆子腔唱段,起到冷热场、文武场的调剂作用。在乾隆时期的宫廷大戏《忠义璇图》中插入一些梆子腔、吹腔、俗曲的唱段,如四本第十九出"母夜叉当垆鸩客"孙二娘唱多支【数板】;五本第二出"醉打蒋忠还旧业"中,赛花唱【数板】【吹腔】,武松唱【侉腔】和【耍孩儿】俗曲,五本第十三出"蜈蚣岭窗前露丑"武松唱【吹腔】,蜈蚣道人唱【新腔】【吹腔】;五本第二十出假李逵及李逵妻各唱【梆子腔】,李逵唱【吹腔】;六本第九出"鼓上早只鸡起衅"中杨雄、石秀各唱两支,时迁唱一支【侉腔】⑥。又如《劝善金科》四本第十四出,妓女赛芙蓉唱多支【吹腔】;八本十二出女鬼书吏和陈云娘、冯氏的鬼魂,也唱了多支吹腔⑦。这些梆子腔和一些俗曲时调被掺杂到唱昆弋腔的宫廷大戏中,既极为贴近剧中角色的身份和性情,也能很好地中和昆、弋腔雅静的台上气氛。不仅清宫大戏引入梆子腔唱段以飨观众,乾隆年间文人创作的昆腔戏曲中也乐于掺杂时尚的梆子腔,如唐英改编梆子戏为昆腔的10部戏都不同程度地保留了一些"梆子腔",《面缸笑》第四折,《天缘债》第二十出,《梁上眼》第八出,即是显例。又如蒋士铨(1725—1784)《长生箓》第一出"炼石"月中玉兔和金蟾演唱《刘海戏金蟾》唱段即标明"梆子腔"⑧,曲文为比较整齐的上下对句。在蒋士铨的另一部杂剧《昇平瑞》中傀儡班艺人连唱9支【梆子腔】,也同样是板腔体的句式,并且自言"这样戏端的赛过昆腔"⑨。

(2)在梆子戏本之中夹杂昆腔曲牌。这种昆、梆同本的情况,以早期的梆子戏剧本最为常见。清乾隆间河南曲家吕公溥的《弥勒笑》,就是一部依照昆曲传奇剧本体制创作的梆子戏,梆子腔占据主体,与昆曲曲牌一起组合成全剧的音乐形式。《弥勒笑》全剧40出,以卷上20出来看,呈现以下几个特点:其一,梆子腔已经占据音乐形态的主体,《弥勒笑》为梆子戏的性质藉此明确。其二,大量的昆曲曲牌当作"引子"参与组曲,成为剧中角色上场演唱的曲子,此种情况在后世"车王府曲本"中更为常见。其三,《弥勒笑》第一、二、三、七、八出,昆曲曲牌不再作为引子,而是直接以正体曲牌与梆子腔唱段连套;尤其是第五、六这两出,没有梆子腔曲段,全以昆腔曲牌联套,诚如此出眉批所言:"此出真无十字调文法,一变亦自应明是。"⑩批点者认为此出没有十字调的梆子腔,而是出现昆腔组曲,故视为"变体"。《弥勒笑》虽是一部梆子戏,但不仅模仿明清传奇的剧本体制(副末开

① 魏荔彤:《怀舫诗集续编》卷一,《四库全书存目丛书补编》第4册,第98页。
② 孟繁树考证,李声振的《百戏竹枝词》"写于乾隆二十一年,修改并重抄于乾隆三十一年"(参见其《说〈百戏竹枝词〉》,《戏曲艺术》1984年第3期)。
③ 路工编选:《清代北京竹枝词(十三种)》,北京古籍出版社1982年版,第149页。
④ 廖奔:《中国戏曲声腔源流史》,人民文学出版社2012年版,第150页。
⑤ 余从:《戏曲声腔剧种研究》,北京时代华文书局2016年版,第111页。
⑥ 这一时期的侉戏就是梆子戏,参见陈志勇:《清中叶梆子戏的宫内演出与宫外禁令——从内廷档案中的"侉戏"史料谈起》,《文艺研究》2019年第9期。
⑦ 《古本戏曲丛刊》编辑委员会:《古本戏曲丛刊》九集,中华书局上海编辑部印制,1964年版。
⑧ 蒋士铨:《长生箓》第一出"炼石",《蒋士铨戏曲集》,中华书局1993年版,第725页。
⑨ 蒋士铨:《昇平瑞》第三出"宾戏",《蒋士铨戏曲集》,中华书局1993年版,第769—771页。
⑩ 吕公溥《弥勒笑》,国家图书馆藏稿本(存上卷)。

场、分出标目、大小收煞、生旦团圆等），而且让十字句的梆子腔作为可长可短的"类曲牌"参与曲牌体的组套，以此建立起剧本的音乐结构。就此而言，此剧仍未能摆脱昆剧的影响。

（3）昆腔曲牌成为戏曲音乐的重要组成部分，在地方乱弹戏中更加突出。如清宫档案中的乱弹老本《双合印》共8出，第一至四出有秦腔、吹腔、如意腔，第五出演弋阳腔，第六出是秦腔，七八两出都是唢呐伴奏的昆腔曲牌①。这种昆腔曲牌参与特定场次演唱的情况，在清朝王府曲本中并不少见。如《香莲帕》，皮黄腔占据主体，但同时也有大量曲牌，如头本第二场，由【点绛唇】【泣颜回】【前腔】【风入松】【急三枪】联曲组套；七本头场也是由【点绛唇】【粉蝶儿】【粉蝶儿】3支曲牌组成。当然，曲牌与皮黄腔联袂使用的情况更为普遍。就后世的剧种来看，不少是昆腔与其他声腔和谐共存，如川剧就是高、昆、胡、弹、灯等五腔，上党梆子是昆、梆、罗、卷、簧等五腔，湘剧、祁剧、赣剧都是高、昆、弹等腔的集合体。在这些多声腔并存的剧种中，往往夹入若干昆曲段子，大多是唢呐牌子或合唱曲牌②，如赣剧《白蛇传》《清官册》《龙凤配》《凤凰山》等弹腔戏皆是如此。

昆曲与梆子腔融合的第二种形态是昆曲头接梆子腔来组合乐曲。如乾隆间周大榜（1720—1787）的梆子戏《庆安澜》，第九出《仙渡》由【吹腔】接两支【香柳娘头】，再接两支【吹腔】和【尾声】组成，其中的【香柳娘头】就是昆曲头③。再如乾隆五十九年（1794）成书的《纳书楹曲谱》中时剧和婺剧乱弹等剧目唱腔，山东柳子戏【昆腔乱弹】，这种以昆腔（散板）起腔，然后转入梆子腔或皮黄腔的演唱方式，在很多与梆子腔有渊源关系的地方戏中普遍存在，艺人多将这些起腔的昆曲称为"昆头子"，如川剧二簧及滇剧胡琴腔，常以"昆头子"作为首句。

结　语

清初梆子腔强势崛起，导致剧坛的历史性变革。梆子腔善于吸收传统的昆腔、弋阳腔的艺术养分，梆子秧腔就是梆、弋融合的产物。本文以乾隆间《缀白裘》所选梆子秧腔曲目作为第一手文献，结合前贤的研究成果考证梆子秧腔远源是弋阳腔，近源是咙咚调，本质上还是一种吹腔。在《缀白裘》中，单从曲词结构、音乐体制上看，难以区分梆子秧腔与吹腔二者的差异，故此存疑，以求方家赐教。

梆子秧腔虽是一种过渡声腔，但它的出现却揭示了清代前中期声腔之间融合、更迭的新趋势。昆、弋腔一统剧坛的局面被打破，北京、扬州剧坛上的时尚声腔后浪推前浪，后浪在叠合前浪中实现超越，戏曲艺术因此获得更多的创新。过去我们注意到梆子腔作为花部的代表，在清前中期的"花雅之争"中打败昆、弋腔的历史，而相对忽视了梆子腔对昆、弋腔的取鉴，尤其忽略了梆子腔与昆、弋腔之间的互动关系。故而本文在考察梆子秧腔的名实及源流基础上，重点讨论梆子腔与昆、弋腔相互融合给清前中期剧坛带来的深刻影响。

"昆梆"是梆子腔与昆腔融合的特殊产物，亦昆亦梆的性质也使之既具有梆子的特性，也拥有昆腔"曼衍"的新质，但也许二者体性的差异太大，特色不够鲜明，在清前中期"昆梆"并未产生太大的影响。可是这并不意味着梆子与昆腔之间的学习和融合就终止了，事实上，无论是昆腔戏中吸收梆子戏唱段，还是梆子戏中保留昆曲曲牌，都是昆、梆两腔双向影响的铁证。相较昆腔，弋阳腔要更接地气，它与梆子腔的相互渗透更为深入。梆子秧腔兼具弋阳腔与梆子腔的艺术基因，清前中期风靡北京剧坛的京腔即是弋阳腔梆子化的产物。京腔的主体是弋阳腔，改为京城官话作为舞台唱念语言，但同时表现出曲牌体向板腔体过渡的明显趋势，可见京腔将梆子戏大家庭中的诸种腔调、时曲吸收进来，极大丰富了自身音乐的构成。

总之，梆子腔的崛起开启了清代戏曲史上的"乱弹"时代，它与以昆、弋腔为代表的时尚声腔的融合，不但衍生出很多新的腔调，尤其为后来皮黄腔（如京剧）的诞生奠定了基础，更重要的是，这种竞争和融合关系，带来的是剧坛诸腔竞唱、推陈出新的新时代。因此，本文意图通过对这一时期《缀白裘》中"梆子秧腔"的考察，重新观照和评价清代前中期由梆子腔主导的"乱弹"时代下诸腔融合的独特戏曲景观。

（原载于《中国戏曲学院学报》2019年第4期）

① 朱家溍：《清代乱弹戏在宫中发展的史料》，《故宫退食录》，紫禁城出版社2009年版，第454页。
② 吴新雷主编：《中国昆剧大辞典》，南京大学出版社2002年版，第21页。
③ 周大榜：《庆安澜》，《古本戏曲丛刊》六集，影印国家图书馆藏稿本。

实践与音乐研究
——谈杨荫浏先生在《中国古代音乐史稿》中对昆曲的使用

孙玄龄

前　言

会唱90套昆曲,可以明白音乐史上的很多问题。

——杨荫浏①

这是杨先生晚年常说的话。讲座上讲过,聊天时也说过。这个话,是在他完成《中国古代音乐史稿》之后作为自己的感悟说给我们听的。

90套昆曲,是个什么概念呢?昆曲大家俞振飞先生的《振飞曲谱》,全书476页,收了21出戏,共40折,除掉《奇双会》的3折吹腔,共有昆曲37折,等于37套曲子。会唱90套曲子,就是会唱的曲子比两本《振飞曲谱》的还要多。昆曲是曲牌连缀体,一套曲子的曲牌有多有少,少算一点,平均以5只曲牌为一套的话,90套曲子,就得有450只曲子了。连词带曲都背下来,这个数量是相当大的!②

现在,能唱几十套的人已是凤毛麟角,而能唱90套曲子的,大概没了。

油印版的《天韵社曲谱》,是杨荫浏先生从恩师吴畹卿手写谱中选择120出曲子,用时4年多刻写出来的!这么大量的挑选、刻写,属于壮举了,没有深厚的功底和耐力,是完成不了的。由此还可看出,杨先生能够掌握的,不止是90套昆曲了吧。

我所接触过的老艺人,倒是真有可以背出几百出戏的。曾任梅兰芳笛师的霍文元先生,能把两百多出戏熟记心中,你问到哪出戏,他都能随手把唱词、工尺甚至念白和作科写出来,一丝不苟,清清楚楚。老先生和我们说:"我们脑子里就是戏,没别的,你们不成,事太多,太杂。"

老笛师说的是实话。背下来,成为自己的东西,必须深入和专一。一般人即使学了,不久也就忘了,而且也难做到只专注一件事。

杨先生不是戏曲艺人,却能在天韵社学了那么多戏,背下了那么多的戏,真了不起!

认真,才能办出实事来。杨先生是个认真的人,所以,他能利用所掌握的昆曲,做出很多事情。

一、《中国古代音乐史稿》中的昆曲曲例

（一）关于昆曲的曲谱及其音乐

杨先生在他的《中国古代音乐史稿》中,用具体的实例,给我们展现了"会90套昆曲,可以明白音乐史上的很多问题"这个事实。

我们知道,杨先生认为古代与现代的音乐之间有着不可分割的关系。这个看法,贯穿在他的全部研究中。比如,他在论述很早的秦汉时期音乐时,对"解"的叙述,就联系到了现在的民间歌舞二人台,从二人台的舞蹈节奏变化中去找寻古代相和大曲中"解"的痕迹。他写道:

可以不可以把今天民间器乐曲中这些部分比之古代羯鼓独奏曲中的"解"的部分呢?它们之间即使未必完全一致,恐怕也未必没有或多或少的前后继承的关系。③

古今一脉相承、今乐中仍保存着古代音乐的这个认识,现在被认为是当然的。但是,在20世纪初的时候,人们总体还处在"古乐沦亡"的认识中,大多数文人意识中的古乐,是从古书看到的,是想象中的古乐。而现在,黄翔鹏先生提出的"传统是一条河流"及"今乐以各种不同程度保存着古乐的面目",成了研究者们基本的共识。这个认识上的转变,经历了很长的时间。

杨先生则是很早就开始以这样的思想指导音乐史的研究,所以,他能自然地运用昆曲去分析音乐史中的问题。

① 1982年6月所内讲座。有时他说:"会唱90套昆曲,就能看出书上的错,如北弦索、南箫管什么的。"以前在文章中曾笔误为"几十套",经查对笔记,应是"90套"。

② 按杨先生自己的说法,一套曲子由10只曲子组成,90套曲子,就得有900只曲子。见《杨荫浏关于音乐史问题的一次谈话》,刘再生记录整理,载《杨荫浏纪念文集》,文化艺术出版社2013年版,第474页。

③ 杨荫浏:《中国古代音乐史稿》(上册),人民音乐出版社1981年版,第118页。

使用昆曲，首先需要解决如何看待昆曲曲谱，也就是如何看待昆曲音乐的问题。首先，杨先生指出，在古代曲调被记录到谱面上是有时间差的，而且，时间差很大。他在书中写道：

公元十二世纪董解元《西厢记》的乐谱，公元第十三世纪元人《杂剧》的乐谱，直到公元第十八世纪才在《太古传宗》(1722)、《九宫大成南北词宫谱》(1746)和《纳书楹曲谱》等书中有着稀少的断片出现，……乐谱出现的时间和乐曲流行的时间，往往距离开四五百年之久！①

杨先生所指出的，还是文学性比较强、文人比较注意的部分，这些歌唱和曲谱尚有四五百年的时间差，至于那些民歌小曲，不被文人重视的歌唱，从实际歌唱到有谱面记录的时间差距，就更大了。

以民歌《孟姜女》为例，任何介绍中都说，这是"千百年来在民间的传说"。孟姜女哭长城的故事是民间对修造长城的反映，从秦汉流传到今天，所以，《孟姜女》歌曲的历史也绝短不了。可是，直到近代我们才看到了被记录下来的乐谱。确定这首歌曲的音乐年代是个很复杂的问题，如果简单地把它定为历史不长的民歌，那就很不合适了。

除了对这个时间差应该有所认识外，还有，就是怎样看待昆曲的曲谱。

提到古谱，一般首先想到的是五代的敦煌琵琶谱、宋代的《白石道人歌曲》等，对于面前海量的昆曲曲谱，好像不大看得上。其实，这也是一种错误的看法，这种错误看法的来源，是不懂和没有仔细钻研过。

昆曲的乐谱，不但是大量运用在清代的乐谱，而且也是至今还能看到、还能看懂的古代曲谱，同时，也是比唐宋古谱距我们更近、更易理解的古谱。

曲谱只不过是个载体，而昆曲的音乐，更值得我们重视。昆曲中的南北曲音乐，上承宋元，盛于明清，在歌坛上驰骋了数百年，传承至今，是目前还能感受到古代歌唱音乐气息的音乐。以其来解释音乐史上的一些问题，当然可行。并且，若掌握了南北曲的音乐，就具备了对元、明、清以来的近世俗乐进行研究的基本条件。

中国音乐发展到了宋、元之后，即进入了剧曲为主的时代，在宋元杂剧、明清传奇中，从明代发展起来的昆曲，是最主要的表现形式。作为宋、元、明、清以来最大的一个乐种，其重要性、代表性是很明显的。在分析、研究近世剧曲音乐的内容时，昆曲音乐是无可替代的，是最合适不过的。

我想，对杨先生说的"会90套昆曲，可以明白音乐史上的很多问题"，可以这样理解吧。

(二)《中国古代音乐史稿》中的表格、曲例介绍

在杨先生的《中国古代音乐史稿》中，曲例共有84处，其中，以昆曲为例的有38处，数量相当多。除这38处乐谱实例外，还有几个与昆曲音乐有关的表格，是统计、搜集、分析曲谱材料的结果。②

以下，对《中国古代音乐史稿》中一些与昆曲有关的表格和曲例做些介绍。

1. 关于表格

书中与昆曲音乐有关的表格，按其内容，可分为资料性的和音乐特色介绍的两种。

第一种，资料性的表格：

《宋代南戏乐谱的保存情况表》(362—363页)③，共有4种宋代南戏戏文的残存曲调40曲。

《元南戏现存乐谱一览表》(643—693页)，共有剧目62种，293出，包括全出乐谱188出，另曲501曲。

《元杂剧现存乐谱一览表》(513—532页)，共有杂剧121种，210折，包括完整全折86折，另曲260曲。

宋元南戏及元杂剧的主要作品，在文学史、戏剧史等书中都是必须讲述的部分。如果在音乐史的讲述中没有音乐的话，音乐史的特色也就没了。所以，杨先生把存留乐谱的情况说清楚，摆在那里。

比如，在上列《元南戏现存乐谱一览表》中，把南戏主要剧目"荆(《荆钗记》)、刘(《白兔记》)、拜(《拜月亭》)、杀(《杀狗记》)、琵(《琵琶记》)"的存留乐谱都列了出来：

《荆钗记》全出55、单曲18

《白兔记》全出9、单曲36

《拜月亭》全出29、单曲52

《杀狗记》全出1、单曲63

《琵琶记》全出49、单曲11

① 杨荫浏：《中国古代音乐史稿》(上册)，人民音乐出版社1981年版，第356页。
② 曲例数取自《中国古代音乐史稿》书后的曲例索引，索引注有84处曲例。但曲例61(912页)的前后共有7只曲子：【金络索】【喜迁莺】【出队子】【一枝花】【鲍老儿】【骂玉郎】【江头金桂】书中只做一例。所以，全部曲例应是90处。本文曲例数暂依《中国古代音乐史稿》书后索引。
③ 此为杨荫浏《中国古代音乐史稿》一书页码，下同。

清清楚楚地列出了乐谱所在,是有根有据的音乐史陈述,很有充实感,与文学史、戏剧史的表述不同。对于音乐史著作,人们关注的是有没有把音乐讲述清楚。音乐历史悠久,起码就得有一定数量的音乐作品作为内容的对应表述,同时,这也是对一部音乐史的判断标准。若音乐史中的举例也是"唱词如下"的表述,就没有特色了。

从宋元时代起,中国音乐的发展已从宫廷贵族音乐为主的阶段进入以世俗音乐为主的阶段,杨先生做的这些宋元时代音乐的存留情况表格,为这段音乐历史提出了最好的佐证。如果我们能接着下功夫把乐谱唱出来,就能更加具体和立体地去感受宋元时代的音乐了。

表格的资料,均出自《九宫大成南北曲宫谱》(以下简称《九宫大成》)、《纳书楹曲谱》《天韵社曲谱》等几部曲谱。

这些表格,是多年统计及索引工作的结果。杨先生曾说:"统计工作要花相当大的功夫,许多音乐史的东西就是靠这个统计工作、索引工作的。"①统计工作是研究者的基本功,有了坚实的统计基础,研究才有根基。因此,这样的表格,其重要性不亚于长篇的论文,绝不可以轻视。

第二种,表格出自对乐曲特点的总结,提示了研究的具体方向。这样的表格共有两种:一曲多用的表格及表示词曲结合关系的表格。

A. 一曲多用的表格——《元杂剧同曲异体之音乐资料表》(617—626 页)

这个表格列出了元杂剧 28 个曲牌共 300 只乐曲,数量相当多,这些资料证明了元杂剧曲牌的运用非常灵活,是一曲多用的。表格虽也带有资料的性质,但特意为分析、解释"一曲多用"所做,目的明确,与前几个表格有不同,所以,笔者把它作为音乐特色分析的表格。

一只曲牌,或是一个曲调,可以根据使用场合的不同加以变化,这就是一曲多用。一曲多用是我国音乐常见的表现方法,也是单线条音乐的重要表达手段,它是戏曲、说唱及民歌等音乐的重要构成方法。以《中国民族民间音乐集成》中的"民歌卷"为例看一下,即可明白。每省的民歌都有万首以上,而每个市、县也各有千首以上。数量绝对是了不起的,但曲调也真有那么多吗?我想,曲调不可能有那么多,大多数的情况是旋律相似而

歌词不同。从音乐的地方风格、表现类型等可以分出几种类型,但找不出上万个独立的、相互不同的曲调来。怎么形成了这么多的数量呢?可能就是有一曲多用的因素在内。可惜,还没人利用这么多的现成材料去做这方面的研究。

一曲多用,是至今为止还在研究和探讨的学术问题。曲牌体音乐有一曲多用,而板腔体的音乐就与其没有关系了吗?每一个剧种的音乐都有自己的味儿,走了味儿就不是这个剧种了,这个味儿,当然就会与"一曲"的味道有关;板式的变化,也当然会与"多用"有关。杨先生特意在元曲的介绍中早早地就把这么多的曲子找出来,就是为了说明一曲多用是我们古代音乐及现代民族音乐所用的一个重要手段。不了解这一点的话,就不能理解我们民族的歌唱音乐,也很难继续阐述和介绍各时代的音乐。

随着这个表格,杨先生还对认为曲牌只是形式主义的套用,以及格律派对曲牌的定型化这两种错误看法进行了批评,指出其缺点在于:

他们并不了解民间艺人在运用曲牌时,能如何发挥创造性,在音乐上作种种自由、灵活的处理,他们并不了解一个曲牌,在艺人手中,是一个活的东西,其变化是永远不会停止的。②

杨先生还总结性地指出:一只曲牌在使用时,填词是自由的;随着内容的不同,同一曲牌在音调上的变化有着非常广阔的幅度;根据已有曲牌填写新词,根据新的歌词改变旧的曲调,是一种再创造。从历史上看,我国既有专曲专用,也有一曲多用,二者不是对立的。"多用"说明后来的用者能对旧有曲调不断加以新的创造。③

对一曲多用的了解,是中国音乐工作者不可缺少的常识,没有这个常识,就看不到我们音乐构造的特色,也会影响我们对中国音乐整体的认识。所以,杨先生不但做出了表格,并做了清楚的叙述,而且他还在其他不少地方论述了这个问题。

在这个表的前面,杨先生还写上了两个乐谱实例:

【隔尾】(601 页),11 出元杂剧所用同一曲牌并列,《九宫大成》

【沉醉东风】(610 页),6 出元杂剧所用同一曲牌并列,《九宫大成》

① 杨荫浏著,李姐娜记录:《音乐史问题漫谈》,载《杨荫浏纪念文集》,文化艺术出版社 2013 年版,第 443 页。
② 杨荫浏:《中国古代音乐史稿》(下册),人民音乐出版社 1981 年版,第 599—600 页。
③ 杨荫浏:《中国古代音乐史稿》(下册),人民音乐出版社 1981 年版,第 626—628 页。

B. 南北曲音乐腔词关系表格——《南北曲字调配音表》(887—888 页)

南北曲的音乐,在词曲结合方面达到了相当高度,并有一定的规律。杨先生对其进行分析,做出了一个清楚易懂的表格,把南北曲词曲关系包揽在内。

近代以来,有了昆曲的"腔格"说,使用者也较多,但杨先生没有简单地采用腔格的说法,而是经过自己对昆曲音乐的研究、分析,用乐谱直观地把字和腔的关系写了出来。这个表格分为"本字音调之进行"和"前后字音调之关系"两大部分,并把南北曲中的字调与配音以乐谱标出。表格简单扼要、一目了然。用这个表格来分析昆曲的音乐,可以看到它的复杂性,也可以了解到昆曲曲调的程式性表现。

表格所依据的音乐,都是杨先生取自他所熟悉的唱段。这里,我们可以感到"会唱 90 套曲子"的功力了!这个表,也不是短时间之内做出的,是经过了几十年的时间磨炼,才有了这个总结性的表格。

这个表格,对分析和掌握南北曲腔词关系极为有用,对语言与音乐关系的探讨也非常有帮助,在很多方面都有重要的参考价值。

2. 有关的曲例

从叙述宋元时代音乐起,杨先生在书中用了大量与昆曲有关联的曲例。其中,分为存留在昆曲中的宋元时代各种音乐,以及昆曲本身所含有的南北曲音乐。以下,依本书体例,按照朝代顺序介绍。

(1) 关于宋代词曲音乐

杨先生译的宋代词曲,除了《白石道人歌曲》之外,还有保存在昆曲曲谱中的词曲。在书中,他用了一只【念奴娇】作例:

【念奴娇】(苏轼词)297 页(《九宫大成》)

对于宋代词曲的音乐,杨先生从《白石道人歌曲》译出了变音体系的曲调,令人有不可思议的新奇感;同时,他也对南北曲中的宋词音乐给予同样的重视。南北曲中保留的词曲,从谱面上看不难,开口即可唱出。这种同为宋词但音乐表现不同的现象,大概是两种音乐体系的传承。所以,杨先生把两种都翻译了出来,并无侧重于一种。

杨先生翻译的《白石道人歌曲》,是古谱翻译的典范和高峰,被称为是很了不起的事情。但他在《中国古代音乐史稿》书中只用了一页来说明《白石道人歌曲》是古代音乐的一份宝贵资料,没做渲染,也没有说他译谱的过程及其他。虽已不能知道杨先生是怎么想的,但可依稀感到,比起小众性的文人歌曲,他更重视大众性的歌唱音乐。

(2) 关于宋代艺术歌曲"赚"的音乐

《鱼儿赚》(《长生殿·偷曲》)305 页(《天韵社曲谱》)

《凭栏人缠令中的赚》(《西厢记诸宫调》)323 页(《九宫大成》)

对于保存下来的"赚"的音乐,杨先生的看法是这样的:

《赚》的形式自从创始以后,虽象其他曲牌一样,有着旋律上多样的变化,但其基本节奏形式和调式(现存的《赚》都是 la 调式)却是直到今天,并没有多少改变。因为如此,所以我们可以从后来的《赚》的音乐中,看出宋代的《赚》的音乐特点。①

(3) 关于宋南戏的曲例

《王焕传奇》364 页(《九宫大成》)

在北方出现杂剧、院本的时候,南方流行的是南戏。南戏留下的资料比较少,但是,南戏与当时南方民间流行的小调歌谣的关系较为紧密,并且继承了歌舞大曲和词调等一些音乐。杨先生在书中不但做出了乐谱存留情况的表格,而且还把存留下来的《王焕传奇》中的 3 只曲子译出作例,并指出其曲调确实还有民间戏曲的味道。

(4) 关于宋元时代说唱音乐曲例

《天宝遗事》472—478 页(《纳书楹曲谱》)

《货郎担第四折》481—492 页(《纳书楹曲谱》《九宫大成》

《货郎儿》(一)493 页(《九宫大成》)

《货郎儿》(二)494 页(《九宫大成》)

《货郎儿》(三)494 页(《九宫大成》)

宋元时代,市井文化发达,勾栏瓦肆中,以说唱音乐表演为主。对此论述较多,但实际音乐遗留很少。杨先生提出的这几段音乐,虽是遗留在后代曲集中的,但是,考虑到音乐文化的传承特点,保存在戏曲中的《货郎儿》还是有很大的可信度,从中能够窥见宋元时代说唱音乐的一端。

(5) 关于元杂剧、元散曲的曲例

《窦娥冤》【端正好】【滚绣球】534 页(《天韵社曲谱》)

① 杨荫浏:《中国古代音乐史稿》(上册),人民音乐出版社 1981 年版,第 307 页。

《单刀会》(第四折)534页(《天韵社曲谱》)

《拷艳》选曲537页(《纳书楹曲谱》)

《御沟红叶》【耍孩儿】【煞】556页(《九宫大成》)

《蝴蝶梦》第二折561页(《九宫大成》)

《东窗事犯》单曲《十二月》587页(《天韵社曲谱》)

《寓僧舍》(散曲)636页(《九宫大成》)

元代音乐与明代音乐的继承关系，虽是很直接的，但也需要从各个方面去考证。可是，由于戏曲发展的连贯性，保留在昆曲中的杂剧部分有很大的可信度。

简单来说，据杨先生考察，昆曲中有些部分就是元曲的直接继承；在明人改编的一些剧本中，袭用的部分与元曲几乎完全相同，使用的曲牌相同，文辞基本一样，几乎没有改变曲调的必要，继承元曲而来的可能性极大。所以，对于元杂剧和元散曲，杨先生直接用《九宫大成》《纳书楹曲谱》《天韵社曲谱》等昆曲集中的乐谱作例。以上的曲例，就是如此。

通过对实际音乐的分析，杨先生认为：

从现存的元《杂剧》的音乐看来，它比之《南曲》，的确较多豪迈雄健的气氛。表现在旋律的进行上，是较多高下越级的跳跃，不像《南曲》那样，较多顺级的进行；也表现在上下升降比较自由奔放，不像南曲那样，较多迂回曲折。①

(6) 关于元代音乐术语"务头"

【金盏儿】593页 马致远《岳阳楼》第一折(《九宫大成》)

【拨不断】595页 马致远《百岁光阴》(《九宫大成》)

【皂罗袍】597页 汤显祖《牡丹亭》(《天韵社曲谱》)

研究元代音乐时，必会遇到对"务头"这个音乐术语的解释问题。历代各家对务头的解释，多有不同。杨先生举出了元、明、清三代各家对务头的解说中所涉及的曲例，以音乐表现说明了自己的观点。他认为，务头是"结合着对内容情节的表达，歌词上可以着重描写，音乐上可以着重发挥的部分"②。

在对务头的各种解释中，这是一个有说服力的解释。

(7) 关于元代南戏音乐的曲例

《拜月》702页(《幽闺记曲谱》《纳书楹曲谱》《遏云阁曲谱》《集成曲谱》等)

《吃糠》713页(《天韵社曲谱》等)

《拜月记》和《琵琶记》这两个剧目，是文学史和戏剧史必然要阐述的作品。在音乐史中介绍时，最好是以音乐来说明，何况这两个剧目都是现代舞台上可以见到的，而且唱段也是杨先生自己所掌握的！杨先生在分析音乐时指出，《拜月记》中"音乐形象的塑造，也是相当成功的"③；《琵琶记·吃糠》的音乐"曲调质朴而含蓄，正与内容情节的要求相称"④。

以上，不是泛泛而谈，而是演唱的心得体会，出自实践，是很宝贵的。

(8) 关于明清南北曲音乐的曲例

【山坡羊】四曲之比较870页(《天韵社曲谱》等)

《西游记·认子》【后庭花】884页(《天韵社曲谱》等)

《牡丹亭·游园》【皂罗袍】889页(《天韵社曲谱》等)

《长生殿·弹词》(九转【货郎儿】之五转)891页(《天韵社曲谱》等)

《雷峰塔·断桥》《金络索》《长生殿·絮阁》【喜迁莺】【出队子】、《长生殿·弹词》【一枝花】、《邯郸梦·三醉》《鲍老儿》、《水浒记·活捉》【骂玉郎】、《目莲戏·下山》【江头金桂】906—920页(天韵社鼓板、三弦演奏记录谱，杨荫浏记录)

北曲【喜迁莺】四种924页(《天韵社曲谱》《九宫大成》)

《寻亲记·府场》【小桃红】及其前腔932页(天韵社曲谱)

《西游记·认子》【醋葫芦】及其幺篇936页(《天韵社曲谱》)

《紫钗记·折柳》949页(《天韵社曲谱》)

《牡丹亭·学堂》954页(高步云《牡丹亭曲谱》)

《牡丹亭·游园》954页(高步云《牡丹亭曲谱》)

《牡丹亭·惊梦》954页(高步云《牡丹亭曲谱》)

《南柯记·瑶台》【梁州第七】954页(《天韵社曲谱》)

《邯郸梦·扫花》【赏花时】及其幺篇956页(《天韵社曲谱》)

《长生殿·絮阁》961—973页(《天韵社曲谱》《铁冠图·刺虎》【滚绣球】975页(《天韵社曲谱》)

对明清南北曲的叙述，浸透了杨先生长期的心血、

① 杨荫浏：《中国古代音乐史稿》(下册)，人民音乐出版社1981年版，第586页。
② 杨荫浏：《中国古代音乐史稿》(下册)，人民音乐出版社1981年版，第599页。
③ 杨荫浏：《中国古代音乐史稿》(下册)，人民音乐出版社1981年版，第712页。
④ 杨荫浏：《中国古代音乐史稿》(下册)，人民音乐出版社1981年版，第721页。

感情，体现了他在昆曲上深厚的学识，而且，杨先生对很多曲例唱段都做了音乐上的分析介绍，在整本书中，这是非常重要的一章。

杨先生认为，在我国的音乐历史上，上至元曲昆曲，下至皮黄梆子的戏曲音乐，是我国音乐历史上发展程度最高的音乐。其中以昆曲为代表的南北曲，更是具有非常高的成就。所以，杨先生在文中对南北曲，也就是昆曲的所有内容都进行了论述，非常全面。从杂剧、南戏的南北曲合流、魏良辅、南北曲音乐的分析、南北曲的伴奏乐器、清曲的伴奏、明代传奇、汤显祖的"四梦"、沈璟的格律派、清代《长生殿》等，一直谈到昆曲的衰落和昆曲对后来戏曲音乐及别的乐种的影响为止，这些都是杨先生非常熟悉的内容，所以叙述十分仔细。在各种论述南北曲的著作中，包括文学、戏剧、戏曲音乐等，比较起来，杨先生对南北曲音乐说得最多，举的曲例也最多。有的学者在介绍南北曲时也举了曲例，但大多是转抄介绍一些代表性的唱段。而杨先生的音乐史中，不但曲例多，而且都是出自他本人的实践。这一点，其他人是难以做到的。

配合着内容，杨先生使用了昆曲唱段为例，这些，都是杨先生很熟悉，张口就可以唱出来的昆曲段落。而且，直接从《天韵社曲谱》中取来做例的就有不少。把自己掌握的实际联系到音乐史中使用，杨先生可以说是第一人了。

《中国古代音乐史稿》全书共有1017页，元杂剧、南戏、明清南北曲等这些与昆曲有直接关联、有乐谱的章节，大约占了全书页数的三分之一，是篇幅最大的一章，曲例相当多。对于一本"有音乐的音乐史"来说，昆曲给予古代音乐史（特别是近古时代）的支持，真是"不算不知道，一算吓一跳"。

也有人认为，杨先生在《中国古代音乐史稿》（主要是下册）中运用传统音乐的作品实例不妥。可是，《中国古代音乐史稿》下册的主要内容就是关于明清南北曲及与其上下有关联音乐的叙述，对这个内容，想找出比杨先生所用曲例更加适合的，大概很难。虽然，杨先生之后的音乐理论家又对明清时代的一些乐谱做了研究考证，重新解读，可是，那还是实验，没经过歌唱实践的检验，没有在社会上流行，仍处于探讨之中。杨先生举的昆曲曲例，在舞台上流行了几百年，是经过实践考验留下来的历史沉淀，有乐谱、有理论，都可以唱出来，可信度很强，与刚刚翻译、考证出来的曲调是不同的。

对于明清音乐，杨先生以活的、传统的音乐进行解释，是无可非议的。考证出来的新曲调，还不宜放进音乐史中，更不要将二者做什么比较。

二、理论的基础是实践

"理论的基础是实践"，是杨先生在《中国古代音乐史稿》"后记"中特地提出的一段，强调了实践的重要性，在他的书中，从始至终都贯彻了这种精神。

杨荫浏先生从少年时起就在天韵社学习，在那里，他得到了对中国民族音乐的全面学习机会。除了昆曲之外，对琵琶、三弦、笙、笛等，杨先生都能够熟练掌握，他是天韵社社长吴畹卿先生的嫡传弟子。对于学习到的民族音乐技艺，杨先生不但能牢固地掌握在手，还能运用于对中国音乐的研究之中。所以，若谈起杨荫浏先生的音乐研究，不得不提到他在天韵社所受到的民族音乐熏陶。

天韵社是个综合性的组织，不只是昆曲活动，社里的音乐活动还包括古琴、琵琶、三弦、笛、箫等的器乐合奏及演唱苏南小曲等。参加这些音乐的实践活动所取得的经验及体会，在杨先生研究音乐史时，都对他有一些启发并被加以利用。

如果把天韵社看作是个学术环境的话，杨荫浏先生是由这个环境出来的勤奋的天才。当然，也得看到，在有几百年历史的天韵社中，历经过的人物很多，但是，能够充分理解、运用学到的知识来说大事的，只有杨先生一位。杨先生学贯中西，纵横于整个音乐史的研究，不是其他人可以做得出来的；杨先生对民族音乐上的深层次掌握，以实践经验带动全局，发挥了古今一脉相承的文化特性，写出了至今为止最为全面的音乐史，也不是一般人可以做到的。正因为有了杨先生这样的学者型人物，天韵社才能够从众多的昆曲曲社中，脱颖而出，于全国曲社名列前茅。这也是杨先生对给予他民族音乐熏陶的天韵社的最好回报。

除了昆曲，杨先生在音乐史中还用了一些曲例，都是他在天韵社学习和实践过的音乐。比如天韵社社长吴畹卿先生传下来的苏南小曲，杨先生把它作为明清小曲的曲例列了出来。清末老人唱的小曲，不正是地地道道的明清小曲吗？北方有山东蒲松龄的俚曲，南方有无锡的苏南小曲，明清小曲的南北方代表一应俱全，真是难得：

《山门六喜》764页　吴畹卿传谱
《昭君》(《四喜满江红》)777页　吴畹卿传谱
《三阳开泰》781页　吴畹卿传谱

20世纪60年代，我曾听歌唱家李木先唱过《三阳开泰》，非常好听。她说是杨先生教的，杨先生和她说："中国的歌曲不都是那么猛烈高亢的，也有柔和纤细的。"杨先生介绍的苏南小曲，确是柔和纤细，小巧明快，江南风

味十足。可见,杨先生的曲例是活的。

书中的大多曲例,即便不是昆曲,也是杨荫浏先生实践过或熟悉的音乐,杨先生将其联系到古代音乐,找出其内在的关系,用到对音乐的说明中。

书中古琴、琵琶、三弦、笛、箫的曲例,大多是杨先生本人可以演奏或整理过的;杨先生从演奏乐器、制作乐器方面去进行乐律学的研究,最后,他之所以能写出《三律考》这样在律学方面的总结性文章,离不开他的实践;他掌握并分析了昆曲的字词关系,以此为基础提出了建立语言音乐学,这同样是出自他的实践。

看着这些成就,想想杨先生的一贯主张,比较一下我们的研究,从实践上来看,我们还差得远吧?

杨先生在和我聊天时说:"中国的史料多得很,像山一样。抽出几条来,发挥一下,就可以写出一篇文章,那样做容易得很。可那有意义吗?没有,只是给这个山上又加上一条资料。不研究实际的音乐,行吗?不行!"

他还说过一件事:某人对他说要搞方响的研究复制。杨先生问他:"你懂音响学吗?"回答说"不懂";"计算、开方这些呢?"回答说"不懂";又问:"你懂乐器制造、律学吗?"回答还是"不懂"。杨先生说:"那你搞什么方响研究!"

在杨先生那里,空谈是不行的,没有实践的基础,没有从实践出发的精神,一切免谈。

我们应该在以实践为基础的这条道路上走下去,不断完善对各个方面的研究,以后,一定会出现像杨先生所期待的、内容更加丰富更加完整的中国音乐史。

后 记

杨先生写完音乐史之后曾说:

音乐史写出来以后,最好写的人能有教音乐史的机会,教音乐史本身也是个实践,可以提高音乐史。①

可见,杨先生希望自己的音乐史走进课堂。但是,杨先生写完音乐史时已经是年迈体弱的老人,没有机会再去教学,这个工作需要后人去做。遗憾的是,虽然这本音乐史是每一位民族音乐学者的案头必备书,也是一本重要的参考书,但是用《中国古代音乐史稿》作为课堂教材使用的人多不多呢?我想,若不在实践上去努力学习,对书中曲例生疏,唱不出来,理解就会有限,使用起来也会很难的。

要看懂杨先生的音乐史,就必须会些昆曲,这是读懂这本书的必经之路。学昆曲需要有曲谱,这就可以谈一谈《天韵社曲谱》的出版了。

文化艺术出版社出版的吴畹卿先生手写本《天韵社曲谱》,是很珍贵的昆曲曲谱资料。这部曲谱虽然旋律记录比较简单,直接唱起来有些难,但附有杨荫浏、曹安和先生的几段演唱录音,从中可以了解从谱面到实际歌唱的具体过程。看谱听歌,可以感受到唱者以小腔的装饰、节奏变化的处理等诠释乐谱,绝妙之极,引人入胜。如果读者能进一步与较后期的曲谱进行比较的话,可以说,这是一本非常难得的研究材料。

一般说来,珍贵的曲谱进了保管的书库,就很难再被人们看到。其实,公开资料,使更多的人能够利用,也是杨先生的一贯想法。他曾对音像资料的封闭现象提出看法。他说:如果不对音像资料进行出版宣传的话,那么"将来我们中国人要研究我们自己的音乐史,也只好都是从书本到书本了,将来连我们自己都听不到自己的音乐"②。

《天韵社曲谱》得到出版,接近了大众,使人们增多了学习昆曲的机会,我想,杨先生也一定会更欣慰的。中国艺术研究院这么支持文化遗产的传播,做出这么大的努力,真是令人非常感动!

出版曲谱的目的是推进对昆曲的学习,希望很多人能把它利用起来,在实践和研究方面取得更多的成绩。遗憾的是,出版和掌握不是一个概念,如何使用这些材料,才是我们更要注意的问题。杨先生曾说:

自己不去实践,不懂得爱,什么调子喜欢,什么调子不喜欢,感觉都没有,鉴别力没有,这怎么写得好音乐史?③

在研究中国音乐史的道路上继续前进时,应该用杨先生的这句话激励我们对传统的学习!

本文是对杨先生《中国古代音乐史稿》的学习心得。关于杨先生的博大业绩,介绍、研究的文章已经很多了,本文只是对杨先生使用昆曲曲例的强调,希望能对读者有些帮助。不足之处,望多多指正。

[原载于《中国音乐学》(季刊)2019年第4期]

① 杨荫浏著,李姐娜记录:《音乐史问题漫谈》,载《杨荫浏纪念文集》,文化艺术出版社2013年版,第442页。
② 杨荫浏著,李姐娜记录:《音乐史问题漫谈》,载《杨荫浏纪念文集》,文化艺术出版社2013年版,第443页。
③ 杨荫浏著,李姐娜记录:《音乐史问题漫谈》,载《杨荫浏纪念文集》,文化艺术出版社2013年版,第444页。

中国昆剧英译的现状、问题与对策

朱 玲

一、引 言

在人类戏剧发展史上,古希腊悲喜剧、古印度梵剧与中国戏曲并称世界三大古老戏剧,其中中国戏曲成熟较晚却厚积薄发。据文旅部最近一次全国戏曲剧种普查结果,中国现有348个剧种①。尽管总量不少,但是可以称为"种剧"的却只有弋阳腔、昆腔、秦腔、皮黄腔等少数几种(朱恒夫 2018:10)。"四方歌曲,必宗吴门",元末明初诞生于江苏苏州的昆曲迄今已有600多年的历史,"以它细腻婉转的声腔、字珠句锦的文辞、载歌载舞的表演形式为后来地方戏的成长提供了充分的养料"(朱玲 2013:71),2001年以全票通过并入选首批联合国教科文组织"人类口述与非物质遗产代表作"名录,成为中国世界级"非遗"的第一张名片。昆剧兼具文学性、思想性与艺术性,是中华民族核心价值观在文学艺术领域的重要体现。在当前中国文化"走出去"的背景下,要讲好中国故事,昆剧的翻译与对外传播是一个极佳的突破口。在中国"走出去"时势下,文化外译是把中国及中国文化对外翻译成目的语,向目的语国家进行的一种跨国界、跨语言与跨文化的外向型传播活动(梁林歆、许明武 2016:109),具有一定的现实意义和时代价值。

二、研究对象的界定:昆腔、昆曲与昆剧

昆剧研究中有3个概念容易混淆,按产生时间的先后,分别为:昆腔、昆曲与昆剧。

昆腔亦称昆山腔,是元末明初源于江苏昆山的一种音乐声腔。昆曲本质上是曲,乃诗之一体,即可以歌唱的诗,它是创作以供昆山腔演唱的诗词。昆剧是昆山腔曲剧,产生于明代嘉靖后期,具备戏班、演员和剧目等要素,综合性是它的突出特点。简而言之,昆腔的本质是一种音乐,昆曲是用昆腔演唱的诗体文本,而昆剧则是既包括昆腔又包括昆曲,还具有舞台演出的综合性戏剧。鉴于联合国"非遗"名录中的译名以及戏曲界的使用习惯,也多见以"昆曲"通指以上三者。

本文着眼于戏剧的汉英翻译,显然作为音乐的昆腔不涉及汉、英两种语言的转换活动,作为文本内容的昆曲几近于诗词,不具备戏剧的特有要素,因此我们采用严格意义上的界定:作为研究对象的昆剧英译,是指包括音乐、文本及舞台表演的综合性的昆山腔、曲、剧的英文翻译。

三、昆剧英译现状

昆剧自18世纪开始被翻译成外国文字,最先传出的是王实甫的《西厢记》和高明的《琵琶记》。现已发现的最早外译本是日语译本,为田岛咏舟翻译的《西厢记》,大约出版于18世纪末,文化元年(1804)由东京田岛长英再版(马祖毅、任荣珍 2003:539)。而后昆剧被陆续翻译为法文、英文、德文等多国文字,其中英译本数量最多。

(一)昆剧英译本

据《昆戏集存》收录,当前流传下来(近60年来有过演出或教学记录)的昆剧共计411出(折)②,按文学来源可大致分为:宋元南戏47出,元杂剧18折,明清传奇337出,明清杂剧3折,清代时剧6出(周秦 2011:目录)

1. 英译剧目

笔者据此统计出,这411出(折)戏分属103部剧目,目前已出版英译本的有27部,约占总数的四分之一。这27部中绝大多数为经典折子戏③的选译本,其中只有8部有全译本,它们是《琵琶记》《西厢记》《紫钗记》《牡丹亭》《邯郸梦》《南柯梦》《长生殿》和《桃花扇》。

表1的数据显示,现有的昆剧英译本都是读者和观众耳熟能详且舞台搬演较为活跃的剧目。其中昆剧代表性剧目,如汤显祖的"临川四梦"——《紫钗记》《牡丹亭》《邯郸梦》《南柯梦》,高明的《琵琶记》、王实甫的《西厢记》,洪昇的《长生殿》和孔尚任的《桃花扇》,既有全译本也有选译本。25部剧有英文选译本,汤显祖的《紫钗记》和《南柯梦》只有全译本而无选译本。通常情况下

① 数据来源:全国地方戏曲剧种普查成果专题新闻发布会,网址 www.mcprc.gov.cn/vipchat/home/site/2/287/。
② "出"指传奇剧本结构上的一个段落,"折"指元杂剧剧本结构的一个段落。
③ 折子戏即选场戏,大多是整本戏中较为精彩的出目。

剧作先有选译本,以此为基础进而全译,而这两部剧是借规划出版"临川四梦"之机才予以选入,是个例外。此外,有些剧目不止一个全译本,最为典型的是《牡丹亭》。它的译者既有中国人,也有外国人,译者各自独立完成,译作在出版上存在时间差;同一位译者的译本,如白之译本和张光前译本,在时隔数年后又有自行修订的版本问世。剧目的复译和重译,也验证了原作的经典地位。

表1 昆剧英译剧目统计

序号	昆曲剧目	作者	全译本	选译本	文学来源	合计
1	《荆钗记》	柯丹邱		√	宋元南戏	3
2	《白兔记》	无名氏		√		
3	《琵琶记》	高明	√	√		
4	《单刀会》	关汉卿		√	元杂剧	1
5	《连环计》	王济		√	明清传奇	20
6	《西厢记》	王实甫	√	√		
7	《宝剑记》	李开先		√		
8	《浣纱记》	梁辰鱼		√		
9	《玉簪记》	高濂		√		
10	《紫钗记》	汤显祖	√			
11	《牡丹亭》	汤显祖	√	√		
12	《邯郸梦》	汤显祖	√			
13	《南柯梦》	汤显祖	√			
14	《狮吼记》	汪廷讷		√		
15	《燕子笺》	阮大铖		√		
16	《天下乐》	张大复		√		
17	《虎囊弹》	邱园		√		
18	《十五贯》	朱素臣		√		
19	《长生殿》	洪昇	√	√		
20	《桃花扇》	孔尚任	√	√		
21	《雷峰塔》	方成培、陈嘉言		√		
22	《金雀记》	无心子		√		
23	《千忠禄》	李玉		√		
24	《烂柯山》	无名氏		√		
25	《四声猿》	徐渭		√	明清杂剧	2
26	《吟风阁》	杨潮观		√		
27	《孽海记》	无名氏		√	时剧	1
合计			8	25		

从全译本剧目的文学来源上看,除了1部来源于宋元南戏的《琵琶记》外,其他7部均为明清传奇。究其原因,一则明清传奇是昆剧的主要文学来源,共计411个折子戏中有337个来自明清传奇,占了总量的80%以上,总量大故而被选的概率也大。二则明清传奇大多描写才子佳人缠绵悱恻的爱情故事,当然也不乏如《桃花扇》之类"借离合之情写兴亡之感"的作品,因此素有"十部传奇九相思"之说。无论在古代还是在现代,无论是在中国还是在外国,爱情是亘古不变的母题,先将此类作品译成英文,或许更易推开中国文化走进西方世界的大门。

2. 译作用途

从译作的前序后跋或封皮扉页上的标识来看,目前昆剧英译本的用途大体分为两类:用于文本阅读和用于舞台演出,见表2。

表2 昆剧舞台演出英译本统计

序号	译者	译作	译本类型	译作用途
1	杨宪益、戴乃迭	《长生殿》	选译本	舞台演出
2	李林德	《牡丹亭》	选译本	
3	Josh Stenberg（石俊山）	《桃花扇》	选译本	
4	许渊冲、许明	《西厢记》《牡丹亭》《长生殿》《桃花扇》	选译本	
5	汪班	《玉簪记》《烂柯山》《狮吼记》《孽海记》《虎囊弹》《牡丹亭》《天下乐》《长生殿》	选译本	

除了表2所列剧目的舞台演出译本外,其他均用于文本阅读,目标受众既包括母语为英语的读者,也包括母语为汉语的英语学习者和昆剧爱好者等。如汪榕培带领的翻译团队在2006年出版的《昆曲精华》一书,一共选译了16部昆剧,每部剧仅选1个折子,他们的初衷或可代表大多数昆剧译者的想法:"译本是用以阅读而非演出的剧本。"(周福娟 2006:94)

除了用于文本阅读,还有少数译作是针对舞台演出的,主要包括:李林德的青春版《牡丹亭》字幕译本,石俊山的《1699·桃花扇》字幕译本,汪班的《悲欢集》中收录的8部剧20多个折子的译本,杨宪益、戴乃迭合译的《长生殿》"演出剧本",以及许渊冲、许明合译的《西厢记》《牡丹亭》《长生殿》《桃花扇》等4部剧的"舞台本"。

一部昆剧往往有几十出,全本演完需要几天时间,一般以折子戏为主要的舞台搬演模式,折子戏以紧凑简练的艺术形式、丰富生动的剧情内容和细腻多样的表演风格而赢得观众,表2中的译本因源于折子戏演出,故均为选译本,其译者大多热爱昆曲或者我国其他传统戏曲,又因受到昆剧院团或曲社邀请,专为昆剧演出配译

字幕,如时任联合国语言部中文教师的汪班由于自幼喜爱昆曲和京剧,于20世纪80年代在纽约见了上海昆曲团演员精湛的表演,又因任教于联合国,与当时中文部主任兼纽约海外昆曲社副社长(现任社长)陈安娜女士熟识,应她之请,开始为演出的昆曲做英文翻译(汪班 2009:xiv)。

在以上全部27部昆剧英译本中,无论是全译本还是选译本,要么以书本呈现的方式供读者作案头阅读,要么以字幕呈现的方式供剧场观众辅助剧情理解,共同之处都是以文字来呈现以供"看"。而作为中国戏曲的共有特征之一——演员所唱的曲词和所说的道白,直接以英文来表演,即剧场体验中"听"的部分,至今尚未见到专此用途的英译本问世,况且能否实现用英文配以昆腔来演唱曲词仍是一个值得商榷的问题。

(二)昆剧英译者

与实务性及其他类型的文学艺术作品翻译不同,昆剧翻译因对译者的汉语理解水平和外语表达水平、对戏曲特别是昆曲艺术的理解力和感悟力及个人修养与综合素质要求甚高,因此难度极大,能担此重任的译者寥寥无几。我们统计到,国内外有32人从事过昆剧英译,至今健在者20人,其中多半已步入古稀或耄耋之年,中青年译者奇缺,根据译者身份可将之分为三类:

表3 昆剧英译者分类统计

序号	分类	译者姓名
1	中国译者	杨宪益、汪榕培、张光前、许渊冲、许明、贺酒滨、刘耳、朱源、张玲、霍跃红、尚荣光
2	海外华人	熊式一、刘荣恩、张心沧、陈世骧、李林德、汪班、黄少荣、杨孝明
3	外国汉学家	Harold Acton(哈罗德·阿克顿), Adolphe Clarence-Seett(施高德), William Irwin(威廉姆·艾云), Sidney Howard(西德尼·霍华德), Henry H. Hart(哈特), Gladys Yang(戴乃迭), Cyril Birch(白之), Sephen Owen(宇文所安), Jean Mulligan(莫利根), Stephen West(奚如谷), Wilt L. Idema(伊维德), Tom McHugh(汤姆·米修), Josh Stenberg(石俊山)

第一类:中国译者。以杨宪益、汪榕培、许渊冲、张光前等为代表。他们具有扎实的中英文功底,国学基础深厚,多为外语专业出身,同时受到中、西两种文化影响,又具有世界文化的眼光,对中国文化持有自然体认和肯定的态度,具有强烈的民族文化归属感。尽管他们本人不一定喜爱昆剧,或把原作视作一般的文学作品,但他们依然一丝不苟地谨慎对待翻译工作,"一名之立旬月踟蹰"(严复1930:译例言)也在所不惜。如已故的汪榕培教授,常年坚守在典籍翻译事业第一线,在繁忙的教学、科研和行政工作之余笔耕不辍几十年,皓首穷经、译著等身。正是根植于灵魂深处的中国文化情结,驱使这一代老翻译家毕生致力于用外语向世界弘扬和传播中国文化。

第二类:海外华人。以熊式一、陈世骧、李林德、汪班等为代表。他们在中国出生并生活过,对中国文化有直观感受和体悟,移居海外后依然怀有一颗"中国心"。如美国加州大学的李林德教授,他自幼受家庭熏陶,酷爱并擅唱昆曲,受白先勇之邀为青春版《牡丹亭》翻译演出字幕。有相似经历的这些海外华人,对汉语掌握的熟练程度和国内译者几乎无异,得益于后来沉浸式的外国语言文化的学习,其对外语的理解力、感受力和表达力又远胜于国内学者,对外国读者的接受心理也易于捕捉。深刻的民族情结和对祖国文化的怀念是他们从事昆剧翻译的强大动力。

第三类:外国汉学家。以哈罗德·阿克顿、施高德、白之、宇文所安等为代表。他们没有中华民族血统,也未在中国大地出生,母语为非汉语的本族语,但都学习过汉语,有的来过中国,对中国文化有着浓厚的兴趣。如出生在意大利的英裔学者哈罗德·阿克顿,他于20世纪30年代常驻中国,喜爱中国戏曲艺术,游历过许多地方包括昆曲的发源地,回乡后为排遣对中国的思念之情翻译了《桃花扇》。一般来说,他们对汉语的把握及对中国文化的了解不如中国人,对原作的理解难免偶有偏差(但也不尽然,毕竟中国译者也未必百分之百理解正确),但在译入语的表达上他们具有得天独厚的优势,且熟谙外国受众的接受心理,具有比较文学与文化的研究视野,译文风貌别具一格。

除了以上3类依据译者身份的明确划分外,还有一类特例,虽为极少数却是昆剧译者队伍中不可或缺的成员,并且发挥着独特的功能,那就是以中国译者杨宪益、外国汉学家戴乃迭,海外华人陈世骧、外国汉学家阿克顿和白之这两组为代表的中外译者合作的翻译模式。在此类译者组合中,往往既有中国人,又有外国人,他们各自具有第一类中国译者和第三类海外汉学家的特征,或为伉俪或成挚友,因共同的兴趣爱好组合在一起成为工作搭档,取长补短、各尽所能,共同从事昆剧的英译工作。

四、昆剧英译的问题与对策

通过考察并梳理译作和译者两方面的情况,我们发

现在推动中国昆剧"走出去"的进程中存在以下三个问题,并尝试提出针对性的对策与建议。

(一)提升国际市场份额,扩大译介主题宽度

昆剧是世界性"非遗",是中国戏曲艺术最高成就的体现,而它的翻译却相对滞后。现存的百余部昆剧剧目中,有英译本的仅占四分之一,其中大多还是一出戏或几出戏的选译本,只有8部剧有全译本。以昆剧为载体向世界讲好中国故事,这个数量还远远不够。外国受众只有接触到数量足够多的译本,才有可能充分了解其中蕴含的中国文化精髓。为此我们既要译介更多的昆剧作品,还需拓展国外出版发行渠道,与国际上有影响力的出版社合作,促进昆剧译作国际市场份额的提升。

在数量提升的同时,主题的选取也须斟酌。目前译出的剧目,以爱情为主题的明清传奇占绝对优势,这种做法有利有弊。汤显祖的《牡丹亭》是昆剧对外传播的一个成功个案,和它的知名度关系密切——在全世界100部最著名的戏剧中,《牡丹亭》名列第32位,是唯一入选的中国戏剧①。中国戏曲擅长写情,"戏曲的戏剧性是人物激情的抒发"(刘素英2006:95)。然而,如果我们只介绍明清传奇,会误导外国人认为昆剧只讲浪漫故事,千篇一律进而乏味,对于追新求异的他们来说难以培养持久的兴趣。密西根大学的林萃青教授近期对昆剧在美国的传播进行了一项调查,发现"剧目的传统性、重复性、狭窄性和刻板性是让昆剧不能直接吸引广大美国观众的主要原因之一。美国文艺界工作者和观众,所关注的是艺术本身的表现,和它对社会现象和问题的批判和对话"(林萃青2018:348—349)。可见,国人钟爱的主题不一定适合外国市场,昆剧的译介需要目标国本土化的传播策略,在主题选择上应有所规划与兼顾,比如纳入反映中国历史和社会变迁、政治制度和民族融合、家庭伦理和道德亲情的宋元南戏与杂剧,以及贴近大众欣赏品味的时剧等。

(二)丰富译本类型,拓展译作用途

寻求中国情怀的国际表达,是中国文化对外传播的重要使命。"就我们现有的较为经典的艺术产品特性而言,绝大多数还是在中国国内视野中打造的,具有国际视野的艺术信息表述方式和优秀作品严重不足,从而削弱了中国艺术在国外的影响"(王廷信2017:23—24)。从古典到现代,再从现代到世界,译作在目标语文化中能否取得预期效果,译法是关键。由于中西文化交流存在"时间差"和"语言差"(谢天振2014:8),外国读者对中国文化的接受需要一个循序渐进的过程。对于外国人不太熟悉甚至从未听说过的剧目,不妨采取选译、编译、改写等形式,先培养一定的受众基础,待时间和条件成熟再过渡至大批量、大规模的全译本。

目前的昆剧英译本,案头读本占主流,目标受众是外国戏剧研究者和爱好者及少数国内的外语学习者,然而这个受众群体毕竟数量有限。我们认为昆剧的对外传播不应片面强调剧作的文本价值,还可针对不同受众群体推动不同形式和不同层次的传播,其中海外演出就是最直接也最有效的方式之一。可喜的是,近年来昆剧的海外巡演呈逐年增多趋势,仅2016年国内七大昆剧院团②的海外演出就有共近20场(朱栋霖2017:43—108),越来越多海外演出需要字幕译本。此外,我们还可以利用影视、音乐、动漫等开拓全方位、多层次的对外传播渠道,这些都需要不同类型的译本与之配合。

(三)筹建昆剧译者队伍,发挥海外汉学家作用

随着我国外语教育水平的不断提升,特别是2007年设置MTI以来,翻译从业者数量激增,"20年来,参加翻译资格考试的考生预计已达近200万人次,其中约20万人获得了证书"(黄敏、刘军平2017:52)。然而,在如此庞大的中国译者队伍中,能从事昆剧翻译的却寥若晨星,国外译者就更是凤毛麟角,国内外健在者仅约20人,中青年译者奇缺,面临严重的断档危机,译者队伍的培养与建设迫在眉睫!昆剧翻译难度甚高,要求译者精通中外两种语言和文化。同时,要翻译什么类别的作品,最好先成为该领域的专家,要译昆剧,先要对昆剧有所研究。目前昆剧翻译尚处于自发状态,多因译者个人兴趣或辅助学术研究而进行。我们建议变自发为有组织状态,建立全球昆剧译者数据库,着重寻找与吸纳海内外中青年译者,并邀请专家对译者进行中国戏曲知识普及与昆剧观摩、文化典籍翻译等方面的培训,以辅助译者提升对原著的理解力、译语的表达力与对昆剧艺术的感悟力。

① 2008年纽约资料汇编出版公司出版了美国学者丹尼尔·S.伯特(Daniel S. Bur)的《100部戏剧:世界最著名的戏剧排行榜》(*The Drama 100, A Ranking of the Greatest. Plays of All Time*),评委由来自美国哈佛大学、耶鲁大学、斯坦福大学、宾夕法尼亚大学等9所大学不同族裔的世界一流文学专家组成。

② 七大昆剧院团包括北方昆曲剧院、上海昆剧团、江苏省演艺集团昆剧院、浙江昆剧团、湖南省昆剧团、江苏省苏州昆剧院和永嘉昆剧团。

翻译分为顺向翻译和逆向翻译,顺向翻译是从外语译成本族语,逆向翻译是从本族语译成外语。就翻译规律而言,海外汉学家和海外华人比国内译者更具译语优势,不啻为昆剧翻译的理想人选;从实际情况来看,纵观世界文化传播的历史,文化的接受在很大程度上要依托目标语国家和民族的知识分子和社会精英来推动完成,如西方传教士在中国传统思想典籍与文化典籍对外传播中功不可没;就现有的昆剧译本来说,国内外反响较好尤其在国外认可度更高的译本,大多由海外汉学家译就,如白之译的《牡丹亭》、莫利根译的《琵琶记》等。因此,海外译者特别是海外汉学家是传播中国文化的重要使者,应进一步发挥他们的作用,将此纳入中国昆剧"走出去"的重大战略部署。中国译者擅长原语理解,外国译者擅长译语表达,中外译者合作不啻为昆剧翻译的最佳模式。目前国内外译者基本各自限于一隅,没有便捷的途径和渠道让他们知己知彼、互通有无。中外译者合作机制的搭建需要政府、组织、单位等多方协调、统筹安排。

五、结 语

在民族国家交往日益频繁的今天,文化外交越来越多地成为国际社会民心相通的主要途径。作为大雅正音①的世界性"非遗",中国昆剧想要"走出去",先要"译出去"。通过梳理昆剧译本与译者现状,我们发现昆剧翻译存在着译作数量不足、主题选择狭窄、译本类型与用途受限、译者队伍面临断档危机等问题,无法满足昆剧翻译精准对接海外市场的需求。据此我们逐条给出对策与建议,希望能够通过提升国际市场份额、扩大译介主题宽度、丰富译本类型、拓展译作用途,以及组建昆剧译者队伍、发挥海外汉学家功能等方式,来推动构建与完善中国昆剧对外传播的世界网络,从而加速昆剧走出国门、登上国际舞台的进程,同时为中国戏曲其他剧种的译介提供有益的参考。

参考文献

[1] 黄敏,刘军平.中国翻译资格考试二十年:回顾、反思与展望[J].外语电化教学,2017(1):49—54.
[2] 梁林歆,许明武.文化外译:研究现状及其对外译工作的启示[J].西安外国语大学学报,2016(4):109—112.
[3] 林萃青.1990年以来昆曲在美国的传播[A]//第八届中国昆曲学术座谈会论文集[P],2018:345—351.
[4] 刘素英.中戏戏剧的"戏剧性"比较[J].外语教学,2006(3):93—96.
[5] 马祖毅,任荣珍.汉籍外译史[M].武汉:湖北教育出版社,2003.
[6] 汪班.悲欢集:昆曲选剧英译[M].北京:外文出版社,2009.
[7] 王廷信.中国艺术海外传播的国家战略与理论研究[J].民族艺术,2017(2):20—27.
[8] 谢天振.中国文学走出去:问题与实质[J].中国比较文学,2014(1):10.
[9] 严复.译例言[A]//赫胥黎原著,严复译述《天演论》[M].上海:商务印书馆,1930.
[10] 周福娟.《昆曲精华》英译的理性思考[J].苏州大学学报(哲学社会科学版),2006(6):93—95.
[11] 周秦.昆戏集存·甲编[M].合肥:黄山书社,2011.
[12] 朱栋霖.中国昆曲年鉴[M].苏州:苏州大学出版社,2017.
[13] 朱恒夫.中国戏曲剧种研究[M].北京:人民文学出版社,2018.
[14] 朱玲.言外有意,曲中有情——言语行为理论观照下的昆曲话语分析[J].戏曲艺术,2013(3):70—73.

(原载于《外语教学》2019年第5期)

① 中国戏曲历来有雅部和花部之分。雅部,也称大雅正音,指昆剧;花部,也叫花部乱弹,指除昆剧以外其他所有地方戏,包括秦腔和京剧。

"式微"与"中兴":论20世纪上半叶昆曲盛衰的论说逻辑

陈秋婷

自清中叶以来,由于地方声腔的兴起与盛行,昆曲与各大剧种之间此消彼长的关系,成为"昆曲盛衰"论说的主线脉络。① 然而,进入20世纪以后,随着社会文化、政治局势与演剧实况的变化,昆曲盛衰的叙说意图与论说逻辑亦发生转变。曲论家逐步从单线化的曲史进程梳理到全方位考量影响要素,并附之以昆曲观念、逻辑思路与立场背景的展述。长久以来,学界对昆曲盛衰的演进历程多概之以"花雅争胜"的名义,却并未对各剧种间的递嬗与艺术互鉴的关系进行具体的整合与描述。由此,在这单一思维的驱使下,基于新的剧坛格局与曲论主体的昆曲演变表述被忽视。而事实上,20世纪上半叶"昆曲盛衰"的史论与时论,其言说立场与剖析视角,并不止于"花雅争胜"下的昆曲艺术痼疾的罗列,而是拓展至战争的角度、社会经济的因素及观众审美趣味的变动等。所以,重新梳理20世纪"昆曲盛衰"说的论述逻辑与文化立场,有助于厘清它与清中叶以来相关论说的承续及引证关系,并进一步探寻在新的昆曲演剧实况与娱乐市场的刺激下,如何分化出昆曲"式微"与"中兴"的说辞。

一、昆曲"式微"说

早在清中后期,戏剧品评与文人记述等文献资料便已关注到昆曲衰微的迹象。或是记载昆曲观看人员锐减及其不受待见的境况,如清乾隆九年(1744),徐孝常于张漱石《梦中缘传奇》之序中道:"长安梨园称盛,管弦相应,远近不绝。子弟装饰备极靡丽,台榭辉煌。观者叠股倚肩,饮食若鲸吞填壑,而所好惟秦声、啰、弋,厌听吴骚。闻歌昆曲,辄哄然散去。"② 乾隆五十年(1785)刊的吴长元《燕兰小谱》亦道,"昆曲非北人所喜"③,其时于京之生存趋势,如卢前所言,"既有新声,遂趋之若鹜"④。在花部的冲击下,昆曲逐步失势。又或是从昆曲风格和音律特征、民间审美趣味的转变评析昆曲逐渐衰落的原因,如焦循《剧说》、李斗《扬州画舫录》、徐珂《清稗类钞》等。其中,徐珂《清稗类钞》论及多种声腔并行的演出局势中,皮黄、乱弹等地方腔调的兴盛对昆曲造成的冲击及其互动关系。昆曲的存在形态自乾隆中后期显露衰微迹象,虽有官方辅助禁演秦腔等政令的介入,如《钦定大清会典事例》载乾隆五十年(1785)议准:"嗣后城外戏班,除昆弋两腔,仍听其演唱外,其秦腔戏班,交步军统领五城出示禁止。现在本班戏子,概令改归昆弋两腔,如不愿者,听其另谋生理。倘于怙恶不遵者,交该衙门查拿惩治,递解回籍。"⑤ 又如嘉庆三年(1798)《翼宿神祠碑记》载苏州扬州本向习昆腔,近皆以乱弹等腔为新奇,主张"嗣后除昆弋两腔,仍照旧准其演唱,其外乱弹梆子弦索秦腔等戏,概不准再行唱演","嗣后民间演唱戏剧,止许扮演昆弋两腔,其有演乱弹等戏者,定将演戏之家及在班人等,均照违制律,一体治罪,断不宽贷"。⑥ 然而,官方借由政令扶持昆曲的行为未能挽救颓势,昆曲至近代真正走向了式微与衰落。

道光、咸丰年间昆曲于京沪的生存处境,如《金台残泪记》所言,"今都下徽班,皆习乱弹,偶演昆曲亦不佳"⑦。以及王韬日记载述:"沪人不喜听昆腔,而弋阳等调粗率无味,不如昆腔远甚。今昆腔之在沪者,不过大章班而已。"⑧ 至同治年间,则有李慈铭《越缦堂日记》记同治四年(1865)六月初三,在沪观丰乐园大雅部,苏州昆班演南北院曲,初四至四美园听同福班,皆徽人歌

① 长期以来,昆腔、昆曲、昆剧三个名称同义通用,为示区别,本文论述过程中涉及的"昆曲"概念,不仅指声腔、剧种,也指剧作,并包括舞台演艺。参见吴新雷《二十世纪前期昆曲研究》,春风文艺出版社2005年版,第1—2页。
② 张坚:《梦中缘》,载《玉燕堂四种曲》,乾隆年间刻本,藏于苏州大学图书馆。
③ 吴长元:《燕兰小谱》(卷二),载《清代传记丛刊》,明文书局1985年版,第35页。
④ 卢前:《明清戏曲史外一种八股文小史》,岳麓书社2011年版,第80页。
⑤ 托津等奉敕:《钦定大清会典事例》卷一千三十九,清嘉庆二十五年武英殿刻本,第10605页。
⑥ 江苏省博物馆编:《江苏省明清以来碑刻资料选集》,生活·读书·新知三联书店1959年版,第296页。
⑦ 张际亮:《金台残泪记》(卷二),载《清代传记丛刊》,明文书局1985年版,第395页。
⑧ 王韬:《蘅华馆日记》,载《清代日记汇抄》,上海人民出版社1982年版,第255页。

簧腔,无一昆伎矣。①此类昆曲情形的载述不胜枚举,如《绛芸馆日记》、昭梿《啸亭杂录》、戴璐《藤阴杂记》等,不再赘述。从中可见,自清中叶而始的"昆衰"载述,不仅从昆曲接受群体与演出场次的减少来划定昆衰事实,而且通过比对昆曲与地方戏,在观众基础、社会传播、官方禁而难止等社会事实中,摹写"昆曲衰败"的历史走向。由此,形成了早期关于昆衰论述的常规语境与论说角度,为后来的言说者提供了一种必然的考察路径。

进入20世纪,"昆曲盛衰"流变的论述散见于戏曲史述、文人剧评、报刊伶人品评,其言说载体与语境的变化,必然带来论说视野与对象的变化。戏曲史著中较早系统地勾勒昆曲盛衰演变历程的,乃日本学者青木正儿《中国近世戏曲史》②一书,其中有专章说明"花部的勃兴与昆曲之衰颓"③。此中,青木正儿运用更迭的视角将"昆曲衰颓"与"花部勃兴"进行对举,潜藏着花、雅二部"此消彼长"的对立态势。由此,"花雅之争"遂成为昆曲与乱弹消长趋势的指代说法。20世纪的剧评与史著皆沿用此类见解,"乾隆末期以后的演剧史,实花雅两部兴亡的历史"④,且多以"衰颓""式微"等语形容昆曲走势。诸如卢前《明清戏曲史》专设"花部之纷起",从观众、演员、剧本、唱腔、表演等方面,论证清代的昆腔中落与花部代兴。⑤周贻白《中国戏剧史略》则是梳理"花部与雅部的分野",认为,昆曲在腔调的冲击下开始衰落,然其根本打击在于昆曲剧本亦遭摈斥,因而作者主张从剧本上考索乱弹与昆曲的兴替。⑥不过,此时期由于各种文学观念迭生交融,昆曲盛衰论衍生出援引多种资源的言说方式。其中,"昆曲式微"说可简述为以下两个方面:

其一,从溯源昆曲流变的角度寻找盛衰论说的合理逻辑,由此归结出昆曲衰亡乃必然趋势的论见。曲论者倾向于将昆曲放置在戏曲发展演变的整体过程中进行描述,并从中提取影响昆曲的关键性因素。但对于昆曲的"衰敝"缘由,则持见不一。一部分说法从昆曲自身的艺术层面寻找症结,认为昆曲"曲高和寡",不敌皮黄、梆子等其他剧种。《论昆曲之应废》(1939)一文说道,清朝以来昆曲因禁止家乐而流落民间,却不敌皮黄梆子已然于民间肇基,故由渐衰至今日;其衰败的最大原因在于"词句太雅,不合平民程度"⑦,由此"昆曲"二字只是文学史上的名字,不会再兴。虽然这是时行的大众化、平民化文学观念的评说表现,但也着实反映了昆曲艺术与观众接受间存在的隔膜。类似言论诸如寒梅《闲话昆曲》⑧认为,昆曲"曲词高雅",识之者少,与皮黄迥异。《再论昆曲改良》⑨指出昆曲式微是因唱词不通俗,且音节较紧,不易研习,由此导致花部如京腔、秦腔、罗罗、二黄、西皮等得势;长此以往,则昆伶日少而花部人才日多渐盛。此类观点甚至认为昆曲衰微已成定局,废除乃理所当然。而另一部分说法则从"雅文化"失落的时代背景查看昆衰的演进趋势。《明清以来戏剧的变迁说略》(1926)认为中国戏剧发展存在着两条路径,一条是民众,另一条是贵族。二黄具有民众基础,至于昆曲的受众,则随着文人学士的衰落而逐渐失去了主要的拥护群体。由此,基于昆曲盛行与雅文化坚守者之间关系的认识,时有论见提倡昆曲复振应赖及文人学士,如《昆曲源流》(1920)道:"今欲弭变乱,见太平,殆非提倡昆曲不可,然其事必赖文人学士及富厚之家,互尽其力,而后昆曲可以复振。"⑩实际上,这类见解的内在逻辑是将"昆曲式微"与文化盛衰挂钩。他们认为昆曲与国运、文运相关,并意指"复兴文化"。诸如《昆曲与国运》《昆曲与

① 李慈铭:《越缦堂日记》(五),广陵书社2004年版,第3325—3326页。
② 青木正儿曾游学北京、上海,观摩皮黄、梆子、昆曲,写成《自昆腔至皮黄调之转移》(1926)、《南北曲源流考》(1927),并在此基础上写成《明清戏曲史》,后改题为《中国近世戏曲史》(1930)。1933年上海北新书局曾出版郑震节译本,1936年商务印书馆又出版王古鲁译本。
③ 青木正儿指出,乾隆治世期间"昆曲隆盛亦达于极点",其后,则渐趋衰运。由此,他将"康熙中叶以后至乾隆末叶"称为昆曲的"余势时代",而将乾隆末至清末则称为"花部勃兴期",参见青木正儿著、王古鲁译《中国近世戏曲史》,中华书局2010年版,第127页、第278—321页。
④ 西湖散人:《从昆曲到皮黄(二续)》,《戏世界月刊》1936年第1卷第3期。
⑤ 卢前《明清戏曲史》一书,1933年12月20日由南京钟山书局印行,为《钟山学术讲座》第八种。又于1935年6月由商务印书馆出版。此外,卢前《中国戏曲概论》一书,1934年世界书局初版,此书沿用并缩写《明清戏曲史》的部分内容,并将"花部之纷起"更为"乱弹之纷起",着力叙述中国戏曲舞台盛衰更迭的情况。
⑥ 周贻白:《中国戏剧史略》,商务印书馆1936年版,第95—96页。
⑦ 飞尘:《论昆曲之应废》,《十日戏剧》1939年第2卷第30期。
⑧ 寒梅:《闲话昆曲(上)》,《戏世界》1937年1月13日。
⑨ 宋瑞楠:《再论昆曲改良(上)》,《半月戏剧》1941年第3卷第5期。
⑩ 《昆曲源流》,《音乐杂志(北京1920)》1920年第1卷第9—10期。

社会》《昆曲与文化》等文①，皆秉持着昆曲衰敝与世运升降相关的观念，将文化盛衰嫁接至昆曲演变进程。然而，这类见解在20世纪三四十年代遭遇到"文学大众化"思潮的冲击，从"昆曲平民化"的角度论说昆曲发展困境的文章大量涌现，如洪深《昆曲与民众》②一文提出，昆曲衰落至消歇因脱离群众，因此在进行新的脚本与曲文创作时，应采用新的装置灯光与服装演出，进而"俯就"民众水平，而不是让民众"高攀"。

其二，运用一种比对思维来论证"昆优秦劣"，将昆曲"式微"归因于外部。由明至清，迄至民国，昆曲盛衰与地方诸腔兴盛之间关系密切，因而昆曲与诸腔的交锋状态常被顾曲家诉诸笔端。徐珂《清稗类钞》便是通过比较昆曲与皮黄说明戏剧的变迁过程，其言道："自有传奇杂剧，而骈枝（笔者注：技）竞出。有南北之辨，昆弋之分，宋以来绵延弗断，此所谓雅声也。然弋腔近俚，其局甚简，有纤靡委琐之奏，无悲壮雄倬之神。至皮黄出，而较之昆曲，尤有雅俗之判。"③昆曲遭遇鄙俚的皮黄腔冲击，"无复昆弋之雅"，其命运轨迹表现为："自徽调入而稍稍衰微，至京剧盛而遂无立足地矣。"④虽前有焦循《花部农谭》为"花部"正名，指出花部"其词直质，虽妇孺亦能解；其音慷慨，血气为之动荡"⑤，但在描摹昆曲几经挫折的发展历程中充斥着"昆优秦劣"的判断立场。叶德辉于《重刊〈秦云撷英小谱〉序》中道："夫昆曲雍和，为太平之象；秦声激越，多杀伐之声。"⑥黎床卧读生《秦腔、京调与昆曲优劣辩》⑦则指出秦腔词俚意鄙，多杀伐之音。苕水狂生于《海上梨园新历史》自序："迨夫今日，二簧秦腔之风盛，有迭为盛衰之势，而昆曲遂如广陵散矣。然而此二曲者，皆无昆曲之雅驯，渐失前人之遗意。"⑧虽然昆乱评价围绕着"幽雅无过于昆曲，鄙陋无过于秦腔"⑨的观念展开，但《从昆曲到皮黄》（1936）一文指出，乾隆时期由于渐入升平之世而流为骄奢华美之习，"看剧者乃由鉴赏艺术而堕落到耽声恋色的低级趣味，实为自然趋势，所以把从来着重于听，而生以看为主的倾向"，导致"花部诸腔，音乐的价值，虽比昆曲为劣，但以旦色的美容，而得引集观客"。⑩由此，遵循着"昆优秦劣"的推演思维，昆曲与花部的周旋及消长衰歇更多地归因于外部。如徐珂认为，昆曲之衰微非昆曲之罪，"大抵常人之情，喜动而恶静"⑪，将过由推之于观众身上；其他说辞诸如昆曲曲调之大病在于"众人听之而不生趣味"⑫；民初皮黄盛行，捧角之风大兴，"盖俗人喜浅显，爱热闹，故宁舍昆曲而趋皮黄也"⑬。从中可以看出，昆曲艺佳不可置否，却不敌花部诸腔，因而探寻个中缘由成为曲论家的论说动机之一。

事实上，与20世纪昆曲"式微"说相对应的重要事件在于南北派昆曲主力与组织皆难以维系。其中，韩世昌为北派代表，沪上之仙霓社为南派代表。首先是仙霓社难以维系。"仙霓社"之称，几经变迁而成。民国初年，"昆曲传习所"成立，但昆曲班流散难以登台，昆曲衰落至极点。直到民国十二年（1923），昆曲传习所以"新乐府"班名登场，时有名伶顾传玠、朱传茗、倪传钺，遂名震苏沪两地。后顾传玠脱离，新乐府改组，定名为"仙霓社"。⑭然由于名伶离去、演出场地不佳、观众生厌等原因，1932年一·二八事变后停止登台，此昆曲班不复与人相见，伶人流落。虽偶有再集演出，但每况愈下，"已无所谓之昆曲"。⑮由仙霓社的变迁概况可知昆曲起落之势，尤其是以仙霓社为代表的昆班演出力量的薄弱与

① 见曼秋：《昆曲与国运》，《语美画刊》1937年第18期；春：《昆曲与社会》，《戏世界》1936年10月27日；李志云《昆曲与文化》，《上海报》1929年11月14日。
② 洪深：《昆曲与民众》，《现实：新闻周报》1947年第8期。
③ 徐珂：《清稗类钞》（第37册），商务印书馆1928年版，第8页。
④ 徐珂：《清稗类钞》（第37册），商务印书馆1928年版，第10页。
⑤ 焦循：《花部农谭》，载《中国古典戏曲论著集成》（八），中国戏剧出版社1959年版，第225页。
⑥ 傅谨主编：《京剧历史文献汇编·清代卷·一专书》（上），凤凰出版社2011年版，第4页。
⑦ 黎床卧读生：《秦腔、京调与昆曲优劣辩》，收于慕优生《海上梨园杂志》，载《京剧历史文献汇编·清代卷·二专书》（下），凤凰出版社2011年版，第509页。
⑧ 苕水狂生：《海上梨园新历史》，载《京剧历史文献汇编·清代卷·二专书》（下），凤凰出版社2011年版，第663页。
⑨ 陈蝶生：《谈昆曲与乱弹》，《三六九画报》1942年第13卷第14期。
⑩ 西湖散人：《从昆曲到皮黄（二续）》，《戏世界月刊》1936年第1卷第3期。
⑪ 徐珂：《清稗类钞》（第37册），商务印书馆1928年版，第10页。
⑫ 少卿：《昆曲与皮黄（续）》，《小说新报》1921年第7卷第4期。
⑬ 少卿：《昆曲与皮黄（续）》，《小说新报》1921年第7卷第4期。
⑭ "仙霓社"之成立与变化情况，参见丁丁：《五十年来昆曲盛衰记》，《国艺》1940年第1卷第2期。
⑮ 丁丁：《五十年来昆曲盛衰记》，《国艺》1940年第1卷第2期。

凋零，成为曲论家叹息昆曲"或成绝响""强弩之末"的见解。其次是北方仅存的老伶工韩世昌亦徒为困兽之斗。韩世昌、白云生主持的昆弋社为北方昆曲社代表，但也渐入没落时期。其固有自身组织的问题，如班社虽在名义上为昆曲社，然根本为弋阳出身，并非昆曲正宗，导致有人评韩世昌所歌者非昆腔实弋阳，认为"吾人欲观真正道地之昆剧，舍苏之全福班，岂有他哉"①。虽然韩世昌曾携带昆弋社演员南下表演，备获好评，甚至被视为"昆曲中兴"的契机，然而，原本串演于北京、天津的昆弋班却以"散伙"为终，韩世昌等名伶沦至教戏为生。至1936年，韩世昌成立"复兴昆弋社"，作为研究机关且招收弟子，并由有经验的伶工担任教务，意欲"采取一种极合理之新科学方法，从事基本训练"②，为昆曲之发展培育备用人才，重振此艺。只是，韩世昌最终亦谢绝舞台，不复昆曲演出活动，不禁令人唏嘘。

"昆弋班"的解散，不仅暗示着演出昆曲的专门团体的解散，同时也使"昆曲中兴"的设想破灭了。《菊部丛谈》③曾论道，北京昆曲大兴在于梅兰芳、韩世昌等人，使得外来艺人研习昆曲，使其不衰，当时报纸甚至称呼韩世昌为"昆曲中兴功臣"④。可以说，韩世昌组织的昆曲演出活动影响斐然。而"昆曲班"的冰消瓦解，致使昆曲班渐衰且主要角色多改学皮黄，昆曲技艺遂不复振。而活跃于演剧场上的皮黄伶人，为了"昆乱不挡"的衔头，学习昆曲但仅得"皮毛"。这就形成一种尴尬的局面：一方面，占据演出市场的皮黄伶人表演着非正统的昆曲；另一方面，传统昆曲艺人迫于谋生，逐步远离演剧中心。所以，曲论家笔下的昆曲虽具"古音雅调"之优势，但最终难敌乱弹诸腔，并失却观众基础与演出市场。

二、昆曲"中兴"说

虽说昆曲自乾隆中后期渐衰乃至"式微"，但昆曲演出活动并未完全绝迹。昆曲自北方退居南方后，曾在沪上风行一时，尤以三雅园演出为翘楚，"沪上所开之三雅园，专唱昆腔，生涯颇盛"⑤。然而，19世纪中叶由于戏园演剧的商业化诉求，昆曲处境演变至"京盛昆衰"⑥，主要表现为戏园园主一方面北上高薪聘请京剧名伶，导致昆伶谋生艰难；另一方面，昆曲演出逐步沦为附庸，成为"插演"剧目。因而昆曲衰败不复的言论大行其道也就不足为怪。然而，20世纪上半叶的昆曲论说亦酝酿着一股"昆曲中兴"的论调，曲论家主要从昆曲组织与昆曲演出层面窥见"昆曲复兴"的征象。

进入20世纪，昆曲式微趋势不可抵挡，但不乏有识之士组织昆曲演出活动的现象，尽力挽回颓势。由此，曲论家顺应时有昆曲组织与名伶活动，营造与论说"昆曲复兴"的表象。他们的论述，皆涵盖不同阶段的昆曲传习所、新乐府、仙霓社、昆弋社，甚至将昆曲的中流砥柱人物塑造成"昆曲复兴"的标杆，如北方昆曲的兴衰系之于韩世昌、白云生、梅兰芳等人，南方则系之于昆曲传习所成立后培养的"传"字辈等伶人身上。这是昆曲组织与顾曲人士带来的昆曲"更新"局面，由此一度有"昆曲中兴"的论调。此论说主要表现出三种倾向：其一，认为昆曲"复兴"有望；其二，视"昆曲中兴"为昙花一现；其三，借"中兴"之势寻求昆曲改良之道。可以说，以上三种言论皆围绕"昆曲中兴"展开，借描写昆曲"盛衰"面貌来表达不同的叙说立场，或为"昆曲传承"，或为"昆曲改良"。

20世纪南北方昆曲的演出实况，⑦如辻听花所言，"北京戏馆所演之戏与上海戏馆所演之戏，皆所谓京调也。其所唱歌曲，多为二簧、为西皮、为梆子，间混有昆曲"⑧。昆曲的生存态势显然堪忧。由此，持"昆曲中兴"之说的一派，主要从昆曲组织、名伶身上寻求突破口，将"昆曲复兴"的构想寄托在特定对象上。他们从曲社演出情况与韩世昌等人的戏曲活动着眼，认为他们的举措转变了昆曲境地，增加了昆曲的辐射人群，"韩世昌

① 偷闲：《昆曲琐言》，《大世界》1922年2月7日。
② 惜云、炎臣：《韩世昌复兴昆曲》，《风月画报》1936年第7卷第33期。
③ 蝶：《菊部丛谈》，《时报》1919年2月17日。
④ 《昆曲中兴功臣韩世昌（照片）》，《风月画报》1933年第1卷第8期。
⑤ 《论昆曲有复兴之机》，《游戏报》1899年4月24日。
⑥ 如《沪上梨园之历史》道出沪上梨园演剧的变化概况："沪上戏园，凡经三变：始唱昆曲；继歌二黄；近则专尚京调。"见慕优生：《海上梨园杂志》，《京剧历史文献汇编·清代卷·二专书》（下），凤凰出版社2011年版，第575页。
⑦ 辻听花指出，"北京与上海，为演剧上之二大中心点。北京为北部演剧之中心，代表北方剧界，上海为南部演剧之中心，代表南方剧界"（辻听花：《演剧上之北京及上海》，《顺天时报》1913年1月1日）。可见，当时南北界的演剧中心为北京与上海，故本文在援引说明昆曲盛衰的例子时，多以北京、上海的演剧实况作为主要论说对象。
⑧ ［日］辻听花：《演剧上之北京及上海》，《顺天时报》1913年1月1日。

来之后,海上人士,观剧目光,渐移向昆剧"①。只是,关于韩世昌等专门昆伶艺人所携带的昆曲前景也有不同的断论。或是认为韩世昌、梅兰芳等人的戏曲活动乃昆曲复兴的征象。如民国初元梅兰芳立志提振昆曲,由是齐如山为梅兰芳新编皮黄中时有昆曲一二折,致使各角竞相模仿昆曲,于是复有复兴之势,②以及"自皮黄盛行,而昆曲之不振也久矣。海上一隅,幸有钧天、嘤求、润鸿三集之提倡,而雅乐得不失传。近来同志日增,研究愈深,昆曲一道,颇有中兴之象"③。"年来昆剧,经少数名士之鼓吹,渐现趋时之象识,谓其必有压倒皮黄而臻中兴之一日。"④因而20世纪初期的昆曲展望带有积极的一面,不仅由于北方昆伶艺人投身于昆艺的重振事业,而且江浙人士亦热心研求昆曲,成立昆曲传习所,促使昆曲逐渐回归"演剧场所",尤其是在"小世界"等上海商业场所的客串行为。⑤

所谓昆曲回归"演剧场所",主要指上海演剧而言。清中后期的昆衰论述主要围绕北京昆曲演剧概况展开,而20世纪的"昆曲盛衰"论说则简分为京津地区与苏沪地区。其中,京津地区以班社的取消、韩世昌的昆曲行动为主要关注对象;苏沪地区则是以上海为中心地域,考察商业演剧中的昆曲盛衰历程。自三雅园衰歇,昆曲在以上海为主的演出市场中逐渐失去了竞争优势,虽偶有演出,但已然"迟暮"。据《海上梨园新历史》记载:三雅既歇,子弟散若晨星;法曲飘零,几至音沉响绝。近日沪上伶人能此者(笔者注:指能唱昆曲者),仅周凤林、小子和、小桂林、夜来香、小桂枝、万盏灯、林步青、陈砚香、姜善珍、金阿庆等数人而已。⑥《上海昆剧最后之一幕(一)》言道:"而沪上虽为全国艺术交会之点,殊未见有一戏园特为昆剧而设,是足征昆剧之式微,尤远在沪埠隆盛之先矣。"而《昆曲在上海兴亡杂奏》更是指出,民国鼎革,上海的娱乐界早已没有昆腔位置,仅余下草台班演出。⑦由此可见,上海的昆曲演出命运自近代以来,从具有专门班社、纯粹的昆剧演出场所,到时作时辍,再到昆伶搭入京班、依附京班糊口,徒然随着京伶步调而进退的处境。是以"昆曲传习所"的成立与演出活动备受关注,它不仅使得昆曲复有班社,而且重新回归主流演出的视野。1923年,"昆曲传习所"以"新乐府"班名登场,曾假座上海徐园演出,轰动一时,日夜满座;另有上海"大世界"聘请登场演出,甚至排演新剧,为"大世界"各场之冠,成为"新乐府"的全盛时代。也正因如此,"昆曲传习所"成为20世纪20年代"昆曲中兴说"的主要论述对象。

然而,亦有人认为韩世昌等人难以完成昆曲的复兴。如菊屏的判断为,虽然复有昆剧演出,但是其中正角多属于客串,乃一时之盛事,"未可视为昆曲复兴之征象也"⑧。其他诸如《论沪上昆曲之衰落》认为,沪上昆曲人才日益衰落,能唱演传统昆剧者甚少。⑨及至1940年代论及昆曲不能复兴者,"一来角色少,二来角色虽尚有几位老伶,最不幸者,年龄日高,台下观众每以色艺二者兼并为条件"⑩。从中可见,虽然曲论者认为昆曲为雅正音韵,但受到观众市场与戏园班主趋利的影响,昆曲的演出班底渐变为非专业性的演员人员。这一昆曲人才流失的现况,导致昆曲的表演艺术日渐衰退,难以保持既有的艺术水平。也就是说,在"昆曲中兴"的言说背景下,曲界人士面临着昆曲发展的双重危机,一是昆曲演出场所的失却,二是在其他剧种壮大势力的冲击下昆曲人才流失的窘境。

可以说,昆曲观众的流失情况是昆曲兴衰面貌的侧面写照。《兴昆微见》指出,目下观剧非欣赏艺术,而多欣赏伶人,少有"捧坤毋宁捧昆"的观众,是以昆曲绝不能重振。⑪由此,在剧界及社会人士的多方舆论指摘下,曲论者聊寄"昆曲复兴"畅想提议昆曲改良之法,更是通过反思昆曲的活动轨迹,总结与重审昆曲的前景路线。如关注"昆曲与平剧之间的竞争",从而主张"昆曲国乐

① 天亶:《南部枝言(一)》,《申报》1920年7月27日。
② 齐如山:《昆曲简要序》,《戏剧月刊》1928年第1卷第2期。
③ 圆:《诒燕堂昆曲大会串记》,《申报》1921年1月14日。
④ 江南顾九:《西昆杂忆》,《申报》1921年11月29日。
⑤ 孤洁:《昆曲丛话·记小世界之客串》,《申报》1922年1月12日。
⑥ 茗水狂生:《海上梨园新历史》,载《京剧历史文献汇编·清代卷·二专书》(下),凤凰出版社2011年版,第689—690页。
⑦ 阿王:《昆曲在上海兴亡杂奏》,《上海生活(上海1937)》1938年第3卷笃1期。
⑧ 菊屏:《上海昆剧最后之一幕(一)》,《申报》1925年2月20日。
⑨ 玄郎:《论沪上昆曲之衰落》,《申报》1913年5月13日。
⑩ 陈建中:《谈旧剧没落之现象:其将为昆曲之续乎!》(下),《新天津画报》1943年第6卷第29期。
⑪ 柏正立:《兴昆微见》,《立言画刊》1940年第93期。

与京剧三股合办之提议"。① 或是倡导昆曲应与二黄班合作，组合成"两下锅"班出演，并给予昆曲伶人辅助与指导。②《改良昆曲之我见》③则指出社会上有关昆曲复兴的要旨涉及布景、服装、宣传，三者并重，由此认为昆曲中兴之法在于：取悦观众并在布景服装、音乐等方面推陈出新。其他昆曲振兴的方法，诸如昆曲失败在于辞意难解与宣传不广，是以应该加强昆曲与传播媒介之间的关联，利用电台播唱昆曲增加观众的熟悉度。④ 昆曲大家俞振飞则是通过设立昆曲保护社，"传古调之遗音，博雅俗之共赏"，以求复兴传统昆曲的唱法："窃思近年昆曲之一蹶不振，固由于辞尚典雅，难入时宜，而其最大原因，莫甚于唱法失传。"⑤以上种种举措与见解，皆是依赖昆曲"中兴""衰微"说辞下的改良寄想。

三、论说逻辑与文化立场

事实上，所谓昆曲"式微"与"中兴"的盛衰态势，并非绝对单一的演进形态，而是昆曲整体变迁过程中两个循环交替的侧面。这是曲论家基于文化立场与逻辑观念的支撑，在明清昆曲的递嬗中推想与阐发20世纪昆曲演进的可能性。一方面，他们重新解释昆曲的传统要素，诸如古音遗韵、口法关目等；另一方面，他们接受新的社会思潮以观察实际的演剧状况，尤其是"文学进化论"观念为主导的昆曲演变论，导致脱离"昆曲艺术本体"的论说盛行。虽有反驳论见，但无济于事。由此，20世纪上半叶时人载述的昆曲盛衰论与剧坛的实际风貌存在着背离与修饰的痕迹。

（一）论者身份与叙说意图

昆曲盛衰数见涌现，论述者身份多样，叙说意图亦不一。简单来说，论说者身份大致分为昆曲艺术继承者、昆曲观赏者及专门研究者。他们或是基于构建昆曲发展史的意图论说，或是寄设具有政治指向、艺术取向的复兴举措。因而昆曲盛衰的论断众说纷纭，诸如"昆曲关乎文化盛兴""昆曲曲高和寡""昆曲有中兴承平之象"等说法，它们共同构成了20世纪昆曲盛衰时局的评说面貌，加深了曲界对昆曲发展前景与衰败进程的认识。然而，诸家依托于各自文化立场的依据援引，不可避免地带有狭隘性与片面性。尤其是专业戏曲研究者的思维特征与业余曲友的捧角心理，其相关论说在心理机制、逻辑立场上与昆曲实况之间存在着落差与脱轨现象。由此，脱离昆曲本体意识的论说趋势尤为明显。换言之，昆曲盛衰由关注昆曲本身转变至外部论说。

昆曲时论的概况，有研究指出，20世纪上半叶的昆曲盛衰观主要附庸在昆曲史、昆曲演出景况及社会文化时局等方面进行论说。⑥ 由于俗文化，包括俗文学的崛起，本为传统文人雅士之鉴赏对象的昆曲，却在梆子、徽剧、皮黄等一系列剧种的冲击下，逐渐趋于没落。伴之以社会衰败的事实，"昆曲盛衰"成为新旧式文人论说文运、国运兴亡的对象。张之纯《中国文学史》认为昆曲盛衰与国家兴亡相系，说道："是故昆曲之盛衰，实兴亡之所系。道咸以降，此调渐微。中兴之颂未终，海内之人心已去。识者以秦声之极盛，为妖孽之先征。其言虽激，未始无因。欲睹升平，当复昆曲。《乐记》一言，自胜于政书万卷也。"⑦张将昆曲作为国家升平、时势盛衰的引证对象。其言论实际搬录自姚华《曲海一勺》的《原乐》部分，"昆曲之盛衰，实兴亡之所系。道咸以降，昆曲不复，中兴之颂未终，海内之人心已去"，并提出，"是宜乘激厉之余风，行宽柔之乐教。及昆曲之将绝，急恢复而新之"。⑧ 一般来说，秉持着昆曲与文化兴亡挂钩观点的论说者具有传统文人的品性，于其而言，维护昆雅地位便是在维护传统伦理。但实际上，他们不仅将昆曲兴亡作为文化凋落的象征，而且出于政治视角揭示昆曲演变历程，如吴梅指出，"戏剧之盛衰，即天下治乱之消息也"⑨。这种过分地将昆曲发展趋势与社会文化复兴、国家政治局势等目的嫁接的行为，并非基于昆曲本体的论说（如昆曲发展的固有规律与趋势推演），而是借助此言论完成背后意图，或为振兴文化，或为复兴昆曲。也就

① 觉迷：《昆曲国乐与京剧三股合办之提议》，《交通大学日刊》1929年第42期。
② 屏承：《关于昆曲复兴问题》，《新天津画报》1943年第8卷第19期。
③ 宋瑞楠：《改良昆曲之我见》，《半月戏剧》1941年第3卷第5期。
④ 《"复兴昆曲"须借重电台》，《锡报》1939年10月24日。
⑤ 俞振飞：《昆曲盛衰与提倡之必要》，《立言画刊》1940年第101期。
⑥ 此观点详见吴新雷《二十世纪前期昆曲研究》（春风文艺出版社2005年版）、朱夏君《二十世纪昆曲研究》（上海古籍出版社2015年版），二书皆指出，20世纪前期的昆曲盛衰勾勒往往在戏曲史叙述中进行，并于戏曲缘起、戏曲史整体环境、历史进化论的引入等方面总结昆曲盛衰论说的多种见解。
⑦ 张之纯：《中国文学史》（卷下），商务印书馆1915年版，第118页。
⑧ 姚华：《曲海一勺》，载《新曲苑》（下），凤凰出版社2014年版，第438页。
⑨ 吴梅：《吴梅全集·理论卷》（中），河北教育出版社2002年版，第987页。

是说,在昆曲盛衰论的表象之下,潜藏的是一种趋于社会功能的言说。

(二)外来观念与本土遮蔽

事实上,昆曲盛衰的论述与昆曲的演剧实况具有一种互动演进的关系。然而,20世纪以来,由于西方文学观念的介入与戏剧观念的参照,本土戏曲观念与审美趣味被遮蔽。虽有围绕昆曲自身"曲雅戏冷"特点展开的论说,但更多是从外部着眼寻找原因,导致昆曲艺术失去了成为独立论说主体的可能性,由此滋生一系列昆曲改良的提议。他们一方面从戏曲发展史的角度论说昆曲没落的必然性,从而勾勒昆曲与皮黄、梆子等剧种之间的代兴关系,这是对清末文人笔记、曲学研究而形成的早期论说模式的延续;另一方面则是聚焦于伶人群体与戏班走势来查看昆曲的生存时局。后者主要聚焦于昆曲生存背景缺失下昆曲演艺主体与班社的兴衰起落,如从昆曲物资条件着眼,认为昆曲衰败的原因在于"角色寥落、被服陈旧、灯火暗淡、伺应不周"①。同时,他们从"商业演剧"的市场需求查看背后的营利问题,如戏园排戏与观众之间的隔膜"乃自京剧流行以来,时下靡然成风,群醉心于二簧西皮,而元音雅奏,反弗屑称道。管事亦以昆剧之不能迎合事机也,常视等赘疣,排列前三出,而座客中之耽嗜昆曲者,入座稍晚,往往曲终人不见。不得一聆霓裳之雅奏,徒呼负负"②。由于"昆剧"二字不足以号召观众,"而营业大计必以收支相抵为准则"③,由是昆曲萧条不振、昆伶改搭他班。

关注外部艺术的"昆曲盛衰"展述,虽在一定程度上与剧坛实况相符,并在报刊剧评中呈现"昆曲境况",但并未给出合理的"复兴昆曲"的途径与建议,甚至激化了昆曲的"自我挣脱"演变至对其他剧种模式的盲目混融。如倡议昆曲翻制成皮黄,即有意地在曲调、曲词、剧本上向皮黄表演艺术靠拢,形成一种"昆曲皮黄化与皮黄昆曲化"的流变局面。虽然这是昆曲挣脱自我弊端的变通方式,但由于曲论者受限于固有的审美经验与知识体系,无法切实为昆曲的艺术诉求出谋划策,仅止于勾勒昆曲兴衰历程的来龙去脉,但对昆曲艺术的本质提取上缺乏认识,不仅破坏了昆曲原有的艺术价值,而且无法阻挡昆曲流失演出市场份额的趋势。

(三)因袭原委与叙述突破

昆曲的创作及演出在明清极盛,而在20世纪趋于衰歇,引起各方论说。然而,此时期的视野立场诚如郑振铎的评价所言:"往往只知着眼于剧本和剧作家的探讨,而完全忽略了舞台史或演剧史的一面。"④诚然,这些论说有不尽合理之处,但为现代昆曲的发展前景与改良路线提供了多重切入点,并成为当时昆曲演出实貌的侧证。面临着演剧市场与观众审美的转变,背离昆曲艺术本体的言说与改进策略局势的形成,固然是社会评价的变化使然,更是昆曲自我转型的需求展示,意欲在剧评等相关舆论的指引下选择昆曲的改良路线。不过,此时期的昆曲盛衰论在很大程度上抱有一种昆曲已然"式微"的先入之见来考证昆曲的流变原委。这是由于清中叶以来的昆曲演变轨迹在曲界已成共识,他们无法脱离这一叙述路线,只能尽量扩展影响要素从而更为有效地把握昆曲的演进脉络,进而在"式微"与"中兴"交叉并进的论说中,形成昆曲演进脉络与剧坛风貌之间的统一。

此外,20世纪昆曲盛衰的叙说突破表现为,有别于单一的昆曲艺术样式的解读与说明,而是着眼于昆曲流变过程中的必然联系因素与发展走向,呈现出多因素并列式,而非历时性的路线考察。由此,其论说立场融汇了现实与历史的逻辑。其历程主要划分为两个阶段:一个是以传统叙述套式为准则阐释昆衰缘由,并辅之以昆曲的竞争对象,使其在梆子、京剧、皮黄、平剧等参照中被论说;另一个则在复述昆曲进程中旁及个案考察与态势推测,主要从属于北京与上海这两大演剧中心,并从南北伶人的交流层面查看"昆曲复兴""混曲衰败"图景的可能性。可以说,将北京与上海作为昆曲盛衰论说的常规地域,增加考察伶人流动、地域之间互动以及声腔剧种竞争构成的昆曲流变概况,不仅成为南北昆曲互动的代表性个案,而且有助于重新认识昆曲在地理格局上的演变轨迹。

四、余 论

不论20世纪前期"昆曲盛衰"论与剧坛实际情况的关系如何、目的与意义指向为何,其探因方式奠定了有关戏曲史著言说"昆曲盛衰"的基本格局。早期论说的立足点主要围绕"复兴昆曲"这一文化使命展开,尤其是

① 菊屏:《上海昆剧最后之一幕(一)》,《申报》1925年2月20日。
② 玄郎:《剧谈》,《申报》1913年5月3日。
③ 菊屏:《上海昆剧最后之一幕(一)》,《申报》1925年2月20日。
④ 郑振铎:《清代燕都梨园史料·序》,载《清代燕都梨园史料》(上),中国戏剧出版社1988年版,第6页。

新式文人对旧式文化的重构设想,如姚华、张之纯等人,虽遭胡适的反驳,但在昆曲衰亡的论调下,多将其依托于国家时局与文化内涵上,表现出"以昆曲盛衰史寓社会文化兴亡史"的倾向,这是文化史范畴下的昆曲演变形态论。其时,复有姚华的"虽关时运,亦缘地理"①的说法,以及李国凯"史的唯物论"②来分析社会经济情况对昆曲盛衰造成的影响等。其中却也不乏昆曲艺术传承者与爱好者,针对昆曲日益没落的境况提出自身的见解与振兴途径,如主张创办昆曲科班振兴"昆音雅正"之道等。总体说来,时人对昆曲衰败的喟叹及揆因行为,是戏曲界人士基于文化意图与政治导向而变现的,在整体上呈现为从关注昆曲艺术本体的发展进程到背离本体艺术的趋向进程。

由此,20 世纪后期进入新的历史语境,观察昆曲演进历程的治学观念与背景立场有所转变。此前曲论家倾向于历时性概括总结,在追溯历史、描绘昆曲进程的同时推测昆曲的前途③,即于曲史进程中归结昆曲的演变规律。这是因为 20 世纪初期,随着王国维开辟的戏曲史撰模式的建立,关乎昆曲盛衰的论说也逐渐被纳入戏曲史的视角下。而 20 世纪后期则是在提取"昆曲演变轨迹"的路径上,显示出更为全面的论说倾向:在沿用旧有论述套路的基础上加以反思,融合昆曲的存在面貌与社会反馈,由此在源流与盛衰演变上论述得更到位。事实上,虽然我们可以从时载资料中获悉昆曲的编演情况,如演出场所与演出主体的变动等信息,但昆曲演剧的具体形态与演进轨迹,难以囊括于戏曲史述中。由此,有必要通过昆曲表演形式、曲社的活跃程度及昆曲人才、票友水平等方面,来推测昆曲的出路。如陆萼庭《昆剧演出史稿》④一书,既延续旧有思路,又从"演出实况"层面追踪昆曲衰败脉络,由此分析近代以来昆曲的两次中心转移直至最终衰微,并附之以乱弹与京剧的冲击对昆曲进展造成的影响等。

概而言之,20 世纪上半叶昆曲盛衰论说表现出两种基本立场,一则"式微",一是"中兴",烘现了昆曲的演变样貌。曲论者在承续清中叶论说逻辑的基础上加以拓展,不仅总结与梳理昆曲史进程,更是对昆曲的固化形态与流变轨迹辅以各类论述,如加深对影响昆曲盛衰的要素探究,由此在规范与包容中确认 20 世纪前期昆曲的论述格局。

(原载于《戏剧艺术》2019 年第 6 期)

王芳:追寻表演艺术的真境界

罗 松

在昆山腔诞生地苏州,几经沿革的苏昆剧团,一直以苏剧和昆曲合演为最大特色,这对保持苏州本土戏曲资源和吴语文化具有重要意义。苏剧和昆剧长期相互滋养,王芳作为中国戏剧梅花奖"二度梅"获得者是两个剧种兼擅的表演艺术家,也是通过掌握不同剧种资源丰富舞台表演和提升创造力的受益者和见证者。因此,研究她的舞台艺术特色和美学追求对于两个剧种都具有深刻而现实的意义。

2019 年 8 月 22 日和 23 日,王芳带着昆剧《牡丹亭·游园·惊梦·寻梦·离魂》《白兔记·养子》和苏剧《醉归》及青年演员演出的苏剧折子戏《借茶》,在北京举办了江苏省文艺名家晋京展演——王芳昆剧苏剧专场,这是王芳继主演苏剧现代戏《国鼎魂》荣获第十六届文华大奖之后,向经典致敬、返身传统的一次专场演出。名剧的经典、昆剧的精深和苏剧的特色在两场专场表演中凸显呈现,给首都观众带来了莫大的艺术享受。笔者对王芳的表演艺术倾慕已久,结合此次专场演出及以往观剧的体会,对其表演艺术谈一些粗浅的认识。

① 姚华:《菉猗室曲话》,载《新曲苑》(下),凤凰出版社 2014 年版,第 482 页。
② 李国凯:《昆曲之史的发展及其背景》,《铃铎》1936 年第 5 期下卷。
③ 如月旦在《昆曲前途之推测》(《小日报》1937 年 6 月 2 日)中指出,民国以来的昆曲几成广陵散;再如杜若兰汀在《昆曲的命运》(《青年半月刊》1946 年第 5—6 期)中梳理了从明至清的昆曲发展命运,并援引了文人笔记的资料,用以说明北京、苏州等地昆曲与观众的情况。
④ 陆萼庭著,赵景深校:《昆剧演出史稿》,上海文艺出版社 1980 年版。

一、细化分析人物特色，建构"千人千面"的角色长廊

严谨的家门行当区格让昆曲的表演呈现出高度的程式规范，举凡年龄、性别、身份、职业、性格等皆有定式。但这仅是对人物简要的定性分析，与舞台个体形象塑造仍然有着不小的距离，这需要表演者自己来弥合。对此，王芳的处理方式是着眼于细化的人物分析，再运用昆曲的一系列表演规范有效排列组合后呈现于舞台。这里有两个层次：相似人物见差异；同一人物见变化。

《孽海记·思凡》和《玉簪记·琴挑》都是年轻的出家女性对世俗生活的向往，舞台扮相几乎没有差异，演出色空和陈妙常的区别才见表演功力。《思凡》中的小尼姑性格外露。她的心理走向是尽快摆脱无聊的出家生活，投入人间烟火的尘世。但这仅是她的愿望，从现实看并没有真正具象的情感投射。因此逃离是贯穿始终的信念。王芳很好地把握了这一点，将这出折子切分成不同的段落，小尼姑在畅想和现实之间几经转换，观众随着她的表演重新认识出家生活和佛堂世界，在感受小尼姑憨直、热情、可爱的同时，借助自身的想象和她的表演将空无一物的舞台填满各种丰富的形象，产生出一种在观剧中很少有的艺术陌生化效果。《琴挑》中的道姑恰恰相反，她的情感脉络有具体的投射对象，就是在道观借宿的青年才俊潘必正。但她本是官宦家庭之女，身份和教育显然与平凡的色空不同，最重要的是她和潘的互相倾慕是潜滋暗长的，两人以相互的试探和表面拒绝来掩饰彼此内心的爱意。因此王芳的表演是表里不一的含蓄状态，欲拒还迎、欲说还休，端庄中见聪慧、沉静中见俏丽，才情与人情皆充盈舞台。

《狮吼记·跪池》和《满床笏》都是表现"惧内"题材的戏。但王芳的处理截然不同，也让两剧呈现一喜一悲的艺术效果。《跪池》由陈季常和苏东坡宴饮召妓引得陈妻柳氏大为震怒，罚跪陈季常，苏东坡前来与柳氏辩论更将这个家庭矛盾彻底引爆。王芳没有一味强调柳氏的"悍妒"，虽然这是产生舞台效果的重点，但也很容易流于肤浅和过火。陈季常作为才子，他的妻子并非没有文化的村妇，他俩的愿打愿挨其实是亲密夫妻感情的一种特别的体现。苏东坡以道学家之态随意指摘他人私生活的做派遭到了柳氏的厌恶。在男权中心的时代，她的理想却是在婚姻层面实现男女平等，因此，做法上不免有点矫枉过正，这是引发喜剧效果的内涵。当苏东坡试图打破他们夫妻生活的内在平衡时，柳氏甚至是让人怜惜的，因为她悍妒的唯一凭借是丈夫的爱。王芳赋予柳氏更多的理解，因此她呈现的是一个知理识趣、凌厉却又惹人怜爱的艺术形象，在嬉笑中透出清新洒脱。《满床笏》像是对女性婚姻话题的延续性讨论。龚敬和师氏已人到中年，膝下无子是他们婚姻中最大的矛盾，龚敬急于用纳妾来解决。但二人在婚姻中相敬如宾，且师氏闺阁之内运筹帷幄为龚敬出谋划策得到丈夫的敬重。而传宗接代的世俗观念，让她在家庭中被动而沉重。这使得该剧整体基调不像《跪池》那般轻松。当师氏经过激烈的思想斗争最终同意龚的纳妾行为，并亲眼见到丈夫入洞房后，全剧结束于王芳长达两分多钟的静默表演，尽显师氏内心的极度复杂与矛盾，之前一切的隐忍和强势在此刻都化为泪水和痛心，但即便如此，她的表演依然是克制和内收的。当她默默下台，留给观众的是无尽的思绪和对婚姻问题的思考，这样的留白处理艺术张力悠远深沉。

古典名剧《牡丹亭》一直是昆曲代表作，然而它的舞台呈现一直有着某种遗憾。我国最著名的小说和戏剧作品如《红楼梦》《牡丹亭》中主人公的年龄都设定在少年，但因为承载了非常深刻的思想和情感，青年演员往往难以胜任。当戏曲名家用将近一生的舞台实践练就纯熟的表演技艺时，往往又在扮相和行动等方面与剧中人相差过大，从综合的审美标准看，已届中年的王芳以她丰富的舞台经验和轻盈曼妙的身姿对杜丽娘的呈现形神兼备。从这个意义上讲，王芳对杜丽娘的演绎就更加值得研究。她的表演特点是着重演出不同情境下杜丽娘的变化，突出对人物即时精准的定位和前后对照性的表演。

《游园》和《离魂》是一组互为对应的折子，两折的主要人物都是杜丽娘和春香，但心境大不相同。前者是杜丽娘背着师长偷偷游历自家颇为荒疏的花园，虽有惜花伤春之叹，但总体是欢欣和明快的，春香的热情引导让游览充满乐趣。后者是她病入膏肓，拜别母亲的养育之恩后离魂而亡，整折戏弥漫着悲凉的气氛。中年王芳在《游园》中的演绎追求的不再是扮相上的青春逼人，而是用声音和表演尤其是眼神传达少女情态。她载歌载舞，移步换景，通过人物的翩然舞动和清亮悦耳的声音将杜丽娘不经意发现自然美景的溢于言表的喜悦和淡淡忧伤展示出来。而《离魂》的表演则截然不同。沉疴使杜丽娘举步维艰，始终需要春香的搀扶。整折戏王芳半合双眼，气若游丝，病步沉重，与之前身形挺拔的自信之态形成鲜明对比。唯一一次大动作是她独自云步走向母亲，郑重拜谢养育之恩，将临终前的挣扎与对母亲的愧疚表现得痛彻心扉，催人泪下。声音的处理，一是放慢

节奏,二是音色偏于浑浊,不似之前的清丽饱满。唯有最后离魂一刻披着鲜艳的斗篷飘然下台,留下了"月落重生灯再红"浪漫美好的寓意。

二、捕捉戏曲诗化歌舞的内在戏剧性,演出独角戏的韵致

与西方经典戏剧追求强烈的矛盾冲突相比,以昆曲为代表的传统戏曲则显得冲和平淡。戏曲的诗化与乐化高于情节建构的基本属性决定了很多传奇剧本无法按照现代剧作的逻辑搬演。因此精心打磨的折子戏就成为最常见的表演形态。这其中更为特别的是独角戏的存在,它对演员的表演提出了非常高的要求。前文已经谈到的《思凡》就是一出高难度独角戏。王芳的另外两个代表性独角戏是《白兔记·养子》和《牡丹亭·寻梦》。

《养子》的故事很简单,李三娘受哥嫂的虐待,怀孕还要在磨坊劳作,临盆之际连剪刀都没有,只能咬断脐带生下孩子。王芳用静与动的强烈的对照性表演令观众震撼。【五更转】与【锁南枝】两只曲牌,王芳以凄婉哀怨的演唱和麻木绝望的神情表达受人欺凌却无处诉说的孤苦悲凉。而分娩情节,王芳忽然转用大嗓门,呼天抢地,极具爆发力,这里,虽然不见繁难的身段技巧,却运用了刺杀旦的表演规范,以文戏武演的思路将节奏的大幅变化在刹那间完成,真实而艺术性地再现了分娩时的恐慌、情急、痛楚、无助。她还甚至放弃了面部表演,将所有注意力集中到手上,人藏在代表磨盘的桌子后面,用手的颤抖、握拳和伸展等一系列动作展现情急和困窘,看得人惊心动魄。

如果说《养子》偏于技术性分析,那么《寻梦》更多的是情感内在张力的碰撞。寻梦是杜丽娘乐极生悲的开始,直接导致她后面一病不起,最终离魂而亡。寻梦过程是孤独的,她和自己的心灵对话,悠悠登场又沉沉睡去。梦境的欢愉和现实的幻灭构成一对持续矛盾,可以看到王芳在空灵诗意的文辞中寻找到了潜藏的戏剧内核和情感走向,整体处理虽没有大开大合的波澜,也没有过于鲜明的对立,但随着唱词的叙事、绘景和陈情,在梦境与现实中不着痕迹地来回切换,"游园惊梦"时的杜丽娘由倏忽而来的秀才完成梦中的引领,虽然美好,但在梦中她是被动的,而"寻梦"中的杜丽娘则是试图掌控自己命运的先觉者,哪怕是决意死亡。王芳简约含蓄,但幽深入微的表演,将独角戏演出了戏剧性,展现了杜丽娘的心灵秘动,犹如一场向死而生的灵魂诗剧,这是她的《寻梦》让观众看哭的原因。

三、以创作的心态对待传承,用昆曲表演的"规范"约束创新

苏州昆剧院一直致力于将昆曲折子戏整合成情节较完整的连台本大戏,王芳主演的《长生殿》就是这一思路下重要的艺术实践之一,同时该剧也成为她艺术生涯的又一代表作。苏昆版《长生殿》自诞生以来一直引发广泛且深入的讨论和研究,相关论述甚多。这里仅对王芳在剧中几处创新的表演做些探讨,为的是厘清昆曲表演的创作规范和思路,肯定当代艺术家对昆曲表演的创新性研究和贡献,这对昆曲的传承会有重大意义。

王芳曾说,她本人不胖却要演环肥,肯定不能走外表的形似。为此,她对贵妃的定义就是为爱而生,高贵、成熟却不失小心机,但在面对生死考验时又挺身而出,为爱捐躯。

《舞盘》中有一段定点式的舞蹈,是她创编该剧时自己加入的。这段舞蹈主要为了展现贵妃的才华。但贵妃不是舞姬,因此不能用她在《西施》里展现的大幅度的绸舞去表演。而且贵妃站在盘中,动作幅度也不能过大。其实盘舞早在梅兰芳创编《太真外传》时就有设计,他的处理是借助佛像的动作和神态表现贵妃的舞姿。显然王芳也借鉴这一思路,她以唐代壁画中飞天反弹琵琶等经典造型为设计灵感,运用小幅度却有力度的静态动作组合和短带挥舞并配合原地的旋转来呈现,庄重大气且不失灵动。《密誓》里有个细节是贵妃抚摸明皇的髯口来表达此时的爱意,这在各家昆剧团的演出中都不曾见到,这个细微的动作设计是人物情到浓时的自然流露,非常熨帖。《惊变·埋玉》中面对陈玄礼的极限施压,贵妃一改往日柔媚娇懒的情态,以前所未有的决绝之心慨然赴死,大义凛然地请求明皇赐死,王芳用了空前的力度坚决一跪,掷地有声地表达诉求,这和明皇唯唯诺诺的应承形成鲜明对比,不禁生出一丝反讽和女性意识崛起的意味,这样的张力才让后面明皇无尽的悔恨有了深层的落脚点。这个处理也是其他版本未曾尝试的。苏昆这一版本最大的创新在于下本。因为除《闻铃》《迎像哭像》等少数几个唐明皇吃重的折子外,整体没有传世的舞台表演版本留下,这对王芳来说是一次非常珍贵的全新的创作经历。她抓住贵妃真心悔过,求得上天宽宥,由鬼升仙,终与皇帝在天上重逢的核心,表演上延续传统典雅的昆曲表演规范,将她新创作的部分不露痕迹地嵌入整剧古色古韵的体系,不显突兀,表现出贵妃既不失高贵又有虔诚悔过的谦卑与至情至性的执着。其中最值得称道的是最后李、杨二人在仙界重逢时

的延宕，两人在乍相见急速圆场奔向对方后，没有即刻抱头痛哭，而是有二十几秒相互对视的静场处理，之后再来一番相互的呼喊，二人欲拥抱时，贵妃又忽然侧转身掩面而泣——王芳和对手演员以各种手段不断延迟二人的最终携手相拥，强化分离后的思念与痛苦和重逢的不易与珍贵，将全剧的情感蓄积到最饱满时再彻底释放，给观演双方带来了巨大的艺术享受。

王芳在《长生殿》中的创新既是结合演剧经验、人生感悟和时代审美获得的，又是在昆剧规范下的严肃而有益的尝试，这是对待历史悠久、博大精深的剧种的科学态度。

四、"苏""昆"互见，开拓表演艺术的源头活水，让经典剧目常演常新

王芳曾说苏剧的演唱对她润泽昆曲唱腔有着重要意义，在表演上苏剧的生活化表演也让她在演绎昆曲时能有一个有血有肉的内核去支撑昆剧优美规范的程式外壳；而昆曲细腻严谨的身段又让苏剧在滩簧类的地方戏中脱颖而出。因此，王芳的表演不论是昆剧还是苏剧都给人优雅而亲切的感觉。

我曾在不同时期三次看苏剧《醉归》，看到的是艺术家的成长和对表演的不断领悟。《醉归》起初以折子戏面貌呈现，1992年在泉州举办的"天下第一团"优秀剧目展演（南方片）中，彼时年轻的王芳凭借清新纯净的舞台形象赢得了各方赞誉。当时展现花魁女出淤泥而不染的气质更多，而对花魁女经历风月的老到和成熟开掘并不深，那是她为了避免把花魁女演得过于油滑和风尘味过重的刻意回避。2001年，在苏州举办的首届中国昆剧艺术节开幕式上，江苏省苏昆剧团将之敷衍成全本戏《花魁记》，王芳再演此折，花魁女哀怨悲苦的身世和陪宴醉酒的职业厌倦都掩藏在她那熟谙情场的颇为傲慢慵懒和睥睨人生的情态之下，甫一出场就摄人心魄。2019年8月，在北京举办的王芳昆剧苏剧专场上，我三看《醉归》，时隔将近20年，她对花魁女的把握显然已抵达她经常所说的"然境"，也就是以内心体验带动外部形体动作的自然而然的境界。花魁女对秦钟的整个态度的变化，是那样的自然可亲、真实感人。她踏着轻飘的醉步，迷离的醉眼始终不抬一下看等候多时的秦钟，包括整个醉酒呕吐的情节都透着头牌花魁的骄、娇之态。但当她清醒后看到秦钟时，先是惊疑和戒备，在得知秦钟呕吐后，顿生好感。在了解了他的家世后，花魁女像一个纯情少女，好奇又惊喜地望着秦钟，并由此生发了托付终身的念头。至此，花魁女的态度完全转变，赠钱赠衣，多情体贴，三次下意识地叫秦钟，尽显对秦钟的难舍难分，也将全剧轻喜剧的气氛推向最高潮。从撵秦钟走到盼他留，王芳的表演纯真可爱、情意绵绵，令观众迷醉。

作为苏剧艺术的重要传承人，演出传统苏剧折子戏只是王芳保护和发展苏剧艺术的一个方面。苏剧由南词、昆曲、花鼓滩簧合流衍变而成，剧目分"前滩""后滩"两大类，"前滩"的演唱剧目多出自传奇剧本，以南词曲调演唱，可视作昆曲的通俗化。"后滩"曲目大多改编、创作自滩簧"对子戏"或民间说唱，这与沪剧、锡剧、甬剧等同属一系。在这些滩簧系剧种的发展过程中，创编新戏是重要一环，尤其是编演更贴近现代生活的时装戏、现代戏。苏剧的保护和发展理应借鉴这一思路。此外，苏剧坐唱传统悠久，而系统的角色扮演历史并不长，尤其和昆曲这样历史悠久、范式成熟的大剧种相比，苏剧创新的空间有更多的自由。为此，王芳及其团队一方面编演《满庭芳》《柳如是》这样延续昆曲通俗化路线的苏剧古装剧，另一方面也加紧开拓现代题材，新近荣获文华大奖的《国鼎魂》就是这方面的可喜尝试。但也应该看到，苏剧现代戏在深刻反映现实生活、塑造鲜活人物形象和探讨人性与独到艺术见解的层面还有较长的路要走。这也会成为王芳及其团队今后努力的方向。

台下的王芳有一颗清净之心和恬淡质朴的气质，与她塑造的诸多光艳照人的舞台形象形成了极大的反差。她将演员作为个人的本色特征尽量淡化和隐去，全情投入角色的思想和情感之中，最终将自己独特的感悟和创造附着于人物形象之上，呈现给观众的是不见演员只见角色，并在经历了法度规矩之后过渡到自然表演的真境界。

（原载于《中国戏剧》2019年第10期）

昆曲博物馆

中国昆曲博物馆2019年度昆曲工作综述

孙伊婷 整理

2019年,中国昆曲博物馆、苏州戏曲博物馆(以下简称"昆博""戏博")全体职工齐心协力,着力提高公共服务水平。2019年度,戏博获江苏最美运河地标、2019年度苏州市百个重点志愿服务项目、第六届苏州市青年创意大赛(青年创意类)二等奖、2019苏州文化创意设计大赛博物馆文化创意设计赛三等奖、2019苏州文化创意设计大赛魅力文创奖等荣誉。2019年,戏博共接待游客31.43万人次,其中昆博共接待游客18.31万人次。主要完成了以下几方面的任务。

一、挖掘文化内涵,打造原创临展

2019年,昆博共举办了"宗门宗师宗风——从俞粟庐到俞振飞""宝传人间——中国昆曲博物馆征集文物展(2015—2019)""坚守昆曲理论高地——顾聆森先生从研四十年成果展"等原创临特展,集中展现了2015—2019昆博在文物征集方面的巨大收获和苏州学者多年来辛勤钻研所取得的丰硕成果,受到昆曲界专家学者的一致好评。

2019年正逢新中国成立70周年,中国昆曲博物馆举办"庆祝建国70周年——段昭南戏曲人物画展",以70幅戏画集中展现了昆剧在新中国诞生之后的发展和新时代的"文化自信",累计观展人数达6万余。

此外,昆博积极推进精品展览"走出去",扩大昆曲文化在全国范围内的影响。2019年,昆博与上海汽车博物馆合作举办"一生爱好是天然——当经典汽车邂逅昆曲";"水墨·粉墨——馆藏高马得戏曲人物画精品展"亮相太仓博物馆,促进了昆曲"非遗"在各地的传播,也为跨地区展览交流创造了更多可能。

二、立足社会需求,树立活动品牌

昆博坚持做好"昆剧星期专场"公益演出品牌的相关工作。戏博2019年共为广大苏州市民和旅苏游客举办各类公益演出370场,观众达23949人次,其中"昆剧(苏剧)星期专场"公益性演出24场。

昆博充分发挥自身优势,挖掘传统文化的现代价值,面向不同受众,开展了一系列丰富多彩的社会教育活动,进一步扩大了昆博品牌活动影响力,全年共举办各类社会教育活动62场。其中,"昆曲大家唱"活动8期,教学时长64课时,参与学员1920人次;"粉墨工坊"DIY手作系列活动共举办系列活动21场,接待参与者1260人,并入围江苏省博物馆学会"博物馆青少年教育课程优秀教学设计遴选",获评为优秀教学设计课程;"昆曲小课堂"举办19场;"戏博讲坛"共举办4场讲座,分别邀请著名昆曲表演艺术家计镇华、孔爱萍、吕佳,及著名旅美画家段昭南先生,共接待参与者约500人。

三、做好文物征集,加强学术研究

近年来戏博不断加强文物征集和馆藏研究,2019年在社会各界的关怀和帮助下,征集昆曲等各类戏曲曲艺文物古籍史料共计700余册(份、件)。2019年参加文化部《中国昆曲年鉴2019》相关内容编撰,完成国家"十三五"重点图书出版项目《莼江曲谱(续编)》并正式出版,2019年12月该书获选国家新闻出版署组织实施的"2019中华民族音乐传承出版工程精品出版项目"。

2019年11月21日—23日,中国文物学会会馆专业委员会2019年年会暨第十一届(苏州)学术研讨会在昆博举行,围绕"中国会馆文化与当地历史文化保护融合发展"的主题,来自全国各地的文物学会会馆专家学者50余人参加了此次会议。昆博结合自身会馆保护实际工作,为会馆研究深入化和开发利用科学化发挥积极作用。

四、做好信息通联,拓展交流渠道

2019年度戏博官方微博共发送微博365条,微信公众号发布内容155条,在微博微信平台上有效宣传了昆博、戏博的展览与活动。目前,戏博官方微信公众平台订阅号用户总数已超过12500人,微博粉丝12820人。

信息平台方面,为苏州市政府门户网站信息公开保障平台和文广新局OA系统撰写并报送信息62篇;官方网站更新64次;并与《苏州日报》《姑苏晚报》《扬子晚报》等媒体保持合作,撰写并报送本馆宣传通讯报道、演出预告、工作信息70余篇。

2019年,戏博持续做好"文化苏州云"平台建设项目,定期发布本馆最新展览、社教活动、公益展演信息,全年共更新28次,为广大市民了解相关信息提供多种渠道。戏博获评2019年度"文化苏州云"优质商户,全

年共完成交易689笔,并入选定点采购方及"转转卡"项目打卡地。

五、创新发展思路,探索戏曲文创

昆博、戏博结合节日民俗,推出了一系列独具特色的文创产品,其中包括:"天官赐福——一起过大年"系列贺岁文创、"新民俗"系列文创、"带你游昆博"系列代言人物、"粉墨表情包"系列等10余款文创产品。同时积极开展联合研发工作,与文创公司谈成研发合作,以昆曲《牡丹亭》为研发主题,联合研发了"不到园林怎知春色如许""粉墨似梦""湖山石畔"、《游园惊梦》等系列文创产品。此外,昆博首次尝试以IP授权的形式,将博物馆馆藏昆曲元素,经过资源整合与创意指导,授权肯德基作为"昆曲主题餐厅"(狮林餐厅、拙政园餐厅)的氛围装饰元素与文创衍生品的开发素材。

2019年10月29日下午,戏博与苏州工艺美术职业技术学院数字艺术学院就共建"吴文化实践教学基地"的合作战略举行了揭牌仪式。戏博与苏州工艺美术职业技术学院数字艺术学院将借助各自优势,以文创实践作为出发点,开展教学支持与文化交流,并将举办文创设计大赛,开发优秀的文创设计作品,并将之产品化。

六、扩大对外交流,提升全球视野

国际博物馆协会第25届国际博协大会于2019年9月1日—7日在日本京都举办。本届大会聚集全球博物馆界的千余名专家学者,围绕全球性问题与博物馆、当地社区与博物馆、博物馆定义和系统等三方面问题开展讨论,戏博馆长助理浦海涅赴日参会,并参与国际博物馆和科学技术收藏品委员会论坛。

七、开展志愿服务,热诚回馈社会

2019年昆博、戏博注册志愿者人数达到123人,志愿者培训时长达50小时以上。戏博"兰苑芬芳 你我共享"戏曲曲艺宣教服务累计服务时间达1402小时,其中昆博志愿者服务累计服务782小时,此外"小小讲解员"团队累计服务时间达258小时,昆博、戏博志愿者年服务群众超过3万人次。2019年,戏博"兰苑芬芳 你我共享"志愿者宣教服务活动入选"苏州市百个重点志愿服务项目"。

昆事记忆

咸丰、同治、光绪年间四喜班演出昆曲折子戏考述

赵山林①

关于昆曲在道光年间的衰微,张际亮作于道光八年(1828)的《金台残泪记》以四喜班为重点做了一番考察,他提及四喜班的一位昆曲坚守者丁春喜(1809—?):"丁春喜,字梅卿。以善歌闻四喜部。其态常如倦睡,语言呢呢,常如少女。初,四喜部诸老师既去为集芳部,欲致梅卿,梅卿弗顾也。四喜部骤衰,始渐变昆曲,习秦、弋诸声,梅卿弗顾也。四喜部骎盛,则尽变昆曲,习秦、弋诸声,梅卿弗顾也。梅卿今年二十,扬州人。"②

这里所说的丁春喜的三个"弗顾",就是坚守"四喜的曲子"的传统。正是由于像丁春喜这样的艺人的坚守,四喜班的昆曲才没有由"渐变"发展到"尽变",九年之后,四喜班又出了一位昆曲的坚守者小天喜。成书于道光十七年丁酉(1837)的蕊珠旧史(杨懋建)《丁年玉笋志》云:"小天喜,字听香,扈姓。春福堂连喜胞弟。四喜部后来之秀也。近日昆腔歌喉,推金麟第一。听香出,遽掩其上","丁酉入春来,四喜部登场,座上客往往与春台相埒。每日不下七八百人。视前一二年,盖已倍之矣。天运循环,无往不复。善哉,司马季主之论卜也。四喜部屯极而亨,或者可复返嘉庆间旧观?则听香其先声乎"。③ 杨懋建认为当时昆曲唱得最好的是春台班的张金麟(其师即为原在四喜班、后入春台班的胡发庆),现在小天喜的歌喉轶张金麟而上之,四喜班的复兴大有希望了。

正是由于这样一代又一代艺人的坚守,咸丰、同治、光绪年间"四喜的曲子"的传统才仍有延续,本文即对此进行考述。

一

咸丰年间,四喜班艺人演出昆曲折子戏仍然相当集中,相当热闹。时人沈宝昌《翕羽巢日记》记录在北京多次观看四喜班演出,其中大部分是昆曲折子戏。

沈宝昌《翕羽巢日记》为残本,写作年份不明,有《历代日记丛抄》影印本④,又有谷曙光整理本⑤。安荣权《〈翕羽巢日记〉考证》⑥一文考出沈宝昌为安徽石埭人,客居蜀,道光二十四年(1844)举人,中举后滞留京城,号其室为"翕羽巢",咸丰年间曾任国子监助教。该文考出残存的《翕羽巢日记》写于咸丰七年(1857),其结论是可信的,本文即依此说。

日记中观剧记录甚多,如咸丰七年(1857)九月四日:"往庆和园四喜部观剧,……莲芬、阿寿、浣秋、小桂演《金山寺》,园中观者填塞。"(《翕羽巢日记》第40页)

九月五日:"清晨秋蘅以登场告。朝食后,遂往观剧于广和楼。……秋蘅演《折柳》,声情凄婉,触人离绪,曲终不见,殊惘惘也。"(《翕羽巢日记》第40页)

九月七日:"四喜部演剧,秋蘅《瑶台》、芷馨《琴挑》、幼珊《游园惊梦》、莲芬《折柳》、燕仙《独占》、蝶云《娘子军》、坤宝《女儿国》,燕莺睇态,花柳竞妍,容歌满舞,极一时之盛。"(《翕羽巢日记》第41页)

九月十三日:"秋蘅来,招至座前,数语遂登场,演《草桥惊梦》。回忆去岁于此地闻此曲,如昨日事;倏忽之间,已隔年矣。如梦如幻,岂第戏中人耶!莲芬、阿寿、浣秋、小桂演《金山寺》,保林、畹卿、巧龄、玉凤皆登场,亦一时之秀。巧龄靡颜腻理,近来更饶妩媚,茗初见而悦之。"(《翕羽巢日记》第42页)

九月二十日:"方朝食,秋蘅以登场告,遂往观于广德楼。……秋蘅演《小宴》,此曲终遂行。"(《翕羽巢日记》第44页)

九月二十三日:"朝食后,观剧于广德楼四喜部,史莲生约也。演黄四娘故事,翘楚尽登场。秋蘅举止羞涩,终不似北里中人。慧仙冶容媚态,将驾蓉仙而上之。弄琵琶者,乃一凡手,殊令人思稚香不置。"(《翕羽巢日

① 赵山林,男,1947年生,江苏扬州人。华东师范大学中文系教授。著有《中国戏曲传播接受史》等。
② 张际亮:《金台残泪记》卷一,载《清代燕都梨园史料》上册,中国戏剧出版社1988年版,第230页。
③ 蕊珠旧史(杨懋建):《丁年玉笋志》,载《清代燕都梨园史料》上册,中国戏剧出版社1988年版,第334—335页。
④ 《翕羽巢日记》,载《历代日记丛抄》第51册,学苑出版社2006年版。
⑤ 谷曙光整理:《翕羽巢日记》,《京剧历史文献汇编·清代卷》(七)"日记",凤凰出版社2011年版,第27—54页。以下引《翕羽巢日记》不另出注,只夹注书名、页码。
⑥ 安荣权:《〈翕羽巢日记〉考证》,《四川职业技术学院学报》2018年第5期。

记》第45页)

九月二十五日:"朝食后,观剧于庆乐园四喜部,仲京约也。……幼珊演《游园惊梦》,柔情绰态,宛然闺秀;浣秋演《庆安澜》,机迅体轻,四座惊赏,仲京此游为不负矣。"(《翕羽巢日记》第45页)

十月四日:"朝食后,观剧于庆和园四喜部,……观慧仙演《翠屏山》,曲尽情态。"(《翕羽巢日记》第47页)

十月十一日:"出正阳门,观剧于裕兴园,秋蘅演《瑶台》,旌旗亦媚,铠甲皆香。"(《翕羽巢日记》第49页)

十月十四日:"观蝶仙演郭暧故事。"(《翕羽巢日记》第49页)

十月十六日:"保林、红宝演《双丁记》,荡妇情态,摹写尽致,神乎技矣。"(《翕羽巢日记》第50页)

十月十九日:"朝食,约胡伯康、李仲琳、桂次元、郑丽东、吕荫南五明府观剧于中和园四喜部,……蓉仙演《莲花塘》。"(《翕羽巢日记》第51页)

十月二十七日:"酒阑,观剧于庆乐园四喜部,……复演黄四娘故事。翘楚登场者,惟莲芬、芷馨、阿寿、慧仙、蓉仙、瑞莲数人,慧仙姿态横生,亦殊自炫。"(《翕羽巢日记》第53页)

以上观剧的戏园都是当时的著名大戏园,如庆和园、广和楼、广德楼、庆乐园、裕兴园、中和园等。成书于道光二十二年(1842)的《梦华琐簿》云:"戏庄演剧,必徽班。戏园之大者如广德楼、广和楼、三庆园、庆乐园,亦必以徽班为主。下此,则徽班小班、西班相杂适均矣。"①从道光二十二年(1842)到咸丰七年(1857),十五年过去了,四喜班仍在这样的戏园演出,而且经常演出昆曲剧目。

观剧涉及的艺人颇多,大部分见于咸丰五年(1855)序本双影庵生《法婴秘笈》,其中莲芬为朱莲芬(1837—1893),时年十九岁;巧龄为江巧龄,号慧仙,亦即梅巧玲(1842—1882),时年十四岁,其幼时曾过继给江姓;蝶云为杜蝶云(1839—?),时年十七岁。以上三位最为著名。此外,燕仙为沈添喜,时年二十岁;幼珊为汤金兰,时年十八岁;浣秋为沈定儿,时年十八岁;小桂为郝小桂,时年十六岁;畹卿为钱喜禄,时年十六岁;芷馨为张庆林(一作张庆龄),时年十五岁;阿寿为沈寿儿,时年十五岁;坤宝(昆宝)为张添馥,时年十四岁;秋蘅为姚桂芳,时年十三岁。这些人当中,朱莲芬、杜蝶云、汤金兰、张庆林(张庆龄)、沈寿儿、姚桂芳都是苏州人,梅巧玲原籍也是苏州,他们与昆曲似乎存在一种天然的联系。

朱莲芬留待下节与杨鸣玉一道细论,本节先论其余几位,兼及四喜班其他相关艺人。

杜蝶云(1839—?),《昙波》云:"玉庆,姓杜氏,名堃荣,字蝶云,年十四,吴县人。骨秀神清,穆然意远。一颦一笑,不肯委曲媚人。往往绮筵杂遝,酒骤花驰,而蝶云酬对从容,群嚣顿息。度《琵琶行》一出,声态双超,感均顽艳。四座无言,青衫有泪,弥望皆白司马也。"②这里说杜蝶云表演的《四弦秋·送客》一出极具艺术感染力,"声态双超"是说声音动听,情态逼真。杜蝶云后来以小生著名,但他原习昆旦,《翕羽巢日记》便记录他演《娘子军》,这是一出新编昆剧。

张庆龄(1841—?),《明僮小录》列其为第一,云:"春华张庆龄,字芷馨,年十六,隶四喜部。不假雕饰,独出冠时,秋纤得中,仪态闲逸。当其酡颜半醉,倚榻微眠,星眸乍回,色授神与。无言却对,使人之意也消。工《小宴》《诧美》诸剧。容华都丽,俨然姬媵。及至齐妇琵琶,如怨如慕,又能使青衫泪湿也。圆璧方珪,无施不可。其艺尤有过人者,以之弁冕,谁曰不宜?"③这里说他擅演的昆曲折子戏有《长生殿·小宴》《风筝误·诧美》等。从前引《翕羽巢日记》的记录看,他擅演的昆曲折子戏还有《玉簪记·琴挑》等。

沈阿寿(1841—?),《怀芳记》云:"沈阿寿,字眉仙,蕊仙弟也。怃爽类兄,颜色词令差逊。扮《活捉》《刺虎》极工。《水斗》剧中,无莲芬则阿寿扮白蛇。水芝(朱莲芬字)出,阿寿扮青儿矣。"④这里说他擅演的昆曲折子戏有《水浒记·活捉》《铁冠图·刺虎》《雷峰塔·水斗》等。从前引《翕羽巢日记》的记录看,他与朱莲芬、沈寿儿、郝小桂曾多次演出《雷峰塔·水斗》,可见很受观众欢迎。他既能饰演青蛇,又能饰演白蛇,称得上一位多面手。

《菊部群英》云:"联星主人沈阿寿,号眉仙,苏州人。辛丑九月生。唱旦,兼昆乱。出兄本堂。前四喜名旦沈

① 蕊珠旧史(杨懋建):《梦华琐簿》,载《清代燕都梨园史料》上册,中国戏剧出版社1988年版,第349页。
② 四不头陀:《昙波》,载《清代燕都梨园史料》上册,中国戏剧出版社1988年版,第398页。
③ 《明僮合录·明僮小录》,载《清代燕都梨园史料》上册,中国戏剧出版社1988年版,第420页。《明僮合录》系余不钓徒《明僮小录》和殿春生《明僮续录》的合集。《小录》作于咸丰六年(1856)余不钓徒南归之时。《续录》是同治六年(1867)由安徽歙县人殿春生续作。
④ 萝摩庵老人:《怀芳记》,载《清代燕都梨园史料》上册,中国戏剧出版社1988年版,第591页。

宝珠之胞弟，住石头胡同。"并列其所演折子戏角色有《雷峰塔·水斗·断桥》之青蛇，《牡丹亭·游园惊梦》之春香，《渔家乐·刺梁》之邬飞霞，《跃鲤记·芦林》之庞夫人，《蝴蝶梦·说亲·回话》之田氏，《黄河阵》之琼霄，《娘子军》之平洪公主，《千里驹》之吕小姐，《破洪州》之穆桂英，《双沙河》之公主，《贪欢报》之李湘兰，《马上缘》之樊梨花，《夺锦标》之薛芳娘等①。

根据以上介绍，则沈阿寿之兄沈宝珠得名更在其先。《怀芳记》云："沈宝珠，字蕊仙。仪容艳逸，神采飞腾。每入座中，辣动群客。吐属可爱，真如聪慧女郎。语山可比夏秋芙，蕊仙可比王长桂，其美皆国色。以蕊仙比语山，则蕊仙独多清气矣。扮《双拜月》《赠剑》等戏，观者神为之往。予识宝珠，已掌四喜部矣，清气犹昔。"②可见他擅演《拜月亭记·双拜月》《百花记·赠剑》等。

张添馥（1842—？），《明僮小录》云："维新张添馥，又名昆宝，亦字芝仙。年十五，隶四喜部。善杂剧，《连厢》尤工。如承蜩，如弄丸，颇擅时誉。貌仅迈中人，而登场则粉腻脂柔，韶秀倍蓰。"③《怀芳记》云："京华菊部，真堪顾曲者，十不得一。维新堂弟子昆宝，丰容盛鬋，色艺俱胜。唱曲知辨阴阳，喉舌、务头、衬字，遇人辄问。"④从前引《翕羽巢日记》的记录看，他擅演的昆曲折子戏有《西游记·女儿国》等。

姚桂芳（1843—？），《明僮小录》云："春复姚桂芳，字秋蕙。丰采甚都，登场尤胜。"⑤"姚桂芳，字秋蕙。评者谓其清俊拔俗。"⑥从前引《翕羽巢日记》的记录看，他擅演的昆曲折子戏有《紫钗记·折柳》《南柯记·瑶台》《南西厢记·草桥惊梦》《长生殿·小宴》等。

后来列名"同光十三绝"者则有梅巧玲（1842—1882），号慧仙，为梅兰芳祖父。《菊部群英》称其"掌四喜部，唱旦，兼昆乱"，并列其所演昆曲折子戏角色为《劝善金科·思凡》之赵尼，《铁冠图·刺虎》之费宫娥，《长生殿·定情·赐盒·絮阁·小宴》之杨贵妃，《紫钗记·折柳》之霍小玉，《绣襦记·剔目》之李亚仙，《百花记·赠剑》之百花公主，《蝴蝶梦·说亲·回话》之田氏，《红楼梦》之史湘云，《雪中人》之夫人，《翠屏山》之潘巧云，《狮吼记·变羊》之柳夫人，《思志诚》之女老板等⑦。前引《翕羽巢日记》，记录他演出《翠屏山》之潘巧云等。

与梅巧玲同时列名"同光十三绝"者还有时小福（1846—1900）。《菊台集秀录》称时小福"名庆，字琴香，一字赞卿，小名阿庆。苏州人。掌四喜部，唱旦，兼昆、弋，并唱小生"，并列其所演昆曲折子戏角色为《义侠记·挑帘·裁衣》之潘金莲，《紫钗记·折柳》之霍小玉，《长生殿·小宴》之杨贵妃等⑧。

与梅巧玲、时小福同时列名"同光十三绝"者还有余紫云（1855—1910），余三胜之子，余叔岩之父。他是梅巧玲的弟子，演花旦，兼演青衣，也擅演昆曲。"娴丝竹，尤擅琵琶。其演《四弦秋》也，翠销红泣，韵自情来，正不徒江上余音，青衫泪湿矣。"⑨可见余紫云擅演蒋士铨的《四弦秋》。

在时小福主持的四喜班搭过班的，还有一位京剧名家杨隆寿（1854—1900）。张次溪《燕都名伶传》云："隆寿，皖人，杨福源子也。福源少孤，孑身来京。学昆曲，时程长庚自皖至，以二黄风靡一时，独福源能与颉颃，名史著。福源生二子，长隆寿，次佳小，习二黄，从长庚游，尽传其学。……先是，福源以昆曲名，清延招为升平署教师，历数十年，皆得宠遇。隆寿虽从长庚游，而于家学致力至深，尝曰：'吾学二黄，以应时尚，为谋生计耳。昆曲为古音遗响，安可绝传乎？'后搭演四喜、三庆，亦时演昆曲。"⑩杨隆寿所演昆曲，以《石秀探庄》《翠屏山》著称，享有"活石秀"之美誉。上引他的一段话，可以说代表了一部分京剧艺人对于昆曲的认识。他是梅兰芳的外祖父，梅兰芳后来也很重视昆曲，看来也受到他的影响。

时小福之徒秦凤宝（1860—？）亦擅演昆曲。艺兰生

① 邗江小游仙客：《菊部群英》，载《清代燕都梨园史料》上册，中国戏剧出版社1988年版，第489页。按《菊部群英》，邗江小游仙客辑录于同治十二年（1873）。小游仙客，又称小游仙馆主人，本名王小铁，曾在北京10余年。
② 萝摩庵老人：《怀芳记》，载《清代燕都梨园史料》上册，中国戏剧出版社1988年版，第586页。
③ 《明僮合录·明僮小录》，载《清代燕都梨园史料》上册，中国戏剧出版社1988年版，第420页。
④ 萝摩庵老人：《怀芳记》，载《清代燕都梨园史料》上册，中国戏剧出版社1988年版，第586页。
⑤ 《明僮合录·明僮小录》，载《清代燕都梨园史料》上册，中国戏剧出版社1988年版，第421页。
⑥ 萝摩庵老人：《怀芳记》，载《清代燕都梨园史料》上册，中国戏剧出版社1988年版，第589页。
⑦ 邗江小游仙客：《菊部群英》，载《清代燕都梨园史料》上册，中国戏剧出版社1988年版，第495—496页。
⑧ 佚名：《菊台集秀录》，载《清代燕都梨园史料》下册，中国戏剧出版社1988年版，第629页。
⑨ 艺兰生：《评花新谱》，载《清代燕都梨园史料》上册，中国戏剧出版社1988年版，第462页。
⑩ 张次溪：《燕都名伶传》，载《清代燕都梨园史料》下册，中国戏剧出版社1988年版，第1188页。

《宣南杂俎》引无睡生《秦凤宝小传》："秦凤宝,原名矗宝,字艳仙,直沽人。少侠而慧,好读平阳《三国志》,能辨别当世人贤否。既隶乐籍,其师绮春主人时小福教之习昆曲,节奏调和,遂精音律。挂名四喜、三庆两部。耻为女子装。所演《吟脱》《见娘》诸剧,青莲、梅溪神情毕肖。时岁在辛未,仅十二龄也。"①秦凤宝演生角,所演昆曲折子戏角色为《惊鸿记·吟诗脱靴》中之李白,《荆钗记·见娘》中之王十朋等。同治十年辛未(1871)秦凤宝为十二岁,则其当生于咸丰十年庚申(1860)。

年纪比时小福稍长者有钱阿四(1830—1903),邗江小游仙客《菊部群英》云："瑞春主人钱阿四,名玉寿,苏州人。隶四喜部,唱昆正旦。出南班。名生陈金爵之婿。住樱桃斜街。"《菊部群英》载其所演昆曲折子戏角色有《风筝误·后亲》之柳夫人,《红梨记·盘秋》之夫人,《荆钗记·拜冬》之夫人,《烂柯山·痴梦》之崔氏,《焚香记·阳告·阴告》之敫桂英,以及《双官诰》之何碧莲等②。钱阿四享有盛名,罗瘿公《鞠部丛谭》云："陈德霖所谈之梨园四大名家,曰任小凤、刘赶三、钱阿四、谭叫天。小凤本京人,桐华堂主人,隶四喜部唱旦。刘赶三,天津人,保身堂主人,隶永胜奎部唱丑,兼发生,能戏甚多。钱阿四,苏州人,瑞春主人,隶四喜部唱昆旦,为名生陈金爵之婿、梅巧玲之连襟也,王凤卿为其孙婿。今之小生钱俊仙,其孙也。俊仙门首犹榜瑞春堂,数十年物也。"③钱阿四与梅巧玲同为陈金爵之婿,而陈金爵是昆曲大家,梅兰芳说："我祖母的娘家从陈金爵先生以下四代,都以昆曲擅长,也是难得的。"④还有一层,钱阿四的孙婿王凤卿是梅兰芳长期的艺术搭档,1913年梅兰芳首次到上海演出,就是王凤卿力荐唱大轴戏,而梅兰芳在剧坛的地位从此上了一个台阶,其中渊源真是非同寻常⑤。

钱阿四之子钱宝莲(1854—?),《菊部群英》云："少主人宝莲,号秀珊,小名文玉,甲寅生。隶四喜、春台,唱昆旦兼花旦。"《菊部群英》载其所演昆曲折子戏角色有《占花魁·独占》之花魁,《长生殿·小宴》之杨贵妃,《玉簪记·茶叙》之陈妙常等⑥。

钱阿四之婿李艳侬(1851—?),《菊部群英》称："正名得华,小名套儿。顺天人,辛亥九月初九日生。唱青衫,兼昆生,善弹琴、吹笛、奕画。出嘉荫,瑞春钱阿四之婿。传载《明僮合录》。"⑦佚名《菊台集秀录》称："前掌四喜部,唱小生,兼昆、乱。"⑧《菊部群英》列其所演折子戏角色有《连相》,《牡丹亭·游园惊梦》之柳梦梅,《占花魁·醉归·独占》之秦锺,《紫钗记·折柳》之李益,《渔家乐·藏舟》之刘蒜,《玉簪记·琴挑》之潘必正,《连环记·梳妆·掷戟》之吕布,《风筝误·后亲》之韩琦仲,《雷峰塔·水斗》之许仙,《雷峰塔·祭塔》之白蛇等⑨。《菊台集秀录》列其所演昆曲折子戏角色有《狮吼记·梳妆·跪池》之陈季常⑩。

常与李艳侬合演者为沈芷秋(1848—?),下文还要介绍。罗瘿庵《鞠部丛谭》云:樊樊山为梅畹华咏《天河配》,作《明河篇》云："五十年前菊部头,芷秋艳侬炫霓羽。'并秋姓沈,唱昆旦;艳侬姓李,唱昆生,兼青衫。芷秋工演《游园惊梦》《鹊桥密誓》《梳妆掷戟》,恒与艳侬合演也。"⑪

这一时期四喜班擅演昆曲的艺人还有:

钱桂蟾(1855—?),佚名《菊台集秀录》云："熙春主人钱桂蟾,韩家潭,名青,字秋菱。顺天人,原籍苏州。隶四喜部,唱昆旦。"⑫并列其所演昆曲折子戏角色《劝善金科·思凡》之赵尼,《牡丹亭·游园惊梦》之杜丽娘,《红梨记·亭会》之谢素秋,《占花魁·醉归·独占》之花魁,《渔家乐·藏舟》之邬飞霞,《紫钗记·折柳》之霍小玉,《雷峰塔·游湖·借伞》之青蛇,《西游记·狐思》之雪姑,《玉簪记·琴挑·偷诗》之陈妙常,《长生殿·鹊桥密誓》之织女,《连环记·梳妆·掷戟》之貂蝉,《风筝

① 艺兰生:《宣南杂俎》,载《清代燕都梨园史料》上册,中国戏剧出版社1988年版,第527页。
② 邗江小游仙客:《菊部群英》,载《清代燕都梨园史料》上册,中国戏剧出版社1988年版,第497页。
③ 罗瘿公:《鞠部丛谭》,载《清代燕都梨园史料》下册,中国戏剧出版社1988年版,第794页。
④ 梅兰芳:《舞台生活四十年》,中国戏剧出版社1987年版,第38页。
⑤ 梅兰芳:《舞台生活四十年》,中国戏剧出版社1987年版,第134页。
⑥ 邗江小游仙客:《菊部群英》,载《清代燕都梨园史料》上册,中国戏剧出版社1988年版,第497页。
⑦ 邗江小游仙客:《菊部群英》,载《清代燕都梨园史料》上册,中国戏剧出版社1988年版,第493页。
⑧ 佚名:《菊台集秀录》,载《清代燕都梨园史料》下册,中国戏剧出版社1988年版,第631—632页。
⑨ 邗江小游仙客:《菊部群英》,载《清代燕都梨园史料》上册,中国戏剧出版社1988年版,第493页。
⑩ 佚名:《菊台集秀录》,载《清代燕都梨园史料》下册,中国戏剧出版社1988年版,第631—632页。
⑪ 罗瘿公:《鞠部丛谭》,载《清代燕都梨园史料》下册,中国戏剧出版社1988年版,第796页。
⑫ 佚名:《菊台集秀录》,载《清代燕都梨园史料》下册,中国戏剧出版社1988年版,第645页。

误·谢亲》之戚小姐等①。钱桂蟾原在三庆班,《菊部群英》云:"桂蟾主人,姓钱,号秋菱,又号荇香。本京人,原籍苏州,乙卯八月初四日生。前春和钱如兰之子。部同。唱昆旦,善画,工管弦。壬申出师。"②而所列折子戏则与《菊台集秀录》相同。

乔蕙兰(1859—?),《菊部群英》云:"蕙兰,姓乔,号纫仙,小名桂祺。冀州人,己未生。隶三庆、四喜。唱昆旦。善书。辛未出台。"③乔蕙兰生于己未(1859),辛未(1871)出台,则其出台时为十三岁。《菊部群英》列其演出的折子戏有《花鼓》之婆子,《紫钗记·折柳》之霍小玉,《渔家乐·藏舟》之邬飞霞,《玉簪记·偷诗》之陈妙常,《双红记·盗绡》之红线,《琵琶行》之花秀红,《义侠记·戏叔·挑帘·裁衣》之潘金莲,《蝴蝶梦·说亲·回话》之田氏,《牡丹亭·游园惊梦》之杜丽娘等④。《评花新谱》称其"丰神绰约,顾影寡俦,度曲甚佳。惜不轻易登场,只见其《折柳》一出,缠缠绻绻,一往情深,令人想见霍小玉送别时也"⑤,可见其表演的水准。乔蕙兰是梅兰芳的昆曲老师,1922年梅社所编《梅兰芳》第一章"梅兰芳之事略"谈及梅兰芳向乔蕙兰学习昆曲的情况:"都中昆曲衰败之极,都中诸名士谓欲振兴昆曲非梅郎不可,共劝其习之,梅郎乃延老供奉乔蕙兰教授。蕙兰今年六十余,德霖之师也。樊山初次会试,与之往还甚密。蕙兰为都中昆旦第一,至今在帘内度曲,尚娇脆若十五六女郎也。所授已二十余出,皆精熟,惟配角难求,所演出者仅《出塞》《风筝误》《思凡》《闹学》《拷红》等数出而已,其余尚未演也。"⑥可见乔蕙兰的昆曲表演水准相当高,教学也是极其认真的。"四大名旦"中的另一位名旦程砚秋,也曾经向乔蕙兰学过昆曲。

二

这里要特别说一下名列"同光十三绝"的四喜班著名昆丑杨鸣玉(1815—1894),他原名阿金,字俪笙,号鸣玉,乳名娃子,因排行第三,故人称杨三,祖籍江苏扬州甘泉县。自幼入苏州科班学昆生,后改昆丑,奠定扎实的文武戏功底。道光年进京后曾搭和春、双奎、老嵩祝成各班,后搭四喜班,专演昆丑。擅演《荡湖船》布客、《打花鼓》公子、《水浒记·活捉》张文远、《洛阳桥·投文》夏德海、《僧尼会》和尚⑦,此外武戏尚能演《偷甲记·盗甲》《连环记·问探》等,文戏能演《借靴》《十五贯·测字访鼠》《风筝误》等。所演《跃鲤记·芦林》《风筝误·惊丑》《东窗事犯·扫秦》《渔家乐·相梁·刺梁》《拾金》《思志诚》等,均堪称杰作。尤与曹春山合演《绣襦记·教歌》《琵琶记·拐儿》被誉为双绝;与朱莲芬合演《劝善金科·下山》《水浒记·活捉三郎》,表演生动,功夫非凡,享誉一时。吴焘《梨园旧话》云:"昆丑杨三,隶四喜班,与四十年前隶济南高升班之郭四,同由苏州科班出身,同以昆丑著名。……杨之佳剧如《盗甲》《访鼠》,其身段之灵活,固极出色。他如《风筝误》之丑女及《陈仲子》《借靴》等剧,则'神妙直到秋毫巅',观者无不绝倒。不知如何揣摩,始能臻此境界?殆谚所谓'天生吃此饭者'也。"⑧杨鸣玉艺术高超,名声远播。甲午中日战争中,北洋水师败绩,全国舆论哗然。慈禧太后不得已,下令褫夺李鸿章黄马褂,以搪塞舆论。一天北京文昌馆演出《白蛇传·水斗》,杨鸣玉扮演水族中之龟丞相,传令:"娘娘法旨:虾将鱼兵,往攻金山寺!"队伍中恰好有鳖大将身穿黄褂,杨临机讽刺,令其奋勇当先,喝曰:"如有退缩,定将黄马褂褫夺不贷!"于是堂座(普通座位)之观众皆大声叫好。不久,杨鸣玉病殁,有人成一对联曰:"杨三已死无苏丑,李二先生是汉奸!"很快传遍了北京城⑨。

杨鸣玉对昆曲折子戏的表演精雕细琢,创造了很多精品。据萧长华转述杨鸣玉的学生宋万泰(即萧长华的本师)的回忆:"他演'活捉'的张三郎(杨三常与朱莲芬合演此剧),当阎婆惜在台上追逐张三的时候,他蹲着身子倒退,围着桌子转圈。全身、五官都有动作。舌头往外伸转,脖子一伸一缩,甩发旋转不已,身轻如燕,足快如风。满台上充满了阴森森的鬼气。唱到'我泪沾襟'的时候,内行称为'三关窍'第一个浪头(昆剧鼓板的一

① 佚名:《菊台集秀录》,载《清代燕都梨园史料》下册,中国戏剧出版社1988年版,第645页。
② 邗江小游仙客:《菊部群英》,载《清代燕都梨园史料》上册,中国戏剧出版社1988年版,第493页。
③ 邗江小游仙客:《菊部群英》,载《清代燕都梨园史料》上册,中国戏剧出版社1988年版,第479页。
④ 邗江小游仙客:《菊部群英》,载《清代燕都梨园史料》上册,中国戏剧出版社1988年版,第479页。
⑤ 艺兰生:《评花新谱》,载《清代燕都梨园史料》上,中国戏剧出版社1988年版,第463页。
⑥ 梅社编:《梅兰芳》,中华书局1922年版,第3—4页。
⑦ 杨静亭编辑:《都门纪略》(同治三年刻本),《京剧历史文献汇编·清代卷》(二)"专书下",凤凰出版社2011年版,第920页。
⑧ 吴焘:《梨园旧话》,载《清代燕都梨园史料》下册,中国戏剧出版社1988年版,第823页。
⑨ 杨啸谷:《竹扉闲话》,转引自任二北《优语集》,上海文艺出版社1981年版,第220页。

种名词),张三双眼直视,眼珠定在当中,仿佛月亮给白云围绕了。第二个浪头,黑眼珠就只剩下一半了,留在眼睛的上眶,有如落日衔山。到了第三个浪头,双眼全白,眼珠上插,一直到终场,始终保持白盲状态。等到阎婆惜的鬼魂,把手帕绕在张三郎的颈上,提到场上,他的身体随着阎婆惜的手,忽高忽低,好像一盏纸灯笼,随风旋转,活像一个僵尸。入场时这死去的张三郎,躺在台上;一人捧首,一人捧足,把他抬起来,他的身体挺直不屈,就像一块铁板。这种功夫内行称为'铁板桥',不经长期锻炼,是不能成熟的。"

"他演'访鼠测字'的娄阿鼠,在庙内测字一场,他跟假扮测字先生来访案的况太守(锺)同坐在一条板凳上,静听况太守替他测字。等况说到了阿鼠身上,鼠这一惊,非同小可,从凳子上往后一坐,把上身弯下去,再连头带脚同时从凳下钻出,盘着腿,纵身仍坐在板凳上原处。像这样复杂的身段,要在极快的时间里,极敏捷地表演出来,实在不是容易的事。"

"他演'思凡下山'的和尚,内中有两个身段,那就更难了。脚步是下山的姿势,嘴里唱着曲子,头颈部分不住地转动。所挂的念珠,也随着打转,愈转愈快。念珠倏忽离颈,腾空而上,一刹那又落下来,还要仍旧套在颈上,继续转动。他背尼姑下山时,赤足,口衔双靴,先往左面扔出一只,再向右面扔出另外一只,那真是绝活。"

"他演'起布问探'的探子,手持月华旗,边唱边舞,舞出种种不同的花样来;这还不算难,难在旗角不卷,始终保持方形。"

"他演'时迁盗甲'的时迁,是用两张桌子、一把椅子,垒为三层。时迁先竖蜻蜓,用脚勾住第一张桌子,翻到第二张桌,拿脚钩住椅背,再把身子挺起,站在椅子上,将甲盗到手。口内衔着包袱,双脚插在椅背的空隙里,仰面翻身而下。回到第二层桌子边,再仰面翻身跳下。身段复杂极了。"①

杨鸣玉影响深远,梅兰芳回忆说:"我知道跟我祖父同时期的有两位昆曲专家——杨鸣玉和朱莲芬。等到他们的晚年,已经是皮黄极盛的时期。可是他们每次出演,仍旧演唱昆曲,观众也并不对他们冷淡,尤其是杨鸣玉更受台下的欢迎。"②

还有同样名列"同光十三绝"的四喜班著名昆旦朱莲芬(1837—1893)③,原名延禧,字水芝,号福寿。祖籍江苏元和。寓所名紫阳堂,位于宣南樱桃斜街。幼学昆旦及花旦,后又兼习皮黄,文武昆乱,各有所长,尤精昆曲。同治年间入四喜班,名重一时。擅演《劝善金科·思凡》之赵尼,《桃花扇·寄扇》之李香君,《牡丹亭·游园惊梦·寻梦》之杜丽娘,《疗妒羹·题曲》之乔小青,《雷峰塔·水斗·断桥》之白蛇,《金雀记·乔醋·醉圆》之夫人,《占花魁·醉归·独占》之花魁,《风筝误·后亲》之戚小姐,《水浒记·活捉》之阎婆惜,《翡翠园·盗令》之赵翠儿,《跃鲤记·芦林》之庞夫人,《红梨记·盘秋》之谢素秋,《连环记·小宴·大宴·梳妆·掷戟》之貂蝉,《玉簪记·琴挑·偷诗》之陈妙常,《狮吼记·梳妆·跪池》之柳夫人,《狮吼记·三怕》之词云,《拜月亭记·双拜月》之王瑞兰,《西楼记·楼会·拆书》之穆素徽④,又擅演《蝴蝶梦·劈棺》之庄子妻等⑤。《活捉》一剧,常与名丑杨鸣玉合作,《奇双会》配以王楞仙之小生,均珠联璧合,享誉剧坛。沈太侔《宣南零梦录》谈及光绪早年剧坛:"每届腊月,三庆演《三国志》,四喜演全本《五彩舆》。两班角色均极齐全,寻常戏目必有昆曲一二折,堂会戏尤推重朱莲芬。光绪甲申后,昆戏忽然绝响,亦甚奇也。"⑥

四不头陀《昙波》:"福寿,名延禧,姓朱氏,字莲芬,年十八,吴县人。垂髫时,其兄挈之来京。兄故业优,强之学,遂工南北曲。顾雅自爱,喜读唐贤小诗,尤善行楷。色艺与诸名伶埒,而神气清朗,吐属隽永则过之。……其度《折柳》《茶叙》《偷诗》《惊梦》诸曲俱妙绝,余曾各系以词。"⑦所赋四首词分别是《贺新凉》《倾杯乐》《木兰花慢》《浪淘沙》,限于篇幅,此处不录。

朱莲芬影响深远,梅兰芳回忆说:"他跟徐小香、王楞仙等合演的'琴挑''问病''游园惊梦''梳妆''掷

① 以上萧长华的转述,见梅兰芳《舞台生活四十年》,中国戏剧出版社1987年版,第30—32页。
② 梅兰芳:《舞台生活四十年》,中国戏剧出版社1987年版,第29页。
③ 按朱莲芬卒年,一般作1884年,实际上应为1893年,根据是《王文韶日记》光绪二十一年(1895)元月初七日:"莲芬之第八子来见,名桂秋,年十八,唱发生,英秀不俗,莲芬已于前年六月物故,回忆四十年前旧游,不禁感慨系之。"(《京剧历史文献汇编》(九)"日记"凤凰出版社2011年版,第192页)
④ 邗江小游仙客:《菊部群英》,载《清代燕都梨园史料》上册,中国戏剧出版社1988年版,第498页。
⑤ 佚名:《菊台集秀录》,载《清代燕都梨园史料》下册,中国戏剧出版社1988年版,第635页。
⑥ 沈太侔:《宣南零梦录》,载《清代燕都梨园史料》下册,中国戏剧出版社1988年版,第804页。
⑦ 四不头陀:《昙波》,载《清代燕都梨园史料》上册,中国戏剧出版社1988年版,第394页。

戟''折柳''阳关';跟杨鸣玉合演的'思凡下山''活捉三郎',唱、念、做、表样样精能,着实享过盛名。他的身材较长,他就会想法遮盖自己在天赋上的缺点。出了台常把裙子系高一点,身子微微一蹲。举步时脚从横里伸出来走,照样灵动而轻快,让台下看了,并不感觉到他的腿长。这就是功夫了。"① 朱莲芬的这些艺术经验,对于后辈艺人而言都是极其珍贵的。

三

四喜班之所以能够长期保持演唱昆腔戏的特色,与其比较稳定的人才输送渠道有关,这就是当时有一些堂子,堂主人擅长昆曲,口传心授,自然形成了培养昆曲人才的优势,为昆曲的传承做出了积极的贡献,正如苕溪艺兰生作于光绪四年(1878)的《侧帽余谭》所云:"昆曲之于三部,藉延一线引耳","雏伶昆剧,惟四喜最多,三庆次之,春台几如广陵散矣"。②

据同治十二年(1873)刻本邗江小游仙客《菊部群英》记载,闻德堂主人徐阿三(徐小香胞弟,昆旦),学艺于此者有昆旦任桂林、赵桂芸、薛桂芝,昆生王桂官(王楞仙),出师之后,都进入四喜班③;春华堂主人朱双喜(昆旦),学艺于此者有昆生顾芷孙,昆旦张芷荼、吴芷茵、范芷湖,出师之后,都进入四喜班④;咏秀堂主人朱小元(武旦),学艺于此者有昆旦玉儿、花旦、昆旦、青衫周四十儿,胡子生王升儿,出师之后,都进入四喜班⑤;敬善堂主人曹春山(昆老生),学艺于此者有昆旦、青衫张敬福,昆旦江敬禄,花旦郭敬喜,出师之后,都进入四喜班⑥;景和堂主人梅巧玲(旦,兼昆乱),学艺于此者有昆旦、花旦、青衫余紫云,武生张瑞云,武旦孙福云,老生、小生、昆生陈瑞云,出师之后,都进入四喜班⑦;岫云堂主人徐小香(小生,兼昆乱),学艺于此者有昆旦、青衫徐如云(徐小香之子),昆旦、花旦董度云,丑、胡子生、昆生郑多云,昆旦陈五云,昆旦、小生、丑李亦云,出师之后,都进入四喜班⑧。可见四喜班对于昆曲的传承,确实是有贡献的。

下面选择一些有代表性的例子来看一看,先看学艺于徐阿三主持的闻德堂的一组:

桂林(姓任,本姓王,号燕仙。本京人,戊午四月初四日生。隶四喜,唱昆旦。春台丑汪永泰之子)。⑨

按:这里的记载出自邗江小游仙客《菊部群英》,该书辑录于同治十二年(1873)。任桂林生于戊午(1858),则《菊部群英》成书之年为十六岁。邗江小游仙客记载他演出过的折子戏角色有《西游记·狐思》之玉面姑姑,《红叶记·捞月》之韩国夫人,《水浒记·后诱》之阎婆惜,《义侠记·挑帘·裁衣》之潘金莲,《上坟》之萧素贞,《邯郸梦·打番》之卢生,《风筝误·后亲》之柳夫人等⑩。

桂官(姓王,号楞仙。本京人,己未四月初四日生。正名树荣。部同,唱昆生。怡道人有传)。⑪

按:王桂官生于己未(1859),则《菊部群英》成书之年为十五岁。邗江小游仙客记载他演出过的折子戏角色有《浣纱记·寄子》之伍兴,《白兔记·回猎》之咬脐郎,《白罗衫·看状》之苏公子,《一种情·冥勘》之炳灵公,《舟配》之陈春生,《荣归》之赵廷玉,《风筝误·后亲》之韩琦仲,《南西厢记·长亭》之张珙等⑫。

王桂官、任桂林合演的折子戏有:

仝:《打番》(桂官、桂林番儿)、《游园惊梦》(桂官柳梦梅、桂林杜丽娘)

《醉归》(桂官秦锺、桂林花魁)、《独占》(桂官、桂林同上)

《琴挑》(桂官潘必正、桂林陈妙常)、《姑阻失约》

① 梅兰芳:《舞台生活四十年》,中国戏剧出版社1987年版,第29—30页。
② 苕溪艺兰生:《侧帽余谭》,载《清代燕都梨园史料》上册,中国戏剧出版社1988年版,第602页。按《侧帽余谭》光绪四年(1878)作。
③ 邗江小游仙客:《菊部群英》,载《清代燕都梨园史料》上册,中国戏剧出版社1988年版,第475—477页。
④ 邗江小游仙客:《菊部群英》,载《清代燕都梨园史料》上册,中国戏剧出版社1988年版,第481—482页。
⑤ 邗江小游仙客:《菊部群英》,载《清代燕都梨园史料》上册,中国戏剧出版社1988年版,第487—488页。
⑥ 邗江小游仙客:《菊部群英》,载《清代燕都梨园史料》上册,中国戏剧出版社1988年版,第488—489页。
⑦ 邗江小游仙客:《菊部群英》,载《清代燕都梨园史料》上册,中国戏剧出版社1988年版,第495—497页。
⑧ 邗江小游仙客:《菊部群英》,载《清代燕都梨园史料》上册,中国戏剧出版社1988年版,第499—501页。
⑨ 邗江小游仙客:《菊部群英》,载《清代燕都梨园史料》上册,中国戏剧出版社1988年版,第475页。
⑩ 邗江小游仙客:《菊部群英》,载《清代燕都梨园史料》上册,中国戏剧出版社1988年版,第475页。
⑪ 邗江小游仙客:《菊部群英》,载《清代燕都梨园史料》上册,中国戏剧出版社1988年版,第475页。
⑫ 邗江小游仙客:《菊部群英》,载《清代燕都梨园史料》上册,中国戏剧出版社1988年版,第476页。

(桂官、桂林同上)

《吞丹》(桂官李余林、桂林狐狸)、《乔醋》(桂官潘岳、桂林夫人)

《藏舟》(桂官刘蒜、桂林邬飞霞)、《亭会》(桂官赵伯畴、桂林谢素秋)

《后约》(桂官唐伯虎、桂林秋香)、《赠剑》(桂官海俊、桂林百花公主)

《回头岸》(桂官刘远生、桂林吴氏)、《大小宴》(桂官吕布、桂林貂蝉)

《奇双会》(桂官知县、桂林夫人)、《说亲回话》(桂官王孙、桂林田氏)①

据此,王桂官、任桂林合演的折子戏有《邯郸梦·打番》《牡丹亭·游园惊梦》《占花魁·醉归·独占》《玉簪记·琴挑·姑阻·失约》《吞丹》《金雀记·乔醋》《渔家乐·藏舟》《红梨记·亭会》《桂花亭·后约》《百花记·赠剑》《回头岸》《连环记·小宴·大宴》《奇双会》《蝴蝶梦·说亲·回话》等。《评花新谱》谓桂官"与同师桂林合演《鹊桥密誓》诸剧,逸韵悠扬,深情若揭"②,可见他们又擅演《长生殿·鹊桥·密誓》。

桂芸(姓赵,号聘仙,小名恩赐。本京人,庚申生。部同。唱昆旦)。③

按:赵桂芸生于庚申(1860),则《菊部群英》成书之年为十四岁。邗江小游仙客记载了他演出过的折子戏有《南西厢记·寄东》之红娘,《舟配》之周玉姐,《回头岸》之丫鬟,《盘丝洞》之蜘蛛,《风筝误·后亲》之戚小姐等④。

桂芝(姓薛,原名玉福,号□□,小名锁儿。本京人,庚申生。部同,唱昆旦。旧属盛安。桂芝已去)。⑤

按:薛桂芝亦生于庚申(1860),则《菊部群英》成书之年亦为十四岁。邗江小游仙客记载他演出过的折子戏有《邯郸梦·打番》之番儿,《南西厢记·拷红》之红娘,《牡丹亭·学堂》之春香,《一种情·冥勘》之馨娘,《荣归》之小姐等⑥。

至于王桂官、任桂林、赵桂芸、薛桂芝四人合演的折子戏,则有:

仝:《游湖借伞》桂官(许宣)、桂林(白蛇)、桂芸(船妇)、桂芝(青蛇)

《水斗》桂官(哪吒)、桂林(木叱)、桂芸(青蛇)、桂芝(白蛇)

《双官诰》桂官(冯雄)、桂林(何碧莲)、桂芸(二娘)、桂芝(大娘)

《乾元山》桂官(哪吒)、桂林(太乙真人)、桂芸(石矶)、桂芝(碧云公主)

《鹊桥密誓》桂官(唐明皇)、桂林(杨贵妃)、桂芝(牛郎)、桂芸(织女)⑦

可见他们四人合演的折子戏有《雷峰塔·游湖·借伞·水斗》《双官诰》《乾元山》《长生殿·鹊桥密誓》。令人感兴趣的是他们还是多面手,如在《雷峰塔》中,任桂林既可以饰白蛇,也可以饰木叱;赵桂芸既可以饰船妇,也可以饰青蛇;薛桂芝既可以饰青蛇,也可以饰白蛇。俱能配合默契,相得益彰,说明他们具有相当全面的艺术功力。

再看学艺于朱双喜(1832—?)主持的春华堂的一组。

按:朱双喜本人原来就是四喜班昆旦。《菊部群英》云:"春华主人朱双喜,正名士敏,号韵秋,外号'羊毛笔'。苏州人,壬辰三月初五生。前隶四喜部,唱昆旦。出净香,住韩家潭。"⑧《怀芳记》云:"朱双喜,字琴仙,一字韵秋,苏州人,梅生之妻弟也。净香堂弟子,所居曰春华堂。十三四时风趣天然,不假雕饰,真如出水芙蓉。喁喁吴语,眼娚眉清,见者莫不爱之,号之曰'羊毛笔',喻其柔也。长益妍丽,擅名十余年。晚蓄弟子,亦皆有盛名于时。自春福堂陈长春后,惟韵秋最为称意,而'羊毛笔'之号不衰。'羊毛笔'席丰厚者二十余年,近闻散遣弟子,挈家南归,曲中殆不能有二。"⑨《侧帽余谭》云:"春华朱主人,吴产也。年逾花甲,若辈望之如鲁灵光。

① 邗江小游仙客:《菊部群英》,载《清代燕都梨园史料》上册,中国戏剧出版社1988年版,第476页。
② 艺兰生:《评花新谱》,载《清代燕都梨园史料》上册,中国戏剧出版社1988年版,第461页。
③ 邗江小游仙客:《菊部群英》,载《清代燕都梨园史料》上册,中国戏剧出版社1988年版,第476页。
④ 邗江小游仙客:《菊部群英》,载《清代燕都梨园史料》上册,中国戏剧出版社1988年版,第476页。
⑤ 邗江小游仙客:《菊部群英》,载《清代燕都梨园史料》上册,中国戏剧出版社1988年版,第476页。
⑥ 邗江小游仙客:《菊部群英》,载《清代燕都梨园史料》上册,中国戏剧出版社1988年版,第476页。
⑦ 邗江小游仙客:《菊部群英》,载《清代燕都梨园史料》上册,中国戏剧出版社1988年版,第476—477页。
⑧ 邗江小游仙客:《菊部群英》,载《清代燕都梨园史料》上册,中国戏剧出版社1988年版,第481页。
⑨ 萝摩庵老人:《怀芳记》,载《清代燕都梨园史料》上册,中国戏剧出版社1988年版,第587页。

喜用羊毫作擘窠字,故人称之曰'羊毛笔'。其徒张芷馨辈,咸丰间负重名。已离绮障,得及见者,为芷荪、芷湘、芷荃,亦驰名菊部,厚获缠头。主人久厌嚣尘,徒以三芷年幼,未能恝忘。后三芷浸衰,乃不责身价,各为削籍。已遂翩然一舸泛五湖。去时有'腰缠十万贯,骑鹤上扬州'之羡。"①周明泰《道咸以来梨园系年小录》谓朱双喜"出净香堂,隶四喜部,唱昆旦。自营春华堂,收徒甚众,有'春华八芷'之名。长曹芷兰,昆青衣;次沈芷秋,昆青衣(即陈德霖原配妻父);三张芷芳,武旦;四陈芷衫,武生;五顾芷荪,昆乱小生;六张芷荃,昆乱青衣;七吴芷茵,昆青衣;八范芷湘,昆旦。"②

"春华八芷"之中,第一位曹芷兰情况不明,其余七人依次分述如下:

沈芷秋(1848—?)。《菊部群英》云:"丽华主人沈芷秋,正名全珍,苏州人。丁未十二月十一日生,唱昆旦。出春华。前净香郑莲桂之婿。传载《明僮合录》。"并列其所演折子戏角色有《劝善金科·思凡·下山》之赵尼,《牡丹亭·游园惊梦·寻梦·圆驾》之杜丽娘,《长生殿·鹊桥密誓·絮阁·小宴》之杨贵妃,《红叶记·捞月》之韩国夫人,《占花魁·醉归·独占》之花魁,《玉簪记·琴挑·偷诗》之陈妙常,《紫钗记·折柳》之霍小玉,《渔家乐·藏舟》之邬飞霞,《金雀记·乔醋》之夫人,《狮吼记·梳妆·跪池》之柳夫人,《西楼记·楼会》之穆素徽,《翡翠园·盗令》之赵翠儿,《风筝误·后亲》之戚小姐,《雷峰塔·断桥》之白蛇,《南柯记·瑶台》之公主等③。

前文已经说过沈芷秋常与李艳侬合演《游园惊梦》《鹊桥密誓》《梳妆掷戟》④,此外沈芷秋也常与万芷侬合演。李慈铭《越缦堂菊话》云:"同治三年四月十三日癸未:晴,有风。上午诣德甫,遂偕刘慈民舍人、谭研孙工部同至三庆部,听四喜部芷侬、芷秋演《独占》。情态极妍,尚有旧院承平风韵。"⑤同治三年(1864),沈芷秋时年十七岁。

《明僮合录·明僮续录》亦云:"丽华沈全珍,字芷秋,吴人。玉立亭亭,擅硕人其颀之胜。演《游园惊梦》《鹊桥密誓》等剧,体闲仪静,缠绵尽情。每登场,恒芷侬偶,璧合珠联,奚啻碧桃花下神仙侣也。"又云:"棣华万希濂,字芷侬,吴人。秀骨天成,意态闲适。貌骚人墨士,惟妙惟肖,性相近也,吐属温雅,无叫嚣之习。善奕、工书,孜孜不倦。笔意似赵吴兴,秀媚可喜。十余年来,诸名伶唯莲芬工行楷,以能书著称。芷侬晚出,书名几与之垺,可谓能自立者。"⑥可见他们的表演是有一种书卷气的。

张芷芳(1851—?)。《菊部群英》云:"蕴华主人张芷芳,名蓉官,安徽合肥县人。辛亥八月二十二日生。隶四喜部。唱武旦,出春华,保身刘赶三暨前忠恕张二奎之婿。传载《明僮合录》。"并列其所演折子戏角色有《无底洞》之老鼠、《白水滩》之徐绯珠、《神州擂》之扈三娘、《蟠桃会》之猪婆龙、《青石山》之狐狸、《金山寺》之水怪、《飞叉阵》之公主等⑦。

按:《无底洞》,清人有同名传奇;《白水滩》,见《通天犀》传奇;《神州擂》,有同名传奇;《蟠桃会》见《孤本元明杂剧·八仙过海》;《青石山》见《长生记》传奇及昆曲《请师斩妖》;《金山寺》即《雷峰塔·水门》;《飞叉阵》见《孤本元明杂剧·聚兽牌》⑧。可见这些武戏折子戏都是昆曲的演法,至少对昆曲演法有所借鉴。

张芷芳的弟子有张菊秋(1861—?)。《菊部群英》谓张菊秋:"正名椿,号忆仙,小名利儿。本京人,庚申十二月初六日生。隶四喜。唱昆旦兼青衫。辛未出台。"⑨张菊秋生于庚申十二月初六日,西历已经是1861年。他辛未(1871)出台,则出台之时年仅十一岁。《菊部群英》记载他演出过的折子戏有《湖船》之张大姐,《女词》之李小姐,《牡丹亭·学堂·游园惊梦》之春香,《占花魁·独占》之花魁,《琵琶行》之花秀红,《舟配》之周玉姐,《义侠记·挑帘·裁衣》之潘金莲,《彩楼记·抛球·探窑》之王宝钏,《雷峰塔·祭塔》之白蛇等⑩。

① 苕溪艺兰生:《侧帽余谭》,载《清代燕都梨园史料》上册,中国戏剧出版社1988年版,第614—615页。
② 周明泰:《道咸以来梨园系年小录》,"几礼居戏曲丛书"第三种,1932年,第6页下。
③ 邗江小游仙客:《菊部群英》,载《清代燕都梨园史料》上册,中国戏剧出版社1988年版,第486页。
④ 罗瘿公:《鞠部丛谭》,载《清代燕都梨园史料》下册,中国戏剧出版社1988年版,第796页。
⑤ 李慈铭:《越缦堂菊话》,载《清代燕都梨园史料》下册,中国戏剧出版社1988年版,第703页。
⑥ 《明僮合录·明僮续录》,载《清代燕都梨园史料》上册,中国戏剧出版社1988年版,第427页。
⑦ 邗江小游仙客:《菊部群英》,载《清代燕都梨园史料》上册,中国戏剧出版社1988年版,第478页。
⑧ 以上剧本来历分见陶君起:《京剧剧目初探》,中华书局2008年版,第124页、第255页、第195页、第308页、第309页、第215页、第49页。
⑨ 邗江小游仙客:《菊部群英》,载《清代燕都梨园史料》上册,中国戏剧出版社1988年版,第478页。
⑩ 邗江小游仙客:《菊部群英》,载《清代燕都梨园史料》上册,中国戏剧出版社1988年版,第478页。

陈芷衫(1852—?)。《菊部群英》云:"宝善主人陈芷衫,名润官,小名磬声,外号'小辫子'。本京人,原籍安徽,壬子四月初二日生。唱昆生,兼武生。工隶书,善画兰、饮奕。出春华,清馥徐阿福之婿。传载《明僮合录》。"并列其所演折子戏角色有《白罗衫·看状》之苏公子,《紫钗记·折柳》之李益,《连环记·问探》之吕布,《雅观楼》之李存孝,《探庄》之石秀等①。

陈芷衫有弟陈荔衫(1861—?)。《菊部群英》云:"二主人陈荔衫,小名连元,本京人,原籍安徽,辛酉五月二十四日生。隶四喜部,唱昆生兼武生。壬申出台。同胞兄弟,同住韩家潭。"②陈荔衫壬申(1872)出台,则出台之时年仅十二岁。《菊部群英》记载他演出过的折子戏角色有《浣纱记·寄子》之伍兴,《白兔记·回猎》之咬脐郎,《探庄》之石秀,《雅观楼》之李存孝等③。

顾芷荪。《菊部群英》云:"芷荪,姓顾,名长明,号彼农,行十。本京人,戊午十一月十一日生。隶四喜,唱昆生,兼昆旦,善鼓板。本师棣华万芷侬。"

按:顾芷荪生于戊午(1858),则《菊部群英》成书之年为十六岁。《菊部群英》记载他演出过的折子戏角色有《西游记·胖姑》之小孩,《南柯记·花报》之探子,《连环记·问探》之探子,《雷峰塔·游湖·借伞·断桥》之许仙,《南西厢记·跳墙·下棋》之张珙,《桂花亭》之唐伯虎,《连环记·梳妆·掷戟》之吕布,《荣归》之赵廷玉,《巧姻缘》之孙玉郎,《卖甲鱼》之厨子,《南柯记·瑶台》之淳于棼,《湖船》之张大姐,《西游记·女儿国》之丞相,《西游记·狐思》之欢姑,《琵琶行》之艄婆,《昭君》之王嫱等④。

张芷荃。《菊部群英》云:"芷荃,姓张,名富官,号湘航,行十一。江苏吴县人,乙卯正月四日生。部同。唱昆旦,善书、奕,工管、弦子。昆老旦张亭云之子。"

按:张芷荃生于乙卯(1855),则《菊部群英》成书之年为十九岁。邗江小游仙客记载他演出过的折子戏角色有《西游记·胖姑》之娘子,《南柯记·花报》之探子,《雷峰塔·游湖·借伞·断桥》之白蛇,《南西厢记·跳墙·下棋》之崔莺莺,《连环记·梳妆·掷戟》之貂蝉,《卖甲鱼》之鱼婆,《西游记·女儿国》之国王,《西游记·狐思》之玉面姑姑,《琵琶行》之花秀红,《南柯记·瑶台》之公主,《双官诰》之何碧莲,《义侠记·挑帘·裁衣》之潘金莲,《蝴蝶梦·说亲·回话》之田氏,《舟配》之周玉姐,《翡翠园·盗令·杀舟》之赵翠儿,《相约》之云香,《落园》《讨钗》《钗钏大审》之俱同上,《乾元山》之碧云公主,《活捉》之阎婆惜等⑤。

吴芷茵。《菊部群英》云:"芷茵(茵一作蘅),姓吴,名香官,原名鸿宝,号也秋,行十二。本京人,己未四月十二日生。部同。唱昆旦,善吹笙。本师春连朱莲桂。"

按:吴芷茵生于己未(1859),则《菊部群英》成书之年为十五岁。邗江小游仙客记载他演出过的折子戏角色有《湖船》之张大姐,《花报》之探子,《跳墙》之红娘,《下棋》《佳朝》《拷红》之俱同上,《断桥》之青蛇,《荣归》之小姐,《巧姻缘》之周蕙娘等⑥。

范芷湘。《菊部群英》云:"芷湘,姓范,名蕊官,号秋贻,又号亦仙,行十三。本京人。原籍苏州,庚申四月初八日生。部同。唱昆旦,善弹弦。前余庆范小金之子。辛未出台。"

按:范芷湘生于庚申(1860),则《菊部群英》成书之年为十四岁。辛未(1871)出台,则出台之时为12岁。邗江小游仙客记载他演出过的折子戏角色有《湖船》之张大姐,《花报》之探子,《寄柬》之红娘,《跳墙》《下棋》之俱同上,《游湖借伞》之青蛇,《桂花亭》之秋香,《巧姻缘》之丫鬟,《昭君》之婢子等⑦。

再看学艺于陆鸿福主持的馥森堂的一组。

馥森主人陆鸿福(1845—?)。《菊部群英》云:"号竹卿,外号'肉丸子'。苏州人,乙巳十月二十日生。前隶三庆部,唱昆旦。出诒德,住转家潭。"⑧

按:陆鸿福生于乙巳(1845),则《菊部群英》成书之年为二十九岁。他本人前隶三庆部,但他的几个弟子都兼隶三庆、四喜二部,因而在此处予以讨论。

周琴芳(1857—?)。《菊部群英》云:"芳一作航。姓周,号韵笙,小名二定。本京人,丁巳九月二十九日生。隶三庆,四喜,唱昆旦。怡道人有传。"

① 邗江小游仙客:《菊部群英》,载《清代燕都梨园史料》上册,中国戏剧出版社1988年版,第482页。
② 邗江小游仙客:《菊部群英》,载《清代燕都梨园史料》上册,中国戏剧出版社1988年版,第482页。
③ 邗江小游仙客:《菊部群英》,载《清代燕都梨园史料》上册,中国戏剧出版社1988年版,第482页。
④ 邗江小游仙客:《菊部群英》,载《清代燕都梨园史料》上册,中国戏剧出版社1988年版,第481页。
⑤ 邗江小游仙客:《菊部群英》,载《清代燕都梨园史料》上册,中国戏剧出版社1988年版,第481页。
⑥ 邗江小游仙客:《菊部群英》,载《清代燕都梨园史料》上册,中国戏剧出版社1988年版,第481—482页。
⑦ 邗江小游仙客:《菊部群英》,载《清代燕都梨园史料》上册,中国戏剧出版社1988年版,第482页。
⑧ 邗江小游仙客:《菊部群英》,载《清代燕都梨园史料》上册,中国戏剧出版社1988年版,第484页。

按：周琴芳生于丁巳（1857），则《菊部群英》成书之年为十七岁。《菊部群英》列其演出的昆曲折子戏角色有《湖船》之张大姐，《女词》之李小姐，《南西厢记·拷红》之红娘，《舟配》之周玉姐，《占化魁·独占》之花魁，《金雀记·乔醋》之夫人，《桂花亭·夺食·后约》之秋香，《琵琶行》之花秀红，《义侠记·挑帘·裁衣》之潘金莲，《牡丹亭·游园惊梦》之小姐，《桃花扇·寄扇》之李香君，《衣珠记·园会》之荷珠，《紫钗记·折柳》之霍小玉，《红梨记·亭会》之谢素秋等①。

仲瑞生（1861—?）。《菊部群英》云："姓仲，号秀芳，本京人，辛酉十一月二十七日生。隶部同。唱昆旦。壬申出台。"

按：仲瑞生生于辛酉（1861），则《菊部群英》成书之年为十三岁。《菊部群英》列其演出的昆曲折子戏角色有《南西厢记·寄东·佳期·拷红》之红娘，《桂花亭·后约》之秋香，《牡丹亭·游园惊梦》之春香等②。

周素芳（1858—?）。《菊部群英》云："姓周，号馨秋。本京人，戊午十一月十六日生。部同。唱昆生。癸酉出台。"

按：周素芳生于戊午（1858），则《菊部群英》成书之年为十六岁。《菊部群英》列其演出的昆曲折子戏角色有《南西厢记·寄东·佳期》之张珙，《紫钗记·折柳》之李益，《金雀记·乔醋》之潘岳，《红梨记·亭会》之赵伯畴，《牡丹亭·游园惊梦》之柳梦梅等③。

再看学艺于曹春山主持的敬善堂的一组。

曹春山。《菊部群英》云："敬善主人曹春山，名福林，安徽人。隶四喜部，唱昆老生。"并列其所演折子戏角色有《十五贯·访鼠测字》之况锺，《寻亲记·金山释放》之周羽，《双官诰·草鞋·夜课》之冯仁，《千忠录·搜山·行车》之严正直，《狮吼记·梳妆·跪池》之苏轼，《双铃记》之汉御史，《四平山》之隋炀帝，《千里驹》之义士，《九莲灯》之富奴，《黄河阵》之燃灯，《德政坊》之萧大亨，《梅玉配》之苏顺，《棋盘山》之将官，《桃花扇·寄扇》之杨文聪，《绣襦记·教歌》之阿二，《琵琶记·拐儿》之大骗，《花鼓》之浪子，《仲子》《鸿门寺》之赵玉，《浣花溪》之崔宁，《雪中人》之吴六奇，《双官诰》之冯仁等④。

张敬福。《菊部群英》云："敬福，姓张，号紫仙。顺天人，庚申二月初六日生。隶四喜，唱昆旦，兼青衫。旧属聚得。"

按：张敬福生于庚申（1860），则《菊部群英》成书之年为十四岁。邗江小游仙客记载他演出过的折子戏角色有《牡丹亭·学堂》之春香，《渔家乐·藏舟》之邬飞霞，《水浒记·借茶》之阎婆惜，《雷峰塔·祭塔》之白蛇等⑤。

江敬禄。《菊部群英》云："敬禄，姓江，号荷仙。本京人，癸亥生。部同。唱昆旦。壬申出台。"

按：江敬禄生于癸亥（1863），则《菊部群英》成书之年为十一岁。他壬申（1872）出台，则出台之年仅十岁。邗江小游仙客记载他演出过的折子戏角色有《学堂》之小姐，《规奴》《教子》之薛义等⑥。

郭敬喜。《菊部群英》云："敬喜姓郭，号瀛仙，又号韵梅。本京人，庚申五月十三日。部同。唱花旦。癸酉出台。"

按：郭敬喜生于庚申（1860），则《菊部群英》成书之年为十四岁，这一年也正是他出台的一年。邗江小游仙客记载他演出过的折子戏角色有《面缸》之周腊梅，《别妻》之王氏，《关王庙》之玉堂春，《铁弓缘》之姑娘，《上坟》之萧素贞，《扛子》之小娘子，《翠屏山》之潘巧云等⑦。

再看学艺于徐小香主持的岫云堂的一组。

徐小香（1832—1912），原名馨，别名炘，字心一，号蝶仙，苏州人。幼随其父（清某部郎官）居京，酷爱小生艺术，私淑曹眉仙。其父故后，投"吟秀堂"潘氏门下习艺，满师后初搭四喜班，后入三庆班，他的几个徒弟都入四喜班。

《菊部群英》称其为"岫云主人徐小香"，并列其演出的昆曲折子戏角色有《白罗衫·游园·看状》之苏公子，《琵琶记·赏荷》之蔡伯喈，《荆钗记·见娘》之王十朋，《牡丹亭·游园惊梦·拾画·叫画》之柳梦梅，《绣襦记·剔目》之郑元和，《雷峰塔·水斗·断桥》之许仙，《金雀记·乔醋·醉圆》之潘岳，《奇双会》之知县，《占

① 邗江小游仙客：《菊部群英》，载《清代燕都梨园史料》上册，中国戏剧出版社1988年版，第484页。
② 邗江小游仙客：《菊部群英》，载《清代燕都梨园史料》上册，中国戏剧出版社1988年版，第484页。
③ 邗江小游仙客：《菊部群英》，载《清代燕都梨园史料》上册，中国戏剧出版社1988年版，第484页。
④ 邗江小游仙客：《菊部群英》，载《清代燕都梨园史料》上册，中国戏剧出版社1988年版，第488页。
⑤ 邗江小游仙客：《菊部群英》，载《清代燕都梨园史料》上册，中国戏剧出版社1988年版，第489页。
⑥ 邗江小游仙客：《菊部群英》，载《清代燕都梨园史料》上册，中国戏剧出版社1988年版，第489页。
⑦ 邗江小游仙客：《菊部群英》，载《清代燕都梨园史料》上册，中国戏剧出版社1988年版，第489页。

花魁·醉归·独占》之秦锺,《连环记·起布·闻探·三战·小宴·大宴·梳妆·掷戟》之吕布,《芦花荡》之周瑜,《狮吼记·梳妆·跪池·三怕》之陈慥,《西楼记·楼会·拆书·玩笺·错梦》之于叔夜,《风筝误·惊丑·诧美》之韩琦仲,《雪中人》之查伊璜,《探庄》之石秀,《雅观楼》之李存孝,《铁冠图·对刀·步战》之李洪基等①。

徐小香名列"同光十三绝",以在三庆班与程长庚合作而著名,其实他早期是在四喜班的。关于徐小香的从艺道路,王芷章《中国京剧编年史》云:"徐蝶仙,自从出师后,于咸丰朝搭四喜班演唱。同治间只做岫云堂主人,以教授弟子为事,……蝶仙亦不断演出,只在堂会和合作戏中,并未搭入任何戏班。直到光绪三年,才接受程长庚的邀请,加入三庆。"②作属以上材料出处的《菊部群英》一书,辑录于同治十二年(1873),而徐小香直到光绪三年(1877)才加入三庆班,可证《菊部群英》记录的昆曲折子戏剧目,正是徐小香在四喜班及专任岫云堂主人时期所表演,可以看出这份剧目是相当丰富的。

吴焘《梨园旧话》云:"徐小香昆剧及南梆子腔,如《风筝误》《游寺》《奇双会》《得意缘》诸剧,无不精妙。而又有昆丑杨三、昆旦朱莲芬、阎复喜、梅巧龄诸名伶与之相配,自然精采动人,毫发无憾。盖诸伶均有名师传授,而缙绅中之嗜此道者又以所得者饷之,观摩既久,其诣自精,不同以乱弹戏入手者,得名后始习昆剧一二出,诩诩然曰'昆乱皆娴'。而自有识者观之,固丝毫不能相假也。"③这里所说杨三(杨鸣玉)、朱莲芬、梅巧玲均为四喜班中人,可见徐小香在四喜班时,演出昆曲是很多的。

罗瘿公《鞠部丛谭》云:"徐小香为岫云堂主人,有弟子五人,曰:如云、多云、度云、绮云、若云,并有美名。京曹王小铁,书'五云深处'楹榜贻之,甚传于时。如云,小香子,习昆旦。多云习昆生。度云、绮云并演昆生。度云后改小生,今尚存,为教戏师,馀并殁矣。"④而《菊部群英》列入的徐小香弟子为如云、多云、度云、五云、亦云,以下依此分述之。

徐如云。《菊部群英》云:"少主人如云,名连馨,正名玉栋,号蓉秋。丁巳九月二十九日生。怡道人有传。隶四喜,唱昆旦,兼青衫。"

按:徐如云生于丁巳(1857),则《菊部群英》成书之年为十七岁。邗江小游仙客记载他演出过的折子戏角色有《湖船》之张大姐,《花鼓》之婆子,《南西厢记·寄东》之红娘,《南西厢记·跳墙·下棋·长亭》之崔莺莺,《搜庵》之大娘,《桂花亭·夺食·后约》之秋香,《玉簪记·茶叙·问病》之陈妙常,《舟配》之周玉姐,《牡丹亭·游园惊梦·寻梦》之杜丽娘,《戏目莲》之观音,《思凡》之赵尼,《雷峰塔·祭塔》之白蛇等⑤。徐如云既能演五旦如崔莺莺,又能演六旦如红娘,可见是一位多面手。《评花新谱》谓其"二八年华,美丽自喜。隶四喜部,善演昆剧。姿态富艳,神韵幽闲,演玉环尤肖"⑥,则其又擅演《长生殿》之杨贵妃。

董度云。《菊部群英》云:"度云,姓董,名连庆,号桂秋,小名'钮儿'。本京人,丁巳十一月十日生。怡道人有传。部同。唱昆旦,兼花旦。"

按:董度云生于丁巳(1857),则《菊部群英》成书之年为十七岁。邗江小游仙客记载他演出过的折子戏角色有《连相》,《湖船》之张大姐,《花鼓》之婆子,《南西厢记·跳墙·下棋》之红娘,《南西厢记·长亭》之车奴,《搜庵》之小尼,《玉簪记·茶叙·问病》之陈妙常,《牡丹亭·游园惊梦》之春香,《紫钗记·折柳》之霍小玉等⑦。

郑多云。《菊部群英》云:"多云,姓郑,名连福,号桐秋。本京人,原籍苏州,庚申生。部同。唱丑,兼胡子生、昆生。前净香郑莲桂之子。"

按:郑多云生于庚申(1860),则《菊部群英》成书之年为十四岁。邗江小游仙客记载他演出过的折子戏角色有《连相》,《花鼓》之汉子,《南西厢记·寄柬·跳墙》之琴童,《南西厢记·长亭》之马夫,《搜庵》之小尼,《玉簪记·茶叙·问病》之进安,《挂画》……《复仇记·昭关》之伍子胥,《乌盆记》之绸缎客,《教子》之薛保,《戏妻》之秋胡,《紫钗记·折柳》之李益,《玉簪记·叙茶·问病》之潘必正,《牡丹亭·游园惊梦》之柳梦梅等⑧。

① 邗江小游仙客:《菊部群英》,载《清代燕都梨园史料》上册,中国戏剧出版社1988年版,第499—500页。
② 王芷章:《中国京剧编年史》,中国戏剧出版社2003年版,第514—515页。
③ 吴焘:《梨园旧话》,载《清代燕都梨园史料》下册,中国戏剧出版社1988年版,第821页。
④ 罗瘿公:《鞠部丛谭》,载《清代燕都梨园史料》下册,中国戏剧出版社1988年版,第794—795页。
⑤ 邗江小游仙客:《菊部群英》,载《清代燕都梨园史料》上册,中国戏剧出版社1988年版,第500页。
⑥ 艺兰生:《评花新谱》,载《清代燕都梨园史料》上册,中国戏剧出版社1988年版,第461页。
⑦ 邗江小游仙客:《菊部群英》,载《清代燕都梨园史料》上册,中国戏剧出版社1988年版,第500页。
⑧ 邗江小游仙客:《菊部群英》,载《清代燕都梨园史料》上册,中国戏剧出版社1988年版,第501页。

陈五云。《菊部群英》云:"五云,姓陈,名连保,号芙秋。本京人,己未生。部同。唱昆旦。前宝德陈宝云之子。"

按:陈五云生于己未(1859),则《菊部群英》成书之年为十五岁。邗江小游仙客记载他演出过的折子戏角色有《连相》,《南西厢记·长亭》之红娘,《搜庵》之王士珍等①。

李亦云。《菊部群英》云:"亦云,姓李,名连喜,号梓秋。本京人,甲子生。唱昆旦,兼小生、丑。四喜昆生李若云之胞弟。壬申出台。"

按:李亦云生于甲子(1864),则《菊部群英》成书之年为十岁。壬申(1872)出台,则出台之日只有九岁。邗江小游仙客记载他演出过的折子戏角色有《连相》……,《南西厢记·长亭》之琴童,《搜庵》之王士珍、小尼等②。

最后看学艺于杜阿五主持的嘉礼堂的一组。

杜阿五(1844—?),《菊部群英》云:"嘉礼主人杜阿五,正名世乐,号步云。苏州人,甲辰生。隶四喜部,唱昆旦。出前嘉树杜蝶云之胞兄,壬申新立。"并列其所演折子戏角色有《铁冠图·刺虎》之费贞娥,《南西厢记·拷红》之红娘,《渔家乐·刺梁》之邬飞霞,《蝴蝶梦·劈棺》之田氏,《玉簪记·秋江》之陈妙常,《长生殿·絮阁·小宴》之杨贵妃,《荆钗记·拜冬》之万俟小姐,《牡丹亭·游园惊梦》之春香,《金山寺》之青蛇等③。

杜阿十(1851—?),《菊部群英》云:"二主人杜阿十,正名保荣,号季云。苏州人,辛亥生。隶四喜部,唱武生,兼刀马旦。出前嘉树杜蝶云之胞弟,前净香郑连桂之婿。同住小安南营。"并列其所演折子戏角色有《铁冠图,对刀步战》之李洪基等④。

杜狗儿(1851—?),《菊部群英》云:"少主人狗儿,隶四喜,唱昆生,兼武生。杜阿五之子。"并列其所演折子戏角色有《连环记·起布·问探·小宴·大宴》之吕布,《探庄》之石秀等⑤。

综上所述,咸丰、同治、光绪年间,四喜班艺人在艰难的条件之下,始终坚持演出昆曲折子戏,从而延续了昆曲的艺术生命,展示了昆曲的艺术魅力,也将昆曲的艺术营养源源不断地输入正在成长过程中的京剧,在中国戏曲发展史上写下了令人难忘的一页。现传光绪年间画师沈蓉圃所绘画像《同光十三绝》,都是当时京剧的代表性人物,而十三人中,就有徐小香、梅巧玲、时小福、余紫云、朱莲芬、杨鸣玉等六位出现在本文的考述之中,他们都与四喜班有渊源,都与昆曲有渊源,他们既是昆曲大家,又是京剧大家,其中规律值得深入探究。

[原载于《戏曲与俗文学研究》(第七辑)]

清代苏州曲家、曲师和教习关系考辨

裴雪莱

曲家、曲师及教习等均是戏曲演出传播重要因素。就戏曲创作来说,剧本能否播之舞台有赖于曲师定谱拍正;就演出来说,戏曲演员舞台搬演必然有教习的身段指导。而曲家身份地位决定其参与舞台搬演的程度相对薄弱。关于明清曲师的研究目前以上海戏剧学院刘水云教授论述较多,最为引人瞩目。刘水云《明清曲师戏曲史地位的再认识——以南北曲曲师为考察对象》称:"演员的授曲教戏是曲师或教习的主要职责。若以命名方式相区分,大抵曲师重在制谱、授曲和教白,教习还须兼顾教曲之外的教戏、导剧及演员管理等多方面任务。但实际情况是二者职责从未严格区分,是一而二、二而一的关系,故以曲师统称之,殊为简便。在传奇杂剧盛行的明清两朝,举凡宫廷乐部、官署戏班、家乐、民间戏班集社都须凭曲师的教演,宫廷、职业戏班须由曲师指导固不待言,而最容易引起误解的家乐教演也主要依赖于曲师。"⑥此处认为曲师、教习等同。戴健《晚明优人与戏剧之场上传播》称:"至明代,教师已成为传授戏曲演唱技巧的专职人员。"⑦此处未及不同概念之间区分。

① 邗江小游仙客:《菊部群英》,载《清代燕都梨园史料》上册,中国戏剧出版社1988年版,第501页。
② 邗江小游仙客:《菊部群英》,载《清代燕都梨园史料》上册,中国戏剧出版社1988年版,第501页。
③ 邗江小游仙客:《菊部群英》,载《清代燕都梨园史料》上册,中国戏剧出版社1988年版,第501页。
④ 邗江小游仙客:《菊部群英》,载《清代燕都梨园史料》上册,中国戏剧出版社1988年版,第501页。
⑤ 邗江小游仙客:《菊部群英》,载《清代燕都梨园史料》上册,中国戏剧出版社1988年版,第501—502页。
⑥ 刘水云:《明清曲师戏曲史地位的再认识——以南北曲曲师为考察对象》,《戏剧艺术》2016年第6期。
⑦ 戴健:《晚明优人与戏剧之场上传播》,《扬州大学学报(人文社会科学版)》2004年第5期。

以上研究为阐述曲师教习等内涵发挥重要作用。教习侧重舞台表演经验传授指导，与老师、教师应属同义，但曲师与教习之间是否完全一致，尚可商榷。曲师、教习作用突显，却不及曲家知名度高。本文意在梳理曲家、曲师、教习等系列称谓的概念内涵，以及这些称谓之间的关联。本文聚焦清代昆腔曲律中心及昆伶人才输出基地——苏州，对清代苏州曲家、曲师及教习三者之间，以及他们与梨园唱演之间的关系进行考辨，进而揭示清代苏州昆曲人才资源在剧种声腔史中的重要影响和梨园地位。

一、曲家、曲师及教习之概念辨析

清代苏州曲家、曲师及教习等戏曲人才尤其密集。见诸文献者有曲家、曲师、教习、教师、老师及乐工等诸多称谓，或称"梨园老教习"，或称"老曲师"①，并无提及众多概念之异同，颇有纷繁复杂之感。中国古代戏曲教唱兼有导演排练之职，但曲家、曲师及教习之间仍有差别。曲师侧重曲唱功底，教习侧重舞台身段。教师、老师等与教习指称大致相同。曲家指戏曲创作或音律曲谱具有一定造诣者，多为文人身份②。比如，清初苏州吴江沈自晋、吴县李玉，清中期吴县叶堂、徐大椿、钮少雅，晚清民国吴梅、张紫东等人。曲师兼教习者如流寓吴中的苏昆生。清中叶后，演员的职责范围扩大，往往兼任曲师、教习和导演的角色。家班时代，文人曲家包括清曲家处于指导地位，话语权较大；职业戏班时代，文人退居观众角色，演员自主性较大，职责范围也大。早在晚明徐复祚《曲论》即称："吴中旧曲师太仓魏良辅，伯起出而一变之，至今宗焉。"③此处"吴中旧曲师"指大名鼎鼎的清唱家魏良辅，可见明人使用"曲师"称谓已经相当惯熟。而沈德符《万历野获编》卷二十五"词曲"则提出另外一个问题，即昆腔曲唱过程将曲师、笛师职能混乱带来的弊病：

今学南曲者亦然。……若吾辈知音者，稍带学唱将成，即取其中一二人教以箫管，既谙疾徐之节，且助转换之劳，宛转高低，无不如意矣。今有以吹、唱两师并教者，尤舛。④

沈氏所言"吾辈知音者"即文人身份的曲家，他认为曲家学曲必由之途不能被吹、唱师傅所取代，且不论曲情、曲理、曲韵等方面的解读。此处不能理解为文人曲家对笛师、曲师等轻视，却有昆曲清唱艺术的特质决定。曲师在戏班中不可或缺，教习则时或有阙。而《中国曲学大辞典》《中国昆剧大辞典》均将"曲师""教习"条目分开罗列。"拍先"条称：拍曲先生的简称，又称为"拍师"。实即笛师、曲师的俗称。此处认为笛师、曲师均属于拍先，显然杂糅。曲师可分为家班曲师、职业戏班曲师和宫廷曲师等类型。家班曲师是手工作坊式指导，家班主人自娱自乐的因素较多。职业戏班曲师是批量指导，演员需要走向市场并接受市场的检验，而宫廷曲师来自民间又有所约束。民间曲师、教习活跃于家班和职业戏班。清光绪四年（1878），苕溪艺兰生《侧帽余谭》载：

歌童学曲，必择乐坊名优。如程长庚、王九龄、张喜、马六、长寿、常四、刘五、赶三等，皆若辈师资也。若昆剧，则另有一种曲师，不甚著名。惟有杨三者，吴人，善昆丑。游京师久，往往与雏伶合演。⑤

此处明确指出，昆腔学曲歌童须有专职老师即曲师，且皮黄等声腔以名伶代替曲师教曲的做法在昆腔不通，可见曲师职能非教习可代。苏州曲师杨三兼昆丑，寓居京师，且与雏伶合演。曲师多兼打谱定拍工作。清洪昇《长生殿·例言》称：

予自惟文采不逮临川，而恪守韵调，罔敢稍有逾越。盖姑苏徐灵昭氏，为今之周郎，尝论撰《九宫新谱》，予与之审音协律，无一字不慎也。⑥

苏州徐灵昭"为今之周郎"，不仅"审音协律"，且撰有《九宫新谱》，因而属于曲师兼曲家身份。尚有曲师兼清唱家等身份者，如明末清初苏昆生，以及清中期魏式曾和叶堂等人。《陶庵梦忆》"朱楚生"条：

朱楚生，女戏耳，调腔戏耳。其科白之妙，有本腔不

① 参照《说文解字》《汉语大辞典》解释"曲"的含义：(1) 弯曲，曲折；(2) 不公正，不合理；(3) 曲牌，曲调。如寒塘曲，雨霖铃曲，潇湘曲，明妃曲；(4) 地名，山曲，湖曲。如曲江；(5) 首。如歌一曲；(6) 音乐，琴声。如弹奏一曲；(7) 对抗，违反。如曲逆；(8) 曲子，清曲；(9) 戏曲，曲种。
② 限于篇幅，本文以清代苏州地区曲师为中心展开，宫廷曲师另文讨论。
③ 中国戏曲研究院编：《中国戏曲论著集成》（五），中国戏剧出版社1959年版，第246页。
④ 沈德符：《万历野获编》，中华书局1959年版，第642页。
⑤ 艺兰生：《侧帽余谭》，载《清代燕都梨园史料汇编》（正续编），中国戏剧出版社1988年版，第610页。
⑥ 洪昇著，徐朔方校注：《长生殿》，人民文学出版社1983年版，第1页。

能得十分之一者。……虽昆山老教师细细摹拟,断不能加其毫末也。①

昆山老教师,或称苏州老教习。职责范围是科白、排演等方面的指导。清初嘉兴周赟《赠姚生序》称:"有陈氏者,里人也,善音律,造诣独精。每引声发调,迥异寻常,委宛疾徐,毫发入妙,莫不凄人心脾,哀感金石。三吴大室豪家,争相延致。"②精通音律的陈氏兼有曲家和曲师身份,成为苏州一带大室豪家争相延聘的对象。其社会地位高于一般曲班教习。

总之,诸多文献对曲师和教习职责并未留意区分,故而本文有意廓清多种指称之间的模糊性。大抵曲师重在制谱及授曲、教白,教习重在唱、演等方面的指导。曲师和教习分工虽有所侧重,但通力完成戏曲演员的教演、排练等目标是一致的,很少明确区分其差异。就中国古典戏曲曲唱的地位及导演制缺乏的背景而言,大概认为曲师负责的唱演可以覆盖教习的身段表演。曲家与曲师的最大区别在于与市场的关系及社会地位不同,即曲家不一定教授曲唱,但曲师、教习等一定教授曲唱③。若论所长,大概曲家侧重曲律曲谱,曲师在唱演,教习在身段。曲家多为文人身份,教习多为伶人出身,曲家偶有串演,但习曲乃业余耳。曲家与市场具有一定距离,可以不授徒、不串演,曲师或教习则必然教授曲唱或身段。

二、曲家、曲师及教习之间关系探究

曲家参与舞台实践的程度远不及曲师及教习,然而教育背景、社会地位等导致部分文人乃至文人曲家对曲师及教习存在不同程度的偏见。这种清唱高于剧唱的现象于晚清民国时期逐步改观。文人剧作家深知剧本创作必须经过曲师或教习的点板正谱,但往往囿于成见,声词严厉地与他们划清界限。曲师及教习虽然拥有丰富的舞台实践经验,能及时知晓观众接受需要所在,但得不到文人曲家的更多认可。这就导致剧本创作与舞台实践之间严重脱节,最终文人剧本沦为案头读物,丧失观众市场。而地方戏虽然剧本文辞通俗,但能够采纳曲师、教习等的指导性意见,从而赢得市场。曲家对曲师及教习的心态根源在于不能放下身份,真正了解市场及民间演剧情况。

清代文人曲家李渔《闲情偶寄》卷四《演习部》"选剧第一"曾讽刺"若据时优本念,则愿秦火复出,尽火文人所刻之书,止存优伶所撰诸抄本,以备家弦户诵而后已"④。此处所言"时优"指侧重"声音之道"的教习或曲师,而非曲家。清康熙十七年(1678)徐沁《香草吟·纲目》眉批云,"作者惟恐入俗伶喉吻,遂坠恶劫,故以'请奏吴歈'四字先之"⑤。眉批直言"俗伶喉吻",深恐伶工以他腔唱坏之,带有轻视意味。康熙二十七年(1688),洪昇《长生殿·例言》指责"伶人苦于繁长难演,竟为伧辈妄加节改,关目都废"⑥,所言"伧辈妄加节改"当属兼具编导职责的曲师及教习等人。乾隆时期,方成培《雷峰塔·自叙》声称此前所见梨园抄本"知音审阅不免攒眉,辞鄙调讹,未暇更仆数也"⑦,明确批评伶人演出本"辞鄙调讹",经不起"知音审阅",试图修改雅正。殊不知后世舞台流传度最高的还是陈嘉言父女梨园本⑧。直至晚清,部分文人曲家对曲师及教习的偏见丝毫未减。龚自珍《己亥杂诗》一零三首后作者原注:"元人百种、临川四种悉遭伶师窜改,昆曲俚鄙极矣,酒座中有征歌者,予辄挠阻。"⑨当然,并非所有的文人曲家对待曲师或教习都是轻视态度。例如苏州织造曹寅,其剧本创作颇为可观,亦留心曲唱,对待曲师更是和善友好。据《楝亭诗钞别集》卷三《与曲师小饮,和静夫来诗,次东坡韵》载:

西廊摄笛大有人,酬唱宁须论流亚。生平厌诵小山赋,局促诗肠每饶借。安知金粟平等观,鼻观微悉已深谢。荒凉共叹老官署,醉睡堪傲茅舍。⑩

由"酬唱""共叹"可见一斑。曲师的高超技艺也获得演员学戏、文人评戏、观众观戏等诸多层面的认可。

① 张岱:《陶庵梦忆》,中华书局2017年版,第277页。
② 周赟:《采山堂遗文二卷》,载《清代诗文集汇编》(八四),上海古籍出版社2010年版,第125页。
③ 本观点受到苏州大学朱栋霖教授重要启发,特此说明。
④ 李渔:《闲情偶寄》卷四,清康熙刻本,第2页。
⑤ 徐沁:《香草吟》,《古本戏曲丛刊》(六),第1页。
⑥ 洪昇著,徐朔方校注:《长生殿》,人民文学出版社1983年版,第1页。
⑦ 方成培:《雷峰塔》,载《中国古典戏曲序跋汇编》,齐鲁书社1989年版,第1940页。
⑧ 清陈嘉言为昆曲名丑身份,但为《雷峰塔》增订《断桥》《水斗》等关键性折子,并搬演舞台,故兼有曲家、教习等身份。
⑨ 龚自珍撰,刘逸生注:《龚自珍己亥杂诗注》,中华书局1990年版,第144页。
⑩ 曹寅:《楝亭诗钞别集》,载《清代诗文集汇编》二零一册,上海古籍出版社2010年版,第474页。

再如，曾流寓苏州的曲师苏昆生向来享有盛誉。汪鹤孙《哀苏昆生》诗前小序曰："昆生以清曲擅名，久游先大父之门"，称赞苏昆生清曲盛名。汪鹤孙乃晚明文人曲家汪汝谦之孙。此外，清代苏州地区女曲家、曲师的数量均比明代增多。她们多半出身文化世家，因父辈或夫君文化修养、社会地位等因素一般受到较多礼遇。清苏州吴江钮琇《觚賸》卷七《雪遘》载海宁查继佐夫人：

> 亦妙解音律，亲为家伎拍板，正其曲误。以此，查氏女乐遂为浙中名部。①

清乾隆时期，苏州女剧作家张蘩不仅有传奇剧本传世，而且曾北上京师为红豆主人傅侗教曲。女性曲家的出现是曲学家族深度发展的必然结果。

总之，曲家的文化修养和审美追求很大程度引领了曲师及教习的舞台实践，保证了戏曲"雅"的品位，但也因固守成见而逐渐偏离舞台实践和观众需求。曲师及教习则因社会地位较低而无法与曲家文人良性互动，遑论争辩补充。因生存及职业需要，曲师或教习往往在官署府衙、文人庭院和戏馆戏台甚至宫廷禁苑之间适应不同的演剧环境，而曲家显然不必如此费心。曲师或教习需要勤奋聪慧和领悟力，同时承受一定的期待和压力，因为曲师或教习的实力很大程度决定了演员唱演技艺的高低，进而影响戏班生存状况。少数曲师或有文人记载，尚知一二，众多的教习根本无名可查。他们依靠戏班商演谋生，更多地接触市场演出，知晓观众接受态度，拥有更大的灵活性和变通性，却受到文人曲家的轻视。

三、曲家、曲师及教习与舞台搬演之关系

谙熟曲律曲谱的曲家与舞台搬演的关系相对独立，但负责曲唱身段及技法的曲师和教习是剧本创作实现舞台搬演的关键性因素。于此，明清自有传统。曲师不能保证每一部剧本创作均能实现舞台搬演的完美转型。或因宫谱失传，或因剧本过于案头化，其中原因具有多样性。无论如何，以苏州曲师为代表的群体对戏曲能否实现搬演具有关键性功用。戏曲剧本创作基本填词和正谱各有其人。曲师与梨园搬演的密切关系具体来说如下：

首先，剧本创作之后需要曲师打谱定拍。在剧本创作阶段，要形成真正适合搬演舞台的剧本必须依赖曲师的再度创作，给剧本插上音乐的翅膀，把戏剧创作推向市场检验，使之最终完成艺术价值。例如，清尤侗《补天石传奇》署名：周文泉填词，谭铁箫正谱。再如，现存红雪楼藏本《四弦秋》署名：鹤亭居士正拍，清容主人填词，梦楼居士题评。清康熙时期苏州太仓文人曲家王抃与老伶工林星岩、乾隆时期剧作家蒋士铨与魏式曾等曲师均有合作编撰剧本的例子。若推究音律的专业能力，曲师往往比曲家更加专业化和职业化。清代传奇《长生殿》久播梨园，与曲师徐灵昭为之插上音乐的翅膀大有关系。洪昇《秋夜静德寺同徐灵昭》言"寺古山深秋气肃，空阶并坐夜忘眠。……红尘扰扰头将白，虚掷红尘四十年"②，表达与苏州曲师徐灵昭之间的深厚交情非比寻常。据《艺术百科全书》统计：

> 稗畦草堂刻本《长生殿》并载有徐的眉批127则，计：辨正查误32则，审音协律58则，用法标注33则，度曲提示4则。不仅对调误、字误和板误多所纠正，对字音、字韵、字句的协律，以及曲牌的结构、宫调、体格也有阐述。在度曲方面，分别指出何曲须细唱，不可用快板繁字；何句何字是务头，须作适当处理等。对后世作曲、制谱、度曲及研究《长生殿》的音乐，都有较高的参考价值。③

徐氏对《长生殿》的调、字、板及曲牌等方面均有格正，终使《长生殿》案头、场上两得其擅，成为清代舞台搬演最为完整的昆腔传奇剧本。近代吴梅评价《长生殿》的成功秘诀时指出："曲成，赵秋谷为之制谱，吴舒凫为之论文，徐灵胎为之订律，尽善尽美，传奇家可谓集大成者矣。"④吴氏所言戏曲"尽善尽美"需要兼具曲家制谱、曲师订律等诸多条件。

曲师参与文人戏剧创作保证了剧本的音律规范，协律可歌，使之案头、场上各擅胜场，从而使剧本进入戏剧审美与接受的环节。此外，曲师成为沟通演员、观众和剧作家之间的重要桥梁，促使剧作家和观众之间形成良好的互动。同一曲师往往教曲于不同的家班，与不同剧作家均有互动交流。例如，王景文即教曲于明清之际阮大铖、冒襄等极具曲学修养的文人家班，入清后又成为曹寅家班曲师。而曹寅不仅进行戏剧创作，而且具有不同流俗的戏剧思想。如此，王景文成为勾连明清之际文人曲学实践的典型人物。可见，曲师和剧作家之间的交

① 钮琇辑：《觚賸》，上海进步书局1911年版，第3页。
② 洪昇：《稗畦集》，古典文学出版社1957年版，第110页。
③ 知识出版社编：《艺术百科全书》（下），知识出版社1993年版，第975页。
④ 吴梅著，冯统一点校：《中国戏曲概论》，中国人民大学出版社2010年版，第203页。

流合作具有互惠性和相互依赖性,二者之间的利害关系也逐渐为双方所重视。文人不可能离开曲师而独立完成所有戏曲环节,但同一个曲师可以与不同的文人或家班合作。曲师和曲家之间的重要差别在于曲师以教曲、度曲为第一职业,或称谋生手段,而曲家多是文人或官员身份,度曲为其业余爱好。因曲家社会地位更高,故其知名度远远高于曲师。清中叶创作中心转向舞台中心后,曲师的重要地位逐渐强化。晚清谢章铤《赌棋山庄词话》卷九称:"从来手口并擅者少,故无论杂剧、传奇多半一人填词,一人正谱,急节以赴之,迟声以媚之,减偷之功,半资引。"①由此可见,剧本创作之后只有经过曲师正谱才可能久播梨园。

其次,演员排戏需要曲师、教习全程参与。文人指导有其局限性,故在剧本演出时,任何家班或戏班都必须有专业的曲师指导,否则难以解决所有演唱声律等方面的问题。任何家班或戏班演出于红氍毹之前,家班曲社不能无曲师。一般戏班可能需要多名曲师,如果不具备这样的人才配置,则要转益多师。曲师与文人之间是互补互动关系。"顾曲周郎"指的是文人身份的曲家,他们在音韵方面往往能够与曲师紧密合作。清扬州盐政卢见曾对金兆燕《旗亭记》做了颇多工作,"与共商略,又引梨园老教师,为点板排场,稍变易其机杼,俾兼宜于雅俗"②,最后提出"梨园教师,贵在通人,其共体之"③的说法。此处梨园老教师"点板排场"即负责演唱和排演工作,兼有曲师和导演职责。清初苏州尤侗论及其《黑白卫》杂剧播演情况时说:"吴中士大夫家,往往购得钞本,辄授教师,而宫谱失传,随梨园父老,不能为乐句,可慨也。然古调自爱,雅不欲使潦倒乐工斟酌,吾辈只藏箧中,与二三知己,浮白歌呼,可消块垒。"④文人曲家若观新剧,交付教师乃必由之径。总之,文人创作、曲家定谱与搬演之间互为配合,缺一不可。

再次,曲师、教习及演员之间具有非固定性的多边合作关系。清乾隆时期苏州名伶张蕙兰凭借《思凡》名噪帝都,但"谋厚资回南",甘愿以扮演杂色身份进入集秀班请教技艺。"四大名旦"之一的梅兰芳等人其演艺生涯的不断突破与攀登无不如此。当然,也有部分伶人向曲家请益反而出现不利现象。如龚自珍《书金伶》载金德辉向苏州曲家钮少雅请教唱法后反而导致宾客离席的尴尬。清代戏曲演出比明代情况复杂。一方面,行当愈加精细化,不同行当均有优秀剧目或者说"绝活"需要演员学习揣摩,戏曲演员只有打开视野、多方请益才能促使技艺全面提升。当然,也有部分曲师教习技艺通神,如民国时期昆剧传习所大师父沈月泉等即精通多家行当。另一方面,职业戏班市场竞争激烈化。清中期地方戏戏班积极根据市场进行调整和创新,与老资格昆腔戏班形成激烈竞争。在这种情况下,往往同一戏班能唱多种声腔。例如,风靡一时的三庆、四喜等徽班,同时拥有皮黄、昆腔等不同剧种的曲师及教习,而昆腔师傅自然尝试吸收新鲜剧目以巩固市场地位。《思凡》《芦林》等剧目的昆化便是有益的尝试。

四、曲家、曲师及教习的梨园地位和影响

曲家具有业余遣怀性质,但曲师、教习的生存待遇,以及曲师、教习物质需求与艺术追求之间的矛盾问题均有待进一步发掘与探讨。清初朱彝尊《曝书亭集》卷三十一《寄谭十一兄左羽书》称:"江生自昌平至,述十一兄比来颇有不豫之色,叩其故,则以贤主人好音乐,延吴下歌板师,所进食单恒倍主客之奉,思辞之归。"⑤文中提到好乐主人"延吴下歌板师,所进食单恒倍主客之奉",曲师的待遇明显优于塾师。事实上,梨园演出中不仅戏曲演员面临年老色衰、市场淘汰等问题,即使拥有精湛技艺的曲师或教习也同样如此。例如清初吴梅村《听朱乐隆歌六首》:

开元法部按霓裳,曾和巫山窈窕娘。见说念奴今老大,白头供奉话岐王。⑥

诗文讲述曲师朱乐隆晚境凄凉、繁华不再的景况。再如,清初陈维崧《迦陵词》卷十一《陈郎以扇索书为赋一阕》(注云:父名陈九,曲中老教师)

铁笛细筝,还记得、白头陈九。曾消受、妓堂丝竹,球场化酒。籍福无双丞相客,善才第一琵琶手。叹今朝、寒食草青青,人何有。⑦

① 谢章铤:《赌棋山庄词话》,光绪十年(1884)刊本,第9页。
② 卢见曾:《旗亭记序》,载《中国古典戏曲序跋汇编》,齐鲁书社1989年版,第1891页。
③ 卢见曾:《旗亭记序》,载《中国古典戏曲序跋汇编》,齐鲁书社1989年版,第1893页。
④ 尤侗:《〈读离骚〉自序》,载《中国古典戏曲序跋汇编》,齐鲁书社1989年版,第934页。
⑤ 朱彝尊:《曝书亭集》,载《清代诗文集汇编》(一一六),上海古籍出版社2010年版,第272页。
⑥ 吴伟业撰,吴翌凤注:载《吴梅村诗集笺注》,世界书局民国二十五年(1936)版,第490页。
⑦ 陈维崧:《迦陵词全集》,康熙二十八年(1689)陈宗石堂刻本,第9页。

陈郎的父亲陈九是曲中老教师,他在职业生涯高峰期见惯了奢华场面,出入豪门府邸,晚景却甚是凄凉。陈九的命运具有很强的代表性。清中叶地方戏兴起之后,昆曲曲师、教习的活动空间受到挤压。

清代昆腔曲师、教习等仍然主要出自苏州地区,而且具有很高知名度。早在明万历昆腔兴盛之际,苏州徐树丕《识小录》卷四《梁姬传》就记载:"吴中曲调起魏氏良辅,隆、万间精妙益出,四方歌曲,必宗吴门,不惜千金重赀致之。以教其伶伎,然终不及吴人远甚。"①可见,为了追求昆腔搬演上的成功,豪门富户"不惜千金重赀致之"。苏州陆采完成《王仙客无双传奇》创作后,"集吴门老教师精音律者逐腔改定,然后妙选梨园子弟登场教演,期尽善而后出"②。只有苏州曲师的"逐腔改定"工作完成,才能展开教演,才能实现理想的效果。苏州曲师已经承担定谱和教演双重职责。即使在昆曲日趋衰落的清中叶,苏州曲师、教习仍是昆腔正宗的品牌。

其一,苏州地区不仅昆班、昆曲获得帝王赞赏,而且曲师也得到较高声誉。康熙南巡至苏期间,据王载扬《菊庄新话》引《书陈优事》称:"江苏织造臣以寒香、妙观诸部承应行宫,甚见嘉奖。每部中各选二三人供奉内廷,命其教习上林法部,陈特充首选。"③苏州曲师正宗、精细的水平获得梨园认可和观众赞赏。帝王钦点,官绅追捧,商人跟风,带动整个社会的观剧心态都以是否有苏州曲师参与作为判断标准。在清代,南方戏曲重镇扬州活跃着大量的苏州曲家、曲师和演员。顾以恭即苏州流寓扬州的知名曲家。两淮盐商家班务求上乘,聘任苏州曲师、教习的情况比比皆是。晓园主人盐商黄晟"当时女乐最佳,得吴门女教师魏大娘所传",可知苏州女教师同样活跃至江北地区。远在岭南的广东同样追捧苏州曲师技艺。清代俞洵庆《荷廊笔记》卷二载:"嘉庆季年,粤东盐商李氏家畜雏伶一部,延吴中曲师教之,舞态歌喉,皆备一时之选。"由此可知,岭南昆剧为了保证较高的演出水平和正宗昆味,必然延聘姑苏曲师指导,最终效果颇佳。这也说明,清代苏州曲师、教习的造诣进一步获得市场认可和追捧,成为一种消费品位的保障和象征。清吴太初《宸垣识略》载:

景山内垣西北隅有连房数百间,为苏州梨园供奉所居,俗称苏州巷。总门内有庙三楹,祀翼宿,前有亭为度曲之所,其子弟亦延师授业。④

清代宫廷演剧中梨园供奉包括演员、曲师、教习及笛师等苏州地区戏曲人才,宫廷内学曲"延师授业"似从吴中梨园惯例。有清一代对苏州曲师的重视程度始终很高。清嘉庆以后,南北地方戏兴起,对江南昆曲产生较大冲击和挑战,尤其太平天国占领江南以后,曲师人才队伍流散南北各地。道光、咸丰后,虽然昆曲渐衰,但苏州曲师教习始终是昆曲唱演的金字招牌。如萝摩庵老人《怀芳记》载:

余谓曲子师,今苏产既不可致。尝以燕产童子慧黠者,附海舶往苏州,就清音队学度曲。四五年后,不但曲调娴习,并动作声音,亦改观。乃挈归再教以扮演登场,使与吴娃无异,闻者心善之而不能从。⑤

由此可知,在光绪年间的北京地区,由于苏州曲师的匮乏已经严重影响到昆曲的唱演与欣赏,即使将燕产伶童送至苏州学曲,仍然"闻者心善之而不能从"。晚清《梨园旧话》载:

京师为冠裳荟萃之地,凡事属观瞻者,皆以京师之品评为准。即以乱弹戏剧而论,班曰徽班,调曰汉调,而伶人唯工作派,台步身段,必经久住京师于戏剧极有研究者之评论,而伶人之身分始定。犹之演昆曲者,须经苏人嗜此者细加推敲,果其无疵,始为无疵也。⑥

文中"苏人"具体是指苏州地区曲家抑或曲师,并不明确。但据昆曲"推敲"的是伶人"作派,台步身段",当指曲师或教习无疑。

其二,苏州曲师及教习密集度高、技艺精湛,且能带动民间曲唱发展,优化戏曲的接受环境。清初余怀《寄畅园闻歌记》载苏州曲师徐君见"以度曲名四方。与余善,著南北曲谱"⑦。清初张山来《虞初新志》卷四收录此篇并有按语称:

吴俗于中秋夜,善歌者咸集虎丘石上,次第竞所长,

① 徐树丕:《识小录》,载《涵芬楼秘笈》八册一函,1916年版,第80页。
② 钱谦益:《列朝诗集小传》,古典文学出版社1957年版,第396页。
③ 王载扬:《菊庄新话》,载《焦循论曲三种》,广陵书社2008年版,第150页。
④ 吴太初:《宸垣识略》,载《清升平署志略》,商务印书馆中华民国二十六年(1937)版,第24页。
⑤ 萝摩庵老人:《怀芳记》,载《清代燕都梨园史料》上册,中国戏剧出版社1988年版,第594页。
⑥ 吴焘:《梨园旧话》,载《清代燕都梨园史料》下册,中国戏剧出版社1988年版,第836页。
⑦ 张潮:《虞初新志》,上海进步书局1912年版,第8页。

唯最后一人为最善。听者止数人,不独忘言,并不容赞。①

吴地有曲集、曲唱、曲赛的民俗传统,且曲家、曲师们的高超技艺有着示范带动作用。清初苏州钱谦益《牧斋初学集》卷三十七《周翁八十序》:

> 翁与魏生游,旬月曲尽其妙。每中秋坐生公石,歌伎负墙,人声箫管,喧呶不可辨。翁一发声,林木飘沓,广场寂寂无一人。识者曰:此必虞山周老,或曰太仓赵五老。②

常熟周似虞、太仓赵五老等都是苏州地区知名度较高的曲家,他们参与虎丘曲会等民间活动,必然带动曲友及一般民众曲唱水平的提升。关于文人曲家、曲师、教习以及曲友等广泛参与虎丘曲会的记载不胜枚举。苏州曲师声名远播,对昆曲唱演的推广有重大作用。当然,昆腔曲师未必一定来自苏州地区。《桂林霜》卷下署名:"大兴张三礼椿山评文,铅山蒋士铨清容居士填词,凤翔杨迎鹤松轩正谱。"由此可知,陕西凤翔曲师杨迎鹤为蒋士铨《桂林霜》传奇正谱,说明昆腔曲师的来源也可以突破地域限制。由此而来,清代苏州曲家、曲师及教习与江南其他区域,以及京师、岭南、湖广等地区同行的交往互动,尚需进一步挖掘探究。

综上所述,清代苏州地区的曲家、曲师及教习均是戏曲唱演传播的人才保障,且与舞台搬演关系极为密切。无论明代的魏良辅、周似虞、沈宠绥等人,还是清代的徐大椿、叶堂、冯起凤、钮少雅、殷格深等人,苏州地区曲家、曲师、教习等的曲律唱演水平始终引领全国,甚或流布于扬州、南京、北京、广州等地的家班、职业戏班乃至皇家禁苑,具有极其重要的梨园地位及影响,是诸多高水平戏曲演出的有力保障。值得注意的是,曲家、曲师和教习三者之间的差异不仅体现在概念的界定方面,其社会定位、生存发展等诸多方面还可以深入展开。清中后期创作重心转移到演出方面后,曲师、教习的曲学素养进一步提升,与剧作家、文人或文人曲家的切磋磨合更加深化,这对整个清代的戏曲创作、演出和传播等均产生了不同寻常的深远影响。

[原载于《文化遗产》(双月刊)2019 年第 2 期]

再谈昆曲鼻祖的真伪(存目)

陈 益

(原载于《文学报》2019 年 3 月)

北京大学早期昆曲教育考述
——以北京大学音乐研究会昆曲组为中心(存目)

陈 均

(原载于《戏曲艺术》(季刊)2019 年第 3 期)

移植与中断:16 至 20 世纪昆曲在贵州的三次传播

张婷婷

贵州地处西南腹地,在明朝建省之前,崇鬼信巫,形成了独特的巫傩文化,如《宋史·西南诸夷传》记载:"西南诸夷,汉群舸郡地。武帝元鼎六年(公元前 111)定西南夷,置群舸郡。……病疾无医药,但击铜鼓、铜沙锣以祀神。风俗与东谢蛮同。"此风俗一直在贵州延续,宋、元时期亦然:"雍熙元年(984),黔南言溪峒夷獠疾病,击

① 张潮:《虞初新志》,上海古籍出版社 2012 年版,第 49 页。
② 钱谦益:《牧斋初学集》,商务印书馆涵芬楼影印版,第 14 页。

铜鼓、沙锣以祀神鬼,诏释其铜禁。"①祭祀化的祖先崇拜与形象化的民族生命史诗,使得原始的、以娱神为主的傩歌傩舞在漫长的历史长河中,逐渐演变成了一种具有地域性、民族性、宗教性的傩祭活动②,也成为贵州本土最重要的戏剧文化因子。

随着16世纪中央政府设宣慰使、布政司,开科取士等一系列措施的实施,边地贵州被纳入中央政府的权力范围,打破了其相对封闭的状态,特别是大量军屯、民屯移民的涌入,不仅以"中介"的方式,带来外来的文学、戏曲、歌舞,强化了大小传统文化的互动与交流,也开启或转移了地方文化风气,使得颇具地方文化普遍性特征的"巫化"歌舞与戏剧,在融合的过程中,发生着微妙的变化。外来的艺术,在特殊的族群文化传统中传播,必须经过地方文化的过滤,要么以变异的方式继续存在,要么因与区域审美趣味具有较大的差异而被排斥。以曲词典雅、行腔婉转、表演细腻著称的昆曲,随着"调北征南的移民政策"③,被来自江南的士大夫带入贵州,甚至一度成为士大夫文化圈子欣赏的艺术,但由于与地方文化的差异较大,昆曲尚不能有效地被小传统文化消化吸纳,它随着个体的传播被移植入贵州,又随着个体的迁移而被中断发展,最终未在贵州的戏曲文化中生根发芽。

从时间上判断,自明代贵州建省以来,昆曲在当地影响较大的传播有三次:一为万历年间,黔籍文人谢三秀与南徙的缙绅士大夫将昆曲带入贵州;二为抗日战争时期,高等院校西迁西南,项远村在贵州的昆曲活动;三为新中国成立之后张宗和先生开户贵州的昆曲教育。这三次传播,尽管时间跨度有四个世纪,但有着契合一致的共性,即与江南文人群体或个人的南移密不可分,文人士大夫虽非特在边地种下昆曲的种子,却也有效地激活了昆曲文化在边地的意识。

一、万历年间:边地士大夫与昆曲的传入

明代建立贵州行省,使地处边缘的区域直接受控于中心权力,也带来了政治、经济、文化的新格局,极大地推动了少数民族与汉族之间的交流。尤其朱元璋派出江南一带的大量军队入黔屯驻,一方面对西南一带进行开发与管理,一方面也以"用夏变夷"的政策,推行以儒家为主体的大一统文化,明令各土司酋长,"凡有子弟,皆令入国学受业,使其知君臣父子之道,礼乐教化之事,他日学成而归,可以变其土俗同于中国,岂不美哉!"④具体到戏剧文化,洪武年间官方更翻新了贵阳的崇贞戏台——元至正年间修建的贵州最早的演出场所之一,大力推行妇孺皆能解之戏剧艺术,宣扬礼乐教化。

与江南一带文辞雅致的昆曲不同,贵州本地流行的戏曲表演,尚带有浓厚的巫傩风格,在特定的节日里,穿插着各种仪式活动,在民俗活动中进行表演。这种演出形式的盛行,或可从稍后时期王阳明的诗歌中得以窥见:"处处相逢是戏场,何须傀儡夜登堂?繁荣过眼三更促,名利牵人一线长。稚子自应争诧说,矮人亦复浪怨伤。本来面目还谁识?且向樽前学楚狂。"⑤这是王阳明被贬谪贵州修文龙场后,看见当地的戏曲演出后所作诗歌《龙场傀儡戏》,诗中或多或少地还原出傀儡演剧的仪式现场,以及极富民族特色的观演盛况,充满小传统意味的民俗风情。而江南一带流行的昆曲,为文人所钟爱,"出于国家权力行政管理的需要,入黔官员的数量也在急遽增多"⑥,在移民集团长期南徙的过程中,他们将自己家乡的戏曲文化与演剧习俗带入西南边地,在汉文化集中的城镇演出。万历年间,有文献已透出昆曲流播于贵州的信息。据谢三秀《雪鸿堂诗集》"听卢姬歌二首"所载:

草色罗裙玉腻肤,歌喉一串日南珠。莫愁老去梁尘歇,此夜佳人道姓卢。

垂柳丝丝拂曙烟,文莺百啭绣帘前。卢家少妇能娱客,肠断箜篌十五弦。

诗歌虽然没有直接提到卢姬演唱的是昆山腔,但卢姬歌喉如"一串明珠"、声腔似"文莺百啭",以"箜篌十五弦"伴奏等的描写,无不与昆山腔柔媚之风格特征恰合,此时又恰逢万历年间,昆曲已经极为流行,江南地区甚至家家无人不传唱。江南士夫在黔地雅集,出于对昆曲之特殊雅好,当宴演唱,或可推断"卢姬是昆曲女伶","昆

① 脱脱等:《宋史》卷四九三《蛮夷传一》,中华书局1977年版,第14174页。
② 参见刘祯、苏涛:《撮泰吉:祭祀化的祖先崇拜与形象化的彝族生命史诗》,《遗产与保护研究》2016年第6期。
③ 芥尘:《贵州戏曲杂谈——贵州戏曲的成因》,载《贵州戏剧资料汇编》(第2辑),中国戏曲志贵州卷编辑部1984年编,第7页。
④ 《明太祖实录》卷一五〇"洪武十五年十一月甲戌"条,台湾"中央研究院"史语所,1962年,第6页。
⑤ 王守仁:《王阳明全集》,上海古籍出版社1992年版,第711页。
⑥ 张新民:《西南边地士大夫社会的产生与精英思想的发展——兼论黔中阳明心学地域学派形成的历史文化背景》,载《国际阳明学研究》第三卷,上海古籍出版社2013年版,第196页。

腔是在明朝万历年间进入贵州"①。该诗作者谢三秀,字君采,一字元瑞,明万历时期贵州前卫人(今贵阳市南区),先祖原籍泰州兴化,在贵州做官,落籍此地。谢氏性好远游,喜交名士,曾游历于江南一带,与名公汤显祖、李维桢、王稚登、何无咎等人交谊甚笃,多有唱和之作。汤显祖曾作《送谢玄瑞游吴》诗一首,表达与谢三秀知交投合的心情:"几年空谷少闻莺,恰恰惊春得友声。家在东山留远色,客在南国见高情。樽开元夕花灯喜,坐对前池雪水清。万里龙坑有云气,飞腾那得傍人行。"谢三秀游吴返黔后,汤显祖又作诗《春夜有怀谢芝房二绝句》,以"每到灯时举一杯,参军书去隔年回"二句,表达对友人的思念。当时的贵州巡抚江冬之、郭子章、副史韩光曙等,多来自江南,尤为器重谢三秀,"特推美郭开府、韩督学诸公之折节诱掖,与夫汤义仍、王百谷、何无咎诸君子交流切磋。然亦岂非乡里多贤,夙有以成之也!"②流官与地方精英长期寓居黔地,逐渐形成以"调北填南"封疆大吏及缙绅士大夫为主体的文人圈,由于有着共同的乡邦情结与记忆,昆曲成为他们地缘性文化认同的自觉选择。

尽管受到来自江南的士大夫群体的青睐,但昆曲毕竟与贵州本土戏剧有较大的风格差异,因此它只囿于地方知识精英的范围内孤赏。例如康熙三十一年(1692),时任贵州巡抚的阎兴邦,曾有昆腔家乐演剧,演出的盛况被当时参加贵州乡试的汤右曾以《阎梅公中丞出观家乐》五首诗歌记录下来③:

烧残绛蜡月胧明,百和香中吹玉笙。一片彩云飞不散,曲栏干外艳歌声。

探喉一串玉盘珠,华屋神仙绝代无。恼乱中丞筵上见,梨园弟子李仙奴。

审音苟令与周郎,檀板铜槽共一床。山雨乍收帘月白,听风听水按伊凉。

玉雪儿郎发未齐,嫩丛兰蕙出香溪。南朝琼树无人见,娇小宫莺恰恰啼。

管咽弦停意浅深,云窗六扇漏初沉。已迷秦客风花路,休笑吴儿木石心。

缙绅集团对昆曲尤为欣赏,他们调任贵州后,也将自己蓄养的家乐带入当地,或于闲暇之时,或在特殊的礼仪活动中,待客娱乐,品鉴玩味。昆腔戏剧在士大夫的上层圈子中,得到小范围的传播。④

乾隆三十六年(1771),赵翼任职贵西兵备道,因广州谳狱旧案被降级调用,次年乞假归里,贵州巡抚图思德设宴张乐为其饯行,赵翼即席赋诗,诗题为"将发贵阳,开府图公暨约轩、笠民诸公张乐祖饯,即席留别"。其中第三首为:

当筵忽漫意悲凉,依旧红灯绿酒旁。一曲琵琶哀调急,虎贲重戚蔡中郎。

赵翼自注"伤蔡崧霞之殁也,是日又演《琵琶记》"。第四首为:

解唱阳关劝别筵,吴趋乐府最堪怜。一班子弟俱头白,流落天涯卖戏钱。

赵翼诗中自注云:"贵阳城中昆腔,只此一部,皆年老矣!"赵翼为江苏阳湖人,巡抚图思德安排《琵琶记》《阳关三叠》,并以昆腔演绎,为别出心裁之特意安排,可惜贵阳昆班仅此一部,且演员皆年老者担任,昆曲颓势已成,未在贵州得到有效发展,正如乾隆五十一年(1786)时任贵州提学的吴寿昌赋诗所写的那样:"近人爱听伊凉调,闲杀吴趋老乐工。"

如果与当地百姓搬演百戏的热闹场面进行对比,更能清晰地感知昆曲在黔地发展之衰败凋零。乾隆三十九年(1774),贵州巡抚布政使韦谦恒曾作诗一首:"笑骑百鹿与青鸾,雪藕冰桃簇玉盘。立部堂堂争献寿,春风赢得万人看。"其自注曰:"黔俗迎春陈百戏,使者坐堂皇,守令捧觞为寿,以兆丰年,观者如堵,例不禁也。"贵州地区并不乏演剧的热闹氛围,本地流行花灯、地戏,其声尖锐,而词雅饬,黔人趋之若惊鹜,观者如潮,至于昆曲则知其名者鲜少,更遑论传习。况东南昆腔曲高和寡,未能有效地结合区域文化的演剧习俗做本土化的变异与改革,在当地缺乏孕育其生长的文化土壤,由于脱离边地民众的社会生活与风俗习惯,只能局限在江南文

① 龙之鸿:《试谈昆腔进入贵州的年代》,载《贵州戏剧资料汇编》(第2辑),中国戏曲志贵州卷编辑部1984年编,第12页。
② 谢三秀:《雪鸿堂诗搜逸》卷首,莫友芝序,黔南丛书本。
③ 参见刘水云:《幕府演剧:明清演剧的重要形态及其戏剧史意义》,《戏曲艺术》2017年第4期。
④ 例如顺治六年,朱由榔被孙可望等迎至贵州安隆(今安龙)。是年,孙可望准备在贵阳称帝,马吉翔等逃至贵阳,为孙"九奏万舞之乐"。在永历帝驻跸安隆四年、驻跸普安(今安顺)两年后,由黔入滇。据温睿临《南疆逸史》记载:"顺治十三年中秋之夕,(马)吉翔与内侍李国泰饮王皇亲家,召伶人黎应祥使歌。"马吉翔的"女乐"与王维恭的"苏昆班"是否入黔,史无详述,但如今安龙县第一中学尚有永历时演剧台遗址。(参见中国戏曲志编辑委员会:《中国戏曲志·贵州卷》,中国ISBN中心2000年版,第8页。)

人的朋友圈中浅酌慢品，雅部戏曲演出仍仅限于达官府邸①，又随文人迁移流动与大众时尚风气之转变，时断时续地留存于黔地。此后，直到民国年间，才有来自江南的曲家将昆曲播撒于黔省。

二、抗战时期：项远村在贵州的昆曲活动

民国年间，时值中国近代多事之秋，内忧外患，国乱相寻，整个社会一尢足恃，各阶层人士皆有旦不保夕的危机感，都希望在动荡中寻求一安身立命之所②。特别是抗战时期，在强寇压境危急存亡的情况下，贵州作为大后方，大批著名的高校、研究机构内迁，大儒咸集，文教广开，给西南边陲注入了前所未有的文化活力。尤其一批具有忧患意识的知识分子，在西南后方笔耕不辍，著述不断，努力保存文化的种子，如1947年第一期《浙大校刊》便有记载："浙大学风太好了，先生、学生只在图书馆实验室埋头工作，偶然看到走向城墙边的大学生，手里总是拿着一本书，不是朗诵，就是默读。遵义青年，向来不太用功，现在受到了这种风气陶熔，连我最贪玩的小孙孙也整天看书了。"③这是浙大于民国二十八年（1939）迁入遵义，凡此八年，对于该校校风最为真实的描述。内迁知识分子在介入地方文化活动的过程中，极大地影响或改变了地方习俗风气，为边地文化发展带来一股充满生机的春风。在这样的背景下，项远村带着他的昆曲，来到了贵州。

项远村，名衡方，字以行，上海嘉定人，早年与胞弟项馨吾随同邑前辈徐某习曲，工小官生，宗俞粟庐派唱法，兼擅曲笛④，为民国沪上著名曲友，常与徐凌云、俞振飞、徐树铮在徐园曲叙，参与唱曲活动。徐树铮曾有词⑤并序载其事："春夜偕叔明携儿子审交，同集徐凌云之宅。坐客徐静仁、俞振飞、项远村馨吾兄弟、李旭堂、徐念萱，皆曲坛巨子。乐工数人，间次以坐，当歌对酒，万情酬适。"⑥项远村深谙昆曲唱曲之法，于20世纪20年代应高亭唱片公司之约，灌制《看状》《见娘》《刺虎》《惊梦》等剧目的小冠生名曲唱片⑦；又考究曲律音韵，在曲谱、曲韵等领域均有学理研究，可谓实践与研究兼擅的曲坛名家。

抗日战争爆发，重庆为战时政治经济中心，西南地区一时人文荟萃，娴于昆曲之名流，纷纷云集，闲暇之余，迭相唱和。项氏热衷昆曲活动，先与穆藕初、范崇实、何静源、丁祉祥、倪传钺等组建曲社，"最初有渝社之组织，民三十年改组为重庆曲社，纲罗群彦，一时称盛，除按月举行同期雅集外，并会在国泰剧院，银行俱乐部，江苏同乡会等地，几度公演，于四方多难声中，得闻此钧天雅奏，殊属难能可贵"⑧。民国三十二年（1943），项氏从重庆调任贵阳，同时也带着对昆曲的热爱及在重庆组建曲社的经验，来到筑城开展昆曲事业。是年夏天，与贵州省立艺术馆的昆曲爱好者共同创立了贵山曲社，社址就设在项氏寓居的虎峰别墅内⑨。一时间，筑城笃学君子，名门闺秀，踵门来学，激起黔地昆曲的瞬间活力。

在贵阳期间，项远村不仅热衷曲社活动，还潜心研究，撰成曲学研究著作《曲韵探骊》，于民国三十三年（1944）七月由重庆曲院西南工务印刷所印刷，重庆曲社、贵山曲社及贵州省立艺术馆寄售。项氏在前言中写道："流浪十年，行箧悭涩，参考书籍，绝无仅有，编中所述，仅凭记忆，墨一漏万，所在皆是。又下卷各表，僻字甚多，现刻现铸，煞费时间，鲁鱼亥豕，更所难免。况值战时，物资缺乏，设备简陋，虽经多方设计，而劣笔陋字，诸不惬意，欲求补苴，请俟战后再版，读者谅之！"⑩战时避难的困苦，寓居边陲的心境，以及对昆曲文化的职守，均潜藏在文本的叙事之中。该著承袭明清曲律之学，以曲韵为研究重点，书分上、下二卷：上卷为理论部，论述曲韵源流；下卷为检韵之部，以清代沈乘麐《韵学骊珠》

① 参见中国戏曲志编辑委员会：《中国戏曲志·贵州卷》，中国ISBN中心2000年版，第9页。
② 麻天祥：《反观人生的玄览之路：近代中国佛学研究》，贵州人民出版社1994年版，第251页。
③ 参阅贵州省遵义地区地方志编纂委员会：《浙江大学在遵义》，浙江大学出版社1990年版，第39页。
④ 吴新雷主编：《中国昆剧大辞典》，南京大学出版社2002年版，第435页。
⑤ 《寿楼春》。
⑥ 徐道邻编述：《徐树铮先生文集年谱合刊》，台湾商务印书馆1962年版，第115页。
⑦ 《申报》1926年1月27日增刊第2版登有高亭华唱片公司之广告："高亭华行，自徐君小麟接办后，北走京畿，南访羊城，海内歌乐，网罗殆尽，即如昆曲之珍秘高贵，亦复为其罗致。样片制就运华，已在中途，不日抵沪，行将遍邀知音，共聆雅奏。其细目有……项远村、馨吾昆仲之《看状》《见娘》《刺虎》《惊梦》《絮阁》《折柳》。"见朱建明：《〈申报〉昆剧资料选编》（内部资料，1992年编印），第137页。
⑧ 朱太痴：《昆曲正重庆》，《申报》1946年5月26日。
⑨ 吴新雷主编：《中国昆剧大辞典》，南京大学出版社2002年版，第297页。
⑩ 项衡方：《曲韵探骊·序》，中国戏剧出版社2015年版，第8页。

为蓝本,变更格式,易于翻检,便于昆曲初习者参考。张充和曾评价项远村的曲学研究,认为其"研究关于戏曲史、音乐、度曲、表演、作曲等问题,挖掘老艺人,把能作词、作曲的人网罗起来。字音和曲子相结合,不能把阳平谱成阴平。规律非清规戒律,而是科学的规律。反对大刀阔斧地改,要和风细雨地改,重点讨论切音问题和字音问题"①。

《曲韵探骊》一出,对昆曲、京剧的用韵产生了很大的影响。惜项氏仅在贵阳避难两年,便调去他地。贵阳刚刚兴起的昆曲活动,随着项远村的离开,又趋于凋零,无人再能唱昆曲。这种状况,一直持续到1947年,著名曲家张充和之大弟张宗和应朋友邀请到贵州大学任教,开启当地昆曲之教育,才得以改变。

三、建国之后:张宗和与贵州昆曲教育

张宗和(1914—1977),安徽合肥人,戏曲教育家,昆曲表演家。其祖父是淮军主将、两广总督署直隶总督张树声,其父亲为苏州乐益女子中学创办人张冀牖,四个姐姐张元和、张允和、张兆和、张充和,是著名的"合肥四姐妹"。

张氏家族酷爱昆曲,家中兄弟姐妹常内集拍曲,宫商相应,丝竹相谐。张宗和曾从沈传芷、周传铮,习昆小生兼昆旦,兼善吹曲笛。1932年张宗和考上清华大学历史系,1935年2月经同学殷炎麟介绍,与在北京大学读书的四姐张充和一同加入俞平伯支持的清华昆曲社团谷音社,成为该曲社重要成员,向笛师陈延甫学《硬拷》《乔醋》《拆书》等曲,结识曲界名家,参与各地曲会。1935年11月曲家俞振飞莅临谷音社,称赞张宗和"嗓音和",并亲自为其摩笛清唱《絮阁》。1936年张宗和毕业之后,时逢抗战,辗转宣威、昭通、昆明等地避难,并先后执教宣威乡村师范、昭通国立师范学院、云南大学、立煌古碑冲安徽学院。1946年张宗和出任苏州乐益女中校长,但他认为在自己家办的学校任教,"总觉得不大好"②,因此并没有继承家族教育事业,而是于次年前往贵州大学历史系任教,1953年因院系调整调入贵阳师范学院(今贵州师范大学)。从1947年到1977年,从33岁到63岁,张宗和一直生活在贵阳,前后凡30年,他将自己的精力放在教育事业与昆曲活动中,培养了一批史学人才与昆曲人才,为贵阳的昆曲传播与教育奉献了半生。

在贵州大学任教期间,张宗和于每学年第一学期开设教授中国史、亚洲诸国史、中国通史等课程,下半学期开设曲选课程,主要根据王国维《宋元戏曲史》讲授戏曲史。出于对曲体文学的爱好,他曾将《元曲选》与《六十种曲》改写成京戏或通俗小说本事③,用于课堂教学。宗和闲暇痴迷昆曲,即便在时局最为动荡的时期,贵阳几无唱曲氛围,他也会在乘凉间隙清唱一曲,周末更组织妻女雅集。据当年同在贵州大学历史系任教的张振珮先生回忆,宗和一家,每逢周末便雅集唱曲,或妻子刘文思清唱,张宗和吹笛伴奏,或宗和本人清唱,子女在一旁咿呀学唱。曲腔婉转悠远,引得四周邻居隔墙悄听。宗和亦时常邀约张振珮先生一家及学界名流到家中品曲小聚,丝竹盈耳,谈笑吟咏,雅致已极,一时间在学林传为佳话。

1949年新中国建立,传统戏剧领域全面实施改造政策。1950年在全国戏曲工作会议上,"戏曲要百花齐放"的方针被提出来,这是戏剧领域具有历史意义的事件,它使得20世纪50年代初期全国的地方戏曲都获得了发展的机会。这一时期的张宗和显得特别兴奋与积极,这种喜悦从他与张充和的几封书信中可以真切地感受到。如1952年6月,张宗和在信中说:"华粹深在南开教书,最近听说可能到中央戏剧改进局去工作,解放后他编过京戏上演过。罗莘田曾发表过关于昆曲的文章,提到顾珠,说她是青年昆曲家,应该由国家培养起来,韩世昌、白云生他们都在戏剧学校当教授,端午节时全国各地演《白蛇传》《水斗》《断桥》全是好戏。《水斗》富于斗争性,白蛇的个性是代表中国女子的坚强和温柔两方面。妈妈在苏州文联搞戏改(昆曲)工作,你们若是能回来在这一方面一定大有发展。关于昆曲人才即使在北京上海也很缺乏。"④在这样的氛围下,张宗和率弟子谢振东执笔创作大型反霸京剧《大闹周家庄》,由贵大历史系师生登台合演,除担任艺术指导外,张宗和还专门为燕青这一角色设计昆曲唱腔【一江风】。该剧在校园首演即引起轰动,又在新华电影院公演,引得贵阳全城热捧,场场爆满。

1953年,贵大历史系并入贵阳师院,张宗和随之调

① 张允和著,欧阳启名编:《昆曲日记》,语文出版社2004年版,第45页。
② 张宗和:《秋灯忆语:"张家大弟"张宗和的战时绝恋》,人民文学出版社2013年版,第12页。
③ 张充和、张宗和:《一曲微茫——充和宗和谈艺录》,广西师范大学出版社2016年版,第21—34页。
④ 张充和、张宗和:《一曲微茫——充和宗和谈艺录》,广西师范大学出版社2016年版,第43页。

入贵阳师范学院工作,除教授中国近代史、中国历史文选这两门课程外,还参与该校京剧社团的各项活动。由于贵州没有专门的昆曲人才,且演唱水平较低,昆曲多由剧团京剧演员改唱,教曲的工作则由张宗和一人承担,"我也在教人唱昆曲,最近在教京戏院的头牌朱美英《游园惊梦》,她还要学《断桥》,可惜我好多身段都忘记了"①。"去年十一月中(1953年)我参加了贵州省的戏曲观摩演出大会,看过贵州军区京剧队演的《白蛇传》,《水斗》一场是昆曲,但也没唱全,《断桥》一场唱的京戏,……本来是一个很复杂,矛盾很多的很有戏的戏,现在却把他简单化庸俗化了,主题思想倒是很明显,反封建。但是没有戏了。"②为了突出反封建主题,表现人物的斗争精神,将戏曲庸俗化表现,使戏而无戏,曲而无味,是当时普遍的做法,却伤害了艺术自身的发展,站在艺术的角度看,张宗和的见地不可谓不高明。因此,当黔光京剧团排演《白蛇传》,领导指示《水斗》《断桥》必须用昆曲演唱时,张宗和便以对艺术的虔诚,按照自己的理解,指导演员将许仙处理成对白蛇又爱又怕、又信又不信,活泼泼的"人"的性格。教唱昆曲,张宗和还能胜任,但身段表演,却成为张宗和及贵州昆剧表演界最大的困扰,长期以来一直限制着昆曲舞台剧目的拓展,仅《水斗》《断桥》《游园》《惊梦》几出折子,曾偶有几次正式的演出。

1956年春天,昆曲《十五贯》救活一个剧种,在北京演出获得巨大成功,同时也带动了全国昆曲的发展,张宗和在致张充和的信中写道:"现在对文化艺术、科学技术的政策是'百花齐放、百家争鸣'(自然不是先秦诸子时代),本来大家都觉得昆曲是没有出路了,但《十五贯》一出风行一时,《人民日报》特为此发表了社论,满城话说《十五贯》,周传瑛、王传淞马上大红而特红了起来。二姐来信说她每星期到俞平伯家唱昆曲,不久我也可以去了,大约在下月中旬之后即将动身到北京开会。"③信中提到的北京会议,即指1956年8月19日北京昆曲研习社成立大会。大会由俞平伯主持,张宗和受邀参加,于7月底前往北京。俞平伯为欢迎张宗和的到来,特设家宴,组织雅集,连续几日,拍曲清唱④。据张宗和日记所记:

7月29日,
在北京,到俞平伯家,看见许宝禄的哥哥,看见华粹深,多年不见,很亲热,传芷的哥哥也来了,汪一鹅也来了,我和汪唱的《秋江》,人家都说是老曲家的派头,我一个人唱《闻铃》,饭后又唱,我和汪唱《惊梦》。

8月5日,
约好三点,到二姐(张允和)家一同去参加曲会,我和郑姐唱《断桥》,我唱旦,周姑娘唱小青,唱整出带白,我到北京后,这出戏是唱得最好的,高处我自己都感到头震动,声音很好,自然也不很费劲,我这出《断桥》的确唱得好,俞先生也说,我平生唱得好的,这要算一次了。

8月17日,
晚饭后,鼎芳一起到俞家,二姐也在俞家,我吹《佳期》,郑姐唱,俞太太唱《盘夫》,我教了他们,阿荣教的那个好腔,"愁闷声"和"你自撇了爹娘媳妇",他们都说好听,又和袁二唱《硬考》。

8月19日
一看快五点了,赶快到俞家,参加他们的曲会成立大会,俞先生要我说话,他们要我做他们的"通讯社员",还要我说话,我说的话大约还好,我说了一下,签了名,在俞家没有呆多久,我和曲友们一一握手,告别,便辞了出来。⑤

北京昆曲研习社成立大会在俞平伯家老君堂老屋召开,由业余曲家发起,得到文化部副部长丁西林、北京市副市长王昆仑的支持。首届社委主任是俞平伯,张允和担任社务委员负责管账,张宗和担任"通讯社员"负责联络西南地区,曾在贵州组建贵山曲社的项远村也为该社重要社员。一时曲界名流、昆曲研究者、知名演员云集荟萃,组织各项昆曲活动、培养昆曲人才,推动昆曲艺术的传承和发展。

昆曲《十五贯》大红大紫的东风,唤起了贵阳学界与戏曲界对昆曲的热忱,张宗和自北京回到贵阳后,昆曲教学活动更加频繁。此时,尽管贵阳的昆曲仍较为落后,如同张宗和感叹,"我在北京唱了一回《断桥》的旦,很过瘾。……回贵阳再也无机会唱了。原来有个吹笛

① 张充和、张宗和:《一曲微茫——充和宗和谈艺录》,广西师范大学出版社2016年版,第55页。
② 张充和、张宗和:《一曲微茫——充和宗和谈艺录》,广西师范大学出版社2016年版,第57页。
③ 张充和、张宗和:《一曲微茫——充和宗和谈艺录》,广西师范大学出版社2016年版,第77—78页。
④ 张充和、张宗和:《一曲微茫——充和宗和谈艺录》,广西师范大学出版社2016年版,第83页。
⑤ 张宗和:《张宗和日记》,张宗和手写原本,由张宗和之女张以㶥提供,谨致谢忱。

子的,又到兰州去了"①,但在行政力量的推行下,贵阳的昆曲不再是个人私下的行为,从某种程度上看也非"边缘化"的艺术活动,昆曲在这一时期的发展显得更畅达。贵州的学界名流,如王伯雷、张汝舟、侯辑夫夫妇,经常前往张宗和府上拍曲雅集,清唱曲子计有《游园》《认子》《书馆》《叹双亲》《问病》《小宴》《思凡》《断桥》《琴挑》《水斗》《刺虎》《乔醋》《硬考》等。

1957年11月中旬,浙江昆苏剧团来贵阳演出,为了迎接剧团的到来,张宗和亲自撰写欢迎文章,还专门在其执教的贵阳师范学院举办昆曲讲座,只可惜"听众不多,贵阳人还以为昆曲是昆明戏呢"②,可见贵阳市民对昆曲的隔膜与陌生。浙江昆苏剧团在贵阳演出半个月,演出剧目有《十五贯》《长生殿》(《定赐》《密誓》《惊变》《埋玉》)、《风筝误》(全本)、《断桥》《琴挑》《相梁》《刺梁》《醉写》等。张宗和见到了二十年来未见的周传瑛。万里他乡遇故知,难免一番感慨,于11月14日的日记中写道:"吃了饭想到应该去看一下传瑛他们,在后台,看到传瑛,一会儿传琪也来了,传瑛瘦了,他们都用苏州话和我谈,我的苏州话已经不行了,传淞也过来了,下午还要开会,我就辞了出来。"③看过《十五贯》周传瑛的表演后,张宗和大为赞赏:"《十五贯》自然是好的,连龙套都有戏作,自然我觉得娄阿鼠最好,况锺也好,但声音小了点。"④本着对昆曲的专业眼光,以及对艺术审美的敏感,张宗和也对《十五贯》的不足做了私人化的批评:"传瑛嗓子不好,但做功大有进步,传淞的丑现在是全国知名了,娄阿鼠和万教春都演得绝妙。可惜他们剧团的旦不很好,新的一代还没有培养起来。"⑤演员老化,青黄不接,表演艺术后继乏人,正是昆曲在此后面临的尴尬困境。

20世纪60年代初,张宗和被贵州省艺术专科学校聘请,专门开设戏曲史课程,为贵州专讲戏曲史的第一人⑥;又在各个剧团兼课,为职业演员讲授中国戏曲简史。此外,他还在贵州各地举办戏曲专题讲座,常常一边分析知识要点一边清唱示范,以"讲唱结合"的教学方式,引起师生对昆曲的兴趣。如在遵义实习期间,应姚公书之邀,讲授元曲与昆曲,"八点座谈会开始,人不算多,大约只有三四十人的样子,我先谈了一个小时,休息以后,我唱了《佳期》《哭缘》《辞朝》,后来有人要求唱旦,我又唱了《秋江》。嗓子不好,没有唱好,我自己不高兴。有一两位老师提出问题来。老杜、老吴、老严都来听的,老严说听懂了,我自己觉得还没有谈得够,活动呆板了些"⑦。

在戏曲研究方面,张宗和一直在编写《中国戏剧史讲稿》《关汉卿传》《汤显祖传》,曾出版专著《中国戏曲史》《漫谈戏曲演员的表演艺术》《梁山泊与开封府》等。其中《梁山泊与开封府》择选臧晋叔《元曲选》六种剧目,改写为戏曲故事,赵景深专门为其作序说:"这样一位艺术家来改写《元曲选》的故事,实是当行出色的。"⑧此外,张宗和在整理黔剧传统剧目《疯僧扫秦》一剧时,对该剧中的《东窗诗》"搏虎容易纵虎难,无言终日倚栏杆。男儿两眼凄惶泪,流入襟怀透胆寒"不能透解,请教贵州大学中文系李俶元教授、历史系姚公书教授,仍均莫衷一是,于是便综合各家之风,以及自己的意见,"寄给好友戏曲史家复旦大学教授赵景深"⑨,赵景深专门撰文《〈疯僧扫秦〉中的东窗诗》刊登于1962年第6期《戏剧报》上,认为第四句的"胆",理应针对秦桧。此文引发了戏曲界的大讨论,如梦斌又撰文《对〈东窗诗〉的一个理解》,反驳赵景深及李俶元的看法,认为第四句并非秦桧所言,而是第三者的口吻。在张宗和的助力下,戏曲界对该问题的认识有所推进。

1964年戏剧界提出"大写三十年"的口号,掀起创作反映革命人民的高尚精神与政治觉悟的现代戏创作的高潮,"由于大力提出上演现代戏,传统戏演出逐年减少,导致剧团演职员生活困难的现象遍布全国"⑩。昆曲在贵阳,如随时可以熄灭的星星之火,"在贵阳即使在京剧团中,也找不到几个真正愿意学昆曲的"⑪。张宗和感

① 张充和、张宗和:《一曲微茫——充和宗和谈艺录》,广西师范大学出版社2016年版,第83页。
② 张充和、张宗和:《一曲微茫——充和宗和谈艺录》,广西师范大学出版社2016年版,第107页。
③ 张宗和:《张宗和日记》。
④ 张宗和:《张宗和日记》。
⑤ 张充和、张宗和:《一曲微茫——充和宗和谈艺录》,广西师范大学出版社2016年版,第107页。
⑥ 参见王恒富、谢振东主编:《贵州戏曲大观·艺术家卷》,贵州民族出版社1995年版,第217页。
⑦ 张宗和:《张宗和日记》。
⑧ 赵景深:《梁山泊与开封府·序》,《梁山泊与开封府》,北新书局1950年版,第1页。
⑨ 参见王恒富、谢振东主编《贵州戏曲大观·艺术家卷》,贵州民族出版社1995年版,第217页。
⑩ 傅谨:《20世纪中国戏剧史》(下册),中国社会科学出版社2016年版,第300页。
⑪ 张充和、张宗和:《一曲微茫——充和宗和谈艺录》,广西师范大学出版社2016年版,第204页。

慨:"昆曲一个人搞不起来,而且现在要教人也有些精力不济了,吹不动,唱不出。昆曲虽也有现代剧(如《红霞》《血泪荡》),但我又不会,老教什么《游园》《断桥》,也不合时宜了。"此后,中国传统戏曲也被卷入汹涌的时代与政治洪流中,由于"公子""书生"与"革命英雄"人物形象差距过大,并且违背了"为工农兵服务"的政治立场,不适合再演,北京昆曲研习社被终止,张宗和也被关进牛棚,其日记中关于昆曲的记述,于1964年便戛然而止。1971年张宗和致信张充和写道:"说到昆曲,五年来从未正式唱过,有时哼哼。"①在长期的精神压力下,张宗和患上严重的精神分裂症,于1977年去世。他一生的幸与不幸,仿佛也象征着昆曲的命运,戏曲的苦难与个人的苦难,如复调般交织映照,也展现了人间社会应当珍惜的价值。随着张宗和的去世,昆曲在贵州,一曲微茫,零落成泥,如散去的尘烟,再无人继。

结 语

重探昆曲在贵州4个世纪3次传播的历程,不难发现,昆曲在黔地的传入与流布,以来自江南的知识精英的推介为其主流形态,仅囿于社会文化结构的知识阶层。在边地艺术与江南艺术的复杂互动过程中,由于昆曲与贵州戏曲审美风格差异较大,脱离普通民众阶层的日常生活与艺术趣味,又不能与本土艺术相结合,从而无法凭借不断适应地域性文化的方式存在,黔地自始至终均未能培育出孕育昆曲生存与发展的文化土壤,随着文人个人力量的辗转迁移与消长起伏,昆曲也继之飘散零落。

[原载于《戏剧艺术》(《上海戏剧学院学报》2019年第4期)]

《梅欧阁诗录》与《〈黛玉葬花〉曲本》的文献价值(存目)

朱恒夫

[原载于《艺术百家》(双月刊)2019年第4期]

苏州昆剧传习所的市场化分析(存目)

张媛媛　胥永辉

[原载于《智库时代》(周刊)2019年第32期]

民国江苏昆曲表演艺术家沈月泉先生年谱简编

崔玖琪

沈月泉(1865—1936),本名全福,一作泉福。原籍浙江吴兴,父亲沈寿林落籍于江苏无锡,月泉为次子,生于无锡洛社而随父到苏州学艺。他初入小堂名班,后师承昆剧著名翎子生吕双全,工冠生和翎子生,兼能巾生;靴皮生则得自家传,更为精到,有"小生全才"之称。其嗓音宽亮圆润,吐字讲究声韵,喷口有力,又擅摩笛,为苏州全福班后期台柱之一。清末,又受业于苏州名曲师殷溎深,改业拍先(拍曲先生的简称),为曲友拍曲、踏戏,苏州曲社中受其教益者甚多。名曲家张紫东、贝晋眉、俞振飞、王莳民等的身段、台布曾得其亲授。他在教学中还竭力倡导学生兼习乐器,因此,其造就的一批"传"字辈演员,大多熟谙工尺谱,又善于摩笛、打鼓,或使用其他乐器,成为"六场通透"的全才。

关于沈月泉先生的生平,学界暂时还未有完整的年

① 张充和、张宗和:《一曲微茫——充和宗和谈艺录》,广西师范大学出版社2016年版,第386页。

谱呈现。对沈月泉先生30岁之前的个人行迹研究较少在资料中被提及，沈月泉先生进入昆剧传习所之后的活动资料则较容易查找且较为丰富，尤其是其收徒情况与所在昆剧传习所的演艺活动，都有较为准确的记录。尤其感谢桑毓喜先生《幽兰雅韵赖传承——昆剧传字辈评传》一书对沈月泉先生及"传"字辈艺术家的个人活动、集体活动的详尽记载。本谱依据《中国昆剧大辞典》《苏州昆曲志》《江苏戏曲志·锡剧卷》等资料记载，通过对各渠道信息的汇集、整理、排序，试图较为清晰地展示沈月泉先生的生平风貌。

一、年谱

1865年（同治四年），出生

沈月泉先生于公元1865年，即清同治四年，出生于无锡洛社。当时已有姑苏四大名班，分别为大章、大雅、鸿福、全福。其中"全福班"成立于清道光中叶，当时以演文戏著称，故又称"文全福"，分为坐城班与江湖班。沈月泉长兄沈海山先入全福班，为白面角，后沈月泉先生以小生角成名，为该班后期台柱。

1867年（同治六年），两岁

三弟沈斌泉出生。

1875年（光绪元年），10岁

全福班为生计所迫，开始频繁赴沪演出于三雅园、满庭芳、一桂轩和聚美轩，成为沪上昆剧的主力军。后来，随着昆剧的衰落，该班亦逐渐打破坐城班的界限而下乡跑码头。

1876年（光绪二年），11岁

1月起，全福班在上海三雅园演出昆剧，除上演传统折子戏外，还编演全本《描金凤》《财星照》《文武香球》《南楼传》以及灯彩戏《洛阳桥》《抢和尚》等剧。

1880年（光绪六年），15岁

5月，沈月泉父沈寿林等随大雅班赴上海三雅园演出。

1887年（光绪十三年），22岁

上海三雅园特聘苏州大章、大雅和鸿福班名角开演昆剧。

1898年（光绪二十四年），33岁

沈月泉长兄、沈寿林长子沈海山随全福班赴上海张氏味莼园献艺。

1903年（光绪二十九年），38岁

全福班与绍兴昆弋鸿秀武班合并，改组成文武全福班。

1906年（光绪三十二年），41岁

次子沈传芷出生，取名葆荪，字仲茂。

1908年（光绪三十四年），43岁

光绪帝与慈禧相继病逝。全福班于"国丧"时散班。

1909年（宣统元年），44岁

恢复文全福昆班（或称"后全福班"），由沈月泉先生三弟、名副沈斌泉领班。此时的全福班汇集了原全福、聚福两班的主力，阵容整齐，实力雄厚，沈月泉先生亦在其列。重聚后，到各地乡镇流动演出的路线有两条，分别为"北班"和"南班"。尔后，该班时聚时散，几经组合。

三子沈传锐出生，本名南生。

1910年（宣统二年），45岁

1月3日起，全福班应邀赴上海新舞台献演16场，效果平平。经多方奔走、筹划、充实内容，集中了南昆当时各行名角，并假借与历史上著名的姑苏大章、大雅班联合演出的名义，进行下一步规划。

6月26日起，假座上海天蟾舞台日夜公演，历时58天，共90场，轰动一时。

1911年（宣统三年），46岁

9月，武昌起义。全福班、文武全福班、鸿福昆弋武班相继散班。此后，全福班部分艺人临时组班，仍以"全福"为名，演出时断时续。

三弟沈斌泉之子沈传锟出生，后由沈月泉先生开蒙。

1913年（民国二年），48岁

汪双全再次组成文武全福班。

1915年（民国四年），50岁

文武全福班散班。

1917年（民国六年），52岁

姑苏文武全福班再次组班，由冠生陈砚香领班。

1921年（民国十年），56岁

全福班解散。

8月，苏州知名曲家张紫东、贝晋眉、徐镜清等在苏州创办昆剧传习所，孙咏雩任所长。沈月泉返苏后，应聘为昆剧传习所首席教师，负责招生及开拍第一只桌台，被尊称为"大先生"，主教小生行，先后向顾传玠、周传瑛等传授了许多小生本工戏。沈月泉先生对其他行当亦精通并有所传授，如施传镇《别母》《乱箭》中的周遇吉（老生）、朱传茗《乔醋》中的井文鸾（五旦）、沈传锟《火判》中的火部判官（大面）、邵传镛《山门》中的鲁智深（白面）、华传浩《问探》中的探子（丑），以及其侄沈盘生的小生戏，子沈传芷的小生、正旦戏，亦均由其亲授。同月，其三子沈传锐入昆剧传习所，成为该所第一批学员。

曾赴杭州灵隐山韬庐,分别向穆藕初、俞振飞传授《折柳》《阳关》《拜施》《辞阁》与《惊梦》《断桥》《跪池》《小宴》中的小生角色。

收徒赵传珺。

1922年(民国十一年),57岁

穆藕初接办昆剧传习所。

2月10日至12日,穆藕初为昆剧传习所筹集经费,邀沪、苏、浙昆曲名家,以"昆剧保存社"名义,在上海夏令配克戏院彩串义演3场。

当年春,次子沈传芷入昆剧传习所,师承沈月泉,初习小生,取艺名"传璞";尔后,沈月泉考虑到传习所缺乏正旦人才,要其改应正旦,遂将其改名为传芷。

经贝晋眉推荐,沈月泉先生收顾传琳为徒,工冠生。

当年夏,幼子沈传锐在张紫东嗣母60寿诞堂会上试演《麒麟阁·三挡》中的秦琼,因唱做俱佳受到行家的一致赞誉。

1923年(民国十二年),58岁

收徒沈传芹,工小生,初得艺名传琪。出科后转入新乐府昆班,后改正旦,用"传芹"艺名。

1924年(民国十三年),59岁

5月,昆剧传习所在上海笑舞台进行首次公演。

6月,上海曲家王慕诘为昆剧传习所学生题"传"字艺名。

当年夏,幼子沈传锐病逝于苏州,年仅16岁。沈月泉先生痛失颇有培养前途的爱子后,将家传昆剧的全部希望寄托在沈传芷身上,曾多次动情地对他说:"我没有什么家当可传,只有把我身上的戏全部教给你,今后你在社会上可有个立足之地。"除侧重传授正旦、小生戏之外,其他各行主戏亦一一相授。沈传芷尽得其父衣钵,成为沈氏第三代传人中的后起之秀。

当年下半年,收徒史传瑜。

1925年(民国十四年),60岁

11月26日起,苏州昆剧传习所学员假上海笑舞台、徐园、新世界等处实习演出。沈月泉先生亦随往,继续为学员们"踏戏"。

1926年(民国十五年),61岁

沈月泉先生同三弟沈斌泉等向昆剧传习所学生传授《十五贯》剧目,于2月和5月在上海徐园演出《商赠》《杀尤》《皋桥》《审问》《朝审》《男监》《女监》《判斩》《见都》《踏勘》《访鼠》《测字》《审豁》等,号称"全本《十五贯》"。

沈月泉先生同其弟沈斌泉等向昆剧传习所学生传授《风筝误》剧目,昆剧传习所学生于上海新游乐场演出《惊丑》《前亲》《逼婚》《后亲》《茶圆》等五出,称"全本《风筝误》"。

5月,昆剧传习所在上海新世界演出,为期近1年。演出期间,沈月泉先生等又传授了一批剧目,昆剧传习所学生演艺益进,声誉日增。

沈月泉先生及其父沈寿林极其擅长《惊鸿记·吟诗、脱靴》中的醉戏,在昆剧传习所成立之初并未传授此戏,直到"传"字辈学生有数年舞台实践经验后才由沈月泉先生亲授,10月31日首演于上海新世界游乐场。

20世纪20年代,沈月泉先生向昆剧传习所学生传授《狮吼记·梳妆、游春、梦怕、三怕》等5折戏,12月26日于上海新世界游乐场演出,称"全本《狮吼记》"。

1927年(民国十六年),62岁

昆剧传习所由于穆藕初财力不济,遂由严惠宇、陶希泉接办,改组成"新乐府"昆班。

沈月泉先生同吴义生等向昆剧传习所学生传授《永团圆·击鼓、堂配》剧目。

12月,"新乐府"昆班在笑舞台演出,标志着"传"字辈学员出科。

1929年(民国十八年),64岁

自4月起,"新乐府"昆班在两年内共演出1400余场,颇具影响。

1931年(民国二十年),66岁

6月,由于在包银与其他待遇上差距较大导致戏班内矛盾激化,6月2日在苏州中央大戏院演完最后一场戏后,"新乐府"昆班被收回衣箱而解散。

6月1日和2日,沈月泉先生为修葺苏州梨园公所(即老郎庙)筹款义演,与学生邵传镛、倪传钺等同台献演《击鼓》《堂配》(沈主演蔡文英),这是他生前最后一次登台表演。

同年6月12日,昆曲梨园公会在苏州成立时,沈氏与参加成立大会的赵传珺、张传芳、施传镇、王传淞、华传浩等24名"传"字辈学生于苏州老郎庙摄影留念,这是其留下的最后一张师生合影。两年后,沈氏年近古稀,犹在苏州道和曲社咏唱《长生殿·迎像、哭像》,嗓音不减当年。

10月,原"新乐府"昆班解散后,由部分"传"字辈演员(倪传钺、周传瑛等)另组"仙霓社",于10月1日起在上海大世界演出。

20世纪30年代初,沈月泉先生参考《审音鉴古录》所记之身段,将《荆钗记·开眼、上路》二折为张紫东重排,近代演出《荆钗记》皆依此。

1932年(民国二十一年),67岁

日本帝国主义武装进犯上海,受"一·二八"战事影响,"传"字辈在沪演出被迫中断。

1935年(民国二十四年),70岁

10月9日起,仙霓社的"传"字辈演员25人到南京,在南京大戏院连续演出20多天,剧目近200出,上座仅两三成。

1935年(民国二十五年),71岁

5月,身患中风后半身不遂。

12月,突发脑出血在苏州病逝。

参考文献

[1] 吴新雷.中国昆剧大辞典[M].南京:南京大学出版社,2002.

[2] 桑毓喜.幽兰雅韵赖传承——昆剧传字辈评传[M].上海:上海古籍出版社,2010.

[3] 苏州市文化局,《苏州戏曲志》编辑委员会.苏州戏曲志[M].苏州:古吴轩出版社,1998.

[4] 王永敬.中国"昆曲学"研究课题系列·昆剧志(下)[M].上海:上海文化出版社,2015.

[5] 刘俊鸿等.江苏戏曲志·锡剧志[M].南京:江苏文艺出版社,2005.

[6] 刘俊鸿等.江苏戏曲志·无锡卷[M].南京:江苏文艺出版社,1999.

(原载于《戏剧之家》2019年第30期)

中国昆曲 2019 年度纪事

中国昆曲2019年度纪事

王敏玲 整编

1月

1月17日—19日　上海昆剧团建团40周年闭幕演出在兰心大戏院举行。17日演出江、浙、沪三地明星版《牡丹亭》，18日演出"梅兰绽放·经典武戏专场"，19日演出"姹紫嫣红·经典折子戏专场"。

1月21日—2月10日　北方昆曲剧院推出了"兰馨雅颂迎新春经典剧目展演"系列演出，演出剧目有《奇双会》《玉簪记》《狮吼记》《西厢记》《牡丹亭》。

1月28日—30日　北方昆曲剧院赴雅典演出《牡丹亭·惊梦》。

2月

2月1日、2日、4日、6日　北方昆曲剧院在爱沙尼亚演出《牡丹亭·惊梦》。

2月12日、13日　北方昆曲剧院的北京文化艺术基金资助项目《荆钗记》在梅兰芳大剧院首演。

2月22日　浙江昆剧团的国家艺术基金项目《昆剧百讲 幽兰讲堂》之"昆曲来了"正式开播。

3月

3月1日、2日　北方昆曲剧院携《红楼梦》（上下本）参加国家大剧院第二届"昆曲艺术周"。

3月9日　原创昆剧《浣纱记传奇》在东方艺术中心首演，主演黎安、吴双、罗晨雪、张伟伟。

3月13日—16日　上海昆剧团赴香港地区参加梅花奖艺术团系列演出，15日在西九文化区戏曲中心上演折子戏《牡丹亭·叫画》《雷峰塔·水斗》。

3月15日—16日　上海昆剧团赴北京参加国家大剧院第二届"昆曲艺术周"，15日演出《墙头马上》，16日演出《狮吼记》。

3月26日、27日　北方昆曲剧院赴武汉参加第七届中华戏曲艺术节，演出《白兔记·咬脐郎》《孽海记·双思凡》《宝剑记·夜奔》《牡丹亭·游园惊梦》《西厢记》。

4月

4月1日、2日　台湾师大昆曲研究社来江苏省演艺集团昆剧院进行文化艺术交流活动，共同举办"月圆两岸明"2019两岸昆曲交流会演。

4月18日　顾卫英在广西南宁邕州演出《牡丹亭·寻梦》《玉簪记·琴挑》《货郎担·女弹》，获第二十九届中国戏剧梅花奖。

4月23日　单雯在广西南宁演出《牡丹亭》，获第二十九届中国戏剧梅花奖。

4月26日、28日　上海昆剧团联手浙江昆剧团、湖南昆剧团分别在深圳保利剧院和广州中山纪念堂上演三地版《牡丹亭》。

4月27日　彭丽媛与出席第二届"一带一路"国际合作高峰论坛的外方领导人配偶在钓鱼台国宾馆丹若园，共同欣赏由北方昆曲剧院演出的实景昆曲《牡丹亭·游园惊梦》。

5月

5月1日—6日　上海昆剧团赴香港西九文化区戏曲中心参加开幕季演出，上演完整版"临川四梦"。5月2日—5日，上演《邯郸记》《紫钗记》《南柯梦记》《牡丹亭》。

5月8日　北方昆曲剧院的《寻亲记》在梅兰芳大剧院首演。

5月21日　湖南省昆剧团赴上海参加第十二届中国艺术节，演出《乌石记》片段。

5月30日、31日　上海昆剧团在上海城市剧院参加第十二届中国艺术节，演出《浣纱记传奇》。

5月31日—6月7日　北方昆曲剧院杨凤一院长带队在日本高校举办了3场昆曲《牡丹亭》演出和3场昆曲专题讲座。

6月

6月6日—11日　上海昆剧团赴华盛顿弗里尔和萨

① 本纪事资料源于各昆剧院团提供的该院团年度大事记初稿，谨此说明，并致谢。

克勒国家博物馆演出昆曲。华盛顿当地时间6月8日，演出全本《玉簪记》。当地时间6月9日，演出折子戏《说亲回话》《孽海记·下山》。

6月10日　在吉尔吉斯共和国比什凯克人文大学"中国馆"揭牌仪式上，北方昆曲剧院受邀演出《牡丹亭·游园》选段。

6月11日—15日　北方昆曲剧院在白俄罗斯举办了昆曲《牡丹亭》巡演活动，分别在格罗德诺州话剧院、莫吉廖夫州话剧院、白俄罗斯国立文化艺术大学和明斯克中国文化中心举办昆曲演出及昆曲讲座。

6月21日　上海昆剧团参加2019年"文化和自然遗产日"非遗宣传展示活动，在宝山区月浦文化馆上演昆剧《墙头马上》。

7月

7月3日—9日　北方昆曲剧院赴法国阿维尼翁戏剧节演出小剧场实验昆曲《反求诸己》，连续6天共计演出15场。

7月13日　江苏省演艺集团昆剧院昆剧《浮生六记》在上海大剧院首演。

7月19日—21日　江苏省演艺集团昆剧院参加香港地区2019年中国戏剧节，在西九文化区戏曲中心大剧场演出《风筝误》及10个经典折子戏。

7月20日　北方昆曲剧院新创小剧场昆曲《精忠记》在大兴影剧院首演。

7月26日、27日　作为北京喜剧周入围剧目，北方昆曲剧院在朝阳9剧场连续演出两场《狮吼记》。

8月

8月4日　北方昆曲剧院新创传统剧目《焚香记》在天桥剧场首演。

8月13日　北方昆曲剧院《望江亭中秋切鲙》在中山公园音乐堂首演。

8月14日　江苏省演艺集团昆剧院携《醉心花》参加第四届江苏文华奖评选演出，该剧获第四届江苏文华奖优秀剧目奖，主演单雯、施夏明获舞台艺术大型剧目表演奖。

8月26日　"不忘初心 牢记使命"三地联动夏季集训汇报演出在温州永嘉县人民大会堂举行，演出《扈家庄》《吕布试马》（浙昆）、《下山》《小商河》（上昆）、《昭君出塞》《吃饭吃糠》（永昆）。

8月26日—29日　北方昆曲剧院举办了"献礼祖国七十年华诞"系列演出，在梅兰芳大剧院连演4场，分别为《望江亭中秋切鲙》《焚香记》《寻亲记》《玉簪记》。

8月28日　"不忘初心 牢记使命"三地联动情系灾区公益慰问演出在温州永嘉县岩头镇琴山剧院上演，演出《嫁妹》（上昆）、《下山》（上昆）、《吕布试马》（浙昆）、《扈家庄》（浙昆）。

9月

9月4日—7日　"不忘初心 牢记使命"2019三地昆剧院团联动夏季集训汇报演出生、旦、净、末、丑专场在俞振飞昆曲厅上演。4日演出《夜奔》（上昆）、《出猎》（永昆、上昆）、《寻梦》（浙昆）、《评话》（上昆）、《泼水》（上昆、浙昆）。5日晚演出《嫁妹》（上昆）、《拾画叫画》（浙昆）、《相约相骂》（永昆）、《下山》（上昆）、《跪池》（浙昆）。6日演出《问探》（上昆）、《阳告》（浙昆）、《吃饭吃糠》（永昆）、《洪母骂畴》（浙昆）、《刺虎》（上昆）。7日演出《昭君出塞》（永昆、上昆）、《小商河》（上昆）、《扈家庄》（浙昆）、《吕布试马》（浙昆）、《盗库银》（上昆）。

9月12日　浙江昆剧团《西园记》演出团队赴广西南宁参加2019年中国—东盟（南宁）戏剧周。

9月13、14日　应丝绸之路国际艺术节组委会邀请，湖南省昆剧团在西安广电大剧院连续演出两场《乌石记》。

9月25日—28日　3D昆剧电影《景阳钟》参加西班牙圣塞巴思蒂安国际电影节和上海市电影发行放映行业协会联合举办的中国戏剧电影展。西班牙当地时间9月26日，《景阳钟》进行展映活动，主演黎安、陈莉、武鹏。

9月　参加"祖国长盛 非遗长青"湖南省庆祝中华人民共和国成立70周年非物质文化遗产"湘韵遗风"专题晚会，演出昆曲《牡丹亭·游园》。

10月

10月1日—4日　上海京剧院与上海昆剧团赴日本东京开展"梅兰芳访日100周年纪念特别公演"系列活动。1日上演京剧《霸王别姬》《贵妃醉酒》《天女散花》和昆剧《琴挑》《秋江》《游园惊梦》等，共6部剧目。2日演出《游园惊梦》，3日中午演出《琴挑》《秋江》，下午演出《游园惊梦》。

10月3日　在永嘉县人民大会堂，永嘉昆剧团举办庆祝中华人民共和国成立70周年暨永嘉昆剧团2019南戏题材剧目挖掘传承展演活动，展演《绝闯山》《翡翠

园·挖菜》《双义节·审玉》《醉菩提·打坐》。

10月9日　江苏省演艺集团昆剧院原创现代昆剧《梅兰芳·当年梅郎》参加2019紫金文化艺术节,在南京文化馆大剧院首演。该剧获得2019紫金文化艺术节优秀剧目奖,主演施夏明获优秀表演奖。

10月18日　永嘉昆剧团在昆山参加纪念习近平总书记文艺工作座谈会讲话5周年特别活动"昆曲回家——全国昆曲名家名段金秋展演",展演经典折子戏《琵琶记·吃饭吃糠》。

10月19日　第四届汤显祖戏剧节暨国际戏剧交流月活动开幕式在抚州举行,北方昆曲剧院演出《牡丹亭》选段。

10月　湖南省昆剧团赴昆山参加"昆曲回家"系列活动,并演出昆曲折子戏《货郎旦·女弹》。

11月

11月3日　上海昆剧团赴南京参加江苏大剧院"戏聚江南"戏曲艺术展演,演出实验昆剧《椅子》。

11月5日　作为第二届中国国际进口博览会双边演出项目,吴双、沈昳丽在上海豫园为国家主席习近平和夫人彭丽媛、法国总统马克龙和夫人布丽吉特表演了昆剧《椅子》片段。

11月8日　《世说新语》系列一4折戏在北京大学百年纪念讲堂首演。

11月12日　上海昆剧团赴北京参加2019年全国净行、丑行暨武戏展演,在梅兰芳大剧院上演《雁荡山》。

11月12日　江苏省演艺集团昆剧院参加2019年全国净行、丑行暨武戏展演,在梅兰芳大剧院上演《天下乐·钟馗嫁妹》。

11月13日　湖南省昆剧团参加2019年全国净行、丑行暨武戏展演,在梅兰芳大剧院上演《虎囊弹·醉打山门》。

11月13、14日　上海昆剧团赴比利时布鲁塞尔中国文化中心和沃德维尔剧院演出两场《牡丹亭》。

11月14日　浙江昆剧团在浙江胜利剧院首演昆剧《梅妃梦》。

11月16、17日　上海昆剧团参加第二十一届中国上海国际艺术节"香港文化周",与香港八和会馆联合演出昆粤合演版《白蛇传》。

11月22日、23日　江苏艺术基金资助项目《幽闺记》在深圳新桥文化艺术中心大剧院演出两场;25日、26日,在广东艺术剧院演出两场。

11月24日、25日　北方昆曲剧院小剧场实验昆曲《反求诸己》在大凉山国际戏剧节上演。

12月

12月5日　小剧场昆剧《桃花人面》参加中国(上海)小剧场戏曲展演暨第五届"戏曲·呼吸"上海小剧场戏曲节,主演为胡维露、张莉。

12月10日　上海昆剧团与浙江昆剧团、苏州昆剧院联袂表演的《十五贯》上演于上海共舞台ET聚场,由计镇华领衔主演。

12月11日　《牡丹亭》上演于上海共舞台ET聚场,由蔡正仁、岳美缇、梁谷音、张静娴领衔主演。

12月12日　《蝴蝶梦》上演于上海共舞台ET聚场,由计镇华、梁谷音领衔主演。

12月20日、21日　上海昆剧团经典版《玉簪记》于上音歌剧院首演两场,主演为罗晨雪、胡维露。

12月21日、22日　北方昆曲剧院大都版《西厢记》在朗园vintage·虞社上演。

后　　记

首部《中国昆曲年鉴》于2012年6月第五届中国昆剧艺术节问世,至今已连续编辑出版了9年。现在《中国昆曲年鉴2020》已经编辑完稿,即将付印。

中国昆曲年鉴编纂委员会在文旅部艺术司领导下组成,编纂工作得到李群副部长和艺术司许浩军处长的指导。

《中国昆曲年鉴2020》编纂工作自2020年4月启动,得到7个昆剧院团的支持。苏州文化广电和旅游局徐春宏副局长主持策划,七院团领导、资料室专职人员密切配合,提供相应资料和图片。

这里特别要提到的是7个昆剧院团承担此项具体工作的人士,他们根据要求反复修改、更换内容,始终不厌其烦,并提供图片。特致感谢:

北方昆曲剧院的王晶、王倩、李丽、程伟;上海昆剧团的徐清蓉、吴双、陆臻里、陆珊珊、刘磐;江苏省演艺集团昆剧院的肖亚君、白骏;浙江昆剧团的李雯、莫虹斐;湖南省昆剧团的蒋莉;苏州昆剧院的杜昕英、庞林春、叶纯、冯雅、吴雨婷、姚慎行、赵建安、许培鸿、叶军;永嘉昆剧团的吴胜龙、潘皓宁、吴加勤、李小琼;苏州市艺术学校的张心田;中国昆曲博物馆的孙伊婷、周郁。

全书目录由苏州大学外国语学院张莉博士译为英文。

本书彩插图片均为各昆剧院团、社团拍摄和提供。

本书年度推荐剧目、年度推荐艺术家由各昆剧院团研究决定。《昆曲研究》栏目年度推荐论文系由专家评审、投票产生。

鉴于9年来出版费用不断上涨,而昆曲年鉴的经费一直没有变化,经苏州市文化广电和旅游局与苏州大学出版社协商,《中国昆曲年鉴2020》的原栏目稳定不变,适当压缩文字篇幅与彩插,《昆曲研究》栏目中的部分论文改为存目,请予谅解。

苏州大学出版社责任编辑刘海对昆曲知识的熟悉、热爱与责任心,保证了本书的编辑水准和品位。

《中国昆曲年鉴》编辑部设在苏州大学。艾立中、鲍开恺、李蓉、孙伊婷、谭飞、郭浏、陈晓东、王敏玲、方冠男、周子敬等承担各自的联络、搜集、编辑工作。

敬请昆剧界人士、专家学者批评指正,提供信息、资料。

联系邮箱:zjzhou@stu.suda.edu.cn。

<div align="right">中国昆曲评弹研究院　朱栋霖
2020年10月12日</div>